LES
MONUMENTS ANCIENS

DE LA

TARENTAISE

(SAVOIE)

PAR

E.-L. BORREL
ARCHITECTE

OUVRAGE HONORÉ D'UNE SOUSCRIPTION

DE

M. LE MINISTRE DE L'INSTRUCTION PUBLIQUE ET DES BEAUX-ARTS

PARIS
LIBRAIRIE GÉNÉRALE DE L'ARCHITECTURE ET DES TRAVAUX PUBLICS

DUCHER ET C^{IE}

51, RUE DES ÉCOLES, 51

1884

LES
MONUMENTS ANCIENS
DE LA
TARENTAISE
(SAVOIE)

INTRODUCTION

Les lumières sur les temps préhistoriques ne pouvant nous être fournies que par les rares vestiges des nations disparues, c'est à l'archéologie que nous devons recourir si nous voulons les obtenir.

Que saurions-nous sur notre pays, par exemple, pendant ces temps lointains et obscurs, sans les monuments de l'antiquité ? Rien. Nous ne pourrions pas même dire s'il fut habité pendant ces siècles qui sont encore pour l'histoire une nuit presque absolue.

La Tarentaise, pays des anciens Ceutrons, cette partie de la Savoie cachée dans un des derniers replis des Alpes Graies, possède des monuments antiques servant de jalons à l'histoire de l'humanité depuis l'âge inconnu des mégalithes.

L'histoire des Ceutrons est à peu près la même que celle des Gaulois. Il ne peut en être autrement, puisque, par suite de leurs fréquentes relations, ils eurent, pour ainsi dire, les mêmes usages, les mêmes mœurs et la même religion ; qu'ils se réunirent souvent pour combattre les mêmes ennemis et repousser les mêmes envahisseurs, et qu'ils partagèrent, par conséquent, les mêmes victoires et les mêmes revers.

Tour à tour, pendant bien des siècles, la Savoie fit partie tantôt de la Gaule et tantôt de l'Italie. Tout, cependant : géographie, mœurs, habitudes et langue fait des habitants de cette contrée des membres intimes de la nation française.

La Tarentaise, qui tient par le Petit-Saint-Bernard la clef de l'une des portes de communication de France en Italie et *vice versâ*, a été de tous temps le théâtre des luttes des avant-gardes de ces deux grandes et belliqueuses nations. Chaque peuple qui y a planté sa tente de passager ou d'occupant y a laissé des monuments qui nous font connaître son origine, ses arts et son culte. Nous ne devons donc pas être étonnés

de trouver, dans ce coin si reculé des Alpes, un certain nombre d'antiques monuments pouvant répandre une vive lumière sur l'histoire des temps anciens.

Le col du Petit-Saint-Bernard, un des plus accessibles aux bêtes de somme, à cette époque reculée, de ceux des Alpes Graies, Cottiennes et Pennines, devait être préféré par les armées transalpines, lorsque surtout les côtes de la méditerranée étaient surveillées et le midi de la Gaule occupé militairement par des troupes cisalpines.

Le passage du Petit-Saint-Bernard ne put jamais présenter de graves difficultés, même avant l'existence d'une route convenable, excepté pendant l'hiver, car on n'y rencontre ni glaciers, ni ravins, ni roches abruptes. De Saint-Germain à La Thuile, les deux dernières stations des versants opposés du Petit-Saint-Bernard, et dont la distance peut être parcourue en cinq heures, on ne traverse que des champs, des prairies et des pâturages. Sur le plateau du Petit-Saint-Bernard, long d'environ trois kilomètres, où Caligula, suivant Suétone, avait formé le projet insensé de construire une ville, sont parsemés quelques chalets servant d'abri aux personnes qui y font pâturer leurs bestiaux pendant la belle saison. Il fallait que ce passage fût bien fréquenté par les Romains pendant qu'ils occupaient la Gaule, puisqu'ils avaient construit une voie consulaire à travers le Val d'Aoste et la Tarentaise, dont il reste encore de nombreux et longs tronçons, reliant l'Italie et la Gaule. Ils avaient aussi édifié, sur le plateau du Petit-Saint-Bernard, une station ou maison de secours pour les passants, dont on voit encore aujourd'hui les ruines. Cette mansion, mesurant 66,60 de longueur sur une largeur moyenne de 18,00 comprenait, comme l'indiquent encore les fondations, des chambres pour les voyageurs, des écuries pour les bêtes de somme, deux cours et certainement aussi des magasins de vivres et de fourrages.

L'hospice actuel n'est que la continuation de l'application du sentiment d'humanité et de charité qui suggéra aux Romains la généreuse idée de cette utile construction.

Des auteurs grecs et latins nous apprennent que les anciens connaissaient ce passage et qu'ils savaient l'apprécier.

Le Petit-Saint-Bernard figure parmi les quatre cols ou passages des Alpes désignés par Polybe.

Strabon dit, en parlant du territoire des Salasses confinant celui des Centrons : « On peut, quand on vient d'Italie et qu'on veut franchir les Alpes, prendre la route qui suit la dite vallée. Une fois au bout de la vallée on voit la route qui se bifurque ; l'une des branches se dirige sur le mont *Pœninus*, mais devient impraticable aux chariots sur le point culminant du passage ; quant à l'autre branche, qui est la plus occidentale des deux, elle traverse le pays des Centrons (1). »

S'il restait un doute sur le passage des chariots par cette route, il disparaîtrait après la lecture des lignes suivantes : « Des différents chemins de montagne qui font communiquer l'Italie avec la Gaule transalpine et septentrionale, c'est celui du pays des Salasses qui mène à *Lugdunum*. Ce chemin, avons-nous dit, a deux branches, l'une qui peut être parcourue en chariot, mais qui est de beaucoup la plus longue — c'est celle qui traverse le pays des Centrons — l'autre qui franchit le mont *Pœninus* et raccourcit ainsi la distance, mais qui n'offre partout qu'un sentier étroit et à pic (2). »

Quelques auteurs, s'appuyant sur des textes de Polybe et de Tite-Live, font passer Annibal par le Petit-Saint-Bernard lorsqu'il traversa la Gaule pour se rendre d'Espagne en Italie.

La Tarentaise a vu passer des peuplades de l'Orient bien avant la naissance d'Annibal et les conquêtes des Romains dans les Gaules.

L'étain de la Cornouailles et l'ambre de la Baltique ont attiré, chez les Barbares de l'Occident, dans les temps préhistoriques, les peuples civilisés de race sémitique, Phérésiens, Philistins et Phéniciens qui habitaient les contrées maritimes de l'Orient.

Les roches formées de coquilles fossiles des Encombres, du col de la Madeleine, etc, témoignent que notre pays fut longtemps occupé par une mer qui s'est probablement retirée à l'époque du soulèvement de nos Alpes, qui, selon M. Elie de Beaumont, eut lieu entre les dépôts tertiaires moyens et les dépôts tertiaires supérieurs.

L'homme a-t-il vécu dans nos vallées alpines avant l'époque glaciaire, dont l'existence y est démontrée par de nombreuses et puissantes

(1) *Géographie*, liv. IV, chap. VI, §. 7.
(2) Id. " " §. 11.

moraines, d'innombrables cailloux irréguliers et striés, une immense quantité de blocs erratiques, des roches striées, polies et moutonnées et des boues glaciaires ? Nous l'ignorons. Aucun vestige de son existence dans ces temps reculés n'a été, jusqu'ici, découvert en Tarentaise. S'il n'a habité nos montagnes que postérieurement à la période glaciaire, ce n'a pu être que longtemps après la fin de ce grand phénomène qui s'est produit vers le milieu des temps quaternaires. D'après les calculs de M. de Mortillet (1), cette date serait en avant de nous de 150,000 à 160,000 ans, et, comme la période glaciaire a duré environ 100,000 ans, il y aurait de 50,000 à 60,000 ans que nos vallées habitées seraient débarrassées des glaciers.

La vie organique fut impossible immédiatement après la fonte des glaces. L'eau des glaces fondantes emporta les terres végétales, dénuda et ravina les terrains en pente, creusa des vallées et bouleversa complètement le sol. C'est peut-être aux résultats de la fonte de cette masse inouïe de glace qu'est due la tradition du déluge universel.

Sur tous les points du globe, les vestiges que l'on a trouvés des premiers hommes indiquent leur état sauvage. Les débris de l'industrie des premiers temps de l'humanité découverts dans les cavernes, dans les couches superposées de résidus de la vie domestique et dans celles des alluvions, attestent la lenteur du progrès dans les débuts de l'existence humaine et la longue suite de siècles qu'il a fallu pour la transformation de l'homme de l'état sauvage à l'état actuel de civilisation.

L'histoire de l'habitation humaine est celle de la civilisation.

Les abris des premiers hommes furent les arbres, les rocs en surplomb et les cavernes.

Les crânes et les ossements humains, les os d'animaux portant des traces de la main de l'homme et les autres objets trouvés dans le sol des abris sous roche, dans les grottes, dans les cavernes, dans les loes ou lehm et dans les couches d'alluvion indiquent, par leur nature ou par celle des terrains qui les contiennent, auquel des premiers âges de l'humanité ils appartiennent.

Aucune des grottes ni des cavernes de la Tarentaise, explorées

(1) *Le Préhistorique*, p. 627.

jusqu'à ce jour, n'a fourni des ossements humains ni des débris de nourriture ou d'industrie de l'homme de l'âge de la pierre. L'homme ne paraît donc pas avoir habité nos montagnes pendant cet âge qui commença avec lui et fut d'une durée considérable.

Les monuments les plus anciens de la Tarentaise, d'après la chronologie admise actuellement, sont les mégalithes, répandus dans toutes les parties du monde, dont on ne connaît bien ni l'origine ni les races qui les ont élevés. Des archéologues distingués, et qui font autorité, les attribuent à la période néolithique ou âge de la pierre polie. Ils sont peu nombreux dans notre pays, puisqu'ils ne consistent, en dehors de quelques pierres admirables, dites tournantes, dont on ne sait si leur pose étonnante est due à la main de l'homme ou au hasard, qu'en un grand cromlech, un demi-dolmen, une pierre levée et plusieurs galgals.

Des vallées qui sillonnent la Tarentaise, la principale est celle de l'Isère, offrant un passage facile entre la France et l'Italie. Les communications fréquentes entre ces deux nations, dans les temps anciens, par le Petit-Saint-Bernard, sont attestées par l'histoire et par les nombreux vestiges, à travers notre pays, de la voie romaine carrossable, qui reliait Milan à Vienne en Dauphiné, construite en remplacement d'un mauvais chemin bien plus ancien, frayé par les piétons et les bêtes de somme, soit pour le transport du sel du pays des Ceutrons dans celui des Salasses, soit pour l'échange d'autres produits.

Dans les temps des Barbares, les fréquentes et sanglantes luttes de peuple à peuple, de tribu à tribu, de race à race, amenèrent dans notre pays des armées, des hordes, des bandes pillardes qui le dévastèrent souvent et traquèrent ses habitants, obligés, pour sauver leur vie, de se réfugier sur des rocs escarpés, des lieux d'un difficile accès, fortifiés par la nature, ou dans des endroits isolés, cachés, qu'ils entouraient, ainsi que les points faibles des lieux abrupts naturellement défendus, de murs ou de fossés.

Il y a, en Tarentaise, plusieurs de ces enceintes fortifiées, dont les unes ont servi de refuge à la population chassée, traquée, et dont les autres ne furent, probablement, que des camps d'observation pendant l'été; car, en hiver, la neige, barrant les cols et les chemins, était la

meilleure des défenses et permettait aux habitants de nos montagnes de vivre en sécurité, pendant la mauvaise saison, dans leurs pauvres chaumières détruites, relevées à la hâte, les abritant mal contre le vent, la neige et le froid, en attendant que de nouvelles bandes errantes, ne vivant que de rapine et de pillage, vinsent de nouveau les en chasser.

On a trouvé, en Tarentaise, des sépultures embrassant tout le temps compris entre la période des mégalithes ou néolithique et l'époque actuelle. Ces sépultures sont caractérisées par un demi-dolmen, des corps accroupis dans des cercueils en dalles de forme presque carrée, des objets funéraires en bronze et en ambre, des tombeaux romains, gallo-romains, mérovingiens et d'autres appartenant à des temps postérieurs.

Les monuments religieux des premiers âges du christianisme sont clair-semés en Tarentaise, comme, du reste, sur tout le sol de la partie occidentale de l'Europe. Peu ont résisté à la désagrégation du temps ; peu ont échappé aux fureurs des bandes barbares qui dévastèrent tout le territoire compris entre les Alpes et la Manche ; et peu asssi ont évité la pioche de ces hommes inconscients qui démolirent l'histoire en croyant n'abattre que d'inutiles ruines.

Au temps, aux démolisseurs ignorants et à la guerre qui n'avait souvent, aux époques lointaines, que le pillage pour mobile, il faut ajouter le bras destructeur des ennemis de la foi nouvelle.

De toutes les luttes humaines, celles qui naissent du conflit de croyances religieuses sont les plus terribles. Dans une guerre entre deux puissances, le soldat ne voyant souvent en jeu que l'ambition ou l'intérêt du prince qui lui commande, restreint son action dans les limites de l'obéissance passive. Mais dans une guerre de religion, chaque combattant défendant sa propre cause obéit au cri de sa foi révoltée. Alors le vainqueur, aveuglé par une haine implacable née du contact de croyances contraires, ne s'arrête que lorsqu'il a détruit tout ce qui avait été élevé par le vaincu, afin que les traces mêmes de sa religion disparaissent avec lui.

Cette destruction des monuments élevés par des peuples soumis, anéantis ou disséminés parmi les conquérants, a retardé la marche des arts et celle de la civilisation, laissé l'incertitude sur ce qu'ils étaient à

diverses époques et dans différentes contrées et jeté, sur l'histoire de l'humanité, un voile dont les coins ne peuvent être soulevés qu'après de longues et pénibles recherches.

D'anciens châteaux, dont peu en bon état et beaucoup en ruine, élevés un peu partout sur le sol de la Tarentaise, mais principalement le long de l'Isère, attestent le régime long et belliqueux de la féodalité. Les paysans voisins des châteaux ont plus contribué que le temps à leur ruine en les démolissant pour en retirer les matériaux.

La ville d'Aime, qui fut occupée par les Romains pendant bien longtemps, possède un certain nombre d'inscriptions dont le *Corpus* que nous publions servira à l'histoire de notre pays pendant cette époque. On y voit aussi un rare et intéressant monument où l'on trouve trois constructions superposées appartenant à trois civilisations bien caractérisées, dont l'une, du xie siècle, est décorée de curieuses peintures du xiie siècle que nous reproduisons.

La partie postérieure de la cathédrale de Moûtiers est aussi du xie siècle.

La reproduction et la description de tous ces monuments anciens serviront à l'étude de l'art et à l'histoire de la Tarentaise. Plusieurs d'entre-eux ne sont déjà plus que des ruines et beaucoup d'autres ne tarderont pas à s'écrouler. Les peintures de l'église Saint-Martin, à Aime, sont bien altérées et des parties ont déjà même disparu depuis que nous les avons copiées il y a déjà bien des années. Il n'y avait plus à attendre pour dessiner ces monuments, et lorsque le temps et la main de l'homme les auront complètement détruits, on pourra encore les voir et les étudier dans notre ouvrage où ils sont fidèlement reproduits.

A défaut de documents, on peut faire l'histoire d'un pays par ses monuments, indiquant leur âge par leur style ainsi que la marche suivie par l'architecture, les arts et la civilisation.

Des documents importants, dont plusieurs inédits, constituent les pièces justificatives et nous ont fourni les données des parties historiques.

Cet ouvrage est le résultat des faits particuliers que j'ai observés ou

recueillis en Tarentaise. J'aurais pu les comparer à ceux similaires des autres régions. Mais, en me lançant dans le domaine des généralités ou dans celui des particularités qui concernent les autres pays, je me serais exposé à tomber dans l'erreur ou dans l'inexactitude.

La vraie science n'en est pas encore à combiner les données archéologiques de chaque région. Il faut se contenter de dresser l'inventaire exact des antiquités que possède chaque pays, sans en proposer l'explication lorsqu'elle n'éclate pas d'elle-même.

On ne pourra procéder à de fructueuses comparaisons que lorsque chaque contrée aura découvert et décrit tous les monuments de l'antiquité ensevelis dans son sol et répandus sur sa surface. Des observations attentives et de sérieux examens indiqueront alors l'âge de tous ces restes antiques. Alors aussi l'histoire des temps anciens pourra se fonder sur les solides débris de ces précieux monuments, qui ont résisté à la destruction de cette longue suite de siècles compris entre l'époque actuelle et les débuts de l'humanité.

CHAPITRE PREMIER.

LES MÉGALITHES ET LES GALGALS.

I. Préliminaires. — II. Cromlech du Petit-Saint-Bernard. — III. Pierre-levée de Saint-Martin-de-Belleville. — IV. Pierre tournante de Bellentre. — V. Dolmen de Moûtiers. — VI. Galgals de Saint-Martin-de-Belleville, de Saint-Jean-de-Belleville et des Avanchers.

I

Préliminaires.

Les monuments les plus anciens de la Tarentaise sont les mégalithes. S'ils appartiennent, dans l'Europe occidentale, à la période néolithique, la dernière des temps quaternaires, comme les objets trouvés dans les dolmens de plusieurs contrées paraissent l'établir, ils sont contemporains des hommes qui ont habité nos vallées alpestres.

L'époque assignée à ces monuments semble bien être la même que celle de l'habitabilité possible de nos montagnes par l'espèce humaine. Comme nous l'avons dit, l'homme n'a pu vivre dans notre pays que postérieurement à l'époque glaciaire, c'est-à-dire vers la fin de la période néolithique. Aucun débris humain, aucune trace de l'existence de l'homme, aucun objet en pierre taillée de la période paléolithique n'a été trouvé jusqu'à présent dans notre pays, ce qui prouve bien l'absence de l'homme, dans nos montagnes, pendant ces temps préhistoriques.

Ces mégalithes doivent bien être celtiques, puisque ce sont les Celtes qui ont peuplé nos vallées, où ils ont été refoulés, probablement, par des bandes dévastatrices qui envahirent la Provence et toutes les plaines situées au pied de nos Alpes.

Il ne faut pas inférer, de cette conjecture, que seuls les Celtes ont construit des mégalithes, puisqu'on en trouve dans bien des régions qu'ils n'ont jamais habitées.

II

Cromlech du Petit-Saint-Bernard.

Le cromlech du Petit-Saint-Bernard est situé sur le point culminant du col, à 2,186 mètres d'altitude et à 143 mètres de la colonne Jou, *columna Jovis*, en allant du côté de l'Italie.

Cet antique cercle elliptique, dont le grand diamètre a 84 mètres et le petit 73, est traversé par l'ancienne route et par la nouvelle. Sa courbe, à en juger par les parties ou les pierres n'ont été ni enlevées ni déplacées, était déterminée par soixante-trois pierres brutes d'une longueur variant de 1,00 à 1,20 et d'une largeur allant de 0,30 à 0,50. La distance qui les séparait d'axe en axe était de 3,91. Le nombre de ces pierres n'est plus maintenant que de 46.

La plupart des pierres sont aujourd'hui couchées sur le sol. Cependant, comme quelques unes sont encore droites, il est permis de penser que toutes ont été plantées debout au moment de la construction du monument.

Les pierres couchées sur le sol auront sans doute été renversées par les légions romaines et les armées de tant d'autres nations qui ont campé sur cette montagne, dont le passage a été tant de fois défendu avec acharnement ; par les bergers qui considéraient cet acte comme un joyeux passe-temps ; et par ces personnes qui, ne rêvant que trésors, auront regardé ces monolithes comme indiquant les endroits où il y en avait d'enfouis. Cette dernière supposition nous a été suggérée par la vue des nombreuses fouilles qui ont été opérées sur le plateau du Petit-Saint-Bernard, par les paysans de la contrée, pour y trouver des trésors imaginaires.

Le sol sur lequel est construit le cromlech présente la forme d'un vallon très évasé. La dépression du terrain au centre de ce monument est contraire à l'idée de l'érection d'un tumulus. Des fouilles ont été pratiquées sur ce point et rien n'y a été trouvé. On ne voit non plus aucun menhir ni à l'intérieur ni à l'extérieur du cercle. Mais, comme les Romains, et après eux les Italiens, ont élevé des constructions près de cet endroit, ils peuvent avoir brisé et enlevé les menhirs.

On ne connait pas encore aujourd'hui la signification de certains cromlechs. Comment se prononcer, par exemple, sur la destination de celui du Petit-Saint-Bernard, construit à une pareille altitude, dans un endroit vraiment solitaire et à une aussi grande distance des localités habitées ?

Ce monument est construit à peu près sur la ligne qui séparait le pays des Ceutrons de celui des Salasses. Leur était-il commun ? Dans ce cas, il aurait pu servir aux réunions des deux peuplades appelées à s'entendre pour prendre les mesures nécessaires contre leurs ennemis communs.

L'alliance qui a existé entre ces deux peuplades pendant tant de siècles, donne à cette supposition une grande vraisemblance et nous a engagé à décrire cet ancien monument mégalithique, quoique le terrain sur lequel il est assis n'appartienne plus aujourd'hui à la Tarentaise.

III

Pierre-levée de Saint-Martin-de-Belleville.

Sur la petite place du village populeux de Villarenger, dépendant de la commune de Saint-Martin-de-Belleville, existe une pierre-levée, appelée par les habitants: *Pierra-Chevetta*, pierre de la chouette. *Planche* 1, *fig.* 1.

Les dénominations populaires de ces monuments antiques peuvent servir quelquefois à trouver leur destination. Cependant, il faut avouer qu'il est bien difficile de découvrir la vérité au sujet de celui qui nous occupe, puisque nos paysans ont sur la chouette des idées diamétralement opposées à celles des peuples qui ont fait un symbole de cet oiseau.

Nous savons que les anciens avaient consacré la chouette à Minerve, comme symbole de la sagesse et de la prudence. On sacrifiait à cette déesse des béliers, des taureaux et des vaches. On trouve l'image de la chouette sur les monnaies athéniennes et sur celles de beaucoup de villes de l'Italie ancienne et de l'Asie. La divinité égyptienne nommée *Neith*, qui était aussi considérée comme la déesse de la sagesse et la protectrice des arts, était représentée sous la forme d'une chouette.

Contrairement aux idées et aux symboles que nous venons de rappeler, la chouette est un oiseau de mauvais augure pour nos paysans; ils la considèrent comme la messagère de la mort. Son cri autour de leurs habitations les épouvante, car ils croient qu'il est l'annonce du décès, pendant l'année, de l'un des membres de leurs familles.

Les habitants du hameau de Villarenger disent que dans tous les temps, comme aujourd'hui encore, les réunions publiques pour traiter les affaires du quartier ont eu lieu autour de la *Pierra-Chevetta*.

Ce bloc, évidemment élevé par la main de l'homme, est brut, de forme parallélépipédique et tronqué naturellement selon un plan incliné. Sa hauteur, hors de terre, est de 0,80. La largeur de ses deux grands côtés de 0,80 aussi et celle de ses deux petits côtés de 0,50. Il est parfaitement orienté; chacune de ses faces regarde un des quatre points cardinaux. Un des grands côtés est tourné vers le sud et l'autre vers le nord. On aperçoit, sur cette dernière face, des traits relativement modernes semblant présenter la forme du monogramme du Christ. Ce chiffre, si on parvenait à le reconnaître d'une manière indiscutable, donnerait à

cette pierre-levée la consécration d'un monument du paganisme. En effet, on croit que plusieurs de ces piliers étaient l'objet d'un culte religieux, et que les prêtres chrétiens, pour attirer au catholicisme ceux qui s'obstinaient à conserver le culte des idoles, y ont fait fixer ou sculpter une croix. La face supérieure de cette pierre est garnie de petites cupules ou bassins ronds, dont quelques unes sont réunies par des rigoles.

Les ménagements que les prêtres durent employer au moment de l'avènement du christianisme dans nos pays, les obligèrent à tolérer les monuments du paganisme, mais ils en changèrent peu à peu la consécration. Avec le temps, les symboles païens furent remplacés par le signe de la nouvelle foi planté ou gravé sur les piliers qui représentaient les dieux du polythéisme.

Les sinistres prédictions que nos agriculteurs attribuent encore aujourd'hui au cri de la chouette, autorisent à penser qu'on a dû faire considérer cet oiseau, pour changer le symbolisme que les anciens lui avaient attribué en le consacrant à Minerve, comme un esprit malfaisant, un démon, et que la qualification de *Pierre de la chouette* équivalait à celle de *Pierre du diable*, nom qui fut fréquemment donné à ces monuments lors de l'introduction du christianisme en Occident. Cette conjecture, que nos renseignements sont bien près de nous faire admettre comme une vérité, donnerait à cette pierre-levée une destination religieuse.

Les vieillards de la localité où existe la pierre qui nous occupe, lui attribuent encore aujourd'hui une puissance mystérieuse. Ils font remonter son existence aux temps les plus reculés. Ils racontent que deux fois une grande partie de leur village fut inondée, et qu'une autre fois le feu y répandit la désolation, mais que jamais les flots ni les flammes ne dépassèrent cette pierre qu'ils considèrent comme la gardienne et la protectrice de leur hameau. Je leur ai entendu dire bien des fois, avec une conviction profonde, que le village éprouverait un grand désastre si cette pierre était enlevée ; ils ont pour elle une crainte religieuse et un respect pieux. Ils ignorent à quelle intention elle a été élevée. On distingue cependant, dans ce qu'ils racontent à son sujet, qu'ils lui attribuent plutôt un caractère symbolique que commémoratif.

IV

Pierre tournante de Bellentre.

Dans la partie du territoire de la commune de Bellentre située sur la rive gauche de l'Isère, au-dessus du hameau de Montchavin, on voit, sur le bord d'un sentier, une pierre tournante appelée par les habitants : *La pierre qui vire*.

Ce bloc, qui a la forme d'un ballon ou d'une poire, repose par la pointe sur une grosse pierre arasant le sol. *Planche* 2.

L'aspect du terrain semble bien démontrer que le transport et la pose de cet énorme bloc sont le résultat des efforts de l'homme et non un simple jeu de la nature. Cependant, il a pu être transporté par les glaciers et se trouver, par hasard, planté et équilibré comme nous le voyons, par suite de la fonte de la glace qui l'entourait. Il est calé par de petites pierres serrées autour de celle lui servant de pivot. Son inspection démontre une position d'équilibre dont la moindre impulsion pourrait le mettre en mouvement s'il n'était assujetti.

Les prêtres ont également agi ici pour faire oublier la destination attribuée à ce monument, en y plantant une croix sur son sommet. Cette croix a ceci de remarquable qu'elle tourne sur un pivot en fer, scellé à la base de l'arbre, et qu'elle indique la direction du vent. N'est-ce point une satisfaction donnée par le prêtre, qui a arboré le signe du Christ sur ce monument païen, aux personnes de l'époque qui attachaient aux mouvements de la pierre une importance basée sur des croyances religieuses antiques? Dans ce cas, les vieilles croyances étaient respectées, mais c'était la croix qui était devenue l'oracle.

Connaissant les concessions que l'Eglise dut faire dans les premiers temps de son installation, nous ne devons pas nous étonner de ses complaisances envers les néophytes et même les nouveaux convertis, pour amener les uns et maintenir les autres dans son giron. La croyance populaire, dans certaines localités, que ces pierres étaient mues par le diable, peut aussi avoir été suggérée par les prêtres catholiques, afin de détruire les superstitions qu'on y attachait.

Peut-être que les petites pierres, existant autour de celle qui sert de pivot pour empêcher le bloc de tourner, y ont été placées à l'époque de l'érection de la première croix.

V

Dolmen de Moûtiers.

A l'extrémité sud du plateau couronnant le monticule à base schisteuse de Planvillard, situé au nord et à vingt minutes de marche de Moûtiers, existe une petite terrasse ayant un banc de la roche pour mur de soutènement. Sur cette terrasse est élevé un *demi dolmen découvert*, pl. 1, fig. 2, composé de deux blocs bruts détachés de la roche formant le monticule et mis en place par les efforts de l'homme.

Le support, disposé horizontalement et non verticalement à cause du sol subjacent qui est une roche déclive, et sur laquelle il aurait fallu pratiquer une entaille pour le faire tenir debout, mesure 3,00 de longueur, 1,20 de largeur et 0,80 de hauteur. La table, dont l'une des extrémités repose sur le support et l'autre sur le sol, a 2,50 de longueur, 1,00 d'épaisseur et une largeur variant de 1,40 à 2,00.

Sa face supérieure est plate et passablement unie ; on peut non-seulement s'y tenir debout, mais encore y marcher facilement.

La disposition de ces deux blocs laisse sous eux un vide de forme triangulaire dont la base et la hauteur ont 1,00 et l'hypoténuse 1,40. Cette ouverture est orientée du levant au couchant. L'axe de la table est perpendiculaire à l'ouverture et dirigé du nord au sud.

On remarque, à l'extrémité de la table qui repose sur le support, à son sommet, par conséquent, un petit bassin auquel aboutit une fissure naturelle de la roche qui a pu le produire ou au moins faciliter son creusement.

Des recherches minutieuses ont été faites sous ce monument et dans ses alentours, mais on n'a trouvé aucun objet pouvant indiquer sa destination et son âge.

La situation et la disposition de ce monument semblent avoir été calculées afin qu'il fût bien en vue, comme l'on fait aujourd'hui pour l'érection des édifices religieux isolés et pour les croix.

La position au bord d'une pente abrupte de ce dolmen apparent et qui a toujours dû l'être dès son origine, démontre qu'il n'a pu être recouvert de terre ni facilement fermé.

Il paraît prouvé aujourd'hui que les dolmens sont en grande majorité des tombeaux, qu'ils sont précéltiques et qu'ils appartiennent à l'âge de la pierre. Cependant, quelques unes des tables de pierre rentrant dans la construction de certains dolmens qui, par leur position, comme celui qui nous occupe, n'ont pu être recouverts de terre, pourraient bien avoir été des autels et remplir ainsi une double fonction.

VI

Galgals de Saint-Martin-de-Belleville, de Saint-Jean-de-Belleville et des Avanchers.

Dans la vallée des Encombres, territoire de la commune de Saint-Martin-de-Belleville, sur le versant de la rive gauche du ruisseau le *Clou*, est située une montagne appelée la *Moënda*. Un sentier, se développant en zigzags sur un terrain rapide et rocailleux, conduit au chalet de cette montagne. Au tiers environ de son parcours, à partir du pont jeté sur le ruisseau à une petite distance du hameau des Préaux, on rencontre un amas de cailloux de 3,50 de longueur, sur 2,00 de largeur et une épaisseur de 0,80 environ. Ces pierres agglomérées, n'ayant l'apparence que d'un simple murger, constituent cependant un monument funéraire antique, un galgal ou cairn.

On se demandera, avec raison, pourquoi ce murger, qui ressemble à tous les autres, est un monument funéraire. Je répondrai que c'est en voyant

l'accomplissement d'un acte, légué par la tradition, que j'ai été convaincu que ce murger était un galgal. Voici ce que j'ai vu :

J'allais, il y a bien des années déjà, visiter la montagne la Moënda, accompagné de deux agriculteurs de Saint-Martin-de-Belleville. Lorsque nous fûmes arrivés près du murger, mes deux compagnons de voyage ramassèrent une pierre sur le bord du sentier, se découvrirent et la jetèrent sur le tas. Je les interrogeai sur cette action, sans leur parler de l'idée de sépulture qui m'était venue immédiatement à l'esprit. Voici ce qu'ils me répondirent :

Nos pères nous ont dit qu'ils savaient par leurs ancêtres qu'un homme avait été enterré dans cet endroit ; que cet amas de pierres avait été construit afin qu'on pût toujours retrouver le lieu de sa sépulture et que, pour maintenir le murger et garder le souvenir du défunt, les anciens avaient toujours recommandé aux jeunes de jeter, en passant, une pierre sur le tas.

Comme mes deux compagnons je jetai ma pierre, convaincu que j'avais devant moi un galgal.

Sur la ligne qui sépare la commune de Saint-Jean-de-Belleville de celle du Bois, à dix minutes avant d'arriver à *Pierra-Larron*, on rencontre, sur le bord aval du chemin qui traverse la forêt, dans un endroit appelé *le plan des Trois-Ecots*, un galgal en bois.

J'ai eu connaissance de ce cairn le mois d'août 1874, dans des circonstances analogues à celles qui m'ont fait connaître celui de Saint-Martin-de-Belleville. Dans une excursion de montagne, une des trois personnes qui m'accompagnaient me dit : Nous sommes au Plan des Trois-Ecots. Je demandai si l'on connaissait la signification de ce nom propre. On me répondit, en me montrant un tas de petits écots : « D'après la tradition, une personne a été tuée et enterrée dans cet endroit. Lorsque nous passons ici, nous avons conservé l'habitude de nos ancêtres, consistant à prendre dans la forêt trois écots et à les placer en forme de croix sur ceux déjà amoncelés. »

Il est bien évident que cet amas de bois menu est un galgal.

On comprend facilement le choix de la matière qui le compose, en sachant qu'il n'y a pas de pierres dans les alentours, tandis que le bois y est abondant.

Il existe, dans une forêt de la commune des Avanchers, un galgal d'un autre genre. La tradition relative à cette sépulture parle aussi d'une mort violente. Les personnes de la localité ont conservé l'ancienne habitude de construire, avec de la mousse, une petite croix sur l'emplacement désigné comme contenant une sépulture. Le grand nombre de petites croix construites depuis un temps immémorial a fini par constituer un véritable galgal de mousse.

On peut inférer, de la rencontre sur ma route, par hasard, de ces trois galgals, que des recherches spéciales en feraient découvrir bien d'autres dans la Tarentaise.

Ces monuments semblent démontrer que le genre d'inhumation qu'ils représentent a existé pendant une certaine période d'une manière à peu près générale dans nos contrées.

L'habitude qui s'est perpétuée à travers les âges de les entretenir en y déposant en passant une pierre, des bouts de bois ou un peu de mousse, est un témoignage de l'ancienneté du culte des morts dans notre pays.

CHAPITRE II.

CAMPS ET FORTIFICATIONS.

I. Enceinte fortifiée de Montgargan. — II. Enceinte à gros blocs, sans mortier, à Saint-Jean-de-Belleville. — III. Camp retranché du Mont-Saint-Jacques. — IV. Galeries dites des Romains, à Macôt.

Nos Alpes Graies, trait d'union entre la France et l'Italie, où plusieurs cols rendent les communications faciles entre les deux pays, étaient pour ainsi dire, dans l'ancien temps, des tours de guet d'où les deux nations se surveillaient.

Des camps retranchés étaient établis sur des points culminants, d'un difficile accès, souvent hors des atteintes de l'ennemi et d'où les soldats qui les occupaient, voyant venir de loin les envahisseurs, pouvaient fondre sur eux, les prendre au dépourvu, leur barrer le passage, les détruire, ou, en cas d'insuccès, regagner leurs camps où ils trouvaient la sécurité.

Les soldats occupant ces camps signalaient l'apparition de l'ennemi, indiquaient des rendez-vous pour la défense, prévenaient la population et demandaient son concours, au moyen, le jour, de signaux convenus, et, la nuit, de feux allumés.

Dans les temps anciens, des peuples nomades entiers envahissaient des régions les unes après les autres et les saccageaient. Presque toujours, à cette époque, la guerre n'avait pour but que le pillage. Rarement la vie des vaincus était épargnée. Aussi les familles isolées et même les populations sédentaires agglomérées se sentant trop faibles pour la lutte, construisaient-elles des refuges sur des lieux escarpés, dont elles défendaient les points faibles par des murs ou des fossés, où elles se retiraient temporairement avec leurs pénates, leurs récoltes et leurs troupeaux et s'y défendaient lorsqu'elles y étaient attaquées.

Les Romains accrurent le nombre des forteresses en raison de celui des invasions des Barbares.

Dans le traité de la guerre joint à la notice que les empereurs Théodose et Valentinien adressèrent à l'officier Nomus, l'auteur conseille de construire des châteaux pour la défense des frontières de mille pas en mille pas, soit tous les 1480 mètres. Il ajoute que ces places devront être établies par les populations, sans frais pour l'Etat et qu'elles seront gardées par les habitants des campagnes voisines.

Les Sarrasins établirent aussi des positions fortifiées, appelées *rebath*, dans les lieux susceptibles de défense et qu'ils garnissaient de troupes. On a dit que de ces hauteurs les bandes sarrasines, soit à l'aide de feux allumés pendant la nuit, soit de toute autre manière, se faisaient part des nouvelles qui les intéressaient et concertaient leurs mouvements.

I

Enceinte fortifiée de Montgargan.

Le Montgargan est situé au nord-est de Moûtiers, à une distance horizontale, en ligne droite, de onze cents mètres. Son élévation au-dessus de Moûtiers est de 455 mètres. Il commande le débouché des trois vallées qui convergent à Moûtiers. On ne peut arriver à son sommet que par le côté nord et sur une partie de celui de l'ouest. Sur le couronnement de ce roc existe une ancienne enceinte contenant deux groupes d'habitations détruites, divisés, l'un, en quatre compartiments, et l'autre, en deux. *Planche 3.*

Le point culminant étant inaccessible par les côtés sud, est et ouest en partie, le mur d'enceinte A, B, C, D n'a été construit que sur le côté nord et une partie de celui ouest. La façade ouest des quatre habitations attiguës faisait partie du mur d'enceinte. Tous les murs sont aujourd'hui rasés presque jusqu'au niveau du sol ; les plus élevés ne le dépassent que de quatre-vingts centimètres. Ils sont construits en moellons bruts posés par assises et noyés dans du mortier de chaux et d'arène. Leur épaisseur était moyennement d'un mètre. A en juger par les volumineux tas de pierres de démolition qui gisent sur le sommet de la pente ouest du mont, le mur d'enceinte devait être passablement élevé. La plus grande de ces habitations avait, dans œuvre, 8,50 de longueur sur 5,50 de largeur, et la plus petite 6,00 sur de 2,80. Cette dernière était établie entre deux rocs dont les parements lui servaient de murailles des côtés est et ouest. On voit encore trois trous ou entailles dans la paroi est et deux dans celle ouest, exécutés à la pointe et dans lesquels étaient engagées les têtes des solives du plancher supérieur, élevé d'environ trois mètres au-dessus de l'aire.

On entrait dans l'enceinte par une ouverture E ménagée dans la partie du mur faisant face au nord. La garde de cette enceinte était facile, puisqu'elle était inexpugnable de tous les côtés, sauf sur la longueur du mur, ne mesurant que quatre-vingt-trois mètres.

Un propriétaire de la localité, nommé Borlet, a trouvé, il y a une trentaine d'années, en défrichant un terrain situé à quelques mètres de distance de l'entrée de l'enceinte, des tuyaux en terre cuite ayant autrefois conduit de l'eau

sur le Montgargan. Ces tuyaux, dont l'épaisseur de la paroi était d'environ dix centimètres, avaient la forme d'un cône tronqué ; leur diamètre était plus grand, par conséquent, d'un côté que de l'autre, et ils s'assemblaient par emboîtement.

Des recherches que j'ai faites sur les lieux et des dépôts tufeux d'eau que j'ai constatés, il est certain que l'eau qui alimentait les habitants de l'enceinte était prise au ruisseau Boilet, — *biélet, bouélet, boilet*, en patois, diminutif de *bief*, qui signifie : *petit bief*, — vers les moulins situés entre Hautecour-la-Basse et le Breuil. Les tuyaux étaient enterrés à une certaine profondeur et selon la ligne accidentée du sol. La longueur de cette conduite était, au minimum, de 1300 mètres ; elle avait, depuis sa naissance jusqu'au plateau situé au-dessous du village d'Hautecour-la-Basse, une pente totale de 110 mètres, ce qui, pour une longueur de 832 mètres, donne 132 millimètres de pente par mètre ; depuis ce plateau jusqu'à l'enceinte, dont la distance est de 468 mètres, elle avait une contre-pente totale de 90 mètres, soit de 192 millimètres par mètre. La différence d'altitude entre le point de la prise de l'eau et celui de son arrivée était de 20 mètres.

Cette conduite, longue, difficile à établir et dispendieuse par conséquent, donne une idée de la grande importance de cette enceinte fortifiée à l'époque de sa construction. Ce ne fut certainement pas une œuvre individuelle, mais bien celle d'un gouvernement ou tout au moins d'une peuplade.

Les habitants de Hautecour appellent Montgargan la montagne de *Lépellée*.

La légende, dans cette commune, attribue le travail de fortification du Montgargan aux Sarrasins ; elle dit que les habitants de cette enceinte furent obligés de l'abandonner parce qu'on leur avait *coupé* l'eau, c'est-à-dire, parce qu'on avait rompu la conduite de l'eau. Il faut se défier de la désignation des peuples faite par les habitants des campagnes ; ils donnent généralement, comme au moyen-âge, la qualification de Sarrasins à tous les peuples non chrétiens, et particulièrement aux anciens Romains.

Nous n'avons trouvé, jusqu'à présent, aucun objet pouvant désigner la nationalité des anciens habitants de Montgargan. Mais comme on pouvait, du haut de cet *oppidum*, surveiller tous les environs de Moûtiers, nous pensons que cette enceinte fortifiée a pu servir de vigie et de lieu de refuge aux personnes chargées de faire le guet, et qu'elle peut bien remonter, à cause du genre de construction de la conduite de l'eau, à l'époque gallo-romaine.

Cette époque doit être, il nous semble, antérieure à la destruction de *Darentasia*, portant probablement alors le nom de *Florum Claudii*, et où siégeaient le procurateur impérial et les fonctionnaires sous ses ordres. Des ruines et des monnaies de l'époque romaine, trouvées à Planvillard, prouvent que des Romains y ont résidé.

Le petit nombre d'habitations que contenait cette enceinte fortifiée, dénote bien qu'elle n'a pu être qu'un poste de guet, d'où il était facile de prévenir Moûtiers, et surtout Planvillard, de l'approche de l'ennemi.

II

Enceinte à gros blocs, sans mortier, à Saint-Jean-de-Belleville.

La construction des murs doit remonter à une haute antiquité. La nécessité amenant souvent l'invention, nous nous demandons si l'homme des abris ou celui des cavernes n'a pas été, par idée de préservation personnelle, amené naturellement à inventer la construction du mur. On sait que l'entrée des cavernes se fermait généralement par un gros bloc. Mais, lorsque l'ouverture était un peu grande et surtout un peu élevée, un seul bloc devenait insuffisant. Lors donc que l'homme des cavernes avait à se défendre contre les animaux sauvages, il devait mettre des blocs non-seulement les uns à côté des autres, mais encore les uns sur les autres, afin de fermer complètement l'entrée de sa demeure. L'arrangement de cette clôture forcée a dû lui donner l'idée du mur.

Au sud et à un quart d'heure de distance du chef-lieu de Saint-Jean-de-Belleville, au-dessous du chemin et avant de traverser le petit ruisseau de *Pierra-Chaboud*, existe une ancienne enceinte, en grande partie détruite, renfermant des ruines d'anciennes habitations.

Cette enceinte, de la forme d'un quadrilatère irrégulier, mesure moyennement cinquante mètres de côté.

Les murs de clôture ont subi une plus grande démolition que ceux des habitations, ils arasent presque partout le sol, excepté au sud où ils le dépassent de vingt à cinquante centimètres.

Le mur du sud suit les irrégularités de l'arête sur laquelle il est élevé ; les autres sont tracés selon des lignes presque droites.

Tous les murs sont construits avec des blocs plus ou moins bruts, posés sur leur lit, sans assises régulières ni mortier. Les interstices sont garnis d'éclats de pierre. Peu de ces blocs sont erratiques et pas un n'a été extrait d'une carrière ; presque tous ont glissé de la montagne et ont été transportés des alentours de l'enceinte où l'on en voit encore de semblables. La plupart des blocs en œuvre font parpaing, leur épaisseur varie de vingt à soixante centimètres.

L'épaisseur des murs d'enceinte et de ceux de l'habitation principale est moyennement d'un mètre ; celle des autres constructions mesure soixante à quatre-vingts centimètres.

Les pieds-droits de la porte de l'habitation principale et les angles, surtout ceux de la tour dont nous parlerons, contiennent les plus gros blocs ; ils sont plus réguliers et mis en œuvre avec des soins accusant l'idée de connaissance de la solidité du mode de pose par liaison.

Le sol de l'enceinte ne paraît pas avoir été nivelé ; il est, du reste, trop déclive et d'une trop grande étendue pour que l'on ait songé à exécuter ce travail.

L'enceinte renfermait plusieurs habitations de quatre à six mètres de côté. La principale, qui a huit mètres sur sept, occupait l'angle nord-est de l'emplacement ; les autres étaient adossées au mur d'enceinte du sud. On reconnaît encore aujourd'hui les ruines d'une dizaine de ces constructions, dont les murs restés debout mesurent une hauteur de 0,60 à 1,20. L'habitation principale était flanquée, à son angle sud-est, d'une construction quadrangulaire de 3,00 de côté, qui a pu être une tour. A en juger par la solidité de sa base qui est massive sur la hauteur encore existante de 1,20, cette construction pouvait comporter une assez grande élévation. Elle est parfaitement orientée ; chacune de ses faces regarde un des quatre points cardinaux.

En voyant cette enceinte importante par son étendue et par le nombre de ses habitations ; cette enceinte située non sur un point culminant pouvant défendre l'entrée d'une vallée ou d'un passage, ou offrant un asile assuré par la difficulté de son accès, mais construite sur le versant de la montagne et dans un endroit boisé qui devait la dérober aux regards, on est amené à croire qu'elle fut un refuge.

Peut-être que des habitants de la vallée, menacés par des bandes envahissantes et dévastatrices, se seront installés là avec leurs pénates et leurs troupeaux.

III

Camp retranché du Mont-Saint-Jacques.

Le Mont-Saint-Jacques est situé en face d'Aime, sur la rive gauche de l'Isère. Sur son point culminant, qui est à 2,406 mètres au-dessus du niveau de la mer, existe un ancien camp entouré de fossés partout où le plateau n'est pas naturellement fortifié par des rocs à pic ou des ravins très escarpés. *Planche 4.*

La partie circonscrite par les fossés a, dans sa plus grande dimension, 156 mètres de longueur et 100 mètres de largeur.

Cette étroite enceinte renfermait un camp d'une certaine importance, puisque l'on voit encore aujourd'hui les fondations en murs à pierres sèches de 92 petites habitations.

Le sommet du Mont-Saint-Jacques est inaccessible du côté du nord-ouest et très escarpé sur tous les autres points. Il faut, depuis Aime, trois heures et demie pour y arriver.

Le camp, malgré sa forte assiette naturelle, était entouré d'un ou de plusieurs rangs de fossés secs et en talus, de 1,50 de profondeur, en raison de la difficulté de son accès sur les différents points de son périmètre.

Les abords du plateau étant assez difficiles à gravir, les fossés, pourvu qu'ils fussent bien gardés, protégeaient suffisamment le camp. Ainsi qu'on le voit sur le plan, il y a jusqu'à cinq fossés disposés parallèlement selon les courbes de niveau du sol, pour défendre le point le plus faible. L'intervalle qui sépare les fossés varie de 1,50 à 5 mètres ; il a été nivelé avec la terre provenant du creusement des fossés. En cas d'attaque, les défenseurs du camp pouvaient se disposer en plusieurs rangs s'élevant en amphithéâtre et repousser facilement les assaillants qu'ils dominaient. L'importance des travaux de circonvallation semble bien indiquer que ce camp a été construit dans un but de défense et non dans un simple intérêt de discipline. Ce camp, soit à cause du bois et de l'eau — sauf celle pluviale tombant sur les toits, que l'on pouvait recueillir dans des citernes — qui en sont à plus d'une demi-heure de distance, soit à cause de sa grande altitude, n'a pu être habité que temporairement, du commencement de juin à la fin de septembre. Cependant, la forte épaisseur de cendres et de charbon existant dans les cabanes et dont je parlerai plus loin, démontre une occupation d'une certaine durée.

Les soubassements des cabanes qui, presque toutes avaient une longueur de cinq mètres et une largeur variant de deux mètres soixante centimètres à trois mètres, étaient formés de murs en pierres sèches, dont deux à pignon et dont la hauteur des deux autres ne paraît pas avoir dépassé un mètre cinquante centimètres. Le toit devait être en planches. *Figures* 1 et 2, *planche* 4. Leur longueur était généralement dirigée de l'est à l'ouest. La porte regardait le levant. Le foyer était établi dans un des angles opposés à l'entrée, sur l'aire même, formée de la terre naturelle comprimée.

Il existe, au milieu et à peu près sur le point le plus élevé du camp, une cabane plus grande que les autres qui pouvait être celle du chef. J'ai fait fouiller une vingtaine de ces cabanes jusqu'au sol vierge. Dans toutes, la plus grande exceptée, nous avons constaté, sur la surface de l'aire, une couche composée de cendres, de charbon et de terre noire et grasse formée sans doute par des restes organiques lentement décomposés, d'une épaisseur moyenne d'un centimètre vers la porte et de sept centimètres vers le foyer. Ces fouilles ne m'ont donné aucun indice sur l'origine et la profession des habitants de cette enceinte fortifiée, puisqu'elles n'ont mis à découvert ni outils, ni instruments, ni armes, ni débris de mobilier, ni fragments de poterie. Pas un os n'a été trouvé dans les fouilles, ce qui indiquerait que les habitants de ce camp ne mangeaient point de viande ou qu'un règlement les obligeait, pour cause de salubrité publique, à les jeter hors de l'enceinte, ou encore qu'ils avaient des chiens de garde qui en faisaient leur nourriture. Il est difficile d'admettre que le laitage et les céréales constituassent seuls leur alimentation. Les immenses et productifs pâturages environnant le camp pouvaient nourrir, pendant la bonne saison, un grand nombre de bœufs, de vaches, de moutons, etc.

Il est difficile de se prononcer sur la destination de cette enceinte fortifiée, située à une si grande altitude, à une distance considérable de la route qui desservait le pays, sans débouché dans les vallées voisines et ne pouvant en sortir que par l'unique côté très rapide qui y conduit.

Au point de vue stratégique, cette position est très importante. C'est un des points d'où l'on peut mieux voir et surveiller la vallée de la Tarentaise, depuis Hautecour, qui domine Moûtiers, jusqu'au Petit-Saint-Bernard, qui confine l'Italie.

Ce camp retranché a-t-il servi d'abri à une petite troupe en campagne composée d'environ 400 hommes, en admettant que les traces d'une huitaine de cabanes aient disparu et en supposant que chacune d'elles contint quatre hommes ? Etait-ce, au contraire, un lieu de refuge, où des habitants de la vallée, poursuivis, traqués par des bandes étrangères dévastatrices se réunirent pour leur commune défense ?

La légende locale dit que cette enceinte fortifiée a été construite par les Espagnols, comme camp d'observation lors de leur occupation de notre pays, de 1630 à 1703 ou de 1742 à 1749. Dans ce cas, les habitants du Mont-Saint-Jacques devaient avoir pour mission de surveiller la vallée et de transmettre au chef de l'armée, campant probablement sur les bords de l'Isère, dans les environs d'Aime, le résultat de leurs observations par le moyen de signaux.

Il ne faut pas considérer la bonne conservation des fossés de circonvallation comme une preuve de leur modernité. Il se gazonnèrent après l'abandon du camp ; ils resteront apparents et garderont leur forme jusqu'à ce que la main de l'homme ou une action géologique vienne les détruire.

On a construit à un endroit le plus abrité du plateau, A du *plan*, avec les pierres des cabanes du camp, une petite chapelle dédiée à saint Jacques, premier évêque de Tarentaise, ce qui a valu au mont le nom qu'il porte.

IV

Galeries dites des Romains, à Macôt.

Les ouvriers de la mine de Macôt découvrirent, dans le courant du mois de juillet 1828, d'anciennes galeries souterraines, composées de deux branches principales, parfois parallèles et parfois divergentes et communiquant entre-elles, à divers intervalles, par d'autres galeries transversales.

Les deux galeries principales sont, dans le sens vertical, séparées par une distance de un mètre cinquante centimètres environ. Celle inférieure peut bien avoir été pratiquée pour servir à l'écoulement des eaux de la supérieure. A leur entrée, elles se dirigent vers l'est ; plus loin, elles vont dans la direction du sud-est et coupent, à 155 mètres de leur entrée, les couches métallifères presque à angle droit, sans aucune marque d'essai de leur exploitation.

Ces deux galeries ont été, en 1828, déblayées sur une longueur de 600 mètres.

Plus tard, ce déblaiement a été poussé bien plus loin, puis abandonné à cause de la grande dépense qu'il occasionnait. On ne connait donc pas la longueur de ces galeries ni leur issue, qui devait exister, si, comme nous le pensons, elles ont servi de refuge à une population ou à une secte poursuivie. Chacune d'elles a environ 1,80 de hauteur sur 1,50 de largeur. Cependant, de distance en distance, ces dimensions sont tellement réduites que l'on est obligé de beaucoup se courber pour traverser ces espèces d'étranglements, ménagés sans doute pour faciliter la défense de ces souterrains, qui devaient servir de refuge à ceux qui les avaient construits, et avoir nécessairement une sortie pour s'échapper en cas d'envahissement par l'ennemi.

Sur le parcours déblayé de ces galeries, on rencontre une grande chambre, très élevée, appelée la *Chapelle* par les anciens mineurs, et dans la quelle la galerie supérieure pénètre au milieu environ de sa hauteur.

Sur les parois des galeries et de la chambre existent de petites niches, portant encore les traces de la fumée des lampes dont on se servait dans ces mystérieux souterrains.

Ces galeries ont été entièrement exécutées à la pointe, ce qui prouve qu'elles sont antérieures à l'emploi de la poudre. On y a trouvé un fer de lance et une petite hache, et on y a remarqué quelques chiffres romains, ce qui semble indiquer l'origine des hommes qui les ont creusées.

Quelle était la destination de ces étonnantes galeries? Cette question, posée depuis leur découverte, est encore sans solution. Il ne paraît pas qu'elles aient été exécutées dans l'intention d'exploiter le minerai contenu dans la roche où elles sont pratiquées, puisqu'elles traversent les filons sans traces d'essais de leur exploitation. Elles ont donc, il nous semble, dû être creusées pour servir de refuge à une population poursuivie, traquée et dont l'existence était menacée.

CHAPITRE III.

INSCRIPTIONS ROMAINES.

Les inscriptions sont les seules pages écrites que nous possédions de l'histoire de la Tarentaise pendant l'occupation romaine.

Le plus ancien de ces monuments épigraphiques, dont nous n'avons malheureusement qu'un très petit fragment, nous paraît remonter au règne de l'empereur Claude, 41-54 après J.-C.

On ne peut supposer que les Ceutrens, réunis à la Province romaine probablement par Jules César après qu'il les eût culbutés à *Ocelum*, ainsi que leurs alliés les Caturiges et les Graïocèles, 50 ans avant J.-C., lorsqu'ils tentèrent de lui barrer le passage dans sa marche contre les Helvètes (1), aient vécu plus de 100 ans, sous le gouvernement des empereurs, sans que leurs administrateurs, peu avares d'inscriptions, n'en aient tracé aucune. Cette absence d'inscriptions, depuis la lutte heureuse de César contre les Ceutrons et leurs alliés jusqu'au règne de Claude, peut être attribuée, croyons-nous, aux inondations qui, en détruisant *Darentasia* et *Axima*, où les employés romains exercèrent simultanément ou successivement leurs fonctions, ensevelirent sous leurs dépôts un grand nombre de ces monuments épigraphiques, ainsiqu'à l'ignorance, à l'inconsidération des habitants qui, en reconstruisant leurs demeures renversées, les employèrent comme moellons dans les premières assises des fondations.

Les inscriptions et les fragments d'inscriptions romaines, visibles aujourd'hui en Tarentaise, sont au nombre de trente-quatre, dont trente à Aime, deux à la Côte-d'Aime, une à Villette et une à Bourg-Saint-Maurice. Onze sont relatives à des empereurs, cinq à des procurateurs impériaux, une à un préfet, une à des fonctionnaires inférieurs, deux aux dieux et déesses, une paraît être la signature d'un architecte, six sont funéraires, enfin, les sept autres se rapportent à des sujets divers.

J'ai pris l'estampage de tous ces monuments épigraphiques et j'en donne ici la reproduction à l'échelle de 1 à 10. On a, par ce moyen, le *fac-simile* des inscriptions, la grandeur des lettres, leur forme et leur disposition.

Je vais donner la lecture et la traduction de ces inscriptions, pour quelques unes desquelles j'ai eu recours aux bons conseils de M. Allmer; je suis heureux de pouvoir lui offrir mes remerciements.

(1) César, *Commentaires*, I, 10.

I.

Fragment de marbre, poli sur ses deux faces, provenant d'une plaque autrefois fixée probablement sur le dé d'un autel ; trouvé en 1848, à Aime, en creusant les fondations de la maison Bérard ; donné récemment au musée de l'Académie La Val d'Isère. Un trou, pratiqué dans l'épaisseur du fragment sur son côté droit, recevait la tête recourbée d'un crochet servant à retenir la plaque contre le dé dont elle décorait vraisemblablement la face antérieure. Quelques lettres conservent encore des traces du minium qui a servi à leur enluminure. Hauteur 0,43, largeur 0,23, épaisseur 0,025. Hauteur des lettres de la première ligne 0,08, de la seconde 0,055, de la troisième 0,04.

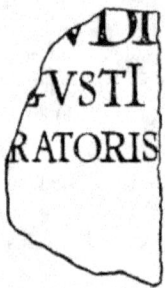

M. Allmer, auquel j'ai envoyé une copie du dessin de ce fragment, dit, dans la *Revue épigraphique du midi de la France*, page 285, au sujet de cette partie d'inscription :

Autel pour la conservation de l'empereur Claude.

 *pro salute ti· cla*VDI
 *drusi f· caes· au*GVSTI
 *germanici impe*RATORIS

Pro salute Ti. Claudii, Drusi filii, Caesaris, Augusti Germanici imperatoris. .

« Pour la conservation de Tibère Claude César Auguste Germanicus, « empereur, fils de Drusus. .

« Un espace considérable qui se voit au-dessous du mot *impe*RATORIS semble indiquer la fin du texte. Il est cependant peu vraisemblable que l'inscription puisse être terminée ainsi, ou que le nom des consécrateurs ait été placé avant les noms de l'empereur. Nous supposons donc qu'on devait lire, au-dessous de l'intervalle vide qui termine le fragment, les mots *Foro Claudienses*, peut-être suivis des noms du procurateur impérial, gouverneur des Alpes Grées,

qui avait pris l'initiative de cette manifestation de dévouement à l'empereur : curante. , procuratore Augusti. »

II.

Piédestal d'une statue élevée à Trajan par les Foroclaudienses, *à l'occasion de sa victoire sur les Daces, en* 106.

Il est dans la crypte de l'église Saint-Martin, à Aime. — C'est un bloc de marbre de 1,14 de hauteur sur 0,95 de largeur, bordé d'une moulure encadrant l'inscription. Il est fendu sur toute sa hauteur ; l'angle supérieur de droite (pour le spectateur) est brisé et la fin des trois premières lignes a disparu. Une mortaise destinée à recevoir un tenon ménagé sous les pieds de la statue est creusée sur sa face supérieure.

Les lettres sont de la meilleure forme ; celles de la première ligne ont 0,08 de hauteur, celles de la seconde et de la troisième 0,07 et celles des autres 0,06.

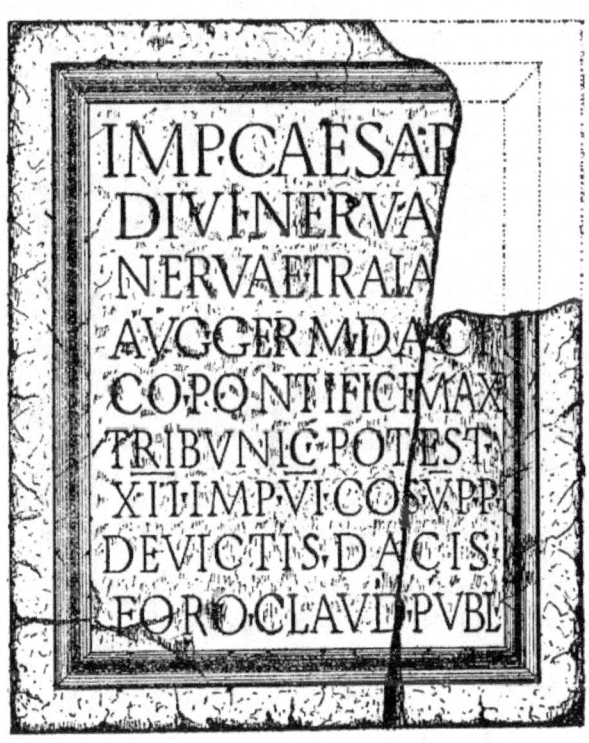

Imperatori Caesar[i], divi Nerva[e] [filio], Nervae Traja[no] Augusto, Germanico, Dacico, pontifici maximo, tribunitia potestate XII, imperatori VI, consuli V, patri patriae, devictis Dacis, Foroclaudienses publice.

« A l'empereur César Nerva Trajan Auguste, fils du divin Nerva ; Germa-
« nique, Dacique, souverain pontife, revêtu de la puissance tribunitienne pour
« la douzième fois, *imperator* six fois, consul cinq fois, père de la patrie, les
« Foroclaudienses ont élevé, des deniers publics de la cité, cette statue, à
« l'occasion de sa victoire sur les Daces. »

Trajan fut choisi par Nerva pour son collègue en octobre 97 après J.-C.

C'est une victoire remportée sur les Suèves à la même époque qui valut à Nerva le surnom de *Germanicus* qu'il transmit à Trajan en l'adoptant. C'est en 103 ou dès la fin de 102 que le surnom de *Dacique* fut donné à Trajan, lorsqu'il rentra en triomphe dans Rome après sa première victoire sur les Daces.

Jusqu'à Trajan, les empereurs renouvelaient leur puissance Tribunitienne à l'anniversaire annuel de leur avènement au trône. Trajan adopta un nouveau système : il compta pour sa première puissance tribunitienne les mois compris entre son élévation au pouvoir suprême et la fin de l'année civile, et la renouvela au premier janvier de chacune des années suivantes. Ses successeurs l'imitèrent.

La première tribunitienne de Trajan dura donc depuis octobre 97, date de son avènement, jusqu'au premier janvier 98. C'est en 108 qu'il fut revêtu de cette puissance pour la douzième fois, et c'est à cette même année 108 qu'il faut faire remonter la date de l'inscription.

Trajan fut salué *imperator* pour la cinquième fois en 106 ou 107, à l'occasion de son second triomphe dacique. Son premier consulat est de 91 et son cinquième de 103 ; il prit les faisceaux six fois. Il n'accepta le titre de père de la patrie qu'en 98, la seconde année de son avènement.

Le poids considérable du piédestal sur lequel est gravée cette inscription, permet de supposer qu'il est actuellement a peu près à l'endroit où il fut primitivement placé. Cette statue de Trajan se trouvait donc érigée à quelques mètres de distance de la façade principale du temple ou sur le bord de son avenue.

La supposition que ce piédestal a été roulé par les flots du torrent Ormante au moment de l'inondation d'Aime, ou même par des ouvriers, est inadmissible, tous ses angles étant vifs et les lettres de l'inscription intactes.

Les dimensions du trou pratiqué sur la face supérieure de ce bloc pour recevoir le tenon ménagé sous les pieds de la statue indiquent qu'elle était de grande taille.

Des doigts de grande dimension, en bronze, ont été trouvés non loin du lieu où est maintenant ce socle. Peut-être étaient-ce ceux de la statue de Trajan élevée sur ce piédestal.

III.

Fragments d'un piédestal d'une statue à un empereur victorieux, ou autel à la divinité des empereurs par les Foroclaudienses à l'instigation de..... Trebellius..... procurateur impérial, gouverneur des Alpes Graies et Pennines.

A l'église Saint-Martin, à Aime. — Ces fragments, donnés par M. Bérard Louis, ont été trouvés en exécutant les fouilles pour la construction de la maison qu'il possède à Aime.

Les lettres sont de la meilleure forme et sont artistement gravées ; celles de la première ligne ont 0,07 de hauteur et celles des deux autres 0,058.

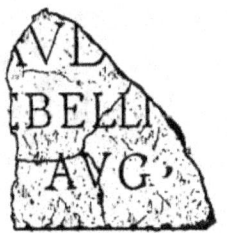

Ce texte est trop incomplet pour qu'on puisse en essayer la restitution. Il n'est pas certain que la symétrie ait été rigoureusement observée ou qu'on n'ait pas employé des abréviations comme les ci-après, par exemple :

```
. . . . . . . . . . . . . . . . . . . . . . . . .
. . . . . . . . . . . foroclAVDiens. publ. curante
. . . . . . . . . . . . . trEBELLIo. . . . . . . .
                     proc. AVG'
```

Rien, dans les parties de mots de ces fragments, ne nous indique la date de ce monument ni en l'honneur de qui il était élevé. Seule la beauté des lettres permet de le faire remonter aux premiers siècles de l'occupation romaine.

Trebellius est très vraisemblablement le nom du procurateur impérial qui gouvernait à cette époque la province des Alpes Graies et Pennines.

D'autres fragments, l'inscription entière n° XI, des colonnes, des chéneaux en pierre et d'autres débris de construction, attestent qu'il y eût, à l'endroit où ce fragment fut trouvé, un édifice ayant pu être la résidence des procurateurs, donnent de la consistance à cette hypothèse.

IV, V, VI.

Débris de piédestal d'une statue à un empereur, par les Foroclaudienses, à l'occasion d'une victoire.

A l'église Saint-Martin, à Aime. — Ces trois fragments semblent provenir de la même pierre ; ils ont été donnés par M. Bérard et proviennent des fouilles faites pour les fondations de sa maison, située à Aime.

Les lettres sont belles et bien gravées ; celles du premier fragment qui devait occuper la partie supérieure de l'inscription ont 0,085 de hauteur ; celles du second 0,062 et celles du troisième 0,06. La décroissance des lettres indique la place qu'occupaient les fragments dans l'ensemble du monument.

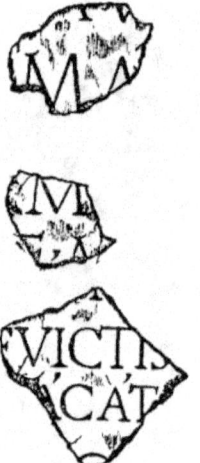

Les parties des lettres supérieures du premier fragment indiquent un A et un V qui pouvaient former le mot AVG ou AVRELIO, et les deux lettres inférieures pouvaient faire partie des noms M. AVRELIO.

On ne peut rien conjecturer au sujet des portions de lettres du second fragment. Il y a évidemment dans le troisième fragment les mots :

........ *devictis*
....... *et pacatis*.

La présence des accents à la dernière ligne du troisième fragment, indique une époque qui n'est probablement pas postérieure aux Antonins.

VII.

Reconstruction par Lucius Verus, à la suite d'une grande inondation, de parties de la route qui traversait le pays des Ceutrons, de ponts, de temples et de bains.

La pierre sur laquelle est gravée cette inscription a été employée comme seuil de porte au couvent que les Clarisses ont occupé à Bourg-Saint-Maurice. Les lettres se trouvant sur le bord de ce seuil qui formait marche ont été usées par les chaussures des religieuses. Les cassures que l'on remarque sur trois des côtés de cette pierre ont été faites, sans doute, au moment de la démolition du couvent. La grande mutilation du côté droit a fait disparaître un certain nombre de lettres qui laissent du doute sur deux des mots que contenait cette importante inscription.

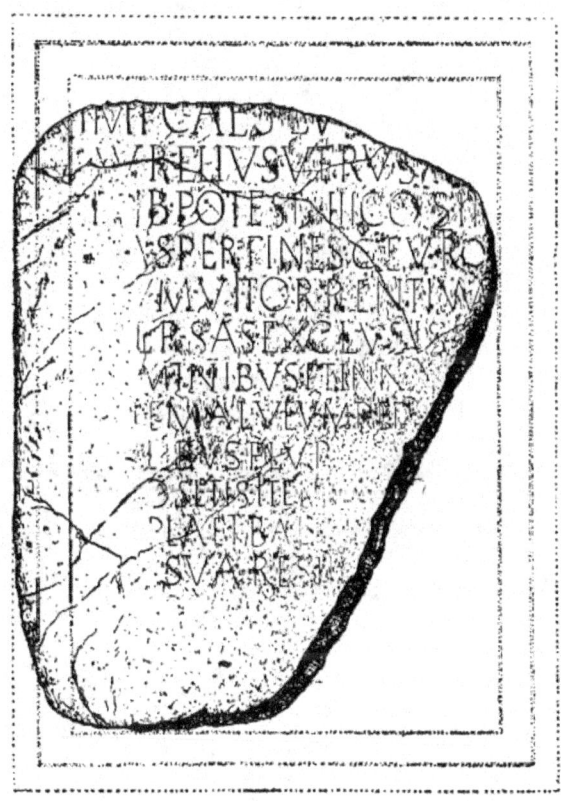

Cette pierre intéressante gît aujourd'hui à quelques pas du presbytère de Bourg-Saint-Maurice, sur le côté droit du chemin conduisant au cimetière. On peut dire qu'elle avait, lorsqu'elle était intacte, 1,35 de longueur sur 0,91 de largeur ; elle ne mesure plus maintenant, dans ses plus grandes dimensions, que 1,00 sur 0,85.

Les lettres, renfermées dans un encadrement formé de deux rainures, dont il reste quelques traces, sont de très bonne forme.

Cette importante inscription, signalée par M. l'abbé Ducis en 1855, dans les Mémoires de l'Académie de Savoie et reproduite dans son livre intitulée : *Questions historiques et archéologiques sur les Alpes de Savoie*, vient d'être étudiée par deux de nos plus savants épigraphistes : MM. Quicherat et Allmer.

M. Quicherat l'a copiée sur la pierre en septembre 1878 et en a donné une nouvelle lecture dans le *Bulletin des Antiquaires de France*, 1879, p. 172.

Les restitutions importantes du savant directeur de l'Ecole des Chartes nous apprennent qu'il s'agit, dans cette inscription, de reconstructions partielles de la route dans son parcours sur le territoire des Ceutrons, et non pas du rétablissement d'un cours d'eau, selon la lecture proposée par M. l'abbé Ducis.

Après M. Quicherat, M. Allmer a donné aussi une lecture de cette inscription dans la *Revue épigraphique du midi de la France*, N° 8, juillet 1879 à mars 1880. p. 123.

Le savant épigraphiste propose, comme restitution, *eversas* à *mersas*, *naturalem* à *natalem*, *plurimis locis* à *plurimis*, *item pontes templa* à *item templa* ; « ces deux dernières motivées par la nécessité de remplir les lacunes de la fin des lignes 9 et 10. »

Je pense, comme M. Allmer, qu'il faut préférer *eversas* à *mersas*, parce que l'M ne remplirait pas aussi bien que les deux lettres EV la lacune qui existe avant ERSAS de la sixième ligne, et parce qu'il s'agit de renversement et non pas simplement de submergement de parties de la route du pays des Ceutrons.

Naturalem semble aussi devoir être préféré à *natalem*. M. Quicherat reconnaît que l'épithète mutilée *naturalem* du mot *alveum* serait « mieux justifiée par l'usage des auteurs, » mais il craint que la place ne manque pour un mot si long.

Il y a, sur la pierre, une place suffisante pour graver ce qualificatif. Le T et le V de la seconde syllabe TV du mot *naturalem* termineraient la septième ligne, et les deux lettres de la syllabe RA garniraient exactement la lacune qui précède la désinence de cet adjectif.

A la neuvième ligne, après *plurimis*, l'espace permet de supposer qu'il pouvait y avoir le mot *locis*.

Il est nécessaire, pour terminer la deuxième ligne, d'ajouter un nom après *item*, comme il est indispensable de faire précéder la désinence PLA de quelques lettres, afin de remplir la lacune qui existe au commencement de la onzième ligne. Or, le mot PONTES pouvant être gravé après ITEM, et l'espace qui précède la désinence PLA pouvant contenir les trois lettres TEM, je pense, comme M. Allmer,

que l'on peut admettre comme restitution *item pontes templa* de préférence à *item templa*.

La lecture complète de cette intéressante inscription, d'après les savantes études de MM. Quicherat et Allmer, comportant la restitution proposée des mots et des lettres qui rempliraient exactement les lacunes que présente la pierre, est la suivante :

> IMP CAES LV*cius*
> AVRELIVS VERVS A*ug*
> T*r*IB·POTEST III COS II
> *vi*AS·PER FINES·CEVTRO
> *n*VM·VI·TORRENTIVM
> *ev*ERSAS·EXCLVSIS
> *flu*MINIBVS·ET IN NA*tu*
> *ra*LEM ALVEVM RED*uctis*
> *mo*LIBVS·PLVRIMIS *locis*
> *opp*OSITIS·ITEM *pontes* (?)
> *tem*PLA ET BALI*Neas* p·
> SVA RESTIT*uit*

Imperator Caesar Lucius Aurelius Verus Augustus, tribunitia potestate III, consul II, vias per fines Ceutronum vi torrentium eversas, exclusis fluminibus et in naturalem alveum reductis, molibus plurimis locis oppositis; item pontes (?), templa et balineas pecunia sua restituit.

« L'empereur César Lucius Aurelius Verus Auguste, revêtu de la puissance
« tribunitienne pour la troisième fois, consul deux fois, a rétabli à ses frais, dans
« le pays des Ceutrons, les parties de la route emportée par la violence des
« torrents ; en a détourné, en les rejetant dans leur lit naturel et en leur opposant
« des digues en beaucoup d'endroits, les cours d'eau dont les débordements
« l'envahissaient ; a aussi relevé à ses frais les ponts, les temples et les bains.

Le mot *vias*, dit M. Allmer, « n'est pas l'équivalent de *viam* ; il ne signifie
« pas « la route », ni « plusieurs routes ». Il faut entendre par cette expression
« les parties de la route construites en chaussée et appuyées presque toujours sur
« des murs de soutènement et des contreforts, dont la chute entrainait la
« destruction particlle de la voie et nécessitait des réparations au-dessus des
« ressources d'un pays pauvre. Dans cette acception, se lisent souvent accolés
« l'un à l'autre les mots *vias et pontes*, c'est-à-dire « les chaussées et les ponts ».
« Egalement la construction de digues nombreuses constituait un ensemble de
« travaux d'art difficiles et coûteux. Ce n'est pas seulement à Bergintrum qu'ont
« eu lieu les réparations faites par l'empereur ; c'est aussi sur tout le parcours de
« la voie à travers le pays des Ceutrons : *per fines Ceutronum*.

« En même temps que les chaussées, ont été relevés sur le même parcours les
« ponts (?), les temples et les bains.

« Le pays des Ceutrons faisait partie de la petite province des Alpes Grées et
« Pennines ; c'était une province procuratorienne, c'est-à-dire gouvernée par un
« procurateur impérial. Les provinces de cette sorte étaient considérées, jusqu'à
« un certain point, comme des domaines particuliers des empereurs, et c'est pour
« cela sans doute que les réparations mentionnées sur l'inscription de Bourg-
« Saint-Maurice ont été faites par *Lucius Verus pecunia* ou *impensa sua* : « de
« ses propres deniers. »

Lucius Aurelius Censonius Commodus Verus, était fils d'Ælius Verus, à qui la succession d'Hadrien avait été d'abord réservée. Il fut le frère adoptif de Marc-Aurèle qui, ayant succédé à Antonin l'an 161, en fit son collègue et son gendre. Ce fut la première fois que Rome vit deux empereurs commander avec une égale puissance. Lucius Verus mourut en 169, à Altinum, (Vénétie) pendant qu'il marchait avec Marc-Aurèle contre les Marcomans.

Lucius Verus avait été consul pour la seconde fois en 161. C'est à l'année 163 que correspond sa troisième année tribunitienne. Les travaux mentionnés dans l'inscription qui nous occupe ont donc eu lieu en 163.

On se demande comment deux hommes aussi différents de caractère ont pu s'entendre pour gouverner ensemble.

Marc-Aurèle fut mûr dès sa jeunesse. A douze ans il prit le manteau des philosophes et montra l'austérité du plus sévère stoïcien, travaillant sans relâche, mangeant peu et couchant à terre, sur la dure ; sa mère eut besoin de beaucoup d'instances pour le faire consentir à user d'un lit, sur lequel on étendit des peaux de mouton. Après son adoption par Antonin, à dix-huit ans, il continua de se rendre chez ses maîtres ; empereur, il leur prodigua les honneurs, les récompenses ; plusieurs furent consuls ; à d'autres il éleva des statues. Leurs portraits étaient placés au milieu de ses dieux lares, et, à l'anniversaire de leur mort il allait sacrifier sur leurs tombeaux, qu'il tint toujours ornés de fleurs (1).

Marc-Aurèle tomba malade le 10 mars 180, après 19 ans de règne. Il salua sur le champ la mort comme la bienvenue, s'abstint de toute nourriture et de toute boisson, ne parla et n'agit plus désormais que comme du bord de la tombe. Ayant fait venir Commode, il le supplia d'achever la guerre pour ne point paraître trahir l'Etat par un départ précipité. Le sixième jour de sa maladie, il appela ses amis et leur parla sur le ton qui lui était habituel, c'est-à-dire avec une légère ironie, de l'absolue vanité des choses et du peu de cas qu'il faut faire de la mort. Ils versaient d'abondantes larmes : « Pourquoi pleurer sur moi ? leur dit-il. Songez à sauver l'armée. Je ne fais que vous précéder ; adieu ! » (2).

Vérus, au contraire, était frivole ; il se livrait aux plaisirs et à la dissipation et laissait le soin de la guerre à ses généraux.

(1) V. Duruy, *Histoire des Romains*.
(2) Renan, *Marc-Aurèle*.

VIII.

Autel aux divinités des Augustes, par les Foroclaudienses, à l'instigation d'un procurateur impérial, gouverneur des Alpes Graies et Pennines.

A l'église Saint-Martin, à Aime. — Bloc de 0,72 de hauteur sur 0,41 de largeur à la base et 0,36 au sommet. Il est brisé obliquement du côté droit sur toute sa hauteur et une cavité provenant de la décomposition d'une veine, probablement, a fait disparaître une lettre de chacune des seconde, troisième et quatrième lignes et le commencement de la cinquième qui contenait le prénom et le nom. Les lettres sont de belle forme et ont, celles de la première ligne, 0,045, celles de la seconde 0,05 et celles des autres 0,035.

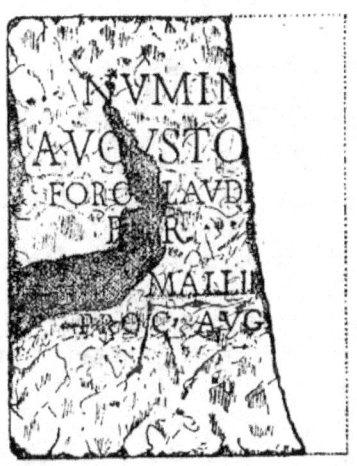

Numinib[us] Augustorum Foroclaudienses per (Q. Aelium?) Mallie[num], procuratore Augusti.

« Aux divinités des empereurs, les *Foroclaudienses*, à l'instigation de « (Quintus Aelius?) Mallienus, procurateur de l'empereur. »

On voit par les mots *numinibus augustorum* que le procurateur Mallienus gouvernait sous le règne de deux empereurs.

La date de cette inscription doit être reportée, à cause de la beauté des lettres et du règne simultané de deux empereurs, au période de temps qui s'est écoulé entre le gouvernement de Marc-Aurèle et Vérus et celui de Septime-Sévère et Caracalla, soit de 161 à 217.

IX.

Supplication en vers, à Silvain, par un procurateur impérial, gouverneur des Alpes Graies et Pennines, pour l'obtention de son retour à Rome.

Dans l'église Saint-Martin, à Aime. — Bloc de marbre poli, de 0,67 de hauteur sur 0,74 de largeur. Les deux angles du côté droit sont brisés. L'inscription est entourée d'une rainure. Les quatre dernières lettres des mots qui terminent les deux premières lignes, les deux dernières de la pénultième et les quatre qui finissent la dernière ont disparu par suite des écornures de la pierre.

Les lettres sont de bonne forme et ont 0,34 de hauteur, sauf celles de la dernière ligne qui sont plus petites.

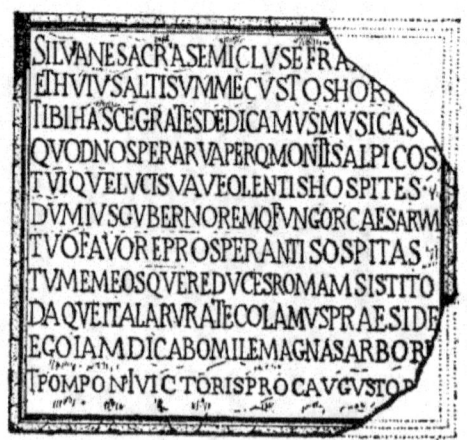

« Silvain, dont l'image, abritée sous le frêne sacré, est à demi enveloppée de
« ses branches; dieu gardien de ce jardinet haut situé, nous te dédions ces vers,
« expression de notre reconnaissance :
« Tandisque, gouverneur de ce pays, je rends ici la justice et administre les
« biens des Césars, nous pouvons, à la faveur de ta protection bienveillante,
« parcourir sains et saufs ces campagnes et ces monts alpestres, et fréquenter, sans
« crainte des hôtes qu'elle recèle, cette forêt de pins odorants qui t'est consacrée.
« Veuilles accorder que moi et les miens retournions à Rome et qu'il nous soit
« donné de revoir et cultiver, sous ton patronage, les champs que nous possédons

« en Italie ; je fais vœu, dès à présent, de te consacrer mille grands arbres.
« Offrande pieuse de Titus Pomponius Victor, procurateur des empereurs. »

Titus Pomponius Victor est pour nous un personnage inconnu. On voit, d'après l'inscription, qu'il était procurateur sous deux empereurs régnant simultanément, comme Marc-Aurèle et Lucius Verus, Septime Sévère et Caracalla, etc.. Dans tous les cas, l'inscription n'est pas antérieure au règne de Marc-Aurèle et de Verus, le premier qui ait été partagé par deux empereurs.

X.

Piédestal d'une statue élevée à Sévère Alexandre ou à Héliogabale par les Foroclaudienses.

Fragments trouvés dans les fondations du mur du jardin de M. Bérard, en 1878, actuellement à l'église Saint-Martin, à Aime.

Les lettres sont de belle forme et ont, celles de la première ligne, 0,057 de hauteur et celles des autres lignes 0,052. Les lettres qui suivaient le mot PII de la seconde ligne et les mots placés après les lettres II de la quatrième ont été profondément effacées à dessein.

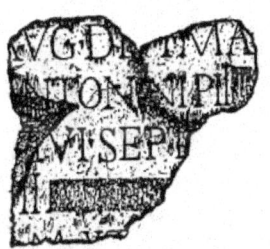

En admettant que cette inscription se rapporte à Sévère Alexandre, on pourrait la restituer ainsi :

d. n. imp. caes.
m. aur. severo
alexandro. p. f.
AVG·DIVI·MA*gni*
*a*NTONINI PII *filio*
*d*IVI·SEPT*imi severi*
PII *ne poti pontif.*

MAX· Trib. pot. . .
. , . . cos. . . p. p.
foro claudienses
publice curante
. v. e.
proc. aug.

Domino nostro imperatori Caesari [M. Aurelio Severo Alexandro] *pio felici Augusto, divi magni Antonini pii* [filio] *divi Septimi Severi pii* [nepoti], *pontifici maximo, tribunitia potestate. consuli. . . . patri patriae,* [Foroclaudienses publice, curante. viro egregio, procuratore Augusti].

« A notre Maître l'empereur César Marc Aurèle Sévère Alexandre, pieux,
« heureux Auguste, fils du divin Antonin le grand, le pieux, petit-fils du divin
« Septime Sévère le pieux, souverain pontife, revêtu de la puissance tribunitienne
« pour la fois, consul. . . . fois, père de la patrie.
« Les Foroclaudienses (ont élevé cette statue) des deniers de la cité, par les
« soins et sous la surveillance de ; égrège
« personne, procurateur de l'empereur. »

Cette restitution attribue à Sévère Alexandre la statue qui reposait sur le piédestal d'où proviennent les fragments qui nous occupent. Cependant, l'état de mutilation du texte ne permet pas d'affirmer s'il s'agit réellement de Sévère Alexandre ou de son prédécesseur Héliogabale. Ces deux princes se sont qualifiés aussi faussement l'un que l'autre de « fils de Caracalla et de petits-fils de Septime Sévère. » Mais Héliogabale a laissé peu de monuments dans la Gaule, tandisque Sévère Alexandre, qui avait fait de grands préparatifs pour une expédition contre les Germains et qui a traversé les Alpes avec son armée, a dû y laisser plus de souvenirs.

Sévère Alexandre voulant faire disparaitre les abus que Caracalla avait laissé introduire parmi les troupes afin d'obtenir leur amitié, devait commencer par gagner leur affection ; il ne trouva rien de mieux, pour se faire bien venir d'elles, que de se prétendre fils adultérin de Caracalla.

C'est pour cela qu'il prend habituellement, sur les inscriptions, la qualité de fils d'Antonin-le-Grand, et de petit-fils de Septime Sévère.

Le musée de Genève possède une inscription au nom de Sévère Alexandre, avec les titres de fils de Caracalla et de petit-fils de Septime Sévère.

Un autre trait de ressemblance entre les monuments d'Héliogabale et ceux de Sévère Alexandre, c'est que, sur les uns comme sur les autres, les noms de l'empereur ont été effacés par décret du sénat.

D'après ces explications, on voit que l'on peut tout aussi bien faire honneur de la statue à Sévère Alexandre qu'à Héliogabale ; il en était, dans tous les cas, plus digne.

XI.

*Piédestal d'une statue élevée à l'empereur Numérien
par les Foroclaudienses.*

Dans le mur Est du jardin de M. Bérard, à Aime. — Bloc de marbre de 1,01 de hauteur sur 0,65 de largeur, bordé d'une moulure encadrant l'inscription. L'angle gauche du sommet est brisé et le commencement des deux premières lignes manque. Les lettres sont d'une belle forme et ont une hauteur, celles de la première ligne, de 0,055 ; celles de la troisième de 0,047 et celles des autres de 0,05.

La seconde ligne, qui contient le nom de l'empereur, a été effacée au marteau, mais les vestiges de lettres épargnées par le martelage sont suffisants pour le restituer d'une manière certaine.

Ce piédestal a été trouvé en faisant les fondations de la maison de M. Bérard, à Aime.

Il est à remarquer que, dans cette inscription, les Ceutrons sont appelés de leurs noms complets : *Foroclaudienses Ceutrones.*

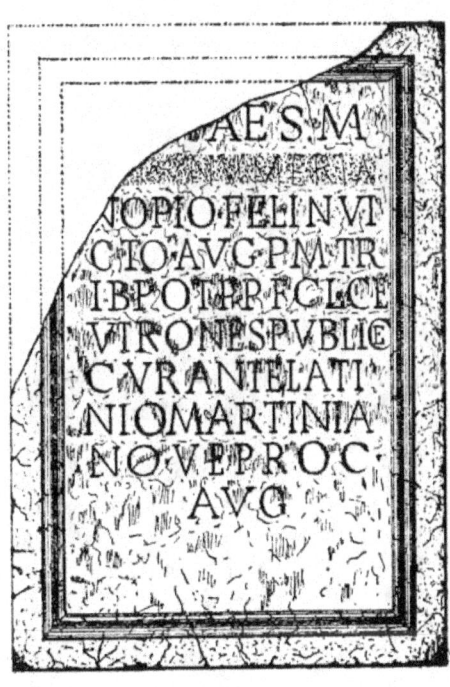

Imperatori Caesari Marco Aurelio Numeriano pio felici invicto Augusto, pontifici maximo, tribunitia potestate, patri patriae, Foroclaudienses Ceutrones publice, curante Latinio Martiniano, viro egregio, procuratore Augusti.

« A l'empereur César Marcus Aurelius Numérianus, pieux, heureux, invin-
« cible, Auguste, souverain pontife, revêtu de la puissance tribunitienne, (pour
« la première fois) père de la patrie, les *Foroclaudienses Ceutrones* ont élevé cette
« statue par les soins de Latinius Martinianus, *égrège* personne, procurateur
« de l'empereur. »

Numérien fut proclamé empereur en Orient et Carin dans l'Occident en 283. Numérien est assassiné en Thrace, la même année, par Arrius Aper, préfet du prétoire. Cette inscription est donc de 283.

Aucun décret de proscription n'ayant eu lieu contre la mémoire de Numérien, mis, au contraire, au rang des dieux après sa mort, il est étonnant que son nom ait été effacé. Il faut que ce martelage ait eu lieu au moment où Dioclétien, qui s'était déclaré le vengeur de Numérien en tuant son meurtrier de sa propre main pendant la cérémonie même de son élection, faisait la guerre à Carin, qui était alors maitre des Gaules et qui avait de grandes chances de le devenir de tout l'empire.

Tribunitie potestate sans chiffre, signifie : « revêtu de la puissance
« tribunitienne pour la première fois. » Mais comme il s'agit d'une époque où la rigueur des règles de l'épigraphie était déjà bien relachée, il se peut que la puissance tribunitienne ait été énoncée sans indication d'aucune annuité.

Viri egregius est le titre honorifique que portèrent les procurateurs impériaux à partir du règne de Septime Sévère.

XII.

Épitaphe d'un procurateur impérial, gouverneur des Alpes Graies et Pennines.

A Saint-Sigismond, près d'Aime, à côté de la chapelle. — Bloc de 1,11 de hauteur et 0,72 de largeur. Les lettres, détériorées par les agents atmosphériques et à peine apparentes, sont de mauvaise forme et ont 0,055 de hauteur.

Cette épitaphe est probablement antérieure à Septime Sévère, (193-211) à cause de l'absence du titre V. E, c'est-à-dire *viri egregii*, à la suite des noms du défunt qui était procurateur impérial, par conséquent, chevalier romain. Ce serait un indice presque certain s'il s'agissait d'un monument honorifique au lieu d'une inscription funéraire.

Le grade de *principile*, en latin *primi* ou *primopilus* était le plus élevé des

soixante grades compris dans la dénomination collective de *centurions*. Il y en avait soixante dans la légion. Le plus bas était le *decimus hastatus* et le plus élevé était le *primus pilus prior*, plus simplement dit *principilus*.

Ce grade, à partir de Septime Sévère, conférait le rang de chevalier.

Il n'est pas étonnant qu'un ancien principile soit devenu procurateur impérial d'une petite province.

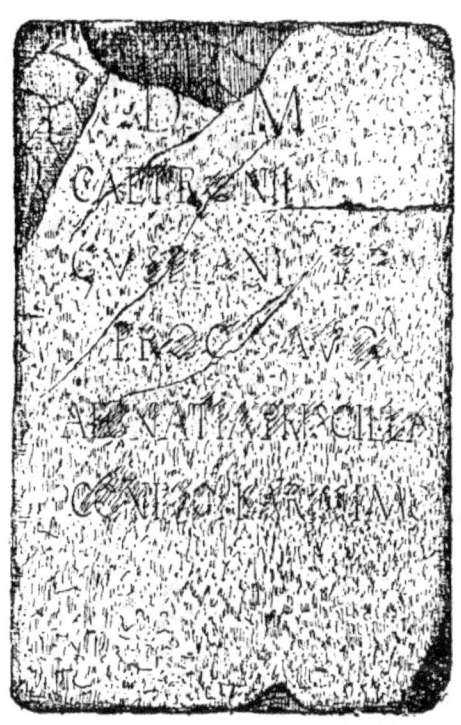

Diis Manibus Caetronii Cuspiani principilis, procuratore Augusti, Aegnatia Priscilla conjugi Karissimo.

« Aux dieux Manes de Caetronius, Cuspianus ancien principile, procurateur « de l'empereur. »

« Aegnatia Priscilla à son époux chéri.

Nous voyons, par cette inscription, que les dames romaines suivaient, comme de nos jours, leurs maris dans les pays où ils étaient appelés à remplir leurs fonctions.

Le culte des morts était beaucoup pratiqué par les Romains. Si la distance ne permettait pas de rapporter les cendres du défunt dans ses foyers, un marbre funéraire en perpétuait le souvenir sur le lieu où il avait rendu le dernier soupir.

bureaux de l'administration publique, entièrement centralisée dans le palais de l'empereur ; il avait sous ses ordres d'autres esclaves comme Faustianus, espèce de sous-caissier ou agent distributeur, et Jucundus suppléant de Faustianus.

Ces esclaves se trouvaient à Aime en qualité d'attachés au procurateur gouverneur de la province.

Dans l'empire romain, on naissait ou l'on devenait esclave, l'esclavage se renouvelait par la génération, le commerce et la guerre. L'esclave appartenait à son maître comme une chose ; il n'avait point de volonté ; il n'était pas une personne. Il ne contractait pas mariage ; son union était une relation de fait et ses petits « accroissaient » au maitre (1).

Les fonctionnaires inférieurs appartenaient exclusivement à la domesticité : affranchis et esclaves (2).

Depuis Hadrien, toutes les hautes fonctions administratives ayant été remises sans exception à des chevaliers, les affranchis, évincés de presque tous les postes procuratoriens, durent se restreindre aux emplois subalternes de bureau. Ils devinrent des employés de greffe ou de caisse indispensables, par leur connaissance de la routine des affaires, aux procurateurs souvent renouvelés, et ils restaient dans les mêmes postes ou au moins dans les mêmes branches d'administration presque toujours jusqu'à leur mort ou jusqu'à leur retraite.

Il existait, dans ces postes subalternes, une classification hiérarchique. Il y avait, auprès des procurateurs, employés comme greffiers, des *proximi* et des *adjutores procuratorum*. Tous les bureaux impériaux avaient des *tabularii*, teneurs d'écritures et de comptabilité, qui étaient ordinairement des affranchis et qui avaient, dans les grandes branches de l'administration, de même que les procurateurs, leurs *proximi* et leurs *adjutores* propres et étaient sous la direction d'un *praepositus tabulariorum* ou *princeps tabularius* qui répondait à peu près à nos modernes « chefs de bureau ». Il y avait aussi, dans la plupart des branches de l'administration, des employés de caisse, *dispensatores*, comme le *Faustianus* de cette inscription.

Il parait que les procurateurs avaient le droit de prendre leurs auxiliaires parmi leurs affranchis ou leurs esclaves.

Les inscriptions des agents subalternes disparaissent presque entièrement dès le commencement du IIIe siècle. Ce fait est assurément la conséquence, non-seulement de la diminution générale des inscriptions, mais aussi de l'organisation militaire du personnel bureaucratique et de l'emploi, en grand nombre, des soldats pour le service auxiliaire dans les affaires administratives à partir de Septime Sévère.

D'après ces données, cette inscription aurait été gravée dans le courant de la dernière moitié du second siècle.

(1) Duruy, *Histoire romaine*, t. 5, p. 60-61.

(2) Je suis ici M. Hirschfeld, ouvrage sur l'*Administration romaine*, dont M. Allmer a bien voulu m'adresser la traduction du chapitre sur *La carrière procuratorienne*.

XVII.

Autel aux Matrones d'Aime.

Découvert par moi à la Côte-d'Aime, dans la façade ouest de la maison du sieur Assoz Jérémie. On dit qu'il a été trouvé au mas des Iles, territoire d'Aime. La base manque. Il a une hauteur, compris la corniche, de 0,35. Le dé sur lequel l'inscription est gravée a 0,18 de hauteur sur 0,15 de largeur. Les lettres, qui n'ont que 0,025 de hauteur, sont bien formées, mais manquent d'élégance. L'M et l'A qui commencent la cinquième ligne sont liés en monogramme.

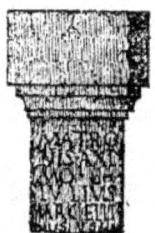

Matronis Aximo Lucius Julius Marcellinus, votum solvit libens merito.

« Aux Matrones d'Aime, Lucius Julius Marcellinus, avec reconnaissance en
« accomplissement de son vœu.

Matronis Aximo est une forme singulière. Il faudrait peut-être interpréter comme s'il y avait *Matronis* (et) *Aximo*. C'est-à-dire, aux Matrones et à Aximus. Aximus aurait ainsi été le dieu local d'Aime ; peut-être d'une fontaine, comme le dieu *Nemausus* de Nîmes, la déesse *Vasio* de Vaison, etc., etc.

XVIII.

Autel à Mercure.

Dans l'église Saint-Martin, à Aime, (don de M. Brunet.) — Cet autel est surmonté d'un fronton ornementé d'espèces de volutes. La base manque ainsi que le sommet du fronton. Hauteur totale 0,29. Le dé contenant l'inscription à 0,16

de hauteur sur 0,36 de largeur. Hauteur des lettres, qui sont d'une forme passable, 0,04. Les deux dernières lettres E et R du nom APER sont liées en monogramme.

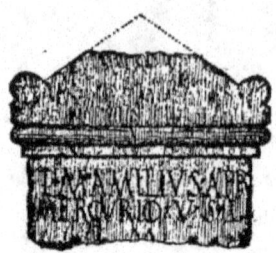

Lucius Mamilius Aper, Mercurio votum solvit libens merito.

« Lucius Mamilius Aper, à Mercure, avec reconnaissance en accomplissement
« de son vœu. »

XIX.

Débris d'entablement avec signature probable d'architecte.

Le bloc sur lequel sont gravés les mots ci-après est une partie d'architrave provenant d'un monument antique, de style ionique, orné de moulures sur ses trois autres faces vues, c'est-à-dire sur les deux latérales et sur la face inférieure ; il a 1,38 de longueur, 0,365 de hauteur et 0,28 de largeur. L'inscription occupe l'angle de l'architrave qui formait le retour du fronton. Les lettres sont bien faites et ont, celles de la première ligne 0,05 et celles de la deuxième 0,045.

Quintus Verius Urbicus.

C'est probablement le nom de l'architecte de l'édifice d'où provient la partie d'architrave.

XX.

Cippe sépulcral.

Retrouvé par moi au Villard de la Côte-d'Aime, formant le pilier central de l'arc de l'écurie du sieur Cressend Jean-Pierre. Il était, avant, au château de la Frasse, à Aime. C'est un monolithe quadrangulaire, composé d'une base et d'un chapiteau reliés par un dé. Hauteur totale 0,72 ; largeur du dé sur l'une des faces duquel l'inscription est gravée 0,30. Les lettres sont d'une bonne forme et ont une hauteur de 0,036.

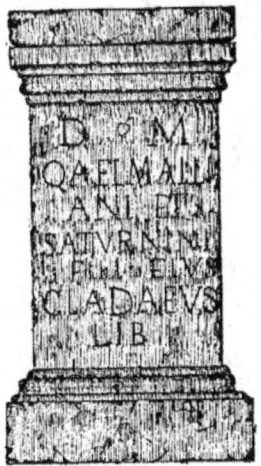

Diis manibus Q. Aelii Malliani et Saturnini filii ejus, Cladaeus libertus.

« Aux dieux Manes de Quintus Aelius Mallianus et de (Q. Aelius) Saturninus, « son fils (Quintus Aelius) Cladaeus son affranchi. »

Cladaeus était l'affranchi de Quintus Aelius Mallianus et devait s'appeler, par conséquent, *Quintus Aelius Cladaeus.*

Ce monument ne doit pas être antérieur aux Antonins, à cause du nom *Aelius.*

XXI.

Epitaphe témoignant la reconnaissance d'un fils adoptif envers son bienfaiteur.

Dans la chapelle de Saint-Sigismond, près d'Aime. — Bloc rectangulaire de 0,90 de hauteur sur 0,66 de largeur, brisé à sa base.

Les lettres sont de mauvaise forme et frustes, surtout celles des trois dernières lignes ; leur hauteur est de 0,047.

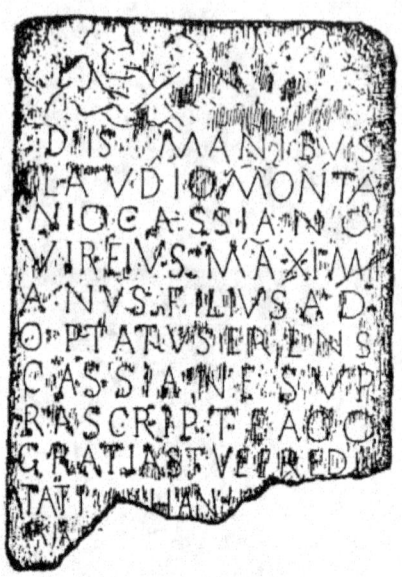

Diis Manibus Claudio Montanio Cassiano, Vireius Maximianus, filius adoptatus herens.

Cassiane supra scripte ago gratias tuae hereditati ? (quae) hanc (instituere aram permisit.)

« Aux dieux Manes de Claudius Montanius Cassianus, Vireius Maximianus,
« son fils adoptif et héritier.
« Cassianus susnommé, je rends grâce à ton héritage qui m'a permis de
« t'élever ce tombeau. »

L'enfant adoptif s'appelait peut-être *Cassius* ; il aura fait de son nom le surnom de *Cassianus* à la suite de son adoption.

L'orthographe de *erens* et de *ereditati*, sans *h* est digne d'être remarquée.

L'adopté ne devenait l'héritier de l'adoptant et ne contractait avec la famille les liens de l'agnation qu'autant que l'adoption était accompagnée d'une institution d'héritier. L'adoption, en dehors de cette institution, permettait simplement à l'adopté de porter le nom de l'adoptant et de se dire son fils

La parenté civile, *agnatio*, était établie par la descendance dans la ligne masculine, la parenté naturelle, *cognatio*, par la descendance d'un auteur commun, quelque fût le sexe de cet auteur ; les agnats formaient seuls la famille véritable.

XXII.

*Epitaphe d'un jeune homme mort dans la vallée Pennine,
dans le cours de ses études.*

Monument engagé dans la façade sud de la maison située devant l'église de la commune de Villette, près d'Aime. Il a 1,15 de largeur sur 0,80 de hauteur. Il existe, au-dessus de l'inscription, entourée d'une moulure, une capsule cinéraire, à gauche de laquelle il y a le buste de la mère et à droite celui du fils, fouillés dans l'épaisseur de la pierre. Les lettres, qui sont déjà un peu frustes, surtout celles du commencement des lignes, dont plusieurs sont même effacées par le frottement, sont d'une bonne forme et ont, celles de la première ligne, 0,04 de hauteur et celles des autres lignes 0,035.

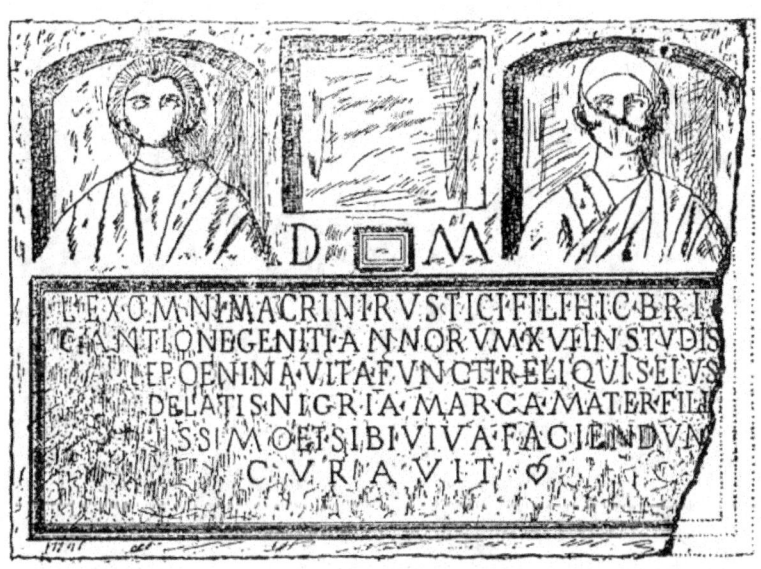

Diis Manibus Lucii Exomnii Macrini, Rustici filii, hic Brigantione geniti, annorum XVI in studiis valle Pœnina vita functi. Reliquis ejus [hu]c delatis Nigria Marca, mater fili[o] [pient]issimo et sibi viva faciendum curavit.

« Aux dieux Manes de Lucius Exomnius Macrinus, fils de Rusticus, né ici à
« Brigantio, mort dans la vallée Pœnine à l'âge de seize ans, dans le cours de

« ses études. Nigria Marca, sa mère, a fait transporter ici ses restes, et élever de
« son vivant, ce tombeau à son excellent fils et à elle-même. »

La mère parait porter la *Frontière*, cette coiffure si originale et si belle dans sa simplicité. Cette élégante coiffure est encore en usage dans toutes les communes du bassin d'Aime et de celui de Bourg-Saint-Maurice.

L'abverbe de lieu *hic*, précédent le nom *Brigantione* démontre qu'il ne s'agit pas de la ville ou du bourg de Briançon, mais d'une localité du nom de *Brigantio*, voisine, sans doute, de Villette, ou Villette même, qui aurait primitivement porté ce nom, car les fortes dimensions de ce monument funéraire rendent inadmissible la supposition qu'il ait été élevé ailleurs et transporté ensuite à Villette.

XXIII.

Epitaphe d'une femme.

Petite pierre de 0,32 de longueur sur 0,25 de hauteur, engagée dans le pilier de la galerie de la maison du sieur Communal Joseph, à Aime.

Cette épitaphe est incomplète. Les lettres sont bien faites ; elles ont 0,04 de hauteur.

. .
[M] a*ximae*, [M] *ercato* [r]. . : .
« (Aux dieux Manes de) Maxima, Mercator (son mari.) »

Ce tombeau élevé par un mari à sa femme témoigne qu'à cette époque on pensait beaucoup aux morts.

Souvent les Romains désignaient le lieu de leur sépulture et y bâtissaient leur demeure dernière. Il y avait des espèces de confréries ayant pour but d'assurer aux associés un tombeau et au mort « un service perpétuel, » lorsque celui-ci avait été assez riche pour intéresser les survivants à célébrer tous les ans en son honneur un sacrifice ou un repas funèbre. C'est que, dans la croyance des Romains, les âmes de ceux dont les restes n'avaient pas reçu les derniers honneurs erraient misérablement durant mille ans sur les bords du Styx (1).

(1) Duruy, *Histoire romaine*, t. V, p 43.

XXIV.

Monument funéraire élevé à un personnage par sa femme et des affranchis.

Il a été trouvé à l'endroit appelé *La Fortune*, avant d'arriver à Aime, le 1ᵉʳ juin 1860, sur le bord de la voie romaine, dont la chaussée fut mise au jour en rectifiant la route nationale actuelle.

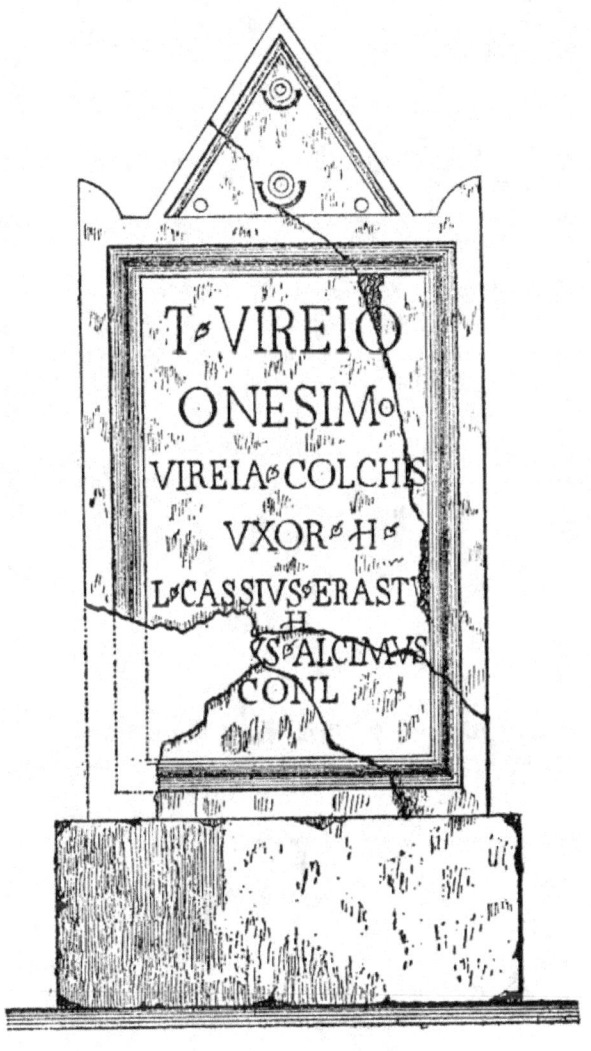

Jolie stèle à fronton à oreilles, décoré, dans son champ, de deux petites rosaces disposées dans les angles inférieurs et de deux petits cercles concentriques superposés et supportés par un croissant en relief. Le fronton à 0,33 de hauteur, et la partie rectangulaire, qui est malheureusement brisée en quatre morceaux, dont un a disparu, et qui contient l'inscription entourée de moulures, à 0,96 de hauteur sur 0,665 de largeur. Cette stèle reposait sur un socle de 0,98 de hauteur sur 0,77 de largeur et 0,45 d'épaisseur et y était maintenue par un tenon de 0,37 de largeur sur 0,045 de hauteur. Ce socle sert aujourd'hui de base au piédestal de la croix qui existe à l'entrée d'Aime, côté ouest. Cette stèle était dressée sur un tombeau en dalles renfermant une urne et divers autres objets funéraires que j'ai donnés au musée de l'Académie La Val d'Isère. Les lettres sont belles et ont une hauteur qui va en décroissant progressivement de la première à la dernière ligne de 0,072 à 0,037.

Tito Vireio Onesimo, Vireia Colchis uxor heres,
Lucius Cassius Erastus heres
(Titus Vireius) Alcimus conlibertus.

« A Titus Vireius Onesimus, Vircia Colchis son épouse et héritière, Lucius
« Cassius Erastus, son héritier (Titus Vireius) Alcimus, son affranchi. »
Leurs noms indiquent que ce sont tous d'anciens esclaves.
Les deux coaffranchis devaient s'appeler des mêmes prénoms et des mêmes noms : *Titus Vireius.*
Le nom *Vireius* était répandu dans la Savoie du temps des Romains.
Les noms *Vireius* et *Cassianus* réunis sur l'inscription n° XXI indiquent des personnes de la même famille.

XXV.

Débris d'inscription, à l'église **Saint-Martin**, à **Aime**, de 0,17 de longueur sur 0,10 de hauteur. Les lettres, bien formées, ont 0,05 de hauteur.

On aperçoit, avant le premier A, la base de la lettre L. Ces lettres concouraient peut-être à la formation du nom *Flavia.*

XXVI.

Débris d'inscription, à l'église Saint-Martin, à Aime, de 0,34 de longueur sur 0,25 de hauteur. Les lettres sont de très belle forme et ont 0,09 de hauteur.

Les trois lettres de la seconde ligne peuvent indiquer le nom veSPAsiano et les quatre de la dernière le mot caESARi.

XXVII.

Débris d'une épitaphe, à l'église Saint-Martin, à Aime, de 0,16 de largeur sur 0,21 de hauteur. Les lettres sont belles et ont 0,085 de hauteur.

Les trois premières lettres semblent bien désigner le mot *Diis*.

XXVIII.

Débris d'une inscription, à l'église Saint-Martin, à Aime, de 0,23 de hauteur sur 0,14 de largeur. Les lettres sont de très belle forme et ont 0,052 de hauteur.

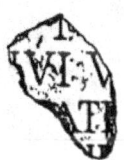

XXIX.

Débris d'une épitaphe probablement, à l'église Saint-Martin, à Aime.

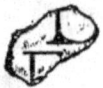

XXX et XXXI.

Débris d'une inscription à un empereur, entourée d'une très belle moulure. **A l'église Saint-Martin, à Aime.** Les lettres sont très belles.

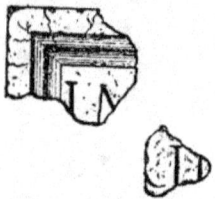

XXXII.

Débris d'une inscription à un empereur, entourée d'une moulure. **A l'église Saint-Martin, à Aime.** Belles lettres de 0,075 de hauteur.

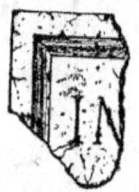

XXXIII.

Débris d'inscription à un empereur, entourée d'une moulure. **A l'église Saint-Martin, à Aime.** Belle lettre de 0,055 de hauteur.

XXXIV.

Statue élevée à un empereur de l'époque post-constantinienne.

Fragment paraissant provenir d'un piédestal d'une statue ; découvert en 1883 à Aime, dans les fondations du mur du jardin de M. Bérard. L'inscription était renfermée dans un encadrement de moulures. — Hauteur 0,38, largeur 0,42. Hauteur des lettres 0,04.

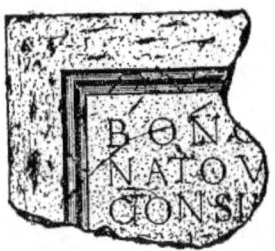

Bono reipublicae nato, Valentiniano (?) Aug (usto), consuli II.
« A Valentinien Auguste, né pour le bien de l'Etat, consul. fois. »

L'empereur auquel on avait élevé la statue, autrefois portée par le piédestal d'où provient ce fragment, est probablement un des trois princes qui s'appelèrent Valentinien, soit Valentinien Ier, qui a été empereur du 26 février 364 au 17 novembre 375, soit Valentinien II, qui, bien qu'ayant été empereur du 22 novembre 375 au 15 mai 392, date à laquelle il mourut à Vienne, étranglé par Arbogaste, n'a compté la Gaule, dans ses états, qu'à partir de la fin de 388 ; soit enfin, et moins vraisemblablement à cause de la forme non trop mauvaise des lettres, Valentinien III, dont le règne a duré de 425 à 455 (1).

Les inscriptions d'Aime nous donnent les noms de cinq procurateurs impériaux qui ont gouverné la province procuratorienne des Alpes Graies, dont dépendait la cité des Ceutrons. Ce sont, en les allignant par ordre chronologique, autant que possible :

1° *Trebellius*, du fragment d'inscription n° III, à cause de la perfection des lettres ;

2° *Mallienus*, inscription n° VIII, qui a été procurateur sous deux empereurs se partageant le pouvoir et aux divinités desquels il éleva un autel, probablement pour obtenir leurs faveurs et ensuite un avancement ;

(1) Allmer, *Revue épigraphique du midi de la France*, p. 397-398.

3° *Titus Pomponius Victor*, inscription n° IX, le gouverneur poète, se disant *procuratore augustorum* et dans un autre endroit *caesarum*, ce qui indique qu'il aurait aussi, comme *Mallienus*, été procurateur sous deux empereurs régnant simultanément. Il nous fait connaître une partie des fonctions qu'il remplissait, en disant : « gouverneur de ce pays, je rends ici la justice et administre les biens des Césars. » Cette déclaration confirme que les procurateurs impériaux remplissaient les fonctions de juges et de receveurs des impôts en faveur des empereurs.

Ce procurateur était fatigué de la vie monotone et calme des montagnes. Plus confiant aux divinités qu'aux empereurs qu'il servait et auxquels il avait probablement recouru en vain, il faisait une offrande pieuse à Sylvain, dieu des forêts, pour qu'il lui accordât la grâce de retourner à Rome et de revoir et cultiver les champs qu'il possédait en Italie.

4° *Latinius Martinianus*, inscription n° XI, procurateur sous Numérien, en 283 ;

5° Enfin, *Caetronius Cuspianus*, inscription n° XII, qui, n'ayant pas eu le bonheur si vivement désiré par *Pomponius*, de revoir l'Italie, est décédé à Aime.

La république n'eût qu'un très petit nombre d'administrateurs temporaires. Donnant à ferme la levée des impôts et l'exécution des travaux publics, le sénat n'avait qu'à décider qu'elle somme il voulait recevoir des provinces et le montant de celle qu'il entendait dépenser pour les œuvres d'utilité publique. Les publicains versaient la première au trésor, déduction faite de leurs frais de perception ; l'autre était mise par les censeurs ou par les Pères conscrits à la disposition des entrepreneurs. Donc, Rome républicaine gouvernait, elle administrait pas, si ce n'est ses propres affaires.

L'empire agit d'abord de même. Longtemps les fonctionnaires d'Etat furent peu nombreux ; dans les provinces, quarante-cinq gouverneurs, les légats de trente légions, quelques procurateurs, comme dans notre province des Alpes Graies et Pennines, administrant des districts avec le *jus gladii*, d'autres pour la perception du fisc impérial.

Mais peu à peu les serviteurs du prince devinrent des fonctionnaires publics ; les bureaux, *officia*, se multiplièrent et la centralisation administrative commença (1).

(1) Voyez Duruy, t V, p. 266 et suivantes.

CHAPITRE IV.

CONSIDÉRATIONS SUR L'ADMINISTRATION ROMAINE DANS LES PROVINCES.

Les Romains donnèrent le nom de *provinces* à presque toutes les contrées sujettes hors de l'Italie méridionale et centrale.

Avant la conquête de César, les Romains distinguaient simplement la Gaule en deux parties: *Gallia braccata* et *Gallia comata*.

Sous Auguste, la Gaule fut partagée en quatre grandes provinces, subdivisées chacune en soixante *Cités* ou nations, — mot qui désignait des territoires et des populations plutôt que des villes; — chaque *cité* renfermait un plus ou moins grand nombre de circonscriptions plus petites appelées *pagi* ou cantons, et chaque *pagus* avait ses villes ou ses villages. La plupart des petits peuples furent réduits à la condition de simples cantons, surbordonnés à la *cité* voisine. Probus la partagea en sept provinces; Dioclétien en porta le nombre à douze; Valentinien l'éleva à quatorze, et enfin Gratien le fixa à dix-sept subdivisées, non plus en soixante, mais en cent quinze districts secondaires, ou *cités*.

Les Ceutrons faisaient partie de la province des *Alpes Graies* et *Pennines* qui comprenait la Savoie, le Briançonnais, la vallée de Suze et une partie de la Suisse. Les cités de cette province étaient *Forum Claudii Aventicum Helvetiorum*, (Avanches), *Forum Claudii Vallensium Octoduro* (Martigny en Vallais) et *Forum Claudii Ceutronum* (Aime ou Moûtiers).

Le Sénat avait, à l'exclusion du peuple, la direction de toutes les affaires relatives aux pays conquis. Il désignait chaque année les provinces qui seraient gouvernées par un propréteur et celles qui le seraient par un proconsul, d'où la distinction de provinces *consulaires* et de provinces *prétoriennes*. Les deux Gaules étaient des provinces consulaires; des troupes y étaient cantonnées. Il y avait donc deux sortes de provinces: celles de l'empereur et celles du sénat et du peuple. La Gaule Transalpine fut rangée, en l'an 28 avant Jésus-Christ, entre les provinces de l'empereur.

Les gouverneurs avaient une autorité absolue au civil et au criminel sur les provinciaux et les citoyens, à moins d'un appel de ceux-ci à Rome. Les provinces du peuple étaient les plus belles, leurs gouverneurs aussi étaient les plus considérés. Ils avaient tous le nom de proconsuls. Les gouverneurs impériaux ne semblaient pas d'aussi grands personnages. Ils portaient le titre de propréteurs. Dans les

provinces impériales, le vieux titre républicain de *questeur* fut remplacé par le nom plus modeste de *procurateur*. Ces fonctionnaires, pris parmi les chevaliers, même dans la classe des affranchis ou des provinciaux administraient, dans les provinces sénatoriales, les revenus de la caisse privée du prince *(fixus)* et remplissaient, dans celles de l'empereur, toutes les fonctions attribuées par le sénat à ses questeurs, moins la juridiction ; les procurateurs n'ayant action, dans les premiers temps, que sur les esclaves. Claude les releva de cette position inférieure en donnant à leurs jugements, dans les débats en matière de contributions, la même force qu'aux siens mêmes. Ils finirent par avoir, sous l'autorité supérieure du commandant militaire de la région voisine, l'administration d'une portion de province *cum jure gladii*.

Il y avait un procurateur par chaque grand district ou par province, quelquefois même un seul pour deux ou trois provinces contiguës.

Les procurateurs des provinces impériales étaient parfois investis de pouvoirs politiques. Au-dessous de ces magistrats venaient les officiers de tout grade et les agents inférieurs, préfets, tribuns, scribes, crieurs, esclaves publics, licteurs, etc.

L'administration provinciale subsista, dans ses traits généraux, d'Auguste à Dioclétien. Si l'on omet la création de nouveaux gouvernements et les échanges de provinces faits entre le prince et le sénat, la principale modification se rapporte aux *procuratores*.

Ils ne furent, jusqu'à Claude, que de simples agents financiers chargés de la levée de l'impôt dans les provinces impériales ; ils se firent attribuer par ce prince une juridiction pour les causes fiscales (1).

L'institution d'un fonctionarisme impérial appartient à Auguste (2) ; elle remonte à l'an 727 de Rome, l'année de l'avénement du principat. Comme administrateur suprême du peuple romain, Auguste se trouva dans la nécessité de se créer des auxiliaires. Il se considéra comme obligé de mettre aux postes de gouverneurs et aux grands commandements militaires des personnages de l'ordre sénatorial.

Le titre modeste de *procurator Augusti* emprunté au service privé de la maison, et celui de *praefectus Augusti* donné aux plus hauts mandataires, ne permettent pas de considérer ces agents comme des magistrats ; ils n'étaient que les auxiliaires, les mandataires de l'empereur, sans situation indépendante, pouvant être choisis par lui suivant son bon plaisir parmi les hommes de condition libre ou parmi ceux de sa domesticité. Auguste, il est vrai, a fait occuper plusieurs de ces postes par ses affranchis dont il disposait des volontés, mais il n'a jamais cherché une confusion de la Cour et de l'Etat, et il a d'avance reconnu la nécessité de créer un fonctionarisme sûr et expérimenté composé de citoyens romains ingénus. Il n'appela à l'administration publique ni les provinciaux, à cause, sans doute, de l'état non-encore affermi de l'empire et de la susceptibilité jalouse des natifs

(1) Duruy, *Histoire des Romains*, T. V, chap. LVIII. Les provinces.

(2) Je suis encore ici, M. Hirschfeld, *La carrière procuratorienne*, p. 240-274, d'après la traduction que je dois au savant M. Allmer.

de Rome qui veillaient au maintien de leur situation dominatrice à l'égard des provinces, ni la plèbe de Rome tombée trop bas tant matériellement que politiquement pendant les cinquante dernières années pour tenter leur régénération en les rattachant à la vie publique. Dans l'édifice habilement construit par Auguste, il y avait place pour une populace de grande ville, mais non pour une bourgeoisie prenant une part active à la vie politique. L'ordre équestre, au contraire, dut paraître à l'empereur tout à fait propre à cette tâche. En lui étaient représentés les capitalistes de Rome qui, déjà depuis un siècle, avaient attiré à eux tout l'exécutif de l'administration, possédaient la routine des affaires et, séparés par des barrières difficiles à franchir de l'aristocratie renfermée en elle-même, n'avaient à espérer la réalisation de leur ambition et de leur gain que de leur étroit attachement au prince.

Il fallait sous Auguste, comme avant lui, pour être admis à faire partie de la chevalerie : la naissance libre, l'irréprochabilité et une fortune de 400,000 sesterces. Parmi les chevaliers, ceux appelés *equites equo publice* constituèrent une sorte d'élite qui forma l'ordre équestre proprement dit, divisé en turmes et en centuries. La concession du cheval public, à laquelle eurent part exceptionnellement même des affranchis après le don de l'ingénuité, dépendait du prince, et, de ce cercle fermé mais toujours susceptible d'élargissement, naquit la noblesse équestre qui s'acquérait par l'exercice des hautes procuratelles et était destinée à remplir les lacunes qui se produisaient dans le sénat.

Auguste parait avoir fait de l'exercice du tribunat militaire la condition préalable pour l'admission à la questure et aux fonctions procuratoriennes.

Ce fut Claude qui détermina fixement les *militiae equestres* et, d'après le texte de Suétone, *equestres militias ita ordinavit ut post cohortem alam, post alam tribunatum legionis daret*. Les inscriptions, même celles du temps de Claude, ne confirment pas cette hiérarchie ; elles nous montrent à peu près sans exception la préfecture de cavalerie comme le grade le plus élevé. Il est à peine concevable que Suétone qui, en sa qualité de secrétaire de l'empereur, avait été chargé d'expédier les patentes d'officier, ait pu commettre une pareille erreur ; on doit admettre que cette disposition n'aura été que de courte durée. Depuis ce temps, les trois grades en question formèrent le noviciat ordinaire de la carrière procuratorienne, sans que cependant le parcours complet des trois grades ait été obligatoire ; il ressort au contraire de l'examen des inscriptions du premier siècle que fréquemment la préfecture de cavalerie n'a pas été exercée par les aspirants à la carrière procuratorienne. Ce n'est qu'à partir de Trajan, et encore avec des exceptions, que les procurateurs ont été auparavant préfets de cavalerie, et ce n'est seulement qu'au second siècle que le parcours des *tres militiae equestres* peut être indiqué comme le début ordinaire de la carrière de procurateur. La hiérarchie militaire se modifie ensuite d'une manière sensible à partir de Septime Sévère : la *praefectura fabrum* disparait entièrement des inscriptions ; l'avancement précédemment habituel de la *praefectura cohortis* à la *praefectura alae* ne se montre plus que sur un petit nombre d'inscriptions du IIIe siècle.

Le centurionat, exercé une ou plusieurs fois, forme le premier grade militaire; le principilat et la *praefectura legionis* qui, antérieurement sous le nom de *praefectura castrorum*, avaient formé le terme ordinaire de l'ancienne carrière de sous-officier, sont maintenant fréquemment employés comme noviciat aux procuratelles. En outre, à cette époque encore comme aux temps anciens, le parcours des trois tribunats militaires de Rome — dans les cohortes prétoriennes, urbaines et des vigiles — forme les degrés pour l'accès aux procuratelles supérieures.

Au IIIe siècle, les procuratelles n'arrivaient qu'à la suite d'un long service militaire et étaient accordées comme récompense et poste de retraite à des officiers qui avaient servi pendant longtemps. On peut avoir eu en vue, en donnant à d'anciens officiers toutes les procuratelles, de les employer comme contre-poids des postes sénatoriaux de gouverneur et de commandant de troupes, jusqu'à ce qu'enfin plus tard Gallien, faisant le dernier pas décisif, écarta entièrement les sénateurs de tous les commandements supérieurs et mit toute l'autorité militaire entre les mains des chevaliers.

Le rang des procuratelles qui se donnaient à la suite du service militaire était naturellement réglé d'après celui des grades précédemment remplis, et, quoique la volonté et le bon plaisir de l'empereur fussent déterminants, il ressort cependant des inscriptions, d'une manière générale, que les hautes procuratelles, surtout les hautes procuratelles de province étaient habituellement données non après l'exercice du tribunat ordinaire, mais après la *praefectura alae* ou autres grades analogues ou supérieurs, comme, par exemple, le tribunat prétorien ou la préfecture légionnaire. La concession d'une procuratelle après le principilat ou la *praefectura cohortis* devra, au contraire, être regardée comme une exception.

En même temps que, depuis le second siècle, une importance toujours plus grande s'attache au service dans l'armée, une carrière purement civile, par laquelle on pouvait parvenir aux procuratelles et aux préfectures, commence à se former à côté de la carrière militaire.

L'ancienne coutume romaine d'après laquelle quiconque voulait servir l'Etat comme fonctionnaire devait avoir préalablement satisfait comme citoyen à son devoir dans l'armée, avait été certainement déjà altérée dans le temps précédent par la diminution de la durée du tribunat militaire; cependant, il n'était arrivé que très rarement au premier siècle, abstraction faite de l'emploi exceptionnel des affranchis sous Claude, que des hommes qui n'avaient rempli aucun grade d'officier eussent été admis à de hauts postes dans l'administration.

Les grandes réformes d'Hadrien durent nécessairement amener une division des carrières militaire et civile. Ce fut cet empereur qui institua un fonctionarisme dans l'acception moderne de ce mot, rompu à la connaissance et à la marche des affaires, et qui créa à cette intention une carrière administrative indépendante de la carrière militaire.

Avec l'institution du conseil d'Etat composé en majeure partie de chevaliers, et l'importance par là modifiée de la *praefectura praetorii*, vint en première ligne

la jurisprudence de profession, et, attendu que toujours à Rome l'exercice pratique de la connaissance du droit avait formé l'opposé du service dans l'armée, les études juridiques et le stage dans le service de l'Etat sur ce terrain, furent alors admis comme équivalent du service avec grades d'officiers.

C'est dans le courant du iiie siècle que le principe de la division des fonctions militaires et civiles, en ce qui concerne l'administration provinciale, a amené la formation complète d'une carrière purement civile. Malheureusement les documents de cette époque sont trop pauvres pour fournir à ce sujet des données suffisantes. Dans l'ensemble, il est très évident cependant, que, jusqu'au temps de la décadence, la carrière civile, conformément aux anciennes traditions romaines toujours dominantes, est restée l'exception, et que c'est seulement lors de la nouvelle organisation de l'empire que la séparation radicale entre la carrière des fonctions civiles et le service militaire fut entièrement accomplie par les réformes de Dioclétien.

L'avancement dans la carrière équestre est d'autant plus difficile à indiquer avec précision, que naturellement la hiérarchie procuratorienne n'a jamais été réglée d'une manière aussi rigoureuse que la hiérarchie sénatoriale, et que toujours il a dépendu de la volonté du prince d'élever du premier coup ses agents aux plus hautes fonctions, sans obligation pour eux de passer par les degrés intermédiaires.

La classification et même la désignation des procuratelles se réglaient d'après le traitement qui y était afférent. Il est indubitable qu'un traitement des procurateurs de l'empereur ait été déjà fixé par Auguste. Mais les quatre classes de salaires : *trecenarii*, *ducenarii*, *centenarii*, et *sexagenarii*, qui apparaissent plus tard n'émanent pas de lui ; le nombre des procuratelles alors existantes était trop exigu pour permettre une gradation de salaires en quatre classes. Les procurateurs mis par Claude dans les différentes branches de l'administration étaient, comme affranchis de l'empereur, non pas classés suivant une hiérarchie de salaires normalement fixés, mais rétribués d'après leur conduite. Il est en conséquence probable que, au premier siècle, deux degrés seulement de salaires ont existé pour les procurateurs chevaliers dans les provinces, de 200,000 et de 100,000 sesterces, et qu'une paie plus élevée n'aura été accordée qu'aux hautes préfectures équestres. Ce n'est qu'à partir de la création d'une carrière procuratorienne équestre par Hadrien qu'une classification de salaires répondant à l'importance et au rang des procuratelles aura été normalement fixée ; et, depuis ce temps, le taux du salaire qui, vers la fin du second siècle seulement, commence à apparaître dans les inscriptions à la suite du titre de l'emploi, sera devenu aussi une marque du rang.

Aucune des procuratelles provinciales n'appartenait à la classe *trecenaria* ; les plus considérables étaient *ducenariae* ; leur importance ne se réglait d'ailleurs ni sur l'étendue de la province ni sur le rang du gouverneur, mais sur la nature de l'emploi. Dans les provinces consulaires, les procurateurs n'étaient pas même tous *ducenarii* ; dans les autres provinces, ils n'appartenaient qu'à la classe des *centenarii*, quelquefois même à celle des *sexagenarii*.

Les classes des *ducenarii* et des *centenarii* se sont maintenues jusqu'après Constantin, tandisque les *sexagenarii* encore visibles sous cet empereur ne le sont plus après lui, et que les *trecenarii* avaient disparu déjà plus tôt. On doit néanmoins, surtout en considération des changements survenus dans les conditions monétaires, admettre qu'au IIIe siècle ces dénominations servaient à désigner non plus le taux du traitement, mais seulement la classe du rang. Nous n'avons malheureusement sur les traitements des fonctionnaires de cette basse époque que des renseignements extrêmement insuffisants. D'après la nature même des procuratelles, il ne saurait être question d'un temps déterminé de ces fonctions. C'était un mandat dont la durée pouvait être limitée selon la libre volonté du mandant, et il ne manque pas d'exemples de très longues et de très courtes durées de ces fonctions. A partir de la création d'une carrière équestre et de la fixation d'un avancement régulier, c'est-à-dire, depuis à peu près le temps d'Hadrien, il paraît toutefois s'être établie de fait pour les procuratelles et les préfectures une limite de temps de service qui a été habituellement observée.

A la mort de l'empereur finissait naturellement le mandat par lui conféré, et il fallait qu'une nouvelle investiture ou au moins une confirmation eût lieu de la part du successeur, ce qui était comme une itération du même emploi. Presque toujours, à la suite de violentes révolutions, tout le personnel des fonctionnaires et particulièrement toute la domesticité du palais étaient remplacés par le nouvel empereur.

Les procurateurs de province comptaient au nombre des amis du prince, et ils paraissent avoir eu droit, en vertu de ce privilège, au titre officiel de *amicus Caesaris*; ils ont généralement pris part, au moins sous Septime Sévère, aux expéditions comme « compagnons de l'empereur. »

Le titre de *vir egregius* que probablement tous les procurateurs chevaliers ont été autorisés à porter, alors qu'aux autres personnages de l'ordre équestre il n'était accordé que comme une marque de distinction particulière, se montre, à partir de Septime Sévère, comme attribut honorifique officiel, le quel, d'ailleurs, à moins d'exception, ne passait pas, comme le clarissimat, aux femmes et aux enfants. L'égrégiat, qui apparaît encore sous Constantin, est bientôt après publiquement aboli, puisque ni dans les rescrits postérieurs ni dans la *Noticia dignitatum* ne s'en rencontre plus aucune trace.

CHAPITRE V.

I. Petites colonnes existant sur le versant français du Petit-Saint-Bernard. — II. Statuette d'Apollon. — III. Etui en plomb. — IV. Statue en pierre, à Saint-Martin-de-Belleville.

I.

Petites colonnes existant sur le versant français du Petit-Saint-Bernard.

Dans l'excursion que j'ai faite au Petit-Saint-Bernard le mois de septembre 1880, j'ai constaté l'existence, dans le trajet qui sépare le village de Saint-Germain de l'Hospice, de deux anciennes colonnes cylindriques, renversées et brisées.

La première était élevée sur le bord aval du chemin actuel, construit en cet endroit sur l'emplacement de la voie romaine, au lieu appelé la *Colonne*, tout près du 37me kilomètre. La base de cette colonne est encore assise sur le point où elle fut érigée. La partie en contre-bas du sol est brute et quadrangulaire, et la portion qui sort de terre est cylindrique ; elle a 0,40 de hauteur et 0,55 de diamètre. J'ai, après beaucoup de recherches, trouvé la partie supérieure de cette colonne sur la rive droite du ruisseau le *Boteillon*, où elle a roulé au moment de son renversement. Ce tronçon a une longueur de 1,60 et un diamètre de 0,54 à la base et de 0,50 au sommet. Cette petite colonne avait donc, lorsqu'elle était entière, 2,00 de hauteur, 0,55 de diamètre à la base et 0,50 au sommet.

La deuxième gît, brisée en deux morceaux, à côté du chemin actuel situé un peu en aval de la voie romaine, tout près du quarantième kilomètre, en amont de la maison de refuge de Sainte-Barbe, à l'endroit appelé le *Pelonnet*. Les deux morceaux réunis mesurent une longueur totale de 2,00 ; leur diamètre est de 0,45.

Les parements de ces colonnes sont très rugueux. Le tuf calcaire dont elles sont formées l'est, du reste, de sa nature. Le temps a encore accentué ces aspérités et a donné à ces colonnes une surface complètement vermiculée. Nous ne pensons pas qu'une inscription ou des chiffres aient été gravés sur ces colonnes, dont la nature de la pierre n'aurait pas, du reste, permis l'exécution de caractères graphiques.

La facture de ces colonnes est certainement romaine ; mais à qu'elle intention ont-elles été élevées ? Etaient-elles commémoratives ou symboliques ? ou étaient-ce

des bornes milliaires ? Les Romains plaçaient des bornes milliaires de distance en distance sur les grands chemins. Auraient-ils, à cause des difficultés que présente la route du Petit-Saint-Bernard et de la neige qui la couvre pendant une grande partie de l'année, placé des bornes milliaires de mille pas en mille pas sur la partie la plus élevée et la plus dangereuse de la voie qu'ils construisirent à travers les Alpes Graies ? Nous penchons vers cette hypothèse, soit à cause de la forme et du peu de hauteur de ces colonnes, soit surtout à cause de la distance qui les sépare.

Ces colonnettes ne peuvent être comparées avec la colonne *Jou, columna Jovis*, élevée à Jupiter par les Romains, en commémoraison, probablement, de leurs victoires sur les Gaulois, sur le point culminant du col du Petit-Saint-Bernard, où finissait la Gaule et où commençait l'Italie. La pierre n'est pas la même. Le bloc d'où les tailleurs de pierre ont fait sortir cette colonne monolithe a été extrait de la roche ophite dont est composée l'aiguille située à gauche du col et dans les fissures de la quelle on voit l'amiante renommée de cette partie des Alpes.

Cette colonne, privée de son piédestal et de son chapiteau, a 4,55 de hauteur, 0,66 de diamètre à sa base et 0,59 à son sommet. Ces dimensions démontrent qu'elle appartient à l'ordre toscan.

On trouve sur ce fût tous les indices nécessaires pour établir qu'il reposait primitivement sur un piédestal et qu'il était orné d'un chapiteau. Il est non-seulement muni de deux congés, dont un à sa base et l'autre à son sommet, accompagné d'un tore, mais il existe encore, au centre de la section de ses deux extrémités, deux trous en forme d'entonnoir qui ont été pratiqués pour opérer son scellement avec le piédestal et le chapiteau.

II.

Statuette d'Apollon.

Cette statuette en bronze, *pl.* 5, *fig.* 1, 2 et 3, haute de 0,094, a été trouvée à Val-de-Tignes, en exécutant des fouilles pour l'établissement d'une cave, sur l'emplacement d'une ancienne construction romaine. Elle devait reposer sur un piédestal de même métal. Malheureusement, les deux pieds et la main gauche manquent. C'est, croyons-nous, une représentation d'Apollon comme dieu de la musique et de la poésie, inspirée au sculpteur par les luttes musicales du directeur des Muses contre Marsyas, Linus et Pan.

Cette statuette, qui appartient au beau temps de l'art, a probablement été apportée d'Italie, où le culte d'Apollon était très répandu, par un fonctionnaire ou un soldat romain. Une pièce de monnaie, à l'effigie de Trajan, trouvée à côté de la statuette, nous autorise à penser qu'elle appartient à la sculpture florissante des règnes de Trajan et d'Adrien.

La pose du dieu de l'harmonie est majestueuse. Apollon est debout, presque nu, n'ayant pour vêtement qu'une légère chlamyde jetée sur les épaules, retenue sur la droite par une agrafe et sur la hanche par une étroite ceinture, et se divisant, vers la hanche gauche, en deux parties, l'une descendant jusqu'au genou et l'autre couvrant l'hypogastre.

Apollon a la tête couronnée de lauriers. Ses cheveux, abondants et bouclés, descendent jusqu'aux épaules. Il tient de la main droite, par la base, une cithare montant jusqu'au sommet de l'épaule. Le bras gauche, énergiquement relevé, indique un mouvement lyrique. Peut-être tenait-il dans la main, malheureusement disparue, une branche de palmier, arbre qui lui était consacré.

Cette statuette offre un mélange de grâce et d'élégante force. Les formes sont délicates dans leur plénitude. Tout le poids du corps est supporté par la jambe gauche. La jambe droite ne reposant que sur le bout du pied, le genou est courbé et un peu en avant. L'attitude est celle d'un homme haranguant le public ou chantant devant lui. La figure est celle d'un bel adolescent ; elle est ovale, noble, douce et gaie. Le regard est élevé et la bouche entr'ouverte.

Un trou pratiqué au dos de la statuette, probablement après qu'elle fût enlevée de son piédestal, servait sans doute à la fixer contre un mur au moyen d'un clou, l'occiput et les parties charnues postérieures qui appuyaient contre la muraille sont légèrement usés par le frottement. Apollon était peut-être pour les personnes qui possédaient cette statuette, le dieu de leur foyer, *focus*, le protecteur du seuil de leur demeure.

III.

Etui en plomb.

C'est en opérant les fouilles, en 1867, pour la construction, sous ma direction, de l'égout collecteur de Moûtiers, qu'a été trouvé ce joli petit étui en plomb, *pl.* 5, *fig.* 4, 5 et 6.

Cet intéressant objet a soixante-trois millimètres de hauteur, trente de largeur au sommet et vingt-cinq à la base. L'épaisseur moyenne des parois est d'un millimètre et demi. Sa forme est parallèlépipédique. Il se compose de deux parties : le corps principal et le couvercle saillant arrêté par un petit bourrelet. Chacune des deux parties est munie de deux oreilles, placées les unes au-dessus des autres lorsque l'étui est fermé, et percées d'un trou oblong pour recevoir un cordon qui permet de le porter en sautoir ou de le suspendre à une ceinture.

Le corps de l'étui est orné, sur ses deux grands côtés, de dessins géométriques semblables à ceux de l'époque mérovingienne, composés de simples carrés dont les

lignes qui les forment sont en relief. Les carrés de l'un des côtés et ceux du sommet de l'autre sont divisés en quatre triangles par deux diagonales en relief aussi.

IV.

Statue en pierre, à Saint-Martin-de-Belleville.

Cette statue en pierre, assez grossièrement exécutée, qui a quelque ressemblance avec les statues antiques de l'Egypte, et que nous croyons antérieure au XIIIe siècle, représente une femme d'un âge mûr, méditative, morne, les paupières demi-closes, chaudement vêtue, ayant chaperon et manchon, comme dans les pays aux hivers rigoureux. *Pl.* 18.

Rien d'authentique n'existant à son sujet, c'est à la tradition que nous allons recourir pour essayer de reconnaitre sa destination originelle.

Cette statue était primitivement, dit la légende, une représentation de Notre-Dame-de-la-*Vi*, (du chemin) élevée au bord de la route, pour protéger les passants.

Peut-être existait-il, avant elle, une déesse du paganisme, vénérée par la population de cette vallée, avant le christianisme, comme protectrice des voyageurs, et dont on aura gardé la forme, tout en changeant le culte, comme on l'a fait pour bien d'autres objets à l'avènement de la foi nouvelle, afin de ménager les anciennes croyances encore mal éteintes des nouveaux convertis.

Cette statue avait une poitrine très volumineuse qu'un curé à sentiments pudiques exagérés fit disparaître à coup de marteau, il y a environ 60 ans. Les traces de cette mutilation sont encore très apparentes actuellement.

Elle fut, on ne sait à quelle date, remplacée par un oratoire élevé en l'honneur de Notre-Dame-de-la-*Vie* et non plus de la *Vi*.

Au XVIe siècle, une chapelle d'une certaine importance avait déjà remplacé cet oratoire, puisque les frères Bouvier Henry et Antoine la dotèrent par acte du 28 mai 1537 (1).

En 1662 (2), cette chapelle fut démolie et remplacée par celle en forme de croix grecque, avec dôme en pendentif, que l'on admire aujourd'hui, et sous le même vocable de Notre-Dame-de-la-Vie, *Mater vitæ*.

Cette pauvre statue à l'air grelottant, résigné, exposée à toutes les intempéries d'un climat rigoureux, a bien dégénéré, puisqu'elle sert aujourd'hui de colonne à la fontaine située près de la chapelle actuelle, dont le bassin qui en reçoit l'eau est un ancien tombeau d'enfant, en pierre de taille, de forme triangulaire du côté de la tête.

Tout passe, et lorsque les anciens dieux ne s'en vont pas, on les chasse.

(1) Archives de la chapelle de Notre-Dame-de-la-Vie.
(2) Id.

CHAPITRE VI.

I. Franchises du village de Saint-Germain, sur la route du Petit-Saint-Bernard. — II. Achat de droits royaux par la commune de Saint-Martin-de-Belleville.

I

Franchises du village de Saint-Germain, près le Petit-Saint-Bernard.

Le petit village de Saint-Germain a une histoire locale bien intéressante que lui a valu sa situation au pied du Petit-Saint-Bernard. Il a vu passer, dès la plus haute antiquité, par la route qui le traverse, les nombreuses armées qui, de la Gaule allèrent en Italie, ou qui, d'Italie vinrent en Gaule (1). Il fut tantôt le poste avancé de la Gaule et tantôt celui de l'Italie, selon que le pays des Ceutrons était sous la domination de l'une ou de l'autre de ces deux nations. Aussi a-t-il subi toutes les conséquences de sa fâcheuse situation. Les paisibles habitants de ce hameau reculé, après avoir été pillés par des soldats affamés et avoir même souvent vu leurs chaumières détruites par le feu, étaient encore contraints à servir de guides à leurs spoliateurs et à fournir leurs montures pour le transport de leurs bagages.

L'importance stratégique et politique du village de Saint-Germain n'échappa pas à la sagacité des princes de Savoie, qui agirent de manière à acquérir la sympathie et ensuite la fidélité de ses habitants. Ils les dédommagèrent des contributions forcées, des pertes qu'ils éprouvaient et des corvées qu'on leur imposait de vive force, par des *Franchises* dont des copies authentiques existent dans les archives de la commune de Séez, que nous allons commenter brièvement et dont nous donnons le texte *in extenso* dans les pièces justificatives.

Ces *Franchises*, datées du mois de février 1259, émanent de l'élégante Cécile, comtesse de Savoie, dite *plus belle que rose*, fille du baron de Baux, prince d'Orange, seigneur provençal, veuve d'Amédée IV, régente de son fils Boniface de Savoie, pendant sa minorité (2).

Elles exemptaient les hommes de Saint-Germain de *toutes exactions, savoir tailles, chevauchées et toutes autres accoutumées.*

(1) Plusieurs archives municipales de la Tarentaise nous apprennent que depuis 1233 seulement jusqu'en 1815, trente-trois corps d'armée passèrent le Petit-Saint-Bernard. Million, *Mémoires de l'Académie La Val d'Isère*, t. III, p. 16-32.

(2) Pièces justificatives n° 15.

Ces franchises étaient très onéreuses, car elles obligeaient les hommes de Saint-Germain à conduire les princes de Savoie et leurs envoyés à travers la montagne du Petit-Saint-Bernard ; à enlever les personnes qui y mouraient et à les transporter jusqu'où il était possible de les faire inhumer ; enfin, à marquer le grand chemin de la dite montagne avec des perches pour que les passants ne s'y égarassent pas.

Les « pauvres sindics, manans, habitants, consorts et communiers de Sainct-Germain au pied de la montagne de colomne joux, proche du Petit Sainct Bernard, » comme ils se nomment eux-mêmes dans leurs nombreuses requêtes, payaient bien cher ces privilèges. Ils étaient obligés non-seulement de servir de guides aux « royales personnes de la couronne et aux gens de leur cour, » mais encore de les « passer en chaize. » Ils devaient être constamment à la disposition des voyageurs et fournir leurs montures pour porter leurs bagages. Pendant la guerre de 1703 entre Victor-Amédée et Louis XIV, les habitants de Saint-Germain « priaient M. le Comte de Ressens, Conseiller de Son Altesse royale et son intendant général deçà les monts, d'enjoindre aux sindictz et officiers locaulx de Sest de leur faire trouver des hommes et voitures moyenant un juste salaire, que les ditz privilegés offrent de leur payer pour s'aider aux travaux de transports dans les présentes occasions extraordinaires (1). »

Ces lourdes charges, supportées par un nombre de familles variant de neuf à douze, permettaient bien aux robustes et dévoués montagnards de Saint-Germain de dire que leurs privilèges leur avaient été accordés à *titre onéreux*.

Il paraît certain que longtemps déjà avant que ces Franchises ne leur fussent octroyées, les habitants de Saint-Germain en remplissaient les conditions. Cécile de Savoie leur fit une obligation pour l'avenir des actes de dévouement et de charité qu'ils avaient accomplis désintéressément jusqu'à cette époque, mais elle leur concéda en échange l'exemption à perpétuité des trois formes d'impôts alors en usage : la *taille*, la *chevauchée*, obligation de suivre le prince à la guerre ou de contribuer par de l'argent à la défense du pays, et la *coutume*, soit toute prestation due en vertu de l'usage.

Ces privilèges ont un peu subi, à travers les siècles, les modifications qu'ont éprouvées les impôts, ainsiqu'on le voit dans les recours que dressaient les habitants de Saint-Germain, lorsqu'ils étaient menacés de les perdre, et dans les différentes lettres patentes de confirmation de ces Franchises.

Dans son arrêt d'entérinement des dites Franchises sous date du 26 janvier 1585, la Royale Chambre des Comptes de Chambéry dit que les habitants de Saint-Germain « jouiront du fruit et bénéfices des Lettres de confirmation de privilèges selon leur forme et teneur, sans préjudice du droit de la Gabelle de la commutation du sel et Don gratuit par icelles réservés, et sans préjudice des autres droits de son Altesse et de tous tiers non ouïs. »

Dans une requête du 21 décembre 1690, les hommes de Saint-Germain

(1) *Archives municipales de Séez.*

rappellent qu'ils sont « immunis et exempts de toutes exactions, sçavoir est de toutes tailles, de tous subsides et impositions quelconques, tant personelles, reelles que domiciliaires et mixtes, comme fournir de soldats pour la milice, loger, nourir et contribuer pour le logement des gens de guerre, ustensiles, estapes et toutes autres coustumes, sauf des quatre quartiers ordinaires et dons gratuits. »

Par Lettres-Patentes de confirmation des dites Franchises, sous date du 9 mars 1715, Victor-Amé II ordonne que les habitants de Saint-Germain soient « déchargés de l'obligation de présenter deux hommes pour la levée du Bataillon. »

Victor-Amé III, dans son acte de confirmation des privilèges des habitants de Saint-Germain, du 14 mars 1775, dit qu'ils jouissent entre autres exemptions, « de ne pas payer annuellement la somme de 183 livres, 17 sols et 11 deniers, faisant partie de celle de 4676 livres, 3 sols et neuf deniers, à la quelle monte la cotte de la taille imposée par le cadastre sur les biens fonds de la dite paroisse de Séez et du dit quartier de Saint-Germain. »

Les habitants de ce hameau jouirent de leurs privilèges jusqu'en 1793. Des officiers subalternes et l'administration communale de Séez tentèrent plusieurs fois de les leur faire perdre, sinon en totalité, du moins en partie. Mais chaque fois que leurs Franchises étaient menacées et toutes les fois que les princes régnants s'approchaient de leur localité, les « pauvres manans de Sainct Germain » sollicitaient et obtenaient une nouvelle confirmation de leurs antiques privilèges.

Ces Franchises furent très souvent approuvées et confirmées, de 1259 à 1775, par les princes de Savoie, le Sénat, la Chambre des Comptes, Henri II, roi de France et le Parlement de Dijon.

Nous avons eu entre les mains douze des Lettres-Patentes de confirmation de ces privilèges ; nous nous contenterons, étant toutes rédigées à peu près de la même manière, de reproduire quatre de ces documents (1).

Tout en faisant la part aux sentiments d'humanité qui ont dû guider la Comtesse Cécile dans l'octroi des Franchises qui nous occupent, en faveur des habitants de Saint-Germain, il est bien permis de penser qu'elle n'a rien épargné pour se rendre facile le trajet qui sépare le Piémont de la Provence qu'elle avait l'espérance d'hériter de son père, espérance dont elle n'eut pas le bonheur de voir la réalisation.

II.

Achat de droits royaux par la commune de Saint-Martin-de-Belleville.

Le Piémont, épuisé par les désastres occasionnés par les guerres entre Louis XIV et Victor-Amédée, duc de Savoie, de 1690 à 1697, se rua sur la Savoie,

(1) Pièces justificatives, n° 15.

qui déjà avait été obligée de payer, en 1690, une contribution de guerre de 200,000 livres, et deux sols par livre pour frais de perception. On aliéna les offices de notaires, les secrétariats de l'insinuation, le greffe civil du Sénat. On afferma les gabelles du sel, du tabac, du timbre, les droits du tabellion à une compagnie française qui fit une avance de 700,000 écus.

Les finances royales étant complètement épuisées et les impôts ne pouvant plus être augmentés, les contribuables étant dans l'impossibilité de supporter de nouvelles charges, Victor-Amédée se décida à vendre aux enchères publiques, pour payer les travaux nécessaires à exécuter aux places fortes, les domaines et les droits qu'il possédait dans les communes de la Savoie.

Dans l'acte de vente du 22 avril 1700, en faveur de la commune de Saint-Martin-de-Belleville (1), Victor-Amédée dit : « Nos finances ayant beaucoup souffert par la longueur de la guerre que nous venons de soutenir et terminer heureusement par la protection du ciel, nous avons creu que pour fournir aux dépenses nécessaires pour les fortiffications de nos places, et trouver des moyens innocents sans surcharger nos subjets, nous ne pourrions rien faire de meilleur que de vendre les domaines qui nous restaient dela les monts, dont les revenus sont peu considérables et même sujets à être diminués à l'advenir par les frais qu'il nous conviendroit supporter pour la renovation de nos terriers... »

Par cet acte, le duc de Savoie vendit aux communiers de Saint-Martin-de-Belleville, aux enchères publiques et à l'extinction des feux, pour le prix de dix-sept mille florins, « le droit de châtelainie, mestralerie, messelerie, sauterie,
« marque et autres offices de justice, le cours d'eau chasses aigage pasqueages
« communages, montagnes, forests, isles glyeres et généralement tous les droits
« qui nous appartienent et peuvent appartenir dans la ditte parroisse Saint-Martin-
« de-Belleville et ses dependances sans nous y rien reserver que la souveraineté et
« la jurisdiction, sous la promesse par nous faite en foy et parole de Prince pour
« nous et nos successeurs à la couronne de ne jamais aliener la ditte juridiction
« pour quelle cause et soubs quel pretexte que ce puisse être..... »

On voit dans quels liens étaient encore enserrés les paysans de Saint-Martin-de-Belleville en 1700. On peut se faire une idée des lourds impôts qui les écrasaient, — tous les autres paysans de la Tarentaise partageaient le même sort — en pensant qu'outre la dime prélevée par l'archevêque, la taille royale, les charges féodales, ils payaient encore des droits au châtelain exerçant la juridiction, au métral pour la perception des contributions et le renouvellement des reconnaissances et des beaux, ainsi que des droits d'abattage du bétail, de danse, de cours d'eau pour moudre le blé, d'arrosage, de pâture et d'octroi sur les marchandises vendues. Les communaux, les montagnes, les forêts, les îles, les glières appartenaient au roi et il fallait payer pour en jouir.

(1) Archives municipales de Saint-Martin-de-Belleville. Cet acte est en parchemin avec grand sceau pendant en cire dans une boîte en cuivre.

CHAPITRE VII.

LES SÉPULTURES.

I. Tombeaux de Bellecombe. — II. Tumulus des Allues. — III. Sépultures de Champagny, de Pralognan et de Saint-Martin-de-Belleville. — IV. Sépultures de Saint-Jean-de-Belleville. — V. Tombeau des Avanchers. — VI. Tombeau de Saint-Oyen. — VII. Sépultures de Feissons-sous-Briançon. — VIII. Tombeau de la Fortune. — IX. Tombeaux des Chapelles. — X. Tombeau gallo-romain de Saint-Marcel. — XI. Tombeau gallo-romain du Nant-Agot. — XII. Tombeau gallo-romain de la Côte-d'Aime. — XIII. Sépulture mérovingienne de Saint-Marcel. — XIV. Sépulture féodale de Saint-Marcel. — XV. Tombeaux d'Aime. — XVI et XVII. Tombeaux de Moûtiers. — XVIII. Cénotaphe avec effigie, à Séez.

Les sépultures anciennes que j'ai découvertes en Tarentaise sont nombreuses eu égard au peu d'étendue de son territoire. Il y en a de tous les âges à partir de l'époque des dolmens. Après un dolmen, un tumulus et des galgals, les plus remarquables tombeaux sont romains, gallo-romains, mérovingiens et féodaux. Plusieurs étaient très riches en objets funéraires. Le culte des morts fut en grand honneur dans notre pays pendant ces temps. Avant la conquête romaine et depuis la féodalité on pratiqua l'inhumation. Sous les Romains, les Gallo-Romains et les Mérovingiens l'incinération fut presque générale. Les os d'animaux, les débris de vases et autres objets de cuisine trouvés au tour des tombeaux romains indiquent que l'on faisait un repas funéraire sur les lieux de la sépulture. Plus tard, ces repas funèbres continuèrent, mais au domicile du défunt. Cet usage existe encore dans beaucoup de communes de la Tarentaise.

I.

Tombeaux de Bellecombe.

J'ai constaté, à Bellecombe, l'existence de cercueils superposés, séparés par une couche de gravier déposée par le torrent Morel. Ils furent découverts, en 1859, par des ouvriers terrassiers. Je les ai minutieusement visités et en ai mesuré toutes les dimensions. Chaque tombeau était formé de six dalles brutes : quatre pour les

côtés, une pour le fond et l'autre pour le couvercle. Elles proviennent de la roche tégulaire formant le coteau sur lequel est assis le village de Saint-Oyen. Ces dalles, d'une épaisseur de trois à quatre centimètres, étaient dressées sur leurs champs et posées jointivement pour empêcher la terre de pénétrer à l'intérieur.

Les tombeaux mesuraient une longueur intérieure de 1,80 à 1,90, sur une largeur de 0,60 à 0,70 et une profondeur de 0,50 à 0,55. Ils étaient dans la direction du levant au couchant. La position des os indiquait que les morts avaient été couchés sur le dos, les bras étendus le long du corps. Il n'y avait, dans les tombeaux, ni objets de parure, ni armes, ni charbon. Ils étaient sous une couche de gravier de 1,30 d'épaisseur, déposée par le torrent Morel.

Les cercueils inférieurs, trouvés quelques années plus tard, et dont un existe encore, sont aussi en dalles brutes ; ils ont été posés verticalement et ont 0,70 de côté et 0,90 de profondeur. Tous renfermaient encore quelques ossements. On avait donné aux morts la position accroupie (1). Ni les tombeaux ni les os ne présentaient des marques d'incinération. Aucun objet n'existait dans ces tombes.

La forme de ces cercueils et leur situation sous un terrain de dépôt qui en contient d'autres appartenant à un âge déjà bien reculé, témoignent en faveur de leur haute antiquité.

Le mode essentiellement différent de ces sépultures superposées indique le long période de temps qui les a séparées.

Le fait de ces tombelles étagées s'explique par les dépôts du torrent Morel qui passe près d'elles.

L'intervalle entre les deux inondations a dû être bien long, puisqu'il comporte deux modes de sépultures essentiellement différents, l'un ouvrant et l'autre fermant une époque qui a duré bien des siècles.

II.

Tumulus des Allues.

Il existait, au milieu d'un champ situé près du hameau du Plantin, commune des Allues, un petit tumulus de forme conique, composé de petites pierres et de terre. Le propriétaire de cet immeuble, gêné toutes les fois qu'il le labourait, par le tumulus, qu'il appelait un murger, se décida à le faire disparaître. Lorsqu'il eût enlevé cette proéminence artificielle jusqu'au niveau du sol naturel, il en défricha l'emplacement. En exécutant ce travail, il trouva des tombeaux contenant des ossements humains et des bracelets. Voici la description de ces sépultures qu'il nous fit sur les lieux.

(1) Ces cercueils sont semblables à ceux du tumulus suédois d'Axevalla. *Les premiers hommes et les temps préhistoriques.* De Nadaillac, t. 2, p. 242.

Les tombeaux, au nombre de trois, avaient les côtés formés de petites pierres plantées verticalement. Le couvercle était composé de plusieurs dalles brutes, mal jointes et qui avaient permis à la terre de pénétrer dans le cercueil. La terre naturelle, qui paraissait avoir été battue à cause de sa dureté, en formait le fond. L'attention de notre narrateur ayant été réveillée par l'espoir de trouver de la monnaie ou des objets précieux, il fouilla les tombes avec un soin minutieux. Il ne trouva dans chaque cercueil que deux bracelets en bronze. Les tombes avaient à peu près les dimensions de celles des cimetières de nos jours. Le nombre des os permettait de croire que les squelettes étaient complets ; pas un ne portait les traces du feu. Il n'y avait aucun débris de charbon.

L'heureux trouveur voulut bien me remettre le seul bracelet qui lui restait ; les autres avaient disparu dans le creuset du fondeur ambulant.

Ce bracelet est ovale, *pl.* 14, *fig.* 1, contrairement à tous ceux des autres tombeaux découverts en Tarentaise, qui sont parfaitement ronds.

L'ovale est même très irrégulier ; si on le coupait par un plan vertical dans le sens de sa longueur, on obtiendrait, d'un côté, une courbe elliptique et, de l'autre, une dite à anse de panier. Son grand diamètre est de soixante-deux millimètres et son petit de cinquante-deux. Il est convexe à l'extérieur et concave à l'intérieur. Sa largeur est de vingt-quatre millimètres et son épaisseur de douze. Il pèse quatre cents grammes. Il est orné, à l'extérieur, de stries droites, d'une largeur d'un millimètre et demi et d'un millimètre de profondeur. La forme des stries démontre que ce bracelet a été moulé. Sa face intérieure est rugueuse et a dû faire souffrir celui qui l'a porté. Il fut fermé à froid. Le joint est grossièrement exécuté et forme un ressaut intérieur de deux millimètres qui devait blesser le poignet.

Le travail d'ornementation, la forme, la courbe très irrégulière et la grossière fermeture de ce bracelet dénotent peu d'habileté et peu de connaissances de l'art de travailler les métaux chez son fondeur, et nous paraissent le faire remonter assez haut dans la période de l'âge du bronze.

III.

Sépultures de Champagny, de Pralognan et de Saint-Martin-de-Belleville.

Les découvertes de sépultures contenant des objets de bronze dans les communes de Champagny, de Pralognan, section du Planay et de Saint-Martin-de-Belleville, hameau des Essarts, sont dues au hasard. Des paysans ont trouvé ces tombeaux, les uns en enlevant des murgers et les autres en défonçant des champs.

Les objets de ces cercueils que j'ai pu me procurer sont des bracelets, deux fibules et une tête de flèche, *pl.* 14, *fig.* 2, 3, 4 et 5.

Les bracelets, *fig.* 2, diffèrent essentiellement de celui des Allues par leur

forme, leur grosseur et leur ornementation, mais ils lui ressemblent par la composition des métaux alliés. Ils sont parfaitement ronds; leur diamètre moyen est de six centimètres, et ils sont convexes intérieurement et extérieurement. Leur épaisseur, qui est de quatre millimètres, est égale à leur largeur. Leurs champs sont lisses et paraissent avoir été frottés sur un polissoir. La soudure est très bien exécutée ; il est impossible, sur quelques uns, d'en reconnaître l'endroit. Les ornements ne sont que des stries occupant toute la face extérieure, mais elles sont plus espacées et moins profondes. Sur quelques uns, les arêtes des intervalles entre les stries sont arrondies, ce qui donne à cet ornement l'aspect d'un perlé. Parmi ces bracelets, il y en a un de brisé, qui a la même forme, les mêmes dimensions et qui cependant est lisse, sans aucune strie, et qui n'est plat et n'a été poli que sur l'un de ses deux champs. Ils proviennent des tombes de Champagny et de Pralognan.

Les fibules, *fig.* 3, sont composées d'un gros anneau coulé, sans aucun ornement, et d'un ardillon droit fixé par l'une de ses extrémités à l'anneau au moyen d'un enroulement. L'anneau a dix-sept millimètres de diamètre. La section de la tige de métal qui le forme est un ovale dont le grand diamètre a six millimètres et le petit cinq. Ces fibules ne pouvaient servir, à cause du petit diamètre de l'anneau, qu'à fermer sur la poitrine un vêtement en toile ou en laine légère, puisqu'il fallait que deux épaisseurs de l'etoffe passassent par l'anneau. Ils ont été trouvés dans les tombes de Saint-Martin-de-Belleville.

La tête de flèche en bronze, *fig.* 4, est bien exécutée. Elle a la forme d'un triangle échancré à sa base. Une arête, destinée à la renforcer, est profilée sur ses deux faces. On voit, à l'extrémité de la tige, longue de vingt-six millimètres, un petit nœud imaginé sans doute pour fixer plus solidement la tête à la hampe. Les deux côtés de cette tête de flèche sont martelés exactement comme les faux de nos paysans. Ce joli petit objet de parure, plutôt que de chasse, mesure vingt-six millimètres de largeur à sa base et trente-sept de la pointe à l'extrémité des ailerons. Il a été recueilli dans un des tombeaux de Saint-Martin-de-Belleville.

Il est à remarquer que les bracelets de ces tombeaux, situés dans des localités différentes, sont d'une similitude frappante. Leur forme régulière, leur ornement simple, mais bien conçu et habilement exécuté, accusent un goût du beau et une connaissance de l'art de traiter les métaux qui leur assignent une date postérieure à celle de celui des Allues.

La fibule en fer, *fig.* 5, a été trouvée dans un des murgers de la prairie de la Gittaz, commune de Saint-Martin-de-Belleville.

IV.

Sépultures de Saint-Jean-de-Belleville.

Nous ne sommes plus ici en présence de quelques tombes isolées, nous avons devant nous un vaste cimetière contenant de nombreux tombeaux, riches en ornements funéraires. (Pl. 6-13, dont chacune représente les objets d'un seul tombeau, sauf la dernière où figurent des objets trouvés isolément.) La variété des objets est plus nombreuse et leur ornementation n'a plus la même uniformité. On trouve ici l'ambre du nord, le compagnon de voyage de l'étain de la Cornouailles qu'il rencontrait en route, lorsque les Phéniciens, plusieurs siècles avant la fondation de Massilia, qui date de 600 ans avant J.-C., faisaient un grand commerce de ces substances, si précieuses à cette époque. On y voit l'empreinte de tissus grossiers, attestant la culture de plantes textiles et la présence, dans nos montagnes, de cet animal si utile, le mouton, fournissant à l'homme une alimentation saine et un vêtement chaud. On y rencontre de rares débris de vases grossiers, embryons de l'art céramique dans nos vallées. On y aperçoit de petits débris de charbon dont on ne peut deviner la signification, puisque rien, dans les tombeaux, ne révèle la crémation. On y recueille, enfin, quelques rares objets en fer, qui nous fixent sur l'époque de ces sépultures.

C'est en 1863, après avoir vu un bracelet chez un laboureur de Saint-Jean-de-Belleville, que j'ai commencé, seul, l'exploration de ce vaste champ funéraire, exploration que j'ai continuée en 1864 avec le regretté M. le marquis Costa de Beauregard, et en 1866 et 1867, avec M. le comte Jocelyn, son fils.

Si, aux vingt-quatre tombeaux découverts tant par moi seul qu'en communauté de travail avec MM. Costa de Beauregard, on ajoute ceux trouvés fortuitement par des paysans de la localité, dont nous avons fait le relevé d'après leurs indications, et ceux bien plus nombreux qui doivent avoir été rencontrés dans des temps dont le souvenir n'est pas parvenu jusqu'à nous, surtout à l'époque du défrichement de ce vaste emplacement pour le livrer à la culture des céréales, il nous semble que c'est par centaines qu'il faut compter les inhumations faites dans ce lieu.

Ce champ des morts, que l'on pourrait appeler une nécropole, est situé entre le chef-lieu de la commune de Saint-Jean-de-Belleville et la chapelle de Notre-Dame-des-Grâces. Son altitude est de 1,128 mètres. Sa surface, comprise dans le périmètre déterminé par les tombeaux trouvés sur les points extrêmes de l'emplacement, est de sept hectares environ.

Comme nous pensons que le territoire de la commune n'a jamais pu, par ses produits, fournir l'alimentation à une population agglomérée et assez nombreuse

pour exiger un cimetière d'une aussi grande étendue, il est probable que plusieurs parcelles d'une certaine surface, renfermées dans cette superficie, n'ont servi à aucune inhumation, à moins que cette localité n'ait été habitée, pendant bien des siècles, par une population indigène, à laquelle son culte des morts faisait une obligation de ne jamais procéder à une nouvelle sépulture sur l'emplacement d'une ancienne.

Les tombeaux étaient construits avec des pierres brutes plantées debout, laissant souvent entre elles des intervalles qui permettaient à la terre d'y pénétrer.

Le fond et le couvercle étaient formés de plusieurs pierres plates. Des particularités essentielles, remarquées dans ces tombes, méritent d'être notées.

Au lieu d'employer les pierres qui étaient sur l'emplacement, on est allé en chercher d'autres à une certaine distance ; c'est une espèce de dolomie saccharoïde de couleur blanche et à reflets bleuâtres.

La pierre ayant servi, dans les temps antiques, à la représentation des divinités, aux sacrifices et à différentes pratiques du culte, il nous semble permis de supposer que la population qui a construit ces tombeaux attachait une puissance mystérieuse à cette qualité de pierre ou qu'elle la croyait agréable aux mânes des défunts. Le choix de la couleur ne doit pas nous étonner, puisque dans les temps civilisés que nous traversons, une couleur aussi, la noire, est notre signe de deuil. Le sentiment symbolise les couleurs ; pour nous, le noir est une marque de tristesse, pour eux, le blanc azuré pouvait être un indice de joie et d'espérance.

Un des tombeaux se distinguait des autres par sa forme : ses côtés, au lieu d'être rectilignes sur toute leur longueur, suivaient les contours de la tête, du cou et des épaules, ce qui leur donnait une ressemblance frappante avec certains cercueils de momies égyptiennes.

Presque tous les tombeaux contenaient de petits morceaux de charbon. Cependant, malgré nos minutieuses investigations et l'examen attentif des os et de tout le contenu des tombes, nous n'avons trouvé aucun indice de crémation, pas même des débris d'armes ni de vases pouvant les remplacer. Ces charbons, cependant, ont une signification, mais elle nous échappe. Leur attribuait-on la conservation des corps morts ? Faisait-on cuire, au moment de l'inhumation, des aliments que l'on déposait dans le cercueil afin de servir à la nourriture du défunt pendant son long voyage d'outre-tombe? Déposait-on, dans le tombeau, des aliments et du charbon destiné à leur cuisson ? Préparait-on et faisait-on le repas funéraire sur le lieu de la sépulture ? Il nous est impossible de répondre à aucune de ces questions. Nous avons constaté un fait sans pouvoir en découvrir la cause.

Sur deux des quatre côtés d'un espace parallélépipédique assez restreint, nous avons trouvé une espèce de mur à pierres sèches, s'il est permis de qualifier ainsi une superposition de pierres sans ordre ni méthode. Les deux autres murs complétant la cloture avaient été détruits par le propriétaire du champ, d'après sa déclaration. Cette petite enceinte contenait neuf tombes, dont cinq, *pl.* 7-11, renfermaient, par le nombre, la forme et le travail d'ornementation, les plus riches objets funéraires trouvés dans ce cimetière. A côté de ces tombeaux, on voyait un

tas d'ossements en désordre, ayant appartenus à plusieurs êtres humains, brisés et mélangés à des pierres et à des fragments de bracelets et de fibules. Il n'y avait pas un crâne parmi ces os ; nous n'y avons trouvé qu'une mâchoire inférieure.

Les corps, dans tous les tombeaux que nous avons ouverts, avaient été couchés sur le dos. Les os occupaient encore, sauf des variations occasionnées par la pression et le mouvement des terres assises sur une pente déclive, leurs positions respectives. Les objets de parure et de toilette étaient en général sur la région du corps où on les place habituellement.

Les grains d'ambre, débris de colliers luxueux de l'époque, que nous avons trouvés dans presque toutes les tombes, et qui presque tous sont bien conservés, étaient mélangés avec les vertèbres cervicales et les côtes sternales, ce qui nous parait être un témoignage irrécusable contre l'incinération.

L'inhumation était donc certainement la sépulture en usage chez cette peuplade.

Les objets recueillis dans ces tombeaux sont : un grand nombre de bracelets, des épingles, des fibules, une bague et un fragment de chaine en bronze ; des grains d'ambre percés, de différente grosseur, en assez grande quantité ; trois petites boucles de ceinture et deux fibules en fer ; quelques débris bien petits de poterie et quatre dents, dont trois appartenant à l'espèce chevaline et l'autre à un petit ruminant.

Les ardillons des deux fibules en fer sont en bronze.

Le nombre des bracelets recueillis par MM. Costa et par moi, autant que l'a permis de l'apprécier la réunion des fragments de ceux qui étaient brisés, peut être évalué à deux cent quarante. Ceux trouvés avant nous par les agriculteurs de la localité devaient être bien nombreux et sont malheureusement tous détruits : les uns ont dégénéré dans leur fonction d'ornement en passant du bras humain au cou d'une vache, les autres ont été vendus au poids à des fondeurs ambulants qui les ont probablement destinés au même usage.

Tous ces bracelets sont identiques par leur forme ronde, mais ils diffèrent entre eux par leur grandeur, leur grosseur et leur ornementation. Leur différence de diamètre du plus grand au plus petit, est assez considérable. Cependant, lorsqu'on désirait orner de bracelets le bras d'un enfant et que l'on n'en avait pas sous la main d'assez petits, on en prenait de grands dont on restreignait l'ouverture par le chevauchement des deux extrémités de la tige qui les formait, comme nous avons pu nous en convaincre par ceux trouvés dans le cercueil d'une jeune fille et dans celui d'un enfant, *pl.* 11 et 12. Ce chevauchement, cependant, était quelquefois pratiqué à dessein comme mode d'ornement ; mais, dans ce cas, ainsi que le démontrent plusieurs de nos bracelets, le chevauchement est considérable, les extrémités de la tige sont amincies, quelquefois ouvrées et ressemblent à la tête d'un reptile, *pl.* 8, *fig.* 3 et 5.

La variété de grosseur de ces bracelets est assez grande, puisque les uns sont filiformes et que les autres mesurent jusqu'à treize millimètres de largeur.

Les bracelets de trois tombeaux seulement étaient complètement unis, *pl.* 6,

fig. 2 et 3 et *pl.* 8, *fig.* 3 et 7. La décoration consiste, pour les uns, en stries droites réunies par groupes au nombre de cinq à sept, alternées par de petits espaces unis et auxquels les arêtes arrondies donnent la forme d'un ovale, *pl.* 7, 9, 11, 12 et 13, *fig.* 4 ; pour les autres, en mêmes stries continues ou réunies par groupes de deux ou trois, *pl.* 8, 10 et 12, *fig.* 4. Sur quelques uns, les stries sont obliques ; sur quelques autres, elles représentent des chevrons, *pl.* 10. Un des bracelets diffère des autres par l'alternance de renflements et de dépressions sur sa face extérieure, *pl.* 13, *fig.* 1. Deux autres sont formés d'un ruban de bronze uni et flexible, faisant deux tours en spirale autour du bras, *pl.* 13, *fig.* 3.

Tous ces bracelets, excepté les trois derniers dont nous venons de parler et ceux qui se chevauchent, ont été fermés à froid. Beaucoup de ceux dont on ne peut découvrir le joint ont dû être soudés après leur fermeture. Plusieurs paraissent avoir été coulés d'une seule pièce. Le passage de la main d'un homme, dans ces bracelets fermés, indiquerait une race petite, chétive, qui aurait disparu ou qui se serait considérablement transformée. Peut être que ceux qui les ont portés les ont adoptés de bonne heure et les ont gardés avec eux comme font encore aujourd'hui les filles de Jéricho (1).

Cette population portait les bracelets au-dessus du poignet, *pl.* 6, 7 et 8, *fig.* 4 et 6.-9, *fig.* 5 et 7.-10, 11, 12 et 13, *fig.* 1, 3 et 4, ou au-dessus du coude, *pl.* 8, *fig.* 3 et 5-9, *fig.* 4 et 6, quelquefois aux deux endroits à la fois, ainsi que nous avons pu le constater dans plusieurs tombeaux où la position des squelettes était normale et où les os étaient encore introduits dans ces ornements.

La richesse de la parure devait être en raison de la position sociale et de la fortune de chacun ; car il y avait une différence qui devait être considérable entre le nombre et la richesse des ornements contenus dans ces divers tombeaux. Quelques rares squelettes n'avaient aucun objet de parure ; c'étaient, probablement, ceux des pauvres. Quelques uns ne portaient qu'un bracelet au-dessus du poignet droit ; d'autres, et ce sont ceux qui formaient le plus grand nombre, en avaient un à chaque avant-bras. Parmi les plus richement ornés, nous en citerons un portant trois bracelets au bras droit et un au bras gauche, *pl.* 6 ; un autre, deux à chaque humerus et deux au-dessus de chaque poignet, *pl.* 9 ; un autre, un au-dessus de chaque coude, quarante à l'avant bras droit et soixante à soixante-cinq à l'avant bras gauche. *pl.* 8 ; un autre enfin, quarante-cinq à chaque avant bras, *pl.* 10. Les chefs seuls, nous semble-t-il, pouvaient se permettre un pareil luxe d'ornements. Un seul des squelettes portait à la jambe droite, au-dessus de la cheville, un bracelet uni et délicat qui était son unique objet de luxe, *pl.* 13, *fig.* 7.

Des deux seules épingles trouvées, la plus grande, *pl.* 13, *fig.* 8, a cent vingt-cinq millimètres de longueur et quatre millimètres de diamètre à sa plus grande section. La partie qui nous reste de l'autre, — la pointe ayant été cassée et égarée — mesure, non compris la tête, cinquante-cinq millimètres de longueur et deux millimètres de diamètre. La tige de ces deux épingles est droite et ronde et va

(1) Le vicomte de Marcellus. *Souvenirs de l'Orient*, tom. II, pag. 52, 1839.

en s'amincissant de la tête à la pointe. La tête de la première ressemble à un long vase, espèce d'amphore, reposant sur deux petites bases rondes superposées et séparées par une rainure circulaire. Celle de la seconde est construite par l'enroulement de la tige qui forme deux spirales.

Les fibules, broches de nos jours, au nombre de dix-neuf, pl. 7, fig. 1 et 4. — 8, fig. 2. — 9, fig. 3. — 11, fig. 2 et 3. — 12, fig. 1, 2, 5, 6 et 8. — 13, fig. 2, 5, 6, 9, 12, 13, 14 et 15, varient dans leur ornementation, mais reposent toutes sur le même principe de construction, qui est celui du ressort à boudin, à tours plus ou moins nombreux. L'ardillon mobile, est construit d'une pièce à part dans les unes, élastique et faisant partie de la même tige dans les autres, a toujours sa pointe engagée dans une rainure pratiquée à la base de la tige antérieure recourbée en arc de cercle, afin qu'elle ne puisse blesser. Plusieurs de ces fibules ont, à leur partie supérieure, une tige horizontale autour et au centre de laquelle est pliée la tige principale qui forme le ressort et l'ardillon, pl. 7, fig. 1. — 9, fig. 3. — 12, fig. 5 et 8. — 13, fig. 2, 6, 9 et 14. A l'une des plus grandes et des plus élégantes de ces fibules, pl. 9, fig. 3, une mince plaque de bronze, ornée sur son pourtour de lignes et de points, et, sur sa face, de doubles petits cercles dont le centre est marqué par un point, est adaptée à la tige transversale dont nous venons de parler.

L'ornementation de ces fibules consiste en stries longitudinales et quelquefois transversales, en cannelures, en motifs saillants en forme de chatons à l'extrémité inférieure recourbée du ressort, en fils de bronze disposés en hélice ou formant une suite de petites boucles rondes ou ovales. La tige transversale est toujours enveloppée d'un fil de bronze formant hélice qui, en servant d'ornement, fixe le ressort et l'ardillon au centre.

La longueur de ces fibules varie de trois à quatre centimètres. Quatre par exception, mesurent de six à neuf centimètres. Ces dernières pouvaient, par leur grandeur et leur force, fixer et retenir un vêtement ample, toge ou manteau ; les autres, plus délicates, plus courtes, ne pouvaient servir qu'à fermer une robe.

La bague était-elle un signe de distinction réservé aux chefs ? Sa rareté permet de le supposer. Nous n'en avons trouvé qu'une, pl. 9, fig. 8. Elle était dans le tombeau du squelette ayant deux bracelets au-dessus de chaque coude et de chaque poignet, contenant la magnifique fibule à plaque ornée de cercles concentriques, des grains d'ambre, un fragment de vase et autour duquel gisaient les ossements brisés dont nous avons parlé. Cette jolie bague est formée d'une feuille de bronze mince et souple, large et ouverte sur le devant pour permettre au doigt de s'y introduire facilement, quelle que soit sa grosseur. La tige, du côté de la paume de la main, est étroite afin que l'articulation du doigt ne soit pas gênée. Cette bague est, comme la fibule du même tombeau, ornée de petits ronds concentriques. Son élégance et le fini du travail indiquent des connaissances déjà un peu avancées dans l'art de la bijouterie.

La chainette en bronze, pl. 13, fig. 10, est composée de petits chainons méplats rivés à froid et passés les uns dans les autres. Ces chainons sont au nombre de

vingt-quatre et ne donnent un développement que de onze centimètres. Cette chainette devait réunir les deux fibules trouvées à côté d'elle.

Les boucles de fer, pl. 6, fig. 4 et 5 et pl. 9, fig. 1, boursoufflées, fusées et décomposées par la rouille, devaient servir à fermer une ceinture. Cette destination est indiquée par leur position sur la région abdominale et par l'empreinte bien apparente et bien nette d'un tissu qui dut servir à la confection d'une ceinture. Cette empreinte démontrait clairement que l'étoffe avait été composée avec deux espèces de fils, les uns minces et lisses, provenant sans doute d'une plante textile, les autres gros et mal unis comme ceux de laine. La chaîne de cette étoffe était donc en fil et la trame en laine.

Nos paysans fabriquent encore aujourd'hui une étoffe semblable qu'ils appellent *toile-drap*.

Deux de ces trois boucles, pl. 6, fig. 4 et 5, sont rondes et étaient dans un cercueil contenant un squelette de femme. La troisième, pl. 7, fig. 5, qui est longue et droite, est composée d'une gaine recevant une tige sur laquelle on aperçoit une proéminence ronde ressemblant à la tête d'un clou qui devait s'engager dans un orifice ; elle était dans un tombeau renfermant un squelette d'homme.

Les bracelets filiformes, pl. 8, partie inférieure de la fig. 6, et les fils de bronze qui concourent à la composition et à l'ornement des fibules ; les stries, les cannelures et les cercles concentriques qui les décorent ; enfin, les parties aplaties, recourbées sur leur bord pour former une rainure demi-circulaire destinée à recevoir les fils repliés en petites boucles continues, indiquent l'usage de la filière, du poinçon et du martelage.

La couleur du bronze de tous les objets funéraires du cimetière de Saint-Jean-de-Belleville est jaune ; celle du bronze des Allues, de Champagny, de Pralognan et de Saint-Martin-de-Belleville est rouge, ce qui indiquerait qu'ils ne sont ni de la même époque ni de la même provenance.

Presque tous les tombeaux contenaient de l'ambre, pl. 6, fig. 1. — 8, fig. 1. — 9, fig. 2. — 11, fig. 1 et 12, fig. 3. Nous en avons recueilli plus de deux cent soixante grains. Leur diamètre varie de sept millimètres à trente et leur épaisseur de deux à quinze. La forme de ceux qui sont bien conservés est généralement celle d'une sphère privée de ses calottes. Ceux en bon état sont translucides, leur couleur est rouge cerise foncé. Nous n'avons pas rencontré un vestige de fil de bronze indiquant qu'on y ait passé les grains ; ils étaient probablement retenus par un fin cordon de matière ligneuse ou textile. Le plus beau de tous les colliers, pl. 6, fig. 1., était dans le cercueil ressemblant à celui des momies égyptiennes et qui contenait un squelette de femme. Il était composé d'environ cent trente grains et devait, en raison de sa grandeur, descendre jusqu'au milieu de la poitrine. Ces grains indiquaient, par les régions du corps qu'ils occupaient, avoir été placés par rang de grosseur, les plus grands sur la gorge et les plus petits vers la nuque.

Les débris de poterie sont petits, pl. 6, fig. 6 et pl. 9, fig. 1, d'une pâte assez fine, mais mal cuite, sans vernis ni dessins, sauf quelques dépressions régulières faites à la main sur des fragments avant la cuisson du vase, pl. 6, fig. 6. Ces

récipients, à en juger par leurs débris, étaient de petite capacité et arrondis à la main plutôt qu'au tour. Ils révèlent bien plus la décadence que le développement de l'art céramique.

Description, par M. Prunerbey, des crânes et des mâchoires trouvés dans les tombeaux de Saint-Jean-de-Belleville, décrits ci-devant (1).

La mâchoire de femme que vous m'avez envoyée est très belle. Je ne connais jusqu'à présent que celle de l'ancienne grecque, datant de 500 ans avant notre ère, rapportée de Chypre par M. de Saulcy, qui soit comparable à la vôtre par les contours arrondis de toute beauté, par l'élégance du menton, etc. L'épaisseur de la grecque est aussi considérable que la vôtre ; et jusqu'aux cinq tubercules des molaires postérieures, (ce qui est une anomalie) tout s'accorde. Aussi le crâne de l'ancienne dame celtique est-il grec dans sa partie cérébrale de toute pièce, sauf la saillie occipitale. Ne vous étonnez pas de la taille ! Rappelons-nous ce qu'en dit Ammien-Marcellin. J'ai vu, même de nos jours, des femmes savoyardes qui, par rapport à la taille, font honneur à leurs ancêtres. Remarquez que l'usure des premières dents molaires, chez notre dame celtique des Alpes, présente déjà la forme moderne oblique, tandis que chez l'homme elle est encore antique, c'est-à-dire, circulaire et très avancée, — ce qui tient à la faiblesse de l'émail, — quoique les sutures du crâne ne soient pas encore soudées. L'individu, par conséquent, n'était pas très âgé. C'est dommage, que ce crâne très intéressant sous tous les rapports, ne présente le type celtique que pour trois quarts. La région occipitale, le développement énorme des bosses pariétales et leur position, la forme des condyles de la mâchoire inférieure et leur écartement, le défaut des fosses malaires, etc., etc., nous prouvent qu'il y a un quart du sang du brachycéphale ; et comme le volume du crâne, — surtout en ce qui concerne la circonférence horizontale, — est petit, j'en conclus que ce n'est pas au brachycéphale allemand, mais au préceltique qu'il faut attribuer le mélange.

Il existe dans notre galerie un squelette de Piémontais dont le visage est presque entièrement celui de votre Savoyarde; même hauteur des rameaux horizontaux et de la mâchoire inférieure ; même face allongée ; mais le crâne cérébral de ce Piémontais moderne est dolichocéphale de toute pièce. Le vôtre donnant 177 millimètres de longueur, 146 de largeur aux bosses pariétales et 142 de hauteur, tombe dans la catégorie des brachycéphales. On peut en même temps le considérer comme acrocéphale, vu sa grande hauteur à la partie postérieure, et comme cunéiforme, soit qu'on le regarde du sommet ou de côté.

Les Gaulois et les Celtes des Alpes appartiennent au rameau Kymri ; les Celtes

(1) M. le docteur Prunerbey a bien voulu nous autoriser à reproduire cette description qu'il a faite à la demande du regretté M. le marquis Costa de Beauregard.

de l'Irlande et de l'Ecosse sont les véritables Gaels. Les Gaels de France, inventés par quelques auteurs, tiennent à la source préceltique brachycéphale des Ibères, représentée aujourd'hui par un grand nombre d'Espagnols, de Basques, de Grisons, en tant que ces derniers ne sont pas Allemands, etc. Les Cimbres des historiens sont considérés comme Allemands par les uns, comme Celtes par les autres ; je crois que les derniers finiront par avoir raison.

Détails scientifiques.

I. — Mâchoire de Femme. — Mâchoire massive, mais élégante dans ses contours. Bords inférieurs courbés. Menton légèrement avancé, arrondi, relevé. Surface externe des rameaux horizontaux bombée : celle des branches montantes presque lisse, avec une légère arête. Angles complètement émoussés et presque droits, un peu tournés en dedans. La fosse interne des branches montantes est profonde ; la courbe interne est triangulaire. Point d'apophyse *geni*. Neuf dents restent : du côté droit, les prémolaires et les molaires ; du côté gauche, la seconde prémolaire et les molaires. Les deux dernières molaires ont cinq tubercules non usées. Bel émail. La première molaire seule est usée *obliquement* dans les tubercules antérieures (externes), où il existe de petits creux de carie, de même qu'à la surface externe de l'avant dernière molaire, entre les deux tubercules.

Mesures. — Epaisseur au menton et aux dernières molaires, 16 millimètres. Hauteur du menton, alvéoles comprises, 29 millim. Longueur de la branche horizontale, 85 millim. Hauteur de la branche montante, 71 millim. Plus grande largeur, 36 mill. Distance des angles, 95 millim. ; des condyles, (cassés) 120 millim.

II. — Crâne d'homme. — Ce crâne comprend la calotte cérébrale, à l'exception de la glabelle, de plus le malaire gauche avec le palais osseux et la mâchoire inférieure. Le malaire droit est détaché avec une perte de substance aux alentours. La partie nasale manque presque tout entière.

A. Crâne cérébral haut, cunéiforme, élargi en haut et en arrière, avec grande saillie des bosses pariétales qui sont larges, refoulées en arrière et en haut. Front étroit et fuyant, surtout vers le sommet. Sinus frontaux très étendus ; leurs cellules juxtaposées. Sommet très peu voûté : sa forme entre le triangle et l'ovale. Descente des pariétaux très rapide vers l'occiput et vers les tempes. Bords du coronal offrant des contours entre la forme elliptique et celle de l'ovale. Occiput carré, un peu plus large en haut, vers les bosses pariétales, qu'en bas, vers les mastoïdes. Aspect de profil encore plus cunéiforme que par en haut. Lignes semi-circulaires peu profondes, sans atteindre le sommet. Apophyses mastoïdes d'une longueur considérable, dirigées en dehors et aplaties de dehors en dedans. Conduits auditifs placés au-devant du trou occipital.

A la base du crâne, toute la partie de l'occipital entre la ligne semi-circulaire

inférieure et le grand trou est profondément creusée à la face externe, de sorte que cette ligne forme un bourrelet à crête aiguë très saillante, tandis que la partie entre cette ligne et la supérieure est bombée. La partie comprise entre cette dernière et l'angle lambdoïde est très haute (8 ; 4, 5) et triangulaire. La jonction des deux parties de l'écaille forme presque un angle droit. Cavités glénoïdes étroites et profondes.

Condyles occipitaux très saillants, en forme d'ellipse courbée. Os très épais. Sutures fines, et, malgré l'usure profonde des dents, encore ouvertes.

B. Visage. Face bien que longue, principalement dans la partie sous-nasale, en même temps large aux pommettes, à juger de la moitié conservée où la distance du bord externe du malaire à la suture palatine est de 56 millim. ce qui donnerait 112 millim. pour l'entière largeur. Os malaires arrondis ; point de fosse malaire. Hauteur des os malaires, 30 millim. D'ailleurs, palais osseux très profond ; grande hauteur des alvéoles supérieures. Strict orthognathisme.

Mâchoire inférieure. — Comparativement aux branches montantes qui sont étroites, les horizontales frappent par une hauteur démesurée, même par rapport aux dents qui sont petites et très usées *circulairement*, surtout les supérieures. Creux profonds par carie. Email faible. Dents incisives inférieures très petites ; les internes presque coniques. Même celles d'en haut et les canines s'approchent de la forme cylindrique. Bord inférieur de la mâchoire courbé dans tout son parcours, même aux angles qui sont très peu tirés en dehors. Menton grand et carré, relevé avec saillie triangulaire à la symphise. La courbe interne présente une forme intermédiaire entre l'ellipse et le triangle. Apophyses *geni* très saillantes. Branche montante et échancrure sigmoïde étroites. Condyles peu larges du dedans en dehors, mais plus d'arrière en avant que d'ordinaire.

Mesures du crâne cérébral. — Circonférence horizontale, 522 millim.. Courbe antéro-postérieure, 112 + 128 + 125. Trou occipital : longueur 34, largeur 29. Distance de son bord antérieur au front 115 ; de là à l'occiput 110. Longueur 177. Largeur au front 100 et 112 ; aux tempes 122 et 138 ; aux pariétaux, en haut 146, en bas 142. Distance des apophyses mastoïdes, 124 ; des conduits auditifs, 120. Distance des conduits auditifs au front, 130 ; à l'occiput, 115. Hauteur externe, 142 ; interne, 134. Courbe biauriculaire, 345.

Mesures de la face. — Longueur de l'ouverture nasale, 26 millim.. De l'épine nasale au menton, 73. Longueur du palais, 52 ; largeur, 63.

Mesures de la mâchoire inférieure. — Hauteur des rameaux horizontaux dans tout leur parcours, 36 1/2 millimètres. Longueur 94. Hauteur des branches montantes 71 ; plus grande largeur, 36. (Echancrure sigmoïde peu profonde). Distance des angles, 115 ; des condyles, au moins 120.

La présence de deux souches différentes dans la même localité, est déjà établie par les deux mâchoires dont j'ai parlé au commencement de cette analyse. Aujourd'hui, après le beau travail de M. Nicolucci, qui vient de paraître sur la souche ligure, nous pouvons, sans hésitation, classer l'ancien brachycéphale de ces régions parmi les Ligures. Le type dolichocéphale est tout aussi évidemment celtique.

V.

Tombeau des Avanchers.

En 1875, un cultivateur des Avanchers, nommé Simon, déracina un noyer plusieurs fois séculaire, qui existait dans un champ qu'il possède à un endroit situé un peu au-dessous du chef-lieu de la commune, appelé *y pia de vella*, au pied, au-dessous du village.

Il trouva, sous les racines de ce vieil arbre, un tombeau en dalles renfermant des ossements humains et des objets funéraires consistant en deux bracelets en bronze, en forme de serpent se mordant la queue, et un petit vase en pierre olaire fait au tour à tourneur.

Les bracelets subirent le sort commun à tous ceux qui tombèrent entre les mains de nos paysans avant qu'on ne leur en eût fait connaître l'importance, c'est-à-dire, qu'ils passèrent par le creuset du fondeur ambulant, le *magnin*, pour devenir une sonnette de vache, *n'a campanna*.

Le vase, *pl. 14, fig.* 6, brisé et incomplet, mais dont les morceaux sont suffisants pour en faire la restitution, est en ma possession, M. Simon ayant bien voulu me le remettre.

Ce vase en pierre calcaire, de couleur légèrement verdâtre, fabriqué au tour avec des ciseaux de tourneur dont les traces sont très apparentes, a huit centimètres de diamètre à sa base et treize à son sommet; sa hauteur en mesurait quinze. Sa forme est celle d'un cône régulier renversé, tronqué horizontalement. L'épaisseur de ses parois varie de trois à quatre millimètres. Il était orné, à seize millimètres de son bord, de deux petits cordons séparés par un intervalle de douze millimètres.

Une particularité peu ordinaire, très digne de remarque, consiste en ce que la face extérieure du fond de ce vase est complètement garnie de caractères graphiques, les uns romains, les autres difficiles à définir, disposés sans aucune apparence d'ordre et formant des lignes les unes circulaires et les autres horizontales. On ne peut dire si ces caractères bizarrement disposés forment des mots ou s'ils ne sont qu'une grossière ornementation due à un désœuvré. Peut-être cette dernière supposition est-elle la vraie.

Ce vase est trop petit pour qu'il ait servi d'urne funéraire; du reste, les nombreux os qui ont été trouvés ne permettent pas de penser que le cadavre ait été incinéré; ce récipient a dû contenir des aliments.

Nous regrettons n'avoir pas eu connaissance de cette découverte au moment où elle eut lieu. En voyant le genre de la sépulture et les bracelets, et en recueillant probablement d'autres objets qui ont échappé à la vue du fouilleur, nous aurions peut-être pu déterminer à quelle époque remonte cette sépulture.

VI.

Tombeau de Saint-Oyen.

Pendant le mois de décembre 1875, le sieur Léger Jean-Marie, agriculteur à Saint-Oyen, mina un roc occupant le milieu d'un champ qu'il possède à huit cents mètres environ du village, dans la direction nord-ouest. Le bruit se répandit qu'il avait trouvé, sous ce roc, un tombeau contenant des objets funéraires. Je me rendis immédiatement sur les lieux et je pus voir encore la moitié à peu près du tombeau, du côté de la tête. Cette sépulture avait été faite sous la partie du roc formant un encorbellement.

Déjà le propriétaire du champ avait recueilli les objets que contenait le cercueil; ils consistaient en quatorze bracelets en bronze, encore engagés dans les os des avant-bras, fortement verdegrisés, et qu'il voulut bien me vendre. La personne dont nous avons dérangé les restes gisant dans cette espèce d'abri sous roche depuis bien des siècles, s'était donné le luxe de sept bracelets par bras.

Ces bracelets sont de forme légèrement elliptique, pl. 15, fig, 1 ; leur grand diamètre intérieur est de soixante millimètres et leur petit de cinquante-quatre. La tige de bronze qui les forme est presque cylindrique et a quatre millimètres de diamètre. Leur ornement consiste en stries régulières sur la partie extérieure du galbe, stries presque aussi larges que les intervalles qui les séparent. Les joints de tous ces bracelets sont ouverts, ce qui fait penser qu'ils n'ont pas été soudés. C'est avec ceux de Pralognan que ces bracelets, quoique plus délicats et mieux exécutés, ont le plus de ressemblance. Aucun autre objet n'a été trouvé dans ce tombeau. Le défunt avait été couché sur le dos, la face tournée vers le nord, dans un cercueil en dalles brutes.

VII.

Sépultures de Feissons-sous-Briançon.

Au moment où je corrigeais les épreuves de ce chapitre, on vint m'annoncer la découverte de tombes anciennes à Feissons-sous-Briançon. Je partis le lendemain matin, 1er mars 1884, pour les visiter. J'appris, en arrivant, que ces tombes avaient été découvertes par M. Allémoz Alphonse, en défrichant un terrain longeant la route nationale n° 90, situé au-dessous du hameau des Granges, mas de la Cour, et

désigné spécialement par le nom de *Cimetière vieux.* Je me rendis immédiatement chez M. Allémoz, et après avoir vu les bracelets qu'il avait recueillis et qu'il voulut bien me vendre, je le priai de m'accompagner sur les lieux pour me donner les renseignements que je désirais connaître.

Dans la partie fouillée jusqu'à ce jour, d'une surface de trois cents mètres environ, on a trouvé une grande quantité de cercueils en dalles schisteuses, provenant de la carrière communale dite la *Lozière*, contenant tous des ossements, dont la décomposition bien avancée témoigne de leur ancienneté.

Tous les morts ont été inhumés les membres allongés et la face tournée au levant.

Dans l'angle sud-est du terrain fouillé, du côté ouest à trois mètres, et du côté nord à sept mètres de distance des cercueils en dalles, on a trouvé les restes de deux morts, inhumés simplement dans la terre, tournés à l'opposé des autres, c'est-à-dire, regardant le couchant. Les os étaient dans un état presque complet de décomposition, dénotant un plus long séjour dans la terre que ceux des tombes voisines. Ceux des avant-bras, entièrement verdegrisés par les nombreux bracelets en bronze dans lesquels ils étaient encore engagés, sont passablement conservés, grâce, sans doute, au carbonate de bronze provenant des bracelets qui les entouraient. Beaucoup de ces bracelets, très délicats, ayant été brisés, il est bien difficile d'en dire le nombre.

L'un des deux squelettes avait plus de quarante bracelets à chaque bras. Ces bracelets en bronze, dont le petit diamètre, cinquante-six millimètres seulement, indique qu'ils ont été portés par une femme, sont très bien faits, très délicats, recouverts d'une belle patine verte, parfaitement ronds, ont à peine deux millimètres de largeur et environ sept dixièmes de millimètre d'épaisseur ; l'intérieur et les champs sont lisses ; la face extérieure est ornée de stries groupées au nombre de trois ou de quatre.

Il est impossible d'établir le nombre de bracelets que l'autre squelette, de femme aussi, portait à chaque bras ; beaucoup ont été brisés à cause de leur grande fragilité, due à leur délicatesse et à l'altération qu'un si long séjour dans la terre leur a fait subir, et un nombre considérable de petits fragments sont restés dans la terre. Les fragments recueillis peuvent constituer une quarantaine d'anneaux. Ces bracelets filiformes, à section elliptique, dont le grand diamètre n'a qu'un millimètre 1/4 et le petit qu'un millimètre, ont aussi le côté extérieur décoré de stries groupées au nombre de trois ; les autres parties sont unies. Leur diamètre est de cinquante-sept millimètres.

Ces bracelets sont à peu près semblables à ceux des planches 8 et 10 des sépultures de Saint-Jean-de-Belleville et doivent être de la même époque.

La voie romaine suivait à peu près le chemin traversant actuellement le chef-lieu de Feissons-sous-Briançon et le hameau des Granges, à cent mètres ouest duquel se trouvent les tombes. L'établissement de ce village doit remonter bien haut dans les temps anciens. L'existence d'un cimetière antique, dans cette localité, n'a donc rien de surprenant. Deux populations de race dissemblable, ayant chacune

un mode spécial de sépulture, paraissent avoir occupé ce lieu à des époques différentes. Les inhumations des corps portant des bracelets, sont probablement antérieures à l'époque gallo-romaine, et les cercueils en dalles nous paraissent être postérieurs à l'avènement du christianisme dans nos montagnes. Cette dernière probabilité est appuyée par la tradition locale, disant qu'une église existait au levant du *cimetière vieux* et qu'elle fut détruite par une inondation de l'Isère. Les traces de cette inondation sont très visibles dans le terrain fouillé contenant des sépultures. L'usage d'enterrer les morts la face tournée en même temps du côté du levant et du côté de l'autel est bien dû au catholicisme.

VIII.

Tombeaux gallo-romains trouvés vers la carrière de la Fortune, près d'Aime.

Le 1er juin 1870, des ouvriers terrassiers occupés à la rectification de la route nationale n° 90 dans son parcours de Villette à Aime, trouvèrent à 342 mètres du douzième kilomètre, en se dirigeant du côté du Petit-Saint-Bernard, et à trois mètres de profondeur, une pierre tumulaire élevée à un personnage par sa femme et des affranchis.

A la nouvelle de cette découverte, M. le chanoine Million, dont nous regrettons la perte, et moi, nous rendîmes le lendemain sur les lieux, afin de dessiner ce monument funéraire et de rechercher le tombeau contenant les cendres de celui auquel il avait été élevé.

La pierre tumulaire dont le *fac-simile* est reproduit dans le chapitre des inscriptions, n° XXIV, était brisée en quatre morceaux, dont un a disparu. On trouve, à la page de ce numéro et à la suivante, la description de ce monument funéraire, l'inscription qu'il contient, sa lecture et sa traduction.

Les tranchées exécutées pour le nivellement de la route démontraient qu'un éboulement avait déposé sur ce point une épaisseur de terre de deux mètres. Nous avons vu, à cette profondeur, la chaussée de la voie romaine cachée sous des matières éboulées. C'est un jalon précieux pour la direction de cette route antique à travers la Tarentaise.

La pierre tumulaire et la chaussée romaine sur les bords de laquelle les Romains avaient l'habitude d'enterrer leurs morts, nous encouragèrent à travailler à la recherche du tombeau dont nous soupçonnions l'existence.

Nous ordonnâmes aux ouvriers de fouiller en arrière de la base du parement de la tranchée, sur le point où la pierre tumulaire avait été trouvée.

Nous entrevîmes, après quelques coups de pioche, une partie de la panse d'un vase en terre cuite. Nous le dégageâmes avec précaution et nous eûmes bientôt entre les mains une urne cinéraire, remplie de terre, mais parfaitement intacte, et

qui reposait sur le couvercle d'un cercueil en dalles. Cette urne que nous vidâmes avec soin de la terre qu'elle contenait, renfermait une fiole en verre, des os calcinés, du charbon et des cendres.

Nous ouvrîmes ensuite le tombeau et nous y trouvâmes trente fragments de poterie, appartenant à différents vases, une partie de petite lampe en terre grise cuite, un tronçon de lame en fer, une partie d'une espèce de fourchette aussi en fer, une gaine également en fer qui avait dû contenir un stylet, des os carbonisés, du charbon, des cendres, des débris de bois pourri, des clous et quelques graines.

L'urne cinéraire, *pl.* 16, *fig.* 2, est rouge, d'une pâte grossière séchée au four, sans vernis et n'ayant pour tout ornement que deux moulures, l'une convexe formant le rebord de l'ouverture, et l'autre concave pour dessiner le cou du vase. Son orifice était béant, au lieu d'être, comme à l'ordinaire, fermé par un couvercle ou par une simple assiette. Elle a une hauteur de 0,155 et une largeur de 0,175 à ses flancs qui sont bombés. Le diamètre de l'ouverture est de 0,135 et celui du fond, qui est plat, de 0,087. L'épaisseur des parois est de 0,007.

La fiole, que l'on nomme improprement lacrymatoire, est du genre de celles que l'on croit avoir été destinées par les Romains à contenir les huiles et les parfums pour la toilette. Ce petit vaisseau bien connu, en verre de couleur verdâtre, a le col allongé, l'ouverture en forme d'entonnoir et le corps semblable à un cône tronqué et déprimé vers le milieu de sa hauteur. Le fond, relativement large et concave, facilite sa pose sur un plan horizontal. Cette ampoule mesure une hauteur totale de 0,105, un diamètre de 0,023 à l'ouverture, de 0,0105 au sommet et de 0,014 au fond du col, de 0,016 au sommet du corps et de 0,030 à la base.

La partie de lampe, *pl.* 16, *fig.* 3, en terre grise cuite, est celle du côté de la poignée. Cette lampe était plate, sans pied ni couvercle, comme celle de nos paysans. A en juger par le fragment qui nous reste, elle devait être elliptique, mais ronde du côté de l'anse et mesurait très approximativement une longueur de sept centimètres. La hauteur intérieure n'est que de neuf millimètres. Le fond n'a que deux millimètres d'épaisseur. Son contour est formé d'une moulure de douze millimètres de largeur, commençant par un petit filet suivi d'un arc de cercle et se terminant par un biseau dirigé du côté du fond de la lampe.

Les poteries rouges sont couleur de cire à cacheter, recouvertes d'un solide et brillant vernis, et décorées de frises garnies d'oves, d'arabesques et de cordons perlés en relief. Ces vases, de formes différentes mais toutes gracieuses, devaient appartenir à la vaisselle de luxe. Toutes ces poteries ont été formées dans des moules construits par de très habiles artistes.

Les poteries noires sont d'une terre très compacte. On voit sur un fragment du fond de vase, *pl.* 16, *fig.* 4, une S qui était la dernière lettre du nom du fabricant du moule, très probablement. Ces vases, de très petites dimensions, n'ont aucun ornement. On voit seulement quelques filets saillants ou gravés les contournant.

La forme du tronçon de lame dénote un couteau à tranchant recourbé et à lame pointue. Cette partie de lame, très endommagée par la rouille, a cinq

centimètres de longueur sur vingt-sept millimètres de largeur. Il reste une partie de la soie d'une longueur d'un centimètre sur une largeur de dix-huit millimètres, où l'on voit encore le clou qui la fixait au manche. On aperçoit aussi, sur le dos de la lame, à l'endroit qui était en contact avec le manche, la naissance d'une garde. Une petite surface, près du clou, recouverte d'une patine verte, autorise à penser que la poignée était enrichie d'un ornement en cuivre ou en bronze.

La partie qui reste d'une espèce de fourchette en fer ne se compose plus que de deux branches, mais le clou fixant la troisième est encore visible. Le manche et le fourchon central sont formés de la même tige de fer. Les deux branches latérales étaient fixées à celle du milieu par un clou qui traversait les trois fourchons, de forme carrée, par leur diagonale, ce qui ne les mettait en contact que par leurs angles. Le manche, recourbé à la jonction des trois branches selon un angle presque droit, donne à cet ustensile de ménage la forme d'un trident recourbé à la douille.

La partie du petit fourreau à parois très minces qui renfermait un stylet (*stylus*) instrument en fer servant à écrire sur des tablettes couvertes d'une mince couche de cire, est entourée d'une espèce de gangue formée de rouille, de terre et de débris de bois. L'intérieur est vide sur toute la longueur. La partie de cette gaine dont il manque le commencement et la fin, mesure dix centimètres de longueur, cinq millimètres et demi de côté au sommet, à l'extérieur, et trois millimètres et demi à la base. Les parois n'ont qu'un quart de millimètre d'épaisseur. Cet objet est travaillé avec toute la précision et le fini que les plus habiles ouvriers de nos jours puissent atteindre.

Les clous, fortement rongés par la rouille, sont à jambe carrée et à tête plate. Ils devaient avoir une longueur d'environ neuf centimètres. Ils étaient entourés de débris de bois pourri.

Après avoir vidé complètement ce tombeau, nous continuâmes nos recherches, et nous ne tardâmes pas à en trouver un deuxième à l'ouest et en contiguïté du premier. Aucune urne ne reposait sur le couvercle du cercueil ; mais nous trouvâmes dans l'intérieur deux vases en terre, dont un grand brisé par la pression des terres et un petit presque intact, trois fioles en verre brisées, des morceaux de verre fondu qui sont les restes d'autres fioles détruites par le feu, des débris de poteries rouges et noires, des morceaux de charbon, des bouts de bois, des clous et des cendres.

Le grand vase, *pl.* 16, *fig.* 5, que j'ai pu reconstituer en assemblant et en collant patiemment ses cinquante-un morceaux, a le col étroit et court, le corps comme une boule et un pied large, mais peu élevé. Ce vaisseau, qui est en terre rouge séchée au four, sans vernis, mesure une hauteur totale de 0,22 et un diamètre de 0,16. Le col a 0,06 de hauteur et 0,04 de diamètre. L'orifice mesure 0,025. Le pied, d'un diamètre de 0,11, n'a que 0,005 de hauteur. L'anse, qui part du haut du col et vient se souder presque au sommet de la panse, est droite et a 0,07 de hauteur ; l'ouverture qu'elle laisse entre elle et le col permet l'introduction facile

des deux premiers doigts de la main pour saisir le vase et verser le liquide qu'il contient.

Le petit vase, *pl.* 16, *fig.* 6, aussi en terre rouge séchée au four, a un col étroit et allongé. Sa hauteur totale est de 0,135 et son plus grand diamètre de 0,07. Il se tient debout sur un petit fond plat sans saillie de 0,03 de diamètre. Le col a 0,027 de diamètre à l'ouverture et 0,017 seulemet à la base.

Les fioles en verre brisées sont de la même forme que celle trouvée intacte dans l'urne cinéraire du premier tombeau découvert.

Les débris de poteries rouges et noires, les clous et les fragments de bois sont en tout semblables à ceux décrits plus haut.

Avant notre arrivée, les ouvriers avaient rencontré, en opérant les déblais, deux tombeaux semblables à ceux que nous avons découverts. Ils recueillirent une urne cinéraire brisée de même forme que celle que nous avons décrite ; un magnifique vase rouge, *pl.* 16, *fig.* 1, dont le bord est garni d'une guirlande d'oves, séparés par des espèces de glands et dont la panse est ornée de tritons, d'ours marins, de dauphins, de petits poissons, etc. ; deux autres petits vases cassés *pl.* 16, *fig.* 7 et 8, en forme de coupe à pied et à rebord renversé, aussi en belle terre rouge, et une grande quantité de morceaux de poteries rouges et noires de différentes formes.

N'ayant pas l'habitude de faire ces fouilles, les ouvriers terrassiers ne distinguèrent pas les objets qui appartenaient à chaque tombeau, brisèrent malheureusement avec la pioche la plupart des vases, et ne surent pas trouver les divers petits objets en fer et en autre matière qui y étaient certainement renfermés. A en juger par la finesse de la terre, la beauté des ornements, le brillant et la solidité du vernis des poteries, ces tombeaux, parmi les quatre découverts, contenaient assurément les objets les plus riches.

Tous ces tombeaux étaient formés de dalles provenant de la carrière dite de la Fortune, située à quelques mètres du lieu où ils ont été découverts. Ils mesuraient à l'intérieur, très approximativement, 1,80 de longueur, 0,50 de largeur et 0,40 de hauteur. Deux de ces quatre tombeaux, orientés du nord au sud, étaient, par conséquent, perpendiculaires à la voie romaine ; les deux autres, tournés de l'est à l'ouest, lui étaient parallèles.

L'étude que nous avons faite de l'emplacement occupé par le cercueil, ainsi que des couches alternées de terre et de cendres contenant du charbon, nous a fait connaître la disposition du bûcher et les détails des funérailles.

On peut, devant ces couches superposées, assister par la pensée à ces antiques cérémonies funèbres, En examinant attentivement la tranchée en commençant par sa base, nous voyons : 1° une couche de cendres de dix centimètres d'épaisseur, sur laquelle on a construit le tombeau en dalles ; 2° une couche de terre de vingt centimètres au-dessus du couvercle du cercueil, dans laquelle se trouve l'urne cinéraire ; 3° une seconde couche de cendres de cinq centimètres d'épaisseur, contenant des débris de poteries ; 4° enfin, une dernière couche de terre

arasant le niveau du sol avant l'éboulemnt et cachant la dernière opération des funérailles.

En nous servant de ces données, nous croyons pouvoir décrire, de la manière suivante, les cérémonies funèbres de l'époque des tombeaux que nous décrivons.

On creusait, sur l'emplacement destiné pour la sépulture, une espèce de tombe de 2,00 de longueur sur 1,00 de largeur et 1,00 de profondeur environ ; on entassait sur ce trou le bois du bûcher sur lequel on déposait le cadavre renfermé, croyons-nous, à cause des clous que nous avons trouvés, dans un cercueil en bois, et on y mettait ensuite le feu pour le réduire en cendres. Lorsque tout était brûlé, on construisait dans la tranchée et sur les cendres du bûcher, un tombeau en dalles dans lequel on renfermait des objets ayant appartenu au défunt, des vases contenant les uns des aliments et les autres du liquide, des débris de poteries, des instruments de cuisine, des cendres et quelques restes d'os calcinés. Quelquefois, comme dans la première tombe que nous avons décrite, on partageait les os calcinés, les cendres et les objets funéraires entre l'urne et le tombeau. Après avoir recouvert de terre le tombeau et l'urne, on faisait vraisemblablement un repas sur la tombe, ainsi que semblent l'indiquer la seconde couche de cendres et les poteries brisées qu'elle contenait. On recouvrait ensuite de terre ce dernier foyer, et les cérémonies des funérailles étaient terminées.

L'action manifeste du feu sur beaucoup de débris de vases et surtout sur la cassure de ces fragments, indique assez clairement que l'on en déposait sur le bûcher, et que les assistants brisaient les vases qui leur avaient servi pour des offrandes ou pour le repas funèbre et en jetaient les morceaux au feu.

En quittant ces fouilles, je ne leur avais pas dit adieu, mais au revoir. Je m'étais promis de faire une seconde recherche au moment de la régularisation des talus de la route que l'on rectifiait.

Ayant été prévenu le mois d'octobre 1871, que le travail d'achèvement des talus allait s'opérer, je me rendis sur les lieux immédiatement. Je fis sonder les talus sur une longueur de trente mètres, mais sur une si petite profondeur, pour éviter des dommages certains et importants, qu'il ne me fut pas permis de fonder des espérances sérieuses sur ces nouvelles fouilles. Cependant, j'eus la satisfaction de découvrir des débris de poterie appartenant tous à un même vase de grande capacité, une pièce de monnaie et un fragment d'inscription.

En réunissant les débris de poterie, on obtient un arc de cercle permettant d'affirmer que le vase avait soixante-dix centimètres de diamètre. La plus forte épaisseur de ces fragments est de trois centimètres et la plus faible de douze millimètres. Ce vase, fait au tour comme l'indiquent les stries larges et profondes que l'on voit à l'intérieur, n'a pas été vernis et a été formé d'une terre grossière et peu compacte. Il a dû être fabriqué dans le pays. Il ressemble à l'*olla cineraria* des Romains.

Autour de l'effigie bien conservée de la pièce de monnaie, on ne peut lire que. DIVS PATER. Le revers contient des foudres et les deux lettres S C.

Le fragment d'inscription est l'angle du sommet de droite d'une pierre tumulaire, très probablement. On ne voit, du commencement de la première ligne, que la lettre M suivie d'un jambage au centre duquel a eu lieu la rupture. La seconde ligne commence par une lettre à forme demi-circulaire à son sommet, qui devait être un P. On voit ensuite la partie supérieure d'une F, un double I servant en même temps de L et la partie supérieure d'un V. Ces dernières lettres formaient évidemment le mot FILIVS.

IX.

Tombeaux découverts aux Chapelles.

Ces tombeaux sont-ils l'œuvre de Romains ou d'indigènes qui auraient imité leur mode de sépulture ?

Cette localité, assise bien haut sur le flanc de la montagne, composée seulement, dans ce temps reculé, de quelques petites pauvres chaumières, et qui est éloignée d'Aime, centre alors de l'occupation romaine dans notre pays, et de Bourg-Saint-Maurice, clef du Petit-Saint-Bernard, se prêtait peu au choix des Romains pour y établir leur résidence.

Il paraît cependant certain que les Romains, en faisant le partage de notre pays, partage qu'ils imposèrent à toutes les peuplades qu'ils vainquirent, s'attribuèrent la haute Tarentaise.

La Tarentaise souterraine, à défaut de l'histoire, paraît justifier cette assertion, puisque c'est depuis Saint-Marcel, en se dirigeant vers la haute Tarentaise, que l'on a trouvé, jusqu'à ce jour, le plus grand nombre de sépultures gallo-romaines.

En faisant entrer cette supposition dans le domaine des faits, et en tenant compte de la position du chef-lieu de la commune des Chapelles, admirablement située pour des vedettes, on peut admettre que des Romains y aient résidé pendant qu'ils occupèrent nos vallées.

Les tombeaux que je vais décrire paraissent donc avoir été construits par des Romains plutôt que par des indigènes qui, malgré l'admission de l'imitation, plutôt apparente, d'ailleurs, que réelle, des mœurs et des habitudes des conquérants, auront difficilement transigé avec leur culte sacré des morts.

Quoiqu'il en soit, en opérant, en 1870, des fouilles pour niveler l'emplacement de la cour de la nouvelle maison d'école des garçons, située à l'ouest du chef-lieu de la commune des Chapelles, sur le bord amont du chemin qui conduit à Couverclaz, des ouvriers terrassiers découvrirent, à deux mètres cinquante centimètres de profondeur, une sépulture chrétienne, bien caractérisée par un chapelet incomplet, en os, qui se trouvait dans un tombeau en dalles, et qui ne contenait, à part cet objet, autre chose que des os entièrement décomposés. Ce chapelet,

composé de six dizaines, est incomplet. Les grains sont, comme dans les chapelets de nos jours, reliés entre eux par du fil de cuivre. Les dizaines sont aussi séparées par un gros grain qui, contrairement à l'habitude actuelle, est aussi rapproché des petits que ceux-ci le sont entre eux.

L'inspection minutieuse des os et du cercueil prouva l'absence de l'incinération.

A quatre-vingts centimètres en contre-bas du fond de ce cercueil, — 3,30 au-dessous du sol — les mêmes ouvriers trouvèrent, en creusant la rigole d'un canal, deux tombeaux en dalles, exactement construits comme ceux découverts vers la carrière de la Fortune, près d'Aime.

Cette forte épaisseur de terre sur les tombes s'explique facilement par la situation topographique des lieux. La maison d'école est située sur un petit plateau, — occupé par des champs très productifs, — dominé par une prairie d'une assez grande déclivité. Le sous-sol de tout ce terrain et de celui qui le confine à l'est, est composé d'une roche schisteuse compacte, présentant à la surface une pente à peu près semblable à celle du sol. Un glissement lent, il est vrai, mais continu, et qui est aidé par l'irrigation des prairies supérieures est incontestable. Ce glissement subit un ralentissement sur ce point, ce qui y occasionna l'accumulation des terres.

L'un de ces tombeaux contenait :

1º Un vase à anse et à goulot étroit, en terre cuite, façonné au tour, sans vernis, brisé d'un côté sur presque toute sa hauteur, et, dans sa partie supérieure, jusque près de la base du goulot *pl.* 14 *fig.* 7. L'anse, du côté où le vase est intact, est cassée au point où elle se recourbait pour aller se souder au goulot ; elle est ornée, du côté extérieur, de deux stries longitudinales. Ce récipient a 0,115 de hauteur jusqu'à la base du goulot, et 0,12 de diamètre. Il se termine comme une urne cinéraire et repose sur un fond plat de 0,073 de diamètre. L'épaisseur des parois est de quatre millimètres.

2º Un petit plat creux *pl.* 14, *fig.* 8, ou coupe à rebords renversés à l'extérieur, aussi en terre cuite, façonné au tour et orné d'un vernis terne et peu adhérent. Ce vase, brisé sur un quart de sa circonférence, mesure 0,175 de diamètre à sa partie supérieure et 0,04 de hauteur ; il repose sur une rondelle lui servant de pied, d'une saillie de 0,005 et d'un diamètre de 0,067.

3º Enfin, de la moitié inférieure d'un petit vase à anse, façonné comme les précédents et recouvert d'un mauvais vernis *pl.* 14, *fig.* 9. Son diamètre est de 0,75. Sa hauteur devait être approximativement, à en juger par l'anse, de 0,14, goulot compris.

Le second tombeau, outre les débris d'une urne cinéraire, ne contenait que la partie inférieure d'un vase exactement semblable à celui décrit dans l'article 1er ci-devant, sauf que sa partie inférieure, au lieu de s'évaser en ligne concave s'évase en ligne convexe, et que la terre est d'un rouge brun au lieu d'être d'un jaune brun. Il ressemble, par sa forme, à une urne cinéraire.

La présence de nombreux morceaux de charbon, tant autour que dans les tombeaux, et la calcination du peu d'os que l'on a trouvés, ne laissent aucun doute sur la crémation des corps des défunts pour lesquels ces tombeaux ont été construits.

X.

Tombeau gallo-romain découvert à Saint-Marcel.

M. Arnollet, en défonçant une partie de la propriété qu'il possède à l'est du chef-lieu de la commune de Saint-Marcel, longeant la voie romaine qui conduisait, par l'Alpe Graie, de Milan à Vienne, découvrit un tombeau en dalles contenant une urne funéraire en bronze, pl. 15, fig. 3, renfermant deux fioles en verre, un vase en terre cuite, des os calcinés, des cendres et des débris de charbon. De nombreux fragments de poterie rouge lustrée étaient répandus autour de l'urne.

L'urne est une bassine en forme de cylindre un peu ovale. Son grand diamètre, à l'intérieur, est de 0,184 et son petit de 0,168. Le fond est légèrement bombé, la hauteur des parois est de 0,112. Elle a, à son sommet, un rebord extérieur horizontal de 0,014 de largeur, relevé à son extrémité. Ce vase est d'une seule pièce, sans trace de soudure ni de rivure. Seule l'extrémité du bord a été martelée pour la relever. L'épaisseur des parois est d'un millimètre. Elle est recouverte intérieurement et extérieurement d'une belle patine verte. On se servait assez volontiers, à une certaine époque, pour urne funéraire, d'un vase quelconque existant dans la maison du défunt. Avant sa dernière destination, cette urne n'était probablement qu'un simple ustensile de cuisine.

Les fioles en verre, pl. 15, fig. 4, ont la forme ordinaire bien connue. Elles ont le fond rond, ce qui les empêche de se tenir debout, à moins qu'elles ne soient appuyées contre une paroi. Leur hauteur est de onze centimètres et leur plus grand diamètre de trois, Leur galbe est parfaitement correct. Le verre est légèrement verdâtre et parsemé de reflets irisés, ce qui lui donne toutes les apparences de la nacre.

Le vase, pl. 15, fig. 5, a été fait au tour et séché au four. Il a le col long et étroit et le corps sphéroïdique. Il est muni d'une anse délicate, artistement attachée. Il repose sur un pied de forme élégante.

Les fragments de poterie sont de la couleur rouge de la cire à cacheter, recouverts d'un solide et brillant vernis et décorés de dessins d'une grande finesse. On voit sur l'un d'eux une portion d'un cercle renfermant un nom dont il ne reste plus que les lettres AVIZ. Cette poterie appartient à la belle époque de la céramique romaine.

L'existence, à Saint-Marcel, de tombeaux appartenant aux époques gallo-romaine, mérovingienne, féodale, atteste la permanence d'une population au pied du roc Pupim, sur lequel Saint-Jacques, premier évêque des Ceutrons, avait construit son palais épiscopal, lieu difficile à aborder, surtout des côtés sud et ouest. Des constructions particulières se sont ensuite élevées à la base du roc, comptant sur la protection de l'évêque.

XI.

Tombeau gallo-romain trouvé vers le pont du Nant-Agot.

Pendant l'exécution, en 1868, des travaux de rectification de la route nationale n° 90, les ouvriers de M. Sogno, entrepreneur, trouvèrent une sépulture contre la paroi sud du mur en aile de la culée gauche du pont du Nant-Agot, situé à une petite distance ouest de Villette. La voie romaine passait à cet endroit. L'ancien pont démoli en 1868 était appelé : Pont des Romains.

Ce tombeau, composé de dalles, était recouvert d'un mètre de terre. Il contenait, outre quelques ossements, trois petits vases à long et étroit goulot, en terre cuite, façonnés au tour, dont deux ont été complètement détruits par les ouvriers et le troisième, *pl* 15, *fig*. 6, cassé en trois morceaux qui, réunis, lui rendent sa forme primitive.

Ce petit vase, parfaitement rond, a 0,12 de hauteur et 0,10 de largeur. Il a un long goulot cylindrique évasé à son extrémité, et il repose sur un pied circulaire de quarante-huit millimètres de diamètre sur quatre millimètres de hauteur. Il est muni d'une anse — dont la partie centrale paraît manquer depuis longtemps — partant de la partie supérieure du goulot et venant se rattacher sur le ventre. La couleur de la matière est, aux cassures, celle de la brique.

Ces vases funéraires et leur forme, surtout, dénotent un tombeau gallo-romain.

XII.

Tombeau trouvé à la Côte-d'Aime.

Un paysan de la Côte-d'Aime, propriétaire d'un champ situé au sud et à peu de distance du hameau de Pré-Girod, s'étant aperçu que toutes les fois qu'il le labourait, le soc de la charrue était toujours arrêté au même endroit par un corps résistant, résolut de faire disparaître cet obstacle. En opérant, vers 1853, le défoncement de ce champ, il trouva, au point où le sillon ne pouvait être formé pour cause d'insuffisance d'épaisseur de la couche de terre meuble, une maçonnerie à bain de mortier d'une grande résistance. Après de nombreux efforts, il parvint à briser une pierre qui tomba dans le vide et laissa un orifice béant. Stimulé par l'idée d'avoir un trésor sous la main, il eut bientôt pratiqué une ouverture

suffisante pour pénétrer dans ce souterrain, où il trouva des ossements et des vases qu'il visita avec une impatience fiévreuse, et dont le vide lui causa une poignante désillusion. Ce qu'il venait de trouver, et qui n'avait pour lui nulle valeur, était une sépulture gallo-romaine.

Le caveau qu'il venait de découvrir était formé de murs et d'une voûte à berceau construits avec d'excellent mortier. Il était hermétiquement fermé et mesurait, à l'intérieur, 2,30 de longueur, 1,40 de largeur et 1,30 de hauteur à la clef de la voûte. Le sol était recouvert d'un pavé en cailloux noyés dans du mortier. Les os gisant sur l'aire dénotaient que le défunt avait été couché sur le dos, regardant l'occident. Un clou fut trouvé parmi les ossements.

Il avait été déposé, vers la tête du mort, deux plats en terre cuite : un grand et un petit, de grossière fabrication, et, vers les pieds, deux fioles en verre et deux petits vases en terre semblables à ceux trouvés dans le cercueil du Nant-Agot.

XIII.

Sépulture mérovingienne découverte à Saint-Marcel.

Le 19 septembre 1878, M. Arnollet eut l'obligeance de m'apporter deux objets trouvés par ses ouvriers, la veille, dans un tombeau, en sa présence, en défonçant sa propriété située à l'est du chef-lieu de Saint-Marcel.

Je me rendis immédiatement sur les lieux et je constatai que cette sépulture était située en face de l'auberge du sieur Mosenzo, et à vingt mètres de la voie romaine.

Ce tombeau, formé de dalles brutes de quatre centimètres d'épaisseur moyenne, était orienté du sud au nord, n'avait que soixante-cinq centimètres de terre sur son couvercle et contenait encore une partie des gros ossements et de petits fragments du crâne.

Les deux objets trouvés dans le tombeau sont une agrafe en bronze et une lame de couteau en fer.

L'agrafe, *pl. 15, fig. 2*, admirablement conservée, est formée de trois pièces : une plaque, une boucle et un ardillon, réunies par une charnière à flèche composée de cinq dents percées d'un trou, dont deux font partie de la plaque, deux de la boucle et une de l'ardillon. Ces cinq dents rentrent dans quatre fossettes, dont trois sont ouvertes dans la partie postérieure de la boucle et une dans la plaque. Une flèche en fer, comme l'indiquent les traces de rouille que l'on remarque le long de la charnière, passait par les trous des dents pour réunir les trois pièces et permettre leur jeu d'articulation. Il existe, sur le revers de la plaque, quatre petits tenons percés d'un trou servant à fixer l'agrafe au vêtement.

L'agrafe a une longueur totale de douze centimètres et une largeur de

soixante-dix-sept millimètres ; sa plus forte épaisseur est de deux millimètres. On voit sur quelques points, surtout au revers, des traces de peinture bleue qui doivent provenir du vêtement auquel elle était fixée et qui se sera déteint ; mais elle est généralement recouverte d'une superbe patine verte.

Toute la surface de l'agrafe est garnie de dessins gravés au burin.

La plaque contient un encadrement qui en renferme un autre représentant une espèce d'édicule dans lequel est gravé un sujet debout, les bras élevés, attitude de l'*orant*, du chrétien des premiers siècles lorsqu'il était en prière. Ce personnage, qui est certainement un saint, puisqu'il est nimbé, est vêtu d'une tunique par dessus laquelle deux traits indiquent une chlamyde drapée en écharpe portée en sautoir, passée sur l'épaule où elle était retenue par une agrafe semblable, probablement, à celle qui nous occupe. On remarque que ce personnage portait la barbe au menton.

Les autres dessins de la plaque sont des rangs de triangles opposés, formés de traits parallèles, des chevrons, des disques à point central et des lignes croisées. Les deux espèces de branches que l'on voit sous les bras du sujet représentent peut être les palmes du martyre.

Quelques archéologues pensent que les dessins en treillage semblables à ceux de notre plaque sont la reproduction des claies formant la clôture des maisons gauloises, et qui étaient encore employées au vie siècle, d'après Grégoire de Tours, qui, en parlant de l'oratoire de Saint-Martin à Paris, dit qu'il était construit de *gaules entrelacées* (1).

Sur la partie antérieure de la boucle sont gravées, de chaque côté de l'endroit occupé par la pointe de l'ardillon, les lettres SPE EPS (2) ; les trois dernières lettres sont les mêmes que les trois premières, mais elles sont tournées de droite à gauche.

Sur chacun des deux côtés sont gravés une N et le chiffre romain III.

Enfin, sur la partie postérieure, à droite et à gauche de la charnière, est gravée une croix pattée de saint André, inscrite dans un carré.

La partie postérieure de l'ardillon a son contour festonné et sa face décorée de traits fantastiques difficiles à décrire.

Sur chaque côté de la pointe de l'ardillon sont gravés un V et un disque centrifère.

La lame de couteau en fer est endommagée par la rouille ; elle est pointue et à tranchant recourbé ; elle mesure cent cinq millimètres de longueur, dix-sept millimètres de largeur au milieu et trois d'épaisseur. La soie à six centimètres de longueur. Aucune trace n'indique de quelle matière était composé le manche.

Le tombeau qui contenait ces deux objets intéressants appartient à l'innombrable famille des sépultures mérovingiennes, que l'on ferait mieux d'appeler

(1) *Historia Francorum*, lib. VIII, éd. Guadet et Taranne, t. III, page 218.
(2) Le P et l'E, qui est retourné, sont liés en un monogramme.

barbares du vi⁰ et du vii⁰ siècle, car elles sont, selon la région où on les trouve, burgondes, franques, saxonnes, allemanniques ou wisigothes.

Les tombeaux de cette époque sont caractérisés par le couteau qui s'y trouve toujours et par l'agrafe qui est tantôt en bronze gravé au burin, tantôt de fer damasquiné d'argent.

L'agrafe que nous venons de décrire est d'une forme connue, mais le personnage gravé lui donne du prix. La représentation de la figure humaine sur les agrafes de cette époque est une rareté. Aussi pourrait-on compter celles trouvées jusqu'à ce jour qui, comme celle qui nous occupe, représentent un personnage. La figure des congénères de la boucle que nous décrivons est toujours accompagnée de deux lions qui font du personnage le prophète Daniel. L'ordinaire est aussi que la figure soit posée dans le sens de la largeur de la plaque, et ici elle l'est dans le sens de la longueur.

La grossièreté du dessin démontre bien l'inhabileté des artistes de l'époque barbare.

Le sujet, comme nous l'avons dit, représente bien un saint ; mais lequel ? Rien ne l'indique. Les lettres gravées sur la boucle sont insuffisantes pour la désignation d'un nom. Du reste, il est difficile de tirer un sens de ces caractères, puisque l'on sait que des simulacres de lettres ont été employés dans la bijouterie barbare comme motifs d'ornement. Cependant, en attribuant cette inscription à la plaque, le sigle S et le monogramme PE permettent de voir dans la figure une représentation de saint Pierre.

On sait que saint Jacques, apôtre des Ceutrons et leur premier évêque, après le don que lui fit Gondicaire, roi de Bourgogne, vers 425, de plusieurs terres en Tarentaise, fit construire, sur le roc pupim, sa demeure épiscopale et une église sous le vocable des apôtres saint Pierre et saint Paul, pour se mettre en sûreté contre les bandes barbares et y renfermer les trésors de son église. Il eut, ainsi que ses successeurs, des soldats pour la garde de son château. Peut-être que la ceinture fermée par cette agrafe était celle de l'un de ces militaires.

J'ai dit, dans les *Sépultures de la Tarentaise :* « Les tombeaux de Saint-Marcel sont assez nombreux pour que l'on puisse admettre l'existence d'un ancien cimetière à cet endroit. »

Les tombeaux trouvés depuis la publication de cet opuscule dans cette localité confirment cette prévision. En effet, les vergers situés au nord-est de Saint-Marcel sont une véritable nécropole.

Les tombeaux de Saint-Marcel expliquent la valeur du don du roc Pupim fait par le roi Gondicaire à saint Jacques, apôtre des Ceutrons.

Le don d'un roc eut été une dérision. Il y avait, très probablement, au pied de ce roc, où est bâti aujourd'hui le village de Saint-Marcel, un centre de population d'une certaine importance.

Cette localité était peut être la plus considérable de celles cédées à saint Jacques, puisque saint Marcel, son successeur, a construit sur le sommet du roc Pupim sa première habitation épiscopale.

XIV.

Sépulture féodale à Saint-Marcel.

Vers 1850, le desservant de la paroisse de Saint-Marcel, M. Chavoutier, fit remplacer l'ancien autel de l'église paroissiale par un neuf. Les ouvriers chargés de la démolition trouvèrent, dans le massif en maçonnerie de l'autel, un tombeau en tuf, fermé par un couvercle en pierre de taille d'une seule pièce, et contenant des ossements. On voit aujourd'hui ce cercueil dans le mur nord du jardin du presbytère. Il est d'une seule pièce et mesure, à l'intérieur, 1,93 de longueur, 0,55 de largeur à la tête, 0,38 aux pieds et 0,42 de profondeur. Les parois ont 0,10 d'épaisseur. L'endroit où reposait la tête est taillé circulairement et présente deux retours de 0,05 sur la ligne diamétrale indiquant la place des épaules.

Nous pensons, en nous appuyant sur l'histoire et sur la règle de l'Eglise, que ce tombeau, qui était engagé dans le massif en maçonnerie de l'autel, contenait les reliques d'un saint ou les restes d'un prélat mort au château épiscopal de Saint-Marcel, et qui était devenu l'objet de la vénération des habitants.

L'espace circulaire pour recevoir la tête n'ayant été guère pratiqué dans les tombeaux qu'à partir du xiie siècle, ce cercueil n'est donc pas antérieur à cette époque.

Nous avons trouvé d'autres tombeaux, mais en maçonnerie, appartenant probablement à une époque postérieure, à quelques mètres à l'est du nouveau pont viaduc de Saint-Marcel. Ces tombeaux paraissent avoir été renfermés par groupes de deux ou trois dans de petites chambres sépulcrales.

XV.

Tombeau en tuf à Aime.

En 1830 on trouva, en creusant une tombe dans la partie est du cimetière d'Aime, un tombeau en tuf que l'on voit dans la cour nord du presbytère. Il est d'une seule pièce, présente un évasement de 0,14 depuis sa base jusqu'à son sommet, et diminue de 0,12 de largeur de la tête aux pieds. Les parois latérales ont 0,07 d'épaisseur et celles des extrémités 0,08. La longueur intérieure est de 1,90, La plus grande largeur à l'ouverture est de 0,46 et la plus petite de 0,34. La profondeur est de 0,40 et la hauteur totale de 0,54. La paroi extérieure, du côté

de la tête, est décorée de deux croix pattées en bas relief, placées sur une même ligne horizontale, et mesurant 0,23 de hauteur sur 0,18 de largeur. Les branches ont 0,05 de largeur à leurs extrémités et 0,035 à leur point de réunion ; leur saillie sur la paroi est de trois millimètres.

Ce cercueil a vraisemblablement été placé dans l'intérieur de l'église qui a existé avant celle actuelle. En effet, l'ancienne église étant dirigée de l'occident à l'orient, au lieu de l'être, comme celle-ci, du sud au nord, devait occuper une grande surface de la partie est du cimetière dans laquelle le tombeau a été trouvé. La date présumée de l'existence de l'ancienne église et la forme de ce tombeau nous autorisent à penser que cette sépulture n'est pas postérieure au XIVe siècle.

Deux autres tombeaux, l'un aussi en tuf et l'autre en calcaire gris, ayant la forme d'une auge d'une largeur égale à ses deux extrémités, ont été trouvés en 1831 sous le plancher de la chapelle de Saint-Sigismond. Celui en tuf, qui a servi pendant longtemps comme bassin à la fontaine du presbytère d'Aime, était fait de deux pièces creusées formant chacune la moitié de sa longueur. Il y avait, sur le parement extérieur de l'une de ses extrémités, trois croix en bas relief, disposées en trèfle. L'autre tombeau a été laissé en place à cause de son grand poids.

XVI.

Tombeau en pierre à l'ancien prieuré de Saint-Martin, à Moûtiers.

En exécutant, vers la fin du mois d'août 1865, les travaux que nécessitait l'installation de l'Hôtel-Dieu dans les bâtiments occupés par l'Ecole des Mines pendant le premier empire, lesquels avaient appartenu au prieuré de Saint-Martin, des ouvriers travaillant sous ma direction, trouvèrent plusieurs sépultures, parmi lesquelles nous avons à noter un cercueil en pierre d'une seule pièce, mais sans couvercle. Ce tombeau, adossé aux fondations de la tour, était orienté à l'est. Plus large vers la tête qu'aux pieds, il mesure 1,82 de longueur à l'extérieur et 1,65 à l'intérieur ; il a en largeur extérieure et intérieure à la tête : 0,84 et 0,61 ; aux pieds : 0,68 et 0,48. Sa profondeur est, à l'intérieur, de 0,43. Il est muni dans une des parois, vers le fond, d'un trou évasé au dedans et au dehors, grossièrement et irrégulièrement pratiqué avec un ciseau. Il sert aujourd'hui de fontaine à l'Hôtel-Dieu.

Les autres cercueils, trouvés au-dessous de ce sarcophage, étaient formés de longues dalles juxtaposées et cimentées. Ils étaient aussi plus larges à la tête qu'aux pieds et également orientés à l'est.

Ces sépultures sont indubitablement celles de religieux de l'ancien prieuré de Saint-Martin, fondé en 900, sous l'archevêque Aimon, par Richard, seigneur de Briançon. Dès 906, ce prieuré fut habité par un prieur et quatre religieux Bénédictins.

XVII.

Tombeau en pierre au faubourg Saint-Alban, à Moûtiers.

L'auge de la fontaine du faubourg Saint-Alban est un ancien sarcophage trouvé dans ce quartier à une époque inconnue.

Cet ancien cercueil est formé d'un seul bloc de calcaire très dur ; il a 2,22 de longueur et 0,86 de largeur à l'extérieur, et 1,93 sur 0,55 à l'intérieur ; sa profondeur est de 0,41. Les parois sont d'une épaisseur inégale : celles des côtés ont 0,14, celle vers la tête 0,12 et celle du côté des pieds à 0,17.

Les angles intérieurs sont effacés par des arrondissements de 0;11 de rayon. La position de la tête est indiquée par une légère courbure.

Deux croix pattées, en bas relief, décorent les parois extérieures des deux extrémités ; elles ont 0,33 de longueur et 0,22 de largeur. La largeur des branches est de 0,03 au centre et de 0,07 au bord. On voit une croix de Malte incrustée dans la paroi latérale de droite, mais qui est d'une époque postérieure aux deux autres. Si ce cercueil a reçu deux corps à des époques très distantes, il est fort probable que cette croix a été faite au moment de la seconde inhumation.

Le Petit-Séminaire actuel occupe l'ancien couvent des capucins, qui s'y établirent en 1612, en remplacement du Prieuré de Saint-Alban, dont la date de la fondation est ignorée.

Ce tombeau, qui aura vraisemblablement contenu primitivement les restes d'un prieur, peut avoir reçu, plus tard, la dépouille mortelle d'un capucin.

XVIII.

Cénotaphe avec effigie, à Séez.

On voit, à Séez, dans un renfoncement arqué de la façade sud-est de l'église, l'effigie en pierre de taille d'un personnage auquel on avait élevé un tombeau, *pl.* 17.

Les seigneurs de *La Val d'Isère* fondèrent en l'honneur de saint Blaise, une chapelle *extra muros*, adossée au mur sud-est de l'église.

Le 1ᵉʳ janvier 1838, le fossoyeur Croiselet trouva, en creusant une tombe, un caveau dans lequel gisait, en plusieurs morceaux, une statue en pierre. Ce souterrain avait été construit en substruction de la chapelle des seigneurs de La

Val d'Isère pour recevoir leurs sépultures. M. Vagnoux, desservant alors la paroisse de Séez, fit placer cette statue dans le renfoncement dont nous avons parlé, lequel, avant la démolition de la chapelle, contenait les reliques de saint Blaise.

Cette statue, d'une longueur, de 1,77, représente un guerrier couché sur le dos, les bras croisés sur la poitrine et la tête légèrement relevée.

Ce personnage est couvert d'une cotte de fer plein ou d'acier uni, réservée aux cavaliers, et d'une cotte d'armes nommée *Tabard*, ouverte sur les côtés et ne descendant pas tout-à-fait jusqu'aux genoux. Des franges et des broderies représentant des palmettes ornent cette cotte d'armes. Le cou est enveloppé d'une espèce de large col brodé et d'un collier formé d'une suite d'objets uniformes, ressemblant à des coquilles, et à l'extrémité duquel est attaché un médaillon contenant une croix de Malte en bas relief, dont les quatre branches, d'égale longueur, vont en s'élargissant du centre au bord. Le casque, mutilé dans sa partie supérieure, ressemble plutôt à une calotte et laisse, par conséquent, le visage découvert. La tête n'est pas assez intacte pour que l'on puisse juger de l'expression de la figure. On reconnait cependant, aux yeux assez bien conservés, que l'on avait donné à la statue l'apparence du sommeil. Les oreilles sont peu endommagées ; mais il ne reste que des traces du nez et de la bouche. Les mains sont gantées et les pieds sont renfermés dans des chaussures pointues, formées de bandelettes de fer, dont la hauteur ne dépasse pas la cheville. Les pieds sont munis d'éperons bien conservés, fixés par deux courroies, l'une passant sur le cou-de-pied et l'autre sous le talon, exactement comme l'on attache actuellement les crampons aux souliers pour marcher sur la glace. Une ceinture fixée sur la taille qu'elle serre au moyen d'une boucle placée sur le côté droit, supporte un poignard du même côté, ainsi qu'une épée placée sur le milieu du corps et descendant jusqu'aux pieds. La position de la tête démontre qu'elle reposait primitivement sur un objet qui aura disparu au moment de la démolition de la chapelle, et qui est aujourd'hui remplacé par de la maçonnerie. Les pieds sont appuyés sur le flanc droit d'un lion accroupi, dévorant la jambe d'un chevreuil. Le lion porte un collier de broderies semblables à celles de la cotte d'armes de la statue. La tête de cet animal ressemble à celle d'un monstre à figure humaine ; mais le corps et la queue surtout ne laissent aucun doute sur son espèce.

Les conjectures que l'on peut tirer de la forme de l'armure, du collier et du patronage de la chapelle Saint-Blaise, nous autorisent à penser que ce tombeau fut élevé vers la fin du xive siècle ou le commencement du xve, en l'honneur d'un chevalier de l'ordre de Saint-Jean, devenu celui de Malte, qui aurait pris part à la guerre des croisades et qui appartenait à la famille des seigneurs de La Val d'Isère.

On trouve des documents faisant mention de cette famille dès 1331.

CHAPITRE VIII.

ÉGLISE SAINT-MARTIN D'AIME, CLASSÉE PARMI LES MONUMENTS HISTORIQUES.

I. Préliminaires. — II. Ruines d'un temple romain. — III. Ruines de la première église construite par les Ceutrons. — IV. Eglise actuelle du xi^e siècle. — V. Peintures murales.

I.

Préliminaires.

Dans un verger situé au sud de la ville d'Aime, l'*Axima* des *Ceutrons*, le *Forum Claudii Axima* des Romains, on aperçoit, à travers les branches de noyer séculaires, un monument rustique contre lequel passent avec indifférence les personnes qui ne savent ni ce qu'il a été, ni ce qu'il est ni ce qu'il renferme.

Cet édifice, d'une grande valeur archéologique, est l'église *Saint-Martin*, classée parmi les Monuments historiques de France et dont l'Etat se dispose à faire l'acquisition.

Les fouilles que j'ai opérées dans la nef centrale, de 1868 à 1877, ont fait sortir de la terre, qui les recélait depuis bien des siècles, les ruines d'un édifice romain et celles d'une église des premiers temps du christianisme dans les Alpes Graies. *Pl.* 28.

Ces ruines sont entièrement dégagées jusqu'au sol antique, qui est à 3 mèt. 30 en contre-bas du sol moderne.

Les soubassements des deux anciennes constructions, *pl.* 32-33, que les fouilles ont mis au jour, sont intacts dans tous leurs développements.

J'ai trouvé des bases, des chapiteaux et des fragments de fûts, d'architrave et de corniche de différents ordres. *Pl.* 22.

J'ai découvert des tuiles plates à rebords et des tuiles demi-cylindriques indiquant le genre de la couverture.

J'ai recueilli aussi beaucoup de débris de poterie provenant d'amphores et autres vases de grandes dimensions.

J'ai pu, avec le plan des fondations intactes, les fragments trouvés, le texte de Vitruve et l'induction par analogie, restituer ces deux monuments de l'antiquité.

Je vais faire la description des ruines de ces deux édifices et la monographie de l'église actuelle.

II

Monument romain.

Les soubassements de cet édifice s'élèvent à 2,45 au-dessus de l'aire. *Pl.* 32-33.

Le monument était construit selon un plan rectangulaire. *Pl.* 20.

Il était fermé par quatre murs et mesurait, à l'intérieur, 11,30 de longueur sur 6,55 de largeur.

Il était précédé, du côté du levant, d'un portique de 2,90 de largeur, sur une longueur égale à celle de la largeur de l'édifice, fermé aussi par des murs dans sa partie inférieure, mais sur trois de ses côtés seulement. On y pénétrait par le côté nord, *b du plan*, qui était entièrement ouvert.

Le mur du levant du portique, *c du plan*, qui servait de support aux quatre colonnes dont j'ai trouvé plusieurs fragments, et dont la hauteur, 1,70 environ, était suffisante pour que l'on ne pût apercevoir de l'extérieur ce qui se passait dans l'intérieur de l'édifice, se prolonge dans la direction nord, *d du plan*. Il servait peut être de clôture à un terrain sacré ou à un *forum*.

Les colonnes du portique étaient un mélange de parties appartenant à différents ordres d'architecture. Les proportions des parties qui les constituaient ne concordent pas avec les règles connues. Les bases sont attiques dans leurs éléments constitutifs. Les fûts sont unis ; leur diamètre est de 0,35 à la base et de 0,24 au sommet. Ils n'ont ni astragale ni congé à leur partie supérieure. Les chapiteaux n'appartiennent à aucun ordre reçu ; ils ne sont qu'une imitation des bases. L'architrave est ionique, mais l'ordre de décroissance de la largeur de ses faces est interverti et leur saillie n'est que simulée par un refouillement. *Pl.* 22, *fig.* 9, 10 et 11. Cependant, l'ensemble est assez agréable à l'œil.

En multipliant le diamètre inférieur de la colonne par 9, — rapport entre la hauteur de la colonne et son diamètre dans l'ordre ionique — et en ajoutant à ce produit la hauteur du chapiteau, celle de l'entablement, celle de la base et celle du mur d'appui de la colonnade, on obtient, à quelques centimètres près, la hauteur totale de 6, 55 égale à la largeur intérieure de l'édifice et conseillée par Vitruve.

La façade principale, *pl.* 20, percée d'une porte de 2,27 de largeur et dont les pieds-droits en pierre de taille sont encore debout, regardait le levant, orientation conforme à l'usage antique.

Ce monument prostyle mesurait hors d'œuvre, dans son ensemble, compris le

portique, 16,50 de longueur sur 8,15 de largeur. Il occupait donc un parallélogramme d'une longueur double de sa largeur, à quelques centimètres près. Sa hauteur et sa largeur, par rapport à sa longueur, étaient conformes aux indications de Vitruve.

Le sol du monument est recouvert d'une couche de béton de 0,08 d'épaisseur, coulée sur un pavage en petits galets.

L'aire du portique est horizontale, mais celle de la *cella* ou nef a une pente totale de 0,24 du chevet à la porte, pente établie sans doute à dessein pour rendre plus apparents les objets déposés au chevet. *Pl.* 19.

La maçonnerie est faite avec de petits moellons bruts noyés dans du mortier ayant la dureté du ciment. Les parements des murs sont admirablement dressés.

On a donné, au petit appareil irrégulier, l'apparence de l'appareil régulier, en simulant des assises et des joints réguliers par des lignes tracées au fer sur le crépi à pierre vue. *Pl.* 19 et 32-33.

La base des murs, à l'intérieur, n'a pas été enduite sur une hauteur de 1,40, ce qui permet de supposer qu'elle était revêtue d'un soubassement en bois. Depuis cette hauteur, les murs étaient recouverts d'un enduit frotté sur le quel on avait passé une peinture unie ocre rouge, encore visible sur plusieurs points.

La charpente du toit de ce monument devait être apparente et lui servait probablement de plafond.

Les nombreux fragments de tuiles romaines que j'ai trouvés en opérant les fouilles ne laissent aucun doute sur le genre de la couverture.

Quelques tuiles entières ont été recueillies ; les unes sont des tuiles-canal plates à rebord et à recouvrement, et les autres des tuiles cintrées, aussi à recouvrement.

Les tuiles plates sont de forme rectangulaire ; elles ont 0,44 de longueur sur 0,33 de largeur et 0,02 d'épaisseur. Les longs côtés parallèles sont munis de rebords et d'encoches de recouvrement pratiquées au-dessous des rebords à leur extrémité inférieure et au-dessus à leur extrémité supérieure.

Les tuiles demi-cylindriques de couvre-joints ont 0,44 de longueur sur 0,17 de diamètre et 0,02 d'épaisseur ; leur flèche est de 0,07.

Celles de ces tuiles qui aboutissaient au bord du toit étaient des antéfixes. Les unes, *pl.* 23, *fig.* 1. ont la face ornée de palmettes saillantes, déployées en éventail, mais dont les extrémités supérieures se recourbent gracieusement et forment, en se touchant, un contour élégamment découpé. Le culot de cette tête de palmettes est formé d'une feuille d'acanthe largement déployée, occupant toute la largeur de l'antéfixe. Le centre de cette feuille présente des segments dentés, en forme de calice, d'où les palmettes s'échappent. Un petit cœur saillant couvre le point d'union des feuilles. Un cordon perlé, profilé sous la feuille d'acanthe, termine l'ornement à sa base.

Les autres antéfixes, *pl.* 23, *fig.* 2, sont également ornées de palmettes saillantes, formant une espèce de gerbe présentant à sa partie supérieure une jolie dentelure. Les palmettes prennent naissance derrière une tête qui leur sert de culot

et qui a une singulière ressemblance avec les représentations que l'art chrétien a données aux anges. La chevelure de cette tête forme les deux premières tiges du faisceau. L'ornement se termine également par un cordon perlé. Ces antéfixes ont 0,17 de largeur sur 0,21 de hauteur.

L'eau du toit était reçue dans un chéneau en terre cuite, *pl. 23, fig. 3*, décoré de deux rangs d'ornements superposés. Le premier, en commençant par la base, est composé d'une petite arcature aveugle. Chaque arcade, de forme demi-elliptique, contient une figure ou mascaron à bouche démesurément ouverte, simulant une gargouille. Le second, qui termine la pièce, est composé d'un cours de palmettes formant arête, supportées par des tiges agencées à leur base en forme de rinceaux et reposant sur l'arcature. La face de ce chéneau a 0,27 de hauteur.

On lit, sur le petit côté d'un bloc taillé, de 1,38 de longueur, qui faisait partie de l'architrave du fronton du monument romain, l'inscription suivante :

<center>Q·VERIVS
VRBICVS</center>

Des archéologues, des savants ont reproduit et essayé d'expliquer ces mots ; quelques uns les ont considérés comme étant un fragment d'inscription. Cette assertion tombe devant l'examen du bloc qui est taillé et orné de moulures sur toutes ses faces apparentes, et qui formait le retour complet de l'angle gauche du fronton de l'édifice romain.

Je crois que ces mots, dont je propose ainsi la lecture :

<center>QVINTVS VERIVS
VRBICVS</center>

sont la signature du maître de l'œuvre, de l'architecte du monument d'où provient la partie d'architrave.

Le style de cet édifice, son portique, ses dispositions et ses dimensions autorisent à le qualifier de temple, pouvant aussi servir de basilique affectée à des usages publics tels que justice, commerce, affaires, etc., ce qui n'était pas rare chez les Romains, surtout dans les petites localités.

La tradition fait de ce monument un temple païen.

Mgr Milliet, archevêque de Tarentaise, écrivait le 17 septembre 1696, au doyen Dusaugey, prieur du Prieuré d'Aime : « Je vous prie de considérer que l'église de « Saint Martin d'Ayme est un ancien monument du triomphe de notre religion sur « l'idolatrie, comme il apert par les inscriptions romaines qui y paressent. Le « premier Evêque Saint Jaque de Tarentaise nôtre Apôtre a consacré ce temple « qui était dédié aux fausses divinités au Dieu vivant il y a plus de 14 cents ans (1). »

(1) Document, n° 16.

Le prieur Dusaugey, dans un mémoire de la même époque, dit que ce temple était dédié au dieu Pan (1).

La religion des Ceutrons pouvait être la même que celle des Celtes qui habitaient le midi de la Gaule, avec les quels ils étaient en relation.

Au moment de l'avènement du christianisme dans la Gaule, le druidisme et le polythéisme des Grecs, des Romains et des Galls se partageaient les croyances religieuses des Gaulois.

La république romaine accueillait tous les cultes dans ses temples, parce que la religion n'était pour elle qu'un moyen de gouvernement. Elle s'occupait du citoyen et non de l'homme ; c'est pour cela qu'elle ne lui demandait que des vertus politiques et qu'elle ne lui imposait d'autres obligations que celles envers l'Etat.

Le christianisme fut introduit dans les Gaules vers la fin de la période antonine. Nous croyons que la croix ne fut plantée sur nos montagnes que sous Honorius, qui régna de 395 à 423.

Les empereurs romains qui persécutèrent la religion nouvelle étaient mus par la crainte qu'elle ne ruinât l'édifice politique qu'ils avaient si adroitement édifié.

Constantin, par son décret rendu à Milan en 313, déclara religion de l'empire la religion des chrétiens.

Selon la tradition, un assyrien nommé Jacques, qui servait, au commencement du ve siècle, dans les armées de la Perse, ayant entendu parler de la sublimité du christianisme, quitta son grade et sa patrie et vint dans l'empire d'Orient pour apprendre la *Loi nouvelle*. Après avoir acquis les connaissances nécessaires sur la nouvelle religion qu'il désirait embrasser, il se fit baptiser et alla ensuite à la recherche d'un chrétien qui pourrait le guider dans la voie du salut. Il rencontra à Nicomédie l'ermite Capraise et les deux frères Honorat et Vénance. Ce dernier étant mort à Méthone, en Achaïe, les trois autres rentrèrent en Gaule, se mirent sous la direction de saint Léonce, évêque de Fréjus, et se retirèrent dans l'île de Lérins, où existait déjà une des principales écoles théologiques du christianisme.

Selon la tradition encore, en 420, Saint Honorat, accompagné de Jacques l'assyrien et de Maxime, se rendit chez les Ceutrons des Alpes Graies pour les évangéliser. saint Honorat quitta ses deux compagnons dès la première année, pour reprendre la direction de son célèbre monastère de l'île de Lérins, qu'il avait fondé vers 410. Un souffle de la foi nouvelle avait déjà traversé le pays des Ceutrons. Il paraît que des missionnaires, se rendant de Rome à Genève par le Petit-Saint-Bernard et le Bonhomme, avaient déjà semé les paroles de l'évangile dans nos vallées alpestres.

Les moines de Lérins rencontrèrent chez nos montagnards une vive résistance. Ils obtinrent cependant, grâce à leurs efforts constants, des succès marqués jusqu'en 423. A cette époque, les troubles qui suivirent la mort de l'empereur Honorius et surtout l'invasion de notre pays par les Burgondes, les obligèrent à rentrer dans leur monastère.

(1) Document, n° 16 bis.

En 426 ou 427, saint Honorat fut élevé sur le siège épiscopal d'Arles. Connaissant les vertus et le zèle de Jacques, il l'ordonna évêque et le renvoya, en cette qualité, avec plusieurs prêtres, chez les Ceutrons, pour y continuer l'œuvre de conversion qu'il avait déjà commencée (1).

La tradition ne dit pas dans quelle ville des Ceutrons saint Jacques établit son siège épiscopal, mais nous avons d'excellentes raisons pour croire qu'il le fixa à Aime au moment de son arrivée.

A cette époque de décrépitude de l'empire d'Occident, qui déjà était occupé sur divers points par les rois barbares, le siège de l'administration du pays des Ceutrons était encore à *Forum Claudii Axima*.

En s'installant en maitres dans notre pays, d'après l'habitude que les conquérants de l'époque avaient formulée en droit, les Romains y apportèrent une civilisation qui changea la face de toutes choses. Plusieurs historiens disent qu'ils imposèrent à la Gaule la théogonie, les lois et les usages de l'Italie.

L'énergie morale de nos aïeux, vaincus mais non soumis, leur courage physique, leur dédain superbe de la vie, expliqué par leur foi dans l'immortalité de l'âme, l'habitude de leur entière indépendance et de leur liberté sans limite nous autorisent à croire qu'ils durent opposer d'opiniâtres résistances et transiger difficilement avec leurs énergiques et invétérées superstitions.

Cependant, il est certain que les relations journalières et les alliances entre les vainqueurs et les vaincus amenèrent des mélanges de religion et de mœurs.

Il parait toutefois que les formes et les démonstrations purement religieuses appartenant au culte romain, ne se répandirent qu'en subissant beaucoup de mutilations et de travestissements ; car on vit se perpétuer ces pratiques de théurgie naturelle, premiers instincts d'une société demi-sauvage, qui avaient été pendant si longtemps la religion unique des vaincus.

Les croyances premières sont plus difficiles à déraciner que les cultes d'emprunt. Aussi, lorsque le christianisme vint implanter la croix sur nos montagnes, il lui fut facile de renverser les autels élevés par les Romains et de briser les idoles qu'ils avaient importées, mais il lui fallut ménager les croyances indigènes.

L'administration romaine, à l'époque où saint Jacques fut nommé évêque des Ceutrons, laissait aux chrétiens la liberté de prêcher publiquement leur doctrine. Elle espérait que le christianisme unirait assez fortement les provinces de la Gaule pour qu'elles pussent résister aux invasions des Barbares et rendre à l'empire d'Occident son ancienne splendeur.

Dans cet état de la politique romaine, saint Jacques qui avait accepté la tâche d'évangéliser les Ceutrons dut, il nous semble, en sa double qualité d'évêque et d'apôtre, s'installer dans la ville la plus importante de la province et y commencer ses prédications. Or, comme Aime était alors la cité, — *civitas*, selon l'acception de cette époque — du pays des Ceutrons, *Darentasia* n'existant très probable-

(1) Bollandistes, vie de saint Jacques l'assyrien.

ment plus à cette époque, nous croyons être autorisé à y fixer la résidence de saint Jacques.

Il ne parait pas raisonnable de supposer que saint Jacques ait attendu qu'une église fût construite pour commencer ses prédications. Il est difficile aussi de croire qu'il ait trouvé chez les Ceutrons, avant leur conversion, une quantité suffisante d'ouvriers pour élever un monument destiné à y prêcher une doctrine qui devait abolir leurs croyances religieuses et renverser leurs dieux. Il avait à ménager les sentiments religieux de cette population qui se prosternait aux pieds des divinités multiples d'un polythéisme hétérogène et qu'il voulait convertir. Il devait faire crouler les idoles par la force de sa parole et non les renverser de ses mains.

Nous croyons que saint Jacques, en arrivant à Aime, puisqu'il a été envoyé « à la ville des Ceutrons, » *missum fuisse ad Ceutronum oppidum* (1) — pour y prêcher l'évangile, dût choisir, suivant l'habitude les prédicateurs de l'Orient, pour réunir les cathécumènes, le temple qui nous occupe et qui, de tous les édifices publics qui pouvaient exister dans cette cité, était certainement celui qui convenait le mieux aux réunions nombreuses ayant pour but un enseignement religieux. Ce sera alors qu'il l'aura consacré, comme le dit Mgr Milliet dans sa lettre, après l'avoir, sans doute, approprié aux besoins de sa nouvelle destination.

Ce temple fut très probablement détruit vers la fin du v^e siècle par une inondation du torrent Ormante ; car, abstraction faite des décombres des divers monuments qui ont été élevés et ensuite renversés sur son emplacement, les déblais que j'y ai effectués n'étaient composés que de gravier et de sable.

III

Première église construite par les Ceutrons.

Peu de temps après la destruction de l'édifice romain et certainement après le départ de leurs vainqueurs, les Ceutrons construisirent une église sur son emplacement.

Les fondations de cette église existent sur tout son périmètre. *Pl.* 24.

Cet édifice religieux n'était composé, comme tous les premiers temples chrétiens, que d'une nef, d'une longueur intérieure de 15,17, sur une largeur de 7,50, accompagnée d'une espèce de petit chœur trapéziforme, *a du plan*, et d'une abside demi-circulaire qui n'en occupait pas toute la largeur.

Il mesurait dans son ensemble, hors d'œuvre, 22, 30 sur 9, 10.

La porte était au couchant et le sanctuaire à l'orient.

(1) Bollandistes, vie de saint Jacques l'assyrien.

La forte épaisseur des murs de l'hémicycle autorise à penser que cette partie de l'édifice avait une voûte en demi-coupole. *Pl. 25, coupe.*

Il existait, à 1,60 en avant du chœur, un mur d'appui, *b b du plan*, de 0,60 de hauteur, percé d'une porte de 0,80 de largeur, qui devait supporter un chancel, balustrade en bois destinée à empêcher les fidèles de pénétrer dans le sanctuaire.

Dans l'espace compris entre le chancel et le chœur, j'ai trouvé plusieurs tombeaux formés de pierres taillées provenant de constructions romaines démolies, renfermant des squelettes admirablement conservés, grâce à la terre glaise liquide qui avait été coulée dans les cercueils au moment de l'inhumation.

Le mur sud de la nef et les deux en retour qui la séparent du chœur reposent sur les soubassements de l'édifice romain décrit ci-devant. Les autres sont fondés à une bien moins grande profondeur que ceux de la construction romaine, sur du gravier et du sable, preuve irréfutable qu'ils furent élevés après l'inondation d'Aime.

Les murs sont grossièrement construits avec des galets, selon deux opus alternés, le *spicatum* et l'*incertum*.

Le genre de la construction de ces murs démontre l'absence des Romains. On ne trouve plus la régularité des assises ni la surface droite et unie des parements. Le mortier n'est pas le même. Les enduits sont grossièrement appliqués. Il y a de la solidité, mais elle est due à la masse et non à l'art de construire. L'art est parti avec les Romains. Ce n'est plus de la décadence, c'est déjà de la barbarie.

Cette église, dont la date de la chute est inconnue, fut peut être renversée par les Normands, qui détruisirent une grande partie de celles de la Gaule, après le règne de Charlemagne, pendant les invasions qui durèrent de 829 à 911, ou par les Sarrasins qui vinrent une première fois dans notre pays vers 730 et qui l'envahirent, le dévastèrent et l'occupèrent en 906. Ce qui est certain, c'est qu'elle fut incendiée ; les nombreux débris de charbon que j'ai trouvés dans les déblais l'attestent.

Au moment de sa destruction, il y avait longtemps, sans doute, qu'elle n'était plus église épiscopale. Le siège de l'évêché était déjà établi à Moûtiers, où une cathédrale avait été élevée, comme nous le verrons plus loin, par saint Marcel. A cette époque, une grande partie de la population de nos montagnes avait embrassé le christianisme, plusieurs églises avaient dû être édifiées sur différents points de notre pays, et celle qui nous occupe devait être alors destinée exclusivement aux habitants d'Aime.

Nous ne connaissons qu'un édifice religieux, ressemblant exactement, dans sa partie postérieure, par son plan, aux ruines de l'église que nous venons de décrire. C'est la chapelle qui existe à la pointe orientale de l'île de Saint-Honorat, sur les côtes de la Méditerranée, d'une construction très barbare, et remontant, croit-on, au VIIe ou au VIIIe siècle. Cette chapelle en remplace probablement une plus ancienne, dont on aura imité le plan. Saint Jacques ayant habité l'île de Saint-Honorat, aura fait construire celle d'Aime selon le plan de la chapelle de Saint-Ferréol.

IV.

Eglise actuelle.

L'église actuelle, qui renferme les ruines que je viens de décrire, fut construite vers le commencement du xi⁰ siècle ; elle est le type exact des basiliques latines.

La porte est à l'occident et le sanctuaire à l'orient.

Cet édifice, dont les deux collatéraux et le porche ont été démolis, mais dont il reste des indices suffisants pour les restituer, se compose actuellement d'une crypte et de deux chapelles dans le sous-sol, d'un sanctuaire, d'un chœur, d'un avant-chœur, de la nef principale, de deux sacristies avec absides semi-circulaires, placées de chaque côté du chœur, et de deux clochers, *pl.* 29, 30 et 34-35. Sa longueur totale, dans œuvre, est de 29,60 et la largeur de la nef restante de 7,60.

Tous les piliers de la nef sont rectangulaires, à l'exception des deux séparant l'avant-chœur de la nef qui sont circulaires. Les entrecolonnements sont inégaux.

Les colonnes, les pieds-droits des portes et des fenêtres et les clavaux des arcs sont en tuf. Les angles sont construits avec de grands échantillons de la brèche de Villette, posés en délit et provenant d'édifices romains démolis. Toutes les autres parties des murs sont construites avec des galets.

Les murs ne sont pas enduits à l'extérieur, mais les joints, très épais, sont repassés au fer.

Les fenêtres sont à double ébrasement.

L'appareil est l'*opus spicatum* des anciens.

Distribution générale.

La crypte et ses collatéraux, *pl.* 28 et 30, construits sur le même plan que la partie postérieure de l'église, comprennent toute l'étendue occupée par l'abside, le chœur, les deux sacristies et leurs absidioles. Elle présente une particularité qui consiste en ce que son diamètre étant plus grand de 1,50 que celui de l'abside supérieure, les murs de celle-ci reposent en partie sur les reins de la voûte qui est en substruction. On y arrivait par deux escaliers demi-circulaires à leur base et qui avaient leur ouverture dans les collatéraux. Ces escaliers sont encore en grande partie visibles.

La crypte principale reçoit du jour par trois fenêtres et ses collatérales par une seulement, de 1,10 de hauteur sur 0,35 de largeur ; toutes sont ouvertes sur le dehors de l'église. Elle a, dans œuvre, 7,95 de longueur, 7,60 de largeur, non

compris les chapelles, et 3,32 de hauteur. La voûte, lourde et grossièrement exécutée, est portée par un quinconce de colonnes dont l'équilibre est maintenu par de forts arcs doubleaux. Ces colonnes-piliers sont romanes et se composent d'une base, d'un fût et d'un chapiteau. La base, qui est à section carrée, a 0,65 de côté ; elle comprend le listel et le filet inférieur du fût. Le listel, d'une hauteur de 0,05, contourne la colonne qu'il déborde de 0,03. La hauteur du filet est de 0,03 et sa saillie de 0,05. Le fût est monolithe et cylindrique, sans stries ni ornements ; il a 1,25 de hauteur sur 0,30 de diamètre. Le chapiteau est cubique, sans tailloir, et sans décors. L'astragale tient à la base du chapiteau ; elle mesure 0,40 de diamètre et 0,15 d'épaisseur. Le chapiteau a 0,55 de hauteur et 0,45 de largeur.

Un banc de pierre, probablement destiné aux clercs, pourtourne la crypte principale.

Le sol est recouvert de dalles épaisses, faites avec de la brèche de Villette, retournées d'équerre, soigneusement taillées, bien appareillées et bien posées. Nous croyons qu'elles ont été, comme les pierres des angles placées en délit, tirées des démolitions d'une riche construction romaine.

L'abside de l'église, élevée sur un plan semi-circulaire, est percée de trois fenêtres de 1,35 de hauteur sur 0,34 de largeur. La voûte en demi-coupole, très bien construite et très épaisse, est moins haute que celle du chœur. Les absides des sacristies sont construites sur le même plan que celle de l'église et sont voûtées de la même manière.

Le toit est veuf de toute charpente. Les reins de la voûte sont remplis de maçonnerie jusqu'au couronnement des murs, et l'extrados, représentant un quart de sphère, présente un glacis d'une pente uniforme sur lequel sont posées les ardoises. Pl. 30 et 32-33.

Le chœur, qui fait pour ainsi dire partie intégrante de l'abside, puisqu'il est sur le même plan de hauteur, a sa voûte plus élevée que celle de l'abside ; elle est à arêtes et supportée par quatre colonnettes romanes engagées de près de la moitié dans la paroi du mur. Pl. 32-33.

La charpente du toit du chœur est remplacée par une combinaison de voûtes digne d'attirer l'attention et que l'on ne rencontre peut être pas ailleurs. Pl. 30. Sur la voûte du chœur reposent trois autres voûtes ressemblant chacune à un demi-cône qui, ayant été coupé verticalement, serait posé selon la coupe du plan de projection, et aurait sa base sur la ligne du faîte et son sommet au bas du versant. Ces trois voûtes se contre-boutant, ressemblant à trois arcades ouvertes du côté de la nef, ont les reins remplis de maçonnerie jusqu'au couronnement des murs. Les ardoises sont posées sur ce massif qui ne représente qu'une seule pente du côté de l'abside, comme un toit en appentis. Pl. 32-33.

L'avant-chœur occupe la partie du haut de la nef principale. La ligne de séparation est indiquée par les deux piliers à section circulaire et par la différence de niveau des deux planchers.

La nef centrale, qui est encore complète aujourd'hui, mais dont les entre-colonnements ont été fermés par des murs au moment de la démolition des

collatéraux, — ce qui donne actuellement à l'église la forme d'une croix latine — est un parallélogramme limité sur ses grands côtés par des piliers construits avec des tufs posés par assises, et sur lesquels sont jetés les arcs qui supportent les murs et le toit. Cette nef, qui est la partie la plus élevée de l'édifice, est simplement couverte par le toit, *pl.* 32-33 ; elle n'a jamais été voûtée, lambrissée ni plafonnée.

Les sacristies, flanquées de chaque côté du sanctuaire, ont été construites simultanément avec l'église. Leur plan est formé d'une partie demi-circulaire et d'un parallélogramme. Sur l'hémicycle est élevée une abside ayant une voûte en demi-coupole, et sur le parallélogramme qui a, à 4,80 du sol, une voûte d'arêtes plus élevée que celle de l'abside, s'élance un clocher roman, démoli en partie, et couvert maintenant par un simple toit en appentis. Un examen attentif permet de reconnaître que l'élévation de ces tours est postérieure à la construction des sacristies.

Les collatéraux, qui ont été démolis, mais dont on peut facilement reconstituer le plan et l'élévation au moyen des traces qui en restent aux angles des sacristies et à ceux de la nef centrale, avaient une longueur égale à celle-ci et une largeur de 3,65 jusqu'à l'axe des piliers. Ils étaient fermés, du côté du chœur, par les murs qui les séparent des sacristies, et dont la construction était indispensable pour opposer une résistance suffisante à la poussée de l'arc doubleau qui supporte le mur en pignon de la façade principale, du côté du sanctuaire. Ils n'avaient non plus ni voûte, ni lambris, ni plafond, et n'étaient couverts que par un toit en appentis, dont le sommet du versant était à 0,20 au-dessous de l'appui des fenêtres de la nef centrale.

Le porche, adossé au milieu de la façade principale, formait un appentis voûté, sous lequel on arrivait par trois arcades à colonnes, dont une ouverte sur le devant et une sur chacun des côtés.

Détails extérieurs.

Les toits qui couvrent les différentes parties de l'édifice ne sont pas à la même hauteur. Le plus élevé est celui de la nef centrale. Celui du chœur est plus haut que celui de l'abside principale. Les plus bas sont ceux des absides secondaires. Ceux des collatéraux démolis, qui ont laissé des traces de leur existence, s'élevaient au point intermédiaire entre celui de l'abside principale et ceux des absides secondaires. *Pl.* 34-35 et 36-37.

La couverture de tous ces toits est actuellement en loses grossières. Les fragments de tuiles romaines que j'ai trouvés dans les fouilles m'autorisent à dire que la couverture primitive était en tuiles.

La charpente du toit de la nef centrale, — la seule qui existe, puisque celle de tous les autres combles de l'édifice est remplacée par des voûtes, — est très simple

et n'offre rien de remarquable. Tous ces toits sont peu inclinés ; la hauteur des poinçons est égale au quart de la longueur des entraits.

Les parois extérieures des murs n'ont point été enduites. Tous les joints, qui sont très épais, ont été repassés au fer. Les murs des deux extrémités de la grande nef sont élevés en pignon. Celui du côté de l'entrée est percé d'une porte à plein cintre de 2,45 de hauteur totale sur 1,55 de largeur. Les pieds-droits sont en assises de tufs et les claveaux de l'arc en moellons bruts et cailloux roulés.

Il existe aussi, à la hauteur de la ligne de base du pignon, une fenêtre en œil-de-bœuf, de 0,60 de diamètre avec ébrasement intérieur et extérieur. Tous les claveaux sont en moellons. L'autre mur, parallèle à celui de la façade, a son pignon percé d'une fenêtre jumelle. *Pl.* 32-33, dont les deux baies à plein cintre sont séparées par un pilier à section rectangulaire, de 0,50 sur 0,35 de côté, avec base et tailloir orné d'un double filet, La largeur de chaque baie est de 1,05 et la hauteur de 1,60. Les pieds-droits, le pilier et les claveaux sont en tufs bien appareillés. Cette fenêtre jumelle a été construite non pour éclairer la nef centrale, mais pour introduire le jour sous les voûtes qui remplacent la charpente du toit du chœur et rendre possible l'accès à ces trois espèces de grottes.

Le couronnement de l'abside principale est orné d'une arcature romane aveugle, *pl.* 36-37, dont le seul but est d'orner le nu du mur. Les arcades sont séparées par une pilette de 0,13 de largeur, servant en même temps de cloison et sans saillie sur le parement du mur. Chaque arcade représente une niche à plein cintre de 0,50 de largeur sur 0,95 de hauteur, construite en pénétration dans l'épaisseur du mur. Ces niches, dont le fond est en talus, et qui n'ont, par conséquent, aucune profondeur à leur base, en présentent une de 0,50 à leur sommet. Toute cette arcature est faite en tufs taillés.

Le mur de l'abside principale est percé de six fenêtres : *pl.* 36-37, trois éclairent le sanctuaire et les trois autres la crypte. Ceux des absides secondaires n'ont que deux ouvertures, donnant du jour, l'une dans la sacristie située à côté du sanctuaire et l'autre à la chapelle qui flanque la crypte. Toutes ces fenêtres sont en tuf et à double ébrasement. Il existe aussi, dans la façade latérale de la partie rectangulaire des sacristies, une fenêtre semblable à celles dont nous venons de parler, mais plus haute et moins large. Il est à remarquer que toutes ces fenêtres sont sans feuillures ni repos pour recevoir des châssis.

Outre l'œil-de-bœuf dont nous avons parlé plus haut, la nef centrale est éclairée par douze fenêtres, six de chaque côté, mesurant 1,80 de hauteur et 0,40 de largeur, et ayant toutes un ébrasement double, à l'exception de l'appui qui est horizontal du côté extérieur, à cause du toit des nefs latérales. Elles sont aussi sans feuillures ni repos. Les jambages sont en tufs et les claveaux des arcs en moellons et cailloux roulés.

Les collatéraux devaient être éclairés par des fenêtres construites à l'aplomb de celles de la nef principale.

Les deux clochers, *pl.* 34-35, élevés sur la partie rectangulaire des sacristies sont romans. Il manque deux étages à celui de droite et une partie seulement de

l'étage supérieur à celui de gauche. Les murs sont construits comme ceux des autres parties de l'édifice. L'avant-dernier étage est éclairé par quatre fenêtres de même forme que celles de l'église, mais elles sont sans ébrasement à l'intérieur et à l'extérieur. Il reste encore presque tout entière, à l'étage supérieur de la tour de gauche, où était le beffroi, une des quatre grandes fenêtres par lesquelles se répandait au loin le son des cloches. La baie de cette fenêtre, d'une hauteur de 2,00 sur une longueur totale de 1,80, présente deux arcades secondaires inscrites dans une arcade principale et soutenues par une colonne centrale de 1,10 de hauteur et 0,15 de diamètre. L'appui, sur une hauteur de 0,50, les pieds-droits et l'archivolte de la baie principale, sur une longueur de 0,35, forment une retraite de 0,10 sur le parement extérieur des murs. Le toit devait, à cause de la forme de la tour, représenter quatre croupes ; mais comme il ne reste rien de l'ancienne charpente, nous ne savons qu'elle était sa hauteur. Ces tours barlongues, dont un côté a 5,40 et l'autre 6,00, avaient 17,00 de hauteur du sol extérieur au couronnement.

V.

Peintures murales.

Les peintures murales appartiennent à deux époques différentes.

Après l'achèvement de la dernière reconstruction de l'église, les piliers et l'arcature aveugle de l'abside furent ornés de stries rouges, noires et blanches, très apparentes encore aujourd'hui, qui suivent les lignes des assises et la structure des parties de l'édifice qu'elles ornent. Les lignes des assises des piliers sont marquées d'un large filet en ocre rouge, et les joints de trois filets, dont un blanc placé entre deux noirs. Les petites voûtes de l'arcature aveugle de l'abside et la fenêtre en œil-de-bœuf du pignon sont sillonnées, dans le sens de la ligne de pose des claveaux, de larges filets rouges et blancs. Ce bariolage, mal exécuté, il est vrai, avec de grossières couleurs au nombre de trois seulement, a le mérite de faire partie essentielle de l'architecture du monument.

Vers la fin du XIIe siècle, les voûtes et les parements intérieurs de l'abside et du chœur furent décorés de peintures appliquées sur un enduit de mortier fin, composé de chaux et de sable. Plus tard, ces peintures disparurent sous un badigeon barbare, exécuté par ordre, sans doute, d'un prieur trop scrupuleux, saisi d'un accès de zèle regrettable.

Ce badigeon fut très probablement exécuté sous l'administration du Prieur Dusaugey, qui dura de 1672 à 1696, puisqu'il dit, dans un mémoire adressé à Mgr l'archevêque Milliet, qu'il fit « replâtrer le chœur de cette église (1). » Il est

(1) Document n° 16 bis.

bien entendu qu'il faut prendre ici *replâtrir* pour badigeonner, puisque les peintures actuelles sont bien antérieures au xviie siècle, et qu'elles étaient recouvertes par un badigeon et non par un enduit.

Depuis plusieurs années apparaissait le coin d'un tableau mis à découvert par la chute d'une petite partie du badigeon. Désirant voir et étudier ces peintures dans toute leur étendue, je parvins à enlever, avec des racloirs de bois, toute la couche de chaux qui les dérobait aux regards. Après avoir passé une couche de blancs-d'œufs sur les parois lavées préalablement à grande eau, j'eus la satisfaction de voir distinctement les sujets et les fonds partout où l'enduit avait résisté à l'action du temps et à celle de l'humidité.

Les peintures s'étendent sur toutes les voûtes et les parois de l'abside et du chœur, et sur les ébrasements intérieurs des fenêtres.

La partie du chœur formant soubassement est ornée de draperies d'un gris jaunâtre. *Pl.* 39-42. Les plis, gris foncés, sont des hachures faites à grands coups de pinceau; les plus accentués sont marqués dans leur milieu d'un trait noir, dénotant l'idée de l'ombre chez l'artiste et indiquant sa manière de la rendre. Les soubassements de l'abside représentent aussi une draperie, mais fortement tendue et sans plis. Elle est garnie de losanges à fond gris-sombre, ayant deux encadrements légèrement teintés d'ocre rouge, séparés par un filet rouge-brun. *Pl.* 43-46. L'encadrement extérieur de ces panneaux et la lisière supérieure de cette draperie sont décorés d'un perlé noir. Les losanges sont séparés par de larges lignes d'un rouge-brun foncé, tracées diagonalement et formant entre-elles d'autres losanges. Chacun de ces soubassements est surmonté d'une litre différente. La litre du chœur, *pl.* 39-42, est garnie de jolis ornements courants blancs, réchampis en gris foncé. Dans celle de l'abside, *pl.* 43-46, se déroulent des rinceaux en ocre rouge, dont les plis des feuilles sont accusés par des hachures noires et les nervures par des blanches. Les tiges de l'enroulement sont cernées d'un trait blanc du côté de la lumière et d'un noir du côté de l'ombre, fortement accusés, afin de les détacher du fond réchampi en noir.

Au-dessus des soubassements du chœur, on voit deux grands tableaux représentant, l'un, le massacre des Innocents, et l'autre, la fuite en Egypte. *Pl.* 39-42.

La scène du massacre des Innocents est très émouvante. Hérode, assis sur son siège, les jambes croisées, revêtu du costume des pontifes, consistant en une tunique jaune, un manteau bleu et un pantalon rouge se prolongeant dans les cothurnes, et serré par deux larges rubans jaunes au-dessous du genoux et au-dessus de la cheville, commande de la main droite le massacre des enfants. Un soldat couvert d'une cotte de mailles et un licteur revêtu de ses habits de parade tiennent de la main gauche un enfant suspendu par le pied et de la main droite l'épée levée qui va l'éventrer.

Dans le groupe des mères, les unes font un effort désespéré pour retenir leurs enfants effrayés et tremblants, les autres les étreignent contre leur cœur en leur donnant un dernier baiser. Sur le second plan du tableau, on voit trois autres femmes, dont les enfants ont sans doute été exterminés déjà, l'une déchirant ses

vêtements, l'autre s'arrachant les cheveux et la troisième élevant au ciel ses mains suppliantes. Sur le devant de la scène gisent à terre des cadavres encore palpitants. Toutes les mères dont les enfants ont déjà été mis à mort ont les seins nus, comme pour montrer que c'est de là qu'on les a arrachés pour les massacrer. La femme qui déchire ses vêtements a la tête ornée d'un nimbe, et l'on voit, à l'expression de sa figure, qu'elle pleure et qu'elle se lamente. C'est, croyons-nous, la Rachel symbolique citée par le prophète Jérémie (1). Cette citation est répétée par saint Mathieu, parlant du massacre des Innocents (2).

Il y a beaucoup à reprocher à ce tableau au point de vue de l'exécution, mais on l'aime à cause de la vérité de l'expression et du geste. L'âme, dans cette composition, a remplacé l'imagination et guidé la main de l'artiste.

Du tableau qui représente la fuite en Egypte, *Pl.* 39-42, il ne reste plus que la croupe et les jambes de derrière de l'âne, et une partie de la draperie du personnage, saint Joseph, sans doute, qui le suit.

Au-dessus de ces deux tableaux se déroule une litre ornée de feuilles d'un gris jaunâtre sur lesquelles sont perchés des oiseaux de même couleur. Cette litre est surmontée, du côté des tableaux des Innocents, d'une espèce de dais formé de deux colonnes en peinture imitant le marbre rouge à veines blanches, couronnées par une draperie. Ce dais représente, comme l'un des chapiteaux du cloître de Moissac, (XIIe siècle) la forme des tabernacles les plus anciennement adoptés par l'Eglise. Deux rideaux blancs partent du sommet de ces colonnes et les contournent en spirale. Il y a encore, au-dessus de ces colonnes, une litre garnie de feuilles vertes réchampies en noir.

Dans les deux trumeaux de l'abside sont peints quatre sujets de la taille d'un homme ordinaire. *Pl.* 43-46. Deux de ces personnages portent une robe rouge et un manteau gris, et les deux autres une robe bleue et un manteau rouge brun. Ils ont la tête ornée d'un nimbe et sont chaussés de sandales. Tous font un geste de la main droite et tiennent un livre fermé de la main gauche. Les figures ont beaucoup d'expression et dénotent une grande énergie. Les draperies sont bien étudiées et tombent gracieusement. Le peintre a représenté ses personnages debout, dans une salle dont le plancher est couleur de brique, le soubassement vert foncé et les parois bleues. Nous pensons que ces personnages sont les quatre évangélistes, parce que, dès les premiers siècles du moyen âge, ils sont représentés sous forme de figures d'hommes drapés, tenant un livre.

Au-dessus de ces personnages, sur la ligne de l'imposte de la voûte en demi-coupole de l'abside, étaient peints en buste, dans des médaillons, des archevêques portant mitre et pallium. On voit encore aujourd'hui trois médaillons complets et une partie de deux autres. En divisant le développement de l'hémicycle par le diamètre d'un médaillon, on trouve que cette frise devait contenir le portrait

(1) « La voix de lamentation, de gémissement et de pleurs de Rachel sur ses fils a été entendue en Haut ; elle ne peut pas être consolée parce qu'ils ne sont plus. » *Jérémie*, chap. XXXI, vers. 15.

(2) *Saint Mathieu*, chap. II, vers. 17.

L'Académie La Val d'Isère sera heureuse de voir couronnés d'un entier succès les efforts et les sacrifices qu'elle a faits pour sauver un des plus anciens édifices religieux de France.

Lorsque l'Etat sera devenu propriétaire de ce vénérable monument, il s'empressera, nous n'en doutons pas, de faire exécuter les travaux urgents que sa conservation réclame. Il fera certainement aussi fermer les baies des fenêtres par un vitrage qui empêchera à l'humidité, à la pluie, au vent, la continuation de la destruction, déjà bien avancée, des enduits intérieurs et des quelques fragments de peinture qui existent encore.

Les peintures, à l'exception de celles ornant l'arc triomphal, ont disparu en grande partie, depuis que nous les avons copiées, par suite de l'humidité qui s'est introduite par les fenêtres.

Nous sommes heureux de les avoir copiées au moment où elles étaient encore passablement visibles, et de pouvoir les reproduire dans notre présent ouvrage.

L'importance archéologique de l'église Saint-Martin d'Aime est bien évidente. On trouve dans ce monument la démonstration d'un fait rare et des plus intéressants pour l'histoire des origines et des transformations de l'art, comme l'a dit M. Chabouillet, secrétaire de la section d'archéologie, dans son compte rendu des lectures faites à la Sorbonne, en 1878, par les délégués des Sociétés savantes des départements, à propos d'une lecture que j'y ai faite sur cet édifice et des plans que j'y ai produits. Ce fait, c'est la coexistence de vestiges d'un édifice antique, assez bien conservés pour qu'on en ait retrouvé le plan, avec ceux d'un autre édifice vénérable par son ancienneté, superposés sous un troisième, lui-même très ancien et encore debout.

Ce monument permet d'étudier et de comparer, d'un seul regard, trois styles appartenant à trois époques reculées, trois civilisations distinctes, et qui fournissent de précieuses données pour l'art et pour l'histoire.

CHAPITRE IX.

I. Bénitier de l'église de Saint-Marcel. — II. Bénitier de la chapelle de Centron. III. Porte gothique à Aime.

I.

Bénitier de l'église de Saint-Marcel.

Le symbolisme est aussi ancien que la civilisation.

Les peuples de la plus haute antiquité, tels que les Indiens et les Egyptiens, ont symbolisé toutes les énergies de la nature.

Le Christ et les apôtres, ont eu recours, dans leurs prédications, aux allégories et aux figures symboliques.

Les Pères de l'Eglise ont largement usé du système d'interprétation par la voie du symbolisme.

Origène, après saint Clément et d'autres, a dit que, dans l'Ecriture sainte, tout ce qui semble absurde, impossible, immoral ou indigne simplement de la majesté de Dieu, doit être considéré uniquement comme symbolique.

L'Ecriture sainte, la zoologie et les fabliaux sont les symboles de l'art hiératique pendant le moyen âge. Durant cette époque, les édifices religieux et même les monuments civils présentent une variété infinie d'animaux fantastiques.

A l'époque du moyen âge, l'art hiératique était devenu une prédication permanente. La peinture, la sculpture, les vitraux étaient un enseignement et des sujets parlant de méditation. A cette date, les populations ne savaient ni lire ni écrire. L'imprimerie n'était pas inventée. Il fallait parler aux yeux par des figures symboliques imprimant dans la mémoire les vertus à acquérir ou les vices à éviter.

Le symbolisme devait être, dans chaque pays, en raison de l'état de civilisation des populations, ce qui explique les divers sujets de crainte ou d'amour que l'on rencontre dans les diverses régions d'une même nation et surtout dans des pays différents où la civilisation n'était pas au même niveau. La crainte seule peut maintenir dans la bonne voie l'homme dont la raison n'est pas éclairée par l'instruction. L'amélioration des populations arrivées à un bon degré de civilisation

se fait, au contraire, par la douceur et l'inculcation des sentiments du bien et du beau.

Pour le vulgaire, les figures symboliques du moyen âge ne sont encore aujourd'hui que des hiéroglyphes. Les archéologues, grâce à leurs études incessantes, en ont à peu près déchiffré la signification.

Le bénitier de Saint-Marcel, *pl.* 51, *fig.* 1, construit en marbre poli du Détroit-du-Saix, est composé d'une cuvette circulaire de 0,37 de diamètre, hors d'œuvre, portée par un pied de même marbre de 0,62 de hauteur, aux angles arrondis et formant des colonnettes cylindriques engagées. La cuvette repose, en partie, sur le dos d'un personnage que nous croyons être un moine, vêtu d'une espèce d'aube ornée de dentelles à la base et serrée autour des reins par un cordon. Il la supporte énergiquement, les bras élevés de chaque côté de la tête et les mains accrochées à son rebord. Ce personnage est à cheval sur un crapaud-lion qu'il terrasse, animal aux formes fantastiques et étranges, aux griffes énormes des oiseaux de proie, monstre hybride dans la création duquel l'artiste a imaginé l'impossible. Il a donné à cet animal immonde et vaincu l'expression navrante de la suprême douleur qui emporte la vie. Les côtés de la cuvette sont ornés de deux têtes en bas relief. La partie supérieure repose sur le derrière de l'animal ressemblant à celui du lion, muni d'une queue passant sous la cuisse droite, serrée contre le flanc et dont l'extrémité, garnie de crins épais et frisés, repose sur la croupe.

L'orgueil, source de bien des vices, a été représenté, au moyen âge, sous la figure du crapaud, le plus enflé des reptiles, appelé par tous les pères *tumeur* ou *enflure du cœur*. Quand on pique cet animal, le venin qui sort de sa plaie augmente encore sa bouffissure, et il roule des yeux monstrueux et allumés par la colère jusqu'au moment où cette enflure les rapétisse et les éteint. Ainsi en est-il du superbe : l'orgueil trouble l'œil de son âme, c'est-à-dire son jugement, en lui faisant tout voir au point de vue de sa passion. Par ses pattes et par son ventre qui pétrissent la vase infecte dans des marais, le crapaud représente aussi la luxure.

Le lion exprime la force et l'impétuosité des passions violentes, et sa queue, longue et serrée contre le flanc, indique l'attaque insidieuse et la spontanéité d'un assaut traître et imprévu.

Les serres des oiseaux de proie signifient, dans l'art chrétien, le triste effet du péché et l'acte final de satan, qui sont de saisir et de précipiter les âmes dans l'abime de perdition (1).

Généralement, les animaux symboliques terrassent des êtres humains, les torturent et les dévorent. Au bénitier de Saint-Marcel, c'est le contraire. Le crapaud-lion est vaincu. L'humilité, la continence, la douceur terrassent l'orgueil, la luxure et la force. Le christianisme a raison du paganisme. Le bien tue le mal.

Ce bénitier, dont le style remonte vers la fin du xii^e siècle, provient probablement de la chapelle du Château-Saint-Jacques, d'où il aura été retiré après la démolition de cette antique résidence archiépiscopale.

(1) D'Aysal, *zoologie symbolique des tourelles de Saint Denis*.

II.

Bénitier de la chapelle de Centron.

Le bénitier remplace la fontaine d'ablution ou *cantharus* des premiers siècles de l'Eglise, établie dans l'atrium. Il fut, vers le XIIIe siècle, porté sous le porche ou à l'entrée des nefs.

Le bénitier antique était généralement formé d'une cuvette placée au sommet d'un fût tronqué, ou d'un socle peu élevé, qui s'orna suivant le style de l'époque.

On fit aussi des bénitiers appliqués contre les parements des murs intérieurs ou extérieurs, et même contre des colonnes ; ils se composaient aussi d'une cuvette unie ou à plusieurs faces, se réduisant en cône ou en pyramide par le bas ; quelques uns étaient surmontés d'un dais, comme les statues.

Dans plusieurs églises d'Italie, particulièrement dans celle de saint Sylvestre, à Rome, les bénitiers sont des vases de bronze du plus beau style. Il y a aussi des bénitiers formés d'une coquille de l'ordre des Acéphales conchyfères ; les bénitiers de l'église de Saint-Sulpice de Paris, que la République de Venise donna à François Ier, sont formés de deux de ces coquilles.

L'institution de la bénédiction de l'eau est de la plus haute antiquité. A l'origine, on se servait d'eau et d'huile : ce fut le pape Alexandre 1er qui substitua le sel à l'huile. Tertullien parle de l'eau sanctifiée par l'invocation de Dieu ; saint Basile met la bénédiction de l'eau au nombre des traditions apostoliques ; saint Epiphane et saint Jérôme en font mention ; le pape Vigile, au VIe siècle, veut qu'on arrose d'eau bénite les nouveaux temples, et le pape saint Grégoire le Grand recommande de purifier par l'eau bénite les temples jadis consacrés aux idoles, pour les consacrer au culte du vrai Dieu. Dans l'église latine, la bénédiction de l'eau se fait avec solennité aux fêtes de Pâques et de la Pentecôte, parce que, durant les premiers siècles de l'ère chrétienne, c'était à ces deux grandes fêtes que le baptême était administré. Dans l'église d'Orient, où l'eau bénite est aussi en usage, on la fait le six janvier, jour qui est regardé comme l'anniversaire du baptême de Jésus-Christ dans les eaux du Jourdain par saint Jean-Baptiste.

Le petit bénitier de la chapelle de Centron, commune de Montgirod, *pl.* 52, *fig.* 2 et 3, est formé d'un bloc de marbre du Détroit-du-Saix, comprenant deux parties, une saillante formant la cuvette et l'autre en encorbellement pour faciliter l'introduction de la main dans le récipient. Il est établi en encorbellement à l'intérieur, dans la partie du mur avoisinant la porte. La partie inférieure, construite en cône renversé, surmonté d'une zone, est ornée d'une tête en bas relief. La partie supérieure est couronnée d'une accolade peu accentuée.

Ce bénitier est de la fin du XIVe siècle.

III.

Porte gothique, à Aime.

Cette porte de maison est très belle dans sa simplicité *pl.* 52. Elle se compose de deux jambages et d'un linteau en pierre de taille et mesure 0,96 de largeur sur 2,00 de hauteur.

Les angles du sommet de la baie sont légèrement arrondis ainsi que les arêtes extérieures des jambages. Dans sa partie supérieure, cette baie est ornée d'une cannelure et de deux roseaux comme dans les colonnes rudentées. Deux fleurs de lis, dont une moitié se développe sur le parement des jambages et l'autre sur le tableau, en ornent la base.

Le couronnement de cette porte fait presque toute sa richesse, quoiqu'il ne soit d'aucune utilité matérielle. Toute la surface du linteau a été fouillée pour la formation, en bas relief, des ornements qui le décorent.

Ce couronnement abrite ou protège, pour ainsi dire, un écusson contenant le monogramme du Christ, dont les lettres sont adroitement enlacées et bien exécutées ; une enclume, un marteau et des tenailles, outils dénotant certainement la profession du propriétaire de la maison ; et des lettres qui sont probablement les initiales de son nom et de son prénom.

Le tailleur de pierre qui a exécuté cette porte était fort habile. Tout est finement taillé à la bretture à longues dents. Les bas-reliefs sont d'une grande perfection.

La forme de la porte, la façon de la taille des parements et surtout les lettres gothiques font remonter cette porte au XIVe siècle.

CHAPITRE X.

LA FÉODALITÉ ET LES CONSTRUCTIONS FÉODALES.

I. La féodalité. — II. Château de la Bâthie. — III. Château de Feissons-sous-Briançon. — IV. Château de Briançon. — V. Château-Saint-Jacques. — VI. Manoir de la Pérouse. — VII. Château de Melphe ou de Salins. — VIII. Château des Montmayeur, à Aime. — IX. Château de Petit-Cœur. — X. Manoir de Bellecombe. — XI. Manoir du Bois. — XII. Manoir d'Aigueblanche. — XIII. Manoir de Blay. — XIV. Tour de Bozel. — XV. Tour du Bourg-Saint-Maurice. — XVI. Tour du Châtelard. — XVII. Tour de Montvalezan-sur-Séez. — XVIII. Tours et châteaux divers.

I.

La féodalité.

Ce sont les barbares, en envahissant et en ravageant la Gaule, qui firent naître la féodalité.

L'aristocratie guerrière se fonda dès le jour où les rois barbares partagèrent et distribuèrent à leurs compagnons d'armes, leurs leudes, en récompense de leurs services militaires, les terres qu'ils avaient conquises ensemble.

L'aristocratie théocratique naquit le jour où Clovis, par son baptême, se soumit et s'inféoda à l'église.

Dès ce jour, une lutte longue, constante, acharnée entre ces deux aristocraties était inévitable.

Depuis l'époque du partage entre les leudes des terres conquises, une guerre incessante, soit entre eux et soit entre les rois et eux, était également certaine.

Ces révoltes continuelles, sanglantes, terribles, créèrent les institutions féodales, ce régime de fer qui pesa sur l'europe occidentale et particulièrement sur la France, depuis la chute de la dynastie de Charlemagne, xe siècle, jusqu'au moment où, dans chaque état, les rois remplacèrent les souverainetés particulières exercées par les seigneurs féodaux.

Après Charlemagne, des bandes de brigands tuent, brûlent et saccagent le pays. Devant cette immense dévastation, chacun des petits chefs qui avaient

combattu sous les ordres de ce grand roi, veut défendre le domaine qu'il ne détient plus en prêt ou en usage, mais en propriété et en héritage. Ces chefs appartiennent à toutes les classes de la société, il y a même parmi eux des aventuriers et des bandits ; mais peu importe, pourvu qu'ils sachent se battre et défendre les autres, ils sont considérés comme des bienfaiteurs, des sauveurs et on leur abandonne sa liberté et sa vie.

Le paysan, sous la protection du seigneur, est plus tranquille ; il craint moins d'être tué et surtout d'être emmené captif avec sa famille, la fourche au cou. Il sème avec courage la terre qu'il tient à titre de redevance, parce qu'il a espoir de jouir de la récolte et, en cas d'attaque, il trouvera un asile dans l'enceinte fortifiée du seigneur.

Avec le temps, la nécessité établit entre le chef et le colon des coutumes qui prirent la forme et la force de contrats. Le seigneur fournit la terre. L'homme de la glèbe la travaille et paie des droits, des redevances et se soumet à des corvées.

Les prisonniers et les malheureux sans feu ni lieu, chassés, dispersés par les bandes dévastatrices, qui viennent se réfugier chez le seigneur et lui demander un coin de terre à travailler deviendront ses serfs, ses mainmortables, ses domestiques nés, taillables et corvéables à merci, ne pouvant, souvent, ni tester ni hériter, acceptant ou subissant les droits féodaux les plus révoltants, même celui de marquette, en compensation d'un peu de sécurité.

La misérable population attachée à la glèbe, passa cependant, avec le temps, graduellement, du servage à la roture et de la roture à la liberté.

Lorsque le maitre immédiat fut remplacé par le seigneur, la dépendance presque absolue fut remplacée par la dîme et le cens qui disparurent devant l'impôt. Après l'affranchissement des serfs, ceux qui restèrent attachés à l'agriculture formèrent la classe des paysans, et ceux qui, dans les villes, s'adonnèrent à l'industrie, au commerce constituèrent la bourgeoisie qui donna naissance à la commune. Les bourgeois ne reculèrent jamais devant les redevances, quelque fortes qu'elles fussent, pour obtenir les privilèges qui les amenèrent peu à peu à vivre d'une existence propre dans leur cité.

Les Burgondes et les Francs, après avoir envahi la Gaule, divisèrent les contrées qu'ils venaient d'occuper en plusieurs districts ou *pagi*, à l'administration de chacun desquels ils préposèrent un officier appelé *Graf* en idiome germanique ou Comte *comes*, en latin (1). Le *pagus* se subdivisait d'ordinaire en d'autres *pagi* ou *pagelli*, gouvernés par des comtes investis des attributions administratives, judiciaires et militaires. La Tarentaise formait un *pagus* particulier. Un document de l'an 996 constate qu'elle était un comté, *comitatus Tarentasiensis*, dont le dernier roi de Bourgogne, Rodolphe-le-Fainéant, fit donation à Aymon Ier, archevêque de Tarentaise (2).

Les hommes libres se réunissaient sous la présidence du comte pour rendre la

(1) Savigny, chap. IV.
(2) *Mon. hist. patr* t. I, 304. Besson, p. 193.

justice et sanctionner les actes de la vie civile ; c'était aussi sous l'étendard du comte qu'ils se rangeaient pour marcher au combat.

Les hommes libres, qui avaient été primitivement distribués en bandes guerrières, en tribus nomades, puis répartis après la conquête en raison du territoire, constituaient le fonds de tous les pouvoirs civils, la source de toutes les sanctions requises pour la validité des transactions sociales.

La charge du comte était essentiellement amovible ; le roi le nommait et le révoquait à volonté. Le temps et les évènements politiques modifièrent ces institutions importées de la Germanie.

La classe des hommes libres, pressurée et foulée aux pieds, diminuait chaque jour ; elle ne prenait plus aucun souci des intérêts généraux et ne tenait plus à ses privilèges qu'elle considérait plutôt comme onéreux que comme avantageux. Les comtes furent obligés d'employer la force pour former les assemblées qui devenaient désertes. Il est vrai que les plaids, très lucratifs aux comtes ou à leurs délégués les vicomtes et les centeniers, se multipliaient indéfiniment, ce qui obligeait les habitants du district à se racheter à prix d'argent de l'obligation d'y assister (1). Aussi, à dater du règne de Charlemagne voit-on surgir, sous le nom d'échevins, des personnes publiques obligées d'intervenir aux audiences. Les hommes libres, suivant qu'ils le jugeaient convenable, s'y rendaient ou non, excepté aux trois grandes séances annuelles où ils devaient tous paraître (2). Beaucoup de ces hommes libres finirent par devenir serfs de corps ou de glèbe.

Les leudes, ces guerriers puissants à qui les rois avaient concédé des terres en usufruit, à titre de récompense, avaient converti ces concessions viagères en concessions absolues et héréditaires. Les comtes suivirent l'exemple des leudes. Ces fonctionnaires, enrichis des dépouilles du peuple, voulurent aussi acquérir la faculté de transmettre par voie de succession leurs possessions territoriales et les hautes charges qu'ils exerçaient. Les fameux plaids de Kiersy, tenus en 887, sous Charles-le-Chauve, ne firent que consacrer un principe que l'usage reconnaissait depuis longtemps (3).

C'est depuis cette époque que l'on vit s'élever ces nombreuses forteresses de domaines privés, transformées plus tard en châteaux féodaux par les seigneurs, où ils se réfugièrent avec leurs hommes-liges, lorsque les Normands, les Sarrasins, les Hongrois, nouveaux barbares, envahirent la France et la dévastèrent.

Les Gallo-Romains élevèrent bien des fortifications et des tours, dont il reste encore quelques ruines, pour se soustraire à l'invasion des barbares qui commencèrent à ravager l'Europe occidentale au Ve siècle, mais ce n'est que trois siècles plus tard que les irruptions des Sarrasins et des Normands fournirent aux leudes, aux grands bénéficiers, aux comtes, aux simples nobles même, l'occasion de s'entourer de murailles, de palissades et de fossés (4).

Le pouvoir royal s'inquiéta de ces constructions. « Et nous entendons et ordonnons expressément, disait Charles-le-Chauve en 864, que ceux qui, sans notre

(1) Baluze, t. I, p. 671. — (2) Idem. — (3) Ibidem, t. II, p. 279. — (4) Fauriel, t. I, p. 558.

consentement, ont imaginé de construire des châteaux, des forteresses, des haies, aient à les démolir d'ici aux calendes d'août (1).

De tous les anciens monuments, les châteaux forts sont certainement ceux dont les archéologues se sont le moins occupé. C'est un grand tort ; car leurs débris contiennent d'excellentes leçons sur l'architecture du moyen âge. Il y a beaucoup d'art dans ces édifices que l'on considère à tort généralement comme des produits barbares. Ils sont une partie de notre architecture nationale, la preuve vivante de notre progrès pendant plusieurs siècles, et, comme c'est avec le passé que nous édifions le présent en grande partie et que nous contribuons à fonder l'avenir, nous devons en faire une étude complète et raisonnée.

Les châteaux sont les demeures fortifiées pendant la période féodale, du x^e au xvi^e siècle.

C'est la féodalité qui, après Charlemagne, transforma la *villa* en château fort.

Tous les châteaux forts étaient défendus par un donjon.

Le donjon était une conséquence du système féodal, exigeant que les vassaux du seigneur, au moment du péril, se renfermassent avec lui et concourussent à sa défense. Le donjon est indépendant du château en ce sens qu'il a deux issues, l'une visible et l'autre cachée. Il commandait les défenses du château et les dehors. On avait toujours la précaution de le construire en face du point faible. Lorsque le château était pris, on se réfugiait dans le donjon et quand le donjon était forcé, on s'échappait par son souterrain, habilement masqué, qui débouchait sur la campagne. En temps de paix, le donjon n'était pas habité ; il renfermait les trésors, les armes et les archives de la famille. En temps de guerre, les seigneurs, obligés de s'y renfermer, devaient y mourir d'ennui. Pendant leur séjour dans ces sombres demeures, tourmentés par la crainte d'une défaite ou bercés par l'espoir d'une victoire, les uns sentaient la haine leur monter au cœur, les autres avaient l'âme éprise de sentiments généreux. Car, depuis un temps bien reculé, l'expérience a consacré cette vérité : que les âmes faibles périclitent dans la solitude et que les fortes y grandissent. C'est dans le silence de la retraite que les grands travaux d'esprit ont été et sont encore conçus et exécutés.

La chevalerie est sortie de ces tristes donjons ; elle s'est livrée à des abus odieux, elle a même commis bien des crimes, mais elle nous a légué l'énergie morale qui a puissamment contribué à la grandeur de la France. La féodalité, malgré tous les abus que l'on peut justement lui reprocher, eut l'avantage de relever les populations de l'affaissement où elles étaient tombées à la fin de l'empire et sous les Mérovingiens. Les seigneurs surent réunir les habitants des campagnes effarés par les dévastations des barbares, et ils leur enseignèrent à se grouper et à se défendre contre l'ennemi commun.

Pendant le moyen âge, des châteaux forts, des manoirs et des tours ont été construits en Tarentaise, principalement le long de l'Isère, depuis Feissons-sous-Briançon jusqu'au pied du Petit-Saint-Bernard. Toutes ces constructions féodales

(1) Baluze, t, II, p. 195.

ont été élevées suivant une disposition stratégique, afin d'établir des communications entre-elles.

Il existait certainement une corrélation entre tous les châteaux-forts d'un territoire ; car, si les seigneurs luttaient souvent entre-eux, toujours ils se réunissaient pour combattre l'ennemi commun.

Toutes les tours n'avaient pas la même destination.

Les tours flanquantes, ouvertes ou fermées à la gorge, défendaient les courtines ou les autres constructions qu'elles flanquaient ; les tours réduit tenaient lieu de donjons ou dépendaient de donjons ; les tours de guet avaient pour objet de prévenir les approches suspectes ; enfin, les tours isolées protégeaient des passages ou des ponts et maintenaient les populations voisines.

Nous avons levé le plan de toutes ces anciennes ruines, nous avons restitué une partie de ces anciennes demeures féodales et nous allons en faire la description.

II.

Château de la Bâthie.

Sous la domination temporelle des archevêques de Tarentaise, la plupart des terres de la paroisse de Saint-Didier de la Bâthie dépendaient du fief dominant relevant immédiatement des dits prélats.

Pendant cette longue période, la Bâthie fut un chef-lieu de mandement, — répondant à un chef-lieu de canton d'aujourd'hui, — comprenant dans ses limites, Beaufort, Cléry, Saint-Vital, Blay, Saint-Paul et autres lieux, comme dit un acte que nous reproduisons.

Un châtelain résidait au château de la Bâthie et y exerçait, au nom de l'archevêque, les fonctions de juge dans les trois degrés de basse, moyenne et haute justice. Il y avait un greffe civil et criminel, avec ses curiaux, ses métraux et ses sergents. Les frais de « punition des criminels » étaient à la charge de l'archevêque. Le châtelain avait à sa disposition des archers pour les besoins de la justice et de la police et des gens d'armes pour la surveillance et la garde du château.

Les habitants de la Bâthie tenaient les biens qu'ils travaillaient « en fief et du direct domaine et seigneurie de l'archevêché et de la Mense archiépiscopale de Tarentaise, consistant en maisons, bâtiments, prés, terres, vignes, bois, paquéages, montagnes, excerts, communs et autres biens quelconques. »

Les archevêques recevaient de leurs concessionnaires les « dismes, censes, servis, plaietz, laouds, escheuttes, mainmortes, chastellanies, curialités, amendes rurales et extraordinaires, greffe civil et criminel et autres devoirs annuels, et ils percevaient des droits sur les cours d'eaux et les ruisseaux. »

Les servis et les plaids étaient payés au décès de chaque prélat et de chaque tenancier. Les lods étaient dûs à « chaque vente, permutation, aliénation et changement de chaque tenementier des fonds, vente ou aliénation d'iceux biens ou permutation. » Les échutes se percevaient par suite du « décès des hommes taillades ou liges (1). »

Le château de la Bâthie, l'âme du fief, dont on voit encore aujourd'hui les importantes ruines, était fièrement perché sur le roc dominant le hameau actuel de Chantemerle, d'où l'on voit cette ravissante vallée s'étendant de Tour à la Roche-Cevins, arrosée par l'Isère qui y déroule ses capricieux méandres, mais qui, malheureusement, la ravage quelquefois.

La situation stratégique de cette construction féodale était excellente. Ce château était plutôt défendu par sa position que par ses ouvrages.

Il était important, pour les archevêques de Tarentaise, d'avoir sur le chemin de leur capitale et sur de grandes terres leur appartenant, un point d'observation d'où l'on pouvait découvrir cette route sur un long parcours et prévenir, par conséquent, par des signaux ou des émissaires, les gardes faisant le guet dans les tours échelonnées de la Bâthie à Moûtiers. Toutes ces tours se donnant la main, appartenant à des seigneurs alliés sans doute en vue d'une commune défense, se prêtaient un mutuel appui.

Le château de la Bâthie était, pour les archevêques, une maison de plaisance où ils allaient passer quelques jours de temps en temps pour se distraire et se reposer ; ils l'habitaient aussi pendant leurs visites pastorales dans les paroisses environnantes, lorsque des affaires importantes concernant le fief les y appelaient et lorsque, étant en voyage, la nuit arrivait avec eux près de ses murs.

L'archevêque Jean IV y séjourna plusieurs fois, notamment le 17 octobre 1635, le 31 décembre de la même année et le 1ᵉʳ janvier 1636, et du 18 au 21 janvier 1638 à propos de trois visites qu'il fit au comte de Savoie, résidant alors au Bourget. Il y demeura aussi avec l'abbé de Suse du 28 au 30 décembre 1367 (2).

Ce château, dont il reste encore deux tours en bon état, une grande partie des murs d'une troisième et des ruines importantes des logis, comprenait, dans son ensemble : un donjon, deux tours carrées, divers logements et une cour, *pl.* 53-54. Le donjon A et la tour B ne sont reliés au château que par les murs de la cour F.

Le donjon A, de forme cylindrique et d'une hauteur totale de 22 mètres du côté aval et de 20 du côté amont, contenait cinq étages et une plate-forme couronnée par un crénelage. Son diamètre, hors d'œuvre, est de 8,50.

Les étages n'étaient séparés que par de simples planchers et la communication des uns aux autres se faisait au moyen d'échelles.

(1) Documents, nᵒˢ 10 et 11.
(2) Besson, note, p. 213.

Le rez-de-chaussée, très élevé et sans ouverture, devait servir de magasin pour les objets nécessaires à la défense, tels que pierres, pièces de bois, matières brûlantes, etc.. On ne pouvait y arriver que par une trappe pratiquée dans le plancher du premier étage.

L'entrée du donjon avait lieu par la porte donnant dans la cour, ouverte dans le mur du premier étage, relevée au-dessus du sol de toute la hauteur du rez-de-chaussée, qui est de neuf mètres, et protégée, à l'extérieur, par un volet en bois se mouvant sur deux tourillons posés sur deux corbeaux placés au-dessus de la baie. On ne pouvait accéder à cette porte qu'avec une échelle.

Le premier étage a, outre la porte, deux meurtrières donnant sur les dehors.

Ces meurtrières en forme de niches, de 1,60 de largeur sur 2,25 de hauteur, où pouvait facilement se mouvoir un défenseur, sont surmontées d'un arc plein cintre. Le mur, réduit à une épaisseur de 0,43 pour la construction de la niche, est percé d'une ouverture de 1,58 de hauteur sur 0,05 de largeur, évasée à l'intérieur et à l'extérieur, afin de découvrir les dehors suivant un angle d'environ 35°. L'encadrement de l'entaille est en tuf taillé.

Le second étage est percé d'une meurtrière et le troisième de trois, donnant aussi sur les dehors, semblables à celles que nous venons de décrire.

L'étage supérieur est éclairé par quatre fenêtres et possédait un mâchicoulis, du côté amont, dont on voit la baie, les corbeaux qui en supportaient les cloisons en maçonnerie et une partie de la dalle qui en formait le plafond.

Cet étage était voûté en calotte sphérique et supportait la plate-forme défendue par un crénelage à ciel ouvert, sur laquelle on arrivait au moyen d'une échelle par une ouverture ménagée dans la voûte.

Douze trous à peu près également espacés livraient passage aux eaux pluviales tombant sur la plate-forme et pouvaient, en temps de guerre, recevoir des consoles pour supporter des hourds défendant le pied du donjon et mettant les défenseurs à l'abri des projectiles lancés par les assaillants.

Les murs du donjon, reposant en partie sur la roche nue, très bien construits avec de petits moellons formant des assises irrégulières, noyés dans du mortier excellent, ont 2,65 d'épaisseur à l'étage inférieur, 2,40 au premier étage et 2,20 à leur couronnement, épaisseur qui, après avoir déduit les 0,70 occupés par les merlons, laisse au chemin de ronde une largeur de 1,50.

Ce donjon était uniquement destiné à la défense du château.

La tour carrée B, placée en avant du château comme un grand'garde, servait à la fois à surveiller les mouvements de l'ennemi dans la campagne, à correspondre, au moyen de signaux, avec des constructions du même genre élevées sur des points culminants du pays et à défendre le château, et surtout ses approches du côté de la plaine. Elle n'est rattachée au château que par l'un de ses angles se joignant et n'en formant qu'un avec celui de la cour.

Cette tour, fondée sur une roche dont la surface a une déclivité de 45°, a trois de ses murs à fruit. Elle se composait de cinq étages séparés par des planchers et était couverte, très probablement, par un toit en forme de pyramide quadran-

gulaire. On arrivait à chaque étage par une porte ouverte dans l'angle à pan coupé, le seul moyen de la faire ouvrir sur la cour.

L'étage inférieur était percé de quatre meurtrières ne consistant qu'en un large ébrasement se terminant, du côté extérieur, par une longue et étroite entaille.

Le premier étage possédait une grande cheminée, indice d'une habitation constante, d'une réunion de personnes vivant en commun, d'une vie de famille. Il était éclairé par une fenêtre et muni d'un mâchicoulis donnant un peu de lumière par une petite ouverture de face.

Le second étage est comme le premier, moins la cheminée.

Le troisième étage est semblable au second, sauf que le mâchicoulis est remplacé par une porte.

Enfin, le quatrième étage est percé de douze fenêtres, trois par côté, qui devaient être, ainsi que celles des autres pièces, munies d'un mantelet pour protéger les personnes repoussant les assaillants en lançant des traits, des pierres et autres objets par les baies.

Toutes ces pièces étaient habitées et devaient être en communication avec les étages du bâtiment voisin E, dont elles n'en étaient éloignées que de 3,60, par une espèce de pont levis, placé au niveau du seuil de chacune des portes de la tour ouvertes dans l'angle à pan coupé.

On devait employer des échelles pour aller, à l'intérieur, d'un étage à l'autre.

L'absence de trous dans les murs de l'étage supérieur que l'on voit dans les tours se terminant par une terrasse, est un indice certain que cette tour était couverte par un toit.

Cette tour a 16,20 de hauteur du côté amont et 23,80 du côté aval. Ses côtés sont inégaux et mesurent, hors d'œuvre : celui du levant 8,55 ; celui du couchant 8,50 ; celui du nord 8,20 et celui du sud 7,40.

Les murs, qui ont 1,55 d'épaisseur à mi-hauteur de l'étage inférieur, sont construits comme ceux du donjon et avec des matériaux semblables.

La tour C, d'une forme vraiment bizarre, contenait certainement le logement des archevêques. Elle comprenait une cave, un rez-de-chaussée élevé environ d'un mètre et quarante centimètres au-dessus du sol, et trois étages au-dessus.

Les murs de la cave sont percés de deux meurtrières à ébrasements donnant sur les dehors de deux côtés différents.

La pièce du rez-de-chaussée à laquelle on devait arriver par un escalier établi dans la cour et qui devait être la chambre des archevêques, n'était éclairée que par une fenêtre. Elle communiquait avec la pièce voisine D, qui était une cuisine sans doute, par la porte a, et avec celle immédiatement au-dessus par une échelle de meuniers placée en b, dont la trace des marches est apparente sur la paroi du mur. On voit encore sur les parements des murs enduits et badigeonnés, de grosses lignes rouges, les unes horizontales et les autres verticales, simulant les assises et les joints de la maçonnerie selon le petit appareil régulier.

La baie maçonnée dans le mur du nord de cette chambre, ayant à sa base deux corbeaux en pierre, a pu être un mâchicoulis.

Il y avait, dans cette pièce, une belle et grande cheminée à manteau supporté par deux consoles en pierre soutenues par des colonnettes octogonales engagées, surmontées de jolis chapiteaux habilement fouillés et finement sculptés, ornés, l'un, de deux figures tenant entre les dents une branche de lierre étalant gracieusement ses feuilles, et l'autre d'un masque ayant la bouche démesurément ouverte. Il ne reste plus aujourd'hui, de cette cheminée, que l'une des deux consoles et les chapiteaux, *pl. 54, fig. 2.*

La chambre du premier étage possédait une fenêtre et trois meurtrières ébrasées. Outre sa communication avec la pièce du rez-de-chaussée au moyen d'une échelle de meuniers, comme nous l'avons dit, elle en avait une aussi avec la chambre située au-dessus de la cuisine D.

Le second étage, dont les traces de remaniement sont évidentes, et qui comprenait primitivement une chambre à peu près semblable à celle du premier, ne formait plus, dans les derniers temps de l'habitation du château, qu'une seule pièce avec celle du troisième étage. Cette dernière pièce devait être munie de plusieurs ouvertures destinées à la défense de la tour.

La partie supérieure de cette tour ne remonte pas à la date de la construction du château. La frise en brique du bandeau en est une preuve évidente.

La hauteur de cette tour est de 18,00 à l'angle nord-est.

La pièce D, possédant une cheminée et devant recevoir le jour du côté de la cour, était sans doute la cuisine faisant partie du logement de l'archevêque, avec lequel elle avait une communication directe. On devait y arriver par le même escalier que celui donnant accès à la chambre particulière C du prélat.

Au-dessous de cette pièce existait une cave, et au-dessus une chambre communiquant avec la pièce située au-dessus de celle C de l'archevêque.

Cette partie du château a subi aussi des modifications. Les traces, sur le mur de refend, du versant d'un toit en appentis déversant ses eaux dans la cour, sont l'indice d'un exhaussement.

Toutes les pièces élevées sur l'emplacement C D faisaient partie du même corps de logis réservé, sans doute, pour les archevêques.

Le bâtiment E, dont le mur de l'est conserve encore les traces d'une cheminée, devait contenir le prétoire, le greffe, le logement du châtelain et celui des employés sous ses ordres. Cette construction à trois ou quatre étages devait être éclairée du côté de la cour et avoir des meurtrières donnant sur les dehors pour sa défense.

La cour, de forme tout à fait irrégulière, mais desservant parfaitement toutes les constructions formant l'ensemble du château, était fermée de murs élevés à la hauteur des corps de logis partout où ces derniers et les tours ne lui servaient pas de clôture. Ces murs étaient percés de meurtrières et celui du nord-ouest était muni d'un mâchicoulis-échauguette pour la défense de la cour.

Une citerne alimentée par les eaux de tous les toits devait exister dans la cour.

Après l'invention de la poudre et des armes à longue portée, ce château, dont le système de défense était devenu inutile, subit de nombreuses modifications : de

nouvelles entrées ont été créées, des meurtrières ont été changées en fenêtres, des mâchicoulis ont été détruits, les étages supérieurs des tours carrées ont changé de destination, etc., etc. Tous ces travaux de remaniement ont été exécutés avec de la très bonne brique qui contraste avec les matériaux de la première construction.

Ce château, habité jusqu'à la Révolution, époque où il est devenu propriété nationale, est tombé en ruine depuis lors faute d'entretien. Son genre de construction, ses meurtrières à niche sans banc, toutes les baies à plein cintre et les chapiteaux des colonnettes de la cheminée indiquent qu'il est de la fin du XIIe siècle.

III.

Château de Feissons-sous-Briançon.

Historique.

Le château de Feissons-sous-Briançon appartenait aux seigneurs de Briançon.

Le nom de ces nobles remonte bien haut dans l'histoire. On sait, en effet, qu'un membre de cette famille fonda, l'an 900, le Prieuré de Saint-Martin hors les murs de Moûtiers, sur l'agrément d'Annuzo Ier, archevêque de Tarentaise (1).

Outre le château de Feissons-sous-Briançon, ils possédaient celui de Briançon, des manoirs et des tours répandus dans les vallées inférieures de la Tarentaise. Leurs propriétés s'étendaient jusqu'aux portes de Moûtiers. Maîtres du col de la Madeleine, du défilé de Briançon et de celui situé entre Aigueblanche et Moûtiers, ils détroussaient, dit la légende, les passants au pont fortifié de Briançon qui leur appartenait. Ce fut Humbert II, comte de Maurienne, qui mit fin aux exactions de ces brigands blasonnés, d'après la qualification énergique de la tradition.

Héraclius, archevêque de Tarentaise mit, en 1082, son diocèse sous la protection de ce comte et le supplia de le délivrer des tyrannies d'Aymon, seigneur de Briançon (2).

Humbert s'empressa de venir au secours d'Héraclius. Il divisa en trois corps sa petite armée d'expédition : l'un remonta la vallée de l'Isère ; un autre se rendit de Maurienne en Tarentaise par le col de la Madeleine et menaça Aymon dans ses châteaux de Briançon et de Feissons ; enfin, il passa lui-même à la tête du troisième corps par le col des Encombres, descendit jusqu'à Salins et compléta le blocus du bassin d'Aigueblanche. Les autres détails de cette guerre sont ignorés. On sait

(1) Besson. *Mémoires pour l'Histoire ecclésiastique*, etc. p. 193. — (2) Idem, p. 193.

seulement qu'Aymon implora le vainqueur et qu'il restreignit les libertés du pillage et les exactions de ses péagers.

Les redoutables seigneurs de Briançon exerçaient en Tarentaise la juridiction de vicomtes, sous la mouvance des archevêques.

Les plus anciens dont on trouve des traces dans les documents d'alors sont, après le fondateur du prieuré de Saint-Martin, dont nous avons parlé, un vicomte Gonthier et son frère Emeric, qui vivaient à la fin du xie siècle (1).

Le même Emeric, ou peut-être un autre, qui se qualifie de vicomte de Tarentaise, *Aimericus vicecomes Tarentasiensis* (2), intervint en 1125 à une donation faite à l'hospice du Grand-Saint-Bernard par le comte Amé III. Un Aymon de Briançon, *Aymo de Brianzone* est mentionné pour la première fois au bas d'une charte de 1137 (3). Il assiste, en qualité de vicomte, *Aymo vicecomes*, à un acte de 1140 (4). Depuis cette date, la chronologie des sires de Briançon nous manque pendant cinquante ans. En 1190, Guigues de Briançon se croisa et partit pour la terre sainte avec ses deux fils Oddon et Gonthier ; pas un des trois n'en revint (5).

Les propriétés des seigneurs de Briançon n'étaient pas toutes en Tarentaise ; ils possédaient plusieurs terres en Graisivaudan, et notamment le formidable château de Bellecombe, proche de Chapareillan, flanqué de quatre tours, qu'Emeric donna, en 1289, au Dauphin de Vienne, Humbert Ier, en échange du château de Varces, situé au bord de la Gresse, au-dessous de Vif. La charte dressée à ce sujet mentionne qu'Emeric s'était précédemment attiré la haine du Dauphin, à cause de ses nombreuses félonies. La famille de Briançon de Varces a subsisté longtemps en Dauphiné. Ces seigneurs possédaient aussi la maison-forte de la Terrasse. Des membres de cette famille sont désignés sous le nom de *domini de Terrasio* dans l'échange ci-dessus cité. Aymar de Briançon, coseigneur de la Terrasse, vendit à la Dauphine Béatrix les droits qu'il avait à cette seigneurie. Cette famille avait encore des biens à Eybens, à Bresson, à Saint-Martin et le fief de Saint-Pierre-de-Soucy qu'elle vendit en 1327 aux sires de Clermont qui relevaient des Comtes de Genève (6).

L'empereur Frédéric, par bulle donnée à Pavie le 6 des ides de mai 1186, comprit dans l'investiture du temporel de l'église, en faveur de l'archevêque de Tarentaise, Aymon II, le château de Briançon (7).

Par acte passé en la cathédrale de la Tarentaise le 4 des calendes de juin 1215, les frères barons de Villette promettent de laisser jouir paisiblement l'archevêque de Tarentaise, Bernard de Chignin, des dîmes de la vallée de Montpont (Bonneval) à condition « qu'en cas qu'Emeric, seigneur de Briançon, ou ses successeurs, vinsent à refuser l'hommage pour le fief qu'il tient des dits frères, et que dès

(1) Besson. Preuves n° 11. — (2) Guichenon, pr p. 31. — (3) *Doc. sigilli e mon.* p. 47. — (4) Besson, pr. n° 19.
(5) Archives de la chambre des Comptes de Grenoble. Charte de 1227 fol. 139.
(6) Ménabréa. *Des origines féodales dans les Alpes occidentales*, p. 315, 409, 410 et 462.
(7) Besson, p. 202.

qu'eux ou leurs successeurs en auront porté leurs plaintes à l'archevêque, celui-ci excommuniera le dit Emeric et les siens, jusqu'à ce qu'il ait satisfait (1).

Aux calendes de mars 1244, Emeric de Briançon rendit hommage à Herluin, archevêque de Tarentaise (2).

Il y eut, entre Rodolphe Ier, archevêque de Tarentaise, et Aymon, seigneur de Briançon, un long procès au sujet du château et de la seigneurie de Briançon qui relevaient, en arrière-fief, de l'archevêque. Ce procès se termina par une transaction passée à Pierre-Chatel le 16 des ides de septembre 1258, portant cession, de la part de l'archevêque, de tous ses droits sur le château de Briançon en faveur d'Aymon, évêque d'Herford, et d'Emeric de Briançon, son frère, pour le prix de 1700 livres viennoises, au profit de l'église de Tarentaise (3).

De graves difficultés éclatèrent de nouveau entre les mêmes personnages. Il y eut des voies de fait commises par leurs officiers : des lettres interceptées, des fourches patibulaires érigées sur les terres de la juridiction de l'archevêque par le seigneur de Briançon, qui avait été vivement piqué au sujet des plaintes que ce prélat avait portées sur son compte auprès des comtes de Savoie et de Bourgogne. Ces contestations, soumises à l'arbitrage de Guillaume et d'Antelme, évêques de Grenoble et de Maurienne, furent applanies par une transaction passée en l'église de Conflans en 1267 (4).

Il s'éleva, en 1284, de nouvelles difficultés avec Aymon III, archevêque de Tarentaise, et Emeric de Briançon et son frère Jean, doyen d'Herford, à l'occasion de leurs juridictions respectives ; elles furent tranchées par le comte de Savoie (5).

Par acte passé à l'archevêché le 5 des ides de janvier 1296, Emeric d'Aigueblanche, seigneur de Briançon, chancelier d'Herford, fit au même archevêque, Aymon III, hommage et fidélité pour tous les fiefs qu'il tenait de son Eglise, sauf la fidélité due au Comte de Savoie (6).

Description.

Le château de Feissons-sous-Briançon tient du manoir et du château fort ; il est élevé sur un monticule naturel, très escarpé sur ses flancs sud-ouest et d'un accès relativement facile par ses côtés nord-est et nord-ouest, *pl.* 55-56.

Il était défendu par un fossé A, *pl.* 55, visible encore aujourd'hui, de douze mètres de largeur, par un mur d'enceinte B, C, D, E, F, G, B, par le donjon H de forme cylindrique, par les tourelles qui le flanquent à chacun de ses angles et par les créneaux sous comble.

Le fossé et le donjon étaient construits en face des deux points faibles. Pour arriver par la porte I dans la basse-cour J qui faisait le tour du château, sauf au

(1) Besson, p. 203. — (2) Id. p. 206. — (3) Id. p. 208. — (4) Id. — (5) Id. p. 209. — (6) Id. p. 210.

point E à cause de la trop grand déclivité du terrain, il fallait jeter un pont volant à travers le fossé A.

Le mur d'enceinte, percé de deux portes I et K, dont l'une était défendue par le fossé et l'autre par le donjon, s'élevait, à ses angles, jusqu'à la hauteur de ceux du château, et, dans ses autres parties, jusqu'au niveau du plancher du premier étage ; son épaisseur, qui n'était que de 0,83 à 1,09, ne permettait pas l'établissement, à son sommet, de créneaux et d'un chemin de ronde. Il était, ainsi qu'on le voit sur le plan, *pl.* 55. très rapproché du château et du donjon. Aux angles C et G il existe encore sur presque toute sa hauteur primitive ; ailleurs, il est arasé jusqu'à un mètre environ au-dessus du niveau du sol et sur quelques points jusqu'au sol même. Il a été construit avec de petits moellons noyés dans du très bon mortier.

Le donjon, entièrement conservé à l'exception d'une partie de son couronnement, commandait les défenses du château et les dehors.

La partie inférieure, à l'extérieur, est construite en moellons smillés posés par rangs sur leurs lits de carrière, et tout le reste en moellons ordinaires réunis par un excellent mortier. Les murs, qui forment une retraite à chaque étage, ont une épaisseur de 2,80 à la base et de 2,24 au sommet. Cette construction, très bien exécutée, n'a subi que des dégradations insignifiantes.

Ce donjon, d'une hauteur totale extérieure de 26 mètres, est composé de quatre étages, non compris celui inférieur, séparés par de simples planchers en bois. Il est terminé par une plate-forme posée sur voûte et couronné d'un parapet crénelé à ciel ouvert, avec chemin de ronde. Une gargouille rejetait à l'extérieur les eaux de la terrasse.

Le seuil de la porte est à 7,88 au-dessus du sol extérieur. On ne peut arriver à cette porte unique que par une échelle ; en temps de guerre, on retirait à l'intérieur cette échelle par la baie de la porte. Il existe, au-dessus de cette porte qui est ogivale, deux corbeaux avec entailles destinés, sans doute, à recevoir les tourillons du mantelet protégeant la personne qui lançait par la baie des traits sur les assaillants.

La communication d'un étage à l'autre se faisait intérieurement par des échelles de meuniers traversant les planchers, sauf celle du troisième étage à la terrasse crénelée, qui avait et qui a encore lieu au moyen d'un escalier en pierre de 0,65 de largeur, composé de trente-cinq marches et construit dans l'épaisseur du mur. L'étage inférieur était probablement destiné aux provisions, et ceux intermédiaires à l'habitation. Le sommet du donjon servait à la défense. Le dernier étage est voûté en calotte sphérique. Cette voûte, admirablement construite avec des tufs taillés, posés par assises horizontales réglées et non en claveaux, est très solide et peut supporter une grande quantité de projectiles. La terrasse pouvait être approvisionnée de deux manières : par l'intérieur au moyen des échelles et par la basse-cour en se servant d'un palan à poulie placé sur le couronnement du donjon.

La faible distance de 3,40 du donjon au château nous autorise à penser qu'un souterrain, actuellement masqué par les décombres, reliait ces deux constructions.

Le donjon se défendait par la porte a, les meurtrières *b* et *c* munies d'un banc de pierre, dont nous donnons en L et L' le plan et l'élévation à l'échelle de un centimètre par mètre, — les autres meurtrières *m, m, m, m* M et M' étant plutôt faites pour surveiller les dehors — les latrines *d* et les créneaux qui, au moment de l'attaque, devaient être garnis de hourds en bois abrités par un toit qui recouvrait probablement aussi le chemin de ronde.

Il n'y a, dans tout le donjon, qu'une cheminée au premier étage, très bien construite en tufs taillés et dont le conduit de fumée apparent est adossé au mur sur toute sa hauteur. Des latrines qui remplissaient les fonctions de mâchicoulis pendant la défense, existent au second étage seulement.

Le château renfermait quatre étages, compris celui des combles. L'étage inférieur devait contenir trois caves ainsi que l'indiquent les murs encore existants.

Le rez-de-chaussée, *pl.* 55, comprenait deux pièces d'égale grandeur, ayant des entrées distinctes. Le seuil de ces portes *a, a', a"* était à 1,50 au-dessus du sol. Les escaliers donnant accès actuellement aux portes *a* et *a"* ont dû être construits depuis que l'attaque des châteaux a cessé; avant, on ne devait pouvoir y arriver, comme à la porte *a'*, que par une rampe volante en bois.

Il n'y avait, dans tout le château, qu'une seule cheminée *b* établie dans la pièce *c*. Cette pièce, ainsi que celle *d* qui lui est attiguë, devait être occupée par le châtelain et par sa famille.

Le mur de refend s'arrêtant à la hauteur du plafond du rez-de-chaussée, le premier étage ne se composait que d'une seule pièce qui devait former la grand'salle où le seigneur réunissait ses vassaux et ses gens d'armes en temps de guerre.

Les murs de l'étage de combles étaient percés d'ouvertures faisant fonction de créneaux servant à la défense du château; ces baies devaient être munies de volets pour préserver les défenseurs des traits de l'ennemi.

Le château était flanqué à ses quatre angles de tourelles encore existantes, espèces de guérites ou d'échauguettes, montant de fond et pleines jusqu'au niveau du plancher du rez-de-chaussée, afin qu'elles pussent résister aux engins d'attaque ou à la sape. Toutes ces tourelles sont fermées et ne communiquent avec les logis que par une porte intérieure à chaque étage; elles forment ainsi intérieurement une petite pièce circulaire. Un mâchicoulis, destiné à lancer des pierres sur les assaillants, est pratiqué dans l'épaisseur du mur du rez-de-chaussée de chacune des tourelles. Elles sont en outre munies d'une meurtrière à chaque étage, destinée plutôt à observer l'ennemi que pour tirer de l'arbalète. Tous leurs étages sont voûtés en calotte sphérique. Ces tours servaient à la défense et au guet.

Les entourages de toutes les baies du château étaient en pierre de taille; ils ont été arrachés et emportés en grande partie, ce qui a occasionné la plupart des dégradations qu'il a subies.

Les murs sont construits en petits moellons et mortier d'excellente qualité.

La forme et la disposition du donjon et du château, et surtout les baies ogivales

et le genre de construction des fenêtres, font remonter cette demeure féodale au commencement du XIII° siècle.

IV.

Château de Briançon.

Il reste peu de vestiges de cette célèbre et ancienne retraite des seigneurs de Briançon. Pl. 57.

Le donjon était construit sur la cime de ce rocher triangulaire à pic, émergeant de la gorge de Briançon, et dont l'un des côtés est baigné par l'Isère et l'autre par le torrent impétueux qui prend sa source dans les montagnes de la Madeleine. Il n'y a rien de plus triste ni de plus sauvage que le sommet de ce roc, rien de plus vertigineux que ses parois verticales, rien de plus frappant que les arêtes aiguës qui le couronnent et rien de mieux naturellement fortifié. On ne pouvait arriver au donjon qu'après avoir préalablement gravi un escalier $a\ b$ construit dans une espèce de couloir naturel, formé dans l'escarpement rocheux qui fait face à l'Isère, et qui devait être suivi d'un sentier dont il ne reste aucune trace. Le mur sur lequel étaient placées les marches existe encore sur toute sa longueur ; sa largeur moyenne est de 1,50 et son couronnement suivait une déclivité uniforme. Il existe encore trois marches en place dans la partie courbe de cet escalier ; elles ont 0,19 de hauteur et 0,25 de giron. La rampe mesurant une longueur horizontale de 60 mètres, le nombre des marches devait être de 240. Il n'est pas nécessaire d'être stratégiste pour reconnaître que ce donjon ne pouvait être pris que par la famine. Pour rendre leur retraite tout à fait inexpugnable, les seigneurs de Briançon firent construire sur des arêtes de roc mesurant moins d'un mètre de largeur, qui paraissent inaccessibles et qui dominent quelques points faibles, des murs d'enceinte de plusieurs mètres de hauteur, fortifiant encore ce lieu déjà si extraordinairement défendu par la nature. On ne sait comment les maçons ont pu les construire, ni de quelle manière on y a fait parvenir les pierres et le mortier. Ce redoutable donjon commandait l'étroite gorge de Briançon que la route était obligée de suivre.

De tout l'ensemble de ce Château, on ne voit plus aujourd'hui que les ruines de quatre constructions. La première de ces constructions, A du plan, en commençant par la base du rocher, était élevée sur le bord de l'Isère, un peu en aval du pont actuel, et devait être la tour qui défendait l'entrée du pont sur la rive gauche ; on voit encore une partie des soubassements de trois de ses murs et des pans de murailles couchés sur le sol, dénotant une construction d'une certaine importance. Une autre tour semblable a certainement existé sur la rive droite, au

point A', à l'entrée du pont en remontant l'Isère. La seconde, B, et la troisième, C, existaient l'une à droite et l'autre à gauche de la base du grand escalier découvert; elles étaient reliées par un mur qui en défendait l'entrée ainsi que l'accès de l'escalier. L'édifice de droite, qui était le plus grand, pouvait contenir les hommes de garde du Château et ceux des postes du pont, et celui de gauche, dont les murs et la voûte de l'étage inférieur subsistent encore, était, croyons-nous, à cause de ses petites dimensions, une tour de guet à forme barlongue. Enfin, la quatrième, D, qui certainement était le donjon, le dernier refuge lorsque toutes les autres défenses avaient été forcées, était élevée sur la cime du rocher et en occupait toute la largeur, si étroite du reste. On y voit encore aujourd'hui des murs dérasés presque jusqu'au niveau du sol, indiquant d'une manière certaine l'existence d'une construction de 8,40 de côté, hors d'œuvre.

La voie romaine, qui était établie sur la rive gauche de l'Isère depuis un peu plus bas que le confluent de cette rivière avec le Doron, passait sur la rive droit à Briançon. Il n'est pas douteux qu'un pont n'ait été construit à cet endroit par les Romains, et il parait vraisemblable que les seigneurs de Briançon l'auront utilisé, se contentant de le fortifier, comme l'étaient tous les ponts du moyen âge, soit pour aider à la défense de leur donjon, soit surtout pour que les voyageurs et, par suite, les droits de péage ne pussent leur échapper. Les tours qui défendaient le pont à ses deux extrémités devaient servir en même temps de corps de garde et de bureau de péage. Il ne reste aucun vestige de la tour de la rive droite ni du pont de l'époque des seigneurs de Briançon.

Roche dit (1), et nous partageons son avis, « que les deux avenues du pont étaient fortifiées. » Il est probable que, en raison de l'abondance des bois dans notre pays, surtout à cette époque, ce pont était construit en charpente.

Ce sont, comme nous l'avons dit plus haut, les extorsions exercées par Aymon, seigneur de Briançon, au sujet des abus concernant le péage établi sur ce pont, qui déterminèrent Héraclius, archevêque de Tarentaise, à prier Humbert II, Comte de Maurienne, de venir mettre à la raison le sire de Briançon. Il parait, d'après la tradition, que Humbert II fit raser le Château de Briançon qui disposait de l'entrée et de la sortie de la Tarentaise.

D'après la chronique, le péage de Briançon avait été établi au XIe siècle par Emeric, vicomte de Briançon, seigneur d'Aigueblanche.

Les péages faisaient partie des droits seigneuriaux, les sires de Briançon pouvaient en exiger un des personnes passant sur un pont leur appartenant. Nous n'aurions rien à dire contre ces péages, si leur montant n'avait toujours été que la rémunération du service rendu, mais nous pensons qu'il y avait vol lorsqu'ils dépassaient la taxe ordinaire, qu'ils étaient arbitraires, que le propriétaire des ponts les fixait selon ses caprices ou qu'il se payait de ses mains.

Les énormes pans de murs renversés dont plusieurs mesurent dix à douze mètres de surface et dont le temps n'a pu désagréger le mortier qui unit leurs

(1) *Notices historiques sur les anciens Centrons*, p. 92.

assises, indiquent que les murailles ont été sapées par la base et qu'elles étaient construites avec de la chaux d'excellente qualité.

Selon Roche (1), cette position stratégique fut de nouveau fortifiée en 1536 pour résister aux troupes de François I^{er}. Les Français s'en emparèrent cependant et l'occupèrent jusqu'en 1557, époque à laquelle la Savoie fut rendue à Emmanuel-Philibert par la victoire de Saint-Quentin. Cette place fut de nouveau prise en 1600 par Lesdiguières, date de la conquête de la Savoie par Henri IV.

Les pans de murs renversés sur lesquels on constate l'*opus spicatum*, ne paraissent pas appartenir à une époque antérieure au XII^e siècle.

V.

Château-Saint-Jacques, à Saint-Marcel.

Saint Jacques, immédiatement après la concession que lui octroya le roi Gondicaire, fit construire, sur le sommet du roc Pupim, une église en l'honneur du prince des Apôtres, et un château-fort pour se mettre, avec les siens, à l'abri des attaques des ennemis, et pour y garder en sûreté les vases sacrés, les livres, les reliques des saints, les chartes, les privilèges et le trésor de son église naissante. *Servus Dei revertitur ad Oppidum Centronum, et ultrà ipsum Oppidum in summitate prædictæ rupis Pupim in honorem Christi et S^{ti}. Principis Apostolorum. Et quie Centronum nullis munitionibus vallabatur, excogitavit in dictà rupe, in quà construxerat ecclesiam, arcem ædificare ut hostilis incursio si quandoque ingrueret, in eodem azilo, se suosque, salvandos reciperet, præctereà suam suorumq; supellectilem, libros, sanctorumque reliquias, carthas, privilegia, thesaurum ecclesiæ inibi securiùs posse custodiri, non ambigebat* (2).

Ni l'histoire ni la tradition ne parlent de l'importance et du style de ce château. Nous pensons qu'il devait ressembler à ses congénères, qui tous furent une imitation de ceux élevés sous la domination romaine. Ce système de construction fut conservé jusque vers la fin du IX^e siècle (3).

Depuis sa première construction jusqu'à sa dernière démolition, le Château-Saint-Jacques subit de nombreuses transformations. Il eut à soutenir les redoutables assauts des hordes barbares qui tant de fois dévastèrent notre pays. Les canons de Henri IV ne l'épargnèrent même pas. Bien des fois il ne put résister aux attaques de ces terribles assaillants et fut démoli en totalité ou en partie. Dans

(1) *Notices historiques sur les anciens Centrons*, p. 63.
(2) Besson, p. 191.
(3) De Caumont. *Architecture civile et militaire*, p. 385.

chacune de ses reconstructions, on dut vraisemblablement suivre les progrès de l'art des fortifications et les développements de l'architecture. On peut donc dire que ce château, célèbre dans l'histoire ecclésiastique de la Tarentaise, a, du v° au xvii siècle, période de son existence, passé par tous les styles de ce long espace de temps.

Les notices historiques sur ce château sont peu nombreuses ; je vais citer chronologiquement celles que j'ai pu me procurer.

Par bulle donnée à Pavie le 6 des ides de mai 1186, l'empereur Frédéric donna à l'archevêque Aymon II, frère d'Emeric, seigneur de Briançon, l'investiture du Château-Saint-Jacques (1).

Rodolphe, archevêque de Tarentaise, fonda une chapellenie, dans le Château-Saint-Jacques, par testament de 1270 (2).

Par testament des calendes d'août 1283, Saint Pierre III, archevêque de Tarentaise, légua à la chapelle Saint-Jacques un psautier, deux vieux bréviaires et une châsse en argent contenant les reliques de Saint Théodule. *Item textam argenteam reliquiarum sancti Theoduli relinquo ecclesiæ seu capellæ sancti Jacobi, et duos breviarios meos antiquos qui quidem sunt in duabus partibus, et psalterium meum* (3).

L'église de Saint-Marcel possède encore actuellement des reliques de Saint Théodule.

Aymon II, archevêque de Tarentaise, fit son testatement au Château-Saint-Jacques, la veille des Nones de mars de l'année 1297 (4). Ce document indique que les archevêques de Tarentaise avaient une chambre réservée dans le Château-Saint-Jacques. *Actum apud sanctum Jacobum, castrum Tarentasiensis Ecclesiæ, in camera proprià dicti Domini archiepiscopi.*

Une châtellenie avait été établie au Château-Saint-Jacques et un châtelain y avait été installé pour y rendre la justice au nom de l'archevêque. La juridiction temporelle des archevêques de Tarentaise s'exerçait, comme celle des seigneurs féodaux, sur les lieux, les personnes et les choses.

Le traité passé entre Aymon, comte de Savoie, et Jacques de Salins, archevêque de Tarentaise, cite le nom de deux de ces châtelains : *Petrus de Salino, anteà castellanus Joannem Domicelli de sancto Jacobo, familiarem dicti castellani de sancto Jacobo* (5).

Dans la transaction passée en 1358 le 27 juin, entre Amédée, comte de Savoie, et Jean, archevêque de Tarentaise, le Château-Saint-Jacques est nommé le premier, après Moûtiers, entre les lieux sur lesquels s'étendait plus directement la juridiction des archevêques de Tarentaise (6).

L'archevêque Jean IV, du Beton, dîna au château le 12 mai 1367, en présence du clergé de Moûtiers et de plusieurs ecclésiastiques qui s'y étaient rendus en procession avec leurs croix (7).

(1) Besson, p. 202. — (2) Id. Preuves, n° 53. — (3) Id. Ibid. n° 66. — (4) Id. p. 210. — (5) Il. preuves, n° 84. — (6) Besson, preuves, n° 85. — (7) Id. p. 214. *Note.*

Un drame sanglant dont la cause est toujours restée un peu dans l'ombre, eut lieu dans ce château vers la fin de 1385.

L'archevêque Rodolphe II, de Chissé, entreprit de réformer les mœurs scandaleuses de quelques seigneurs de son diocèse. Ces malheureux, par une atroce vengeance, le firent assassiner avec tous ses serviteurs dans le Château-Saint-Jacques. Le bâtard de Chissé, Georges de Pucet, clerc et bourgeois de Salins, Jean Cérisier et quelques autres, furent suspectés d'avoir pris part au meurtre de l'archevêque ; mais leur culpabilité ne put être prouvée. Les véritables instigateurs du crime échappèrent à l'action de la loi, dont toutes les rigueurs s'appesantirent sur un nommé Pierre de Comblou, dit *reliour*. Déclaré traitre et relaps par Pierre Godard, grand juge de Savoie, Comblou fut condamné à avoir les deux poignets successivement abattus, à être tenaillé, puis enfin décapité et coupé en quartiers (1).

La légende raconte autrement les causes de cet évènement tragique. Il existait, dit-elle, sur le territoire de la commune de Montgirod, sur la rive gauche et sur le bord de l'Isère, un peu plus bas que le village de Centron, un petit couvent élevé sur un roc, dépendant d'un monastère des Dames Sainte-Claire-Urbanistes de Moûtiers. Il paraît que ces religieuses s'étaient singulièrement relâchées de leur règle ; leurs aspirations n'étaient plus toutes pour le ciel. Le désordre fut si grand qu'il finit par s'épandre au dehors. L'archevêque Rodolphe II, de Chissé, s'y transporta, fit aux sœurs les sévères remontrances qu'elles méritaient et ordonna l'observation scrupuleuse de leurs statuts. Les abords du couvent furent surveillés et les portes soigneusement gardées. Ces sages mesures contrarièrent les religieuses et surtout les notabilités qu'elles introduisaient dans leurs cellules converties en boudoirs. Une horrible et lâche vengeance fut tramée par les amis des sœurs. L'archevêque et son chapelain furent assassinés dans le Château-Saint-Jacques par Pierre de Comblou, domestique des Claristes, vers la fin du mois de décembre 1385.

Les détails du supplice épouvantable de ce misérable sont consignés dans les comptes des châtelains de Chambéry.

« Cet affreux martyre dura sept jours. Le 15 juin 1387, le condamné fut conduit de la prison aux fourches patibulaires de la châtellenie ; elles s'élevaient alors sur la butte Leschaux, à quelque distance de Chambéry. Maître Jeannod, *carnacerius*, lui trancha le poignet droit ; ramené le 19 au lieu d'exécution, il eut le poignet gauche abattu et fut reconduit dans son cachot. Enfin le malheureux, étendu et garotté sur un chevalet fixé à la fatale charrette, entouré des bourreaux et de l'horrible appareil des tenailles, des réchauds et des charbons ardents, fut trainé pour la dernière fois au lieu du supplice ; là, pendant plusieurs heures, l'exécuteur et ses aides tordirent et arrachèrent les lambeaux de ses chairs calcinées par les tenailles rougies, ranimant avec du vin les forces du patient pour prolonger son martyre. Enfin, lorsqu'il fut expiré dans cette affreuse torture, on coupa son corps

(1) Le marquis Costa de Beauregard. *Souvenirs du règne d'Amédée VIII*. Mémoires de l'Académie de Savoie, seconde série, tome IV, p. 110

en quartiers comme le prescrivait la sentence, et sa tête, clouée sur le billot fatal, rappela longtemps le souvenir de son crime et la barbare justice du grand juge de Savoie (1). »

L'archevêque Rodolphe de Chissé vécut en mésintelligence non-seulement avec ses vassaux et les habitants de Moûtiers, mais même avec son clergé. La tradition raconte que pendant la famine de 1382 à 1384, le blé de la dîme pourrissait dans les greniers du palais et que Rodolphe le fit jeter dans l'Isère, plutôt que de le vendre aux affamés. Tout en faisant la part des exagérations de la légende, il est certain que l'archevêque avait soulevé, par sa conduite hautaine et par un acte d'un arbitraire inouï contre les représentants municipaux de Moûtiers, dont nous parlerons plus loin, de violentes colères qui ne se sont peut être éteintes que dans son sang.

En exécutant des travaux dans l'église de Saint-Marcel, en 1851, on trouva, dans la maçonnerie du tombeau du maître-autel et sous son marchepied, des cercueils contenant des ossements. Deux de ces tombeaux sont ornés d'une croix sculptée et un sceau y a été apposé. On pense que ces tombeaux pourraient bien être ceux de l'archevêque Rodolphe et de son chapelain, lesquels auraient été transportés de la chapelle du Château-Saint-Jacques, après sa démolition, dans l'église Saint-Marcel. Les ossements ont été recueillis et renfermés dans une boîte placée dans un creux de la maçonnerie de l'autel du Rosaire, accompagnés d'une chevelure (2).

Si ces tombeaux, qui n'ont pas été déplacés, venaient à être découverts de nouveau, l'étude des sceaux ferait certainement connaître les personnes dont les restes ont y été déposés.

Le 11 mai 1436, le chapitre de Moûtiers remettait les clefs du Château-Saint-Jacques à Marc de Gondelmeriis, vénitien, de la famille du pape Eugène IV, qui venait d'être nommé archevêque de Tarentaise (3).

A la suite de l'invasion de la Savoie par Henri IV, Lesdiguières entra en Tarentaise en septembre 1600. Le capitaine Rosso, bien servi par le patriotisme des Tarins, défendit le col d'Aigueblanche, n'évacua le fort Saint-Jacquemoz, (Château-Saint-Jacques), qu'au troisième assaut, et lutta pied à pied sur la route du Petit-Saint-Bernard : Lesdiguières, *irrité qu'on osât tenir devant lui*, se vengea en soldat brutal ; il incendia les châteaux et brûla les archives (4).

Malgré sa rage de destruction, Lesdiguières avait cependant fait respecter à ses soldats la chapelle et le palais archiépiscopal, bâtis sur la pointe la plus élevée du roc Pupim.

En 1615, pendant que l'archevêque Germonio accomplissait à l'étranger une mission qu'il avait reçue du duc Charles-Emmanuel I^{er}, on lui fit savoir qu'on

(1) Costa de Beauregard, id. Compte de noble Boniface de Chalant, châtelain de Chambéry, du 5 septembre 1386 au 18 janvier 1389. *Archives de la Chambre des Comptes*. Pièces justificatives, p. 261.
(2) *Note* de l'abbé Chavoutier, ancien curé de Saint-Marcel. — (3) Besson, p. 216.
(4) De Saint-Genis, *Histoire de Savoie*, t. II. p. 218. Il paraît que celles du Château-Saint-Jacques furent transportées au château de Vizille (Isère).

démolissait le reste des fortifications, la chapelle et le palais. Cette nouvelle lui causa une grande affliction, parce qu'il avait l'intention de relever à ses frais ce château-fort, moins vénérable par les ans que parce qu'il avait été le premier asile de la religion chrétienne et du saint pontife qui avait porté la foi chez les Centrons. Aussi protesta-t-il contre ces démolitions qu'il regardait comme injustes et attentatoires à ses droits (1). Quelques auteurs, Bonnefoy entre autres, disent que le duc Charles-Emmanuel 1er, considérant cette place forte comme contraire à ses intérêts politiques, pria l'archevêque de laisser abattre ce qui restait des murs d'enceinte, ainsi que la chapelle et le palais archiépiscopal, et que sa demande fut exécutée vers le mois d'octobre 1615. Cette assertion n'est pas prouvée. On voit dans la treizième lettre de Germonio à son clergé, datée de Nice le 2 avril 1615, qu'on lui a parlé de ce désir du duc, mais rien dans la conversation qu'a eue l'archevêque avec le fils de Charles-Emmanuel à ce sujet, et qui est relatée dans la lettre précitée, ne confirme l'exécution ni même la résolution définitive de ces démolitions. Charles-Emmanuel aura probablement fait taire ses désirs devant les justes réclamations et les prières de Germonio, et le temps seul aura consommé l'œuvre de destruction commencée par Lesdiguières.

Le roc Pupim est situé sur le territoire de la commune de Saint-Marcel, un peu en avant du détroit du Saix, entre l'Isère et la route nationale. L'Isère baigne sa base au levant et en grande partie au nord. Le Château-Saint-Jacques et les travaux avancés qui le défendaient occupaient toute la partie supérieure du mont. Il était composé de deux parties principales : une basse-cour A, *pl.* 58, et une seconde enceinte B. La basse-cour ou première enceinte se composait de tous les travaux et de toutes les constructions situés entre le premier mur et le bord du plateau couronnant le roc. Sur ce plateau, point culminant du mont, qui est à 666 mètres au-dessus du niveau de la mer, étaient élevés le donjon et d'autres habitations à l'usage des archevêques.

Les courtines, indiquées par la lettre *a* dans les *pl.* 58 et 59, défendaient l'entrée de la basse-cour. Ces murs, par leur épaisseur, leur hauteur et leur construction, pouvaient affronter de longues et violentes attaques. Dans leur plus grande élévation au-dessus du sol, qui était de 6,00 non compris le parapet, ils mesuraient 2,20 de largeur à la base et 0,90 au sommet. Leur parement extérieur présentait un fruit de 0,20 par mètre. Ils étaient composés de blocages maçonnés à la chaux avec revêtement de moellons. Pour donner à ces murs une plus grande résistance et une plus grande largeur afin d'établir un double chemin de ronde à leur sommet, on avait construit et appuyé contre leur parement intérieur, de trois mètres en trois mètres dans œuvre, de courts contre-forts AAAA, *pl.* 59, *fig.* 1, reliés par des voûtes à tiers point (2), ce qui donnait aux courtines une largeur totale de 5,00 à la base et de 3,70 au couronnement. Cette dernière largeur

(1) Guichenon, t. II, p 347; Bonnefoy, *Vie d'Anastase Germonio*, p. 113 ; 13 lettre de Germonio à son clergé, liv. 1er; *Acta eccl. Tarent.* lib. III, p. 319.

(2) Les courtines d'Antioche, en Syrie, étaient construites de la même manière. A. De Rochas. *Principes de la fortification antique.*

comportait un parapet C, *pl.* 59, *fig.* 2, de 0,50 d'épaisseur, un premier chemin de ronde D de 2,00 de largeur et un second E de 1,20, en contre-bas du premier de 1,20 aussi ; ils étaient tous les deux dallés.

Depuis la moitié du VIII^e siècle jusqu'au commencement du XII^e, les chemins de ronde des remparts étaient mis en communication directe avec le terre-plein intérieur au moyen d'emmarchements assez rapprochés. A partir du XII^e siècle, on ne pouvait généralement circuler sur les chemins de ronde qu'en passant par les tours et les escaliers qui desservaient leurs étages (1). A Saint-Marcel, la déclivité du sol est tellement forte, que sur plusieurs points le terrain intérieur était presque au niveau du chemin de ronde ; on pouvait donc, dans ces endroits, se passer d'escaliers pour y arriver. Les parapets étaient crénelés, *fig.* 2 et 3, *pl.* 59. Les merlons étaient placés sur les parements extérieurs des murailles ; ils avaient à peu près 2,00 de hauteur afin de pouvoir garantir les défenseurs. Les appuis des créneaux devaient être à 1,00 du sol du chemin de ronde. Les merlons étaient bâtis en pierre de taille aux angles et en moellons smillés ; nous en avons trouvé des débris ; ils étaient percés de meurtrières pour le tirage de l'arquebuse. Tout le crénelage était à découvert.

Un chemin pratiqué sur une partie du flanc ouest du coteau, à quelques mètres en aval des courtines, et dont on voit encore l'assiette, conduisait à la porte C, *pl.* 58.

Dans la basse-cour A, même planche, existent encore les soubassements de deux constructions D et E, appuyées contre les murs d'enceinte, qui devaient être les demeures des gardes du château. L'habitation E contenait un four encore intact aujourd'hui. Il existait certainement dans la basse-cour d'autres constructions pour l'habitation des soldats, mais il n'en reste aucune trace.

La seconde enceinte B, protégée par des murs à l'est et au nord, et défendue naturellement par le roc très escarpé au couchant et par le donjon F au midi, renfermait plusieurs constructions dont les dispositions, les débris et la tradition nous ont révélé l'usage.

Toutes ces habitations ayant été rasées, les broussailles et les ronces en cachaient les ruines.

Au printemps de l'année 1880, je commençai des fouilles sur le plateau supérieur, dans l'intention de trouver les fondations du château. Après quelques jours de travail, M. l'abbé Guillot, curé de Saint-Marcel, qui assistait aux fouilles, voyant qu'elles seraient longues et coûteuses, eut l'excellente pensée de faire appel à la bonne volonté des habitants. Après leur avoir expliqué l'intérêt qu'avait la commune, au point de vue historique, à continuer les fouilles commencées, il les pria de vouloir bien fournir chacun quelques journées de travail. Il alla de maison en maison recruter les travailleurs ; il organisa l'emploi de leur journée et il les encouragea à l'ouvrage, la pioche à la main. Cent et seize journées, compris celles de M. le curé qui sont les plus nombreuses, furent employées presque gratuitement.

(1) Viollet-le-Duc, *Dictionnaire d'architecture.*

Je prie M. le curé et toutes les personnes de Saint-Marcel qui ont fourni leurs bras pour ce travail, de vouloir bien recevoir mes remerciements et le témoignage public de ma reconnaissance.

Ces fouilles ont mis au jour les fondations des constructions F, H, I, J et M, pl. 58.

En F était élevé le donjon qui avait 8,90 sur 7,40 hors d'œuvre, dont il reste aujourd'hui l'étage souterrain, pl. 59, fig. 4, qui a été creusé à la pointe dans le roc de nature calcaire. Sa hauteur était de 2,80. On voit encore les trous des solives du plafond. On y arrivait par un escalier G qui prenait naissance à l'extérieur, au niveau du sol, et dont l'entrée devait être fermée par une trappe en pierre couverte de terre. Il était éclairé par deux petites fenêtres percées en grande partie dans le roc.

Primitivement la communication des étages devait avoir lieu, selon l'habitude de cette époque, au moyen d'escaliers ou d'échelles intérieurs. Plus tard, on construisit l'escalier à vis H, pl. 58, conduisant à chaque étage du donjon. Le tracé des marches à noyau y est encore apparent.

La chapelle devait être en I. La tradition lui assigne cet emplacement.

On y pénétrait, de l'extérieur, par la cage de l'escalier H. Les personnes qui habitaient le donjon pouvait y arriver également par la porte de cette tour donnant dans l'escalier. La contiguïté de la chapelle avec le donjon nous fait penser que la chambre réservée aux archevêques, mentionnée dans le testament d'Aymon III, dont nous avons donné la date ci-devant, pouvait bien être située au rez-de-chaussée du donjon.

Sur l'emplacement J dont il reste les soubassements de trois des quatre murs, le dallage de l'aire et les marches en pierre par lesquelles on descendait au rez-de-chaussée, pourrait bien avoir été élevée l'habitation du chapelain. Cette hypothèse nous est suggérée par la baie de porte qui fut pratiquée dans le mur séparant cette pièce de la chapelle.

Le terrain M, qui fut clos de murs, a dû servir de cimetière pendant un certain temps, car nous y avons trouvé un petit tombeau formé de plusieurs pierres taillées, des ossements, des clous et des débris de planches.

La construction L, en partie apparente avant les fouilles, était désignée sous le nom de *citerne*. Après son déblaiement, nous avons reconnu l'exactitude de cette dénomination. La voûte en berceau, dont les impostes existent encore, pl. 59, fig. 5, et les revêtements des murs étaient construits en petits moellons d'appareil en tuf calcaire. Le fond, bien conservé, est fait en forme de pyramide quadrangulaire renversée et tronquée. On y avait pratiqué un trou et un petit conduit pour l'écoulement des eaux lorsqu'on la nettoyait. Tous les parements intérieurs étaient revêtus d'une espèce de ciment rougeâtre lissé, très dur, composé de tuiles pilées et de chaux.

La fontaine bien connue, dite de *Saint-Jacques*, est indiquée sur la planche 58 par la lettre O ; son mode de construction est exactement le même que celui de la citerne. J'en donne le plan et l'élévation dans la planche 59, fig. 6 et 7.

Il a dû nécessairement exister, sur le sommet du roc, d'autres constructions que celles dont nous avons trouvé les fondations. La maison des archevêques était nombreuse. Tout le plateau a dû être couvert par le monument principal que les documents appellent le *palais archiépiscopal*. Malgré les fouilles générales que nous y avons opérées, nous n'y avons découvert que les murs tracés sur le plan pl. 58.

Des habitations, dont on aperçoit encore quelques vestiges, ont été élevées sur l'emplacement N.

Parmi les divers objets que les fouilles ont mis à découvert, je citerai spécialement une meurtrière formée de deux pierres de taille, *pl.* 59, *fig.* 8, 9 et 10, qui fut très probablement placée dans une des embrasures du donjon, pour battre les dehors par un tir rasant ou plongeant. Cette meurtrière se compose d'un trou rond, de 0,10 de diamètre, pour passer la gueule du mousquet ou de l'arquebuse, avec une échancrure au-dessus pour permettre le tir plongeant.

Une pierre sur laquelle sont sculptées les armes royales de France, *pl.* 60, gît un peu au-dessus des bords de l'Isère, dans le ravin situé au levant du roc Pupim. L'écusson, supporté par deux anges, porte trois fleurs de lis et est entouré d'un collier formé de lacs d'amour, au bas du quel est suspendu un médaillon. L'endroit où elle est permet de supposer qu'elle a dû être placée au-dessus de la porte C, *pl.* 58, pratiquée dans le mur d'enceinte, après la conquête de Henri IV.

J'ai trouvé, sur le versant du côté de l'Isère, où il est encore, un évier en pierre, indiquant l'existence d'une cuisine non loin du donjon.

Je possédais, depuis plusieurs années, un des boulets de Lesdiguières, de 0,15 de diamètre, pesant 15 kilogrammes, qui a servi au bombardement du château, et qui a été trouvé dans l'escarpement du roc par un paysan ; j'en ai fait don au musée de l'Académie La Val d'Isère.

La meurtrière décrite ci-devant, les parties encore existantes des pieds-droits de plusieurs portes, l'entourage en pierre de taille de la baie de la fenêtre de la sacristie et plusieurs fragments taillés gisant dans le ravin, employés dans plusieurs des murs de maisons de Saint-Marcel ou trouvés dans les fouilles, indiquent que le Château-Saint-Jacques, rasé sous le règne de Henri IV, avait été reconstruit vers la fin du xve siècle.

VI.

Manoir de la Pérouse, commune de Saint-Marcel.

Le manoir de la Pérouse a appartenu à la famille de *Chamosset*. Nous ne connaissons pas la généalogie de cette famille noble que des documents qualifient de *Bertrand de Chamosset et de la Pérouse*. Nous savons cependant qu'elle mérita très anciennement la confiance des archevêques de Tarentaise.

Bertrand de Chamosset représenta Aymon III dans la transaction que cet archevêque passa avec Emeric, seigneur de Briançon, le 8 des ides d'août 1284 (1).

Le chanoine Bertrand de Chamosset fut témoin de l'hommage prêté par Emeric de Briançon à l'archevêque de Tarentaise le 14 des ides de janvier 1296 (2). Il devint vicaire-général, puis archidiacre et fut nommé archevêque le jour de Saint George 1297 (3).

Jean de Bertrand, frère du précédent, fut son châtelain et recteur au temporel ; il avait le titre de conseigneur de Briançon. Les familles de Bertrand et de Briançon étaient parentes.

Philippe de Bertrand était sacristain de la métropole en 1334 ; c'est lui qui a fondé la Messe de l'Aurore (4).

Bertrand de Bertrand était chantre en 1347 (5).

Jean de Bertrand fut évêque de Lausanne en 1341 et archevêque de Tarentaise en 1342 (6).

Un autre Jean de Bertrand, qui fut évêque de Genève en 1409, devint archevêque de Tarentaise (7).

Le cadastre de la commune de Saint-Marcel, dressé vers 1736, indique comme propriétaire du château et des terres de la Pérouse, Guillaume Chrisanthe, marquis de Chamosset.

Un Bertrand de Chamosset fut premier président du Sénat de Savoie en 1691. Un autre Bertrand de la Pérouse fut prieur de Chindrieux vers 1665.

Le manoir de la Pérouse, *pl.* 61, est situé sur le territoire de Saint-Marcel, en avant et en amont de la gorge du détroit du Saix et près de l'ancienne route qui conduit à Montgirod. Il se compose d'un rez-de-chaussée qui contenait un cellier et des caves ; d'un premier étage qui servait d'habitation au propriétaire, et d'un second étage pour l'usage des domestiques, probablement, et l'emmagasinement des grains.

Je n'ai trouvé aucune trace de murs d'enceinte ni de tour élevés pour défendre le manoir. Sa situation dans un endroit reculé, triste et même un peu sauvage, lui tenait lieu de défense. Les seigneurs de Chamosset ne devaient l'habiter que rarement et pendant la belle saison seulement.

Deux des fenêtres du premier étage, *fig.* 1 et 2 sont divisées, dans leur largeur, par un meneau central et couvertes extérieurement par un linteau décoré d'arcatures échancrées. Les autres, longues et étroites, sont munies d'un banc en pierre d'un côté seulement, *fig.* 3. L'arc de la porte établissant la communication entre les pièces du premier étage est ogival. Les angles et les encadrements des baies des portes et des fenêtres sont en tuf calcaire. Les murs, dans leurs pleins, sont en moellons noyés de bon mortier. Cette construction est en bon état.

Ce manoir ne nous paraît pas être antérieur au XVIe siècle.

(1) Besson, preuves, n° 64. — (2) Id. n° 71. — (3) Id. p. 210. — (4) Id. p. 229. — (5) Id, p. 230. — (6) Id. p. 241. — (7) Id. p. 241.

VII.

Château de Salins ou de Melphe.

Le site du château de Melphe est admirable. De ce point peu élevé, — 628 mètres au-dessus du niveau de la mer, — mais d'où la vue s'étend cependant très loin, on aperçoit sinon les villages, du moins une partie du territoire de 19 communes.

Ce château-fort, très important par sa situation, ses dimensions et ses défenses, commandait les vallées des Belleville et de Bozel, par où pouvaient arriver, après avoir passé le col des Encombres ou celui de la Vanoise, des troupes ennemies venant de la Maurienne ou de l'Italie. Il était facile aussi de surveiller, depuis ce point, le débouché des vallées de la haute et basse Tarentaise.

La colline formant l'assiette de ce château était de forme ellipsoïde, *pl.* 62. On pratiqua, sur le milieu environ de sa longueur, une dépression sur la ligne M N, qui en fit deux espèces de mottes exhaussées par les déblais.

Les alentours du château étaient défendus naturellement au sud et à l'ouest par les rocs à pic formant le promontoire sur le quel il était élevé. Au nord, où l'accès était facile, on avait construit, à 180 mètres en avant du château, depuis l'ancienne maison Merme qui confine la route, jusqu'au roc de Salins, un mur flanqué de tours dont on voit encore les vestiges.

D'autres travaux de défense, composés d'une tour barlongue et d'un mur flanqué de quatre tours, ont été exécutés sur l'extrémité ouest du promontoire, afin d'arrêter les assaillants qui auraient pu y arriver par les escarpements rocheux existant du côté sud. On voit encore, au nord de ces travaux, les vestiges de plusieurs constructions qui pouvaient bien être les demeures des soldats chargés de la défense du château.

Cette place forte dominait et maintenait Salins, qui eut une certaine importance pendant une assez longue période du moyen âge, à partir de 1082, époque à laquelle Humbert II s'y installa à la suite de son heureuse expédition contre Emeric de Briançon, et où résidèrent les tribunaux des princes de Savoie pendant plusieurs siècles.

On ignore par qui et à quelle date ce château fut élevé, mais on sait que sa construction remonte à une époque bien reculée, puisqu'Emeric de Briançon s'en étant emparé au détriment de l'archevêque Héraclius, Humbert II l'en chassa en 1082.

Tout a disparu de ce château, même les ruines, pourrait-on dire ; il n'y a plus d'apparent qu'une partie des fondations de la construction principale et les soubassements des murs des chemins de ronde. Les décombres, décomposés par le

temps, ont formé sur son emplacement une couche de terre meuble qui a permis d'y planter de la vigne.

Les fondations de murs que l'on a trouvées sur le premier plateau I, en le défrichant, indiquent qu'il a existé un ouvrage avancé, probablement une porte flanquée de deux tours, par laquelle il fallait passer pour arriver au château par le chemin P Q, coupé très vraisemblablement au point O, à cause de l'échancrure opérée à cet endroit, par un pont-levis. Cette porte était, en outre, défendue du côté du levant, par où l'accès était facile, par un fossé G H, d'une largeur d'environ douze mètres, dont une dépression de terrain, due à la main de l'homme, indique l'emplacement.

L'angle nord-est du château, que des fouilles récentes ont mis à découvert, nous permet de dire aujourd'hui que la longueur de cette construction et de ses dépendances *intra-muros*, J, était de soixante-six mètres, hors d'œuvre ; sa longueur moyenne, divisée par un mur central ponctué sur le plan, et dont on voit les vestiges sur le terrain, mesurait vingt-sept mètres. La partie postérieure du château formait une espèce d'hémicycle. Un chemin de ronde, L, L, L, clos de murs, ayant quatre mètres de largeur dans sa partie intacte, entourait cette antique demeure féodale.

Un inventaire du 29 novembre 1624 (1), dressé à la suite du décès de « noble Joseph Maffrey Desallin, citoyen de Moûtiers en Tarentaise, » nous donne un état de cette « maison forte » à cette époque, qui tombait en ruine.

A cette date, une basse-cour de 41.58 de longueur, entourée de trois côtés de murailles de 3,90 de hauteur, et ayant deux entrées, une au levant et l'autre au couchant, longeait le château du côté nord.

Le château se composait d'un rez-de-chaussée, de deux étages et d'un galetas dans les combles, contenant un grenier. Ses murs, depuis le sol extérieur, avaient une hauteur de 15,60. Le toit, d'une longueur de 41,58, égale à celle de la basse-cour, avait sa couverture en ardoises carrées.

Au sud de la basse-cour, J *du plan*, était élevé le donjon, de forme circulaire, contenant une « viorbe », escalier à vis Saint-Gilles, composé de cinquante-sept marches en pierre de taille, à l'exception des neuf dernières qui étaient en plâtre. Ce donjon était plus élevé que le château, puisqu'il fallait encore monter depuis le galetas pour arriver au dernier étage servant alors de colombier. Toutes les fenêtres étaient garnies de grilles en fer et de volets en bois sapin fermés intérieurement par des verrous. Les armes du Seigneur Desallin « d'un Lyon, » dit simplement l'inventaire, étaient gravées sur le linteau en pierre de la porte du donjon.

Cette antique demeure princière, qui fut un château-fort de premier ordre, avait bien dégénéré, car la partie qui en restait à cette époque n'était plus qu'un mauvais manoir sans défense, « vieux caduc et tombant en ruine, » composé simplement de deux caves au rez-de-chaussée, de deux chambres et de deux

(1) Ce titre nous a été communiqué par M. Durandard, avoué à Moûtiers.

cabinets au premier et au second étages et d'un grenier et d'un galetas sous les combles, et estimé huit cents florins, monnaie de Savoie. La terrasse et les créneaux du donjon avaient disparu et les gardes étaient remplacés par des pigeons.

Le mobilier était aussi pauvre que le château et que son propriétaire, dont la succession ne fut acceptée par ses neveux que sous le « bénéfice de la loi. » Aucun des meubles désignés dans l'inventaire n'est digne d'être noté.

On peut remarquer parmi les vêtements décrits : un manteau d'écarlate à « col couvert de gallons, estimé cinq ducattons (1) ; » un pourpoint aussi en écarlate, ayant les « manches ouvertes et le derrière en escaliers, avec un haut-de-chausse de même étoffe, estimés deux ducattons ; » des bas de chasse de serge rouge ; enfin, un bonnet de nuit de velours, couleur oranger, avec six « passements » d'argent.

L'inventaire nous apprend que les châtelains de Melphe possédaient une fabrique d'armes.

Dans le triangle formé par les torrents Doron et Merderel, de nature pré, d'une contenance d'environ « douze bichets, » 44 ares 23 centiares, existaient des moulins, une écurie, une grange, un battoir à chanvre, un foulon à peaux et une fabrique d'armes, « comme musquets, arquebuses et autres, bâtie par honorable Jacques Feyssollaz, » qui en était le fermier et qui était armurier.

Un pistolet à grand ressort, de la longueur d'un pied et demi, garni de son rouet et estimé dix florins, porté dans l'inventaire, provenait probablement de cette fabrique.

Le plus ancien occupant de ce château, que nous connaissions, est Humbert II, qui y résida vers la fin du XIe siècle ; il y mourut sans doute, puisqu'il fut inhumé dans la cathédrale de Moûtiers en 1103 (2). Le château de Melphe a appartenu pendant longtemps à la maison de Savoie (3).

Une princesse, connue seulement sous le nom de la *Dame Blanche*, que la légende nous a conservé, habita ce château vers le milieu du XIIe siècle. C'est elle qui concourut, avec saint Pierre II de Tarentaise, à la fondation de l'aumône dite du *Pain-de-Mai*, consistant en une distribution de pain aux pauvres de toute la contrée, faite à l'une des portes du palais épiscopal, pendant le mois de mai de chaque année, avec du blé provenant de la dime, fourni par les fermiers généraux de l'archevêque.

Cette aumône subsista jusqu'en 1793.

Besson cite un acte du 15 des calendes de janvier 1216 (4), témoignant que Béatrix de Vienne, mère du Comte de Savoie Thomas Ier, résidait au château de Melphe à cette époque.

Le même comte Thomas passa au château en avril 1217, lorsqu'il se rendit

(1) Le ducaton, pièce d'argent, valait, avant 1733, 5 liv. 5 sous de Savoie, et 5 liv. 10 sous depuis cette date.

(2) Thomas Blanc. *Hist. de Savoie*, t. I, p. 99. — Guichenon, t. I. p. 216.

(3) Ménabréa, p. 410.

(4) Preuves, n° 44.

en Piémont pour obliger Guillaume et Henri, marquis de Busque, à lui rendre l'hommage qu'ils lui devaient.

Béatrix de Genève, première épouse du même prince, était de résidence à ce château en 1218, puisque c'est là qu'elle concéda à l'archevêque Bernard, par lettres du 14 août de la même année, le droit de pâturage sur la montagne d'Hautecour (1).

Philippe de Savoie, fils du Comte Thomas Ier, résida aussi dans ce château, comme l'indiquent plusieurs transactions faites entre lui et l'archevêque de Tarentaise, saint Pierre III, en 1276 (2).

La princesse Alix, épouse du comte Philippe de Savoie, y fit un accord en 1273, avec l'archevêque de Tarentaise, au sujet des marchés de Moûtiers et de Salins; elle fit son testament à Salins, au mois de novembre 1278 (3).

Les princes de Savoie inféodèrent leur château de Melphe à une famille noble, dont les membres prirent le nom de *seigneurs de Salins*, en Tarentaise.

Dans le premier quart du XVIIe siècle, ce château était, comme nous l'avons vu, la propriété de noble Joseph Maffrey de Salins, qui l'occupa jusqu'à son décès survenu en 1624; il appartint ensuite à ses neveux et héritiers Charles et Jacques de Salins, mineurs, dont leur mère, Marguerite de Loctier, eut la tutelle.

Cette famille s'éteignit en la personne de demoiselle Jacqueline de Salins, qui épousa noble Antoine-Gaspard de Riddes, dont un acte du 23 janvier 1607 nous apprend qu'il portait, entre autres titres, celui de seigneur du château de Melphe.

Au commencement du XVIIe siècle, le célèbre château passa à la famille Duverger, par la mort de Jacqueline de Salins, veuve de noble Antoine-Gaspard de Riddes. Il y avait eu des alliances entre la famille Duverger et celle de Riddes, et comme les époux de Riddes-Salins n'avaient point eu d'enfants, ils léguèrent tous leurs biens à la famille Duverger. Cette famille conserva le titre de la seigneurie de Melphe jusqu'en 1793.

VIII.

Château des sires de Montmayeur, à Aime.

Les sires de Montmayeur tiennent une grande place dans l'histoire féodale de la Savoie. Ce fut peut-être la famille qui, pendant le moyen âge, joua le rôle le plus important dans le duché. Ses armoiries représentaient une aigle, éployée de gueule, armée et becquée d'azur, avec la menaçante devise *unguibus et rostro*. Un de ses

(1) Guichenon, p. 253.
(2) *Inventaire des titres de l'archevêché de Moûtiers*, III, n° 17.
(3) Guichenon, *Ibid.* p. 296.

membres les plus illustres, Gaspard de Montmayeur, fut chevalier de l'ordre du collier et maréchal de Savoie, sous le comte Vert, de 1424 à 1430. Il accompagna ce prince en Orient et se distingua au siège de Gallipoli (1). Ses exploits sont célébrés dans nos chroniques. Jacques, premier comte de Montmayeur, et Louis, baron de Miolans, comte de Montmayeur, furent élevés à la même dignité, le premier en 1455 et le deuxième en 1504 (2).

Les fiefs les plus considérables des seigneurs de Montmayeur étaient ceux de Montmayeur, de Villarsalet et de Saint-Pierre-de-Souci ; ils possédaient aussi le château d'Apremont et celui d'Aime, qui nous a amené à parler d'eux.

Le dernier des Montmayeur fut Jacques, celui qui, comme nous venons de le dire, obtint la haute dignité de maréchal de Savoie en 1455. Ce Jacques, comte de Montmayeur, s'est acquis une triste célébrité par l'injuste vengeance juridique qu'il exerça contre le président Guy de Fésigny. Cet acte inouï a engendré bien des légendes différentes où souvent l'imagination remplace la vérité. Le motif de cette vengeance sauvage n'est pas bien connu. Voici, au sujet de ce crime, la tradition qui nous parait la plus vraisemblable.

Avant le comte Vert, les princes, assistés des principaux personnages qui les entouraient, réglaient les difficultés graves de leurs sujets. Le comte Vert, voulant se décharger de ce fardeau créa, par patentes du 27 juillet 1355, un Conseil de justice dont le siège était à Chambéry, composé de vingt-trois personnes, dont huit ecclésiastiques, huit gentilshommes et sept jurisconsultes. Jean, archevêque de Tarentaise, et Humbert de Villette, seigneur de Chevron, firent partie de ce Conseil au moment de sa création.

Ce Conseil de justice ne fut remplacé par le Sénat de Savoie qu'en 1559, sous le règne du duc Emmanuel-Philibert (3).

En 1464, Guy de Fésigny était président du Conseil de justice de Chambéry. Quelques chroniqueurs disent que ce magistrat était, comme propriétaire de domaines féodaux, vassal des fiers et puissants seigneurs de Montmayeur, et qu'un conflit s'était élevé entre-eux au sujet de ces terres. D'autres rapportent que Guy de Fésigny avait promis gain de cause à Jacques de Montmayeur, au sujet d'une difficulté qu'il avait avec une de ses nièces, relativement à la terre des Marches, et que cependant le jugement lui fut contraire. Ce qui n'est pas douteux, c'est que le terrible sire de Montmayeur fit saisir le président vers les premiers jours de janvier 1465, le fit enfermer dans son château d'Apremont et députa, pour le juger, les quatre commissaires suivants : Nicod Passin, Etienne Comte, Etienne Calis et Jacques Monon (4).

Le duc Amédée IX, de résidence alors à Bourg-en-Bresse, expédia des lettres portant défense au sire de Montmayeur de continuer la procédure illégale

(1) Datta. *Spedizione in Oriente di Amedeo VI, conte di Savoia.*
(2) Guichenon. *Histoire généalogique de Savoie,* t. I, p. 115.
(3) Guichenon. *Idem,* p. 117 et 118.
(4) Ménabréa. *Des origines féodales dans les Alpes occidentales,* p. 394.

commencée contre Guy de Fésigny. Ces lettres lui furent signifiées par le procureur fiscal et vice-châtelain de Chambéry, dans son château d'Apremont. Le terrible seigneur ne voulut rien entendre ; il fit chasser par ses gens tous les officiers ducaux qui approchèrent de sa demeure.

Les commissaires continuèrent leur simulacre de procès et condamnèrent, au commencement de février, le malheureux président à la peine de mort. Cette cynique sentence fut immédiatement exécutée par un des valets de l'inexorable sire de Montmayeur.

La tradition rapporte qu'après cette exécution inouïe, le sire de Montmayeur mit la tête de sa victime dans un sac qu'il attacha sur la croupe de son cheval, se rendit au Conseil de Chambéry, déposa son sanglant trophée sur la table et dit aux juges : *Vous réclamez votre président, le voilà, je vous le rends.*

Ce crime atroce avait soulevé l'indignation générale, malgré les mœurs barbares de l'époque. Cependant, le sire de Montmayeur se retira tranquillement dans sa maison forte de Villarsalet. Mais comme le suzerain ne pouvait tolérer qu'un de ses vassaux méconnût son autorité et qu'il constituât, pour ainsi dire, un Conseil de justice à côté du sien, le Conseil résidant près du duc de Savoie rendit, le 23 juin 1486, un arrêt qui condamna le farouche comte à la confiscation de tous ses biens et à une amende de 500 francs d'or (1). Les biens de Jacques de Montmayeur passèrent aux mains des sires de Miolans, à l'exception des terres d'Apremont, de Saint-Alban et de Briançon, qui restèrent au duc de Savoie (2).

Ainsi que nous l'avons dit plus haut, les seigneurs de Montmayeur possédaient un château à Aime. Quelques-uns d'entre-eux furent inhumés dans l'église Saint-Martin d'Aime, où un tombeau, qui a disparu, mais qui est représenté dans un plan fait à la main, en 1696, par le doyen Dusaugey, que nous avons entre les mains, leur fut élevé, derrière et à droite de la porte en entrant. Ils avaient certainement haute, moyenne et basse justice sur leurs terres d'Aime et l'omnimode juridiction sur le mandement, car la tradition locale cite des actes de cette juridiction, et nous avons vu nous-même, il y a quelque vingt ans, les stalles en noyer des juges dans la grande salle du rez-de-chaussée, lesquelles, malheureusement pour l'art, ont disparu depuis quelques années.

Le château des Montmayeur, *pl.* 63 et 64, est élevé dans les vergers situés entre la ville d'Aime et l'Isère. Quatre murs percés de meurtrières et flanqués de tourelles rondes aux quatre angles le serraient d'assez près. Ce château, composé de sous-sols contenant le cellier et les caves ; d'un rez-de-chaussée comprenant une salle G, *pl.* 63, dite le prétoire, et une autre pièce H faisant partie du logement du propriétaire ; et d'un premier étage pour les gens de la maison et l'emmagasinement des grains, était défendu par un donjon carré, de 9,55 de côté, hors d'œuvre, sur 19,30 de hauteur, couronné par des mâchicoulis couverts et comprenant six étages, compris le rez-de-chaussée et le sous-sol.

Les murs d'enceinte sont complètement démolis sur une partie de deux de

(1) Archives de la Cour de Turin. — (2) Ménabréa, *Idem*, p. 395.

leurs quatre côtés, et dérasés jusqu'à un mètre environ au-dessus du sol, sur tout le reste de leur pourtour. Leur peu d'épaisseur ne permet pas de croire qu'ils aient été crénelés ni bien élevés. Il n'y a plus d'apparent aujourd'hui, des quatre tourelles qui flanquaient les angles des murs d'enceinte, que les fondations de celle sud-est. La tour cylindrique A, contenant l'escalier à noyau, est de beaucoup postérieure au château et au donjon. Les fenêtres du château, qui toutes étaient à plein cintre et dont celles percées dans la façade donnant sur l'Isère étaient jumelles, ainsi que le démontre une inspection attentive, ont été modernisées, et les meurtrières du donjon remplacées par des fenêtres de style gothique de la dernière époque.

On ne pouvait arriver dans le château que par le donjon, dont l'accès avait lieu par la porte, ouverte dans le mur du levant à la hauteur du premier étage, et défendue par une échauguette. Cette disposition a également été changée au moment de la construction de l'escalier à vis que contient la tour ronde. Avant la construction de cet escalier, une fois que l'on était arrivé au premier étage du donjon, on descendait au rez-de-chaussée E par l'escalier construit dans l'épaisseur du mur, d'où l'on pénétrait dans les pièces G et H par un petit couloir. Du même premier étage du donjon, on accédait au second étage par l'escalier construit aussi dans l'épaisseur du mur. Cet escalier, obscur et pénible, a 0,90 de largeur ; les marches mesurent 0,30 de giron et 0,25 de hauteur.

La communication entre les étages supérieurs se faisait au moyen d'escaliers intérieurs en maçonnerie et d'échelles de meuniers. Des cabinets d'aisances étaient établis également dans l'épaisseur du mur, presque au sommet de l'escalier. Un placard à deux compartiments, avec tasseaux pour des rayons en planches, avait été construit dans le mur sud du second étage du donjon, dans lequel les sires de Montmayeur renfermaient probablement les documents concernant leur fief d'Aime, *pl. 64, coupe.*

Les murs du donjon étaient élevés jusqu'au couronnement des cloisons des mâchicoulis ; il n'y avait, entre les murs et les cloisons, qu'un intervalle de 0,45. Trois portes percées dans chacun des quatre murs du donjon, en face des fenêtres ouvertes dans la construction en encorbellement, donnaient accès aux mâchicoulis et laissaient pénétrer la lumière dans le dernier étage du donjon. Un chemin de ronde, formé d'un plancher en bois, était établi au niveau de la face supérieure des consoles des mâchicoulis. Tous les autres étages devaient être bien sombres, puisqu'ils n'étaient éclairés que par d'étroites meurtrières.

Le donjon était défendu par les meurtrières, construites pour l'usage de l'arbalète, les mâchicoulis et une échauguette.

La *planche* 64 présente une restitution de ce donjon.

Aujourd'hui les mâchicoulis, sauf une partie des corbeaux qui les supportaient, sont complètement détruits. Pour établir le toit actuel en appentis qui remplace l'ancien, on a dérasé le mur du nord et la moitié de ceux du levant et du couchant jusqu'au-dessous des consoles. La partie supérieure de la tour de l'escalier a également été démolie sur une hauteur de deux mètres environ.

Le château, bien et solidement exécuté, est encore en bon état. Les murs du donjon ont 2,40 d'épaisseur et ceux du château 0,90 à la hauteur du rez-de-chaussée. Les angles, les pieds-droits des portes et des meurtrières et les claveaux de leurs arcs, ainsi que les corbeaux, sont en tuf calcaire taillés ; les autres parties des murs sont composées de cailloux roulés de l'Isère, noyés dans un bain de mortier d'excellente chaux. La cheminée de la grande salle G, dite le prétoire, et le plafond en bois moulure de la même pièce, méritent un coup d'œil d'attention.

On ne voit aucune trace de l'architecture ogivale dans la construction primitive, que nous croyons être du XIII⁰ siècle. La tour cylindrique renfermant l'escalier et la conversion des meurtrières en fenêtres sont du commencement du XVI⁰ siècle.

La légende parle de prisonniers enfermés dans le donjon ; elle mentionne des oubliettes qui auraient existé dans ses souterrains et des instruments de supplice qu'on y aurait trouvés; elle relate enfin un péage au profit des sires de Montmayeur, qui se percevait devant la tourelle flanquante dont nous avons signalé les vestiges. Il ne faut jamais rejeter en bloc la tradition, car elle contient toujours quelque chose de vrai, mais il est bien de la débarrasser des exagérations du temps où elle s'est formée et de celles de l'ignorance des populations qui l'ont conservée et transmise.

Dans la construction primitive, tout était sacrifié à la défense. L'invention de la poudre amena une transformation complète dans les constructions féodales. L'arbalète, les pierres, les liquides bouillants ne pouvaient lutter avec l'arquebuse et le canon. Les murs et les tours crénelés, les mâchicoulis, les échauguettes étaient devenus inutiles.

Le château d'Aime, peu fortifié, n'aurait pu résister à une attaque sérieuse. Il n'a dû servir, du reste, que de pied-à-terre aux sires de Montmayeur, lorsqu'ils visitaient leurs terres de Tarentaise pendant la bonne saison. Les modifications qu'on lui fit subir, après l'invention des armes à feu, eurent en vue la commodité et le bien être. Cette demeure fortifiée fut convertie en maison de campagne, en manoir. Cette restauration a dû être opérée par les sires de Miolans, successeurs du dernier des Montmayeur.

Il s'est établi une infinité de légendes sur les sires de Montmayeur, surtout dans les communes rurales de la Savoie et du Val d'Aoste, qui furent et qui sont encore le sujet de bien des entretiens de villages pendant les longues veillées d'hiver.

Dans le Val d'Aoste, la tradition raconte que le dernier des Montmayeur, l'assassin du président de Fésigny, fut enfermé après son crime et mourut dans la tour du château-fort, aujourd'hui détruit, élevé jadis sur le sommet d'une roche conique, entouré d'affreux précipices, sur le territoire de la localité appelée Montmayeur, située à l'entrée de la vallée de Valgrisanche. En 1090, Hugues le chevalier rendait hommage à l'Empereur de la dite seigneurie de Montmayeur — *monte meliori* — selon d'anciennes chartes (1).

(1) *Antiquités romaines et du moyen âge*, p. 79, par le chanoine Ed. Bérard, d'Aoste.

IX.

Château de Petit-Cœur.

Petit-Cœur s'appelait autrefois Saint-Eusèbe-de-Cors ou Cours.

Le château féodal situé sur une petite colline qui domine Petit-Cœur, portait anciennement le nom de « tour de Boson. »

Des documents antiques nous ont conservé le nom de plusieurs Boson, mais nous ne savons s'ils appartiennent à la famille noble de Petit-Cœur.

En 1096, l'archevêque Boson fit donation du prieuré de Saint-Martin de Moûtiers au monastère de Nantua (1).

En 1313, Vullielme Boson vend à l'archevêque de Tarentaise le droit d'aunage qu'il avait sur la ville de Moûtiers (2).

Un Claude Boson présente, le 13 janvier 1639, un compte au vibailli de l'archevêché (3).

En 1630, ce château était habité par noble Jean-François Dutour, surnommé la Motte. Des mésalliances répétées firent tomber cette famille dans le discrédit; elle était descendue au rang de ses fermiers, vivait comme eux dans la misère et logeait avec eux dans le château en ruine (4).

Le cadastre de la commune nous apprend que vers 1730, ce château appartenait à noble Bozon Péronne. Depuis 1793 il est devenu la propriété de paysans de la localité.

La chronique raconte que le sire de Petit-Cœur était tenu de fournir un fer d'or pour le pied droit du cheval de l'empereur d'Allemagne, lorsque ce monarque passait sur les terres de ce vassal.

Le château de Petit-Cœur, *pl.* 65, encore debout aujourd'hui, se compose du bâtiment A qui servit de logement au seigneur, de la construction B où habitaient les fermiers et du donjon C qui défendait ces constructions. La distance entre le donjon et le château n'est que de 1,40. La communication entre ces deux édifices avait lieu par un souterrain, encore existant, de 6,00 de longueur, 2,00 de largeur et 2,00 de hauteur, creusé à la pointe dans une roche schisteuse.

Le donjon, fondé aussi sur le roc, était couronné d'un crénelage et composé de trois étages surmontés d'une terrasse supportée par un toit. On ne pouvait arriver dans le donjon que par le souterrain dont nous venons de parler, ou par la porte D, ouverte sur la façade côté aval, à 10,00 au-dessus du sol, au moyen d'une échelle.

(1) Besson, *Preuves*, n° 11.
(2) *Inventaire des titres de l'ancien archevêché de Tarentaise*, p. 491. — (3) Id. p. 507.
(4) *Registres paroissiaux de l'année* 1630 et suiv.

La communication entre les étages se faisait intérieurement par des échelles aussi. Les murs du premier étage étaient percés de deux meurtrières, une verticale et l'autre horizontale, de 0,12 de largeur ; l'embrasure de cette dernière était munie de deux bancs de pierre. Le second étage, muni également d'une meurtrière verticale de 0,70 de hauteur sur 0,12 de largeur, possède des latrines établies dans l'épaisseur du mur, dont le canal des matières servait de mâchicoulis lorsque le donjon était attaqué. Le second étage était couvert par un toit construit entre murs, dont il reste des débris et des traces très apparentes. Ce toit, peu incliné, était recouvert d'une couche de terre formant terrasse. Les eaux pluviales étaient amenées par la pente douce du toit dans une série de petites ouvertures E de 0,20 de côté, ménagées dans les deux murs où venait buter le bas des deux versants ; elles s'écoulaient ensuite le long des murs qu'elles altéraient et causaient, à leur base, une forte humidité capable d'en pourrir les fondations. Le crénelage s'élevait à 2,00 environ au-dessus de la plate-forme, et servait, avec les meurtrières, à la défense du donjon. Aujourd'hui, ce crénelage a été dérasé jusqu'à la base des merlons et est remplacé par un toit rustique dont la saillie protège les murs.

L'habitation A du propriétaire est élevée sur caves, avec rez-de-chaussée et premier étage. Les fenêtres du premier étage étaient jumelles et couronnées par deux arcs en ogive reposant, à leur point de contact, sur une colonnette.

La construction B où logeaient les fermiers, comprenait une écurie et un cellier dans les sous-sols, leur habitation au rez-de-chaussée et des greniers et un fenil sous les combles.

Toutes ces constructions, surtout le donjon, dont les angles et les encadrements des baies sont en tuf calcaire et le cordon d'empâtement en pierre de taille, sont en bon état, à l'exception du soubassement de l'un des murs du donjon, dont quelques assises ont été démolies sur une certaine profondeur dans le sens de l'épaisseur du mur, comme si on avait voulu saper le donjon par sa base.

Les arcs en tiers-point et la forme des meurtrières indiquent que ce château a été élevé dans la seconde moitié du XVe siècle.

X.

Manoir de Bellecombe.

Le joli petit manoir élevé au milieu de la ravissante plaine de Bellecombe, et dont il ne reste plus que la tour découronnée de ses créneaux, a appartenu, dit-on, à la famille de Loctier. Un de ses vaillants membres, François de Loctier, seigneur de Bellecombe, chambellan du duc Charles de Savoie et commandant de la milice nationale en Tarentaise, repoussa, en 1536, jusque dans les plaines d'Albertville,

les Allemands qui avaient envahis la Tarentaise, et leur reprit Conflans d'assaut (1). En 1466, Jehan de Loctier était trésorier du duc de Savoie.

En 1565, Louis et Hugues de Loctier furent assignés par l'archevêque de Tarentaise pour les obliger à lui rendre hommage.

Ce manoir, qui avait une certaine élégance pour cette époque, se composait d'un étage inférieur contenant des caves; d'un premier étage où devaient être installés la cuisine et les offices; d'un second servant d'habitation au seigneur; et d'un troisième comprenant une terrasse dont l'aire était à environ 2,00 au-dessous du sommet des créneaux qui couronnaient la tour. *Pl.* 66.

Chaque étage, excepté le dernier formant terrasse, est divisé par un mur de refend et comprend, par conséquent, deux pièces. Les deux chambres du second étage étaient munies d'une cheminée. Trois des fenêtres de cet étage sont géminées, *fig.* 1 et 2. Leur surface est divisée en deux compartiments par une jolie colonnette ayant base et chapiteau. Le linteau de ces fenêtres est orné, à l'extérieur, de deux faux arcs ogives et d'un œil de bœuf ou d'une petite ouverture en forme de losange. Une de ces fenêtres est munie de deux bancs en pierre.

Le plancher du troisième étage supportait une terrasse ayant la forme d'un toit à deux versants, à pente très douce, dont la couverture en dalles était recouverte d'une couche de terre. Les eaux pluviales s'écoulaient sur ces dalles et sortaient par une série de trous, bien visibles encore aujourd'hui, pratiqués dans deux des murs, exactement comme au donjon de Petit-Cœur.

Une autre construction indiquée sur la mappe de Bellecombe, tout près de la tour que nous décrivons, mais dont il ne reste aucun vestige, devait être une dépendance du manoir.

Cette tour a été dérasée sur une hauteur de 2,00 environ. Le toit actuel, qui abrite bien les murs, remplace la terrasse et les créneaux. Ce manoir, bien et solidement construit avec des tufs calcaires taillés dans ses parties principales, a tous ses murs dans un très bon état. On ne pouvait y pénétrer que par la porte A du second étage.

Divers détails de cette construction semblent nous autoriser à la faire remonter à la première moitié du xve siècle.

XI.

Manoir dit Château du Bois.

Le château actuel du Bois est un manoir seigneurial élevé sur la fin du xve siècle.

Le manoir était l'habitation d'un propriétaire de fief, noble ou non, mais qui

(1) De Saint-Genis, *Histoire de Savoie*, t. II, p. 16.

n'avait pas les droits seigneuriaux permettant d'élever un château avec tours et donjon. Le manoir peut être clos de murs et entouré de fossés, mais non défendu par des tours, hautes courtines crénelées et réduit formidable. Le manoir n'est qu'une maison de campagne suffisamment fermée pour être à l'abri d'un coup de main tenté par des aventuriers. Cette demeure des champs est souvent une agglomération de bâtiments destinés à l'exploitation, entourés de murs ou de fossés, avec logis principal pour l'habitation du propriétaire.

Pendant les XIIe et XIIIe siècles, le manoir ne possède qu'une salle avec un cellier au-dessous et petit appartement accolé; à l'entour viennent se grouper quelques bâtiments ruraux, grange, étable, pressoir, fournil, logis des hôtes ou des colons, le tout enclos d'une muraille ou d'un fossé profond.

Au XIVe siècle, le manoir s'étend, il essaye de ressembler au château, il possède plusieurs étages, les services se compliquent. A la fin du XVe siècle, le manoir prend souvent toute l'importance du château, sauf les défenses, consistant en tours nombreuses, ouvrages avancés, courtines élevées. Les manoirs possédaient, comme fiefs, les droits féodaux, entre autres les droits de chasse, lorsque ces droits étaient établis par une possession antérieure. L'acquisition d'un fief ne donnait pas les prérogatives de la noblesse (1). Le manoir appartenait, par préciput, à l'ainé de la famille.

Beaucoup de seigneurs, outre leurs châteaux, avaient des manoirs où ils habitaient pendant l'été, les vendanges, la chasse.

Lorsque la poudre rendit inutile la défense du château, on ne construisit plus que des manoirs.

La grande et puissante famille de Beaufort eut la seigneurie de ce château, qu'elle conserva jusqu'à la fin du XVIe siècle. Cette seigneurie fut érigée en baronnie l'an 1568, en faveur de la famille de Laude de la Villiane, qui la posséda jusque vers la fin du XVIIe siècle, époque où elle fut dévolue aux frères Chevilliard, sénateurs au Sénat de Savoie (2).

Le manoir du Bois, construit en plein champ, se composait, comme l'indique encore la mappe locale, d'une basse-cour pentagonale A, *pl.* 67, entourée de murs flanqués de tours rondes B, B', B" à trois de leurs angles, dans laquelle s'élevait l'habitation C du propriétaire, le cellier D, ainsi indiqué au cadastre, la maison E, du gardien, probablement, située à côté de la porte H de la basse-cour, la grange F et l'étable G, vraisemblablement.

De toutes ces constructions, il ne reste plus aujourd'hui que l'habitation du baron Dubois, entièrement conservée, sauf une partie où le toit et les plafonds se sont effondrés.

Ce château, non fortifié, était cependant défendu contre un coup de main par des murs d'enceinte flanqués de trois tourelles cylindriques. Il parait que le baron Dubois n'avait pas les droits seigneuriaux permettant de construire un château

(1) Viollet-le-Duc. *Dictionnaire d'architecture*.
(2) Renseignements fournis par M. Durandard, avoué.

défendu par des tours et des courtines crénelées. Son habitation particulière se composait d'une maison à trois étages, desservis par un escalier intérieur à vis, construit dans la tour ronde, et par un corridor longitudinal, pl. 68. Chaque étage était composé de quatre pièces. Deux tours, dont l'une ronde contenant l'escalier, et l'autre carrée, paraissant avoir servi de guet et de refuge en cas de besoin, flanquent cette construction. La porte A de la tour cylindrique, qui était l'entrée principale, était défendue par une échauguette B construite en encorbellement. Le dernier étage de cette tour est garni de faux mâchicoulis établis en saillie sur des corbeaux en tuf calcaire. Cet étage était un grand et beau pigeonnier, garni de boulins.

La tour carrée servait d'habitation aux surveillants du château, très probablement, et non de défense. La communication entre les étages se faisait au moyen d'un escalier intérieur en maçonnerie, sous l'un des paliers duquel on avait construit des cabinets d'aisances.

Ce château, bien situé et à une certaine distance de la route qui desservait le pays, était pour son propriétaire une résidence aussi agréable que paisible.

XII.

Manoir d'Aigueblanche.

Le joli petit manoir situé au milieu du riant village d'Aigueblanche, pl. 69, a été la propriété du marquis de La Val d'Isère; il a ensuite appartenu aux marquis qui portaient le nom de cette charmante localité.

D'après un document, malheureusement sans date, qui nous a été communiqué par M. Ancenay, possesseur actuel de cet immeuble, ce manoir est qualifié de « maison-forte d'Aigueblanche. »

On voit dans ce titre que la propriétaire de cette époque, appelée simplement « Madame la Comtesse, » sans nom de lieu, possédait des terres à Briançon, à Saint-Oyen, à Bellecombe, à Villargerel, à Saint-Jean-de-Belleville, à Saint-Bon et à Bozel. Elle percevait des rentes féodales dans plusieurs communes, provenant de « plaicts et servis. » Elle avait des hommes liges à Bozel dont elle était l'héritière lorsqu'ils mouraient sans enfant.

On lit aussi dans ce document que cette famille possédait une maison dans la rue Cardinal de Moûtiers. Peut être que les armoiries engagées dans la façade de l'une des maisons de cette rue, sont celles de cette famille noble.

Ce manoir était entouré de murs dont plusieurs vestiges sont encore apparents.

Il se composait d'une tour carrée A, d'un corps logis B et d'une tour en fer de cheval C contenant un escalier.

La tour comprend une cave, un rez-de-chaussée et deux étages au-dessus. La chronique dit qu'elle était crénelée ; aujourd'hui, ces ouvrages de défense ont disparu par suite du dérasement de son sommet.

Le logis se composait d'une cave, d'un rez-de-chaussée, d'un premier étage et de greniers sous comble. Ces pièces, ainsi que celles de la tour, étaient desservies par un escalier à noyau en tuf taillé. La corniche du toit de la tour à fer à cheval, qui le renferme, est composée d'un rang de corbeaux aussi en tuf calcaire.

Ce manoir, encore en bon état, fut bien et solidement bâti. Tous les angles sont en tuf ou en pierre taillés. La corniche du toit du manoir est également en tuf. Les encadrements de toutes les grandes baies sont en pierre, ornés de moulures d'une belle forme et admirablement exécutées. La surface des fenêtres est divisée en deux ou quatre compartiments par des meneaux travaillés de la même manière. Il existe une meurtrière à la base de la tour contenant l'escalier, et plusieurs autres dans les murs de cage des greniers.

Le plafond de la grande salle B du premier étage est en bois sapin, composé de poutres principales, sur lesquelles des poutrelles formant entretoises s'assemblent à repos dans ces poutres, et dans lesquelles poutrelles des solives sont aussi assemblées. Sur cette charpente sont posées les planches du plancher de la pièce supérieure, dont les assemblages sont masqués par des couvre-joints divisant en petits compartiments les caissons formés entre les solives. Les poutres, les poutrelles et les solives sont très délicatement moulurées, ce qui donne à ce superbe plafond une apparence très riche et très agréable. Au croisement des poutres et des poutrelles, des culs-de-lampe sculptés augmentent la beauté et la richesse de ce plafond, qui est autant une œuvre de menuiserie que de charpenterie, qui n'a jamais été peint ni badigeonné, et qui est dans un état de complète conservation.

Les deux corbeaux que l'on voit au niveau du sol de la partie extérieure du deuxième étage de la façade sud-est, ont servi de support au siège et aux cloisons d'un cabinet d'aisance, à l'usage des personnes qui habitaient soit la tour soit le manoir proprement dit ; car il y avait, dans le mur qui sépare ces deux corps de logis, une porte établissant la communication entre-eux. La face extérieure du linteau de la porte d'entrée de la tour de l'escalier, dont l'encadrement est en pierre de taille, est ornée d'une accolade. Ce manoir a tous les caractères des constructions féodales de la fin du XVe siècle.

XIII.

Manoir de Blay.

Le charmant manoir de Blay, *pl.* 70, dont les murs sont encore en bon état, est construit sur un monticule rocheux, d'où la vue s'étend sur la partie de la vallée de l'Isère qu'il domine.

Le projet de construction de ce manoir ne fut pas entièrement exécuté. La partie de l'emplacement de l'angle nord-ouest reste nue, quoiqu'elle dût être bâtie, comme l'indiquent les pierres d'attente des deux murs qui devaient fermer cette surface.

Le propriétaire avait très probablement l'intention d'élever une tour à cet angle pour la défense de sa demeure, mais comme il ne possédait peut être pas les droits seigneuriaux lui permettant une pareille construction, il dut en faire la demande à son suzerain qui la lui refusa.

L'angle nord-ouest est celui où l'accès est le plus facile ; c'était donc bien sur ce point faible que devait s'élever la tour destinée à la défense du château.

Cette belle et spacieuse habitation seigneuriale, indiquant l'aisance de son propriétaire, composée de trois étages élevés sur rez-de-chaussée, est flanquée, à trois de ses angles, d'une tourelle montant de fond, ayant trois étages au-dessus du rez-de-chaussée, couronnés de créneaux.

Les tourelles communiquaient à chaque étage avec les pièces les avoisinant au moyen d'une porte ouverte dans la partie de leur mur pénétrant dans les chambres. Des latrines étaient établies dans la tourelle de l'angle nord-est.

Le rez-de-chaussée contenait le cellier, les caves et la cuisine.

Le premier étage comprenait trois pièces à feu, dont une grande salle, destinée, sans doute, aux réunions de la famille. Le second étage renfermait cinq à six chambres. Les greniers occupaient le troisième étage.

Le premier étage avait 4,30 de hauteur, le second 3,80 et le troisième 2,50.

Les créneaux des tourelles dépassaient de 2,00 le couronnement des murs des greniers.

Le toit à pignon, avait ses versants sur les grands côtés.

Les tourelles étaient couvertes par des terrasses reposant sur les planchers du troisième étage, inclinés pour l'écoulement des eaux.

Aucune pièce ne fut voûtée, à l'exception du rez-de-chaussée et du premier étage de la tourelle de l'angle sud-est.

La porte d'entrée A était défendue par les deux meurtrières B B.

La partie nord du rez-de-chaussée, où était installée la cuisine, était plus élevée que le rez-de-chaussée du côté sud, contenant le cellier et les caves.

On arrivait aux divers étages par un escalier construit en C.

Toutes les fenêtres, celles des greniers exceptées, ont leur encadrement en pierre de taille et sont, à l'intérieur, surmontées d'un arc surbaissé. Deux d'entre-elles, les deux plus grandes, sont partagées par deux meneaux en pierre, l'un vertical et l'autre horizontal, formant une croix divisant la baie en quatre parties. Quatre des fenêtres sont munies de bancs en pierre dans leurs ébrasements. La fenêtre du premier étage de la tourelle de l'angle sud-ouest est pourvue d'un banc seulement, son ébrasement étant trop étroit pour en contenir deux.

Des meurtrières percées dans les tourelles défendaient les angles et flanquaient les faces. Ces meurtrières forment, à l'intérieur, de petites niches pouvant contenir un homme de garde, surmontées d'arcs très surbaissés, presque plats. Extérieure-

ment, elles présentent une rainure de 0,82 de hauteur sur 0,05 de largeur dans leur partie la plus étroite et 0,12 dans celle évasée. A 0,05 en contre-bas de cette rainure est pratiqué un trou rond de 0,15 de diamètre, pour passer la gueule du mousquet et évasé à l'intérieur afin d'étendre le champ de tir.

Les murs sont épais et solidement construits avec de petits moellons bruts et de très bon mortier de chaux et de sable.

La seigneurie de Blay fut successivement possédée par les familles d'Avallon, de Salins, de Riddes et Duverger de Blay.

Les inféodations sont de 1301, 1390, 1432 et 1543. Par acte du 17 novembre 1734, noble Philibert, feu Joseph Duverger, reconnaît tenir des princes de Savoie la seigneurie de Blay, en fief noble et médiat, avec haute, moyenne et basse juridiction (1).

Le château de Blay, ainsi que l'indiquent les documents, était encore habité au commencement du xviie siècle ; il fut, d'après la tradition locale, détruit par un incendie, pendant une des messes de minuit de ce même siècle. Des traces très apparentes de feu sur les parements intérieurs des murs confirment cette légende.

L'appareil, les dispositions intérieures, les fenêtres et surtout les meurtrières rondes construites pour des armes à feu, indiquent que ce manoir fut élevé vers la fin du xive siècle ou même le commencement du xve.

XIV.

Tour de Bozel.

La tour de Bozel, située près du ruisseau Bonrieux, est désignée par les habitants sous le nom de : *Tour des Sarrasins*.

On sait que les Sarrasins vinrent une première fois dans les Alpes vers 730, mais qu'ils ne firent qu'y passer. Ils y arrivèrent de nouveau vers 906, et, quelques années après, occupèrent les vallées des Alpes, surtout la Maurienne et la Tarentaise, où ils se maintinrent pendant environ un siècle (2). Bien que la légende, chez nos paysans, comme on le sait, attribue aux Sarrasins tous les faits et gestes des Romains, des Burgondes, des Wisigoths, des Huns, des Normands, etc., qui traversèrent ou occupèrent notre pays, comme ils ont construit une assez grande quantité de tours et de châteaux-forts dans les contrées qu'ils ont conquises et occupées, il pourrait bien se faire qu'ils eussent élevé, pendant leur occupation de notre pays, une tour sur l'emplacement de celle qui, aujourd'hui, porte leur nom, quoiqu'elle ait été édifiée longtemps après leur évacuation.

(1) Titres de la famille Duverger-Deblay.
(2) Reinaud. *Invasion des Sarrazins en France et de France en Savoie en Piémont et en Suisse.*

Cette tour a appartenu successivement à différentes familles nobles. Bozel en a compté plusieurs (1), parmi lesquelles on distinguait celle des sires de Bozel, qui était très ancienne.

Saint Pierre II de Tarentaise rachetait, au xii^e siècle, différents droits ecclésiastiques de Gonthier, fils de Rodolphe de Bozel, pour 8 sols de Suze ; de Pierre de Bozel pour 7 livres, et de Wullielme Ruffy de Bozel, pour 4 livres, même monnaie (2).

Un Aymon de Bozel, *Aymo de Bosellis*, figurait, en 1140, au nombre des hauts personnages, *optimates*, de la contrée. En 1225, un Rubens de Bozel y jouissait d'une grande considération. On sait aussi qu'en 1267 un seigneur de Bozel eut guerre avec les sires de Briançon, qui détenaient, dans la vallée de Bozel, quelques fiefs relevant de l'église de Tarentaise (3). Dès le xiii^e siècle, on voit apparaitre les nobles du Vergier de Bozel. Le centre de la juridiction seigneuriale de cette noble famille fut, dès cette époque, fixé à Bozel, où elle avait une maison forte avec tour, *in angulo villœ Bozellarum* (4). En 1353, Jean du Vergier, tant en son nom qu'en celui d'Urbain, son frère, et Sabrienne des Gouttes, vendent à l'archevêque de Tarentaise tous les droits qu'ils pouvaient avoir sur les alpéages de la vallée de Bozel. Jacques du Vergier, de Bozel, vend, en 1439, en faveur du cardinal de Arciis, le droit de juridiction qu'il avait sur certains hommes de cette vallée. En 1443, Jean du Vergier vend au même cardinal ses droits de marques, poids, mesures et aunages qu'il avait dans la vallée de Bozel. L'archevêque de Tarentaise acquit, en 1406, de noble François Sécalcy (Séchal) son domaine et ses droits de juridiction dans la vallée de Bozel (5).

En 1630, le ruisseau Bonrieux inonda Bozel et combla l'étage inférieur de la tour. Cette tour, *pl.* 71, de forme barlongue, a 9,70 sur 8,20 hors d'œuvre. Elle est composée de trois étages, non compris le rez-de-chaussée, séparés par des planchers en bois. Les murs ont 2,15 d'épaisseur à la base ; ils sont construits en petits moellons bruts et mortier de chaux et de sable. Les angles, les pieds-droits des ouvertures et leurs arcs sont confectionnés avec de petits moellons smillés d'une épaisseur moyenne de 0,15. Le rez-de-chaussée, le premier étage et le second sont percés d'une meurtrière à plein cintre à l'intérieur, dans l'embrasure de laquelle deux bancs en pierre sont disposés perpendiculairement au parement de la façade. On ne pouvait arriver à la porte du premier étage, percée dans le mur du levant, à quatre mètres au-dessus du sol, que par une échelle. La communication entre les étages se faisait intérieurement par des échelles aussi. L'étage supérieur est percé de huit fenêtres à plein cintre qui ont dû être munies d'épais volets en bois.

Cette tour défendait le château qui est devenu aujourd'hui une habitation rurale et qui n'en est éloignée que de quelques mètres. Son mode de construction et les arcs à plein cintre de toutes les baies la font remonter vers la fin du xii^e siècle.

(1) Besson, *Preuves*, n° 84. — (2) Id. p. 195. — (3) Id. n^{os} 19, 46 et 60.
(4) Garin, *Mémoires de l'Académie de La Val d'Isère*, vol. 1^{er}, p. 374.
(5) *Documents de l'Académie de La Val d'Isère*, p. 614.

XV.

Tour de Bourg-Saint-Maurice.

Cette tour est élevée sur ou au moins tout près de l'emplacement de l'ancien *Bergentrum*, remplacé aujourd'hui, croit-on, par les quelques maisons qui composent le petit hameau appelé maintenant *Borgeat*, traversé par l'ancienne *Bergenta*, ruisseau portant actuellement le nom de Charbonnet. On donne aussi à cette construction le nom de *Tour de Rochefort*.

A l'ouest et à une petite distance de cette tour, s'élevait le château des sires de Rochefort, relié probablement par un souterrain à cette construction qui devait lui servir de donjon et le défendre. Une maison du village de la Borgeat, élevée sans doute sur les ruines de ce château, dont une tourelle existait il n'y a pas longtemps, porte encore maintenant le nom de ces seigneurs.

Les nobles de Gilly, seigneurs de Rochefort et de Villaraymon, avaient leur tombeau de famille dans l'ancienne église de Notre-Dame de Bourg-Saint-Maurice, qui subsistait encore en 1439 (1).

Vers 1500, Michel de Gilly était propriétaire du comté de Rochefort; son fils lui succéda vers 1565. Les terres de cette seigneurie passèrent, par suite d'alliance, à Jean Chapel, vers 1640.

Son fils, Philippe Chapel, seigneur de Rochefort, les hérita en 1681 (2).

Dès 1648, les sires de Villaraymon et Chapel de Rochefort étaient possesseurs de dîmes à Aime (3).

Le 24 juin 1700, un sieur Chapel de Rochefort fut mis en possession de la paroisse de Salins. Mgr Milliet de Challes protesta contre cette occupation (4).

Chapel Victor-Amédée, comte de Saint-Laurent, né à Bourg-Saint-Maurice, fut, sous Victor-Amédée II et Charles-Emmanuel III, premier Officier des finances en 1729, général des finances en 1730 et secrétaire d'Etat en 1750 (5).

Un comte de Rochefort était commandant des troupes, en Tarentaise, en 1703.

La tour de Bourg-Saint-Maurice *pl.* 72, est de forme cylindrique. Nous croyons qu'elle était composée de quatre étages, dont trois sont encore visibles et dont le quatrième, formant le sous-sol, a dû être comblé par une inondation du Charbonnet, l'ancienne Bergenta. On ne pouvait certainement accéder au premier étage, dont la porte est aujourd'hui au niveau du sol, que par une échelle.

Cette tour, construite en galets recueillis sur les grèves de l'Isère, posés par

(1) Million. *Mémoires de l'Académie de La Val d'Isère*, vol. 3, p. 57 et 59.
(2) *Archives municipales de Bourg-Saint-Maurice*.
(3) *Documents publiés par l'Académie de La Val d'Isère*, vol. 1er, p. 648 — (4) Ip. p. 536.
(5) Bullier. *Essai historique sur la Tarentaise*, p. 108.

rangs horizontaux et noyés dans du mortier excellent, est entièrement conservée, à l'exception de son couronnement.

Les murs, qui forment une retraite à chaque étage, ont 2,50 d'épaisseur au sous-sol actuel, 2,15 au rez-de-chaussée, 2,05 au premier étage et 1,80 au second.

Les étages étaient séparés par de simples planchers en bois, et la communication entre-eux avait lieu au moyen d'échelles.

La tour devait être terminée par une plate-forme posée sur voûte dont on voit la retraite où elle était impostée, et terminée par un parapet crénelé à ciel ouvert.

Les murs du rez-de-chaussée actuel sont percés d'une porte et d'une meurtrière. Deux corbeaux en pierre, avec entailles, ont été fixés au-dessus de la porte pour recevoir les tourillons du mantelet en bois, destiné à couvrir les défenseurs qui lançaient, par la baie, des traits sur l'ennemi.

Une meurtrière et des latrines faisant fonction de mâchicoulis pendant la défense, sont établies dans les murs du premier étage.

Les murailles du deuxième étage ne sont percées que d'une seule porte.

Les pieds-droits et les arcs de toutes les ouvertures sont en pierre de taille.

Cette tour se défendait par ses portes, ses meurtrières, ses latrines et ses créneaux.

L'appareil, et surtout les arcs en plein cintre de toutes les baies, ne permettent pas de donner à cette tour une date inférieure au XIIe siècle.

XVI.

Tour du Châtelard.

Le nom Châtelard indique bien qu'il y eut un château dans ce hameau. La tradition locale est d'accord avec l'étymologie. Le village du Châtelard, où était bâti le château, est situé au nord et à quelques mètres seulement de distance de la tour qui s'élève fièrement sur un roc, dont l'escarpement semble en défier l'accès.

Cette tour, *fig.* 72 *bis*, importante surtout par sa position au pied du Petit-Saint-Bernard et à la bifurcation de trois vallées, commandait les trois passages qui conduisent en Italie par le Petit-Saint-Bernard, le col de la Seigne et le Mont-Iséran et le Mont-Cenis. On peut encore facilement, de ce point, pénétrer dans la Haute-Savoie, et de là en Suisse, par le col du Bonhomme et celui des Fours.

Nous pensons que cette tour isolée, plantée sur un promontoire escarpé et pouvant correspondre au moyen de signaux, était une tour poste, une tour de défense des passages cités plus haut.

Cette tour est carrée et mesure extérieurement 7,60 de côté. On ne peut

pénétrer dans son intérieur que par une porte relevée de 3,55 au-dessus du sol et par une échelle.

Il ne reste plus de cette tour que le rez-de-chaussée et une partie du premier étage, mesurant ensemble une hauteur totale de 6,65. La porte à plein cintre et une meurtrière sont ouvertes dans le mur sud. Les murs, qui ont 1,70 d'épaisseur au premier étage, sont construits en petits moellons posés par rangs et baignés dans du mortier de bonne qualité. Les angles et les encadrements de la porte et de la meurtrière sont en pierre de taille.

On ne peut plus juger aujourd'hui des moyens de défenses artificielles de cette tour, qui dut être, par son assiette, une des plus importantes de la Tarentaise. Son mode de construction la fait remonter au delà du XIIe siècle.

XVII.

Tour de Montvalezan-sur-Séez.

Ainsi que l'indiquent des titres des archives de la commune de Montvalezan-sur-Séez, la *Maison et Prévôté de Saint-Bernard de Mont et Colonne Joux*, administrée par un chanoine régulier de Saint-Bernard, avait des propriétés dans cette localité. Elle possédait, en outre, dans l'église de cette paroisse, une chapelle sous le vocable de saint Jean l'évangéliste, à l'entretien de laquelle était affectée la sence de plusieurs immeubles situés dans cette commune, et dont le *vicaire* et *recteur*, nommé par le chanoine administrateur de la Maison de Saint-Bernard, résidait dans la paroisse et gérait, par permission du dit administrateur, les biens sis dans cette localité appartenant à la dite Maison.

La tour, *pl.* 73, qui fait partie de la cure actuelle de Montvalezan-sur-Séez, et qui fut bâtie en 1673 par le chanoine régulier Ducloz, administrateur de la Maison de Saint-Bernard, ainsi que l'indique l'inscription engagée dans le mur nord-est de la tour et que nous reproduisons dans la *pl.* 73, servait de logement au vicaire-recteur de la chapelle de saint Jean l'évangéliste. Elle se compose de cinq étages, compris le sous-sol, desservis par un escalier en maçonnerie assez commode, et dont chacun n'est composé que d'une pièce éclairée par une seule fenêtre. L'étage supérieur est percé de dix fenêtres à plein cintre. Un des vicaires-recteurs a écrit au-dessus de deux des portes les deux passages suivants : *Sito, sicut passer in solitudine. Qui sapit in tacita gaudeat ille sinu.*

Cette tour, de forme barlongue, a 8,30 sur 5,75 ; sa hauteur, du côté aval, est de 14,20. Elle est dans un très bon état de conservation.

Nous pensons qu'il a dû exister, sur l'emplacement actuel du presbytère, une demeure à l'usage du chanoine administrateur de l'hospice du Petit-Saint-Bernard.

XVIII.

Tours et châteaux divers.

Outre les constructions féodales que nous venons de décrire et dont nous avons reproduit les plans, il y en a encore beaucoup d'autres disséminées sur le sol de la Tarentaise, dont quelques-unes encore en bon état, d'autres réduites à l'état de ruine, et d'autres dont le nom seul a été conservé par des documents ou par la tradition.

Nous n'avons fait ni les dessins ni la monographie de celles de ces constructions existant encore, à cause du peu d'importance de leurs restes. Cependant, comme il y en a plusieurs d'une certaine valeur historique, nous allons énumérer celles que nous connaissons et qui sont :

1° Les clochers des communes de Pussy, Le Bois, Moûtiers (Hospice), Hautecour, La Perrière, Villette et Landry qui sont d'anciennes tours féodales, près desquelles ont dû exister des châteaux qu'elles défendaient ;

2° Les tours encore existantes à Bonneval, Aime et Séez ;

3° Les ruines des tours ou leurs emplacements à Aigueblanche, Villargerel, Bellecombe, Saint-Laurent-la-Côte et Brides-les-Bains ;

4° Les châteaux, les ruines ou les emplacements des châteaux de Bellecombe, Grand-Cœur, Aime, Villette, Bellentre, Bozel, Pralognan et Séez.

CHAPITRE XI.

I. La Tarentaise avant l'occupation romaine. — II. Date de la soumission des Ceutrons aux Romains. — III. Moûtiers. — IV. Ses franchises. — V. Sa municipalité. — VI. Sa bourgeoisie. — VII. La Maladière. — VIII. L'Hôpital.

I.

La Tarentaise avant l'occupation romaine.

Historiquement parlant, nous ne savons rien sur la Tarentaise antérieurement à la conquête romaine.

Avant cette date, nos vallées étaient occupées par des hommes nommés *Ceutrons*, de race celtique très vraisemblablement, où des bandes vagabondes, prenant leur place dans la plaine, les auront refoulés.

La *Ceutronie* comprenait toute la Tarentaise actuelle et la partie de l'arrondissement d'Albertville jusqu'à l'Arly, la vallée de Beaufort et le haut Faucigny jusqu'à Passy. Les peuples qui la confinaient étaient : Les Salasses au levant (Val d'Aoste) ; les Allobroges au couchant ; les Octodurenses au nord (Martigny) ; et les Médulles (Maurienne) au midi.

La capitale de ce peuple portait son nom, *Ceutron*. On croit, avec raison, pensons-nous, qu'elle était bâtie un peu à l'est du village appelé actuellement Centron, sur l'emplacement occupé par un cône de déjection, sous lequel elle aurait été ensevelie par une inondation du torrent Nant-Agot (1), occasionnée par des pluies torrentielles.

Cette ville n'était certainement pas, à cette époque, la seule du pays des Ceutrons ; d'autres existaient assurément aux endroits où sont élevés aujourd'hui Moûtiers, Aime, Bourg-Saint-Maurice et Salins.

Au début de l'occupation romaine, Moûtiers s'appela *Darentasia* ; Aime *Axima* ; et Bourg-Saint-Maurice *Bergintrum*. Nous pensons que, plus tard, les villes de Moûtiers et d'Aime portèrent l'une après l'autre le nom de *Forum Claudii*. *Darentasia*, *Axima* et *Bergintrum* sont indiqués sur la carte de Peutinger et dans l'Itinéraire d'Antonin. Ptolémée, dans sa *Géographie*, ne désigne que *Forum Claudii* et *Axima*.

(1) Ruisseau tari, en patois du pays.

II.

Date de la soumission des Ceutrons aux Romains.

Nous ne connaissons, historiquement, sur les faits qui ont amené l'incorporation des Ceutrons à la Province romaine, que le passage très laconique des *Commentaires* de César.

Vers le printemps de 696, alors que les Helvètes se préparaient à quitter leur pays et à traverser les terres des Séquanes et des Eduens, pour se rendre chez les Santons, peuples voisins de Toulouse, ville de la Province romaine, César voulant s'opposer à cette émigration, partit pour l'Italie afin de réunir toutes les troupes disponibles de son vaste commandement, et revint dans la Gaule à la tête des 7e, 8e, 9e, 11e et 12e légions. Arrivé sur le point culminant des Alpes, les Ceutrons, les Graïocèles et les Caturiges essayèrent de lui barrer le passage, mais il les culbuta dans plusieurs rencontres, et, d'*Ocelum*, point extrême de la Cisalpine, il se rendit chez les Voconces, puis chez les Allobroges et ensuite chez les Ségusiens (1).

Appien d'Alexandrie dit que César, pendant la guerre des Gaules, ne pensa pas à soumettre entièrement les peuplades alpines, qui ne l'ont été que sous Auguste, et qu'il se contenta, le plus souvent, d'obtenir le passage pour ses troupes (2).

Cependant, Suétone affirme qu'après cette guerre, toute la Gaule, des Pyrénées au Rhin, aux Alpes, au Rhône et aux Cévennes a été réduite en province romaine et imposée d'un tribut (3).

La soumission des Ceutrons doit être antérieure à Auguste, puisque leur nom n'était pas inscrit sur le monument de la Turbie sur Monaco, où étaient énumérés tous les peuples soumis depuis la Méditerranée en remontant la chaine des Alpes (4).

Nous croyons que c'est à la suite de ce combat sur les Alpes Cottiennes, favorable à César, que les Ceutrons furent réunis aux Romains.

Les pays que les trois peuplades alliées et vaincues occupaient, étaient trop importants au point de vue géographique et surtout par leurs passages de Gaule en Italie par le Petit-Saint-Bernard, le Mont-Cenis et le Montgenèvre, pour que César ne les annexa pas à la Province romaine.

Depuis le combat d'*Ocelum*, César traversa plusieurs fois les Alpes (5) sans qu'il y rencontra de l'opposition, ce qui indique bien que les populations de ces montagnes étaient soumises aux Romains.

La soumission de ces trois peuplades était absolument indispensable à César, afin qu'il pût librement disposer des routes traversant leur territoire, reliant l'Italie à la Gaule, et par lesquelles ses légions étaient obligées de passer.

(1) *Commentaires*, I, 10. — (2) *De bello Illyrico*, XVI. — (3) *De Julio Cœsare*, 25. — (4) Pline, *Hist. nat*. III, 20. — (5) *Commentaires*, VIII, 50 et 55.

III.

Moûtiers.

Avant la ville nommée Moûtiers, il en a existé une autre sur le même emplacement, appelée *Darentasia*.

A quelle époque remonte la fondation de cette ville, quand et par quelle cause a-t-elle disparue ? Nous l'ignorons. Il ne nous reste ni monument ni tradition nous permettant d'écrire l'histoire de cette antique cité. Nous ne savons pas non plus si *Darentasia* fut la première ville bâtie sur le lieu qu'elle occupa.

Plusieurs questions se posent et exigent une solution avant que l'on ne puisse déterminer l'époque probable de la création d'une ville antique.

Les Alpes Graies, au sein desquelles est située la ville de Moûtiers, n'ont dû être débarrassées des glaces de la période glaciaire qu'à une date déjà bien avancée de la longue époque quaternaire. Après la disparition des glaces, il dut encore se passer bien des siècles avant que l'Isère n'eût réuni ses eaux et formé son lit, et que les flancs rapides et rocheux des montagnes de la Tarentaise ne fussent recouverts d'une couche de terre permettant leur boisement et leur culture, condition essentielle à l'existence de l'homme.

Nous ne sachions pas que l'on ait trouvé, dans la Tarentaise, un seul monument de l'âge de la pierre taillée y attestant la présence de l'homme à cette époque. Nous n'y connaissons que des monuments et des outils de l'âge de la pierre polie. L'homme n'a donc pas habité nos vallées alpines avant cette époque.

Les hommes se nourrissant exclusivement de chasse ne peuvent former des sociétés, par la raison qu'ils ont besoin, pour vivre, d'un très grand espace de terre.

L'agriculture seule, surtout pendant les premiers âges de la civilisation, peut constituer des sociétés nombreuses. Le chiffre de la population étant en rapport exact avec ses ressources agricoles, ce n'est que lorsque l'homme est assuré de sa subsistance qu'il s'attache au sol, et ce n'est que lorsque l'agriculture s'est largement développée que le travail se divise, que l'industrie et le commerce naissent et que se bâtissent les villages et ensuite les villes.

Nos montagnes, à cause de leur difficile accès, de leur aridité, des rudes et peu productifs travaux des champs et de la rigueur des hivers, ont dû avoir pour premiers habitants des populations de la plaine de l'âge de la pierre polie, vaincues, chassées et poursuivies par des peuplades envahissantes, populations qui ont trouvé le sol libre, vierge, qui l'ont défriché, y ont établi leurs demeures et y ont apporté leurs usages et leurs instruments, ce qui expliquerait l'absence des monuments de l'âge de la pierre taillée.

Il nous parait difficile de pouvoir attribuer l'occupation lente et graduelle de

nos vallées au trop plein des populations des plaines situées au pied de nos montagnes. La population, dans ces siècles reculés, n'était pas assez dense pour exiger cette dispersion et notre pays ne pouvait, ni par le gibier qu'il contenait ni par ses produits agricoles, alors surtout que l'agriculture n'avait pas encore pris de grands développements, nourrir de nombreux habitants.

Plus tard, la Tarentaise fut habitée jusque dans les plis les plus reculés de ses montagnes. Bien avant 1750, sa population était beaucoup plus considérable que maintenant. On en a pour preuve les terrains cultivés qui, d'après la mappe dressée à cette époque et les traces de la main de l'homme sur le terrain, avaient une surface bien plus grande que celle d'aujourd'hui. Les champs s'étendaient jusqu'au pied des forêts et il y en avait même dans des endroits rocheux, abrupts, à de très grandes distances des villages et d'un accès difficile. Aujourd'hui, beaucoup de ces champs sont à l'état de vaine pâture.

Les seuls documents antiques, à notre connaissance, qui mentionnent *Darentasia*, sont l'itinéraire d'Antonin et la carte de Peutinger. Ptolémée, dans sa géographie, ne nomme que deux villes chez les Ceutrons. *Forum Claudii* et *Axima*. La première de ces deux villes serait, selon ce géographe, surtout à cause de la position géographique qu'il lui assigne par rapport à la seconde, *Darentasia*, qui avait alors changé son ancien nom contre un nouveau qu'elle devait à l'occupation romaine. Nous discuterons dans le chapitre intitulé *Aime*, etc., la quelle des villes des Ceutrons a porté le nom de *Forum Claudii*.

La carte de Peutinger et l'itinéraire d'Antonin, dont on fait varier les dates, pour la carte, de l'an 150 à l'an 350, et pour l'itinéraire, du IIe au IVe siècle, nous apprennent que *Darentasia* existait encore à l'époque de leur rédaction.

Des pièces de monnaie, de nombreux fragments de poterie, les fondations des pieds-droits d'une porte de ville et une pierre taillée, anépigraphe, il est vrai, mais ayant une de ses faces encadrée de moulures de facture romaine, incontestablement, pour recevoir une inscription, trouvés par nous dans la rue La Marmora, au moment de la construction de l'égout collecteur, attestent que les Romains ont occupé *Darentasia*.

En opérant, pendant l'automne de 1883, la démolition, pour la reconstruction de la crypte de la cathédrale, des piliers qui y avaient été élevés en 1669 (1), pour soutenir le maitre autel de l'église, on trouva, parmi les pierres qui avaient servi à la construction de l'un deux, une dalle en marbre blanc, d'une longueur moyenne de 0,57, sur une largeur de 0,43 et une épaisseur de 0,10, grossièrement taillée sur ses deux faces, et contenant, sur un de ses champs polis, la partie suivante d'une inscription romaine :

S·GRATV·PROC·AVG

Cette dalle a été taillée, apparemment, dans le piédestal d'une statue

(1) Document n° 18.

d'empereur, probablement, que... (prénom),..... (nom), *Gratus*, procurateur impérial des Alpes Graies et Pennines, aura élevée à l'empereur qu'il servait.

Cette ligne d'inscription faisait partie de la face antérieure du piédestal. L'S qui commence la ligne est la lettre finale d'un nom gentilice terminé en *iuS*. Le procurateur s'appelait..... *ius Gratus*.

Cette statue peut avoir été élevée à Moûtiers, ou plus vraisemblablement à Aime, d'où la dalle aura été apportée pour servir peut être de table d'autel. Les lettres, d'une bonne époque, paraissent faire remonter cette inscription au règne de Sévère Alexandre, au moins, (222-235).

Ce fragment d'inscription provenant du piédestal d'une statue élevée à Moûtiers ou à Aime, nous donne le surnom, très probablement, d'un sixième procurateur impérial dans la province des Alpes Graies et Pennines.

D'après la tradition rapportée par Besson, saint Marcel, qui occupa le siège épiscopal de Tarentaise vers le milieu du ve siècle, fit bâtir deux églises à Moûtiers : une en l'honneur de la Sainte-Vierge, où il fixa son siège, et l'autre en l'honneur de saint Jean-Baptiste, où il établit les fonts baptismaux. Actuellement, la première de ces deux églises est la cathédrale et l'autre Sainte-Marie.

Les documents que nous venons de relater ne nous permettent pas de fixer précisément la date de la disparition de *Darentasia*, mais ils nous font présumer qu'elle a dû arriver entre la fin du IIe siècle et le commencement du ve. Il paraît qu'elle n'existait plus vers 425, époque à laquelle saint Jacques se rendit auprès de Gondicaire, rois des Bourguignons, puisqu'elle n'est pas mentionnée dans la cession du roi au prélat, qui paraît avoir dû contenir le territoire de Moûtiers. *Darentasia* a très vraisemblablement été détruite par une inondation, car les vestiges des constructions romaines dont nous avons parlé ont été trouvés environnés de sable et de gravier à près de trois mètres en contre-bas du sol actuel.

Darentasia devait être assise à peu près sur le même emplacement que celui occupé maintenant par Moûtiers. L'itinéraire d'Antonin et la carte de Peutinger placent *Darentasia* à une distance d'Aime de X milles, équivalent à 14,795 mètres. Or, la distance actuelle entre ces deux localités, en suivant les vestiges de la voie romaine, étant de 14,000 mètres, la différence 795 mètres est peu importante, puisqu'elle n'est égale qu'à un demi mille et que l'on sait que les itinéraires romains ne tenaient jamais compte des fractions de mille entre deux stations. Comme position, l'emplacement de Moûtiers, exigu et cerné par des montagnes, n'a pu changer ; il n'y a que le confluent de l'Isère et du Doron qui ait été instable. L'antique *Darentasia* a donc certainement été fondée sur le même emplacement que celui qu'occupe Moûtiers actuellement.

Nos ancêtres de l'époque de l'occupation romaine avaient conservé le souvenir de l'ancienne cité disparue, aussi donnèrent-ils à leur province, après le départ des Romains, le nom *Darentasia* qui leur était cher.

La vie monastique, qui eut pour cause l'enthousiasme religieux et les persécutions de l'Eglise, est originaire de l'Orient. Saint Antoine, abbé, en est considéré comme le fondateur au IVe siècle.

Les premiers moines vécurent dans des cavernes, dont plusieurs devinrent célèbres, attirèrent de nombreux pèlerins et virent s'élever des monastères autour d'elles.

La maison religieuse, compris ses dépendances, se nomma, en Occident, *cœnobium*, *monasterium*. Ces deux mots sont employés dans les inscriptions et dans les anciens actes. Lorsque la langue française se forma, les titres, les historiens et les poètes traduisirent *monasterium* par *muster*, *monster*, *mostier*, *monstier*, *moustier* et *moûtiers*.

Les monastères se divisèrent en trois classes bien distinctes :

Monastères des religieux, *monasteria monachorum*;

Monastères des religieuses, *monasteria sanctimonialium*;

Monastères des clercs, *monasteria clericorum*.

Les monastères religieux d'Occident furent désignés, en raison de leur importance plus ou moins grande, par les noms suivants : abbaye, prieuré, commanderie, obédience.

Les couvents, *conventi*, dont l'origine ne remonte pas plus haut que le xiiie siècle, étaient les maisons des ordres mendiants.

Les supérieurs des monastères, élus par les religieux, reçurent le nom d'*abbés*, pères, d'où est venu le mot *abbaye*, désignant les maisons religieuses les plus considérables et ayant la prééminence sur les autres monastères. Les abbés jouissaient des prérogatives des évêques et avaient la crosse et la mitre.

Les prieurés étaient des monastères dépendants d'abbayes et dont le chef, prieur, était nommé par l'abbé ou par ancienneté, au lieu d'être élu par les moines, ce qui cependant pouvait arriver aussi. Certains ordres, comme les chartreux, n'avaient point d'abbayes, c'était le prieuré qui avait la prééminence sur leurs autres monastères.

Les monastères des chevaliers du *Temple*, de *Rhodes* et de *Malte* se divisaient en *grands prieurés*, dirigés chacun par un commandeur et présentant la plus grande analogie avec les prieurés.

L'obédience était un monastère peu important, où des religieux se retiraient par ordre de l'abbé ; ils y restaient un temps déterminé par lui, quelquefois pour faire pénitence. Le chef de ces maisons avait le titre d'obédiencier.

Les maisons religieuses étaient situées au dedans ou en dehors des cités. Des monastères ayant donné naissance à des villes, ordinairement, les maisons qui formaient celles-ci se groupaient autour de l'enceinte des monastères, et les rues se traçaient sans un plan arrêté. Moûtiers se forma assurément ainsi.

Nous croyons que la première maison religieuse de Moûtiers a été élevée sur l'emplacement de l'hospice actuel, où fut installé, l'an 900, le prieuré Saint-Martin *extra muros*. Cet endroit était hors des atteintes de l'Isère et protégé par le pied du roc Montgargan. D'autres maisons religieuses, ainsi que deux églises, comme nous l'avons dit, furent construites dans ces temps reculés sur les deux rives de l'Isère, autour desquelles des habitations s'élevèrent et formèrent les points de repère du plan de la future ville.

Outre la religion, l'obligation de se défendre contre leurs ennemis réunit les groupes isolés qui formèrent entre-eux des associations. Les habitations de ces familles réunies furent élevées sur un espace restreint, confinant les églises et les couvents, afin d'en faciliter la défense. Ces agrégations de familles furent la base de la fondation des villes. Moûtiers, qui a hérité son nom de son origine, ne se composa, en principe, que de quelques bâtiments épars, dont le nombre, en s'augmentant avec le temps, constitua une bourgade et ensuite une ville.

Saint Avit, dans son homélie dont nous parlerons plus loin, qu'il prêcha dans la cathédrale de Tarentaise au commencement du VIe siècle, nous apprend qu'à cette époque Moûtiers était déjà relativement populeux, puisque l'on venait d'y construire une église, plus grande que l'ancienne, afin qu'elle pût contenir toute la population.

Les barbares, par leurs épouvantables dévastations à la suite de leurs irruptions dans les Gaules, firent songer les villes qui ne possédaient plus leurs fortifications gallo-romaines, ou qui n'en avaient jamais eues, à en élever à la hâte, même avec les débris des monuments civils, lorsque d'autres matériaux faisaient défaut.

Ces murs d'enceinte étaient devenus la première condition de l'existence. On restreignit le périmètre des villes pour en faciliter la défense. Les maisons un peu écartées restèrent en dehors des murs et donnèrent naissance aux faubourgs. Les murs d'enceinte étaient flanqués de tours, rondes ou carrées et percées de portes, défendues par des tours, aux grandes entrées.

Nous savons que Moûtiers fut entouré de murailles, dans lesquelles une porte était ménagée au débouché de chacune des trois vallées qui y convergent, mais nous ignorons à quelle date elles furent élevées et quelle était leur importance et leur système de construction.

Il existait, et il y a encore actuellement, à Moûtiers, beaucoup de passages à ciel ouvert et des couloirs couverts, traversant les maisons et aboutissant à l'Isère pour y puiser l'eau nécessaire aux ménages et y laver le linge. Plusieurs de ces communications avec l'Isère ont été supprimées par la construction des quais. Lorsque la ville était fortifiée, l'ennemi pouvait, surtout pendant que les eaux étaient basses, pénétrer dans la ville, après avoir marché sur les bords du lit de l'Isère, par ces allées et ces couloirs. Aussi, lorsque la population craignait une attaque, s'empressait-elle de barrer les issues de ces passages, d'où leur est venu le nom de *barioz*, qu'ils portent encore aujourd'hui.

La mappe, des déductions tirées d'anciens documents et des murs de clôture nous ont permis de dresser le plan, *pl*. 74, du vieux Moûtiers fortifié et d'y tracer, sans des écarts sensibles, croyons-nous, les murs d'enceinte et la position des trois portes.

Le prieuré Saint-Martin étant hors les murs, nous savons donc qu'à l'est la muraille était à l'ouest de cet établissement religieux. A l'ouest et au nord, la ligne de la mappe et les murs de clôture séparant les jardins attenant aux bâtiments des autres terrains, et dont la plupart sont fondés sur une vieille maçonnerie qui doit être celle des anciennes murailles, nous ont servi d'indication. Enfin, au sud, le

faubourg Saint-Alban, qui était *extra muros*, et la base de la Montagnette, ont été nos guides.

Les points où aboutissent, à Moûtiers, les vallées d'Aigueblanche, de Bourg-Saint-Maurice, de Bozel et des Belleville, sont ceux où étaient les portes des trois grandes entrées de la ville.

L'administration de la plus grande partie de la Tarentaise, surtout depuis la cession de Rodolphe III, roi des Bourguignons, de l'année 996, fut exercée par les archevêques seuls jusqu'en 1082, date à laquelle Humbert II, comte de Maurienne, garda sans scrupule une partie de la Tarentaise pour prix du *généreux* service qu'il avait rendu à l'archevêque Héraclius en le débarrassant, par les armes, des tyrannies d'Aymon, seigneur de Briançon. Depuis cette époque, l'administration de la Tarentaise fut partagée entre ses archevêques et les comtes de Savoie.

Le soir du décès de Bertrand, qui arriva le 9 mai 1334, Aymon, comte de Savoie, agissant en vertu de la délégation que l'empereur lui avait conférée, — délégation transformée en juridiction directe, et qui paraissait incontestée depuis 1297, ainsi que le prouve la quittance de 1040 livres viennoises, donnée à cette date, par le comte Amédée, pour le droit de régal dû par le dit prélat Bertrand qui venait d'être nommé archevêque, — prit possession, par ses officiers, du Château-Saint-Jacques, et publia le sequestre des biens, fiefs et revenus de l'église de Tarentaise pendant la vacance du siège (1). Les habitants de Moûtiers, résolus à tous les sacrifices pour maintenir l'intégrité de leurs franchises, dont tous leurs efforts tendaient à leur élargissement, déclarèrent qu'ils ne voulaient pas vivre sous la dépendance du comte de Savoie et refusèrent d'ouvrir les portes de leur ville à ses soldats. Ce refus donna naissance à de nombreux conflits et à des luttes graves dont nous ne connaissons pas les détails. Jacques de Salins, qui venait d'être nommé archevêque, ne put obtenir la main levée du sequestre qu'après quatre mois de sollicitations, et fut bientôt engagé, malgré lui, dans la résistance de Moûtiers.

Le châtelain du Château-Saint-Jacques détenait en prison un homme du Prat, nommé Genevays, malgré la réclamation de Pierre de la Ravoire, vice-châtelain du comte de Savoie en Tarentaise, qui, par représailles, saisit un familier du châtelain du Château-Saint-Jacques, du nom de Jean Domicelli ; mais Pierre de Salins, châtelain-clerc, plusieurs chanoines, leurs adhérents et Hugonet des Bois, citoyen de Moûtiers, l'enlevèrent de force des mains des archers du comte dans le trajet de Saint-Marcel à Moûtiers. Ces faits se passèrent en 1334, le mardi avant la fête de la Dédicace de l'Eglise Saint-Pierre. Le mercredi suivant, Pierre de la Ravoire, en l'assistance de soldats, se saisit d'Hugonet du Bois sur le territoire de Moûtiers, près de la Maladière, pour le conduire à Salins. Les habitants de Moûtiers se rassemblèrent, tombèrent sur les hommes armés de la Ravoire et délivrèrent Hugonet. Ces voies de fait eurent de déplorables conséquences. Les soldats de Salins saisissent quelques hommes de Moûtiers et les incarcèrent, des arrêts de justice sont rendus contre les contumaces. Les habitants de Moûtiers ferment les

(1) Besson, *Preuves*, n°⁵ 75 et 84.

portes de la ville et se préparent à la défense ; ils s'engagent, par serment, à ne laisser saisir personne dans l'enceinte de la cité, qu'il soit citoyen ou étranger ; ils interceptent les chemins publics, font des sorties de nuit pour surprendre les postes avancés de l'ennemi et reçoivent des secours des nobles de Bozel et de quantité de vassaux et familiers de l'archevêché. Les défenseurs de Moûtiers se conduisirent héroïquement et tinrent en échec, autour des murs d'enceinte de la ville, pendant dix-huit mois environ, toutes les forces réunies du comte de Savoie (1). L'archevêque Jacques, voyant sans doute que l'épuisement des ressources allait empêcher la ville à continuer la résistance, partit, vers le mois de juillet 1335, de son fief de Cléry où il s'était retiré, se rendit à Annecy où se trouvait le comte et le sollicita d'accorder la paix. Aymon, irrité d'une résistance qu'il considérait comme un outrage à sa puissance, fit aux pressantes instances du prélat qu'il se hâta de congédier, cette brève et brutale réponse : *La capture libre ou l'assaut*.

Peu de semaines après, le siège, qui parait avoir été un long blocus mêlé d'escarmouches, finit par un assaut avantageux aux assaillants : la ville fut prise, ses portes démolies et ses murailles rasées. Le comte, trouvant la *satisfaction suffisante*, accorda, sur de nouvelles instances de l'archevêque Jacques de Salins, par lettres datées de Chillon le 29 janvier 1336 (2), la grâce de ceux qui s'étaient compromis, en prenant soin de protester qu'il séparait la cause de l'archevêque de celle des *rebelles* et en disant qu'il maintiendrait son autorité et ses droits. Le démantèlement de Moûtiers et les termes non équivoques des lettres d'abolition de 1336 enlevaient à la Tarentaise son autonomie.

Les murs de la ville ne furent pas relevés, mais on construisit plus tard des portes non fortifiées. Par délibération du 24 octobre 1689, le conseil vota la construction de quatre portes de ville : celles du Reclus et de Saint-Alban en pierre de taille, et celles de la Cardinale et de la rue du Conchon en maçonnerie, toutes les quatre couvertes et portant sur une pierre de taille les armoiries de S. A. R. et celles de l'archevêque (3).

Moûtiers avait éprouvé des pertes bien considérables, puisque dans une charte du 22 janvier 1359, on parle de le relever de ses ruines et de le repeupler (4).

Le *Théâtre des Etats du duc de Savoye*, contient un plan à vol d'oiseau de Moûtiers en 1700, que nous reproduisons à une échelle réduite, *pl.* 75.

Les monuments qui y figurent : A, église Saint-Pierre ; B, archevêché ; C, église Sainte-Marie ; E, église et couvent des capucins ; G, église et prieuré de Saint-Martin ; H, séminaire ; N. chapelle de la Madeleine ; Q, couvent des Cordeliers, occupent exactement les endroits que leur attribue la mappe. Cette vue cavalière a été dressée par une main habile et exercée, mais il y a dans les détails et surtout dans le dessin des façades un peu de fantaisie. Ainsi, par exemple, la perspective de la cathédrale, flanquée de ses quatre tours romanes est bien

(1) Document n° 6. — (2). Id.
(3) Archives municipales de Moûtiers.
(4) Id. Texte reproduit p. 178, tom. 1ᵉʳ, des *Mémoires de l'Académie La Val d'Isère*.

rendue, mais la façade principale, qui était la même que celle actuelle et qui est gothique, est dessinée selon le style roman des clochers.

Moûtiers subit un grand nombre d'inondations ; nous ne connaissons pas les dates des anciennes ; les documents municipaux ne mentionnent que celles des années 1732, 1733, 1764 et 1778. Le dépôt de ces inondations a exhaussé le sol de Moûtiers.

En faisant exécuter, en 1870, les fouilles pour la fondation de la chapelle nord de la cathédrale, on a trouvé un ancien pavage indiquant que le sol des rues, au moment où on l'a construit, était à 3,20 en contre-bas de celui actuel. La construction de l'égout collecteur nous a fourni des indications analogues.

Il fut aussi bien des fois cruellement ravagé par la peste.

Besson (1) signale celle qui sévit en 1535.

Nous n'avons des détails authentiques que sur celle qui le désola en 1630 et en 1640.

L'insalubrité de la ville et des habitations, à cette époque, devait être une des causes principales de cette terrible maladie. Plusieurs ruelles tortueuses, étroites, sombres, boueuses et sales étaient des foyers d'infection. Des familles pauvres et nombreuses étaient entassées dans des maisons exiguës et manquant d'air et de lumière. L'hygiène était peu connue et encore moins pratiquée. Les soins de propreté étaient peu en usage. L'eau servant à l'alimentation était chargée de matières organiques. Des odeurs méphitiques se dégageaient des cadavres en décomposition inhumés dans les églises et autour de leurs murs. Enfin, bien souvent des locaux contaminés n'étaient pas désinfectés.

Le manque absolu de registres de l'état civil de ces époques nous empêche de connaître le nombre des personnes moissonnées par cette terrible épidémie. Nous savons cependant qu'il fut considérable, effrayant même en raison de la population de la ville. Les habitants ne sachant plus où ensevelir les morts les jetèrent dans l'Isère. Une grande partie de la population, saisie d'une terreur indicible, avait abandonné la ville et laissé sans secours les malheureux atteints par la contagion. Des cadavres, laissés sans sépulture, pourrissaient dans les appartements. Quelques uns étaient traînés jusque sur le seuil de la porte ou dans la rue par les rares personnes qui, n'ayant pu fuir pour cause de maladie ou d'infirmités, habitaient les maisons où les décès avaient eu lieu.

Un acte du 3 décembre 1631 (2), Marion Gudinet, notaire, passé entre les nobles syndics de la ville de Moûtiers et noble Jean-Baptiste Garnerin, « conseiller de son Altesse, Général des vivres en ses Présides deçà les Monts, » nous donne une idée des ravages de la peste en 1630 et 1631.

Il résulte de ce contrat que la ville ayant épuisé toutes ses ressources et celles des amis des nobles syndics pour payer « cureurs, drogues, parfuncts, cirurgiens, appoticaires et autres remèdes pour se relever de telle pauvreté et rétablir la dicte ville en la liberté de santé, » le fléau continuant de sévir avec rigueur, et les

(1) Page 219. — (2) Archives municipales de Moûtiers.

chirurgiens, les remèdes et les hommes faisant défaut, les nobles syndics écrivirent à plusieurs personnes de Moûtiers pour les charger de la mission d'aller chercher à Chambéry des médecins, des remèdes et des hommes de peine. Un seul homme répondit à cet appel : ce fut le dit noble Garnerin, « lequel comme ancien amy du general et particulier de la dicte cyté se serait offert fournir argent, cirurgiens, drogues et bragues (1) en luy passant bonne assurance de le rembourser. » Les « communiers » ayant accepté cette offre, s'assemblèrent « au lieu dict de l'Isle » (la Saline) où fut passé un acte obligatoire en faveur du dit sieur Garnerin, le 16 août 1630, Claude-François Excoffier, notaire. Garnerin se hâta de remplir ses obligations, il partit et ne tarda pas d'envoyer « un cirurgien nommé Grandhomme » et des cureurs soit bragues qu'il avait pu se procurer à Genève. Le montant de la dépense s'éleva à 5171 florins et 10 sols (2). Les syndics payèrent à compte 1452 florins provenant des « particuliers possédant maisons infectes et pour le braguage d'icelles. » Pour libérer la ville de ce qu'elle redevait à noble Garnerin, les nobles syndics lui vendirent « purement et perpétuellement » par l'acte précité du 3 décembre 1631, « tant à leurs noms que des autres communiers et bourgeois de la dicte ville d'yci absents ; le Cartelage et Eminage de la dicte ville qui s'exige et doit estre exigé en la hasle grenatte et marché du bled en icelle cyté de Mostier. »

En 1640, la peste sévit de nouveau à Moûtiers. Les comptes des syndics d'alors nous apprennent que l'on construisit des hangars autour de la Maladière, destinés à recevoir les pestiférés. Malgré les quelques mesures hygiéniques qui avaient été prises par l'administration municipale, les débuts de la peste furent assez violents pour faire craindre les effrayants ravages de 1630. Les habitants atterrés, éperdus, incapables de lutter par la force morale et les moyens sanitaires contre le terrible fléau, abandonnèrent les ressources humaines et firent appel aux secours de la Providence. Mgr de Chevron, occupant alors le siège archiépiscopal de Tarentaise, fit vœu, de concert avec les habitants de Moûtiers, d'aller en procession au tombeau de saint François de Sales. A cet effet, une procession composée des confrères et des habitants pieux de la ville s'organisa et prit le chemin d'Annecy. L'archevêque marchait, en habit de pénitent, à la suite de ses ouailles (3).

Nous ne connaissons pas non plus le nombre des personnes qui succombèrent en 1640 ; mais il est certain, d'après le compte des dépenses faites par la ville à ce sujet, qu'il fut beaucoup moins considérable que celui de 1630.

En faisant les fouilles, en 1864, pour la construction de l'abattoir public de Moûtiers, élevé sur l'emplacement de l'ancienne Maladière, j'ai constaté l'existence d'une immense quantité d'ossements humains mêlés avec de la chaux. Il parait qu'on avait pratiqué de larges et profondes tranchées semblables aux fosses communes des grandes villes, et qu'on y avait entassé les cadavres que l'on recouvrit ensuite

(1) *Brague* est synonime de *cureur* ; ces hommes de peine nettoyaient les appartements, les désinfectaient, balayaient les rues et remplissaient les fonctions de fossoyeurs.
(2) La valeur du florin a été fixée à 13 sols 4 deniers par édit du 17 fév. 1717.
(3) *Le Prélat apostolique*, p. 226.

de chaux. J'ai compté sept têtes dans un espace de deux mètres carrés. La précipitation de l'inhumation était accusée par le désordre de la position des corps morts qui semblaient avoir été jetés les uns sur les autres. A en juger par les dimensions des os et surtout par celles des têtes et des mâchoires, il paraît que la peste moissonnait sans distinction d'âge.

Nous n'essaierons pas de déduire de la quantité d'ossements contenus dans la surface fouillée le nombre des personnes emportées par cette terrible épidémie, dont le choléra de nos jours n'est qu'une faible image, mais nous sommes convaincu qu'il fut très grand et que Moûtiers éprouva un véritable désastre.

IV.

Ses franchises.

Après le départ des Romains, la population de nos vallées, incessamment inquiétée par les bandes dévastatrices des barbares qui infestaient notre pays comme la Gaule, désorientée et craignant à chaque instant subir la domination brutale d'un nouveau maître, se gouverna au hasard, conservant toutefois quelques restes de sa constitution administrative romaine.

Forum Claudii, comme nous le verrons, ayant été érigé en municipe, ses habitants jouirent des privilèges que concède ce titre et de ceux qu'octroyait le droit latin. Les traditions romaines n'étaient pas effacées de leur mémoire et ils conservaient un vif sentiment d'indépendance qui les fit se roidir contre la servilité.

Par les concessions de Gondicaire et de Rodolphe III, rois de Bourgogne, dont nous parlerons plus loin, les premiers évêques de Tarentaise furent les uniques représentants du pouvoir, dans l'ordre civil, dans toute la partie de la Tarentaise que les Burgondes envahirent et occupèrent en 443. Le Détroit-du-Saix fut la limite de cette occupation. Depuis ce point, en remontant l'Isère, la Tarentaise était encore habitée par les Romains, qui ne la quittèrent que vers 476, à la fin de l'empire d'Occident. Après leur départ, cette partie de notre pays fut administrée par les Burgondes et ensuite par les comtes de Maurienne comme vicaires de l'empire d'Allemagne. Les prélats n'exercèrent jamais le pouvoir temporel dans la Haute-Tarentaise, mais elle fit toujours partie de leur domaine spirituel.

Au moment de l'invasion des barbares, le péril commun avait rapproché le haut clergé du peuple. Après la conquête de ces nouveaux venus, les évêques employèrent tous leurs efforts auprès des habitants pour leur faire accepter avec résignation les faits accomplis. Les rois francs, en reconnaissance de ce service, leur firent de larges concessions. Ces services réciproques formèrent une espèce

d'union entre les prélats et les princes au préjudice de la liberté du peuple. Les vestiges des institutions administratives romaines s'effacèrent, et le peuple, ayant perdu toute idée d'institution et ne comptant plus que sur l'évêque, se désintéressa des questions municipales. Du reste, toutes les affaires étant traitées sous la direction de l'évêque, une administration communale n'avait plus de raison d'être.

Il n'y eut pas de luttes entre les évêques et les habitants, en Tarentaise, ce qui fut la cause du maintien, pendant plusieurs siècles, de l'autorité des prélats et de l'autonomie du pays.

Après l'appel du comte de Maurienne, en 1082, par l'archevêque Héraclius, l'administration civile fut divisée entre-eux. Les habitants virent augmenter leur charges et devinrent les victimes des luttes qui naquirent entre les prélats et les princes.

Lorsque le régime féodal se fut implanté dans notre pays, les cruelles guerres de seigneur à prince et des seigneurs entre-eux obligèrent bien souvent des villages et même des paroisses, dans l'espoir d'éviter les sévices des vainqueurs, à demander la protection de leurs nobles voisins au prix de leur liberté. Le peuple fut alors écrasé sous le triple poids des charges que lui imposèrent le prélat, le prince et le seigneur.

La Savoie fut un pays de franc-alleu, hommes et choses étaient présumés libres. Cependant, son affranchissement demanda beaucoup de temps. Les serfs se débarrassèrent petit à petit de leurs liens et les familles, les villages et les communes se libérèrent à prix d'argent des droits féodaux. Le rachat de la terre servile dura plusieurs siècles. La lutte contre le servage commença au XIIIe siècle et ne se termina qu'avec son abolition qui eut lieu, en Savoie, en 1763.

On ne saurait décrire les souffrances du paysan de nos montagnes, taillable et corvéable à merci, pendant le long règne de l'ancien régime. Souvent ce qui lui restait après le paiement des impôts, des droits, des redevances des terres qu'il tenait par bail emphytéotique, était insuffisant pour ses plus stricts besoins.

Chaque mauvaise récolte était suivie d'une disette, quelquefois même d'une famine, le manque de route ne permettant pas les relations commerciales même avec les pays peu éloignés.

Les maladies épidémiques, la peste même souvent exerçaient d'effrayants ravages parmi nos populations rurales, mal nourries, mal logées, mal vêtues et ignorant les principes les plus élémentaires de l'hygiène.

L'homme de la glèbe n'était pas traité comme un être humain, mais comme une véritable bête de somme, vivant de pain noir, d'eau et de racines, labourant, semant et récoltant pour les autres.

Les conflits incessants, d'une part, entre les archevêques et les comtes de Savoie, et, de l'autre, entre ceux-ci et les seigneurs, finirent par fatiguer le peuple qui payait de son sang leurs querelles. Les traditions du municipe romain et le vieux levain d'indépendance qui était resté dans son esprit firent germer en lui l'idée de revendication de ses droits primitifs. Il lui vint le désir de secouer le joug et de gérer ses propres affaires. Les princes, par leur politique consistant à affaiblir

le clergé et la noblesse pour les dominer, l'aidèrent dans l'accomplissement de ses desseins.

Moûtiers, comme cité, finit par récupérer les importants privilèges attachés à cette distinction ; ses habitants étaient qualifiés de citoyens, *cives*, titre bien rare à cette époque et qui impliquait la reconnaissance de libertés anciennes. Les citoyens de Moûtiers, hommes-liges de l'archevêché, étaient organisés en municipe, selon la tradition romaine, depuis un temps immémorial, comme le laissent entrevoir leurs premières chartes d'affranchissement. Vers les trois quarts du XIIIe siècle, le désir de leur indépendance devenant plus vif, ils résolurent, après plusieurs conciliabules, d'adresser à l'archevêque un réquisitoire revendiquant toutes leurs anciennes libertés, dont plusieurs étaient tombées en désuétude, quelques-unes mal définies et d'autres contestées. L'archevêque avait intérêt à satisfaire ses administrés. Sous le régime féodal, on pouvait dire avec raison : le droit, c'est la force. Aussi chaque seigneur attirait-il à lui le plus de clients possible pour augmenter le nombre des gens servant à sa défense, afin qu'il pût lutter avec avantage contre ses adversaires. L'archevêque, dont le voisinage du comte de Savoie, occupant Salins depuis qu'Héraclius avait appelé Humbert à son aide, lui rappelait trop ce que coûtent certains services rendus ; craignant aussi que les citoyens de Moûtiers, en cas de refus, ne fissent appel à l'intervention de ce prince, dont il connaissait les tendances envahissantes, ou à celle des seigneurs laïques qui se seraient empressés de la leur accorder, dans leur intérêt, sans doute, avait, par conséquent, de graves raisons pour accueillir favorablement leur demande ; il devait même les satisfaire au point qu'ils n'eussent pas à envier une position meilleure sous un autre chef ; trouvant, du reste, leur réquisition juste, il ne s'opposa pas à la constatation des libertés réclamées, et il était prêt, au besoin, à en augmenter le nombre.

A cette époque, Pierre III, élu en 1271, occupait le siège archiépiscopal de Tarentaise. Il fit faire une enquête afin de connaitre les libertés que les citoyens de Moûtiers disaient exister, en leur faveur, *depuis un temps immémorial*. L'enquête ayant justifié les réclamations, on rédigea des articles acceptés et jurés sur les Evangiles par l'archevêque et les délégués de la cité — les élus du peuple, *électi et positi per dictos cives*, syndics et conseillers, représentant la communauté — qui firent le mérite de la charte du 6 des calendes de juin 1278 (1). Cet acte, qui fut publié avec un grand éclat, atteste, par son laconisme, la perpétuité des traditions et la force des coutumes ; il ne contient pas la nomenclature de franchises demandées, débattues et accordées, mais seulement des décisions sur des points incertains, sur des usages tombés en désuétude ou sur de nouvelles prétentions ; il n'est, à vrai dire, que la jurisprudence d'un coutumier, le commentaire de droits incontestés très anciens. Les clauses de ce contrat se groupent autour des quatre articles principaux suivants :

1° Les citoyens de Moûtiers qui, de père en fils ou plus récemment, sont les hommes de l'archevêché, se reconnaissent, eux et leurs fils, pour hommes-liges de

(1) Document, n° 5.

l'archevêque « ou qu'ils aillent ou résident, qu'ils tiennent ou non leurs biens à titre de fiefs ; »

2° Les hommes de l'archevêque jouissent du droit absolu de vendre, d'acheter, de tester pour les biens de toute nature, sauf pour les biens d'église, pour ceux dont l'hommage direct est dû à l'archevêque et pour ceux dont on ne peut traiter sans son consentement ;

3° Quiconque réside dans l'enceinte de la cité de Moûtiers, pendant l'an et le jour, acquiert le droit de citoyen ;

4° Le citoyen nouveau ne peut devenir propriétaire foncier s'il n'est déjà homme-lige de l'archevêque ou s'il ne déclare sa volonté libre de le devenir.

Cette charte nous révèle que les articles jurés, ainsi que ceux auxquels on se réfère, sans les énoncer, parce qu'ils sont incontestés, « résultent de la coutume immémoriale, de l'usage antique et ont toujours été scrupuleusement observés. »

Les citoyens de Moûtiers avaient intérêt, à cette époque, à être hommes-liges de l'archevêque, puisque, comme tels, ils ne pouvaient être appelés à prendre les armes que pour lui, quand même ils auraient été les vassaux d'autres seigneurs, et qu'en combattant pour lui, surtout lorsque leur cité était attaquée, ils défendaient en même temps leurs biens, leurs droits et leur liberté.

Le droit presque absolu d'acheter, de vendre et de tester consacrait la liberté de la famille.

Le titre de citoyen donnait droit à la jouissance de toutes les libertés de la cité ; étant conféré gratuitement, les demandes devaient être nombreuses et la population de la ville, en s'accroissant rapidement, en augmentait l'importance.

La condition d'être homme-lige de l'archevêque pour pouvoir devenir propriétaire foncier était l'exclusion de la cité des hommes-liges des autres seigneurs.

L'exercice, par les citoyens de Moûtiers, de leurs droits reconnus, réveilla le sentiment de leur dignité d'hommes libres, leur démontra leur aptitude à gérer leurs affaires et développa chez eux le germe de la noble ambition de conquérir leur entière indépendance.

Quatre-vingts ans plus tard, quelques-unes de ces libertés étant aussi tombées en désuétude comme celles possédées antérieurement à la charte de 1278, les citoyens de Moûtiers, désirant qu'elles fussent confirmées par un nouvel écrit pour en conserver pleinement la mémoire, requirent et supplièrent l'archevêque « de faire une enquête, selon son bon plaisir, sur toutes ces libertés, et de rechercher avec soin la vérité à cet égard ; et lorsqu'il l'aurait trouvée de déclarer que les susdits citoyens doivent jouir des libertés reconnues. Que s'il s'en trouve dont l'existence apparaisse moins clairement, le seigneur archevêque ait à les déclarer et reconnaitre par lui et ses successeurs. »

L'archevêque Jean III, mu par les mêmes motifs que son prédécesseur qui avait signé la charte de 1278, trouvant la réquisition des citoyens de Moûtiers conforme à la justice, voulant les traiter avec bonté et reconnaitre leurs droits, fit faire une enquête minutieuse sur les libertés dont la ville jouissait dès un temps

immémorial, et en arrêta, sur les bases fournies par l'enquête et l'acte de 1278, les cinq articles suivants, aussi acceptés et jurés sur les Evangiles par l'archevêque et par les députés de la cité, et rendus authentiques par un contrat du 22 janvier 1359 (1).

1° « Les biens meubles de tout citoyen décédant à Moûtiers ou au dehors de la ville, ne pourront être saisis ni arrêtés d'aucune manière par le seigneur archevêque, par ses familiers ou par toute autre personne, que le défunt ait des enfants ou non, qu'il ait fait son testament ou non, pouvu qu'il ait toutefois quelques parents ou proches, et que ces biens n'aient pas été frappés de sequestre à cause d'un crime commis par lui ; »

2° « L'archevêque définit et déclare que les dits citoyens ont joui autrefois d'une liberté qui est conforme au droit et à la raison ; à savoir qu'aucune poursuite ne sera faite contre un citoyen, si ce n'est sur la dénonciation d'une partie, excepté les crimes prévus par la loi et ceux qui sont commis la nuit ou dans les séditions populaires ; »

3° « Le seigneur archevêque déclare que les saisies, citations et compositions seront faites pour les citoyens susdits par le métral, suivant l'ancien usage, c'est-à-dire par un plaid général qui s'élève à deux deniers forts escucellés à payer chaque année au métral de Moûtiers, la veille de la Nativité ; »

4° « Les *banna concordata* seront imposés par le châtelain de la dite ville, recouvrés par le même officier et rendus à celui ou à ceux auxquels ils devront appartenir ; »

5° « Comme le seigneur archevêque de Tarentaise est dans l'usage d'approuver et garantir les ventes, aliénations et échanges de tous les fiefs qui existent dans cette ville et même près de ses confins, et de recevoir les laods et ventes, il dit et déclare que nul individu, qu'il soit maître d'un fief ou non, ne pourra en demander la commise ou l'échute avant de s'être assuré que tout ce qui est dit ci-dessus a été ponctuellement exécuté. »

Cette charte constate, comme celle de 1278, que Moûtiers était organisé en cité et que ses citoyens avaient des représentants, des fonctionnaires agissant en leur nom, administrant leurs intérêts et surveillant la chose publique.

Ces nouvelles franchises reconnaissent ou plutôt consacrent le droit antique des citoyens de Moûtiers d'hériter de leurs parents ou de leurs proches, morts *ab intestat*, leurs meubles, au lieu d'appartenir, par voie d'échute, au seigneur archevêque, comme dans les villes non libres.

Elles interdisaient, comme cela avait lieu dès un temps immémorial, toute instruction pénale contre un citoyen, à moins qu'un accusateur ne prit la responsabilité de la poursuite ; en cas de dénonciation calomnieuse ou mal fondée, l'accusateur subissait la loi du talion. Les individus saisis en flagrant délit, et dont la procédure exigeait de la célérité, ne jouissaient pas de ce privilège.

Elles chargeaient le *métral*, officier cantonal dont les fonctions consistaient à

(1) Document n° 7.

percevoir les contributions et à renouveler les reconnaissances et les baux, de signifier tous les actes relatifs aux saisies, citations et compositions pour un prix fixe annuel, au lieu de laisser ce soin aux officiers de l'archevêque, qui, souvent s'attribuaient de fortes parties des amendes dont ils avaient à toucher le montant, ou même prélevaient des taxes arbitraires sur les citoyens, à l'occasion des citations, des saisies ou des *compositions* ou *marciations*, amendes pécuniaires au moyen desquelles les citoyens pouvaient se racheter des peines qu'ils avaient encourues pour des délits ou même des crimes. Cependant, quoique le coupable se fût racheté de la peine qui lui avait été infligée, il n'était pas libéré envers la partie offensée et il lui devait des dommages. Pour éviter les difficultés qui pouvaient surgir entre l'offensé et le coupable, les franchises ordonnaient que les châtelains chargés de recevoir les amendes, *banna concordata*, compositions, qu'ils imposeraient, percevraient aussi les indemnités dues par les coupables et les remettraient aux offensés.

Lorsqu'un vassal ne payait pas sa redevance au temps fixé, le seigneur pouvait reprendre le bien en vertu du droit de *commise* ou d'*échute*. Mais souvent, abusant de ce privilège, on inquiétait de pauvres gens que les mauvaises récoltes ou les besoins de leurs familles ne permettaient pas de se libérer à l'époque indiquée. C'est pour faire cesser cet abus qu'il fut ordonné qu'avant de se prévaloir du droit d'échute, on examinerait si la transmission de la propriété avait été approuvée et garantie par l'archevêque, c'est-à-dire, si l'on s'était assuré que l'acquéreur pouvait remplir ses engagements.

Il y eut des luttes assez vives entre quelques archevêques et les habitants de Moûtiers au sujet des droits des prélats et des franchises des citoyens. On ne doit pas s'étonner de ces divisions si l'on pense que les archevêques, en cédant une partie de leurs droits perdaient une portion de leur autorité, et que les habitants de Moûtiers, en abandonnant leurs franchises ou même en ne les faisant pas reconnaitre dans de certaines circonstances, perdaient tout, même leur liberté. Les droits communs des habitants avaient établi entre-eux une solidarité indissoluble. Ils donnèrent plusieurs fois l'exemple d'une résistance courageuse contre l'arbitraire et même contre la violence pour la défense de leurs franchises. Nous nous contenterons de citer un fait entre plusieurs.

En 1384, Perret de Bertrand, vice-châtelain de l'archevêque Rodolphe de Chissé, réunit le 20 mai de la même année, à la *Curie* du seigneur archevêque, les syndics de Moûtiers et vingt-huit des notables de la ville, parmi lesquels il y avait trois notaires. Là, il leur donna lecture d'un acte dressé par ordre de l'archevêque, contenant la reconnaissance, en faveur du dit prélat, de certaine taille et de certaine exaction que l'on prétendait être dues à l'archevêché par les habitants de Moûtiers et il les invita à y adhérer. Les syndics et les citoyens qui les accompagnaient refusèrent énergiquement de reconnaitre ces prétendus droits. Alors, le vice-châtelain leur défendit de sortir de la curie et de la maison de l'archevêque avant qu'ils n'eussent accompli la volonté du prélat, sous peine de vingt-cinq livres fortes d'amende pour chacun d'eux, au profit de l'archevêque.

Préférant subir personnellement une peine pécuniaire plutôt que de grever les habitants de la ville d'une imposition qu'ils déclaraient indue, ils sortirent sans hésitation de la curie. Avant de quitter l'archevêché, ils avaient demandé une copie du document qu'on voulait leur faire accepter, mais on la leur avait refusée. Le vice-châtelain dressa alors un acte authentique de l'imposition de l'amende dont il les avait menacés.

Les syndics et les citoyens qui les avaient accompagnés ayant refusé de payer cette amende qu'ils considéraient comme injuste, des poursuites furent dirigées contre-eux et les juges de l'archevêque les condamnèrent à la peine pécuniaire édictée par le vice-châtelain.

Alors, les victimes de ce jugement tout au moins singulier, « tant en leur nom qu'en celui de la communauté de Moûtiers et de tous les habitants qui voulurent s'unir à eux, considérant que le remède de l'appellation est accordé aux opprimés et à ceux qui sont grevés contre tout droit; que les hommes et habitants de Moûtiers ne sont nullement tenus à l'exécution de la peine et de ce qui est contenu dans l'acte, pour de justes titres, raisons et causes écrites et non écrites qu'ils proposeront en temps opportun ; qu'ils sont, relativement à la dite peine et au contenu de l'acte, affranchis, libres et exempts de toute taille et exaction indue, qu'ils l'ont toujours été ainsi que leurs ancêtres avant eux ; que l'imposition de la dite peine, la lecture de l'acte et le procès qui en est résulté ont été faits sans citation, sans aveu, sans conviction juridique, sans consentement, bien plus, malgré opposition et contradiction, subitement, *ex abrupto*, arbitrairement et sans aucune formalité de droit : »

« Ils en appellent au très Saint-Père et Seigneur dans le Christ, le Pape et à son Siège Apostolique, à la Cour Romaine et à tout autre juge ecclésiastique et séculier, et à tous ceux à qui par droit, coutume, statut, privilège ou immunité spécialement, l'appellation pourrait être dévolue ou devrait parvenir ; et les dits syndics en leur nom et au nom des sus-nommés, demandent jusqu'à trois fois et avec une triple instance qu'on leur accorde les lettres dimissoires (1). »

Nous regrettons ne pas connaître le jugement de la Cour de Rome qui nous édifierait, sans doute, sur les droits et sur les torts des parties.

Les citoyens de Moûtiers ne se contentèrent pas de la reconnaissance de quelques-unes de leurs anciennes libertés, ils ne cessèrent de demander tous leurs droits et de lutter constamment pour leur maintien, ainsi que le constatent les innombrables procès visés dans l'arrêt du Sénat du 17 décembre 1655, organisant le syndicat dont nous parlerons plus loin. Ils voulaient obtenir leur antique droit de s'administrer eux-mêmes. Ils profitaient de toutes les occasions pour atteindre leur but. Toutes les fois qu'un fait marquant : un mariage, une naissance arrivait dans la maison de Savoie, le conseil municipal se réunissait et déléguait deux de ses membres, qui allaient à cheval de Moûtiers à Turin, précédés du valet de ville, la baguette à la main, pour présenter à la Cour les hommages de la ville, et qui

(1) Document, n° 8.

avaient la mission expresse de demander de nouveaux privilèges et la confirmation des anciens (1).

Grâce à leur persévérance et à leurs sollicitations pressantes et réitérées, leurs désirs furent accomplis par les droits reconnus et consacrés par les chartes et les concessions des années 1366, 1427, 1481, 1483, 1490, 1497, 1516, 1549, 1563, 1576, 1650 et 1655 (2) et probablement dans d'autres encore que nous ne connaissons pas.

L'acte du 7 janvier 1490, émanant de l'archevêque Jean VII, ordonne que les syndics de la cité de Moûtiers soient élus par les communiers, en présence de l'archevêque et de son bailli.

Jusqu'en 1650, toutes les questions municipales furent traitées et résolues par les habitants de la ville, réunis en assemblée générale, au fur et à mesure qu'elles se présentaient. Trois syndics, quatre conseillers, un avocat et un procureur de ville, élus par les communiers, étaient chargés de l'exécution des décisions de l'assemblée. Ces assemblées générales étaient présidées par le bailli de l'archevêché.

Les difficultés pour réunir le peuple, dont les deux tiers étaient nécessaires pour rendre ses délibérations valides, le désordre des discussions et l'indiscipline de ces assemblées nombreuses causant des lenteurs préjudiciables aux intérêts publics, démontrèrent la nécessité de créer un corps municipal peu nombreux, émanant de l'élection du peuple et remplaçant les assemblées générales.

A cet effet, une assemblée générale, composée de tous les habitants de la cité, convoquée par « publication par les carrefours, après le son de trompe, » de la part de l'archevêque et par commandement des nobles syndics de la cité, eut lieu le 23 janvier 1650, pour entendre la lecture de la requête présentée par les administrateurs municipaux le 18 janvier 1650, au souverain Sénat de Savoie, au sujet de la demande d'établissement d'un conseil communal composé de vingt-huit membres, et donner son avis.

On exposait, dans cette requête, qu'il était difficile d'assembler le peuple en nombre suffisant pour délibérer sur les affaires de la ville, qui, par suite, restaient en souffrance, ce qui était préjudiciable à l'intérêt public ; que des personnes « de la lie du menu peuple » semaient la confusion et le désordre dans les assemblées générales en émettant des votes déraisonnables, ce qui nuisait à la bonne administration de la ville.

Après la lecture de cet écrit, l'assemblée consent à ce que « vingt huit des plus apparants et cappables bourgeois de la dicte ville seront établis pour consellers et faire telle charge leur vie durant, au nombre des quels vingt huit sont comprins les trois nobles modernes scindicqz pour exercer la dicte charge de conseler comme les aultres conselers appres l'expiration de leur scindical. »

Ce conseil, d'après la requête, aura les mêmes pouvoirs que les précédentes assemblées générales ; ses délibérations, pour être valables, devront être prises par

(1) Arch. municip. délibérations de 1647 à 1788.
(2) Arch. municip. et diocésaines et Acad. La Val d'Isère, *Documents*, tome I.

les deux tiers de ses membres. Les conseillers qui n'assisteront pas aux réunions pourront être rayés du tableau par leurs collègues et remplacés par d'autres nommés par le conseil. Il en était de même à l'égard des syndics, mais leurs successeurs devaient être nommés par l'assemblée de tous les habitants de la ville, en présence des officiers locaux.

L'assemblée nomma ensuite les vingt-huit « deputés et conseils » qui devaient former le nouveau conseil de ville et pria le Sénat de vouloir bien approuver et homologuer sa délibération (1).

Une copie de la requête dont on venait de donner lecture à l'assemblée fut adressée au duc de Savoie, le priant de vouloir bien l'approuver.

Par rescrit daté de Turin le 6 octobre 1650, mis en marge de la dite requête, le duc de Savoie accorde à la ville de Moûtiers un conseil municipal, sous les conditions suivantes :

1° Le conseil sera composé de vingt-un membres, compris les trois nobles syndics, lesquels seront élus en assemblée générale des citoyens ;

2° Les conseillers seront à vie et choisis à chaque vacance par le conseil ;

3° Le conseil pourra condamner, en cas de délit municipal, à des amendes — dont le maximum n'excédera pas 25 livres — applicables aux réparations de la ville, de l'Hôtel-Dieu et de la Maladrerie ;

4° Enfin, le conseil jouira des droits et prérogatives attribués aux conseils de Chambéry, d'Annecy et de Rumilly (2).

Par délibération du 13 décembre 1650, le conseil général délégua un de ses membres à Chambéry pour faire entériner le dit rescrit par le Sénat.

La même assemblée générale délégue deux membres du conseil municipal auprès de Son Altesse Royale, en Piémont, pour obtenir d'elle la confirmation des privilèges que la ville tenait de Charles-Emmanuel, de Victor-Amé et de Madame Royale (3).

En 1655, à la suite de différends survenus entre l'archevêque et le Conseil de ville, au sujet de sa création et de ses attributions, le Sénat de Savoie rendit l'important Arrêt suivant, après examen des « titres, pièces et procédures » en nombre considérable, fournis par les parties et énumérés dans le préambule :

« Le Sénat disant droit sur les fins et conclusions respectivement prinses par les parties, et sur les réquisitions du Procureur Général intérinant les dites réponses et patentes quant à ce établit et crée définitivement en la cité de Moustier un Conseil de ville composé de dix-huit Conseillers, outre les Avocats et Procureurs de Ville et les Syndics dont le premier sera Noble ou Docteur. Et ordonne qu'au cas qu'un des dits conseillers vienne à décéder, il sera procédé à la nouvelle élection d'un autre par la pluralité des voix ; et qu'en l'assemblée du dit Conseil assistera le Ballif ou Viballif de l'Archevêché de Tarentaise, avec les prééminence et autorité qu'ils avaient précédemment aux assemblées publiques des Bourgeois

(1) Document, n° 12.
(2) Arch. municip. de Moûtiers. — (3) Id.

du dit Moustier. Ordonne en outre que le dit Conseil connaitra, les deux tiers étant assemblés, les trois faisant le tout, des réparations et servitudes concernant les bâtiments de la Ville ; et ce sommairement, sans figure de procès. Et au cas qu'il y aurait opposition ou empêchement formé aux ordonnances et procédures du dit Conseil, que les parties se retireront pardevant le Juge ordinaire de la dite Archevêché pour être réglé ; que les billettes et répartement des soldats qui devront loger dans la dite Cité seront faits par les dits Syndics et Conseil, comme aussi les mandats de justice et commandements à eux adressés pour le service de S. A. R. seront par eux exécutés ; qu'ils auront pouvoir de recevoir des bourgeois et les rayer du rôle de bourgeoisie, suivant les privilèges à eux accordés par Sa dite A. R ; qu'ils délibéreront et ordonneront tout ce qui sera requis pour la conservation de leurs dits privilèges et immunités ; qu'ils régleront les différents qui naitront entre les habitants du dit Moustier pour réception du pain bénit ; qu'ils mettront le prix à la chair qui se vend dans leur boucherie. Et le tout à l'assistance du Ballif, entre les mains du quel les Syndics élus par les Bourgeois prêteront le serment et poseront leurs comptes à la forme accoutumée. Et à la charge qu'au cas qu'il echerra de mulcter d'amendes les Bourgeois et habitants du dit Moustier sujet à la juridiction temporelle de la dite Archevêché pour n'avoir satisfait aux ordonnances du dit Conseil, les Syndics ou procureurs de Ville se retireront pardevant les Officiers temporels de la dite Archevêché, pour faire déclarer les dites peines et amendes. Et concernant le surplus de la police, a maintenu et retenu les dits Officiers de l'Archevêché en la possession d'icelle exercer. Sans dépens entre les parties et pour cause fait à Chambéry au Sénat, et prononcé aux procureurs de Ville le 17 décembre 1655 (1). »

Les citoyens de Moûtiers, pour augmenter la garantie de leurs droits municipaux, avaient obtenu que les archevêques, en prenant possession de leur siège, jurassent sur les Evangiles qu'ils reconnaissaient et maintiendraient les libertés de Moûtiers. Les archives de cette ville nous donnent le nom de treize de ces prélats qui ont prêté ce serment solennel, depuis Bertrand de Bertrand en 1359, jusque et y compris Milliet de Challes en 1660 et 1673 (2).

Non contents des droits civils, les citoyens de Moûtiers, voulant pourvoir seuls aux besoins de la commune, acquirent peu à peu, dans ce but, la liberté commerciale. Ils affermèrent de l'archevêque Bertrand, en 1315, à perpétuité, le droit d'*éminage* (3), — droit en nature, qu'on levait sur le marché de Moûtiers, sur les céréales et sur les autres grains, — la banalité des fours et la taxe du mezel ou de la boucherie. En 1319, ils prennent à bail du même prélat, aussi à titre perpétuel, le droit de tavernage, celui des halles mercières, celui des places, des tables et des bancs et une maison avec jardin, verger et vigne proche le prieuré de

(1) Archives municipales de Moûtiers.

(2) Invent. des Arch. municip. de Moûtiers, par Bergonsy, 26 août 1778.

(3) Hémine, mesure de capacité des Romains, contenant 0 litres 27 ; à Moûtiers, elle était de 0 lit. 70 ; on en prélevait une sur chaque bichet contenant 15 litres 50.

Saint-Martin. Ils obtinrent depuis d'autres baux et firent plusieurs acquisitions qui leur livrèrent presque tous les droits municipaux que détenaient les archevêques.

Nous savons, par la transaction du 26 juin 1769 (1), entre Charles-Emmanuel III et l'archevêque Claude-Humbert de Rolland, que les seuls droits communaux restant au prélat à cette date étaient : 1° Ceux de la police, dont il formait les bans et députait les officiers et les juges pour les faire observer, et en percevait les amendes ; 2° Les langues des bêtes tuées à la boucherie ; 2° La *leyde* sur le bétail les jours de foires et de marchés, — octroi de capitation — pour un tiers seulement ; il paraît que les deux autres tiers appartenaient déjà à la ville ; 4° Le droit d'aunage sur les gros draps et les toiles en pièces, fabriqués dans la province et que l'on vendait dans la ville ; 5° Enfin le droit d'héminage sur la place Saint-Pierre. L'archevêque ne devait exercer ce droit que sur les tubercules, croyons-nous, qui se vendaient ordinairement sur cette place, puisque celui sur les céréales et autres grains, qui se vendaient à la halle *grenetta*, avait déjà été acquis par la municipalité.

Tous ces droits furent plus tard cédés par le roi à la ville.

V.

Municipalité.

Avant la conquête romaine, nos populations alpestres, encore dans un état un peu sauvage, étaient éparses et se gouvernaient à peu près à leur guise, sans chefs ni lois. Les Romains, après leur victoire, forcèrent les habitants de nos montagnes à se créer un centre et à confier leurs intérêts civils et religieux à des magistrats qu'ils élisaient ; mais leur vie commune fut alors sous la direction et la surveillance du gouverneur de la province. Ces réunions, un peu forcées, des habitants en circonscriptions urbaines, amenèrent la construction de villes où l'on était obligé de se faire inscrire pour le cens, d'y apporter le tribut pour l'Etat, d'y conduire les recrues pour l'armée et d'y chercher des juges pour les contestations. Chacune de ces villes fut constituée en municipe et eut, par conséquent, son droit propre, ses coutumes et ses lois particulières (2).

Les hommes qui peuplèrent Moûtiers pratiquèrent certainement encore, après le départ des Romains, le régime municipal qu'ils tenaient d'eux. Mais, comme nous l'avons déjà dit, fatigués des luttes incessantes qu'ils eurent avec tant de hordes barbares qui envahirent et dévastèrent leur territoire, ils finirent par se ranger sous la bannière de l'archevêque, administrateur du pays à cette époque, auquel ils laissèrent le soin de les protéger et de les gouverner.

(1) Document n° 13. — (2) Victor Duruy, *Histoire des Romains*. La Cité, t. V, p. 73.

Dispersés, du reste, par l'ennemi, et vivant isolés dans les replis les plus cachés de nos montagnes, la vie commune et, par suite, l'exercice du régime municipal leur étaient devenus impossibles. Ils oublièrent peu à peu, sous l'administration autoritaire des prélats de Tarentaise, leurs anciennes libertés communales. L'abandon de leurs droits leur coûta leur indépendance.

Plus tard, devenus victimes des guerres continuelles qui surgirent à l'origine des institutions féodales, le sentiment de leur dignité s'étant réveillé et le souvenir de leurs anciennes libertés municipales leur ayant suggéré le désir de s'administrer eux-mêmes, ils réclamèrent leurs vieux droits et finirent par obtenir, grâce à leurs persévérantes sollicitations, la libre administration de leur cité.

Les habitants de Moûtiers, comme l'attestent, ainsi que nous venons de le voir, des reconnaissances successives d'anciens droits, jouissaient, dès bien longtemps avant le XIIIe siècle, date de leurs plus anciennes franchises que nous connaissions, du titre de citoyen, des prérogatives et des libertés qui en résultaient et vivaient déjà sous le régime municipal, alors que presque tous les autres peuples de l'Occident gémissaient encore sous le joug d'une dure servitude.

La création des archives municipales ne remonte pas, dans notre pays, à une époque bien reculée. Avant leur installation dans un local appartenant à la commune, les premiers magistrats municipaux conservaient chez eux les titres communaux ; beaucoup de ces actes, pour ne pas dire tous, se sont égarés ou ont été détruits inconsciemment, ce qui explique la rareté des titres primitifs municipaux dans les archives communales. Ce n'est que depuis le commencement de l'année 1724 que les communes de la Tarentaise furent obligées d'avoir des registres reliés et timbrés, sur lesquels les châtelains étaient tenus, sous peine de privation de leur traitement, de dresser tous les actes publics (1).

La plus ancienne des délibérations municipales existant aux archives de la ville de Moûtiers est du 27 janvier 1647.

La lecture des anciennes délibérations nous a appris que les organes de la vie municipale étaient alors : 1° l'assemblée du peuple; 2° le conseil général ; et 3° le conseil particulier. L'assemblée générale se composait de tous les hommes de la cité âgés de vingt-cinq ans ; le conseil général était formé des syndics, des conseillers et des bourgeois ; et le conseil particulier ou communal des syndics et des conseillers seulement. Les conseillers municipaux étaient choisis parmi les bourgeois les plus capables de la ville ; ils étaient nommés par tous les habitants de la cité réunis en assemblée générale. Les syndics étaient élus, primitivement, par les conseillers et les bourgeois réunis, et plus tard, par les conseillers seulement. Dans un arrêté du 23 décembre 1724, l'intendant de la province de Tarentaise ordonnait aux électeurs de nommer syndics les hommes les plus capables et les plus apparents de la commune, les menaçant d'une « peine arbitraire » s'ils élisaient des « insolvables ou des idoines » incapables.

Les charges municipales n'étaient pas recherchées à cause des obligations

(1) Archives municipales de Moûtiers.

onéreuses qu'elles imposaient. Les citoyens nommés syndics étaient contraints d'accepter et d'en exercer les fonctions pendant un an ; ils étaient tenus de prêter serment entre les mains du bailli de « bien et fidèlement exercer la dite charge sans suppôt ni connivence et généralement se comporter en gens de bien et d'honneur et de ne révéler aucunement le secret de ce qui se fera au conseil (1). »

L'assemblée générale du peuple, représentation vivante de la souveraineté municipale, était consultée au sujet de toutes les mesures qui sortaient de l'ordre habituel. Le conseil municipal, agent d'exécution des décisions populaires et de celles du conseil général statuant spécialement sur les questions financières, délibérait sur toutes les questions intéressant la cité et son territoire. Ses résolutions prises en présence du bailli de l'archevêché seulement, dans les temps reculés, et plus tard, en l'assistance du même magistrat et du procureur fiscal du prince régnant, n'étaient soumises à aucune approbation supérieure. Lorsque des conflits s'élevaient entre le conseil et le bailli ou le procureur fiscal, ils étaient réglés par le souverain Sénat de Savoie.

Le conseil municipal contractait, empruntait, remboursait, s'obligeait, possédait, acquérait, aliénait au nom de la ville ; il estait en jugement pour elle et recevait, au besoin, du peuple assemblé à sa demande, des pouvoirs spéciaux pour défendre, au sénat, les intérêts de la cité ; il avait ses finances et ses écoles et en nommait les professeurs qui, cependant, devaient être admis par l'archevêque ; il adjugeait les travaux publics, dressait le rôle de la taille des bourgeois et celui de certaines redevances urbaines ; il avait la police des rues, des édifices publics, des marchés et des poids et mesures ; il réglementait les boucheries, les fours banaux, les tavernes, etc.. Le recouvrement des impôts municipaux et des deniers royaux se fit, pendant longtemps, gratuitement par les syndics, à leurs risques et périls ; leurs comptes étaient vérifiés et apurés par des représentants intègres de la cité, choisis par le conseil, et soumis à l'approbation de la Chambre des Comptes de Savoie. Plus tard, la perception des contributions royales et des revenus de la ville fut confiée, à la suite d'enchères publiques annuelles, à un exacteur recevant une rétribution de tant pour cent sur le montant perçu.

Lorsque les revenus municipaux ne suffisaient pas aux dépenses des services obligatoires et des constructions publiques, on faisait payer aux habitants de la cité un impôt de capitation.

Les fonctions municipales, malgré leurs lourdes charges, furent gratuites pendant bien des siècles. Les conseillers jouissaient cependant de « certains proffits, honneurs, immunités et privilleges, » dit une délibération du 21 mars 1691, mais qu'elle ne décrit malheureusement pas. Une autre délibération du 1er janvier 1690 énonce que, de tout temps, la ville donne annuellement aux modernes syndics cinquante florins pour faire un « rondeau, » soit un banquet, auquel prenaient part les syndics et les conseillers, sous la présidence du grand bailli, assisté de l'avocat, du procureur et du secrétaire de ville, « afin de faciliter les nouvelles

(1) Archives municipales de Moûtiers.

élections et nominations des syndics. » Par délibération du 10 mars 1781, le conseil vote et l'Intendant approuve qu'il sera donné une indemnité annuelle de 95 livres au 1er syndic, de 75 livres au 2me ; de 45 livres au 3me ; de 20 livres à l'avocat de ville et de 13 livres 10 sous au procureur de ville (1).

L'archevêque Jean de Compeys, par patentes délivrées en 1490, donne aux syndics le droit de porter des bâtons de commandement dans les solennités et d'avoir le pas dans les cortèges. Les femmes des syndics avaient aussi le pas sur les bourgeoises (2).

Nous voyons, par ce rapide résumé, que l'ancienne cité avait bien plus de liberté que la commune française actuelle. A cette époque, la vie municipale était active, ardente, désintéressée. On ne reculait ni devant la peine ni devant la lutte pour sauvegarder la fortune de la cité, les droits municipaux et ceux des justiciables. La responsabilité était égale à la liberté ; aussi les administrateurs municipaux étaient-ils vigilants, prévoyants, réfléchis et bons ménagers des deniers publics dont ils étaient responsables.

Nos ancêtres aimaient beaucoup leur cité, cette grande famille commune qui, avec la famille particulière, sont les éléments constitutifs essentiels de la société ; ils la voulaient heureuse et belle ; aussi ne reculaient-ils devant aucun sacrifice pour elle. Ils pratiquaient largement le civisme, cette vertu qui sacrifie l'intérêt personnel au bien public.

L'ancien régime municipal peut se résumer en trois mots : honneur de la cité, civisme et dignité du citoyen.

VI.

Bourgeoisie.

Le moyen âge fut le règne de la force.

Au moment de l'installation de la féodalité, la société était composée de quatre catégories distinctes : les princes, les seigneurs de fiefs, le clergé et le peuple. Les trois premières classes s'efforcèrent de se constituer en individualités indépendantes au détriment de l'unité du corps social. Les hommes du peuple, les vilains, les roturiers, comme on les appelait dédaigneusement, réduits à l'état de serfs, exploitaient les domaines des seigneurs. Ces pauvres déshérités, mis au rang de la brute, au mépris de leur dignité d'homme, ne pouvaient disposer ni d'eux ni de leurs avoirs ; ils appartenaient, corps et biens, au seigneur qu'ils servaient ou sous la protection du quel ils vivaient. C'était l'exploitation révoltante du faible par le puissant.

(1) Archives municipales de Moûtiers, *délibérations* de 1647 à 1761.
(2) Archives de l'évêché.

L'établissement du régime féodal amena l'institution des bourgeoisies, association des habitants des villes, ayant pour but de se prêter mutuellement aide et protection. Il y eut deux sortes de bourgeoisies : les royales et les féodales; les premières furent créées dans le but de soustraire les habitants à la juridiction féodale, et les secondes dans celui de retenir les vassaux auprès des seigneurs. Au début, le droit de bourgeoisie était attaché au territoire au lieu de l'être directement à l'individu. Le titre de bourgeois donnait le droit d'être compté au nombre des habitants d'une ville et de participer aux privilèges dont seuls ils jouissaient.

Les archevêques de Tarentaise, comme nous l'avons vu plus haut, accordèrent aux bourgeois de Moûtiers certaines exemptions et réglèrent leur administration. La plus importante des concessions fut celle garantissant l'entière disposition de leur personne et de leurs biens. Les bourgeois admis ne payaient aucune redevance.

La charte de 1276 accordait gratuitement le droit de bourgeoisie à quiconque résidait à Moûtiers un an et un jour.

Lorsque le pouvoir temporel des archevêques de Tarentaise eût passé dans les mains des princes de la maison de Savoie, le conseil municipal de Moûtiers obtint d'eux le privilège de nommer des bourgeois et de rayer du rôle ceux qui, par leur inconduite, méritaient cet affront.

Plusieurs délibérations du conseil municipal, à dater de 1650, nous apprennent qu'il fallait payer, pour être reçu bourgeois, au profit de la caisse municipale, mais pour une fois seulement, une somme en raison de la fortune du postulant, pouvant s'élever jusqu'à cent florins. Depuis cette époque, ce titre ne fut accordé gratuitement qu'aux personnes qui avaient rendu des services à la ville ou qui lui avaient fait des dons.

Par patentes du 20 novembre 1628, Charles-Emmanuel exempta les bourgeois de Moûtiers des impositions extraordinaires annuelles qui, dans ce temps, pouvaient égaler les sept huitièmes du montant total des contributions.

Lorsqu'un habitant de Moûtiers désirait être reçu bourgeois de la ville, il en faisait la demande par requête au conseil municipal.

Le conseil ouvrait ensuite une enquête portant sur le temps de l'habitation du requérant dans la ville, sur sa probité et sur les services rendus à la commune; il délibérait ensuite sur l'admission ou le rejet de la demande.

Les lettres de bourgeois (1), sur parchemin, avec sceau pendant de la ville en cire rouge, portaient que le conseil recevait le suppliant ainsi que ses enfants et les enfants de ses enfants, à l'infini, à naître, naturels et légitimes au nombre des bourgeois et jurés de Moûtiers pendant qu'ils habiteraient la ville; qu'ils jouiraient de toutes les libertés, franchises, privilèges, immunités, prééminences, prérogatives et commodités de la ville. Le nouveau bourgeois jurait solennellement qu'il vivrait selon notre sainte mère l'Eglise catholique, apostolique et romaine ; qu'il serait bon et loyal ; qu'il obéirait au conseil et aux officiers de la ville ; qu'il observerait et garderait les libertés, les franchises, les coutumes, les polices, les statuts et les

(1) Document, n° 14.

ordonnances ; qu'il contribuerait aux charges et aux dépenses présentes et à venir pour l'utilité et le profit de la ville ; qu'il se rendrait au conseil lorsqu'il y serait appelé et qu'il tiendrait secret ce qui y serait dit et proposé, à moins que ce ne fussent des choses qui devaient être publiées ; qu'il relèverait et rapporterait tout ce qu'il saurait ou entendrait contre le bien et le service de Sa Majesté et de la ville ; qu'il procurerait le bien à la cité et travaillerait à son honneur ; qu'il monterait la garde et se procurerait des armes, selon son pouvoir, pour la défense de la ville ; qu'il achèterait maison et autres fonds, dans la cité et sa franchise, selon ses moyens ; qu'il ne passerait point de marchandises en fraude ; qu'il ne s'absenterait pas de la ville en temps de guerre, sans un congé ou une permission, enfin, qu'il ne fera ni ne souffrira qu'il ne soit fait aucune « pratique, machination et entreprise » contre la religion, le roi, la ville, ses statuts et ses ordonnances.

Ces lettres de bourgeoisie se simplifièrent avec le temps ; il en fut délivré jusqu'au moment où la Révolution française annexa la Savoie à la France.

C'est à l'activité de la bourgeoisie, à ses efforts, à sa persévérance, à son civisme surtout que nous devons les libertés communales ; c'est elle qui a jeté les fondements de la société civile en acquérant, pour chacun, au prix de sacrifices innombrables, la libre disposition de sa personne et de ses biens ; c'est à elle que nous devons toutes les libertés dont nous jouissons ; c'est elle qui les a successivement acquises au prix de son sang, qui a détruit le servage et rendu libres les manants et les vilains ; et c'est à elle, enfin, que nous devons la substitution du droit commun au régime inique des privilèges.

VII.

La Maladière.

La date de la fondation des établissements de charité de Moûtiers est inconnue. Les documents concernant la création de la Maladière et de l'Hôpital font complètement défaut ; il ne reste que la légende.

Les archives de l'Hospice et celles de la municipalité de Moûtiers contiennent de nombreux et précieux documents sur ces établissements, mais pas un ne remonte à leur fondation.

Les archives de l'Hospice renferment une copie d'un *Verbal général* très important, dressé le 2 juin 1731, à Moûtiers, par spectable Jean-Baptiste Cullierat, juge mage de Tarentaise, commis par lettre du Sénat de Savoie du 7 décembre 1729, pour, « après avoir pris les éclaircissements nécessaires, envoyer au Sénat des copies authentiques des titres de fondation des œuvres et lieux pieux des villes et parroisses de son département, pour pouvoir, en cas d'inobservance, être pourvu à leur exécution entière. »

Le juge mage Cullierat déclare : qu'avant de dresser son procès-verbal sur les établissements et les aumônes qu'il y désigne, il a pris ses renseignements auprès de gens dignes de foi, et qu'il a recueilli tous les titres publics authentiques les concernant. Tous ces actes sont inventoriés à la fin de son procès-verbal et ils sont encore presque tous aux archives de l'Hospice.

Il dit que beaucoup des titres de l'Hôpital ont été perdus par « les malheurs des guerres et le laps du temps. » Nous citerons les principaux de ces actes et leur dispositif en parlant des établissements auxquels ils se réfèrent.

Durant le moyen âge, les hôpitaux destinés au traitement des lépreux étaient appelés indistinctement : *léproserie, ladrerie, lazaret, maladrerie, maladière*, parce qu'ils étaient sous l'invocation de saint Lazare, vulgairement saint Ladre.

A Moûtiers, le refuge de ces malheureux se nommait la *Maladière*, nom que porte aujourd'hui l'endroit où il fut élevé.

L'existence d'une léproserie à Moûtiers est, pour ainsi dire, le témoignage de l'universalité de cette répugnante et affreuse maladie, séquestrant de la société les malheureux qui en étaient atteints. La lèpre, apportée d'Orient par les Croisés, s'était répandue dans toute la France et avait envahi nos Alpes.

Les Hébreux traitaient comme des parias les personnes atteintes de la lèpre. Moïse prescrivit les moyens les plus énergiques pour en empêcher la propagation. On déclarait impur, non-seulement le lépreux, mais encore celui qui l'avait touché, et ils étaient alors exclus des cérémonies du culte et de la société même, jusqu'à ce qu'ils fussent purifiés. Ils étaient alors obligés de vivre dans un quartier isolé, et ils ne pouvaient sortir de leur retraite qu'avec des vêtements déchirés, la tête nue, le menton et la bouche couverts. Lorsque quelqu'un venait de leur côté, ils étaient obligés de crier qu'ils étaient impurs et qu'on s'éloignât d'eux.

Les lépreux étaient aussi un objet d'horreur pour les populations chrétiennes du moyen âge. Mais, au lieu de leur assigner un quartier particulier, on les enfermait dans des léproseries.

Moûtiers a vu s'accomplir dans ses murs la législation barbare appliquée aux lépreux jusque dans le courant du XVIIe siècle.

Le malheureux atteint d'un cas de lèpre, constaté par un médecin, était condamné au sequestre par l'autorité locale.

Le lépreux était immédiatement conduit à l'église par le clergé, en chantant. Là, après l'avoir dépouillé de ses habits, on le revêtait d'une robe noire. On le plaçait ensuite entre deux tréteaux pour simuler un cercueil, et, après avoir chanté sur lui l'office des morts, on le conduisait à la léproserie. Les restrictions minutieuses auxquelles il était soumis venaient encore ajouter à l'amertume de sa triste solitude. Lorsqu'il lui était permis de sortir un instant de sa retraite, il devait toujours être revêtu de sa robe noire, il était obligé d'avertir de son approche les habitants et les passants par le bruit d'une crécelle.

La Maladière de Moûtiers était établie sur le bord gauche de la route allant de cette ville à Aigueblanche, sur l'emplacement où est élevé aujourd'hui l'abattoir.

On ignore la date de la construction primitive de cette léproserie. Le plus ancien document qui en parle, est une donation de vignes du 6 des kalendes de janvier 1288 (1), en augmentation de celles qu'elle « possédait déjà. » Elle existait encore en 1731, et se composait, alors, d'une petite maison, pl. 75, à droite de la chapelle N ; d'un petit jardin attigu, allant de la route à l'Isère, et de la dite chapelle N, sous le vocable de saint Lazare et de sainte Madeleine. L'endroit où elle était porte encore ce dernier nom. Les syndics et le conseil des pauvres avaient, comme administrateurs de la Maladière, le droit de patronage et de nomination du recteur de la dite chapelle (2).

La Maladière fut pendant longtemps, à Moûtiers, le seul établissement où les malades pauvres, les lépreux et les pestiférés furent recueillis et soignés (3). En 1640, la peste sévissant à Moûtiers, des hangars, destinés à recevoir les pestiférés, furent construits autour de la Maladière (4).

Après la création de l'Hôpital, les deux établissements reçurent simultanément des malades. La Maladière recueillait les lépreux et les pestiférés, et l'Hôpital les malades indigents ; il donnait aussi l'hospitalité aux voyageurs ecclésiastiques mendiants, réguliers ou séculiers. Un acte de rente constituée du 31 décembre 1577 (5), témoigne que la Maladière était encore, à cette date, distincte de l'Hôpital, et que ces deux établissements avaient encore alors leurs revenus séparés, puisque la sence constituée par ce contrat, en faveur des deux hospices, l'était : *divisione et assignatio partibus*.

Vers le commencement du xviie siècle, la Maladière était en mauvais état (6), et l'Hôpital ayant pris une certaine importance par les nombreux legs faits en sa faveur, la Maladière fut abandonnée et ses fonds furent réunis à ceux de l'Hospice. En effet, on voit dans un testament de Claude de la Pierre, du 15 juin 1625 (7) qu'un legs est fait en faveur des pauvres « de l'Hôtel-Dieu et Maladière. »

Dans une transaction du 21 mai 1654 (8) Pichat, notaire, entre les syndics administrateurs et D^{lle} Marguerite Dunand, il est écrit : « l'Hôtel-Dieu et Maladière de Moûtiers. »

Parmi les actes de réception des lépreux à la Maladière, nous citerons :

Celui du 3 juillet 1486, par lequel Guillaume de Salins, d'Aigueblanche, reconnaît devoir aux syndics de Moûtiers, administrateurs de la Maladière, la somme de 25 florins, petit poids, pour la réception de noble Bon de Salins ;

Celui de 1488, concernant la réception de Dunand Antoine, des Chapelles ;

Celui de 1490, de la réception de Jeanne Dunand, pour y rester sa vie durant, moyenant 12 florins par an ;

Un autre de la même année, par lequel on reçoit Jeanne Deval, pour le prix de 12 florins, payés par le chapelain de Saint-Pierre ;

Celui du 28 avril 1392, par lequel Jean Peyssic, bourgeois de Moûtiers, est

(1) Archives de l'Hospice. — (2) Id., procès-verbal Cullierat. — (3) Id., id.
(4) Archives municipales de Moûtiers, Comptes des syndics.
(5) Archives de l'Hospice. — (6) Id., procès-verbal Cullierat. — (7) Archives de l'Hospice. — (8) Id.

reçu à condition qu'il se fournira la nourriture et le vêtement, et qu'il paiera 40 florins or, p. p, chacun de 12 deniers gros, et à défaut payer *duo sestaria siliginis bone pulchre bone vannate et receptibilis*, de sence annuelle ;

Des conventions passées en 1501, entre les syndics de Moûtiers et Vibert Jacques de Montgirod, pour l'admission de sa femme Jeanne ;

D'autres conventions de l'année 1502, pour l'admission de Girod Pierre, de Bozel ;

Enfin, un acte du 25 octobre 1510, par lequel la nommée Peronnette Borrel, de Saint-Paul, est admise à vie pour 20 florins, p. p, payés en cinq écus au soleil et un florin d'Allemagne, et à condition qu'elle fera la quête dans la ville pour les infirmes de la léproserie, et qu'elle apportera à la Maladière : *una coperta pagni quatuor linteaminibus, uno cappis, uno pulvinari plumarum, uno gausappa, una mapa ou maxa, uno pilalpho stagni de picoto, una scutella et uno cissorio sufleis* (1).

VIII.

L'Hôpital.

Le juge mage Cullierat écrit, dans son verbal, qu'il n'a pu trouver aucun titre relatif à la fondation de l'Hôpital, appelé Hôtel-Dieu de Moûtiers. Il dit que cet établissement remonte à une date bien ancienne, puisque l'on voit, dans l'acte de partage fait par saint Pierre II, en 1170, des églises du diocèse de Tarentaise entre lui et ses chanoines (2) que des dîmes étaient déjà payées à l'Hôpital par les prédécesseurs de ces derniers.

L'Hôpital prit un grand accroissement par suite de la donation que lui fit saint Pierre II de la moitié des dîmes de Moûtiers, et de la dîme de l'église de la Saulce et de la chapelle du Carret. Cullierat dit que cet acte de donation s'est perdu, mais qu'il est relaté dans la bulle de confirmation d'Alexandre III (3).

Il déclare aussi que, selon la tradition, saint Pierre II a fait cette donation « en « execution des anciens Canons qui ordonnaient les partages des biens de l'Eglise « sur la fin du ve siècle, dont les pauvres comme membres d'icelle en devaient « avoir une portion des quatre après que la Communion des biens ne pût plus « subsister. »

Par acte du 3 des ides de mai 1231 (4), l'archevêque Herluin céda au dit

(1) Tous ces actes sont aux archives de l'Hospice.
(2) Besson, note, p. 195 et 196.
(3) Elle est aux archives de l'Hospice. — (4) Archives de l'Hospice.

Hôpital l'autre moitié des dimes de Moûtiers que saint Pierre II s'était réservée, et aussi la dime entière du village de Plainvillard, commune de Moûtiers, à condition que l'Hôpital lui abandonnerait son droit d'*éminage*, d'octroi, *sine sit in blado, vel in sale, vel alio modo.*

Par acte du « huitième jour de dimanche avant la feste de sainte Catherine 1279, Silvoz, » curé de Moûtiers, « de l'hautorité du Rdme Archevêque cedde et concede à Rolland de Montaneâ, recteur du dit Hôpital, tous les droits qu'il pouvait avoir comme curé sur les dimes de Moûtiers (1). »

Une grande quantité d'autres legs ont été faits en faveur de l'Hôpital, dont les actes sont dans les archives de l'Hospice. Nous citerons celui de la fondation de Jean Frisat, prieur du prieuré de Saint-Martin, du 25 août 1625, par lequel le Recteur de la chapelle est tenu « de bailler a tous Ecclesiastiques mendians au dit Hôtel-Dieu, soit regulier ou seculier, une fois pour chacun seulement; a scavoir demi pot de vin rouge bon et recevable mesure de Moûtier, une livre de pain seigle cuit en pain second, poids de Moûtier, une ecüellée de potage, et quelque peu de pitance de chair, ou fromage si c'est en saison et temps, ou quelque autre selon le temps que sera. »

Nous parlerons aussi :

Du testament du 2 août 1627, de Humbert de Queige, instituant les pauvres de la cité de Moûtiers « logés dans l'Hôtel Dieu de la dite cité et les autres y prenant l'aumône ordinaire, » ses héritiers universels. Le testateur dit que les revenus de ses biens donnés à l'Hôtel-Dieu seront employés : à vêtir annuellement « treze pauvres des plus misérables de Moustier, avec chapeaux et souliers ; » à faire une aumône tous les mercredis de carême ; à employer annuellement cinquante florins pour le chauffage des pauvres, et cinquante florins aussi chaque année pour achat de draps et de couvertures ;

De celui du notaire Vigier, du 26 mai 1545, Bruny, notaire, par lequel il lègue 200 florins, dont la rente, 10 florins, sera employée à acheter des souliers pour trois pauvres de l'Hôpital ;

De la donation de Jean-Antoine Magninat, bourgeois de Moûtiers, du 14 août 1668, Bernard, notaire, d'une somme de cinq cents florins, aux pauvres de l'Hôtel-Dieu de la cité de Moûtiers, pour la rente « être appliquée; sçavoir la moitié en l'achapt de pois et fèves pour alimenter les pauvres residants tant en l'hôtel Dieu, que a la Maladière en temps de Carême, et l'autre moitié en l'achapt de chair pour les fêtes de Pâques suivantes pour l'usage des susdits pauvres ; »

Du testament de Jean-François Barral, dit Barralis, du 11 octobre 1702, Bernard, notaire, par lequel il lègue aux pauvres de l'Hôtel-Dieu de Moûtiers, 3000 florins, « pour les intérêts qu'en proviendront, en achetter vingt quatre paires de soulliers a raison de six florins la paire que l'on distribuera annuellement et a perpétuité à chaque fête de Noël a vingt quatre pauvres, hommes, ou femmes et non point a d'enfans et aux plus necessiteux de la ville. »

(1) Cullierat.

En 1772, les revenus de l'Hôpital étaient de 1429 livres, 3255 bichets de blé, seigle et orge, et 45 seitiers de vin de 48 pots de 1 1/2 litre chacun.

Vers le commencement du XVIIIe siècle, l'Hôpital logeait seize pauvres, auxquels il fournissait le lit, l'affouage pendant l'hiver, une paire de bas et le blanchissage. Presque tous les pauvres étaient dans l'impossibilité de travailler, à cause de leurs infirmités ou de leur âge.

En cas de maladie, l'Hôpital faisait soigner à domicile les pauvres les plus nécessiteux de la ville.

Il nourrissait à la campagne les enfants trouvés et il aidait à vivre les veuves chargées de famille.

Un Mont-de-Piété fut installé pendant assez longtemps à l'Hôpital.

La chapelle de l'Hôpital fut primitivement érigée sous le vocable de Notre-Dame-de-Pitié. Plus tard, on y éleva un autel en l'honneur de saint Antoine, sous le patronage duquel elle est restée, ainsi que l'Hôpital.

Le recteur de la chapelle avait le droit d'y faire les funérailles des personnes qui mouraient à l'Hôpital (1).

L'Hôpital était primitivement constitué de plusieurs maisons provenant de donations, dont la plus ancienne existant dans les archives de l'Hospice est du 16 des kalendes de novembre 1285. De 1699 à 1703, l'Hôpital fut reconstruit à neuf pour la somme de 9500 florins. L'archevêque François-Amédée Millet paya la moitié de cette somme ; l'autre moitié resta à la charge de la caisse de l'Hôpital (2). Cet hôpital était situé dans la rue Saint-Antoine, sur la rive droite de l'Isère, un peu en amont des Quatre-Chemins. La ville y possédait une grande salle où la municipalité tenait ses séances, et un cabinet pour ses archives. Le tribunal de « préfecture de la province » y fut aussi installé pendant longtemps, ainsi que les autres judicatures subalternes, à l'exception de celle de l'archevêché qui se tenait au palais (3).

Il résulte de différents actes des archives de l'Hospice, que cet établissement fut administré, primitivement, par l'archevêque et son chapitre, ensuite par un recteur nommé par l'archevêque, puis, par les syndics de la ville, et enfin par un conseil mixte composé de l'archevêque, du doyen de la cathédrale ou du curé de Moûtiers, du juge de l'archevêché, des deux premiers syndics et de deux conseillers, délibérant en l'assistance de l'avocat ou du procureur de la ville. Les administrateurs nommaient le recteur de la chapelle de l'Hôpital, et ils avaient le patronage des églises paroissiales de la Saulce, de la Perrière et de la chapelle du Carret (4).

(1) Procès-verbal Cullierat et titres de l'Hospice.
(2) Archives de l'Hospice. — (3) Procès-verbal Cullierat. — (4) Archives de l'Hospice.

CHAPITRE XII.

I. Dîme et impôts. — II. Aumône du Pain-de-Mai. — III. Aumône du Chapitre de Saint-Pierre.

I.

Dîmes, impôts, corvées, droits féodaux, servage.

L'archevêque de Tarentaise percevait la dîme dans presque toutes les paroisses de son diocèse, même dans celles où il n'exerçait pas la juridiction temporelle. Outre la dîme sur les blés et autres grains, sur les légumes, les vins, les agneaux, il touchait des droits de « chastellenies, de greffes civils et ecclésiastiques, de curialités, d'alpéages, de plaicts, de laouds, de vends, d'obventions casuelles, de censes, de servis, de mainmortes, de chasse, de pêche, d'eaux, d'aunage, d'héminage, de leyde sur les bestiaux les jours de foire et de marché, et autres droits; et il recevait les amandes assiésiales, extraordinaires et rurales, les sences synodales, les echeutes et les langues des animaux abattus à Moûtiers (1). »

Après l'installation du régime féodal et l'établissement des princes de la Maison de Savoie dans notre pays, ses habitants, outre les dîmes et les redevances à l'archevêque, payaient les droits de fiefs, les contributions royales et les impositions quelconques, tant personnelles, réelles que domiciliaires et mixtes, les quatre quartiers ordinaires et dons gratuits, la gabelle et la commutation du sel, et ils étaient astreints à des corvées innombrables.

Nous allons faire une revue rapide des diverses charges qui écrasaient les populations rurales pendant l'ancien régime.

Dîme. — La dîme sur les blés et autres grains, les légumes, les agneaux, le vin, etc., était, ainsi que les droits seigneuriaux, quelques uns exceptés, vendue par l'archevêque de Tarentaise à des fermiers généraux, faisant rendre à leur marché le plus possible.

Saint Pierre II, dans le partage qu'il fit vers 1170 des biens et des bénéfices des chanoines de la cathédrale, leur confirma le droit de la dîme qu'ils percevaient déjà dans les paroisses de Saint-Paul, de Cevins, de Feissons-sous-Briançon, de

(1) Documents n°˚ 9, 10 et 13.

Rognaix et du Pont (Bonneval), et, « pour les tenir plus attachés et soumis à lui, » il leur cède, outre plusieurs immeubles à Moûtiers, à Bourg-Saint-Maurice et à Centron, l'église de Sainte-Foy et ce qui lui reste de celle de Séez, car il avait donné le surplus à l'hôpital de la *Colonne-Joû*, (Petit-Saint-Bernard) se réservant, cependant, « en entier l'exercice de la justice et la disposition de la dite église et de ceux qui la desservent ; » celles de Landry et de Peisey avec leurs dépendances ; et celles d'Hauteville, d'Hautecour, de Villargerel, de Grand-Cœur, de Naves, d'Aigueblanche, de Bellecombe, de Saint-Oyen, de Briançon, de Pussy, de Queige, de Pallud, de Marthod et de Mercury, « avec leurs dîmes et tout ce qui est des dépendances de ces bénéfices, en s'en réservant, cependant, tous les droits honorifiques et qu'on appelle épiscopaux. » Il désigne, ainsi qu'il suit, les églises qui restent à la mense archiépiscopale, outre les dîmes dépendant du territoire de Moûtiers : Bourg-Saint-Maurice, Aime, Villette, Saint-Jacques, Notre-Dame-du-Pré, Montagny, Bozel, les Allues, Saint-Martin et Saint-Jean-de-Belleville, Montpont, Celliers, La Bâthie, Tour, Conflans, Venthon, Hauteluce, Cornillon, Césarches, Saint-Sigismond, Gilly, Gémilly, Saint-Vital, « avec toutes les dîmes, appartenances et dépendances et l'église de Cléry avec les paroisses, dîmes, biens, droits qui en dépendent (1). »

La dîme était un seizième (2) du revenu brut, ou un huitième du revenu net, puisqu'il faut défalquer la moitié du produit brut pour les frais de culture ; elle se prenait, pour le blé, en gerbe (3) sur les champs et dans les cuviers pour le vin ; son produit était considérable. En 1664, le quartier de Villemartin, commune de Bozel, payait 480 bichets de blé (74 hectolitres 40 litres) et 21 florins d'épingles pour une fois (4). En 1691, la dîme du quartier des Allues était de 512 bichets de blé (5), (79 hectolitres 36 litres) ; celle du Villard de la même commune, de 30 seitiers de blé ; (Le seitier valait 8 bichets et le bichet 15 1/2 litres) ; celle de Pralognan et du Planay, de 46 seitiers. En 1692, le quartier de l'église de Saint-Martin-de-Belleville, Châtelard et Montbérenger payaient 81 seitiers de blé. Le quartier de Saint-Marcel, même commune, a payé, en 1664, 64 seitiers. Celui de Villarenger, composé de 60 feux, a payé, en 1738, « trente quatre seitiers blé (70 litres par famille) moitié seigle et orge, le tout réduit en farine et rendu au palais de Monseigneur. » Le même quartier payait en outre, annuellement, « cinq paires de poulets pour la dîme des agneaux (6). La commune de Notre-Dame-du-Pré payait 88 seitiers de blé. Les vignes du clos de Saint-Jacquemoz étaient affermées 45 seitiers de vin (3240 litres, le seitier valant 72 litres) aux communiers de Notre-Dame-du-Pré (7). Le 24 mars 1601, le petit village de Saint-Jacquemoz se racheta de la dîme du vin « moyennant 70 seitiers (5040 litres de vin rouge)

(1) Besson, note pages 195 et 196 et *Preuves* n° 32, pag. 353.
(2) Bail à ferme du 22 juillet 1664, de la dîme des villages de la Combaz et de la Flachère, Cartanas, notaire et archives du Sénat. A Saint-Martin-de-Belleville, elle était d'un treizième brut. *Archives de l'évêché et Documents de l'Académie La Val d'Isère*, p. 635. — (3) Idem, ibid.
(4) Bail passé par devant le notaire Cartanas. — (5) Id.
(6) Archives municipales de Saint-Martin-de-Belleville.
(7) Bail à ferme du 25 mars 1664, Cartanas, notaire.

« rendus au palais de Moûtiers le jour de Saint-André, sans espoir de prétendre jamais aucun rabais (1). »

En 1793, la dime, pour le district de Moûtiers, arrivait à environ 20,000 bichets (2) (3100 hectolitres).

Le revenu du clergé de Tarentaise, en dimes, était, en 1700, de 53,938 livres (valant 205,752 francs d'aujourd'hui) et la valeur des dimes perçues par les laïques de 1891 livres (3).

A la dime que percevait l'archevêque, il faut ajouter tous les autres droits pécuniaires et en nature ci-devant énumérés, ainsi que le produit des importants immeubles de la mense, tels que jardins, châteaux, maisons, prés, vergers, vignes et pâturages. Il obligeait les habitants, moyennant une redevance, à se servir du four, du pressoir, du moulin, de la boucherie, des halles aux grains, aux légumes et à la mercerie qui lui appartenaient. Il percevait les aides, c'est-à-dire les droits sur les boissons. Il avait le droit du ban ou banvin, privilège de vendre son vin, à l'exclusion de tout autre, pendant les trente jours qui suivaient la récolte. Il avait le monopole du grand colombier à pied, d'où les pigeons pouvaient pâturer sur toutes les terres, sans que personne ne pût les tirer ni les prendre. Il avait aussi le droit de guet et de garde pour sa protection militaire.

Toutes les redevances non-payées étaient, pour l'archevêque, une créance privilégiée sur les fruits et sur le prix du fonds.

Le moulin des *Rottes* s'affermait 288 bichets de blé (4) (36 hectolitres 64 litres) et celui du *Pain-de-Mai* 224 bichets (5) (33 hectolitres 60 litres).

Si l'archevêque touchait des revenus considérables, il avait aussi de grandes charges. Il payait les frais de construction et d'entretien des édifices publics dont il touchait des droits, les dépenses de justice, d'administration, etc., etc. Les revenus princiers des archevêques ont permis à quelques-uns d'entre-eux de faire de larges aumônes. Saint Pierre II donna à l'Hôtel-Dieu de Moûtiers la moitié de ses dimes et Herluin la moitié de la dime du blé qui lui restait sur Moûtiers et toute celle de Plainvillard (6).

L'aumône dite du *Pain-de-Mai* était à la charge des fermiers généraux du fief de Moûtiers (7).

Taille. — La taillabilité, considérée alors comme une marque de servitude, soumettait à la corvée et à l'échute celui qui y était sujet.

On pouvait dire de certaines populations rurales, gémissant sous la servitude des seigneurs, ce que Platon disait des serfs : « que Dieu leur avait enlevé la moitié de l'esprit pour leur empêcher de connaitre la misère de leur condition.

(1) Minutes des notaires Cartanas et Moris et archives de l'évêché.
(2) Archives municipales de Moûtiers.
(3) Grillet, *Dictionnaire historique*, t. III, p. 405.
(4) Bail à ferme du 5 octobre 1666, Cartanas, notaire.
(5) Id. du 28 octobre 1666, id.
(6) Archives du Sénat de Savoie — (7) Document n° 9.

Il y avait deux sortes de tailles royales : la *personnelle* et la *réelle*.

La taille personnelle était une véritable capitation. La taille réelle était un impôt de répartition assis sur les biens. La taille personnelle ne pesait que sur les roturiers. Les nobles et les ecclésiastiques en étaient exempts (1). Il fallait deux reconnaissances séparées par un intervalle de dix jours au moins pour qu'un homme fût soumis à la taille personnelle ; une seule suffisait pour l'astreindre à la taille réelle (2).

En Tarentaise et en Maurienne, les obligations étaient considérées comme des immeubles et payaient la taille réelle (3).

Indépendamment de la taille royale, il y avait encore la taille seigneuriale ou féodale que les seigneurs prélevaient sur leurs vassaux. Cette taille était de deux espèces : la taille annuelle et la taille extraordinaire qui ne se levait que dans certaines circonstances.

Mais les seigneurs, par leur avidité, multipliaient ces occasions de manière qu'il y eût des tailles sous toutes sortes de prétextes et de noms.

L'hommage lige n'imposait pas la taille ; mais lorsqu'un homme était lige et taillade, il était sujet à l'échute et à la mainmorte.

La principale cause de l'écrasement du paysan, pendant l'ancien régime, par l'impôt, fut l'édit de Charles-Emmanuel Ier, du 15 novembre 1605, ordonnant que « les seigneurs jouiraient du droit de prélection et seraient préférés à tous autres en l'achat de biens se mouvant de leurs fiefs, sans qu'ils puissent cependant céder ce droit à un autre. »

Tous les fonds relevant de fiefs revenaient donc aux seigneurs, et comme leurs terres étaient exemptes de l'impôt royal, la totalité des tailles était répartie sur le peu de biens fonds détenus par le paysan, ce qui le ruinait complètement.

Corvées. — Dans les reconnaissances, les emphytéotes s'obligeaient souvent à des corvées que les commissaires appelaient, dans les premiers temps de la féodalité, *ad opus* et *magnum opus*, dont les premières furent nommées plus tard corvées à bras et les autres corvées à *bœufs*, journées de deux bœufs.

Les journées de corvées duraient du lever au coucher du soleil.

Il y avait deux sortes de corvées : les personnelles et les réelles. Les premières étaient imposées sur les personnes et les secondes sur les fonds (4).

Outre les redevances, les terres cédées aux emphytéotes devaient encore des corvées à bras ou à bœufs.

Les serfs étaient corvéables à miséricorde.

Redevances ou servis. — Les redevances ou servis consistaient en blé, vin, légumes, noyaux et autres denrées, ou en argent. Les seigneurs cédaient les arrérages des servis qui leur étaient dûs par leurs emphytéotes à leurs commissaires

(1) Gaspard Bailly, avocat au Sénat de Savoie, *Traité des laods, servis et des taillades*, p. 179
(2) Id. p. 221-224. — (3) Id, p. 180. — (4) Id. p. 132.

et autres agents. Ceux-ci réclamaient généralement les sences arriérées les années de disette et exigeaient qu'elles leur fussent délivrées en nature, selon les stipulations du bail. Il était impossible aux tenanciers, qui n'avaient pas même récolté de quoi vivre, de payer les servis arriérés. Ils ne pouvaient demander aucune diminution de redevances pour cause de stérilité ni de dommages causés aux récoltes ou aux terres, à moins de dévastation complète, par la guerre, des fruits et des revenus. Les poursuites des agents des seigneurs ruinaient les paysans. Aussi un édit royal autorisa-t-il les emphytéotes à payer les arrérages en argent, au prix des denrées de l'année où la sence était exigible. Lorsque l'emphytéote restait trois ans sans payer au seigneur les redevances convenues, celui-ci avait le droit de le chasser de ses biens. Il profitait des améliorations apportées à ses terres par l'évincé et les louait plus cher à un nouvel emphytéote. Cette faculté fut aussi abrogée par l'édit d'Yoland du 3 juillet 1475.

L'emphytéote, surchargé de servis, était obligé de mourir de faim sur les fonds qu'il tenait du seigneur, puisqu'il ne pouvait les quitter sans avoir payé préalablement tous les arrérages de ses redevances, ce qui lui était impossible (1).

Mainmortable. — Le mainmortable était l'homme dont la main était morte pour lui et ne travaillait que pour un autre qui tirait tout le fruit de son labeur. Il était soumis à la servitude personnelle et réelle et privé du droit de disposer de sa personne et de ses biens. Sa succession, lorsqu'il ne laissait pas d'enfants légitimes, passait à son seigneur.

Le mot mainmorte semble venir d'une coutume barbare qui consistait à couper la main droite au défunt qui ne laissait rien et qu'on offrait au seigneur comme marque de servile condition.

Lods. — Dans les premiers temps du régime féodal, l'emphytéote ne pouvait vendre les biens qu'il tenait en emphytéose sans le consentement du seigneur direct. Plus tard, il put aliéner ses propriétés sans l'autorisation du seigneur, mais en lui payant un droit appelé *laods*, égal, en Tarentaise, au sixième du prix de la vente, bien qu'il ne fût que du cinquantième d'après le droit écrit (2).

Il y avait, en Savoie, trois espèces de lods : les lods proprement dits, le *plaid* et la *sufferte*.

Les lods étaient dûs pour toutes les ventes de biens tenus en emphytéose, même pour ceux vendus par subhastation. Ils étaient en outre payés : pour les biens vendus sous grâce de réachat ; pour ceux donnés en paiement au seigneur ; pour achat de rentes ; pour contrat d'abergement ; pour contrat portant hypothèque, sauf l'hypothèque légale, mais après dix ans seulement ; pour cession de biens pour paiement d'un créancier ; pour la vente de plus value ; pour un fonds donné en compensation d'un autre dont l'emphytéote avait été évincé ; par le vendeur reprenant son bien pour cause de non-paiement par l'acquéreur.

(1) Gaspard Bailly, p. 129. — (2) Id, p. 2.

Les échanges et les donations payaient le douzième de la valeur du fonds (1).

Le *plaid* était un droit équivalent, en Tarentaise, au sixième de la valeur des biens féodaux tenus en emphytéose, payé au décès du seigneur du quel ils relevaient (2).

La *sufferte* était un droit payé par l'homme franc au seigneur qui lui vendait un fonds taillable. Ce droit n'était payé que par le premier acquéreur de ce fonds (3).

L'*échute* était le droit accordé aux seigneurs de succéder, dans certaines circonstances, à leurs mainmortables.

Généralement, les seigneurs étaient les héritiers de leurs mainmortables mourant sans enfants mâles ni codiviseurs, lors même qu'ils laissaient des ascendants, à moins qu'ils ne vécussent ensemble. La vie en commun, entre parents, empêchait l'échute. En Maurienne, cependant, le seigneur héritait malgré l'habitation commune.

Les enfants adoptifs n'empêchaient pas l'échute. Les enfants naturels reconnus au moment du mariage l'empêchaient.

En Savoie, la fille unique ne suivait pas la condition de son père ; elle était libre ; mais l'héritier de son père était le seigneur, tenu à lui payer seulement la légitime dont elle pouvait disposer à sa guise.

Dans le Faucigny et le Chablais, la coutume y était contraire : les filles y faisaient l'échute et l'empêchaient comme les mâles.

En Tarentaise, les seigneurs héritaient de leurs hommes-liges mourant *ab-intestat* et sans enfants. Lorsque les hommes-liges disposaient de leurs biens, ils devaient, sous peine de nullité de leur testament, faire un legs au seigneur qui avait en outre le droit de prendre le tiers des meubles du défunt.

Les frères et les sœurs vivant ensemble héritaient les uns des autres.

Le seigneur, cependant, héritait des biens acquis et possédés séparément par chacun d'eux (4).

Les communes n'étaient ni mainmortables ni taillables. Cependant, à Chamonix, les syndics renouvelaient solennellement au nom de la commune, le jour de la saint Michel, pendant la grand'messe, sur le seuil de la porte de l'église, la torche à la main, en présence du prêtre célébrant, du diacre et du sous-diacre, la profession servile et taillable en faveur du Chapitre, jusqu'à la troisième génération inclusivement (5).

Les religieux profès n'empêchaient pas l'échute des biens de leur père en faveur du seigneur, parce qu'ils étaient considérés comme morts au monde et ne pouvant hériter de leurs parents (6).

Lorsqu'un homme mainmortable mourait après son fils ayant laissé des enfants, ceux-ci empêchaient l'échute des biens de leur grand-père. Le contraire avait lieu s'il ne restait que des enfants nés de sa fille morte avant lui, attendu

(1) Gaspard Bailly, p. 82-84. — (2) Id. p. 3 et document n° 9 bis. — (3) Id. p. 4. — (4) Id. p. 194-204. — (5) Id. p. 205. — (6) Id. p. 213.

qu'ils étaient considérés comme faisant partie de la famille de son gendre et non de la sienne (1).

En Savoie, les taillables vivaient comme des hommes libres, vendant, achetant et accomplissant d'autres actes, mais ils mouraient serfs, ne pouvant disposer de leurs biens qu'en faveur de leurs enfants mâles et n'ayant le droit que de faire des legs pieux. Il n'était pas permis au taillable de faire une donation en faveur de sa femme ni de lui constituer un augment supérieur à celui consacré par la coutume.

Serfs. — Il y avait plusieurs espèces de serfs en Savoie. Dans les reconnaissances, les uns sont désignés corvéables à miséricorde et les autres exploitables à miséricorde aussi.

Affranchissement des serfs. — La liberté a été vendue aux serfs de la Savoie par plusieurs édits, entre-autres par ceux d'Emmanuel-Philibert des 25 octobre 1561, 23 janvier 1562 et 25 août 1565 et par celui de Charles-Emmanuel du 20 mars 1582, à condition, cependant, qu'ils paieraient pour leur affranchissement le prix exorbitant de quarante pour cent du montant de tous leurs avoirs, savoir : 20 p. 0/0 pour l'affranchissement de leur personne et 20 p. 0/0 pour l'affranchissement de leurs biens (2).

C'est donc avec raison que l'on peut dire que la liberté n'a pas été donnée aux serfs, mais qu'elle leur a été vendue chèrement.

Non-seulement les serfs, mais tous les hommes taillables de corps ou de biens durent acheter leur liberté à des prix excessivement élevés, car les seigneurs augmentèrent beaucoup ceux fixés par les édits royaux (3).

Il y eut, pour plusieurs villes, entre-autres pour celles de Chambéry et d'Annecy, une exception à cette taxe inouïe, un privilège dont jouissaient déjà les citoyens de Moûtiers, consistant à ce qu'un taillable y demeura un an et un jour pour acquérir sa liberté (4).

En 1790, d'après Grillet (5), la taille royale était de 128,732 livres de Savoie pour la province de Tarentaise, lesquelles, multipliées par 2,53 (6), multiple de la taille pour ses accessoires, la capitation, l'impôt des routes et autres. 325,691 liv.

La dîme ecclésiastique de 53,938

La dîme laïque de. 1,891

Les droits féodaux représentaient à peu près le montant des dîmes, soit. 55,829

Total. 437,349 liv.

Lesquelles 437,349 livres multipliées par 4, valeur de la livre d'alors en francs actuels, d'après le prix des denrées en 1790 (7), = 1,749,396 fr., qui, divisés par 49315 habitants à cette date, donnent 35 fr. 47 par tête.

(1) Gaspard Bailly, p. 214 et 215. — (2) Id. p. 257. — (3) Id. p. 257-260. — (4) Id. p. 263.

(5) T. III, p. 542. — (6) Taine, *Origines de la France contemporaine*, t. I, p. 342.

(7) Archives municipales de Moûtiers.

En 1882, les contributions pour l'arrondissement de Moûtiers ont été (1) :

Foncière	310,182 fr.	44
Personnelle et mobilière	47,097	23
Portes et fenêtres	34,542	69
Patentes	48,182	75
Prestations	42,045	00
Ensemble.	482,050 fr.	11

Lesquels 482,050 fr. 11 divisés par 34591 habitants en 1882, donnent 13 fr. 93 par tête, soit un peu plus de deux fois et demi moins qu'en 1790. Au XVII^e siècle, les paysans payaient quatre fois et demi plus d'impôts qu'aujourd'hui.

Le prélèvement de l'impôt, de la taille, des dîmes, des droits féodaux, des redevances, des taxes, etc. etc., ne laissait pas au paysan, gémissant sous une oppression excessive, assez de pain noir pour apaiser sa faim.

Les collecteurs étaient des gens sans pitié ni merci, recourant souvent à la perception forcée, brisant les portes et saisissant tout.

Le paysan était traité, selon le précepte du cardinal de Richelieu, comme une bête de somme à qui on mesure l'avoine, de peur qu'il ne soit trop fort et regimbe (2), « comme un mulet qui, étant accoutumé à la charge, se gâte plus par un long repos que par le travail. »

Les impôts étaient tellement lourds, le paysan était tellement épuisé, que le 3 décembre 1593, tous les syndics de la province de Tarentaise, « tant dessous que dessus le Saix, » réunis à Moûtiers, refusèrent, malgré les sollicitations pressantes du juge mage et du commandant militaire, de payer l'impôt extraordinaire d'un décime en sus, demandé par Charles-Emmanuel I^{er}, pour la défense et la préservation de ses Etats.

Le syndic de Moûtiers et celui de Pralognan, « paroisse de Bozel, » dirent que, vu l'importance du décime demandé et la peine qu'éprouvaient les contribuables pour payer les impôts extraordinaires, ils demandaient, avant de se prononcer, un délai jusqu'aux fêtes de Noël, afin de pouvoir en conférer avec les conseillers et les principaux habitants, et demander leur avis.

Les autres syndics déclarèrent : que, en continuant au prince leur dévouement, en l'assurant de leur bonne volonté et en se montrant tout aussi zélés et affectionnés qu'antérieurement pour la défense de ses Etats et pour son service ; que, sans même vouloir épargner « leurs propres vies, biens et faculté, » convaincus qu'ils sont que Son Altesse « ne veut la ruyne et accablement final de son peuple ; » que, sachant les difficultés et les peines qu'ils ont « pour l'exaction des douze quartiers extraordinaires, levées de soldats, etc. ; » que, connaissant la misère des gens de leurs villages, dont la plupart abandonnent leurs maisons pour cause de pauvreté, augmentée par la mauvaise récolte qui, dans beaucoup d'endroits, n'a pas produit

(1) Chiffres fourni par la Recette des finances et l'agence voyère.
(2) Taine, Id. p. 455.

pour les semailles prochaines, et que, le foin ayant manqué, le paysan est obligé de vendre son bétail à vil prix ;

Qu'en conséquence, ils ne rendraient aucun service à Son Altesse en accordant le décime qu'elle demande, attendu qu'il ne pourrait être payé, et que eux, syndics, préfèreraient abandonner leurs maisons et leurs biens, au profit de Son Altesse, plutôt que d'annoncer au peuple ce nouveau décime et de se charger de l'exiger. Ils ajoutèrent qu'ils désiraient que des commissaires fussent chargés de faire une enquête sur la position des habitants de la Tarentaise et sur les charges qu'ils peuvent justement supporter, assurant qu'ils trouveraient dans la province une pauvreté plus grande et une misère plus profonde qu'on ne le croyait ; que la moitié au moins des contribuables seraient bien heureux si l'on voulait se contenter du revenu de tous leurs biens en acquittement du montant de leurs contributions, et qu'ils préfèreraient être fermiers (1).

On voit, par cette déclaration, que le montant des impôts absorbait, les années de mauvaise récolte, le total du produit des biens, et qu'il ne restait absolument rien au paysan pour vivre.

II.

Aumône du Pain-de-Mai.

On ne connait aucun document authentique concernant la fondation de l'ancienne aumône dite : du *pain de May*.

La légende raconte que la *princesse* ou la *Dame Blanche* vit, dans le trajet du château de Melphe à Moûtiers, des gens mangeant de l'herbe et des racines et qu'elle en avertit l'archevêque saint Pierre II, qui établit alors cette aumône.

Dans les années de disette, très nombreuses dans ces temps, soit à cause de la stérilité des terres, soit à cause du manque de communications avec les pays voisins qui auraient pu fournir des grains, beaucoup de nos paysans manquaient de pain. C'est alors que, après avoir mangé pendant l'hiver, les grains même réservés pour les semences, ils étaient réduits à se nourrir de racines au printemps, et que beaucoup d'entre-eux mouraient de faim. Souvent les terres restaient incultes faute de semences et les années de disette se succédaient. Plusieurs fois la municipalité de Moûtiers, émue de la misère effroyable qui décimait la population, acheta du blé qu'elle distribua dans les communes, soit pour la nourriture des habitants de la Tarentaise, soit pour les semences de leurs terres (2).

Le juge mage Cullierat, dont nous avons déjà parlé à propos de la Maladière de Moûtiers, dit, dans son procès-verbal que nous avons relaté, que « cette œuvre pie est très ancienne, puisque M. le Président Favre, dans sa définition 57, *De*

(1) Document n° 10 bis. — (2) Archives municipales de Moûtiers; délibérations jusqu'au n° 6, inclusivement.

Episcopis et Clericis, la rapporte déja a l'onzième siècle. » La tradition, écrit-il aussi, « l'attribue à la piété de saint Pierre II, archevêque de Tarentaise, (1138-1175) en exécution des anciens Canons qui avaient ordonné qu'une partie des biens de l'Eglise seraient distribués aux pauvres, il ne s'en trouve cependant aucun vestiges par ecrit, du moins que l'on aye pû découvrir. »

L'article 2 de la transaction passée entre l'archevêque Anastase Germonio et les nobles syndics de Moûtiers, le 6 mai 1613, et homologuée par le Sénat par arrêt du 19 décembre de la même année, dit que « l'aumône se fera à toutes sortes de personnes de quelque condition et état que ce soit, sans que l'archevêque puisse se prévaloir des arrêts rendus antérieurement à ce sujet (1).

Cette aumône consistant en un quart de pain cuit par tête, du poids de trois livres de dix-huit onces de marc, poids de Moûtiers, valant 21 onces de Montpellier — 1 kil. 653 gram. — ce qui faisait 0 kil. 413 gram. par personne, avait lieu tous les ans, du premier au 28 mai inclusivement, de 7 heures à dix heures du matin, dans la cour de l'archevêché, par les fermiers ou autres agents de l'archevêque. Mais par suite du changement des poids, conformément aux arrêts de la Chambre des Comptes des 19 décembre 1661 et des 1er septembre et 20 novembre 1662, ils ne pesèrent plus dès lors que de deux livres 1/2 à 2 livres 3/4 au plus. Dans les mauvaises saisons, ce poids était encore réduit (2).

D'après la transaction sus relatée du 6 mai 1613, chaque pain devait peser trois livres et trois quarts en pâte et trois livres étant cuit. Ce pain, qui se fabriquait à l'archevêché, par les fermiers généraux de la dîme, qui en fournissaient le blé, était mesuré en pâte avec une jatte en laiton, appelée *copon*. Il se composait d'un tiers de farine de seigle, non blutée, et de deux tiers d'orge, dont on n'enlevait que le gros son (3).

L'article 6 de la dite transaction disait que cette aumône se donnerait, les jours de fête, de 7 à 11 heures du matin ou environ. Un arrêt du Sénat du 6 mars 1663, mis au bas d'une requête présentée par le procureur fiscal de l'archevêché, modifia cet article en fixant la distribution de 7 à 10 heures du matin, aussi bien les jours de fête que les autres. Les jours de foire et la veille de l'Ascension, si cette fête se rencontrait le mois de mai, l'aumône avait lieu de 5 à 8 heures du matin (4).

Cette distribution de pain se faisait en l'assistance des nobles syndics de Moûtiers, du grand bailli et des autres officiers de l'archevêché (5).

Le conseil municipal de Moûtiers se plaignit souvent que le pain n'avait pas le poids fixé et qu'il n'était pas de la qualité indiquée. Plusieurs procès-verbaux des syndics chargés de visiter le pain constatent ces infractions à la transaction de 1613. Il y eut plusieurs procès à ce sujet entre les syndics de Moûtiers et l'archevêque, notamment en 1761 (6).

De singulières choses eurent lieu, entre l'archevêque et les nobles syndics de Moûtiers, au sujet de la distribution de cette aumône.

(1) *Procès-verbal* du juge mage Cullierat. — (2) Id.
(3) Archives municipales de Moûtiers ; liasse composée de dix pièces.
(4) Cullierat, *Procès-verbal*. — (5) Id. — (6) Archives municipales de Moûtiers; liasse de 10 pièces.

Antérieurement à la Révolution, il y eut pendant longtemps, à Moûtiers, deux horloges : une à la tour de la cathédrale, qui donnait l'heure officielle, et l'autre au clocher de l'église Sainte-Marie.

Dans un procès qui eut lieu en 1761, entre les syndics et l'archevêque, l'avocat du prélat reprochait aux magistrats municipaux d'avoir fait avancer l'horloge de Sainte-Marie « d'un demi quart d'heure », afin d'augmenter la durée de la distribution du pain.

Il était d'usage que l'archevêque donnât aux syndics, tous les ans, pendant la distribution du pain durant les vingt-huit premiers jour de mai, le quart d'un pain et deux repas. L'archevêque de Rolland ayant rompu avec cette coutume, son avocat écrivit que les syndics suscitaient des procès à son client pour se venger de la suppression du pain et des repas. Les syndics répondirent « que l'on ne pensera jamais que le refus d'un quartier de mauvais pain et de deux repas de coûtume aussi ancienne que celle de l'aumône du mois de may aïent été le motif des démarches qu'ils font pour conserver aux pauvres la juste portion d'aumône qui leur est d'hue (1). »

En 1768, sur les instances de l'archevêque de Rolland, et avec l'approbation du conseil municipal de Moûtiers, la dite aumône fut *unie* à l'hôpital de Moûtiers, par lettres-patentes du 29 avril 1768 et par arrêt du Sénat de Savoie du 16 juillet de la même année (2).

Des rapports et de la liquidation dressés, il est résulté que l'on distribuait annuellement, pour cette aumône, 1991 bichets, dont 1/3 de seigle et 2/3 d'orge ; qu'il fallait ajouter à cette quantité celle de 166 bichets pour les salaires des domestiques et des personnes chargées de faire le pain et de le distribuer ; que la coupe du bois dans les forêts de l'archevêché et son transport équivalaient à la somme de 30 livres qui serait payée en blé ; qu'en conséquence, la Commission fixait la quantité de blé à donner à l'Hospice, par l'archevêque, en compensation de l'aumône de Mai, à la quantité de 2220 bichets, dont 1/3 de seigle et 2/3 d'orge ; que le seigle et une partie des deux tiers de l'orge seraient pris sur la dîme des paroisses de Nâves et de Saint-Bon, et que l'on prélèverait le complément de l'orge sur la dîme de la paroisse de Notre-Dame-du-Pré et sur celle du quartier de Saint-Jean-de-Belleville (3).

Depuis cette époque, les habitants des communes de la Tarentaise qui profitaient de cette aumône, ne vinrent plus prendre le pain à Moûtiers.

On fixa la portion de Moûtiers à 1120 bichets et celle des communes à 1100 bichets, que les habitants venaient prendre à Moûtiers, le mois de mars, et qui étaient distribués dans les communes, conformément au rôle des indigents dressé par le curé et le conseil municipal (4).

Cette distribution de blé cessa en même temps que la perception de la dîme.

(1) Archives municipales de Moûtiers ; liasse de 10 pièces.
(2) Registre des délibérations de l'Hospice, folio 9. — (3) Id. délibération du 21 juin 1768.
(4) Délibérations de l'Hospice des 10 octobre 1768 et 1ᵉʳ février 1769.

III.

Aumône du Chapitre de Saint-Pierre.

Le juge mage Cullieret, dans son procès-verbal déjà plusieurs fois cité, parle d'une aumône faite à Moûtiers par le Chapitre de la cathédrale.

Cette aumône, « publique et generale » avait lieu tous les ans, le premier dimanche de carême. Elle se composait, comme celle du Pain-de-Mai, d'un quart de pain cuit, dont la pâte était mesurée dans le *copon*, la jatte de l'archevêché, destinée pour l'aumône de mai, de la même qualité que celui donné par l'archevêque.

La distribution commençait à l'issue de la messe capitulaire, qui se disait « ordinairement en ce temps la a neuf heures du matin ; » elle se faisait « a tous venants jusqu'a midy sonnant. » Le chanoine qui avait célébré la grand'messe, prenait cependant, dans cet intervalle, le temps nécessaire pour bénir le pain que l'on allait distribuer.

Le blé pour la fabrication de ce pain était prélevé sur celui provenant des dimes du Chapitre de la cathédrale.

Cette aumône était adjugée au rabais à celui des chanoines qui offrait les meilleures conditions « au proffit du Chapitre. »

Les chanoines déclarèrent au juge mage Cullierat n'avoir trouvé aucun titre dans leurs archives relatif à la fondation de cette aumône ; ils la croyaient « facultative et arbitraire. » Cependant, il a été rapporté à ce magistrat « par des vieux et anciens de la ville de Moustier dignes de foy que l'on est dans une possession immémoriale *seu quasi* de la percevoir a la maniere cy dessus, qu'ils l'ont toujour vû donner ainsy et sans discontinuation, et que la voix commune et publique estoit ainsy. »

Cette aumône a cessé, comme celle du Pain-de-Mai, au moment de la Révolution qui annexa la Savoie à la France.

CHAPITRE XIII.

I. Evêché. — II. Palais épiscopal.

I.

Evêché.

L'histoire de l'évêché de Tarentaise est celle de la partie inférieure de ce pays jusqu'au Détroit-du-Saix, depuis la fin de l'empire d'Occident jusqu'au commencement des temps modernes proprement dits.

La partie supérieure de la Tarentaise fut administrée, après le départ des Romains, d'abord par les représentants des rois de Bourgogne, ensuite par les seigneurs feudataires et les princes de la maison de Savoie.

L'histoire de la longue administration temporelle des évêques et des archevêques de Tarentaise, qui dura onze siècles, nous est révélée, en grande partie, par les documents conservés aux archives épiscopales de Moûtiers. Beaucoup de ces titres ont malheureusement disparu à la suite d'échecs subis par les archevêques, dans les nombreuses luttes qu'ils eurent à soutenir contre des seigneurs et contre des rois, et surtout pendant la fièvre de dévastation des premières années de la Révolution française. Heureusement qu'avant 1793, Besson en avait reproduit une grande partie dans ses *Mémoires pour l'histoire ecclésiastique des diocèses de Genève, Tarentaise, Aoste, Maurienne et le Décanat de Savoie*, publiés en 1759.

L'ancien évêché de Tarentaise a dû ses richesses et son pouvoir temporel aux rois de Bourgogne.

Vers 425, saint Jacques, premier évêque des Ceutrons, se rendit auprès de Gondicaire pour solliciter quelques concessions territoriales. Le chef des Burgondes, après quelques hésitations, céda au prélat plusieurs terres fiscales, qui furent le fondement du pouvoir temporel des archevêques de Tarentaise. *Princeps in tanti beneficii gratiam ci concessit quandum rupem prominentis Saxi, quam antiquo vocabulo incolœ ipsius loci Pupim, seu rupem vocaverunt non longiùs ab Oppido Centrone distantem quam uno et sesqui milliario Villam etiam*

géographie ecclésiastique fut modifiée lorsqu'on divisa la France en départements. On mit alors les circonscriptions diocésaines en rapport avec les circonscriptions départementales.

Les premiers prélats qui occupèrent le siège de Tarentaise eurent, comme tous les chefs ecclésiastiques pendant les premiers siècles du christianisme, le titre d'évêques.

L'évêché de Tarentaise dépendit d'abord de la métropole d'Arles (1). Il fut ensuite soumis à celle de Vienne par le pape saint Léon, comme nous l'apprend sa lettre du 5 mai 450.

Dans le courant du VIIIe siècle, l'église de Tarentaise fut érigée en métropole (2). On pense que c'est Possessor, 19me successeur de saint Jacques, qui fut le premier revêtu de la dignité d'archevêque. Les prélats de cette province ecclésiastique furent dès lors qualifiés d'archevêques, titre qu'ils gardèrent jusqu'à la Révolution.

Par le huitième canon du concile de Francfort tenu en 794, les évêques de Sion en Valais, d'Aoste et de Maurienne furent déclarés suffragants de l'archevêque de Tarentaise, sous la condition, cependant, que ce prélat reconnaîtrait toujours l'archevêque de Vienne pour son primat ; cette décision fut confirmée par le pape Symmaque en 513.

Il paraît que le lien juridictionnel de Vienne gênait les archevêques de Tarentaise, qui essayèrent plusieurs fois de le briser. Les papes furent souvent obligés de rappeler à ces prélats leur soumission au primat des Gaules.

Dans le bref du pape Léon III, donné au commencement du IXe siècle, accordant à saint Volfère, archevêque de Vienne, la confirmation des privilèges concédés à ses prédécesseurs, on lit : « quoique l'évêque de Tarentaise ait droit de juridiction sur quelques villes, la province des Alpes Grecques demeurera cependant toujours soumise à celle de Vienne, ainsi que l'ont souvent ordonné nos prédécesseurs. Il ne faut pas que l'évêque de Tarentaise, quoique élevé à une nouvelle dignité, s'imagine déroger en se soumettant à une autorité plus grande que la sienne ; car, s'il voit aujourd'hui des évêques au-dessous de lui, ce n'est que par pure grâce et il ne tient que de notre libéralité ce nouveau rang qui le tire d'entre ses égaux. »

Dans un autre bref antérieur à l'année 867, par lequel le pape Nicolas Ier accorde à saint Adon, archevêque de Vienne, comme l'avaient fait Léon III et ses prédécesseurs, la prééminence et la juridiction sur sept provinces où l'archevêque de Vienne, représentant le pape, avait le droit de convoquer des conciles et autres assemblées ecclésiastiques, de faire des règlements et de juger souverainement suivant les lois de l'Eglise et les canons, on lit : « Nous entendons et nous ordonnons par ces présentes, que nous déclarons irrévocables, que l'Eglise de Maurienne soit assujétie à celle de Vienne, sans toucher, toutefois, au droit de l'archevêque de Tarentaise, puisque celui de Vienne, son primat, ne nous a jamais demandé de lui défendre de consacrer ses suffragants ni d'exercer la juridiction de métropolitain

(1) Besson, p. 185 et 188. — (2) Id. p. 190.

sur les Eglises qui relèvent de lui ; il doit cependant savoir que sa dépendance envers l'archevêque de Vienne est telle qu'il ne peut agir que d'après ses ordres, ni se dispenser d'assister avec ses suffragans à tous les conciles qu'il plaira à son primat de convoquer ; qu'étant, enfin, soumis en toutes choses à l'autorité du primat de Vienne, il ne peut rien définir ni statuer sur les questions de discipline et de police de sa province sans sa participation ; et que si l'archevêque de Tarentaise prétend agir contre nos ordres, nous voulons qu'il soit privé, non-seulement de toutes les prérogatives qui lui ont été accordées, mais qu'il soit en outre sévèrement puni de sa désobéissance. »

Enfin, dans un autre bref du pape Calixte II, donné à Valence en 1120 et adressé au doyen et aux chanoines de Vienne, pour confirmer tous les droits de l'archevêque de cette province, comme métropolitain des églises de Grenoble, Valence, Die, Viviers, Genève et Maurienne, ce pontife s'exprime ainsi : « quoique par la libéralité du Siège Apostolique, l'archevêque de Tarentaise ait été tiré du nombre des suffragants de l'archevêque de Vienne, il le reconnaîtra pour son primat et lui obéira. »

Les recommandations énergiques et réitérées des souverains pontifes, que nous venons de citer, semblent indiquer une longue et vive résistance de la part des archevêques de Tarentaise à la reconnaissance de suprématie du primat des Gaules ; métropolitains dans leur province, ils paraissent avoir voulu parfois élever leur autorité et leur juridiction à la hauteur de celles des archevêques de Vienne et se soustraire à leur pouvoir.

Par bulle du 15 des kalendes de mars 1171, le pape Alexandre III affranchit les archevêques de Tarentaise de la juridiction de ceux de Vienne et déclare qu'ils ne relèveront désormais que de Rome (1).

Si, temporellement, la juridiction des archevêques de Tarentaise s'arrêtait, en remontant l'Isère, au Détroit-du-Saix, spirituellement, elle s'étendait sur tout son diocèse, composé, au XIVe siècle, de 73 paroisses (2) et de 80 en 1759 (3), occupant tout le territoire compris entre le pont de Fourniu, situé en aval de Saint-Vital, et le Petit-Saint-Bernard.

Les archevêques de Tarentaise possédaient, comme les seigneurs féodaux, le droit de haute, moyenne et basse justice sur toute la partie de leur diocèse où ils exerçaient le pouvoir temporel. Ils avaient un grand bailli à Moûtiers et des châtelains aux châteaux de Saint-Jacques, de Bozel et de la Bâthie.

Le tribunal archiépiscopal connaissait aussi, cela va sans dire, des crimes, des délits, des fautes que les citoyens commettaient envers la religion : hérésies, blasphèmes, paroles outrageantes, bris d'images, infractions scandaleuses aux commandements de Dieu et de l'Eglise, insultes et voies de fait à l'égard des prêtres, etc.

Les archevêques de Tarentaise battirent monnaie pendant bien longtemps. Leur atelier monétaire était établi dans leur palais.

(1) Besson, p. 195. — (2) *Pouillé de l'archevêché de Tarentaise* au XIVe siècle, par M. le chanoine Alliaudi.
(3) Besson, page 222.

Les principaux seigneurs de la Tarentaise, tels que ceux de La Val d'Isère, de Montmayeur, d'Aigueblanche, de Briançon, etc., exerçaient bien aussi, par leurs châtelains, le droit juridictionnel dans leurs fiefs, mais ils rendaient tous hommage à l'archevêque.

Les prélats de Tarentaise conservèrent intégralement leur juridiction temporelle jusque vers 1082, époque à laquelle Humbert II, appelé par l'archevêque Héraclius pour mettre Emeric de Briançon à la raison, occupa Salins, pour prix, sans doute, du service rendu au prélat, et y installa ses tribunaux. Depuis lors, les comtes et ensuite les ducs de Savoie eurent à Salins un châtelain, dont la juridiction s'étendit sur tous les hommes et sur toutes les localités de la Tarentaise relevant des princes de Savoie. Le châtelain en chef de Salins en avait deux autres sous ses ordres, l'un au-dessus du Saix, *a Saxo superius*, résidant à Aime et aidé par un vice-châtelain demeurant à Bourg-Saint-Maurice, et l'autre au-dessous du Saix, *a Saxo inferius*, siégeant à Salins. Chacun d'eux avait, comme dans toutes les juridictions sous le régime féodal, son greffe avec ses curiaux, ses métraux et ses sergents, *curiales, mistrales* et *servientes;* ils avaient aussi leurs hommes d'armes ou leurs archers. Le châtelain général, *Castellanus Tarentasiœ*, avait au-dessus de lui un juge mage, *judex major*, ou grand juge résidant à Salins, devant lequel on pouvait appeler des sentences des châtelains (1).

Les juridictions féodales s'exerçant sur les lieux, les personnes et les choses, il était facile de délimiter les territoires soumis au pouvoir des archevêques, des princes de Savoie et des seigneurs feudataires; mais il n'en était pas de même des personnes et des choses, dont la circulation ou le déplacement d'une terre sur l'autre furent l'objet d'incessants conflits entre les ducs et les archevêques, dont nous allons citer les plus graves.

Les officiers du duc de Savoie, établis à Salins, s'étaient arrogé, à une époque que l'on ignore, la police des foires et des marchés de Moûtiers. Afin que ce droit usurpé ne lui fût plus contesté par l'archevêque, le comte Amédée se le réserva, par acte de 1287, pour la durée du jour, et ne lui en laissa l'exercice que pendant la nuit (2). Pour exercer ce droit, les officiers de Salins installèrent, sous la halle vieille, une *banche* ou banc du droit, autour duquel le public se réunissait pour entendre leurs proclamations et leurs citations judiciaires. Ils finirent par y accomplir des actes juridiques même les jours où il n'y avait ni foire ni marché ; ils citèrent des gens de l'archevêque, les firent comparaître à Salins et vinrent souvent les saisir à Moûtiers (3).

En 1324, le comte Edouard, sur la plainte de l'archevêque Bertrand de Bertrand, défendit à ses officiers de Salins d'opérer des prises de corps à Moûtiers, excepté les jours de foires et de marchés (4). Les officiers oublièrent vite les ordres du comte, car vers 1336 ils firent des arrestations illégales et commirent des voies de fait dont

(1) Procès déposés aux archives de l'évêché. Voyez aussi les *Mémoires de l'Académie La Val d'Isère*, tom. 2, p. 519. — (2) Arch. épisc. et *Documents de l'Académie La Val d'Isère*, t. I, p. 385.

(3) Id. p. 524. — (4) Id. p. 356.

la gravité amena une lutte entre le comte et l'archevêque, à la suite de laquelle les murs d'enceinte de Moûtiers furent rasés (1), comme nous l'avons raconté ci-devant.

Le châtelain de Tarentaise ayant fait abusivement des citations à Moûtiers en 1425, le duc Amédée les révoqua sur les instances de l'archevêque (2).

Des différends s'étant élevés en 1432 au sujet des recours par devant les juges ecclésiastiques, ils furent réglés par une convention qui fixa en même temps les attributions du for séculier dans un certain nombre de délits et de crimes (3).

Les officiers ducaux détinrent souvent arbitrairement, à Salins, des hommes de l'archevêque et entravèrent sa juridiction temporelle, ainsi que nous l'apprennent des lettres émanées du prince de Savoie en 1448, 1467, 1487, 1488 et 1494 (4).

Sous l'épiscopat du cardinal de Arciis, les employés ducaux citèrent des témoins à comparaître à Moûtiers, les y interrogèrent juridiquement et y capturèrent les coupables et les accusés pour les incarcérer à Salins (5). Ils placèrent les armoiries et les panonceaux du duc à Moûtiers et sur différents points des terres archiépiscopales (6). Ils établirent, dès les premières années du XVIe siècle, un greffe ducal à Moûtiers.

Pendant l'occupation de la Tarentaise par François Ier, qui dura 24 ans (1535-1559) les atteintes contre la juridiction temporelle des archevêques continuèrent. Le juge royal fit dresser des fourches patibulaires à Moûtiers, et fit mettre les armes du roi de France sur les portes de la ville et sur une des colonnes de la halle; il prononça même, à cette occasion, des paroles offensantes envers l'archevêque et ses officiers de justice (7). En 1543, les archers et les sergents royaux firent fouetter une femme à Moûtiers et y firent des proclamations, des prises de corps et des actes judiciaires.

Les princes de Savoie, après le départ des Français, maintinrent nonseulement les faits acquis, mais ils continuèrent leurs empiètements au préjudice des archevêques. Au lieu de faire subir aux coupables leur peine sur le territoire de Salins, leurs juges ordonnaient l'exécution de leurs sentences à Moûtiers. Le 11 juillet 1689, le juge mage Bovéry, fit mettre au pilori, à Moûtiers, avec la permission, toutefois, de l'archevêque, une fille qu'il avait condamnée à cette peine infamante (8).

Nous venons de voir que, sous le régime de la force brutale, les princes de la maison de Savoie étant plus puissants que les archevêques, finirent par les dépouiller complètement de leur juridiction temporelle.

Un document de 1358 (9) nous apprend qu'à cette date, les archevêques de Tarentaise n'exerçaient plus le pouvoir temporel que dans les localités suivantes : la ville de Moûtiers et sa paroisse, le château de Saint-Jacques et la paroisse de Saint-Marcel, les paroisses de Montgirod, du Pré, de Hautecour, Centron et ses appartenances, les paroisses des Allues, de la Perrière, de Saint-Jean-de-Belleville

(1) Arch. épisc. et *Documents de l'Académie La Val d'Isère*, t. I. p. 212.

(2) Id. p. 391. — (3) Id. p. 326. — (4) Id. p. 396. — (5) Id. p. 388, 389, 362 et 372. — (6) Id. p. 393 et 460. — (7) Id. p 481. — (8) Ib. p. 480. — (9) Id. p. 313.

excepté le village de Villarlurin qui ressortissait du comte, la paroisse de Nâves, sauf le village de Ronchal, le château et la paroisse de Bozel, celles de Champagny et de Saint-Bon, le château de la Bâthie et les paroisses de Saint-Didier et de Tours.

Les officiers ducaux, encouragés sans doute par leurs seigneurs et maîtres, quoiqu'ils les blâmassent lorsque les archevêques se plaignaient de leurs empiétements, s'emparèrent peu à peu de la juridiction temporelle des prélats à Moûtiers, finirent par y établir leurs tribunaux au milieu du xvi° siècle, et, vers la fin du xvii°, les prisons séculières furent installées dans le rez-de-chaussée du palais archiépiscopal (1). Alors, la juridiction temporelle des archevêques de Tarentaise avait vécu.

La république Française supprima l'archevêché de Tarentaise en 1793. Le dernier prélat qui en occupa le siège fut Joseph de Montfalcon, qui passa en Piémont au moyen d'un passeport que lui délivra la municipalité de Moûtiers, le premier mars 1793 (2).

II.

Palais épiscopal.

Ainsi que nous l'avons vu précédemment, c'est saint Marcel qui établit le siège épiscopal à Moûtiers vers le milieu du v° siècle.

En construisant la cathédrale, il éleva nécessairement à côté d'elle sa demeure épiscopale. Cet emplacement était bien choisi, soit à cause de sa contiguïté avec l'église, soit parce que l'Isère, le longeant au sud, en rendait la garde et la défense faciles dans ces temps de dévastation des bandes barbares renversant et incendiant les églises, les monastères et les châteaux.

Il ne reste aucune trace des constructions qui se sont succédé du v° au xi° siècle sur l'emplacement de l'évêché actuel. Nous ignorons donc qu'elles étaient leurs dimensions et leur distribution, mais nous pensons avec raison, croyons-nous, qu'elles n'ont dû occuper que le rectangle actuel confinant la Place Saint-Pierre et s'étendant de la cathédrale à l'Isère.

Comme quelques-uns de ses congénères, dont on a retrouvé les fondations, le palais épiscopal, fortifié et muni de créneaux, devait se composer, pendant les premiers siècles du moyen âge, d'une grande salle, curie canonique et civile, — comme il y en avait encore une au xiv° siècle (3), signe représentatif du pouvoir épiscopal, à la fois religieux et civil (4), qui devint plus tard l'officialité et la salle synodale, — d'une chapelle, des appartements privés, fort simples, du prélat, de

(1) Archives épiscopales. — (2) Arch. municip. *Invent. des biens de l'archevêché*, vol. n° 69, p. 126.
(3) Document n° 8. — (4) Viollet-le-Duc, *Diction. d'archit.* t. 7, p. 14.

cuisines, de celliers, de magasins, de dépendances mixtes entre l'évêché et la cathédrale et de portiques ouverts.

Sous le règne de Charlemagne, on réédifia les anciennes églises et les édifices épiscopaux furent presque tous rebâtis, agrandis ou restaurés. La cathédrale et le palais épiscopal ont sans doute été reconstruits à cette époque, puisque Charlemagne fit un legs en leur faveur par son testament de l'an 810. Ces deux édifices furent certainement détruits par les Sarrasins, pendant leur incursion dévastatrice, en Tarentaise, au x° siècle, et reconstruits ensuite par l'archevêque Amizo, vers le milieu du même siècle, comme nous le verrons plus loin.

Le palais épiscopal a certainement subi les mêmes démolitions et les mêmes reconstructions que l'église ; son plan fut sans doute, à chacune de ses réédifications, modifié et agrandi selon les progrès de l'architecture, les nécessités de la défense et les exigences des services civils et religieux.

L'évêque de Moûtiers étant devenu chef de la cité, administrateur du peuple dans son diocèse et magistrat suprême, dut donner à son palais les dimensions nécessaires à l'installation de tous les services ressortissant de ses pouvoirs ; les prisons même y furent établies.

On voit encore aujourd'hui quatre fenêtres grillées, côté sud, des cachots qui étaient installés dans les étages inférieurs des tours élevées aux angles sud-est et sud-ouest du palais. On enfermait aussi des prisonniers, surtout des prêtres qui avaient mérité des peines disciplinaires, probablement, dans les étages supérieurs de ces tours, ainsi que l'indiquent des grafitti recouvrant les parois des murs, dont les uns sont des sentences tirées de l'écriture sainte, les autres des injures à l'adresse de l'archevêque, et d'autres de vaines récriminations contre la prison. Une pièce du rez-de-chaussée, communiquant par un escalier en bois avec l'étage supérieur des cachots, voûtée selon le genre espagnol, ayant une corniche denticulée, nous semble avoir été la salle où l'on jugeait les criminels.

Nous avons trouvé, en faisant exécuter, en 1865, des travaux dans la partie du rez-de-chaussée du palais avoisinant les cachots, une espèce de puits en forme de cône renversé et tronqué. La tradition raconte que des oubliettes existaient dans le palais. Nous ne pouvons rien affirmer, n'ayant rien découvert dans ce puits, plein d'eau à sa base, pouvant indiquer qu'il a servi d'oubliettes.

Nous croyons que les tours dont nous venons de parler, soit à cause de l'appareil des murs, soit à cause des arcs à plein cintre, et soit surtout à cause des meurtrières à rainure longue et étroite, servant pour le tir de l'arbalète et non pour celui des armes à feu, appartiennent au xiv° siècle.

Les plus anciens vestiges, que nous ayons pu découvrir, sont quelques portions de murs dans les sous-sols de la partie du palais donnant sur la place Saint-Pierre, où nous avons vu l'appareil à arête de poissons, en petits moellons bruts, remontant vers le milieu du xi° siècle, époque à laquelle appartiennent, comme nous le verrons ci-après, la crypte, le sanctuaire, les deux tours qui le flanquent et le transsept de la cathédrale.

Le palais fut reconstruit, en partie, et restauré complètement, très vraisem-

blablement, par l'archevêque Germonio, en 1610. L'inscription ci-après, engagée dans la façade donnant sur l'Isère, en fait foi :

> ANASTASIVS
> GERMONIVS
> ARCHIEPVS·E
> FVNDAENTIS (sic)
> EREXIT·AN·SVI
> PONT·II MDCX

La grande salle synodale comprenait le salon, la bibliothèque et la chambre à coucher actuels de l'évêque.

Le bâtiment situé sur le bord de l'Isère, entre les appartements et le jardin, comprenait les greniers où l'on retirait le blé de la dime, après la démolition de ceux qui existaient sur les petites nefs de l'église. Ces vastes greniers furent construits en 1666, ainsi que l'indique une inscription engagée dans la façade nord, complètement effacée, à l'exception de ce millésime. Un four et ses dépendances, où l'on cuisait le pain de l'Aumône de Mai, étaient établis dans le rez-de-chaussée, côté ouest, de ce bâtiment.

CHAPITRE XIV.

CATHÉDRALE DE MOUTIERS.

Historique. — Homélie de saint Avit. — Crypte, clochers, sanctuaire, chœur et transsept du xɪᵉ siècle. — Façade et inscription du xvᵉ siècle. — Réparations diverses. — Tombeau d'Humbert II, comte de Savoie. — Reliques. — Inscriptions tumulaires.

La tradition recueillie par Besson (1) dit que saint Marcel, disciple et successeur de saint Jacques, premier évêque des Ceutrons, fit bâtir, dans le vᵉ siècle, la cathédrale de Moûtiers, où il fixa le siège épiscopal.

Grillet dit (2) : « L'évêché de Tarentaise, qui dépendit d'abord de la métropole
« d'Arles, fut soumis à celle de Vienne par le pape saint Léon, ainsi qu'on le voit
« dans sa lettre du 5 mai 450 ; et il fut ensuite érigé en archevêché, dans le courant
« du vɪɪᵉ siècle. Par le huitième canon du concile de Francfort en 794, les suffra-
« gants de cette nouvelle métropole des Alpes grecques et pennines furent les
« évêques de Sion en Vallais, d'Aoste et de Maurienne, sous la condition cependant
« que l'église de Tarentaise reconnaitrait toujours l'archevêque de Vienne pour
« son primat. Les archevêques, possesseurs légitimes du comté de Tarentaise,
« ne dépendirent d'abord que des empereurs d'Allemagne, qui les créèrent princes
« de l'empire. Frédéric Iᵉʳ, par sa bulle d'or donnée à Pavie, le 6 des ides de mai
« 1186, leur donne, non seulement l'investiture de Moûtiers, mais encore celle de
« tous les châteaux, vallées et terres dépendant de leur église qu'ils tenaient de la
« libéralité des rois de Bourgogne. »

La puissance temporelle de nos évêques remonte cependant, comme celle des prélats de la Gaule, à la domination des Burgondes. Le clergé fut l'intermédiaire naturel entre les nouveaux conquérants et les anciens propriétaires du sol ; aussi, pour le récompenser, les nouveaux maitres de la Gaule, le comblèrent-ils de biens et de privilèges.

La cathédrale de Moûtiers fut élevée au rang de métropole dans le courant du vɪɪɪᵉ siècle (3). Elle est mentionnée encore sous le nom de *Darentasia*, dans le testament de Charlemagne de l'an 810 (4), où elle est nommée la dix-septième dans le nombre des vingt-une métropoles auxquelles cet empereur fit des legs (5).

Il y eut, entre 517 et 522, une consécration de la cathédrale de Tarentaise, sous l'évêque **Sanctius**, par saint Avit, archevêque de Vienne.

(1) Besson, *Mémoires*, p. 223. — (2) *Dictionnaire historique*, p. 132.
(3) Besson, p. 190. — (4) Eginhard, *Vita Caroli*, c. 33. — (5) Besson, p. 190.

En effet, il existe à la bibliothèque nationale de Paris, sous le n° 8913 du fond latin, un recueil des lettres et des homélies de saint Avit, écrites sur papyrus, composé de quinze feuillets, plus ou moins mutilés, dont la transcription, dit M. Léopold Delisle, est assurément du vi° siècle (1).

Ces feuillets ne forment malheureusement pas une série continue, et, grâce à l'ignorance du relieur qui en a fait un volume, la suite du même sujet n'est pas toujours sur les deux côtés du même feuillet.

La fin du sixième feuillet, mutilé, incomplet à sa base et monté à l'envers par le relieur qui en a pris le verso pour en faire le recto, et réciproquement (2), est remplie par le commencement d'une homélie, prêchée par saint Avit, dans la basilique de Saint-Pierre à Moûtiers, que Sanctius, évêque de Tarentaise, venait de faire construire.

Ce fragment contient sept lignes, dont la première est incomplète par suite de la déchirure du papyrus. Les premières lettres des quatre dernières lignes manquent par la même cause, et quelques mots ont subi une notable dépréciation.

La première ligne énonce ainsi le titre de l'homélie : *Dicta in basilica sancti Petri quam Sanctus episcopus Tarantasia condidit*, et les autres en forment l'exorde.

L'on n'avait pu découvrir, jusqu'à ce jour, à quelle homélie appartiennent les deux pages du feuillet douze.

M. Delisle a pensé qu'elles pouvaient vraisemblablement faire partie d'une homélie prononcée à Genève, par saint Avit, lors de la célébration d'une dédicace (3). M. Rilliet, ancien professeur à l'Académie de Genève, dit qu'on ne peut, pour plusieurs raisons, les attribuer à ce discours, surtout parce qu'elles renferment des détails qui conviennent à un tout autre site qu'à celui de Genève (4). Jérôme Bignon pensait, avec raison, qu'elles appartenaient à l'homélie prêchée par Avitus en Tarentaise (5).

La description des lieux et l'allusion faite à saint Pierre, patron de la cathédrale de Moûtiers, dans ces deux pages, nous autorisent à les revendiquer ; elles constituent, très vraisemblablement, la dernière partie du discours prononcé par saint Avit dans notre cité, et dont le commencement termine le feuillet six.

Nous ne possédons malheureusement pas le commencement de l'homélie proprement dite, suivant immédiatement l'exorde, et qui pouvait occuper une ou deux pages d'un feuillet disparu ou égaré.

La fin de ce discours occupe, comme nous l'avons dit, les deux pages du feuillet douze. Les trois premières lignes du recto sont incomplètes, la première ligne du verso manque entièrement et les trois autres lignes qui la suivent sont mutilées.

Nous donnons le texte de ces fragments d'après M. Delisle et la traduction que nous en avons faite (6).

(1) *Etudes paléographiques et historiques sur des papyrus du vi° siècle*, p. 11.
(2) Id. p. 17. — (3) Id. p. 20. — (4) Id. p. 79-90. — (5) Id. p. 80. — (6) Document n° 1.

Le titre de l'homélie, en nous donnant le nom de l'évêque qui a érigé l'église, nous fait connaître la date approximative de sa construction et celle de la présence d'Avitus dans nos murs.

Les *Mémoires* de Besson ne mentionnent qu'un seul acte de l'évêque Sanctius : celui de sa présence au concile d'Epaone en 517 (2). Il n'est peut être pas téméraire de penser que l'évêque de Tarentaise ait profité de cette occasion pour prier saint Avit, qui présida ce concile et qui exerçait la juridiction de métropolitain sur l'église de Tarentaise, de venir bénir le temple qu'il avait récemment édifié. Une homélie d'Avitus nous apprend qu'il consacra la cathédrale de Genève en 522. Il est probable que sa visite, dans cette ville, fit partie de l'itinéraire de l'une de ses tournées dans sa province ecclésiastique, — tournées qui, à cause de la difficulté des voyages à cette époque, surtout dans les montagnes, devaient être quinquennales ou septennales, — et qu'il sera parti de cette cité pour venir dans la nôtre. Il peut se faire aussi qu'il ait profité du retour de Sanctius du concile d'Epaone pour venir à Moûtiers. Dans tous les cas, Sanctius aurait terminé la reconstruction de la basilique de saint Pierre vers 517, et saint Avit l'aurait consacrée entre cette date et l'année 522.

Dans son homélie, après l'exorde, Avitus débute par une parole flatteuse à l'adresse des princes régnants, tout puissants et prêtant leur appui, intéressé sans doute, pour la construction des édifices religieux. Il semble, d'après les mots *liminum sacra*, que les chrétiens d'alors avaient encore le souvenir, par tradition, du culte païen aux dieux du foyer, mais qu'ils les avaient remplacés, grâce au clergé, certainement, par des objets vénérables.

La religion domestique avait pour base le culte des ancêtres. La maison, par suite de l'enterrement des morts à l'ombre de ses murs, devenait un temple.

Il parait aussi que l'on accourait des alentours pour honorer les reliques des saints patrons du diocèse, et que l'on tenait à avoir son habitation où étaient élevées les églises qui les contenaient, ce qui contribua à la formation des villes.

Dans son homélie, Avitus nous apprend, qu'au VIe siècle, des églises s'élevèrent dans les villes de nos régions et les embellirent. C'est qu'en effet, à cette date, la population entière, dans nos contrées, étant devenue catholique, il fallut agrandir les anciennes églises ou en construire de nouvelles, afin que tous les fidèles pussent prendre part ensemble aux exercices du culte. Ce qui explique encore l'agglomération des habitants, à cette époque, dans nos villes, c'est que, sous la domination des Burgondes, chrétiens aussi et de mœurs relativement douces, la population dispersée de notre pays se concentra, ce qui fit que les bourgades, comme le dit saint Avit, devinrent des villes. La dispersion des habitants de notre cité, dont parle le prélat, et qui eut lieu avant l'érection de la basilique de Moûtiers par Sanctius, soit vers la fin du Ve siècle, fut vraisemblablement due à une incursion des Franks dans nos contrées, suivie d'un combat entre eux et les Burgondes.

L'emplacement décrit par avitus est bien celui sur lequel est encore assise

(1) Besson, p. 192.

aujourd'hui la cathédrale de Moûtiers. L'aire de l'église est, en effet, élevée de plusieurs mètres au-dessus du lit de l'Isère, que l'évêque de Vienne qualifie de fleuve, et qui devait, à cette époque, ressembler à un torrent, comme il le dit, à cause du bruit des eaux coulant dans un lit resserré et encombré de blocs et de cailloux. Le pont qui établissait la communication entre les deux rives était, d'après un ancien plan, plus rapproché alors de l'église que ne l'est celui actuel, appelé pont de Saint-Pierre. Il n'y avait pas alors vingt mètres entre la cathédrale et l'Isère.

La convergence des vallées de la Tarentaise, à Moûtiers, où se traitaient les questions religieuses ressortissant à l'évêque, et toutes les grandes affaires civiles et commerciales du pays, a fait dire, avec raison, à saint Avit, que l'emplacement de la ville était aussi favorable aux intérêts temporels qu'aux intérêts religieux. Moûtiers, de bourgade était devenu cité ; il était déjà alors le chef-lieu de la Tarentaise et jouissait de toutes les prérogatives attachées à ce titre. Sa population s'était rapidement et considérablement accrue, puisque l'ancien temple se trouva trop petit pour contenir les habitants. La nouvelle église mesurait une bien plus grande surface que l'ancienne.

Les fenêtres des premières églises étaient originairement closes avec des tablettes de marbre ou d'albâtre, fort minces, ne laissant pénétrer dans l'église qu'une bien faible lumière ; plus fréquemment encore, de nombreux trous circulaires ou en losanges, percés dans le marbre, même dans de simples dalles ou des panneaux en bois, formaient un treillis dont les ouvertures restaient libres ou étaient fermées avec du verre. Plus tard, les fenêtres des églises furent plus nombreuses et plus grandes, et les tablettes de pierre ou autre matière furent remplacées par des vitres enchassées dans des baguettes en plomb, répandant la lumière à profusion, tout en fermant hermétiquement les baies. Ce nouveau système avait probablement été employé par les constructeurs de la nouvelle basilique, ce qui fit dire poétiquement à saint Avit que la lumière était enfermée dans une espèce de prison lumineuse.

L'allusion à saint Pierre et à saint Paul, en indiquant que l'église où il prêche est sous le vocable de ces princes des Apôtres, comme elle l'est encore aujourd'hui, nous montre un lien unissant cette partie de l'homélie au titre, et prouve, par conséquent, que ces deux fragments appartiennent au même discours.

Le langage d'Avitus établit indubitablement qu'il y avait encore des Ariens dans notre pays lorsqu'il le visita, et même des partisans d'autres hérésies, mais moins agissantes et moins vivaces. Il attaque violemment ces sectaires qui le préoccupent sans cesse et dont il désire ardemment la disparition.

Nous savons aussi par lui que l'église qui existait avant celle construite par Sanctius, et qui était probablement celle élevée par saint Marcel, vers le milieu du ve siècle, avait été détruite par l'ennemi, les Francks, peut-être, se trouvant aux prises avec les Burgondes, comme nous l'avons déjà dit, ou d'autres barbares, dont les nombreuses bandes dévastèrent tant de fois nos contrées.

Dans sa péroraison, il répète indirectement que la nouvelle église est, grâce

aux secours obtenus, d'une bien plus grande valeur que la précédente. La dernière phrase indique que les temps, alors, étaient difficiles et inconstants.

Nous croyons, après cette analyse, qu'il ne reste aucun doute sur l'attribution de ces deux pages de papyrus à l'homélie prêchée par l'un des plus grands prélats de la Gaule, dans notre antique cathédrale, il y a plus de treize siècles et demi.

Cette église, comme tous les anciens monuments dont on a fait un usage incessant, a été reconstruite plusieurs fois et a subi nécessairement les changements de style qui ont eu lieu depuis sa première construction.

Il est rare de trouver sur les monuments élevés au milieu du XIIe siècle le millésime de leur construction.

L'authenticité de la date des édifices construits avant cette époque est heureusement établie quelquefois par des documents.

La donation faite en 996 du comté de Tarentaise à l'archevêque Amizo, par Rodolphe III, roi de Bourgogne, nous apprend que les Sarrasins, habitant l'Espagne dans ce temps, firent une incursion en Tarentaise et la ravagèrent complètement. *Nos quidem exempla priorum perpendentes ac molem nostrorum peccaminum ne ira districti judicis pavidi damnemur archiepiscopatus Ibericis incursionibus penitus depopulatum quem Amizo prout vires appetunt ordinatum restit Comitatu donamus* (1). Nous savons que les Sarrasins détruisirent toutes les églises et les monastères après les avoir dépouillés de leurs richesses.

Après la donation de Rodolphe qui suivit de près l'expulsion des Sarrasins des montagnes des Alpes, l'archevêque de Tarentaise reconstruisit nécessairement la cathédrale de Moûtiers qui avait été incendiée. Cette réédification dut avoir lieu entre 996 et 1044, époque à laquelle un testament où ce prélat figurant comme témoin nous apprend qu'il vivait encore (2).

Environ 130 ans après, cet édifice était encore en bon état, puisque saint Pierre II, quatrième successeur d'Amizo, ne reconstruisit seulement que la couverture de l'église en pierres, celle de l'abside et celle du clocher en plomb. *Cathedralem basilicam texit lapidibus, caput et campanaria plumbo operuit* (3).

Il ne reste absolument rien aujourd'hui de la construction du Ve siècle.

Grillet dit que, suivant la tradition du pays, les quatre clochers qui, avant la révolution, existaient aux quatre angles de l'église métropolitaine, avaient été construits au moyen du legs que l'empereur Charlemagne fit par son testament à l'église de Moûtiers (4).

L'église fut, en effet, flanquée d'un clocher à chacun de ses angles.

Des parties assez importantes des deux du levant et les soubassements des deux du couchant existent encore, mais leur construction ne remonte pas au IXe siècle, comme nous le verrons plus loin.

L'église actuelle, dans son ensemble, appartient à trois époques indiquées par trois styles différents.

(1) Archives de l'archevêché de Tarentaise.
(2) Besson, p. 193. — (3) Bollandistes, vie de saint Pierre II de Tarentaise.
(4) *Dictionnaire historique*, note, p. 135 et 136.

La crypte et ses collatéraux, le sanctuaire de l'église, le chœur, le bas des deux tours qui le flanquent et le transsept, sont roman, dans le style du xɪ^e siècle, pl. 77-78, 79-80 et 81 ; la façade principale, élevée en 1461, est gothique, et les trois nefs et la voûte du transsept, construites de 1826 à 1828, à l'exception des soubassements des murs latéraux qui sont les anciens, appartiennent à un style moderne qui se rapproche beaucoup de celui de la renaissance italienne.

La haute antiquité accordée, avec raison, à la cathédrale de Moûtiers, des documents trouvés dans les archives de l'ancien archevêché, et la tradition, indiquaient qu'une crypte avait existé sous le sanctuaire de l'ancienne métropole de la Tarentaise.

Je fis exécuter des fouilles importantes en 1866, qui mirent à découvert une travée de la crypte et les trois quarts du *martyrium*.

Le sous-sol de Moûtiers est baigné par une nappe d'eau qui suit l'étiage de l'Isère. Aussi, ayant opéré les fouilles en 1866 pendant l'étiage moyen, ai-je rencontré l'eau avant d'arriver à l'aire de la crypte.

Désirant connaître la hauteur exacte de cet intéressant monument, j'ai repris les fouilles, dans le sens de la profondeur, pendant la première quinzaine du mois de septembre 1878, alors que les eaux étaient très basses. Ces fouilles ont mis au jour le carrelage ainsi que la base des colonnes et des pilastres de la première travée. En 1882, on a commencé les travaux de restauration et de reconstruction de la crypte et du sanctuaire selon le style du xɪ^e siècle. Les fouilles interrompues par moi ont été alors terminées aux frais de l'Etat. Il ne manquait absolument que la voûte et une partie des colonnes centrales qui la supportaient. Cette voûte a été détruite en 1669, au moment de la restauration d'une partie de la cathédrale par Mgr Milliet (1). Il m'a donc été facile de faire la restitution exacte de cette crypte. Pl. 77 à 81.

Cette crypte se composait d'un chœur et d'une abside A, pl. 77-78, occupant toute l'étendue du sanctuaire de la cathédrale, dont l'hémicycle était élevé de deux marches au-dessus du chœur, et pourvu de bancs en pierre autour de son soubassement; en second lieu, d'une salle antérieure B, qui a dû être le *martyrium*, cette salle construite sous l'avant-chœur et séparée de l'abside par une claire-voie maçonnée ; enfin, de deux chapelles carrées C et D, l'une à droite et l'autre à gauche de la chapelle absidale, occupant le dessous des deux tours qui flanquent le chevet de l'église.

On y arrivait par deux escaliers semi-circulaires à leur base, et qui débouchaient à la place qu'occupent aujourd'hui les autels appuyés contre les murs du levant du transsept. C'est la disposition adoptée pour faciliter les dégagements dans la plupart des cryptes des xɪ^e et xɪɪ^e siècles. L'hémicycle recevait du jour par trois fenêtres étroites, ouvertes dans le soubassement de l'église. Les chapelles latérales n'étaient éclairées que par une seule fenêtre. Le *martyrium* ne devait recevoir qu'une lumière indirecte, pénétrant par la base de la porte établie dans la claire-voie.

(1) Prix fait du 9 février 1669, Jean Cartanas, notaire.

La crypte proprement dite a, dans œuvre, 12,00 de longueur sur 8,63 de largeur. Le *martyrium* mesure 8,80 sur 6,65. Les chapelles ont 4,18 sur 3,83. La hauteur sous la clef de la voûte du chœur était de 4,75 et celle de l'hémicycle de 4,50, à partir de l'aire, formée d'un dallage.

Le *martyrium* était recouvert d'un plafond formé de deux planchers superposés, séparés par une aire en plâtre.

La voûte de la crypte était portée par un quinconce de colonnes au nombre de vingt, dont six au centre et quatorze adossées aux murs. Les six colonnes du centre étaient cylindriques. Les piliers adossés aux murs sont formés de deux pilastres et d'une colonne centrale semi-circulaire. Les voûtes des chapelles reposent sur quatre piliers formés également de deux pilastres en retour et d'un quart de colonne à section circulaire.

L'équilibre des colonnes centrales était maintenu par des arcs-doubleaux contre lesquels s'appuyaient les bonnets de la voûte. Des arcs formerets, adossés contre les murs, sont jetés d'un pilastre à l'autre.

Des arcatures aveugles sont construites dans chacun des segments circulaires des tympans, au-dessus du tailloir qui, dans la première travée, court sur le mur au niveau de l'imposte de la voûte.

Les colonnes centrales, qui étaient cylindriques, *pl.* 86-87. *fig.* 4, comme nous l'avons dit, avaient une hauteur totale de 3,30 et un diamètre de 0,50 ; elles se composaient d'un chapiteau, d'un fût et d'une base.

Le chapiteau, d'une hauteur de 0,63, est roman, à face plate et circulaire à sa base, et sans décoration. Il est surmonté d'un tailloir biseauté, formant une saillie de 0,07 et recevant directement les naissances des arcs.

Le fût a 2,15 de hauteur ; il est orné d'un astragale de 0,06 de diamètre, qui n'a ni filet ni congé, et d'un filet à sa base, mais sans congé non plus.

La base, ayant une hauteur totale de 0,42, est attique dans ses éléments constitutifs ; elle se compose d'un tore, d'un filet, d'une scotie et d'un socle.

Les colonnes adossées aux murs ont 0,42 de diamètre et sont en tout semblables aux colonnes isolées. Les pilastres qui flanquent ces colonnes ont 0,40 de largeur et 0,30 d'épaisseur ; ils sont sans base et n'ont pour chapiteau qu'un tailloir biseauté semblable à celui des colonnes, *pl.* 86-87 *fig.* 3.

Les portes des chapelles et celle du *martyrium* ont deux cintres superposés, dont l'inférieur est en retraite de 0,20 sur le supérieur. Derrière ces deux arcs existe encore un linteau qui, par sa largeur, occupe le restant de l'épaisseur du mur. Dans les portes des escaliers, les arcs sont remplacés par une platebande d'un appareil hardi et bien exécuté.

Dans les baies des portes des chapelles latérales, de petits pilastres ornés d'une corniche à l'imposte de l'arc qu'ils supportent, font saillie sur le tableau des jambages, *pl.* 86-87, *fig.* 5.

On voit comme décoration, dans la partie déblayée, deux sujets d'ornement, dont un sculpté en méplat et l'autre gravé.

Le premier décore le tympan de l'arcade aveugle située au-dessus de la porte

de la chapelle de droite, *pl.* 86-87, *fig.* 1. C'est une rosace à lobes lancéolés et cloisonnée, entourée de deux branches ressemblant à du laurier.

Elle est inscrite dans un demi-cercle tracé dans un rectangle de 0,78 sur 0,45 orné de trois côtés d'une moulure.

Le second, qui a 0,30 sur 0,20, est gravé au-dessus de la porte de l'autre chapelle et se compose de rayons arqués convergeant tous vers le même point de centre, *pl.* 86-87, *fig.* 2.

Les colonnes, les pilastres, les arcs et les pieds-droits des portes et des fenêtres, les voûtes, la claire-voie et des parties du revêtement intérieur des murs de la crypte étaient construits avec de l'albâtre gypseux. Tout est admirablement taillé et dressé à la hache, bien appareillé et savamment mis en œuvre.

La blancheur éclatante des matériaux de construction devait causer une vive impression sur les personnes qui visitaient ce vénérable hypogée.

L'autel de la crypte devait être dans l'hémicycle, et le corps du saint dans la salle que nous avons appelée *martyrium*. Ces dispositions sont celles qui ont été adoptées dans la plupart des cryptes anciennes. Les reliques se trouvaient ainsi déposées sous le maitre-autel de l'église supérieure, placé en avant de l'abside occupée par les clercs. Les fidèles descendaient par l'un des escaliers, pouvaient voir le tombeau du saint par la porte ouverte du *martyrium*, faisaient leurs prières devant l'autel et remontaient par l'autre escalier.

Des titres de 1508, 1600 et 1608, qui font partie des archives de l'évêché, établissent que les délibérations capitulaires avaient lieu dans une chapelle ou oratoire de Saint-Clair, établie dans la crypte. Une délibération du chapitre, sous la date du 19 décembre 1600, se termine ainsi : « *Actum in oratorio divi Clari.* »

Mgr Milliet de Challes, dans sa visite de la métropole faite en 1661, constate que les chanoines tenaient leurs assemblées en la chapelle de Saint-Clair (1). Le même document nous apprend en outre qu'il y avait dans la crypte trois autels : un à saint Jean l'évangéliste, saint Crépin et saint Crépinien ; un autre à saint Maur et aux Onze mille vierges *subtus choro*, et enfin un troisième dans la chapelle dite de Notre-Dame des corps saints, *capella Nostre Domine corporum sanctorum*. Cette chapelle était, selon toute apparence, le *martyrium* ; et comme l'autel des Onze mille vierges était sous le chœur, l'autel Saint-Jean était sous l'une des tours latérales, et la chapelle Saint-Clair sous l'autre.

La cathédrale de Moûtiers se compose actuellement de trois nefs, d'un transsept et d'une abside en hémicycle. L'aire du transsept est plus élevée que celle des nefs, et le sanctuaire est également relevé de plusieurs marches au-dessus du parquet du transsept.

Il ne reste rien, comme nous l'avons dit, de sa construction primitive.

Les murs du sanctuaire, ceux du transsept et le restant des deux vieilles tours qui flanquent l'abside appartiennent au style roman du xie siècle. (Voyez

(1) « *Eosdem RR. PP. canonicos in cappella sancti Clari, in qua capitulariter congregari et capitula habere consueverunt, convocavimus.* » Archives de l'évêché de Moûtiers.

pl. 76, le plan de cette église restituée et *pl.* 79-80 et 81 les coupes en long et en travers.)

Peut-être à cette époque déjà, comme à celle de sa dernière reconstruction, avait-on élevé sur la croisée du transsept une voûte en coupole lumineuse. La voûte en cul-de-four de l'abside est plus basse que celle du transsept.

Les nefs étaient surmontées de voûtes d'arêtes très bien indiquées par une clef de voûte où viennent aboutir des arcs ogives de l'époque sus-mentionnée.

En enlevant, en 1882, le vieil enduit du parement intérieur des murs du sanctuaire, on trouva deux anciennes fenêtres, qui avaient été bouchées, ainsi que la forme primitive des deux portes donnant dans le chœur.

Les deux fenêtres, *pl.* 83-85, ouvertes dans les murs du chœur, sont doubles et fermées par un arc à plein cintre occupant toute l'épaisseur du mur. L'ouverture comprise entre les pieds-droits de cet arc est divisée en deux baies à plein cintre aussi, dont les arcs reposent sur des dosserets et sur une colonnette centrale, posée au milieu de l'épaisseur du mur, ne portant qu'une faible charge, puisque tout le poids de la muraille repose sur le grand cintre surmontant les deux petits.

La base de la colonnette est une imitation grossière de la base attique. Le fût est cylindrique, sans congé, et son diamètre va en décroissant depuis le bas. Le chapiteau, qui ne déborde pas l'imposte des arcs qu'il reçoit, présente des espèces de coussinets dont les volutes sont remplacées par des rosaces gravées, à lobes lancéolés, enfermées dans des cercles. Des rosaces semblables ornent les arcs et le tympan des doubles baies, ainsi que les côtés des chapiteaux.

Les lobes des rosaces étaient peints en rouge. Le fond sur lequel sont gravées les rosaces est losangé en creux et peint en vert. Ces chapiteaux, n'appartenant à aucun ordre, sont probablement dûs à l'imagination de l'artiste qui les a taillés ; ils plaisent à l'œil et seraient gracieux s'ils faisaient saillie sur la colonne. Ces fenêtres, sans utilité, puisque, donnant dans les tours, elles n'éclairent nullement le chœur, ne sont que des éléments de décoration et probablement un simulacre de galerie.

Les portes, *pl.* 47-50, sont à plein cintre du côté du chœur et à linteau de l'autre côté. L'arc appareillé n'est formé que de trois claveaux terminés horizontalement dans leur partie supérieure, ce qui lui donne l'apparence d'un linteau. Un second arc, aussi appareillé, en retrait du premier des deux côtés, repose sur des dosserets. Une corniche, bien profilée, *pl.* 86-87, *fig.* 6, contourne les pieds-droits et les dosserets à la hauteur de l'imposte des arcs. Des rosaces, semblables à celles des fenêtres, parmi lesquelles deux sont formées de rayons arqués se réunissant au point de centre, ornent l'arc supérieur. Les rosaces sont peintes en rouge et en violet et le fond en vert. *Pl.* 47-50.

Les pieds-droits, les colonnettes, les dosserets, les arcs et les tympans sont en gypse : tout était bien appareillé, proprement taillé et habilement mis en œuvre.

Les vestiges de couleurs que nous avons vus sous l'ancien enduit enlevé, sont la preuve que l'église du xie siècle était ornée de peintures murales.

Extérieurement, l'abside est décorée d'une arcature aveugle courante, d'une

épaisseur de 0,09 seulement, indiquant qu'elle n'est qu'un objet de décoration. La partie de l'abside couronnée par cette arcature est divisée, par des pilastres d'ornement n'ayant non plus que 0,09 d'épaisseur, en cinq panneaux, dont celui de l'axe et ses deux voisins sont percés d'une baie de fenêtre à plein cintre et à double ébrasement, pl. 82.

Il existe, immédiatement au-dessous de l'arcature, un rang de corbeaux d'une saillie de 0,30, qui n'ont aucune raison d'être depuis l'exhaussement des murs de l'abside, exhaussement qui en a fait modifier l'ornementation.

Nous croyons que ces corbeaux servaient à la construction d'un hourd volant en temps de guerre. Au-dessus de chacun d'eux devait exister un trou, par lequel on passait une pièce de bois, servant de console, pour supporter le plancher du hourdis.

Sur l'extrémité de ces consoles, on élevait des poteaux, entre lesquels on glissait des madriers servant de garde antérieure. On ménageait dans le plancher des trous formant mâchicoulis. Alors les défenseurs postés sur le hourd, pouvaient envoyer des projectiles par les meurtrières ménagées dans les parois du hourd, et jeter des pierres par les mâchicoulis sur les assaillants. On arrivait des combles du sanctuaire au hourd par des portes ouvertes dans la muraille de l'hémicycle, dont une existe encore aujourd'hui. En temps de paix, la charpente du hourd était démontée et déposée dans les vastes combles de l'église.

Des quatre clochers construits à chacun des angles de l'église, les deux de l'ouest qui flanquaient la façade principale ont été démolis, probablement en 1461, lors de la reconstruction de ce mur selon le style gothique. Les deux élevés sur les chapelles latérales de la crypte existent encore sur la hauteur de quatre étages, sous-sols compris. Celui de l'angle nord-est a été exhaussé et restauré en 1860.

Les murs ont une épaisseur de 1,08 au dernier étage actuel, épaisseur qui permet de dire, surtout en considération de ce que le sommet des tours n'atteint pas même la hauteur du pignon du transsept, qu'elles ont été dérasées d'un étage au moins. Une colonnette en tuf, que nous avons trouvée dans les combles de l'église, démontre aussi qu'un étage, ajouré par de grandes fenêtres jumelles, formées de deux arcades secondaires inscrites dans un grand cintre, a été démoli. Les étages subsistants sont percés de deux fenêtres à plein cintre et à double biseau, sans feuillures ni repos pour recevoir des chassis.

Le premier étage et le second de ces tours sont voûtés. La voûte du premier étage est à arête et repose, comme dans les chapelles de la crypte, sur quatre piliers composés de deux pilastres en retour et d'un quart de colonne cylindrique. De doubles arcs formerets sont également jetés d'un pilier à l'autre. Le tailloir des chapiteaux court aussi le long des murs, mais le simple biseau de celui de la crypte est ici remplacé par de jolies moulures.

La voûte du second étage est formée d'un simple berceau imposté à fleur des parements des murs.

Nous n'avons aucun vestige pouvant nous indiquer la forme du toit; nous

pensons qu'il devait, comme ceux de cette époque qui subsistent encore ailleurs, avoir celle d'une grande pyramide quadrangulaire.

Comme on le voit dans le plan, des chapelles étaient ouvertes dans la partie inférieure des deux tours de l'ouest, qui occupaient le fond des deux nefs latérales de l'église.

Le toit du sanctuaire était semblable à un demi-cône coupé par un plan vertical.

Sur l'arc doubleau qui sépare l'hémicycle du chœur, était construit un mur supportant le bas du toit en appentis du chœur, afin que les eaux ne s'écoulassent pas le long des murs des tours.

Les murs du transsept sont plus élevés que ceux de la nef haute.

Sur les arcs doubleaux qui en franchissent la largeur, on a élevé des murs en pignon qui supportent la charpente. Le mur de l'ouest était percé, au-dessus des toits des bas côtés, de quatre fenêtres dont on voit encore aujourd'hui les baies maçonnées. Celui de l'est est percé d'une porte à plein cintre et de deux fausses portes à linteau triangulaire de l'époque romane primitive.

Les triples fenêtres actuelles ont été ouvertes en mil six cent soixante-neuf, par ordre de l'archevêque François-Amédée Milliet (1). Un autel était érigé dans chacune des ailes du transsept, côtés sud et nord,

Sur une simple poutre placée à l'entrée du chœur, à la hauteur de l'imposte de la voûte, étaient fixés un crucifix et deux statues.

La nef centrale était beaucoup plus élevée que les deux latérales ; elle était éclairée par des fenêtres pratiquées dans les murs élevés au-dessus des toits des bas côtés.

Les trois nefs étaient voûtées au moyen de bonnets portant sur des arcs doubleaux qui reposaient sur des piliers flanqués de colonnes semi-circulaires. Ces voûtes d'arêtes étaient ornées d'arcs ogives, dont nous avons trouvé un fragment dans l'ancienne chapelle nord de la crypte.

Telle était cette cathédrale du xi^e siècle, de 63 mètres de longueur sur 22,00 de largeur à travers les nefs, hors d'œuvre, simple, mais bien ordonnée.

Les murs du xi^e siècle sont construits avec des moellons bruts, placés par rangs comme le petit appareil, lesquels sont entremêlés de quelques lignes à arête de poisson. Les joints sont très épais et passés au fer. Le mortier, employé à profusion, est excellent.

Les caractères de l'architecture romane de cette église du xi^e siècle sont, dans leur ensemble : la forme de l'église qui est celle d'une croix à bras très courts formés par le transsept ; son orientation de l'occident à l'orient ; la crypte, ses dépendances, sa forme et ses dispositions ; l'abside de l'église voûtée en cul-de-four ; la position des clochers et leur genre de construction.

Dans les détails : l'appareil ; les joints au fer ; les ornements en bas reliefs et ceux gravés ; les moulures peu saillantes ; les peintures et les couleurs employées ;

(1) Prix fait du 9 février 1669, Jean Cartanas, notaire.

les baies à plein cintre et les fausses portes à linteau triangulaire; le double ébrasement des fenêtres; les colonnes de la crypte, du chœur, des sacristies et des fenêtres géminées donnant dans le chœur, et surtout leurs chapiteaux et leurs bases; les doubles arcs formerets des voûtes de la crypte; les arcatures, les pilastres et la corniche à modillons ornant à l'extérieur l'abside de l'église.

Dans la géographie du style architectonique, la Savoie appartient à la Bourgogne, dont l'école fut celle qui conserva le plus longtemps les traditions romanes.

La construction du xie siècle était déjà en grande partie en mauvais état vers le milieu du xve, puisqu'on réédifia, en 1461, la façade principale et les voûtes, selon le style ogival, aux frais de la succession du cardinal d'Ars, archevêque de Tarentaise, décédé la veille des ides de décembre 1454 (1).

Cette façade, pl. 88, existe encore aujourd'hui. Elle est construite en pierre de taille sur toute sa surface, à l'exception de la partie qui était occupée par la tour sud-ouest élevée au xiie siècle.

L'étage inférieur est percé d'une porte ogivale dont le seuil, au moment de sa construction, était élevé de plusieurs marches au-dessus du sol. Son ébrasement est garni de colonnettes portant la voussure à plusieurs rangs de claveaux superposés en encorbellement. Les archivoltes sont d'un style pur, mais sans sculpture ni ornementation.

La fenêtre de la grande nef, appartenant au style rayonnant, prêt à se convertir en flamboyant, est une grande ogive divisée par des meneaux en trois parties dans le sens de la largeur. Le sommet est garni de petites rosaces en forme de quatre-feuilles.

Enfin, les combles sont éclairés par une petite fenêtre en accolade. A droite et à gauche de cette accolade, qui est surmontée d'un écusson aux armes probablement du cardinal d'Ars, sont gravés deux quatre-feuilles.

Il ne reste, des voûtes en ogive des nefs, qu'un arc formeret en tiers point engagé dans le parement intérieur du pignon de la façade principale et une clef à laquelle viennent aboutir quatre arcs ogives.

A gauche de la porte, est gravée en lettres gothiques l'inscription suivante, donnant la date de la construction de la façade principale et des voûtes, le nom de celui qui a fourni les fonds et celui de l'entrepreneur.

Jhesus.

Anno domini millesimo quatercentesimo sexagesimo primo
Hoc opus composuit magister Franciscus cirgat latomus pro quo capitulum. Hujus ecclesie singulis annis facere tenetur. Unum aniversarium propriis sumptibus ejusdem capituli. In crastino festi catedre sancti Petri cum quatuor sacerdotibus missas celebrantibus in remedium animarum dicti

(1) Besson, p. 216.

Francisci et Jaquemete ejus uxoris et illorum pro quibus exorare tenentur quod opus factum est sumptibus exequcionis domini cardinalis de Arciis.

En 1454, le même cardinal de Arciis, archevêque de Tarentaise, fonda, pour 8000 florins et une maison, une chapelle en l'église Saint-Pierre, sous le vocable des Saints-Innocents, pour l'entretien de six enfants appelés Innocents, de deux maîtres et d'un serviteur (1).

En 1571, un procès fut intenté par le Chapitre à l'archevêque pour les réparations à faire à la cathédrale (2).

L'archevêque Germonio ordonna, en 1619, le dépôt, sous le grand autel de la cathédrale, de toutes les reliques innommées, — sans inscription sans doute — que possédaient les églises du diocèse (3).

Les deux nefs latérales existaient avant 1642, puisqu'une transaction eut lieu, le 20 mars de cette année, entre l'archevêque Benoit-Théophile de Chevron et le Chapitre de la cathédrale, au sujet des greniers qui existaient sur la petite nef de Saint-Pierre, du côté du Palais, et dont l'entretien, ainsi que celui du toit, était à la charge de l'archevêque. On lit sur la marge de cet acte la note suivante : « Les dits « greniers ont été démolis pour élever les basses nefs lorsque l'archevêque Millet a « fait réparer l'église ; c'est pourquoi la dite transaction n'a plus raison d'être (4). » On déposait, dans ces greniers, le blé pour le pain de l'aumône de Mai (5).

Il résulte du procès-verbal de la visite pastorale faite par Mgr Milliet de Challes, en 1661, que la cathédrale était déjà en mauvais état à cette date, puisque ce prélat ordonne « de boucher les fentes du chœur, de poser des clefs aux voûtes, « de reconstruire, depuis la base, la façade du côté des cloitres, de réparer les « fenêtres et le toit sur les chapelles du côté des cloitres, — aile gauche du « transsept — et de refaire le toit du vieux chœur. »

En 1668, l'archevêque Milliet fit construire la sacristie actuelle, en remplacement de celle qui était installée dans la chapelle de sainte Catherine (6).

Le même archevêque fit reconstruire presque entièrement la cathédrale. C'est alors que les greniers furent démolis, les collatéraux exhaussés et que le vaisseau de l'église fut couvert par un seul toit à deux versants.

Dans les marchés qu'il passa en 1669 avec les maîtres maçons qu'il chargea de la restauration de l'église, il ordonna, entre autres travaux : la démolition des voûtes de la crypte et du *martyrium*, « sans gaster, — en parlant de la démolition de la voûte du *martyrium*, — les armes et le sépulcre du seigneur archevêque et cardinal des Arcijs ; » l'ouverture, dans les murs sud et nord du transsept, des deux triples fenêtres encore existantes ; la démolition, la reconstruction et l'exhaussement des voûtes et des six piliers des petites nefs ; la construction d'une corniche autour du transsept ; la construction de piliers, de chapiteaux et de bases ; la transformation,

(1) *Archives de l'évêché*. Inventaire. p. 565. — (2) Id. p. 556.
(3) *Acta. Tar*. Lib. 3, Tit. 45, cap. 1. — (4) *Archives de l'évêché*. Inventaire, p. 555.
(5) Bail à ferme des dîmes de l'archevêché du 25 mars 1664. Cartanas, notaire.
(6) Prix fait du 15 février 1668, Jean Cartanas, notaire.

au moyen d'une enveloppe en maçonnerie, des colonnes rondes en piliers carrés ; et l'édification, au milieu du sanctuaire, d'un *ciborium* ou dôme porté par quatre colonnes sculptées (1).

C'est aussi le même prélat qui, en 1686, fit élever le portail en avant de l'église, qui fut reconstruit en 1864.

Les autels de la cathédrale furent démolis le 15 février 1794.

Le 10 juin de la même année, l'église fut transformée en magasin à fourrages pour l'armée.

La voûte et le toit tombèrent le 24 décembre suivant.

Mgr Martinet fit relever les murs et le toit pendant les années 1826, 1827 et 1828.

En 1828, Mgr Rochaix fit construire les voûtes, les planchers et les autels.

L'église fut bénite le 31 octobre 1829 et consacrée le 3 juillet 1831.

La chapelle paroissiale ouverte sur le bas-côté gauche fut construite en 1869.

Plusieurs personnages importants ont été inhumés dans la cathédrale.

Tous les historiens qui ont parlé du comte Humbert II de Savoie, mort, comme nous l'avons déjà écrit, au château de Melphe, s'accordent à dire qu'il fut enterré dans la cathédrale de Moûtiers en 1103. La tradition a aussi conservé ce souvenir.

L'évêché de Moûtiers possède une petite boîte en sapin, scellée de quatre sceaux en cire rouge aux armes de Mgr Martinet, ancien évêque de Tarentaise, avec une bande de papier sur laquelle on lit :

« Procès verbal de la découverte d'un corps qu'on croit être celui du comte de
« Savoie Humbert II. Bois de cerf trouvé dans son tombeau le 13 août 1827, dans
« l'ancienne métropole de Saint-Pierre de Moûtiers. »

On ouvrit cette boîte en 1869, et l'on y trouva, effectivement, l'extrémité de deux rameaux de bois de cerf mesurant, l'un, vingt-huit et l'autre quinze centimètres de longueur.

Le procès-verbal était plié dans la bande de papier lui servant d'enveloppe, aux quatre coins de laquelle étaient apposés les sceaux qui maintenaient la boîte fermée ; en voici l'extrait :

« Antoine Martinet,

« par la miséricorde divine et la grâce du saint siège apostolique, évêque de
« Tarentaise, prieur des S^ts George et Valentin, prince de Conflans et de
« Saint-Sigismond.

« Du 13 août 1827, vers les quatre heures après midi, à Moûtiers, on nous a
« averti qu'on venait de découvrir des ossements consistant en une tête et autres
« parties, près du premier pilier à droite en entrant dans l'ancienne église de la
« Métropole où l'on fouillait et creusait pour y établir les fondations du dit pilier ;
« nous nous y sommes de suite transporté et nous avons reconnu, en présence du
« sieur Augustin Agostinetti, notre commis pour la reconstruction de la dite église,

(1) Prix faits des 9 février et 30 octobre 1669, même notaire.

« et des ouvriers y employés Pierre Yvratti et Jean Laï, les dits ossements, ainsi
« qu'un bois de cerf bien conservé qui se trouvait placé près de la tête du
« corps susdit.

« Quoique l'on n'ait trouvé aucune inscription dans le dit lieu qui puisse faire
« conster précisément que ce soit le corps du Comte Humbert II mort en 1103, et
« enterré dans la dite église, cependant, comme d'après l'assertion unanime des
« anciens chanoines et celle des vieillards de la dite ville, on a toujours assuré que
« ce Prince était inhumé à cette place, nous avons cru devoir faire mettre ces
« ossements dans une caisse particulière sur laquelle nous avons fait apposer une
« note explicative. Nous avons scellé ensuite la dite caisse de notre sceau avec
« bandes de papier et l'avons fait déposer provisoirement dans le tombeau des
« anciens Archevêques, existant sous la tribune du côté de l'Epitre. Nous avons
« en même temps renfermé dans une boite le susdit bois de cerf également scellé.

« Fait et dressé à Moûtiers, les dits jour et an que dessus, signé par nous, par
« les prénommés et par notre chancelier, et par lui scellé. »

Signé † Antoine, évêque de Tarentaise, Agostino Agostinetti, commis, Joanni Lei, Chevray, chanoine, chancelier.

Nous avons vu, dans le caveau des archevêques, la caisse et son contenu. La charpente osseuse y est en grande partie. La tête, assez volumineuse, privée de la mâchoire inférieure, serait un beau sujet d'étude. Nous avons rarement vu un front si peu élevé, si étroit et si fuyant. On reste étonné devant le peu d'action désorganisatrice que près de huit siècles ont exercée sur ces os.

Dans l'aile droite du transsept était érigée une chapelle sous le vocable de Notre-Dame-des-Saints-Corps (1). Les Saints-Corps sous l'invocation desquels on avait élevé l'autel de cette chapelle étaient ceux de saint Pierre Ier et du bienheureux Pierre III, archevêques de Tarentaise. Il existait dans la dite chapelle, du côté droit, deux châsses en marbre qui, d'après la tradition et d'anciens titres faisant partie des archives de l'évêché, contenaient, celle située au-dessous de la fenêtre, les reliques du premier, et celle déposée à droite de la dite fenêtre, celles du second de ces deux archevêques.

Mgr Benoit-Théophile de Chevron fit ouvrir ces châsses et trouva, dans la première, les os de saint Pierre Ier, mort à cette époque depuis environ 500 ans, « répandant une odeur suave, » et dans la seconde, non-seulement les os du bienheureux Pierre III, décédé depuis environ 353 ans, « sans corruption aucune ; » mais encore son pallium, le pied et la moitié de la coupe d'un calice en étain, une étole en cuir doré, deux fragments d'une croix en bois, un morceau de son bâton pastorale d'environ deux pieds de longueur, et la plus grande partie de son suaire.

On organisa pompeusement une procession nombreuse qui fit le tour de la ville. Quatre prêtres portaient les deux châsses sur un brancard. Après la proces-

(1) *Procès-verbal de la visite de la cathédrale* par l'archevêque Benoit-Théophile de Chevron. *Archives de l'évêché.*

sion, l'archevêque sortit les reliques « suivant la règle, » et les laissa exposées à la vénération publique pendant le reste du jour. Il les fit ensuite renfermer soigneusement dans un coffre à double clef, qui occupait, en forme de gradin, la longueur de l'autel, en attendant qu'il pût, secondé par les libéralités du peuple, faire construire des châsses en argent pour les y déposer (1).

Ces reliques ne sont plus dans la cathédrale ; elles ont été dispersées ou emportées par des ecclésiastiques au moment de la Révolution française.

La pierre tumulaire, que l'on voit dans le mur de l'aile droite du transsept de la cathédrale, fut érigée en l'honneur de l'archevêque Teutrand, ainsi que l'indique l'inscription suivante, qu'elle contient :

† SVB HOC LAPID
CONDITVR THEOTRN
EPI. CORPVS QVI PER
ANNOS XLIII EPIS
COPALEM CATHEDR
PIO RECTITVDINIS
ZELO REXIT CVIVS
ANIME QVI LEGIS
DIC MISERERE DS
OBIIT VII IDVS MAR
INDICTIONE TERTIA

Cette date correspond au 8 mars 885.

Besson dit, pages 192 et 193, au sujet de ce prélat : « Teudrand, Theodrad, ou « Theotramn, archevêque de Tarentaise assista au Concile de Mantale en 879, « environ le même temps le pape Jean VIII, lui écrivit, c'est la 100ᵉ de ses lettres. « Il mourut le 7 des ides de Mars indict. 3ᵉ *Jacet in Capellâ corporum Sanctorum* « *sub lapide parieti affixo*. On lui donne 43 ans de Siége. »

En 1673, Mgr Milliet de Challes fit ériger dans le chœur, du côté de l'épitre, le tombeau de Benoit-Théophile de Chevron, son prédécesseur, décédé le 16 juin 1658. Besson, qui nous donne ces dates, page 220, ajoute : « Il git en son Eglise Cathédrale, où se voit son effigie en grand personnage à un des piliers de la nef, du côté de l'Epitre, avec son épitaphe au bas. »

Le P. Bernard dit (2) : « Mgr de Challes lui a fait dresser une statue dans sa cathédrale, où il parait à genoux, le corps et le visage tournés du côté gauche du maître-autel, avec cet éloge gravé sur la base qui le soutient : »

HEV TERRIS NIHIL DVRABILE,
ŒTERNITATI QVOS VIRTVS CONSECRAT
COELVM RAPIT :

(1) Ibid. — (2) *Vie de Mgr de Chivron*. Chambéry 1687, page 228.

CINERES TANTUM SUPERSUNT,
BENEDICTUS THEOPHILUS EX CHIVRONII DYGNASTIS
ARCHIEPISCOPUS ET COMES TARENTASIENSIS. R. T. P.
PAUPERUM PATER, SACRARUM INFULARUM DECUS,
HIC JACET ;
QUI EX COHORTIS PROEFECTURA SACERDOS
SANCTI FRANCISCI SALESII SUASIONIBUS EX DECANO
MONACHUS BENEDICTUS, AC TANDEM ARCHIEPISCOPUS
LICET INVITUS :
VITAM QUAN PUERO SERVARAT, MARIOE
VOVIT ILLUSTRI MIRACULO, TOTAM
ET DEO, MAXIMA PIETATE,
ET ECCLESIA PRIMOEVA FIRMITATE, IN
PROPUGNANDIS JURIBUS SACRIS
ET SUI POPULIS DILIGENTIA PASTORALI ;
ET UTRISQUE PERFECTA CHARITATE
VITOE QUOQUE PER PESTEM PRODIGUS,
CONSTENTER IMPEDIT
VIR MITISSIMUS
IMMITIS TAMEN IN SE SERVITIOE
QUIBUS SANCTI PROESULIS NOMEN ADEPTUS
DUM VIVERET
OMNIBUS MONIENS, SUI DESIDERIUM
ADMINISTRATIONEM RELIQUIT,
POSUIT ET ANTECESSORI SUO
FRANCISCUS AMOEDEUS MILLET
ARCHIEPISCOPUS ET COMES TARENTASIENSIS
GRATI ANIMI NONUMENTUM
1673.

On a fait, en 1703, à Mgr François-Amédée Milliet de Challes, l'honneur d'un tombeau à peu près semblable à celui qu'il avait élevé à son prédécesseur.

« Ce prélat, dit Besson, qui prit possession du siége archiépicopal de Tarentaise le 12 octobre 1660, mourut le 25 mai 1703, et git en sa cathédrale, où se voit son effigie vis-à-vis de celle de son prédécesseur.

Nous n'avons pu, malgré nos recherches et nos fouilles, trouver aucun vestige de ces deux cénotaphes.

Le caveau des archevêques est construit dans le sous-sol de l'aile droite du transsept. On lit, sur la dalle qui en ferme l'entrée, l'inscription suivante :

HIC RESURGENDA JACENT
ECCLESIÆ TARENTASIENSIS

Ici deux os en croix et une tête de mort surmontés d'un chapeau épiscopal avec cordons à glands posés 1, 2, 3 et 4.

R. R. ANTISTITUM CORPORA
ORATE PRO ANIMABUS EORUM.

Le Chapitre de la cathédrale ne voulant pas laisser perdre le souvenir de la dernière consécration de cette église par Mgr Martinet, ancien évêque de Tarentaise, alors archevêque de Chambéry, fit graver sur la pierre les lignes suivantes :

ANNO.DNI.M.DCCC.XXXI
V NONAS IVLII
HANC.ECCLESIAM.EPISCOPOR.TARANTASIEN.SEDEM
A.RVINIS.ERVTAM.ET.IVXTA.STYLVM.RECENTIOREM.REDACTAM
SVB.INVOCATIONE B.MARIAE.VIRGINIS
SANCTIQ.PETRI.APOSTOLOR.PRINCIPIS
RITE.CONSECRAVIT
ANTONIVS.MARTINET
ANTEA.PRAESVL.ORDINARIVS
TVM.CAMBERIEN.METROPOLITA
QVI.RECVRRENTE.DIE.ANNIVERSARIO
CHRISTIFIDELIBVS.VISITATIONIS.PRECVMQ.INTVITV
INDVLGENTIAM.SOLITAM.CONCESSIT

AD.REI.MEMORIAM
VEN.CAPITVLVM.MVSTERIEN.MARMOR.SIC.INSCRIBENDVM.CVR.
ANNO.SALVT.M.DCCC.LXXV.

CHAPITRE XV.

TRÉSORS DES ÉDIFICES RELIGIEUX DE MOUTIERS, AU MOMENT DE LA RÉVOLUTION.

Au moment de l'invasion de la Tarentaise par les troupes françaises pendant la Révolution, la cathédrale, la chapelle de l'archevêché et l'église Sainte-Marie possédaient de précieux trésors (1).

On a cru, et l'on croit encore généralement, que tous les objets qui les composaient ont été saisis par les agents du gouvernement ou par ceux de la commune, et qu'ils sont devenus la propriété de l'Etat, qui les a vendus ou réduits en lingots pour en faire de la monnaie.

Il n'en fut pas ainsi de la partie la plus riche des trésors des églises de Moûtiers, comme nous allons le voir. Nous pensons que dans beaucoup d'églises de la Savoie et même des autres départements français, les objets précieux qu'elles possédaient ont été enlevés en grande partie avant la perquisition des agents municipaux chargés d'en faire l'inventaire, ou plutôt avant son récolement, mais surtout, en Savoie, avant le décret du Conseil général du département, du 7 décembre 1793, ordonnant la saisie des vases d'or et d'argent des églises.

Les documents que nous reproduisons constatent que l'argenterie en vases sacrés et autres objets des églises et des couvents de la commune de Moûtiers, saisis en vertu de la lettre circulaire du Comité de Salut public du 23 thermidor an II de la République, ne pesait que 194 marcs et 15 deniers (47 kilog. 604 grammes) tandis que celle de la sacristie seule de l'église Saint-Pierre arrivait à un quintal et demi (82 kilog. 777 g.) et que celle du couvent des Cordeliers pesait 99 livres 1/2, (54 k. 911 g.)

L'avant-garde de l'armée du Midi, commandée par le marquis de Montesquiou, occupa Moûtiers dans les derniers jours du mois de septembre de l'année 1792 (2).

Par délibération du 5 décembre de la même année (3), les membres du conseil municipal de Moûtiers, ci-après dénommés, furent désignés pour dresser l'inventaire des biens ecclésiastiques situés sur le territoire de la commune :

1° Guméry et Muraz, pour les biens des Cordeliers et ceux des religieuses de Sainte-Claire ;

(1) Documents n°s 20 à 29 inclusivement.
(2) Archi. municip. de Moûtiers, n° 7, folio 1 et suivants. — (3) Id, fol. 26.

2° Guichon, pour ceux du Chapitre ;

3° Greffié, pour ceux des Capucins, ceux de Saint-Joseph et ceux de Saint-Martin ;

4° Duplan, pour ceux de la Madeleine, ceux de Sainte-Marie et ceux de la communauté des prêtres ;

5° Bouvier, pour ceux du Séminaire ;

6° Et Grogniet, pour ceux de l'Archevêché.

L'inventaire des biens de l'archevêché fut commencé par l'officier municipal Grogniet, assisté du citoyen François Favre, notaire public, le 12 décembre 1792, et ne fut terminé que le 30 mai 1793 (1). Mgr de Montfalcon, archevêque de Tarentaise à cette époque, chargea M. le chanoine Velat, grand vicaire, « son commensal et procureur général, » de le représenter dans cet acte. Il est dit, dans la « continuation de cet inventaire, » sous date du 30 mai 1793 (2), que le « citoyen Joseph de Montfalcon passa en Piedmont ensuite du passeport que cette municipalité lui a expédié le premier mars 1793. »

Mgr de Montfalcon avait fait acte d'adhésion à la République, mais le décret des commissaires de la Convention du 8 février 1793, supprimant les siéges épiscopaux de la Savoie et ordonnant aux prêtres, sous peine d'exil, de prêter serment à la constitution civile du clergé, votée par la Convention le 17 juin 1790, le fit émigrer. Son séjour, en Piémont, ne fut pas de longue durée ; il rentra à Moûtiers le 24 août 1793, à la suite du refoulement des Français par les troupes Piémontaises jusque dans le bas de la vallée de l'Isère, et y mourut le vingt-deux septembre suivant.

Les chanoines mirent alors l'administration spirituelle du diocèse, pendant la vacance du siége, entre les mains du doyen de la cathédrale, André-Marie Maistre, — frère des deux célèbres écrivains Joseph et Xavier, — qu'ils nommèrent vicaire capitulaire.

M. Maistre suivit le duc de Montferrat (3) au moment où il fit opérer la retraite des troupes Sardes de Savoie en Piémont, et il emporta, d'après ses ordres, l'argenterie du Chapitre, dont on a l'inventaire dressé par lui le 30 septembre 1793 (4).

Le ministre du roi de Sardaigne lui ordonna de porter ces objets à l'Hôtel de la Monnaie de Turin, et le roi décida qu'on lui en confierait la valeur et qu'il serait chargé d'en faire la distribution (5).

Dans « l'état général des affaires du Chapitre au 1er mai 1797, » dressé par M. Maistre (6), nous voyons qu'il a reçu de l'Hôtel des monnaies 5,438 livres pour l'argenterie, 1,002 livres pour la croix d'or garnie de perles et 997 livres pour ornements, en tout 7,437 livres. On ne voit pas figurer, dans cet état, le reliquaire contenant la croix pectorale de saint François de Sales, ni l'autre croix pectorale en diamants indiqués aux articles 13 et 14 de l'inventaire ; il est probable que, les considérant comme des reliques, il les aura conservés. Il serait intéressant de savoir si ces deux objets précieux existent encore et quels sont leurs heureux

(1) Arch. municip. de Moûtiers, n° 69, fol. 117 et suivants. — (2) Id. fol. 126.

(3) Document n° 27. — (4) Id. n° 20. — (5) Id. n° 27. — (6) Id. n° 22.

possesseurs. Il résulte de cet état que M. Maistre a déboursé en frais, dons aux premiers missionnaires rentrés en Tarentaise et à d'autres prêtres qu'il nomme, 2,185 livres ; qu'il a dépensé lui-même 1,812 livres et qu'il ne reste donc plus que 3,440 livres. M. Maistre écrit, dans le même titre, qu'il reste en dépôt, chez les religieuses du Crucifix, le bel ornement que l'archevêque défunt avait donné au Chapitre, à l'exception de la chasuble et de la chape qu'il avait emportées à la campagne. Il ajoute qu'il apportera, dans le diocèse, les calices qu'il a réservés et qu'il les marquera de manière à ce que l'on puisse toujours les reconnaitre, s'il se trouve dans le cas de les prêter aux paroisses qui en manquent absolument.

Dans sa lettre écrite à Pussy en juillet 1797, adressée au chanoine Velat (1) et dans laquelle il parle du dit état, il dit que les chanoines vont être bientôt tous rapatriés et qu'ils pourront alors décider entre eux sur la manière de partager le capital restant, et qu'il s'engagera volontiers à payer, lorsqu'il le pourra, ce qu'il a pris de plus que ce qui reviendra à chacun d'eux après le partage.

Dans une autre lettre sous date du 8 décembre 1802 (2), adressée de Chambéry à huit des anciens chanoines de la cathédrale, écrite sur un ton un peu acerbe, et qui fait comprendre que ces Messieurs lui avaient demandé compte du trésor du Chapitre et n'admettaient pas le partage proposé de la somme restante, probablement parce que la position du clergé n'était pas la même qu'en 1797, il leur dit qu'il n'aurait pas accepté la commission de confiance dont l'avait honoré le roi, s'il lui avait imposé l'obligation de leur rendre des comptes. Il parait qu'il avait oublié la proposition de partage faite à ses collègues, puisqu'il dit qu'ils se sont trompés sur ses principes à ce sujet, et qu'il n'a pas considéré les fonds provenant de la vente des objets du trésor du Chapitre comme la propriété des chanoines à partager entre eux, mais comme une propriété de l'Eglise.

M. Maistre avait également emporté, avec le trésor du Chapitre, celui de la chapelle de l'archevêché et celui de l'église Sainte-Marie, ainsi que l'argenterie du Séminaire consistant en calices, pyxides, burettes, encensoirs, etc., (3). La déclaration qu'il a faite, et que nous avons déjà mentionnée, d'apporter avec lui, à son retour en Tarentaise, les calices qu'il avait réservés pour les paroisses qui en seraient dépourvues, prouverait, à défaut d'autres documents, qu'il avait emporté d'autres trésors que celui du Chapitre.

Nous remarquons, parmi les objets les plus précieux de la chapelle de la mense archiépiscopale : des chandeliers et un crucifix d'argent massif ; une croix de plus de deux mètres de hauteur d'argent massif, ayant coûté plus de 6,000 florins, (le florin valait 13 sous 4 deniers) ; une superbe aiguière avec sa cuvette, aussi en argent, « d'un travail fini ; » une mitre « toute neuve, toute brodée en or avec trois gros diamants fins achetée en 1786, du prix au moins de 2,000 livres ; » un superbe anneau épiscopal avec pierre fine ; une croix pectorale d'évêque avec diamants. Il y avait deux ornements du prix de 1,500 livres chacun, l'un acheté par le Chapitre et l'autre donné par Mgr de Montfalcon (4).

(1) Documents n° 24. — (2) Id. n° 27. — (3) Id. n°s 23, 28 et 29. — (4) Id. n° 23.

Il ne paraît pas douteux que M. Maistre ait vendu, à l'Hôtel des monnaies de Turin, les objets provenant de la chapelle de l'archevêché, de l'église Sainte-Marie et du Séminaire, comme il y a aliéné le trésor du Chapitre. Mais nous n'avons trouvé aucun compte de ces objets et nous ignorons quel emploi il a été fait de l'argent provenant de leur vente.

La municipalité de Moûtiers fit, pendant plusieurs années, d'actives instances pour obliger M. Maistre à rendre à l'église paroissiale Sainte-Marie — celle de Saint-Pierre était alors en ruine, — « les vases sacrés et les ornements du Chapitre, de la chapelle de l'archevêque et de l'église Sainte-Marie qu'il avait emportés à Turin (1). » Nous croyons que seul, et même pas au complet, l'ornement donné par Mgr de Montfalcon, se composant de « cinq chappes, deux dalmatiques, une chasuble et ses accessoires et le voile du calice », et dont M. Maistre avait fait cadeau à la cathédrale de Chambéry, a été restitué au chapitre de Tarentaise.

Le trésor du couvent des Cordeliers, très considérable, puisque l'argenterie pesait 54 kil. 911 gr., et précieux par les six statues en argent qu'il contenait, dont la valeur artistique dépassait certainement de beaucoup celle de la matière qui les composait, représentant saint Maurice, saint Bonaventure, saint Félix, le Bon-Ange, saint François d'Assise et saint Antoine de Padoue, a également été transporté à Turin en même temps que ceux des églises de Moûtiers, sur les ordres du duc de Montferrat et sous l'escorte de ses troupes (2).

Ce trésor a dû être emporté par le père provincial Reyneri, — dont le nom piémontais indique l'origine, — qui, après avoir fait ouvrir les portes de l'appartement occupé à Moûtiers par le prêtre profès Maillet, procureur du couvent des Cordeliers, a enlevé les titres, les livres de compte, les créances, les meubles et les effets de la communauté qui y étaient déposés (3). L'inventaire constate que les titres emportés par le père provincial des Cordeliers constituaient une créance totale de 50,376 livres, 10 sous et 8 deniers (4).

Ces faits se passèrent pendant le court séjour des troupes sardes à Moûtiers, en septembre 1793, lorsqu'elles repoussèrent les Français occupant la Tarentaise.

Le gardien Badoux et le frère Jean Girod avaient pris la fuite à l'arrivée des troupes françaises, emmenant avec eux le mulet du couvent, chargé d'effets, parmi lesquels il y avait quelques services en argent.

Six coffres remplis d'objets qui avaient été déposés chez le notaire Hybord, l'aîné, furent emportés par le secrétaire du père provincial pendant la courte occupation de Moûtiers, par les Piémontais, en 1793 (5).

Les religieux avaient fait conduire aux Allues, avant l'arrivée des Français, huit des douze vaches qu'ils nourrissaient au couvent. Que sont devenus tous ces objets ? Ont-ils été, comme ceux des trésors des églises de Moûtiers, vendus à l'Hôtel des monnaies de Turin, ou sont-ils entrés dans une des maisons du même ordre du Piémont ? Nous l'ignorons, mais nous penchons vers cette dernière hypothèse.

(1) Documents n°* 28 et 29. — (2) Arch. municip. de Moûtiers, n° 69, fol. 328, et document n° 30.
(3) Arch. municip. de Moûtiers, n° 69, fol. 328. — (4) Id. fol. 289. — (5) Id, fol. 328.

Les titres que nous venons d'analyser nous paraissent établir irréfutablement que les trésors des édifices religieux de Moûtiers ont été enlevés, en grande partie, pendant la Révolution, par le clergé, pour les soustraire aux recherches des agents chargés de les recueillir ; qu'un grand nombre des beaux et riches objets qui composaient ceux des églises de Moûtiers ont été vendus par M. Maistre ; que le prix de leur vente a été dépensé, en partie, pour l'exercice clandestin du culte et pour les besoins personnels de plusieurs ecclésiastiques du diocèse ; et que quelques pièces d'orfèvrerie, provenant de ces trésors, des calices, par exemple, ont été rapportées dans les églises après la tempête révolutionnaire.

Il n'existe aujourd'hui, dans les édifices religieux de Moûtiers, aucun des objets décrits dans les notes, les états et les inventaires que nous reproduisons ; nous ne sachions pas qu'il y en ait un seul en Savoie ; tous, à l'exception de quelques calices, ont donc certainement été vendus à Turin, où des recherches, dans les trésors des églises de cette ville, feraient probablement découvrir ceux dont le travail artistique dépassait la valeur de l'argent en lingot et qui auront, pour ce motif, été conservés.

Vers la fin de novembre 1794, M. Maistre envoya de Turin en Tarentaise, pour y exercer secrètement leur ministère, quatre prêtres courageux qui l'avaient accompagné : MM. Martinet Antoine, ex-professeur de théologie et préfet du collège de Moûtiers ; Girard Maxime, vicaire à la Perrière ; Jacquemard Michel, curé du Bois ; et Golliet Joseph, vicaire à Macôt. M. Martinet s'installa à Conflans ; M. Jacquemard, à Aigueblanche ; M. Girard, à Bozel ; et M. Golliet, à Aime.

Plus tard, la Tarentaise fut divisée secrètement, pour l'administration spirituelle, en neuf sections appelées *Missions*, desservies chacune par plusieurs prêtres dévoués se cachant et se déguisant sous des vêtements divers. Chaque chef de Mission avait un nom de guerre, afin qu'il fût moins exposé, ainsi que sa correspondance, à tomber sous la main de ses ennemis. M. Maistre s'appelait Bergeret, négociant à Moûtiers.

M. Martinet, qui devint plus tard évêque de Tarentaise et ensuite archevêque de Chambéry, fut nommé, par M. Maistre, Supérieur général des Missions ; son nom de guerre était Bessan ; il avait sous ses ordres des directeurs et des directeurs-adjoints. Par lettre du 20 novembre 1796, M. Maistre associa M. Martinet à sa charge en lui conférant le titre de provicaire général (1).

Un titre (2) nous apprend que M. Maistre habitait encore à Turin le 1er mai 1797 et une lettre (3) constate qu'il était à Pussy le mois de juillet de la même année.

Depuis cette époque, il correspondit avec les missionnaires, les tint au courant des évènements, leur donna des conseils, les dirigea, les éclaira, réchauffa leur zèle, ranima et éleva leur courage à la hauteur des dangers qui les menaçaient. Pendant ces temps difficiles pour le clergé, le Vicaire capitulaire sut allier la fermeté à la bonté : il eut les tendresses et les encouragements d'un père pour les prêtres

(1) Arch. de la fab. eccles. de Saint-Jean-de-Belleville et *La cinquième Mission de Tarentaise*, par M. le chanoine Alliaudi. — (2) Document n° 22. — (3) Id. n° 24.

fermes et dévoués, et la sévérité du juge pour ceux qui faillirent à la foi ou à la discipline (1).

M. Maistre remplit les fonctions de Vicaire capitulaire du diocèse de Tarentaise depuis le 22 septembre 1793 jusqu'au 9 avril 1802, date de la publication du Concordat et de la suppression du diocèse.

En 1803, époque de la restauration du culte et de la reconstitution du Chapitre de Chambéry, M. Maistre en fut nommé le doyen. Il fut, en 1817, nommé évêque d'Aoste par le roi de Sardaigne; mais il mourut en 1818 sans avoir pris possession de son siége ni reçu la consécration épiscopale.

(1) Arch. de la fab. eccl. de Saint-Jean, etc.. *ibid.*

CHAPITRE XVI.

TRÉSOR ACTUEL DE LA CATHÉDRALE ET MEUBLE D'ART.

I. Reliquaire émaillé. — II. Coffret à bijoux. — III. Bâton abbatial de saint Pierre II. —
IV. Siége épiscopal en noyer sculpté. — V. Statuette en ivoire.

I.

Reliquaire émaillé.

Parmi les objets composant le trésor de la cathédrale de Moûtiers, il y a un précieux reliquaire émaillé qui a dû contenir une partie d'un corps-saint ou un objet sanctifié, *pl.* 89. Sa forme, qui est celle d'une petite châsse ou d'un monument à pignons, est exactement semblable à celle de celui du Musée de Cluny, dont M. Paul Lacroix a donné un dessin dans son livre : *Les arts au moyen âge et à l'époque de la Renaissance,* p. 136.

Ce reliquaire, supporté par quatre petits pieds quadrangulaires, a 0,192 de longueur, 0,083 de largeur et 0,155 de hauteur totale.

Le couvercle, glissant dans deux rainures, est formé des deux versants du toit. Les quatre côtés et le fond sont en chêne et le toit en sapin, le tout grossièrement travaillé et assemblé.

Mais cette menuiserie rustique est recouverte de plaques de cuivre rosette de 0,0015 d'épaisseur, ornées d'émaux en taille d'épargne ou champlevés.

On sait que ce procédé consiste à enlever sur les plaques de cuivre rouge pur toutes les parties qu'on veut garnir d'émail ; on remplit les compartiments d'un émail fondant en poudre et on met ces plaques au four. La chaleur fait fondre l'émail, qui remplit exactement les cavités et y adhère. On polit tous les parements et l'on obtient ainsi une surface lisse, brillante, composée de couleurs vitrifiées séparées par des filets métalliques.

Tout le travail du reliquaire de la cathédrale de Moûtiers est fait en taille d'épargne sans cloisonnages.

Les émaux, de couleurs différentes : bleu foncé, bleu clair, vert, blanc, rouge

foncé et jaune, bien conservés et provenant sans doute des fabriques de Limoges, sont d'un beau ton, opaques, mais d'une coloration claire et lumineuse. Leur épaisseur n'est que d'un tiers de millimètre environ.

Toutes les parties de l'épargne sont recouvertes de feuilles palmettées et de rinceaux épanouissant en fleurettes, très délicatement gravés. Cette gravure donne au cuivre doré de la finesse, de la richesse et de la chaleur. Toutes ces surfaces réservées du métal sont dorées. La dorure est très bien appliquée ; elle couvre parfaitement le métal, est également épaisse et d'un brillant uniforme. L'or est fortement bruni, ce qui lui donne de la solidité et lui a fait conserver son éclat. Les traits de gravure ont été noircis par le temps et la poussière et rehaussent l'éclat de l'or des surfaces qu'ils laissent entre-eux.

L'émail, selon le procédé du xiie siècle, arrive jusqu'au bord de la forme que donne le dessin ; il dessine exactement cette forme, et la gravure, faite à l'intérieur, lui donne une sorte de modelé.

Tous les émaux de couleur différente ne sont pas séparés par des réserves métalliques. On voit des parties émaillées de différentes couleurs sans cloisons de métal et ne se mêlant que rarement par une légère teinte de transition provenant de la fusion d'une couleur dans l'autre. Ces émaux exigèrent de grands soins, car il a fallu que l'artiste posât ses pâtes ou ses poudres colorées avec beaucoup de précautions dans les intailles pour qu'elles ne se mêlassent pas avant ou pendant la cuisson.

En considérant ce reliquaire comme un petit monument rectangulaire à pignons, on a deux grands côtés surmontés chacun d'un pan du toit et deux petits terminés triangulairement.

Les quatre côtés et les deux versants du toit sont entourés d'un encadrement doré dans lequel courent des espèces d'oves émaillés, formés de quatre demi-cercles concentriques de couleur différente.

La façade principale, *fig.* 1, est divisée en trois panneaux. Celui du centre est occupé par le Christ triomphant, assis sur un arc, qui pourrait bien être l'arc-en-ciel, formé d'émaux bleus, blancs et rouges, entouré du nimbe allongé, les pieds nus, la barbe abondante, la tête ceinte du diadème et cernée d'un nimbe crucifère, vêtu d'une tunique verte et d'un manteau bleu foncé, tenant le livre des Evangiles de la main gauche et bénissant de la droite. Dans les quatre angles du panneau sont représentés, gravés sur réserves métalliques dorées, entourées d'émaux, l'ange, l'aigle, le lion et le bœuf ailés, nimbés d'émaux à trois couleurs, symboles des quatre évangélistes. La tête du Christ et celle des deux apôtres et des deux anges qui ornent cette façade et le versant du toit qui la couronne, sont en demi-ronde bosse, travaillées à part et soudées sur les plaques de cuivre.

Les deux panneaux latéraux contiennent, dans les arcades à plein cintre de style roman, deux personnages debout, qui peuvent bien être deux des douze apôtres, pieds nus, nimbés, ayant une main levée, tenant un rouleau dans l'autre, et portant une robe bleu-clair et un manteau bleu foncé.

Le versant du toit qui couvre ce côté ne forme qu'un seul panneau dont le

centre est occupé par un médaillon contenant l'agneau ayant la tête entourée d'un nimbe crucifère bleu et vert, portant la croix et appuyant le pied droit sur un livre. A droite et à gauche de l'agneau sont deux anges en adoration, pieds nus, nimbés, les ailes fermées, les deux bras élevés, vêtus d'une tunique verte et d'un manteau bleu.

La façade de l'autre grand côté, *fig.* 2, ne comprend qu'un panneau formant des losanges verts et des triangles bleus. Dans les deux losanges du centre sont inscrits des médaillons rouges contenant chacun un personnage luttant avec un lion. Les longs cheveux de l'un des lutteurs semblent désigner Samson. Les deux demi-losanges latéraux renferment la moitié d'un médaillon contenant un dragon rampant.

Les triangles sont garnis de feuilles émaillées à l'intérieur et dorées à l'extérieur.

Le versant du toit qui couvre ce côté n'est aussi composé que d'un seul panneau, divisé exactement comme la façade en losanges, demi-losanges et triangles. Chacun des médaillons contenus dans les losanges représente un personnage en lutte avec un serpent. Les deux demi-losanges et les six triangles renferment les mêmes sujets et les mêmes ornements que ceux du panneau inférieur.

L'un des petits côtés, *fig.* 3, est garni d'une arcature contenant un saint nimbé en mouvement, pieds nus, la main droite levée, la gauche posée sur sa poitrine, vêtu d'une longue tunique verte et d'un manteau bleu retenu par une agrafe. Un édifice qui paraît être une église à trois nefs, dont les deux latérales ont leur couronnement en forme de coupole et dont la centrale est terminée par une espèce d'immense antéfixe, garnit le pignon de ce côté du coffret.

Enfin, l'autre petit côté, *fig.* 4, est occupé par un panneau contenant un ange aux ailes éployées de couleurs différentes, nimbé, vêtu d'une tunique et d'un manteau bleu orné d'un orfroi, les bras tendus et semblant avoir un genou à terre. La plaque de cuivre qui garnissait le pignon de ce côté du reliquaire a disparu. On a essayé de la remplacer par de la dorure et de la peinture appliquées sur le bois, tellement altérées aujourd'hui, qu'il est impossible de tenter la restitution des dessins que contenait ce triangle.

Les parements intérieurs du reliquaire sont recouverts d'un simple badigeon jaunâtre. Le dessous a reçu deux couches de peinture, la première blanche et la seconde rouge foncé.

II.

Coffret à bijoux.

Les coffrets en ivoire, en marqueterie, en cuivre émaillé, en or, en argent étaient fort en usage dès les premiers siècles du moyen âge.

Les dames, pendant leurs voyages, les portaient avec elles et y renfermaient leurs bijoux. Les nobles, les chevaliers, en campagne et dans les expéditions lointaines portaient de ces coffrets qu'ils confiaient à la garde des écuyers, et qui contenaient l'argent et les bijoux. Les trésors des cathédrales, des églises, les musées conservent encore beaucoup de ces petits meubles (1).

Le coffret du trésor de la cathédrale de Moûtiers, pl. 90, a la forme d'un parallélépipède. Sa longueur extérieure est de 0,144, sa largeur moyenne de 0,093, et sa hauteur totale, pieds compris, de 0,10. Sa base est formée d'un petit socle en bois de 0,011 d'épaisseur, recouvert d'un vernis noir, aux angles duquel sont adaptés quatre petits pieds en cuivre en forme de patère ronde.

Chacun des quatre côtés de la boite présente un encadrement biseauté.

Ces cadres sont formés de plaques d'argent doré, dont la supérieure est surmontée d'une plinthe sur laquelle repose le couvercle. Ces plaques sont bordées sur leurs deux côtés de filets granulés et recouvertes de rinceaux de même métal, formant généralement des fleurs de lis, dont les trois tiges qui les composent sont réunies par une attache et terminées par un fleuron. Ces rinceaux garnissent les intervalles séparant les gemmes et les perles, et sont, ainsi que les filets granulés, simplement cloués sur les plaques de cuivre. Les panneaux garnissant ces encadrements sont formés de plaques de cristal de roche décorées d'animaux en relief d'une mauvaise exécution. Les quatre angles de la boite sont ornés d'une colonnette ronde unie, ayant un chapiteau à feuilles romanes et une base du même style.

Le couvercle, qui est à jour, comme les côtés de la boîte, se compose de deux parties superposées. La première, qui a la forme rectangulaire du coffret, a ses quatre bords taillés en biseau. La seconde, posée sur la première, et qui en occupe toute la longueur et toute la largeur, mais non toute la surface, les angles étant libres, est la base d'un cône elliptique creux, une espèce de couronne, dont le vide est fermé par une vitre ordinaire, placée postérieurement à la fabrication du coffret. Toute la surface de ce couvercle est aussi garnie de filets granulés, de rinceaux, de gemmes et de perles.

L'âme de ce coffret est en bois. Les quatre angles sont renforcés, en dedans, par des plaquettes d'argent doré. A l'intérieur, les plaques de cristal sont entourées d'une chenille rouge, et la partie pleine du couvercle, ainsi que le sommet de la boite qui le reçoit, de velours violet.

Les pierres précieuses et les perles qui ornent cet écrin sont au nombre de 155. Les alvéoles et les places veuves de bâtes indiquent que 23 gemmes ou perles ont disparu. La plupart des perles avaient déjà appartenu à des colliers, puisqu'elles sont percées d'un trou central.

Les pierres forment huit variétés : l'émeraude opaque verte, l'améthyste violette, le grenat rouge foncé, le rubis rouge clair, le saphir bleu, la turquoise opaque et d'un bleu clair, la topaze légèrement jaune et le cristal de roche.

Toutes ces pierres, de formes diverses, sont embâtées. La partie supérieure des

(1) Voyez *Dictionnaire raisonné du mobilier français*, Viollet-le-Duc, t. I. p. 75.

bâtes est festonnée. Ces gemmes précieuses ont été placées par l'orfèvre telles qu'elles lui ont été remises, sans en retoucher la taille, qui est celle dite cabochon, et sans préoccupation de la symétrie ni de la couleur, à l'exception de celles qui ornent les encadrements des côtés de la boite, où il a observé l'harmonie.

Parmi ces gemmes, un camée ovale représente deux génies nus, ailés, affrontés, appuyés sur le flambeau de l'hyménée. Sur la moitié d'un autre camée de forme circulaire, figure également un génie semblable aux autres. Des intailles ont été exécutées sur d'autres pierres. On voit un scorpion gravé sur une cornaline, une palme sur un grenat et des traits représentant un homme sur un rubis.

Les quatre plaques de cristal de roche, qui ont été coupées selon la grandeur des panneaux, pour lesquels elles n'avaient pas été spécialement préparées, contiennent des sujets grossièrement taillés.

La première des deux grandes représente deux animaux à longues cornes à bourrelets saillants et transverses, qui doivent être des bouquetins, affrontés, séparés par un arbre, dont l'un est presque entier et dont il manque à l'autre la partie postérieure. Sur l'autre sont sculptés deux lièvres affrontés, l'un entier, poursuivi par un chien, dont on ne voit que la tête et le cou, et l'autre tronqué derrière l'épaule et séparés aussi par un arbre, ressemblant à un palmier. L'une des deux petites contient un chien courant auquel il manque une partie de la tête et de la queue retroussée et s'avançant jusqu'au cou. Enfin, sur l'autre petit côté existe aussi un lièvre poursuivi par un chien dont on ne voit que la tête. Ces figures sont très mal faites et sont l'œuvre d'un artiste connaissant bien imparfaitement la glyptique.

Ce coffret, très bien conservé, est un beau et précieux travail d'orfèvrerie du XIIe siècle.

III.

Bâton abbatial de saint Pierre II.

Ce bâton abbatial est attribué à saint Pierre II, archevêque de Tarentaise.

Sur un morceau de carton, mis dans le trou, trop grand pour la hampe, de la sphère très applatie servant à l'ornementation de la partie supérieure du bâton, on lit, sur un des côtés : BATON (illisible) DE SAINT PIERRE Ier ABBÉ DE TAMIÉ — 1132, ARCHEVÊQUE DE TARENTAISE EN 1136.

Il y a deux erreurs dans ces quelques mots : La première dans le nombre ordinal qui doit être II et non Ier, et la seconde dans le millésime 1136 qui doit être remplacé par celui 1138, puisque c'est à cette date, environ, dit Besson, que saint Pierre II fut nommé archevêque de Tarentaise.

Sur l'autre côté de ce carton sont écrits les mots suivants : *Ce 15 décembre* 1818.

Retrouvé dans les ruines de l'abbaïe de Tamié et déposé à l'abbaïe de la Novalaise par les soins de frère Bernard Monthon Religieux de Tamié et ensuite de la Novalaise 1819.

Ce bâton, *pl.* 90, mesurant une longueur totale de 1,275, se compose de quatre parties : une hampe en bois résineux, une virole, une sphère très applatie et un T, une des formes antiques de la croix. Ces trois derniers objets sont en ivoire.

La hampe, ronde et polie, est munie d'une pointe en fer de 0,176 de longueur, ronde dans sa partie supérieure formant douille, et carrée à sa base, au centre de laquelle figure un nœud carré aussi.

Trois objets distincts en ivoire forment et ornent la partie supérieure du bâton, ce sont : 1° Le T, uni et lisse dans sa partie supérieure, et orné de jolies et délicates sculptures dans sa partie inférieure. Ces sculptures représentent, de chaque côté, des feuillages s'étendant gracieusement et s'épanouissant en raisins que des dragons ailés dévorent avidement et dont la queue orne, en se repliant, la partie inférieure de la poignée. 2° Une sphère très applatie, percée d'un trou allongé, trop grand pour la hampe, et de forme, par conséquent, différente de celle du bâton, qui est ronde. Cette sphère applatie, dont l'ivoire est moins beau que celui du T, est grossièrement travaillée et a dû être placée en remplacement d'un autre ornement. 3° Enfin, une virole annelée, bien travaillée et ornée de huit groupes se composant chacun de six petits disques à point central, placés pyramidalement.

Il a dû exister, entre le T et la sphère applatie, une autre virole à peu près semblable à celle que nous venons de décrire.

Ce bâton abbatial est précieux à cause de son âge, à cause de la sculpture de la poignée et surtout à cause de l'éminent personnage qui s'en est servi.

IV.

Siége épiscopal.

Anciennement, dans les cathédrales, le siége de l'évêque était placé au fond du chœur, derrière l'autel.

Depuis le XIII° siècle, ce trône fut placé en avant du sanctuaire, à la tête des stalles du chœur, à la gauche de l'autel.

Le siége épiscopal de la cathédrale de Moûtiers a été déplacé et n'est plus utilisé aujourd'hui, Il est en face de la chaire, adossé à un pilier et considéré plutôt comme un décor que comme un meuble utile.

Ce trône en noyer, *pl.* 91-92, d'un goût charmant, est élevé sur gradins et se compose d'un dossier ou dorsal, d'un dais, d'une tablette servant de siège et d'accoudoirs. Le siége et les accoudoirs n'appartiennent pas à la construction primitive.

Tous les parements vus de ce siège sont ornés de sculptures délicates, bien traitées et admirablement exécutées.

La partie inférieure du dais est dentellée par des accolades ornées de fleurons et séparées par des clochetons s'élançant jusqu'à la corniche couronnant le dais. A l'intérieur, le dais présente trois petites voûtes ogivales précieusement travaillées.

Le dorsal comprend deux étages. L'étage supérieur est occupé par trois compartiments imitant de grandes fenêtres du style flamboyant, dont les meneaux sont évidés à mi-épaisseur.

Le panneau inférieur simule trois espèces de niches terminées en accolade. Celle du centre contient la Vierge portant l'Enfant-Jésus sur son bras. Dans celle à droite de la Vierge est saint Jean-Baptiste, couvert d'une peau et tenant l'Agneau de Dieu. Enfin, dans l'autre, est saint François d'Assise.

Ces trois figures en bas-relief, se détachant sur un fond plein, sont bien traitées ; elles ont de l'expression et de la vie. Les draperies ont du mouvement et de l'aisance.

La structure de ce meuble est bien conçue ; les assemblages sont traités et exécutés avec une absolue précision.

Ce siège épiscopal, très bien conservé, est du XVe siècle.

V.

Statuette en ivoire.

Le trésor de la cathédrale possède une jolie statuette en ivoire, cadeau que lui a fait l'église paroissiale d'Albertville.

Le témoignage de la représentation de cette statuette a disparu avec la main gauche qui devait, selon la position repliée du bras, tenir un attribut : le livre des Evangiles, probablement.

Nous croyons qu'elle représente le Christ-Homme, le Christ sur la terre, enseignant au milieu de ses apôtres, vêtu de la tunique longue, descendant jusqu'à terre, et majestueusement drapé dans un manteau.

Cette statuette, reposant sur un socle moderne en bois peint couleur verte, a vingt-sept centimètres de hauteur.

Le morceau d'ivoire dont elle est formée était trop mince, en raison de sa grandeur, pour que l'artiste pût donner à son sujet l'attitude du Christ parlant ou bénissant, et aux mains les positions exigées par ces actes. Aussi la statuette a-t-elle un port penché à droite, exigé par la courbure du morceau de l'ivoire, et le bras droit collé le long du corps, faute de matière pour le relever, comme dans la sculpture du Christ bénissant. La largeur de l'ivoire se trouvant insuffisante, l'artiste a ajouté, assez habilement, une pièce du côté gauche.

La robe, à col rabattu, longue et flottante, plissée à petits plis suivant un usage oriental fort ancien, est parsemée de grands ramages rouges et or. Elle est serrée autour des reins par une ceinture rouge nouée par devant. Un petit cordon, rouge aussi, est placé en forme de collier, au-dessous du col de la tunique, et forme sur la poitrine, comme ornement, un nœud et une boucle.

Le manteau rappelle, par sa forme et par la manière de le porter, la toge des Romains ou le *pallium* des Grecs. Jeté sur l'épaule gauche et tombant, après avoir été replié sur le bras, jusqu'à terre, il couvre ensuite les reins en écharpe, passe sous le bras droit, descend jusqu'aux pieds et remonte ensuite jusqu'à la ceinture, où il est fixé, du côté gauche, par un de ses coins. Ce manteau est bordé d'un galon d'or et orné de rosaces et de rinceaux jaunes et or.

La tête, par la simplicité de son modelé, par la pureté de ses contours et par son exécution large et fine à la fois, est traitée comme les têtes grecques. Le front est élevé, le nef est aquilin et les yeux sont singulièrement expressifs. Les cheveux, longs, séparés au milieu du front par une raie, sont ramenés derrière la tête et tombent, bouclés, sur le cou. La barbe est entière et très soignée. L'expression de la figure est un mélange de douceur et de fermeté ; elle est grave sans tristesse.

Le pied droit est brisé, le gauche manque, la main gauche a aussi disparu, la droite, à laquelle l'index est cassé, est en bois et a été ajoutée après coup. La tête a été rapportée et est maintenue par une cheville en bois pénétrant dans les épaules.

Des traces de peinture rose, encore visibles, indiquent que l'on avait donné une belle carnation aux parties nues.

Cette sculpture a été exécutée avec une adresse de main remarquable.

Sachant qu'avant le XVIᵉ siècle, toute reproduction d'art, en France, n'était qu'un essai grossier, barbare, et comme nous croyons que cette statuette est de la fin de ce siècle, nous pensons qu'elle est l'œuvre d'un sculpteur italien.

CHAPITRE XVII.

ÉGLISE SAINTE-MARIE, DE MOUTIERS.

Les dates de l'érection des églises primitives sont difficiles à fixer lorsqu'il ne reste aucun vestige de leur première construction.

La tradition, rapportée par Besson (1), que nous avons déjà citée plusieurs fois, dit que saint Marcel, — second évêque de Tarentaise, qui occupa le siége épiscopal vers le milieu du ve siècle, — « fit bâtir deux Eglises à Moûtiers : une en l'honneur « de la Sainte Vierge, où il fixa le Siége épiscopal, et l'autre en l'honneur de « Saint Jean-Baptiste, où il établit les Fonts Baptismaux. »

Puisque saint Marcel fit bâtir deux églises à Moûtiers, il paraît vraisemblable qu'il ne leur donna pas la même affectation.

A cette époque, les chrétiens n'étaient pas encore bien nombreux en Tarentaise. Les paysans, *pagani*, qui formaient la presque totalité de la population de notre pays, furent les derniers qui restèrent fidèles aux anciens dieux. Fermement attachés à leurs vieilles habitudes, étroitement enfermés dans la routine de leurs aïeux, réfractaires au progrès et toujours en retard de leur siècle, leur conversion, qui arriva la dernière, demanda beaucoup de temps et beaucoup d'efforts.

Un petit édifice, primitivement rond, en souvenir de la mer d'airain du Tabernacle, puis indifféremment carré, exagone, octogone ou en forme de croix grecque, destiné aux cérémonies du baptême, s'élevait devant les églises primitives, en avant de l'*atrium* et quelquefois dans son enceinte. Au centre existait un bassin profond qui, souvent, avait la forme de l'édifice. Le baptême y était donné, par immersion, de la main de l'évêque. Les catéchumènes étaient plongés dans la cuve qui se remplissait et se vidait par un canal souterrain. Souvent des colonnes, destinées à porter le toit, environnaient le bassin. Souvent aussi le baptistère était éclairé par le haut; les bancs des catéchumènes se plaçaient autour, à l'intérieur.

La disposition des baptistères en dehors de l'église avait été prise parce que les catéchumènes devaient être baptisés avant d'avoir la libre entrée du temple saint. Une chapelle, consacrée à saint Jean-Baptiste, s'élevait souvent auprès du baptistère, ainsi que des salles de catéchumènes. La distance qui, originairement, séparait le baptistère de l'église, offrant des inconvénients pour le service, on le rapprocha du porche, avec lequel il adhéra, tout en le laissant dans l'axe, devant la porte de

(1) *Mémoires*, pag. 192.

l'église. Très gênant encore à cette place, on l'établit sur les faces latérales de l'église. Lorsqu'il fut réduit à la cuve baptismale, on le plaça soit sous le porche qui reçut le nom de catéchumène, soit dans l'axe de la grande nef, ou dans une nef latérale où il occupa une chapelle particulière.

L'église primitive institua le catéchuménat. Pendant la période de conversion, il arriva un moment où les catéchumènes furent nombreux ; il fallut les réunir afin de les instruire pour les disposer au baptême, et comme il ne leur était pas toujours permis de pénétrer dans l'église, on les assemblait dans des locaux attenant à l'église ou à la chapelle voisines du baptistère.

Il n'était pas prescrit que le baptistère fût élevé devant une cathédrale, il pouvait être construit devant une église et même devant une chapelle. Il y en avait même devant presque toutes les églises des monastères importants (1). Du reste, la dénomination de *cathédrale*, qui n'est en usage que dans l'église latine, ne remonte pas au delà du xe siècle ; auparavant on se servait du mot *église principale*, ou simplement *église*.

La population chrétienne, à cette époque, de la paroisse de Moûtiers, quoique le mot, alors, fut synonyme de diocèse, en admettant même qu'elle comprit une grande partie du centre de la Tarentaise, n'était pas assez nombreuse pour justifier l'existence de deux églises à Moûtiers ; une seule pouvait la contenir et suffire aux besoins du culte. D'ailleurs, nous savons qu'à cette date, trois autres églises existaient déjà dans notre pays : le temple romain à Aime, qui, d'après la tradition, avait été converti en église par saint Jacques ; celle élevée sur le roc Pupim, à Saint-Marcel, et celle construite, on ne sait encore où, sous le vocable de saint Etienne, premier martyr, par le même prélat.

Ces considérations autorisent à supposer que l'église Sainte-Marie actuelle n'a dû être, au moment de sa première construction, qu'une chapelle consacrée à saint Jean-Baptiste, avec salle pour les catéchumènes et baptistère indépendants.

Qu'elle qu'ait été sa première destination, cette église remonte indubitablement à une haute antiquité, comme le dit la tradition, comme des documents l'indiquent et comme le démontrent ses substructions.

En 900, l'archevêque Amizo unit cette église au prieuré de Saint-Martin, de Moûtiers (2).

Il parait qu'elle fut paroissiale avant 1170, puisque saint Pierre II, archevêque de Tarentaise, par un Règlement de cette date, passé à la Grande-Chartreuse, portant partage des biens et des bénéfices des chanoines, décide que « les oblations « et les sépultures de la grande église de Saint Pierre, et de celle de Sainte Marie « de Moûtiers, appartiendront aux chanoines (3). »

Des difficultés s'étant élevées entre les chanoines de la cathédrale et le chapelain de l'église Sainte-Marie, au sujet des dits droits de sépultures, des

(1) Eglise monastique de Sainte-Agnès hors les murs, à Rome. Eglise monastique de Torcello, dans les lagunes de Venise. Abbaye de Saint-Gall, etc.

(2) Besson, pag. 223. — (3) Id. p. 195 et Preuves n° 32.

oblations, etc., l'archevêque Herluin les applanit par une transaction du 4 des calendes de juin 1227, dans laquelle l'église Sainte-Marie est qualifié de paroissiale.

Il est ordonné, dans cette transaction, que les funérailles des personnes composant la maison de l'archevêque, de celles des chanoines habitant Moûtiers et de celles des membres de huit familles y dénommées, qui décéderont âgées de plus de quinze ans, se feront à Saint-Pierre, et que les mêmes cérémonies funéraires, pour les membres de ces ménages, qui mourront au-dessous de cet âge, auront lieu indifféremment à Saint-Pierre ou à l'église paroissiale, au choix de leur père ou de leur tuteur ; que les funérailles de tous les autres habitants de Moûtiers se feront à la dite église paroissiale de Sainte-Marie, où tous les corps des défunts seront portés, quelque soit le lieu de leur inhumation, avec défense expresse aux chanoines, soit réguliers soit séculiers, de solliciter ou de faire solliciter les habitants de Moûtiers pour qu'ils élisent leur sépulture à Saint-Pierre, sous peine du refus d'inhumation, dans la dite église, du corps du défunt sollicité ; que le chapelain de Sainte-Marie n'aura aucune part des oblations qui se feront pour les défunts à l'église Saint-Pierre, et que toutes celles provenant des anniversaires, des épousailles ou autres, qui auront lieu à la dite église paroissiale, seront partagées par moitié entre le Chapitre et le chapelain ; enfin que les offrandes pour les relevailles, pour les baptêmes, pour les visites des malades et celles offertes à l'autel Sainte-Marie appartiendront au chapelain, ainsi que les pitances et portions qu'il perçoit, certains jours, des habitants de Moûtiers et des nouveaux mariés (1).

Après de scandaleuses luttes, qui durèrent sept ans, entre les chanoines réguliers et les chanoines séculiers, un accommodement, sous l'arbitrage de l'archevêque Rodolphe Ier, eut lieu entre eux le 2 des ides de septembre 1257. Ces deux corps se reconnurent mutuellement. Les chanoines réguliers, qui avaient été évincés de la cathédrale, à cause de leur relâchement, y reprirent leur service, et les chanoines séculiers, qui les avaient remplacés pendant quelques années, furent installés, au nombre de douze, à Sainte-Marie, qui devint ainsi église collégiale.

L'accord fait entre les chanoines fut consacré par des règlements et des statuts que le pape Alexandre IV approuva par bulle donnée à Viterbe le trois des nones de novembre 1257. L'archevêque Rodolphe acheva sa tâche conciliatrice, en faisant le partage et la distribution des biens des deux chapitres, par acte passé à Moûtiers le 30 août 1258 (2).

Les chanoines de Sainte-Marie y restèrent jusqu'en 1605, époque à laquelle ils furent réunis à ceux de la cathédrale. Après leur départ, l'église paroissiale de Sainte-Marie fut desservie par six prêtres et un chanoine remplissant les fonctions de curé (3).

L'église Sainte-Marie se trouvant, en 1258, ou en mauvais état ou trop petite pour le service collégial, l'archevêque Rodolphe se rendit à Rome, sollicita et obtint du pape Alexandre IV, par bulle datée d'Agnani le 10 des calendes de janvier 1260, la faculté de la rebâtir à nouveau, de la doter et d'y établir douze chanoines. Il lui

(1) Besson, pag. 205 et Preuves n° 50. — (2) Id. p. 207 et Preuves n°° 53, 54, 55, 57 et 58. — (3) Id. p. 223.

fut en outre accordé une subvention apostolique, pouvant arriver jusqu'à 200 marcs d'argent, à percevoir sur les usures, rapines et biens mal acquis dont on ne pourrait découvrir les véritables propriétaires, pour les restituer, et sur la dispense des vœux, excepté celui du voyage à Jérusalem (1).

L'église actuelle présente trois types de construction appartenant à des époques bien éloignées les unes des autres. Les fondations et les soubassements du chœur et de la travée qui le touche, jusqu'à la hauteur de la retraite extérieure, appartiennent à une construction bien antérieure à l'édification de l'église Sainte-Marie selon le style ogival primitif. Du sol à la première assise des fondations, du côté du chevet, il y a 2,65, ainsi que j'ai pu le constater à la suite de fouilles que j'ai fait opérer. A 1,15 au-dessus du sol, de ce même côté, existe un redan extérieur de 0,20. Les premières assises des fondations ont, sur 0,40 de hauteur, un fruit de 0,10. Des fondations à la première retraite, il y a une hauteur de 1,50, formée de onze assises de petits moellons bruts, choisis d'épaisseur, et posés, par rangs réguliers, sur une épaisse couche de bon mortier, comme le petit appareil des Romains. Quelques rares parties des assises du soubassement sont posées à arête de poisson.

Il reste aujourd'hui, de la construction élevée par l'archevêque Rodolphe, entre 1260 et 1270, le chœur, la travée qui le précède, la sacristie et le clocher, moins la partie supérieure, jusqu'au sommet du premier étage, qui a été dérasée pendant la Révolution, et reconstruite depuis, mais non selon sa hauteur primitive.

Les voûtes ogivales du chœur et celle du centre de la travée du XIIIe siècle ont été démolies et remplacées par d'autres à plein cintre et à arêtes. Le pignon élevé au-dessus de la travée gothique, du côté du chœur, a été aussi un peu dérasé après la démolition des voûtes ogivales, afin de pouvoir baisser le toit. Cette démolition a détruit l'arcature aveugle qui ornait le couronnement des murs de l'ancienne travée, et la base, vers les angles, du pignon du côté du chœur. Cette arcature, en tuf calcaire, existe encore aujourd'hui tout autour des murs du sanctuaire, pl. 94.

L'église ogivale, pl. 93, se composait d'un chœur à chevet droit, d'une longueur exagérée par rapport aux dimensions générales de l'édifice, et qui caractérise les églises du style ogival primitif, d'une nef principale et de deux latérales, d'une sacristie et d'un clocher.

La travée précédent le chœur est plus étroite que les autres. Cette singulière disposition est due, sans doute, à la forme de l'église primitive, qui ne devait être qu'une chapelle en forme de croix, servant, d'après la tradition rapportée par Besson, de baptistère. Les fondations du bras de la croix ou transsept étant encore en bon état lors de la première reconstruction de cette chapelle transformée en église paroissiale, on a voulu les utiliser pour la formation de la travée qui précède le chœur, quoiqu'elle fût plus étroite que les autres, aux quelles on a donné les dimensions nécessaires afin que l'église fût suffisante pour la population de Moûtiers.

(1) Besson, p. 207 et Preuves n° 59.

Les murs sont construits avec de la pierre à plâtre taillée au marteau taillant, sans dent, et placée par rangs réguliers.

Des contre-forts, en tuf calcaire appareillé, les uns carrés et les autres rectangulaires, couronnés et empattés, étaient construits aux angles et au droit des piliers pour opposer une résistance à la poussée des voûtes. Ceux de la partie restante de l'église gothique existent encore. Deux arcs-boutants, du côté du chœur, s'appuyaient, d'un côté, sur les contre-forts, et de l'autre, contre les murs des maisons voisines.

Les piliers, d'après des fragments d'arcs ogives et d'arcs formerets, *pl.* 95, *fig.* 6 et 7, étaient à plan carré, cantonnés de colonnes engagées.

Les chapiteaux des colonnes, dont nous avons trouvé un échantillon, *pl.* 95, *fig.* 8, étaient ornés de crochets formés de feuilles gracieusement repliées, soutenant les angles du tailloir qui était carré.

Les fenêtres, étroites et longues, sont géminées, surmontées d'une rosace et enfermées dans une arcade principale, *pl.* 94.

La porte, dont il ne reste aucune trace, devait être dans le style des fenêtres. Les voussures n'étaient probablement garnies que de simples tores et les pieds-droits de colonnettes unies.

Toutes les voûtes étaient ogivales. Celle du chœur était composée de deux bonnets, dont celui du sanctuaire était de un mètre en contre-bas de celui de l'avant-chœur. Tout ce qui rentrait dans la composition de ces voûtes, arcs doubleaux, arcs ogives, archivoltes, *pl.* 95, *fig.* 6, 7, 9 et 10 et remplissage était en pierre à plâtre d'appareil. La voûte de la sacristie et celle de la tour étaient construites selon le même mode et avec des matériaux de même nature. Une bande de couleur jaune, encadrée d'un filet brun, que l'on aperçoit encore dans les combles, ornait et contournait les arcs formerets.

Les murs de la tour sont construits, à l'intérieur, en petits moellons d'appareil de gypse, et, à l'extérieur, en moellons bruts, de nature calcaire, sauf les angles qui sont en pierre de taille et les encadrements des baies en pierre à plâtre. Les étages inférieurs étaient éclairés par de petites fenêtres longues et étroites, et les murs de l'étage supérieur devaient être percés de quatre fenêtres doubles, à peu près semblables à celles du dessin *pl.* 94. Cette tour devait être couronnée par une flèche carrée comme celle que nous avons restituée *pl.* 94.

L'autel, *pl.* 95, *fig.* 1, était composé d'une table en pierre à plâtre, portée sur quatre colonnettes en gypse aussi, surmontées d'un chapiteau ayant beaucoup d'analogie avec ceux des colonnes de l'église, et reposant sur des bases ornées d'agrafes de forme ovoïde aux angles.

Il y a encore dans l'église deux cuves baptismales, *pl.* 95, *fig.* 2 et 3, en pierre de taille, remontant, la première surtout, à une époque antérieure à la construction de l'église gothique, si on en juge par les moulures de leur base carlovingienne imitant la base attique.

On possède encore deux petits bénitiers en pierre, *pl.* 95, *fig.* 4 et 5, de forme octogonale, se terminant en pointe, et dont celui *fig.* 5 est placé en encorbellement près de la porte latérale.

En 1725, l'église étant en mauvais état, un devis des principales réparations que sa conservation réclamait, fut accepté par le conseil municipal jusqu'à concurrence de la somme de 5000 livres votée par la Chambre des Comptes de Turin et accordée par le roi sur les revenus de l'archevêché (1), restés disponibles pendant la longue vacance du siége épiscopal, qui dura de 1703 à 1727. Ces travaux, comprenant la reconstruction d'une partie des murs, des voûtes et du toit, furent exécutés pendant les années 1726 et 1727 (2).

En 1750, la partie antérieure de l'église, murs, voûtes et toit menaçaient ruine. Un projet des réparations les plus urgentes fut dressé par un ingénieur italien nommé Castelly, sous date du 26 juillet 1750.

Cet ingénieur ne prisant sans doute pas les beautés du style ogival, eut la malencontreuse idée de défigurer et de mutiler l'église, de lui enlever sa pureté native et son caractère original, en exécutant les reconstructions selon le style de la renaissance, dans l'ensemble, et selon un style sans nom, pour certains détails, les fenêtres, par exemple, affreuses baies en gueule de four, bonnes tout au plus pour une écurie. Une copie du plan de cette reconstruction partielle, datée du 8 août 1752, faite par un nommé Keister, habitant Salins, démontre que la longueur de l'église a été diminuée de 3,60 et que c'est alors que l'on a construit les murs séparant les travées des petites nefs, pour en faire des espèces de chapelles, murs qui nuisent à l'harmonie de l'ensemble, gênent la circulation, paralysent l'acoustique et rapetissent l'édifice. Ces travaux, dont le devis en portait la dépense à 12530 livres, furent adjugés le 11 août 1750, pour la somme de 10610 livres, 8 sols et 4 deniers, et furent exécutés pendant les années 1751 et 1752. D'après le projet, les voûtes ogivales devaient être conservées, mais elles tombèrent par suite de l'insuffisance des étayements. Le montant des travaux arriva à 13050 livres, 10 sols et 5 deniers.

Dans sa délibération du 30 août 1750, le conseil municipal dit que, sur les 10610 livres, 8 sols et 4 deniers, montant de l'adjudication : « Sa Majesté a donné à-compte, par un esfet de sa Religion et de ses graces pour cette ville, 8000 livres environ, et que le surplus reste à la charge de la ville et du vénérable Chapitre (3). »

La partie supérieure du clocher, qui contenait une horloge, fut démolie en 1794, à la suite d'un édit. Cette démolition causa des dommages considérables au toit de l'église. Les murs et les voûtes souffrirent du mauvais état de la couverture. Un devis des réparations à exécuter à l'église, dressé par l'architecte Bolliet, le 28 avril 1806, comprenait, entre autres travaux, la reconstruction du toit de l'église et celle des murs et du toit démolis du clocher. La dépense était évaluée à 10833 fr. 28 (4).

La main de l'homme, pendant la Révolution, et ensuite le temps, avaient détruit presque entièrement l'église Saint-Pierre. L'église Sainte-Marie ayant été

(1) Archives municipales de Moûtiers. *Délibérations de 1725 à 1761*, vol. 3.
(2) Id. *Eglise Sainte-Marie*, 1609-1846, n° 44.
(3) Archives municipales, *loc. cit.*
(4) Id. *Eglise Sainte-Marie*, 1609-1846.

respectée, redevint paroissiale au rétablissement du culte, à la suite du Concordat, sous les vocables réunis de Saint-Pierre, Saint-Paul et Sainte-Marie (1).

En 1826, un évêché ayant été créé à Moûtiers en compensation de l'archevêché supprimé pendant la Révolution, Sainte-Marie fut érigée en église cathédrale du nouveau diocèse de Tarentaise. Le chapitre y fit son entrée le 26 juin 1826 et y célébra ses offices jusqu'au premier novembre 1829 (2), époque à laquelle il s'installa à l'église Saint-Pierre qui venait d'être reconstruite. Les offices paroissiaux furent célébrés à Sainte-Marie jusqu'au 2 janvier 1835. Les réparations considérables que la conservation de l'église et la décence exigèrent à cette date, nécessitèrent le transfert à Saint-Pierre des cérémonies religieuses des dimanches et des fêtes.

Depuis cette époque, et à la suite d'un procès entre la ville de Moûtiers et la fabrique capitulaire de Saint-Pierre, une chapelle paroissiale fut installée dans cette église, et celle de Sainte-Marie perdit non-seulement son ancien titre d'église paroissiale, mais fut même fermée par ordonnance verbale, du 16 novembre 1853, de Mgr Jean-François-Marcellin Turinaz, avec défense d'y procéder, jusqu'à nouvel ordre, à aucune cérémonie religieuse.

Par Règlement du 17 octobre 1874, Mgr Charles-François Turinaz ordonna l'ouverture de cette église, qui resterait toutefois soumise aux dispositions de l'article 2 de l'ordonnance épiscopale du 20 octobre 1852, la considérant comme une simple chapelle ou sanctuaire en l'honneur de la Sainte Vierge.

Avant de rendre cet édifice au culte, on a démoli la maçonnerie qui bouchait la grande fenêtre du chevet, on l'a réparée, ainsi que toutes celles du chœur, et on les a garnies de vitraux.

Les places et les passages qui entourent l'église Sainte-Marie constituaient l'ancien cimetière de la paroisse, où se firent les inhumations de la plus grande partie des habitants de Moûtiers pendant plusieurs siècles. On enterrait aussi dans l'église.

Deux délibérations du conseil municipal de Moûtiers, l'une du 8 juin 1793 et l'autre du 24 vendémiaire an XIII, (15 octobre 1805) nous apprennent que l'on enterra dans ce cimetière et dans l'église jusqu'en 1793. Dans la seconde de ces délibérations, il est écrit : « Les commissaires nommés pour faire un rapport sur l'état du cimetière, — celui actuel, situé aux Salines — rapportent : 1° que depuis le commencement de 1793, tous les cimetières qui existaient dans l'enceinte de la ville, dans les églises et chapelles ont été abandonnés, qu'ils n'ont pas été rouverts depuis cette époque, et qu'il n'y a plus eu de nouvelles inhumations dans l'enceinte de la ville..... »

Le seul document que nous aient procuré nos recherches concernant les inhumations dans le cimetière et dans l'église Sainte-Marie, est un *Registre Mortuaire*, ouvert le 3 avril 1700 et clos le 20 septembre 1793, existant dans les archives du presbytère de Moûtiers.

(1) Visite pastorale de Mgr Rochaix du 20 avril 1831. — (2) Idem.

D'après ce Registre, sur 350 personnes mortes du 1er janvier 1788 au 31 décembre 1792, 11 ont été inhumées dans la cathédrale, 106 dans l'église Sainte-Marie et 233 dans le cimetière qui l'entourait.

Des vieillards nous ont raconté avoir assisté à des inhumations faites dans l'église Sainte-Marie. L'église, nous ont-ils dit, était planchéiée. Au moment de l'enterrement, on enlevait plusieurs planches que l'on replaçait ensuite après y avoir gravé le nom du défunt, son âge et la date de son décès. Tout le plancher n'était qu'une vaste table tumulaire garnie de noms et de chiffres.

Il existait, dans l'église Sainte-Marie, un caveau destiné à recevoir les restes mortels des prêtres attachés au service de cette église. On lit, en effet, dans le Registre mortuaire que nous avons cité : « Le dix neuf décembre mil sept cent quarante neuf, à neuf heures du matin, a été sépulturé à la grotte des prêtres de la communauté de Sainte-Marie, Rd Joseph Léger, prêtre, habitué de la dite église Sainte-Mrie et communauté, décédé muni des sacrements la nuit du dix sept tombant. »

D'après la tradition, ce caveau doit être en substruction de l'avant-chœur.

En nivelant, en 1867, l'emplacement de l'ancien cimetière de Sainte-Marie, on a trouvé plusieurs cercueils en dalles.

L'un deux contenait, parmi les ossements qu'il renfermait, un objet dont la singularité originale mérite que je le mentionne. C'est une flûte percé de six trous, faite avec un cubitus humain, que je conserve précieusement.

La supposition la plus plausible nous parait être que, un chirurgien aura eu la singulière idée de faire un instrument de musique avec l'un des cubitus du squelette qui servait à ses études professionnelles, et que, au moment de son décès, ses parents, peu disposés à conserver une flûte faite avec une pareille matière, l'auront renfermée avec lui dans son cercueil.

CHAPITRE XVIII.

I. Aime. — II. Bourg-Saint-Maurice. — III. Salins.

I.

Aime.

Ptolémée, qui florissait sous la première moitié du II^e siècle, classe ainsi les villes du pays des Ceutrons (1) :

In Graiis γραίαιρ Alpibus Cetronoru Ηευτρουου
Forum Claudii Φορος Ηλαυδιου 29 44 $\frac{1}{2}$ $\frac{1}{3}$ $\frac{1}{12}$
Axima άξιμα 29 $\frac{1}{2}$ $\frac{1}{3}$ 44 $\frac{1}{2}$ $\frac{1}{3}$ $\frac{1}{12}$

Sur les quatre inscriptions d'Aime où on lit *Forum Claudii*, celle N° II est de l'an 108 et celle N° XI de l'an 283 de notre ère. Cette dernière désigne les Ceutrons de la manière la plus complète : *Foroclaudienses ceutronum*. Il est donc hors de doute que l'une des villes des Ceutrons portait le nom *Forum Claudii*. Ces inscriptions, dont les dates renferment l'époque pendant laquelle Ptolémée écrivait sa géographie, peuvent autoriser à admettre que *Forum Claudii* était Aime, ce qui serait contraire à l'assertion de ce géographe. Le nom *Foroclaudienses* s'appliquait à tous les Ceutroniens qui formaient la *civitas* de leur pays. Tous, à quelqu'endroit du pays qu'ils habitassent, portaient le nom de leur capitale. Ils pouvaient donc graver sur un monument élevé à Aime les noms *Forum Claudii ceutrones*, quoique la ville qui portait ce titre et qui était la capitale du pays fût peut-être Moûtiers.

A l'époque où Ptolémée écrivit sa géographie, Moûtiers avait peut-être changé son ancien nom contre celui de *Forum Claudii*, puisque ce géographe ne cite pas *Darentasia*. Vers le III^e siècle, la plupart des chefs-lieux de Cités quittèrent leur ancien nom pour prendre celui de la Cité, c'est-à-dire le nom ethnique (2).

Il paraît que le préteur avait le droit d'établir le *forum* judiciaire en dehors même du chef-lieu officiel du pays. Dans ce cas, le préteur pouvait exercer ses

(1) *Géographie*, L, III, cap. I, tabu VI. Europe. Edition de Jean Grieninger, du 12 mars 1522. Strasbourg.
(2) E. Desjardins, *Rev. arch.* 1880, p. 156 et note de M. Héron de Villefosse.

fonctions tantôt à Moûtiers et tantôt à Aime, ce qui, en donnant aux deux villes le droit de porter simultanément le nom *Forum Claudii*, donnerait raison à Ptolémée et aux inscriptions d'Aime. Mais, s'il y eut deux *forum* judiciaires dans le pays des Ceutrons, il n'y eut certainement qu'un *forum* administratif établi dans la *Civitas*, chef-lieu du pays des Ceutrons.

Les inscriptions d'Aime semblent bien faire de cette ville *Forum Claudii*. Ptolémée, en distinguant *Forum Claudii d'Axima*, et en mettant entre ces deux villes une différence de longitude, place la *Civitas* des Ceutrons ailleurs qu'à Aime, et par conséquent, à Moûtiers. Cette distinction serait-elle une erreur comme d'autres commises par cet ancien géographe.

« La géographie de Ptolémée, dit M. de Caumont (1), n'est, à proprement parler, qu'un tableau indiquant d'une manière assez vague la position des différents peuples et de leurs villes capitales. Cet aperçu renferme beaucoup d'erreurs graves. »

Le petit pays des Ceutrons n'a dû former certainement, sous les Romains, qu'une seule *civitas*, prise dans le sens d'arrondissement dans sa signification actuelle, soit une seule municipalité ou, comme nous dirions aujourd'hui, une seule commune, dont le chef-lieu municipal était *Axima*, ville que son nom gaulois indique comme d'origine antérieure à la domination romaine.

A la suite, vraisemblablement, de quelque faveur octroyée par l'empereur Claude : un privilège, par exemple, ou quelque construction importante d'utilité ou d'agrément, la qualification *Forum Claudii* aura été ajoutée à l'ancien nom d'*Axima*, comme pour d'autres chefs-lieux de municipalités que l'on connaît. Pour n'en citer qu'un exemple, la ville de Lodève s'appelait *Forum Neronis Loteva* et on a cependant la preuve certaine qu'il ne s'agit bien que d'une seule et même ville, Pline le dit expressément : *Lotevani qui et Foroneronienses*, c'est-à-dire, les Lotévains appelés aussi *Foroneronienses*. »

Dans ce cas, Ptolémée n'aurait parlé que d'une seule et même *civitas* : celle d'*Axima*, appelée aussi *Forum Claudii*.

Le passage de Ptolémée doit être incorrect. Au lieu, par exemple, de *Ceutrones quorum civitas Forum Claudii, Axima*, il faudrait dire : *Ceutrones quorum civitas Forum Claudii Axima*. Autrement on devrait admettre que la cité des Ceutrons formait deux *civitates*, ce qui parait impossible.

La différence de longitude indiquée par Ptolémée fait nécessairement supposer, puisqu'elle est le témoignage de la désignation de deux villes distinctes, que le nom *Axima* de la dernière ligne de la citation de ce géographe ci-devant relatée, devrait suivre le mot *Claudii* de la seconde, et qu'il devrait être remplacé, dans la troisième, par celui *Darentasia*, ville dont Ptolémée ignorait le nom, qu'il a prise pour *Axima*, à laquelle il a donné le nom de *Forum Claudii* tout court, au lieu de *Forum Claudii Axima*.

Le pays des Ceutrons était relativement petit si on le compare à celui des Voconces, des Séquanes, des Helvètes, etc. Chacune de ces vastes et populeuses

(1) *Ere gallo-romaine*, p 6.

contrées n'avait cependant qu'une *civitas*, un chef-lieu. Il ne faut donc pas s'arrêter à l'idée que la peuplade des Ceutrons ait pu former deux *civitates*, une à Aime et l'autre à Moûtiers. Par conséquent, Ptolémée n'a dû vouloir parler que d'une seule *civitas*, ayant la signification de chef-lieu municipal de tout le territoire des Ceutrons et portant le nom de *Forum Claudii Axima*.

L'itinéraire d'Antonin, qui est de la deuxième moitié du II^e siècle (1), et la carte de Peutinger, dont la date de la rédaction n'est pas certaine, puisqu'on la fait varier du II^e siècle à la fin du IV^e, désignent *Darentasia*, *Axima* et *Bergintrum*. Ces deux documents ne mentionnent pas le *Forum Claudii* des Ceutrons ; on peut penser que les auteurs ont tenu à désigner ces villes par les noms qu'elles portaient avant l'occupation romaine.

On sait que le *forum*, chez les Romains, était une place nivelée, de forme rectangulaire et entourée d'édifices publics, tels que temples, portiques ou basiliques, et de maisons particulières. Dans le principe, c'était dans le *forum* que siégeaient les magistrats chargés de rendre la justice, et qu'avaient lieu les marchés publics. Mais plus tard, l'augmentation de la population, et par suite celle des affaires, obligèrent à créer des forums spéciaux pour chacune de ces destinations.

Dans les provinces, les villes importantes avaient aussi leur *forum*. On y entendait, par *forum*, le point central de l'administration territoriale, le lieu où le magistrat se rendait pour tenir ses assises. Ces centres administratifs étaient toujours placés sur une grande route.

Il y eut, à Aime, un temple construit par les Romains, dont j'ai déjà parlé, et qui pouvait fort bien être élevé sur un des côtés du *forum*. Le commencement d'un mur de clôture que j'ai aussi trouvé et qui aboutit aux ruines du temple pouvait être le mur d'enceinte du *forum*.

Les Ceutrons jouissaient du droit latin (2). D'après M. Mommsen, il leur fut accordé par Auguste (3).

Foro Claudii fut donc érigé en municipe et dut garder, par conséquent, sa religion particulière, sa justice, son administration et ses finances.

Municipe était le nom qui servait à désigner toute cité qui n'avait pas le titre de *colonie*.

Les *cités* de droit latin, qu'elles fussent municipes ou colonies, avaient pour principal privilège que leurs magistrats devenaient citoyens romains à l'expiration de leurs fonctions.

Après la constitution de Caracalla, il ne dut plus y avoir que des cités de citoyens romains. Il se peut qu'alors le mot *municipe* soit devenu abusivement un terme général équivalent à celui de *cité*, ou comme nous disons actuellement : *commune*.

Plusieurs procurateurs ont laissé à Aime, comme nous l'avons vu dans les

(1) D'après M. de Caumont, il devrait être rapporté à la deuxième moitié du IV^e siècle. *Ere Gallo-romaine*, p. 8.
(2) Pline, *Histoire naturelle*, III, 20.
(3) Mommsen, ch. IL, t. V, p. 814 et 903.

inscriptions, leurs noms gravés sur la pierre comme témoignage de leur séjour dans cette ville. Il parait certain que le gouverneur poète *Titus Pomponius Victor* y a résidé, puisqu'il parle, dans sa supplication à Sylvain, de son petit jardin haut situé.

A la vue des inscriptions publiques d'Aime et surtout de celle N° XI, où les Ceutrons sont appelés de leurs noms complets : *Foroclaudienses Ceutronum*, et devant les nombreux et importants débris de constructions romaines qui attestent la splendeur d'Aime sous les Romains, il parait bien que cette ville a été le *Forum Claudiense Ceutronum* de la période romaine.

Les Romains, par les nombreuses constructions qu'ils élevèrent à Aime, en firent une ville importante. Aujourd'hui encore, on ne peut creuser à une certaine profondeur le sol de la ville actuelle sans trouver des vestiges d'édifices romains. A en juger par la nature des débris recueillis : inscriptions, colonnes, chapiteaux, chéneaux, dallages en pierre de taille, etc., etc., une des constructions civiles les plus importantes, ayant colonnade, *atrium* et *impluvium* et qui fut peut-être la demeure des procurateurs, fut élevée sur l'emplacement de la maison des frères Bérard, de Moûtiers. De grands édifices, dont il reste encore de belles ruines, étaient aussi élevés sur le roc Saint-Sigismond qui domine la ville.

Aime a mérité le choix des Romains à cause de son site charmant, de la fertilité de son sol et de sa situation peu éloignée du Petit-Saint-Bernard, d'où le passage en Italie est court et facile.

Le gravier et le sable qui formaient uniquement les déblais de l'église Saint-Martin que nous avons opérés jusqu'à la profondeur de 3,30, où nous avons trouvé l'ancien sol, et les fondations des constructions que nous y avons découvertes, nous ont fourni la preuve incontestable de l'inondation d'Aime, vers la fin du ve siècle, par le torrent Ormante.

II.

Bourg-Saint-Maurice.

Bergintrum, Bourg-Saint-Maurice, est désigné, ainsi que nous l'avons dit déjà, dans l'itinéraire d'Antonin et sur la carte de Peutinger.

Bergintrum, gardien, par sa position géographique au pied du Petit-Saint-Bernard, du passage le plus facile de la Gaule en Italie et *vice versà*, doit être une des villes les plus antiques du pays des Ceutrons. On peut en outre y arriver d'Italie par le col du Mont et par ceux du Mont-Cenis et du Mont-Iseran. On y accède aussi de France et de Suisse par le col du Bonhomme et par ceux du Grand-Saint-Bernard et de la Seigne. Les trois routes traversant les Alpes Graïes, Pennines et Cottiennes y aboutissent. Il dut être, sous les Ceutrons, l'entrepôt de certaines de

leurs marchandises et de leur sel, qu'ils devaient y échanger contre celles que les Salasses devaient y apporter, avec lesquels ils avaient des relations et un commerce très étendus et très suivis.

Pendant l'occupation romaine, tous les objets envoyés d'Italie en Gaule et tous ceux de la Gaule à destination de l'Italie devaient y faire une halte plus ou moins longue. Les nombreuses personnes chargées du transport des marchandises qui devaient y affluer, les voyageurs et des corps d'armée allant d'un pays à l'autre s'y arrêtaient, les uns avant de passer les Alpes, les autres après les avoir franchies.

Les anciens ont dû considérer *Bergintrum* comme une ville importante à cause de sa situation.

Bergintrum devait être assis sur l'emplacement du petit village actuel appelé la Borgeat, quartier de Bourg-Saint-Maurice; il devait très vraisemblablement son nom au ruisseau *Bergenta* qui l'arrosait.

Nous ne connaissons non plus *Bergintrum* que par les Romains, et tout ce que nous en savons est contenu dans une seule inscription reproduite et commentée dans le *Corpus* faisant partie de cet ouvrage.

Sous l'empereur César Lucius Aurelius Verus, des pluies torrentielles occasionnèrent de terribles inondations qui détruisirent, sur plusieurs points du pays des Ceutrons, la voie romaine allant de Milan à Vienne en Dauphiné et renversèrent, entre autres, le temple et les bains de *Bergintrum*. Verus répara, de ses deniers, la route, ramena les ruisseaux dans leur lit naturel, éleva des digues pour les y maintenir et reconstruisit les ponts, les temples et les bains.

On comprend, par les dépenses généreuses de l'empereur, l'importance de *Bergintrum*, puisqu'il possédait un temple et des thermes, et celle que Verus reconnaissait à la première station que rencontraient les Romains après avoir traversé les Alpes Graies.

Depuis la grande inondation dont les dégats furent réparés par l'empereur Verus, les trois ruisseaux dévastateurs : Arbonne, Charbonnet et Nantey, chariant souvent la montagne dans la plaine, rompant leurs digues et emportant ou comblant tout sur leur passage, dévastèrent plusieurs fois Bourg-Saint-Maurice.

En 1635, Arbonne combla complètement l'église; il ne resta au-dessus des dépôts du ruisseau que les deux étages supérieurs du clocher (1).

III.

Salins.

Salins doit son nom et sa fondation, dont on ignore la date, à son abondante et riche source salée. L'exploitation de cette eau salée a dû attirer sur les lieux, dès

(1) Procès-verbal du seigneur Lambert de Sognier, 1636.

ses débuts, un certain nombre de personnes qui y ont installé leurs demeures et qui, peu à peu, l'industrie du sel se développant, hommes et habitations sont devenus assez nombreux pour former un village. Il est difficile, en effet, d'admettre que, sans les ressources procurées par l'exploitation de ces sources précieuses, on eût choisi, pour élever un village de quelque importance, un lieu aussi monotone, un espace aussi restreint, resserré entre deux rocs à pic, sur lequel on ne pouvait construire qu'un rang de maisons sur chacune des rives du Doron, torrent impétueux qui le traversait.

La partie de la vallée occupée par Salins était plus profonde de six mètres environ, — ainsi que j'ai pu le constater lorsque j'ai été chargé de faire agrandir la cour de l'établissement thermal pour y installer des cabinets de bains, — au moment de la fondation de ce village, qu'elle ne l'est aujourd'hui. Le sol sur lequel coulaient alors les eaux salées était à peu près au niveau de la surface actuelle des sources. Le torrent passait, à cette époque, dans le milieu du village actuel qui, alors, était divisé en deux parties reliées par un pont, et suivait ensuite à peu près la ligne du canal par où se fait maintenant la vidange des eaux thermales. L'exhaussement du sol de Salins a été produit par de nombreuses inondations et probablement aussi par quelques éboulements des terres et des roches gypseuses escarpées de la rive gauche du torrent.

Salins a subi de nombreuses inondations qui en ont beaucoup diminué l'étendue. Le 24 février 1500, les prisons du bailliage et quelques autres édifices de la rive gauche furent emportés par une inondation (1). D'autres inondations survenues en 1732, 1733 et 1734 détruisirent plusieurs maisons et la digue en pierre de taille construite par Emmanuel-Philibert, en 1560, pour maintenir le torrent dans son lit, dégager et protéger les sources salées. En 1733, l'eau coula pendant huit jours dans la route qui traversait le village et les habitants se réfugièrent pendant quinze jours sous le rocher qui domine les sources salées. Les maisons qui existaient au sud de ces sources furent détruites et le canal de l'eau salée fut comblé. Les eaux s'élevèrent jusqu'à la hauteur du cimetière et menacèrent l'église, dont les vases sacrés furent, par précaution, portés à Melphe (2). En décembre 1740, en 1764 et en novembre 1778, de terribles inondations emportèrent les maisons bâties sur la rive gauche. Depuis lors, Salins est resté à peu près tel que nous le voyons actuellement.

Le comte Humbert II, que l'archevêque Héraclius avait appelé à son secours en 1082, et dont il dut se repentir plus tard, puisque ce fut le commencement du démembrement du pouvoir temporel des prélats de Tarentaise, après avoir eu raison des seigneurs de Briançon qui molestaient sans cesse Héraclius, occupa Salins et le château de Melphe qui le domine. On ignore si Salins fut cédé au comte par l'archevêque à titre de récompense, de don gracieux, ou si Humbert se l'appropria en compensation de sa victoire.

(1) Manuscrit de la maison Duverger.
(2) (2) Notes manuscrites de l'abbé Tarin, curé de Bellecombe, archives paroissiales.

Humbert s'empressa d'installer ses officiers de justice, d'administration et de finance et il résida au château de Melphe qui défendait Salins et les vallées y aboutissant. L'empereur ratifia la cession du fief de Salins et, par suite, l'archevêque perdit tous ses droits de juridiction temporelle sur cette localité et sur le château qui la commandait.

Depuis cette époque, les comtes et ensuite les ducs de Savoie eurent à Salins un châtelain dont la juridiction s'étendait sur les hommes ainsi que sur les choses dont ils avaient le droit de suzeraineté en Tarentaise. Ce châtelain en avait sous lui deux autres : un pour les terres au-dessus du Saix, résidant à Aime et ayant sous ses ordres un vice-châtelain siégeant à Bourg-Saint-Maurice, et l'autre pour celles au-dessous du Saix et demeurant à Salins. Ces châtelains et ces vices-châtelains étaient pourvus d'un greffe ayant ses curiaux, ses métraux et ses sergents ; ils avaient aussi des hommes d'armes ou des archers. Le châtelain général avait au-dessus de lui un juge-mage ou grand juge devant lequel on pouvait appeler des sentences du châtelain. Salins fut la résidence, pendant plusieurs siècles, de ce juge-mage ayant sous lui un procureur fiscal et étant préposé à la justice des deux pays de Tarentaise et de Maurienne.

La justice ducale resta ainsi organisée en Tarentaise pendant bien des siècles ; elle y fonctionnait encore vers les trois quarts du XVIe siècle. M. Million a dressé une liste des juges-mages, des châtelains, des procureurs fiscaux et des juges suppléants qui résidèrent et fonctionnèrent sans interruption, à Salins, de 1276 à 1575 (1). Ce sont des jugements qui ont procuré ces noms à M. Million ; s'il n'en a pas trouvé d'antérieurs à 1276, c'est que probablement, avant cette date, les juges de Salins n'écrivaient pas les sentences ; dans le cas contraire, les jugements rendus avant 1276 auront été détruits par un incendie ou par une inondation.

Les comtes de Savoie, pour donner de l'importance à Salins, amoindrir Moûtiers, capitale de la Tarentaise, toujours sous l'administration des archevêques, dont ils minaient sans cesse la juridiction temporelle, et surtout pour attirer à eux les sujets de ces derniers qu'ils voulaient réduire au seul exercice du pouvoir spirituel, y avaient établi un marché dès avant 1287 (2). Pour y attirer des bourgeois et des corps de métiers, le comte Amédée avait accordé des franchises aux habitants de Salins en 1351, qui furent confirmées par les ducs Charles et Philippe en 1483 et 1496. Ces chartes indiquent les confins de Salins (3).

Des auteurs, entre autres MM. Roche, Socquet et Garin, ont prétendu à tort que Salins fut une grande ville qu'un éboulement considérable détruisit vers la fin du XIVe siècle ; que, par suite de sa disparition, les tribunaux et les officiers du prince furent transférés de Moûtiers à Salins entre 1358 et 1400 ; et que cette destruction et cette translation firent perdre à Salins le titre de capitale de la province de Tarentaise qui passa à Moûtiers, déjà chef-lieu du diocèse. Nous

(1) *Mémoires de l'Acad. La Val d'Isère*, t. II, p. 520-522.
(2) Arch. municip. de Moûtiers, pièce reproduite dans les *Documents de La Val d'Isère*, t. I, p. 385.
(3) Arch. de l'évêché et Documents, id. p. 392.

venons de voir, au contraire, que ce sont des inondations et peut être quelques petits éboulements, dont cependant aucun titre ne fait foi, qui ont réduit peu à peu l'étendue de Salins ; que les tribunaux des ducs de Savoie y étaient encore installés vers les trois quarts du xvie siècle ; que jamais Salins ne fut décoré, comme Moûtiers, du titre de ville ; et qu'il ne fut jamais non plus la capitale de la Tarentaise. A son époque la plus florissante, Salins ne dépassa jamais les limites d'un modeste bourg.

L'utilisation des eaux salées de Salins remonte à des temps dont on ne peut fixer la date. L'exploitation du sel, dans cette localité, avait déjà pris une grande extension avant la conquête des vallées de nos Alpes par les Romains, puisque les Salasses faisaient leur approvisionnement de sel chez les Ceutrons, ainsi que les Médulles, fort probablement. L'histoire nous apprend que Vétérus, général romain, ne put soumettre les Salasses qu'en les privant du sel dont ils faisaient une grande consommation ; qu'après le départ de leur vainqueur, ils chassèrent ses soldats ; qu'ils profitèrent du sursis que leur donna le pacte qu'ils avaient fait avec Auguste, pour se procurer une grande quantité de sel et pour faire des excursions sur les terres conquises par les romains ; et que Valérius Messala Cervinus, général d'Auguste, dut, pour les soumettre, occuper les hauteurs de leurs vallées et les prendre par la famine (1). Ces faits remontent à 30 ans avant J.-C.

Ce n'est que chez les Ceutrons que les Salasses ont pu amasser cette grande quantité de sel, puisqu'ils ne pouvaient en aller chercher en Italie sans traverser le pays des Tauriniens, gardé par les Romains, ce qui leur était impossible.

Si, comme il est probable, le sel gemme d'Arbonne, commune de Bourg-Saint-Maurice, était déjà exploité à cette époque, il est certain que les Salasses, à cause de la proximité de ce lieu de leur pays, en auront pris toute la quantité disponible. Mais il paraît douteux que le sel gemme d'Arbonne, d'une extraction difficile et dont la fabrication demandait beaucoup de temps, puisque l'on employait la méthode de dissolution, ait pu, dans le court délai de la trêve entre Auguste et les Salasses, fournir à ceux-ci la quantité nécessaire pour une longue résistance. Nous pensons qu'ils auront eu recours aussi au sel de Salins, dont les sources abondantes, débitant cinq millions et demi de litres par vingt-quatre heures, permettaient d'en retirer beaucoup plus que n'en consommaient les habitants de la contrée, grâce surtout à l'abondance du bois que fournissaient les vastes et épaisses forêts de cette époque.

Le premier usage des eaux salées aura sans doute consisté à en mettre la quantité nécessaire dans la soupe pour la saler et à y faire cuire la viande, les légumes et autres aliments. La manière d'en extraire le sel a peut-être été révélée par l'observation du résultat de l'évaporation à la suite d'une longue ébulition de l'eau dans une marmite.

Il est très probable que ces eaux, dans les premiers temps de leur exploitation, étaient beaucoup plus chargées de sel qu'elles ne le sont maintenant et qu'il

(1) Appien d'Alexandrie. *De bello Illyr*, XVII. Dion Cassino, XLIX, 38.

suffisait, dans la belle saison, de les faire évaporer à l'air et d'en achever ensuite l'évaporation dans un grand nombre de petites chaudières.

La perte d'une notable partie de leur saturation peut bien être due à un tremblement de terre qui aurait donné issue, dans leurs artères souterraines, à une plus grande quantité de l'eau douce qui sourd à côté d'elles et dont le mélange est incontestable.

A la suite du tremblement de terre du 1ᵉʳ novembre 1755, qui détruisit Lisbonne, les eaux de Salins tarirent pendant quarante-huit heures, après lesquelles elles sortirent plus volumineuses, mais moins salées et moins chaudes (1).

Un document des archives de l'évêché nous apprend que les salines de Salins étaient encore en pleine activité en 1449, puisque Jean Dognaz, qui en était alors le conservateur, défendit à quiconque de vendre du sel mariné depuis Conflans en-dessus, sans sa permission (2). Peu de temps après cette date, une inondation ayant enfoui les sources, elles restèrent inexploitées pendant plus d'un siècle.

Vers 1760, on tenta l'exploitation de nouvelles salines à Salins, tout en conservant celles de Moûtiers, le volume des sources pouvant suffire au fonctionnement simultané de plusieurs salines.

Cette nouvelle méthode consistait à puiser l'eau de l'une des sources avec une caisse en bois fixée à un balancier qui l'élevait jusqu'au sommet du roc dominant Salins, où elle versait l'eau dans des canaux en bois placés horizontalement, d'où la graduation s'opérait partiellement par la chute libre de l'eau sur les parois du rocher, au bas duquel elle était reçue dans un réservoir circulaire de quinze mètres de diamètre et où le sel était cristallisé par le soleil.

Cet essai, dû au mécanicien de Rivaz, du Chablais, n'ayant pas réussi par suite des difficultés que l'on éprouva pour le fonctionnement du balancier, par l'insuffisance et de l'évaporation des eaux et de la cristallisation du sel, fut abandonné et l'on ne fabriqua plus du sel, dès lors, en Tarentaise, que dans les salines qu'Emmanuel-Philibert avait fait construire à Moûtiers, dès 1559, et qui subsistèrent, subissant des agrandissements, des modifications et des améliorations, jusqu'en 1866.

Il ne parait pas que les Romains, qui prenaient journellement des bains pendant l'été, aient élevé des thermes à Salins ; aucun vestige d'une construction romaine de ce genre n'a été découvert jusqu'ici.

De 1839 à 1841, l'établissement thermal actuel fut élevé par une société qui obtint du gouvernement Sardes la concession de la petite source pour le service de cette station thermale, très importante par l'efficacité de ses eaux. Aujourd'hui, les deux sources sont uniquement employées pour les bains de cet établissement.

L'église actuelle, d'un style à peu près roman de la dernière époque, n'a conservé, de sa dernière reconstruction intégrale, qu'une partie du chœur et des deux nefs latérales ; tout le reste a été refait partiellement.

(1) Doct. Savoyen : *Mémoires sur les eaux minérales de Salins*, p. 25.
(2) *Documents* de l'Acad. La Val d'Isère, t. I, p. 484.

L'abside qui précéda celle existante était semi-circulaire et voûtée en cul-de-four. Mgr Benoit-Théophile de Chevron l'ayant trouvée en mauvais état, ordonna, dans son acte de visite pastorale du 11 avril 1655, de la démolir et de la remplacer par une autre à chevet plat. C'est également à la suite d'une prescription contenue dans un acte de visite pastorale du 11 janvier 1643, que les deux fenêtres de la travée voisine du chœur furent ouvertes et que l'on construisit la sacristie actuelle qui fut agrandie plus tard.

L'appareil des murs du clocher et le mortier employé pour leur construction indiquent que, quoique de style roman, il n'a été élevé qu'en 1702, date gravée sur l'arc de la fenêtre de l'étage supérieur de la façade ouest.

La première travée de l'église, d'une époque postérieure aux autres, a dû être reconstruite à la même époque.

L'encadrement en pierre de taille de la porte d'entrée appartient à une date antérieure à la réfection de la première travée ; c'est vraisemblablement celui de l'église élevée pendant l'ère romane secondaire.

Il reste, de cette époque, engagé dans le mur de la première travée du bas côté de droite en entrant, le tiers environ, moins la table, d'un autel en marbre blanc saccharoïde, mélangé de points et de veinules noirs. Tous les parements extérieurs de cet autel sont en marbre. A en juger par la partie restante, la face du tombeau était composée de trois panneaux unis, maintenus par les deux piliers des angles et par deux pilastres intercalaires faisant saillie sur eux.

La corbeille des chapiteaux est ornée, sur chacune de ses faces, d'une figure en bas relief et d'un fleuron à chaque angle. Le chapiteau du pilier angulaire est décoré de deux sujets : l'un en buste, bénissant de la main droite et tenant un livre de la gauche ; l'autre est une tête d'ange ailé. La figure du chapiteau du pilastre est trop détériorée pour qu'on puisse la décrire. Cette partie d'autel a 0,85 de longueur sur 0,87 de hauteur. Toute la sculpture est nettement composée, bien dessinée et exécutée par une main habile. Cet autel, qui est du XIIe siècle, nous donne la date des restes les plus anciens de l'église.

On voit deux objets à l'extérieur : une cuve baptismale en pierre, aussi de l'époque romane, mais moins reculée que celle de l'autel, à cuvette circulaire et en forme de pyramide octogonale tronquée. L'autre est une pierre anépigraphe ornée de moulures sur la face qui devait recevoir une inscription.

L'église de Salins, plus grande aujourd'hui qu'elle ne l'était lorsque les comtes de Savoie y exerçaient leur juridiction, n'a qu'une surface de 186 mètres, non compris le chœur, et ne peut contenir que 300 personnes, ce qui est une preuve que Salins ne fut jamais une ville ni même un bourg populeux, surtout qu'à cette époque, les habitants de Villarlurin étant sous la domination temporelle des princes de Savoie, remplissaient leurs devoirs religieux à l'église de cette localité.

DOCUMENTS.

Document N° 1.

Fragments d'une homélie de saint Avit.

« Prêchée en l'église de saint Pierre, construite par Sanctus, évêque de Tarentaise.

« Il est juste de dire que la puissance de l'orateur diminue en raison de la grandeur du sujet qu'il traite,

« Malgré la peine que je me suis donnée pour préparer mon discours, il restera au-dessous de ma tâche.

« [*J'espère qu'on sera indulgent* (1)] envers celui qui fait tous ses efforts pour rendre ce discours convenable.

« Quoique notre parole ne soit pas à la hauteur de notre mission, nous ferons au moins preuve de bonne volonté.

« La brièveté ne nuit pas à l'éloquence, concentrons-nous donc dans ce qui est digne d'être loué .

Il manque la moitié de la septième ligne, dont on voit la partie supérieure de quelques lettres, et probablement aussi une huitième ligne qui terminait la page.

Les lettres qui commencent les cinq dernières lignes ont également disparu. Il y a une lacune, par suite des lettres effacées par le frottement, entre les mots *tamen* et *quam* de la quatrième ligne.

1 « Dicta in basilica sancti Petri, quam sanctus episcopus Tarantasie condidit.
2 « Par est decrescat facultas virium crescente materia gaudiorum
3 . . igentis acui pretiosum laborem adstructio condigna non sequitur.
4 . . . us tamen ea. . . em quam declamationem implere conanti etiam
5 n equantur verba vel vota monstranda sunt nec decolorat
6 amplitudinem sermonis angustia per se sibi sufficit quicquid
7 etest digne laudari quod audilui m
. .

(1) Les mots en italiques placés entre crochets sont restitués par conjecture.

. .
. « Nous devons tous nous réjouir de ce que, grâce à la puissance dont jouissent les princes catholiques, on orne, par des édifices aussi bien que par le culte que l'on rend aux patrons, les lieux de prières, les temples des martyrs, les foyers vénérés et les bourgades ; bien plus, la célébrité des saints protecteurs change en villes de simples bourgades.

« Nous allons indiquer dans ce discours les raisons spéciales que nous avons de nous réjouir.

« Cet édifice, sur le bord d'un fleuve, occupe un site vraiment agréable et semble, de sa position dominante, imposer le respect au tumulte du torrent voisin. Ainsi resseré entre ces rives respectables, le fleuve offre, au moyen d'un pont, un passage aérien à ceux qui, de l'autre rive, viennent visiter ce grand temple sacré. Le temple, suffisant pendant la dispersion, se trouva trop petit pour la bourgade devenue cité, assise sur un emplacement bien choisi, aussi favorable aux intérêts temporels qu'aux intérêts spirituels ; mais, grâce aux nouvelles constructions, ce qui était trop exigu, même pour un petit nombre, est devenu suffisant pour une population nombreuse.

« L'habileté des ouvriers a chassé la nuit et amené la lumière. Le jour est heureusement emprisonné dans un cachot lumineux d'où les ténèbres ont été chassées après un long séjour.

« C'est ainsi qu'autrefois la prison de Pierre le pêcheur fut illuminée par ses précieuses chaînes. Le fer du supplice devint plus brillant que les métaux précieux, les serrures s'ouvrirent seules pour laisser le passage libre et les chaînes tombèrent d'elles-mêmes avec fracas.

« De même, quand le Vase d'élection instruisait les fidèles en lisant
. .

« [*Tels sont les deux apôtres*] dont nous réunissons ici le patronage.

« [*Que Pierre,*] qui a reçu les clefs, dépose ici le pouvoir de lier pour n'exercer que celui de délier. Qu'ici, Paul brûle du feu de sa prédication l'hérésie arienne déjà engourdie par le froid, mais dangereuse encore à cause de son venin, comme une vipère qui reste suspendue à la blessure qu'elle a faite, et qu'avec elle les restes de toutes les autres hérésies disparaissent également.

Fol. 12, ligne 1re. .
c . cum quod verba non explicant.
. con generali exultatione gaudendum est quod. . . . florentibus scyptris catholicae potestatis orationum loca, martyrum templa, liminum sacra, ornatur oppida non menus aedibus quam patronis. Immo potius inlustratae patrociniis fiunt urbis ex oppidis. Quod si et speciales fisti gaudium praeeunio currente tangamus. Est quidem fabrica praesens jocunda loco, iminens fluvio et confragosum vicino torrentis tumultu velut inpendentis reverentiae terrore castigat. Cohibetur venerabilebus ripis amnis artatus, et pendolam interjecti pontis semitam ad altrinsecus expetenda sacrarum culmenum loca substernit. Aedis sufficiens diffusioni facta est angusta conventui quaequae sic jocundetate habitacoli tam terrestria quam superna sollicetans cum populo suo vix sufficiat, suffecit de fabrica multifurmi. Opeficium ingenio nitens expolit noctem, adpolit lucem. Quid diu tristibus tenebris arteficio proturbatis laetior intra quondam claretatis ergastolum felici custudia clausus est dies. Sic quondam carcer retificis Petri pretiosum legamenum radio inlustrante resplenduit, cum ferro suppliciis coaptatu metallis pretiosiorebus plus lucerit, serrae fugerente patente adetu, catene caderent perstrepente tennetu, Sic cum vas elictionis lictione fidilium sensus instrueret .

Fol. 12, verso, l. 4

. .
. sunt quorum hic patrocinia conlocamu
satur accepit clavis, adponat hic potestatem lega. .
. commissam soluturus exerceat. Hic Paulus arrianam heresem torpidam frigore pericolosam veneno velut viperam mordecus dependentem ignebus praedicationes amburat adque

« Ces deux princes, excellent architecte, — il s'adresse ici à l'évêque de la localité, — dominent toute la foule des saints. Réjouis-toi donc, habile marchand, de l'office qui t'a été confié. Sors de ton trésor les nouvelles et les anciennes choses, toi qui instruis les ignorants et relèves ceux qui sont tombés. Qu'une seule solennité suffise pour une double consécration. Tes prières ont été les machines avec lesquelles tu as relevé ce que l'ennemi avait abattu. Tu as reconstruit l'ancien temple détruit, que la sainteté y revienne aussi. Tu n'as pas enveloppé, dans le suaire maudit, le talent qui t'a été confié, pour l'ensevelir dans les entrailles de la terre ; tu ne t'es pas contenté de rendre le dépôt, tu as encore rendu les fruits, et, pour que les premices fussent plus agréables, tu as versé le premier ton offrande.

« C'est pourquoi, mes bien aimés, il nous reste à prier Dieu de nous rendre toujours ainsi, dans sa justice, les choses saintes que le malheur nous a enlevées ; de changer en riche moisson le grain de froment qui semblait mort; de nous accorder, comme à Job, la patience qui mérite de recevoir le double des biens que nous font perdre les malheurs des temps. Et pour terminer brièvement ce discours, je désire que les vicissitudes présentes et passées apprennent aux pécheurs, comme aux justes, combien les prières des fidèles sont puissantes pour les biens de l'éternité, puisqu'elles ne sont pas même inutiles pour les biens de ce monde. »

quantorum libet reliquias. Constructor eximiae geminis principebus cunctos sanctorum munmerus contenetur. Gaude igetur, invicte mercatur, dispensatione commissa. Profer de thesauro tuo nova et vetera, institutor rudium, labentium restitutor. Sit una in multiplici consecratione sollemnitas. Erexisti lacrimarum machinis quod hostis alliserat. Rediit quae perierat furma templorum ; recurrat et sanctitas.

Non tu traditam tibi minam damnante sudario terrinis scrovibus suffodisti, nec hoc tantum contentus reddere quod dudum fuerat consignatum, illa referens, offerens ista, ut frugem primitiarum melius porregas, prius studuisti solvere quod debebas. Quocirca, dilectissimi, orate quod superest ut si quid sacrum furatur adversitas Deo ulciscente sic redeat ; in multiplecis fructus granum tritici quod mortuum putabatur excriscat; velut Job nostri opes inter prilia temptacionis amissas victuriae meritum patientia duplecante restituat, et ut breviter cuncta concludam, agnuscat praesentibus preteretisque successibus tam perpetrans quam tolerans quam in aeternis salubris lacrimae nostrae erunt tribuere quas videmus fidelebus etiam in temporaneis non perire. Finit.

Extrait des ETUDES PALÉOGRAPHIQUES ET HISTORIQUES SUR DES PAPYRUS DU VI^e SIÈCLE, *par Léopold Delisle.*

Document N° 2.

Donation du Comté de Tarentaise, par Rodolphe, roi de Bourgogne, à l'archevêque Amizo.

Année 996.

In nomine sanctae et individuae trinitatis. Rodulfus aeterni judicis misericordia rex. Dum in primordio cristianae religionis constituti sunt reges ecclesiam sollicitudinem curamque pontificum deo famulantium considerantes augmentando terraenis donis pontificatus quamplures ad summam duxerunt dignitatem. Nos quidem exempla priorum perpendentes ac molem nostrorum peccaminum ne ira districti judicis pavidi damnemur archiepiscopatus hyberinis incursionibus penitus depopulatus

quem amizo prout vires appetunt..... (1) comitatu donamus. Hac hujus nostri auctoritate precepti hunc autem juste et legaliter esse datum firmamus. Ut sicut predictorum malignae incursionis sepissimo decidit furore ita nostri juvaminis sublevetur honore. Hoc autem omnino consideratione cordi comittimus dominumque Christum Jesum fixis genibus imploramus quo his peractis ad celestis patriae valeamus deportari regnum. Ac praeter hoc sanctae Dei ecclesiae Darentasiensi in integrum conferimus comitatum quo beatissimorum. Apostolorum Principis interventu non deficiamur aeternae felicitatis beatitudine coloni. Affirmatione namque hujus nostri precepti atque valida descriptionis institutione, jam dictum comitatum deo deferimus ut in omnibus eandem ipse predictus Archiepiscopatus potestatem habeat regimine suae ordinationis suo cunctis temporibus Episcopo committere. Quicumque igitur istius nostrae donationis serie. (2) attemptare presumpserit omnibus dei meledicionibus subjaceat sanctorumque omnium apostoloruм nodis et nexibus irretitus anathemate perpetuo damnetur et hec nostra auctoritas firma stabilisque maneat semper insuperque senciat se compositurum centum libras obtimi auri medietatem kamere nostrae et medietatem predicto archiepiscopo vel successoribus suis verum ut hoc credatis melius presens preceptum firmavimus nostroque sigillo jnssimus insigniri.

Monogramme et sceau.

Anselmus regius cancellarius hoc scripsit perceptum. Anno domini incarnationis nongentesimo nonagesimo V (3) indictione vero X, regni autem regis Rodulfi III. Actum in agauno feliciter.

Texte des Monumenta Historiae Patriae *vol. I. Chartes, col 304.* Ex originali.

Document N° 3.

*Investiture du temporel de l'archevêché de Tarentaise,
par l'empereur Henri VI.*

Année 1196.

In nomine sanctae et individuae Trinitatis. Henricus sextus, divina favente clementia, Romanorum imperator semper augustus et Rex Siciliae. Ad superni regis gloriam et imperialis coronae, ab eo nobis creditae, temporalem excellentiam animaeque remedium potissimum nobis prodesse speramus, si ecclesias Dei et ecclesiasticas personas non solum in jure et honore suo conservamus, verum etiam dispersa recolligendo fractaque reconsolidando eas in suo robore protectionis nostrae munimine dilatamus ; quatenus Martha in suo exteriori ministerio necessitati temporalium sufficiente officio, Mariae interiori divinorum contemplatione per orationes securius intenta, sinum perennis misericordiae spiritualis, religionis suae suffragio valeant animabus nostris et filiorum predecessorumque nostrorum aperire. Eapropter tam praesens aetas fidelium imperii quam successiva posteritas cognoscat quod nos attendentes honestatem dilecti et fidelis nostri aimonis venerabilis musteriensis Archiepiscopi et religiosam quoque conversationem congregationis ecclesiae de Musterio, ipsum archiepiscopum et ecclesiam ejus, quem serenissimus pater noster Fridericus (4) Romanorum Imperator, divus augustus de regalibus Tarantasiensis archiepiscopatus per sceptrum imperiale solemniter investivit et personas inibi divinis mancipatas et mancipandas obsequiis cum

(1) *Ordinatum vestit*, selon les deux Mss. du Sénat.

(2) *Seriem temerario ausu*, selon les deux Mss. du Sénat, ainsi que Besson.

(3) *Sexto*, deux Mss. et Besson.

(4) L'empereur Frédéric I, surnommé Barberousse, avait accordé à l'archevêque Aimon l'investiture de son temporel, en 1186. Cette charte, base de la présente de Henri VI, lui est presque identique et a été reproduite par Besson, *preuves* n° 38, p. 370.

omnibus rebus atque possessionibus suis, quas nunc habent vel in posterum, praestante Domino, poterunt obtinere, foris videlicet, agris, vineis, pratis, pascuis, silvis, planis, montanis, aquis, aquarumque decursibus, aliisque prediorum et possessionum bonis quae propriis nominibus subter exprimenda decrevimus, videlicet civitatem de Musterio cum omnibus appendentiis suis, castellum Sti Jacobi, castellum de Brienzona, et partem quam habet in castro de Conflent, Villetam, vallem de Bosellis, vallem de Allodiis, vallem Sti Joannis, villam de Flaceria, villam de Comba, vallem Sti Desiderii, vallem de Locia cum universis eorum attinentiis, sub protectione defensionis nostrae suscepimus, et haec omnia eidem archiepiscopo et praetaxatae ecclesiae successoribusque suis, cum omnibus feudis et casamentis quae in praesentiarum possident vel alii nomine suo tenent, imperiali authoritate confirmamus, de abundanti quoque imperialis gratiae munificentia concedimus supradictis episcopo et ecclesiae, ut ad tuitionem atque juvamen suum liceat eis libere in locis idoneis castra construere, destructa reedificare, bona quoque tam rerum quam possessionum suarum sive quae per violentiam aliquam eis ablata, sive per dispendium retroacti temporis amissioni involuta, nullius impediente contradictionis obstaculo, in primum liberae facultatis titulum revocare. Quo circa sub obtentu graciae nostrae, dictrictis inhibendum duximus mandatis, ne aliquis eorum qui feuda musteriensis ecclesiae nomine ipsorum tenent, bonos usus feudorum ab ipsis substrahere nec aliquatenus minuere; imo nec ipsa feuda et bonos usus eorum dissimulare vel damnoso silentio supprimere presumant, nec aliquo prorsus ingenio sive facto tentent alienare a libera possessione et dominio saepius dictorum Archiepiscopi et ecclesiae. Ut igitur haec nostrae confirmationis et protectionis pagina omni aevo rata et inconvulsa permaneat, praesens inde privilegium conscribi jussimus et majestatis nostrae sigillo aureo communiri.

Statuentes et authoritate imperiali sancientes ut nullus dux, marchio, comes, vicecomes, nulla potestas aut civitas, nullus consulatus, nulla denique persona humilis vel alta, secularis vel ecclesiastica presumat ei obviare, vel aliquibus injuriarum calumniis seu damnis eam ullo modo violare attentet ; quod qui fecerit in ultionem temeritatis suae componet centum libras auri puri, medietatem imperiali fisco et reliquum injuriam passis. Hujus rei testes sunt Angelus Tarentinus archiepiscopus, Petrus titulo sanctae Ceciliae presbiter cardinalis, Otho Novariensis episcopus, Guido Yporregiensis episcopus, Bonifacius marchio Montisferrati, Villelmus marchio de Pallodio, senescallus, Henricus marcallus de Hyppenchim, Henricus Pincerna de Lutra, Thomas de Nona et alii quamplures. Signum domini Henrici Romanorum Imperatoris invictissimi et regis Siciliae. Ego Conradus Hildesiniensis electus imperialis aulae cancellarius, vice Adolphi Coloniensis Archiepiscopi et totius Italiae archicancellarius, recognovi.

Acta sunt haec, anno dominicae incarnationis millesimo C. XC. VI. indictione XIIII, regnante domino Henrico sexto, Romanorum Imperatore gloriosissimo et rege Siciliae potentissimo, anno regni ejus XXVII, imperii vero sexto, et regni Siciliae secundo. Datum apud Taurinum per manus Alberti imperialis aulae prothonotarii V. kal. augusti.

Archives épiscopales de Moûtiers. Texte de la copie extraite en 1790 par le notaire Excoffier, du transumpt de 1367.

Document N° 4.

Investiture du temporel de l'archevêché de Tarentaise, par l'empereur Frédéric II.
Année 1226.

In nomine sanctae et individuae Trinitatis. Fredericus secundus, divina favente clementia, Romanorum Imperator semper augustus, Hierusalem et Siciliae Rex. Cum imperatoriam deceat

majestatem merita suorum fidelium diligenter attendere et subjectorum supplicationibus justis adesse, tanto potius ad sacrosanctas ecclesias oculos tenetur reducere pietatis, quanto Regi regum gratius residet cum et suae pietatis operibus noster adhibetur assensus. Inde est igitur quod Herluinus venerabilis Munsteriensis Archiepiscopus fidelis noster per Joannem canonicum ejusdem ecclesiae fidelem nostrum, quoddam privilegium divi augusti quondam patris nostri Domini Imperatoris Henrici recordationis inclitae, jamdudum eidem ecclesiae suae ab ipso patre nostro concessum, nostrae celsitudini praesentavit humiliter suplicans et devote, quatenus privilegium ipsum de verbo ad verbum transcribi et quae continentur in ipso eidem ecclesiae confirmare in perpetuum de nostra gratia dignaremur, cujus privilegii tenor talis est

(Ici est transcrit le diplôme précédent d'Henri VI.)

Nos igitur supplicationes praedicti Archiepiscopi fidelis nostri benignius admittentes, considerantes quidem ipsius devotionem, et fidem quam ad nostram habere dignoscitur majestatem, pro reverentia quoque Dei et nostrae conservatione salutis, ac pro remedio animarum divi quondam patris ac matris nostrae ac aliorum praedecessorum nostrorum felicium augustorum memoriae recolendae, predictum privilegium de verbo ad verbum, sicut superius continetur, transcribi jussimus ; et ipsum et quae continentur in ipso, jamdicto Archiepiscopo et suis successoribus ac memoratae Munsteriensi ecclesiae, perpetuo confirmamus de abundantiori quoque gratia celsitudinis nostrae, qua Dei ecclesias benigne semper consuevimus intueri, praecipimus firmiter statuentes ut omnia bona tam mobilia quam immobilia decendentium archiepiscoporum, per manus officialium suorum fideliter et integre suis successoribus reserventur ; ita quod nec comes, nec alius, occasione regalium nostra vel alicujus alterius authoritate, ea praesumat invadere quae ipsis archiepiscopis in perpetuam eleemosynam concedimus et damus, statuentes et praesentis privilegii authoritate firmiter injungentes ut nulla omnino persona parva vel humilis, ecclesiastica vel secularis praefatum Archiepiscopum et successores suos ac ecclesiam supradictam de supradictis omnibus ausu temerario impedire seu perturbare praesumat : quod qui praesumpserit in suae temeritatis vindictam, praeter prescriptam paenam quinquaginta libras auri puri componet, medietatem camerae nostrae et alteram medietatem passis injuriam persolvendum. Ut autem haec nostra confirmatio, concessio et donatio rata semper et illibata permaneat, praesens privilegium fieri et bulla aurea typario nostrae majestatis impressa jussimus communiri. Hujus autem rei testes sunt Albertus Magdeburgensis et Lan [do (1)] Reginus archiepiscopi Curensis et Abbas S^{ti} Galli [Citenum (2)] Jacobus Taurinensis, M. Ymolensis episcopus, Dux Saxoniae, Raynaldus Dux Spoleti, A. Marchio Estensis Comes Gonterius de Quenrebe, Comes R. D. Auburgensis, Comes S. de Vienna et alii quamplures. Signum Domini Frederici secundi Dei gratia invictissimi Romanorum Imperatoris semper augusti, Jerusalem et Siciliae regis. Acta sunt haec anno dominicae Incarnationis millesimo ducentesimo vigesimo sexto, mensis aprilis quarta decima indictionis, imperante Domino nostro Frederico secundo, Dei gratia invictissimo Romanorum Imperatore semper augusto, Jerusalem ac Siciliae rege, anno romani imperii ejusdem sexto, regni vero Siciliae vigesimo octavo, feliciter. Amen. Datum apud Ravennam, anno, mense et indictione praescriptis.

Texte du manuscrit de 1760. Arch. ép. de Moûtiers.

(1) Besson, *Preuves* n° 48, p. 370. — (2) Id. Idem, Ibidem.

Document N° 5.

Transumpt *fait par l'official de Tarentaise, en 1375, signé Rapardi, de la transaction passée en 1278 entre le seigneur Pierre archevêque de Tarentaise et les syndics et la communauté de Moûtiers.*

Anno Domini millesimo ducentesimo septuagesimo octavo indictione sexta, sexto kalendas junii, presentibus testibus infrascriptis. Cum esset dubitatio et contentio inter reverendum patrem dominum Petrum divina providentia Tharentesie archiepiscopum ex una parte et cives Musterii ex alia, super venditionibus rerum et possessionum existentium in civitate Musterii et infra terminos ipsius civitatis Musterii et utrum dicte res possent vendi sine laude domini archiepiscopi et utrum ipse debeat admicti suum hommagium quando aliquis civium vendit omnes possessiones suas vel majorem partem earum et super eo quod servatum est hactenus in predictis vel servari debeat in futurum. Dicte partes de predictis promiserunt alte et basse stare perpetuo dicto seu recordationi domini Rodulphi de Monte canonici Tharent. domini Petri de Rubeis de Bossellis militis, domini Petri de Thora canonici Tharent. electorum et positorum per dictum dominum archiepiscopum, et domini Aimonis Bruyssonis canonici Tharent. et Gonterii de Boveria et Jacobi Bossonis electorum et positorum per dictos cives Musterii. Qui sex jurati super sancta Dei evangelia dicere et recognoscere veritatem super predictis secundum conscientiam suam et secundum quod invenient per fidedignos et dictus dominus archiepiscopus de consilio et de consensu capituli sui promittit parti adverse per stipulationem et in bona fide in presentia evangeliorum servare et attendere cognitionem et recordationem predictorum. Item pro parte adversa promiserunt per sacramenta super evangeliis corporaliter prestita et per solemnes stipulationes Rodulphus Bruyssonis, Jacobus Bossonis, Petrus Allardi, Gonterius de Boveria, Reymondus Mercerius, Michael Mathei, Petrus Copeti, Petrus Serre, Hugo Cales et Petrus Fornerii pro se et pro illis de civitate Musterii presentibus fere omnibus illis de Musterio et consentientibus promiserunt supradicta omnia attendere et servare de cetero in perpetuum. Qui predicti sex arbitri seu recordatores unanimiter et concorditer habito super hoc diligenti consilio et tractatu et communicato etiam consilio cum pluribus canonicis Tharentesie et pluribus civibus de Musterio recordati fuerunt declaraverunt et dixerunt et asseruerunt pronunciando super hoc ex auctoritate et potestate eisdem commissa quod omnes habitatores cives de Musterio quorum parentes antiquitus sive de novo homines fuerunt mense archiepiscopalis Tharentesie una cum omnibus filiis suis quotquot sint homines, sont homines ligii domini Tharent. archiepiscopi sive mense archiepiscopalis ubicumque eant vel morentur, sive feudum teneant ab ipso sive non. Item quod consuetudinis antique vel inviolabiliter observate ususque longevi inter ipsos cives existerit quod unus homo tam ligius ipsius domini archiepiscopi ab alio emit et emere potest ac etiam alio titulo gratuito vel non gratuito sibi acquirere domum sive domos possessiones sive possessionem ac etiam totum albergamentum sine ascensu et requisitione ipsius domini archiepiscopi vel alterius cujuscumque conditionis existat a quo dictum feudum tenentur; hoc autem declaraverunt posse fieri de domibus et possessionibus sitis in territorio de Musterio a ponte Gondini inferius usque ad Lessoriour de lay et a terris de Grigniaco usque ad terras de Salino ultra Sanctum Albanum exceptis domibus nobilium de forcia sitis apud Musterium et in territorio ejus et exceptis domibus et casamentis de quibus deberetur homagium. Item exceptis possessionibus dictorum nobilium de quibus possessionibus homagium debetur eidem domino archiepiscopo que in toto vel in parte non possunt alienari sine consensu et voluntate dicti domini archiepiscopi. Item dixerunt declaraverunt recordati fuerunt et dixerunt quod predicta consuetudo quod unus civis ab alio potest emere sine consensu domini

archiepiscopi ut supra declaratum extitit non extenditur nisi ad cives et habitatores ipsius civitatis de Musterio ita quod etiam ad alios homines ipsius domini archiepiscopi non extenditur nec ad ecclesias nec ad clericos sive regulares sive seculares. Item recordati fuerunt et dixerunt et declaraverunt quod qualitercumque unus civis homo ligins ipsius domini archiepiscopi emat ab alio vel alio titulo gratuito vel non gratuito id est lucrativo vel non lucrativo acquirat pecunia mediante a quocumque illud feudum mediate vel immediate teneatur, de solido quolibet debetur unus denarius et persolvi debet dicto domino archiepiscopo nomine venditionis. Item dixerunt recordaverunt et declaraverunt quod nullus debet habere domum vel casale in civitate Musterii nisi sit homo ligius ipsius domini archiepiscopi vel nisi se constituat hominem ligium ipsius domini archiepiscopi speciali fieret. Item dixerunt et recordaverunt quod si bamnum vel edictum publice vel sub pena, qualiscumque sit, aliquid precipitur et proclamatur in civitate de Musterio per nuncios domini archiepiscopi vel nuncium et aliquis in ipsum bamnum inciderit temerarie tenetur emendare illud ad misericordiam domini archiepiscopi. Item dixerunt et recordati fuerunt et declaraverunt quod civem intelligunt postquam habitaverit civitatem Musterii per annum continuum et diem, et subsequenter post illum annum et diem habitat continue vel pro majori parte temporis. Item recordantur declarando quod de hiis que alienantur inter homines de Musterio ad invicem que tenentur immediate ab ipso domino archiepiscopo vel mensa ejusdem et inde sibi solvitur immediate servicium sive canon quod de hiis alienatis ipsi domino archiepiscopo medium placitum pro recognitione ipsius feudi ad suam misericordiam persolvatur ab habente illud feudum. Et ex hiis mihi notario precepta fieri fuerunt plura publica instrumenta ab instar unius abbreviature. Actum apud Musterium in domo predicti domini archiepiscopi in locutorio ante aulam veterem ubi testes ad hec interfuerunt vocati dominus Gonterius de Balma, dominus Petrus de Virgulto, Humbertus Sapientis de Confleto, dominus Anselmus Albis canonicus Tharentesie, dominus Joanes incuratus Avancheriorum, dominus Petrus Paccocti, magister Bernardus de Bellicio officialis curie Tharentesie. Et ego Jacobus Polleti de Confleto notarius publicus auctoritate imperiali et illustris domini comitis Sabaudie et in hoc loco prefati domini Petri Dei gratia Tharentesie archiepiscopi pro predictis rogatus interfui et hoc publicum instrumentum ad opus dictorum civium et aliud ad opus prefati domini archiepiscopi inde scripsi et subscripsi et tradidi cum appositione bulle plombee Tharentasiensis et signavi in testimonium veritatis.

Extrait des archives municipales de Moûtiers.

Document N° 6.

Accord et traité de Paix entre Aymon, comte de Savoie, et l'archevêque de Tarentaise, Jacques de Salins.
29 Janvier 1336.

Nos Aymo Comes Sabaud. notum facimus universis praesentes lecturis et inspecturis, quod cum Castellanus Castri Sti Jacobi pro Rever. in Christo Patre Domino Tarentas. Archiepiscopo cum sequacibus suis quemdam hominem dictum *Genevays*, habitatorem de Prato ceperit, et captum detinuerit in dicto Castro, et etiam in domo Archiepiscopali Musterii, contra prohibitionem expressam Petri de Ravoriâ, vice-castellani nostri Tarentasiae, dictum *Genevays* tanquam advenam ad jurisdictionem dicti D. Comitis pertinere dicentis ; et successivé dictus Vice-castellanus cepit Joannem Domicelli de Sto Jacobo familiarem dicti Castellani de S. Jacobo, hominem ligium et districtualem dicti D. Archiepiscopi, quem Joannem Domicelli Petrus de Salino, anteà Castellanus terrae ecclesiae Tarentas. Humbertus Bertrandi Castellanus Bosellanum, Dom. Petrus Sarsodi

canonicus, August. Hugonetus Silvestri, habitator Musterii, et quidam alii Subditi Ecclesiae supradictae, inculpantur eidem vice-castellano, nostro suisq ; sequacibus vi abstulissae die Martis ante festum Dedicationis, eccles. S^{ti} Petri Tarentas, et die Mercurii sequenti in dicto festo Dedicationis, cum idem Petrus de Ravoriâ, Vice-castellanus noster cum suis sequacibus caperet, et captum ducere attentaret per civitatem Musterii versùs Maladeriam Musterii Hugonetum Silvestri, quem Hugonetum quàm plures cives Musterii, tàm homines dictae ecclesiae, quàm aliunde oriundi inculparentur eidem Vice-castellano, et ejus sequacibus violenter abstulisse et plures ictus gladiorum et lapidum projecisse contra dictum Vice-castellanum et ejus sequaces, et plures ex dictis sequacibus dicti Vice-castellani vulnerasse, et maximè quemdam hominem dictum *Feyssel*, ita quod indè dicitur decessisse. Praetextu cujus rixae plures ex dictus civibus. Musterii, maximé oriundi aliundé, quàm in terrà dictae ecclesiae sub certis paenis citati fuerunt et contumaces, alii proindé per gentes nostras detenti sint et fuerint. Inculpantur etiam dicti cives, et alii quàm plures familiares, et homines dictae ecclesiae cum armis rebellionem fecisse contra gentes nostras, claudendo portas civitatis praedictae, et itinera publica civitatis ejusdem, munitiones faciendo ; et etiam conspirationem fecisse, quod defenderent ne cives Musterii caperentur in civitate praedicta. Et quidam etiam ex eis inculpantur de nocte exivisse, civitatem predictam et invasisse, et vulnerasse quosdam homines nostros in quâdam grangiâ existentes, quos malefactores dicti sives et familiares dictae ecclesiae receptasse dicuntur, nec non vacante sede dictae ecclesiae Tarentas. quam posteà, usque nunc inculpantur plures nobiles de Bosellis, et alii homines et familiares dictae ecclesiae quàm plurimi injurias intulisse pluribus et diversis familiaribus et officiariis nostris, et eorum sequacibus in injuriam et contemptum nostrum redundare videntur. Hinc est quod nos pro nobis et nostris et dictis familiaribus et officiariis et subditis nostris et eorum sequacibus de omnibus et singulis supràdictis delictis et excessibus et injuriis nos et familiares nostros tangentibus, praefatum D. archiepiscopum praesentem et recipientem pro se ac vice, nomine, et ad opus omnium praedictorum, omniumque Civium et habitatorum Musterii cujusvis jurisdictioni subjectorum et aliorum officiariorum ipsius D. archiepiscopi et sequacium eorumdem, et omnium quorum interest, seù interesse posset in futurùm, solvimus penitùs et quittamus, et eisdem omnibus et singulis civibus et incolis Musterii, familiaribusque et subjectis dictae ecclesiae, et nobis et eis adhaerentibus, dictoque Dom. archiepiscopo ipsorum nomine recipienti, pacem perennem, quittationem et pactum expressum de ulteriùs aliquid pro dictis occasionibus in perpetuùm non petendo ab ipsis vel aliquibus eorumdem de et pro quibus omnibus rixis, excessibus, injuriis, damnis et aliis supràdictis confitemur nos habuisse competentem et sufficientem emendam, salvo et specialiter reservato quod nisi conventiones in instrumento per Joannem Reynaudi notarium et clericum nostrum. contenta recepto super emendâ praedictorum facienda, contentae nobis servarentur non obstante quittatione praesenti possimus in dictos inculpatos pro dictis excessibus plenum, sicut ante praesentem quittationem habere recursum, prout in instrumento praedicto pleniùs continetur.

Caeterùm omnibus pronunciamus quod ecclesiae Tarentas. praedictae jura nolumus in aliquo minuere, sed favorabiliter sustinere ; quare nolumus quod ex suprà dictis eidem D. archiepiscopo, vel ecclesiae suae prejudicium aliquod generetur, quatenùs jura proprietaria vel possessoria quae priùs, scilicet ante rixam praedictam, dicto D. archiepiscopo et ecclesiae suae praedictae competebant, salvis nobis similiter juribus nostris, remaneant illibata. In quorum omnium robur et testimonium sigillum nostrum praesentibus duximus apponendum. Datum Chillioni die vigesimâ nonâ mensis Januarii, anno Dominicae Incarnationis millesimo tercentesimo trigesimo sexto.

Texte de Besson, Preuves n° 84, *p*. 419.

Document N° 7.

Franchises accordées par l'archevêque à la ville de Moûtiers.
22 janvier 1359.

In nomine domini amen. anno eiusdem millesimo tercentesimo quinquagesimo nono. indictione duodecima. die vicesima secunda mensis ianuarii per hoc presens publicum instrumentum cunctis appareat accidenter quod in presentia reverendi in xpo patris et domini iohannis dei et apostolice sedis (gratia) tharentasiensis archiepiscopi ac mei notarii et testium subscriptorum presentia. personaliter constituti cives musterii prefati domini tharentasiensis archiepiscopi complures. qui nomine suo et aliorum civium dicte civitatis musterii coram ipso domino archiepiscopo. dixerunt et proposuerunt se et predecessores ipsorum complures libertates habere et etiam habuisse que propter lapsum temporis aliquotiens non fuerunt obseruate eisdem in grande preiudicium dictorum civium et gravamen tam presentium quam futurorum. proponentes etiam quod si dicte libertates redigantur ad memoriam pleniorem in scriptis et eisdem civibus fuerint obseruate dicta civitas musterii augmentaretur ac etiam pluribus ac diversis habitatoribus compleretur requirentes supplicando perfatum dominum tharentasiensem archiepiscopum quatenus eidem domino tharentasiensi archiepiscopo placeret inquirere super predictis omnibus et singulis libertatibus veritatem. et ipsa veritate cum diligentia inquisita et reperta finaliter declarare et deffinire predictos cives presentes et futuros debere gaudere predictis libertatibus per ipsum dominum archiepiscopum perquisitis et inventis. et si que minus plene vel clare reperientur ut eas dictus dominus tharentasiensis archiepiscopus pro se et suis successoribus omnibus declararet et deffiniret. que omnia et singula supradicta prefati cives instantissime dicto domino archiepiscopo supplicauerunt. qui prefatus dominus tharentasiensis archiepiscopus videns et actendens supplicationem et requisitionem dictorum suorum civium musterii fore consonam rationii cupiens. etiam dictos suos cives justo dilectos benigne pertractare. et libertatibus ipsorum ciuium et dicte ciuitatis musterii veritatem cum diligentia inquisivit. et ut etiam vidit ut asserunt per experientiam dum erat in minori constitutus officio et ut etiam vidit predictus dominus tharentasiensis archiepiscopus contineri in quodam publico instrumento recordamenti stipulato tempore sanctae memoriae domini petri tharentasiensis archiepiscopi comitis. quas quidem libertates inferius declaratas fore observandas per prefatum dominum tharentasiensem archiepiscopum et per successores suos ac familiares et officiarios quoscumque in hiis scriptis specialiter (?) deffiniendo per modum qui sequitur et primo quod nulla bona mobilia alicuius civis decedentis musterii vel extra capiantur vel arestentur quoquo modo per dominum eiusque familiares siue per quemquam aliam personam siue talis decedens habeat liberos aliquos ut non siue fecerit testamentum siue non. dum tamen habeat affines aliquos aut propinquos. nisi ex causa maleficii commissi et per eum perpetrati ipsa bona publicarentur. item dixit deffinivit ac etiam declaravit prout supra quod dictos cives reperiunt olim stetisse et fuisse in libertate que etiam est juri et rationi consona. quod contra aliquem civem non fiat inquisitio nisi ad denunciationem partis. exceptis criminibus in iure exceptatis et exceptiis hiis que committuntur de nocte vel in popullaribus que queribus (?) de populo tangunt. item declaravit ut supra saysinas et citationes seu marciationes debere fieri ciuibus predictis per mistralem iuxta et secundum morem antiquum. videlicet per placite generale quod ascendit ad duos denarios fortes escuellatos soluendos mistrali dicte ciuitatis quolibet anno in vigilia nativitatis. item quod bonna concordata imponantur per castellanum dicte ciuitatis et ipsa recuperentur per dictum castellanum et reddantur illi vel illis quibus debebunt pertinere. item quod cum prefatus dominus tharentasiensis habebat et usitatus fuit omnia et singula feuda que

venduntur permutantur seu alienantur in ciuitate predicta et etiam infra confines ipsius ciuitatis laudare et totaliter garentire. nec non laudes et vendas recipere dixit declarauit et deffiniuit ut supra que aliqua persona cuiuscumque status vel conditionis existat non debet nec potest siue sit dominus feudi siue non potere feudum aliqualiter in commissam aptam (?) vel escheytam quin sit inuentum per plura publica instrumenta omnia et singula supradicta ut asserunt fuisse diutius observata integraliter et perfecte. predictas autem libertates et declarationes in hiis scriptis dictus dominus tharentasiensis archiepiscopus deffiniendo declarauit sedendo presentibus sanctis evangeliis fore perpetuo obseruandis integraliter et prefecte per se et suis successoribus omnibus atque officiariis suis quibuscumque. mandans et precipiens prefatus dominus tharentasiensis archiepiscopus tenore presentis instrumenti omnibus et singulis officiariis suis tam presentibus quam futuris in omnia et singula predicta penitusque et imprimis attendant et observent de cetero inconcusse. si qui vero contrarium fecerint vel attentare presumpserint in predictis vel aliquid predictorum pro prenominatis personis teneantur et totaliter reputentur. Volens et precipiens prefatus dominus tharentasiensis archiepiscopus quod presens instrumentum sigillo ipso prefati domini tharentasiensis archiepiscopi munitum sigilletur ad maiorem roboris firmitatem obtinendam. et de predictis omnibus et singulis tam prefatus dominus tharentasiensis archiepiscopus quam iohannes de sauvraz iohannes sere franciscus bermondi antonius martineti iohannes der filius cives musterii dicte ciuitatis qui presentes erant nomine suo et aliorum omnium ipsius ciuitatis precipiunt michi notario infrascripto fieri publica instrumenta tot et tanta quot et quanta fuerunt requisita tam ad opus ipsius ciuitatis et ciuium quam omnium aliorum et singularum quarum interest intererit seu interesse poterit in futurum. actum et scriptum publice apud musterium in propria camera prefati domini tharentasiensis archiepiscopi presentibus testibus inferius nominatis vocatis pariter et rogatis. videlicet dominis iohanne girardi cancellario seculari Tharentasiensi iohanne richardi curato montisgirodi petro casalis capellano lamberto thaloni barbitonsore ipsius domini archiepiscopi iacobo ardiczonis. iacobo revilleti de cleyrato petro de aymis iohanne filio domini petri de serravalle domicellis et anthonio enrardi de musterio notario et pluribus aliis. et ego vero iohannes bonnete de allodiis imperiali auctoritate et domini comitis sabaudie notarius publicus hoc presens publicum instrumentum abreviatum manu iohannis gosseti ciuis musterii notarii publici in eius protocollo inueni ex commissione michi facta per dominum officialem curie tharentasiensis leuaui sub signis ipsius iohannis gosseti et in presentem formam sic redegi ac me suscripsi.

Extrait des archives municipales de Moûtiers.

Document N° 8.

Protestation publique des citoyens de Moûtiers, contre les actes de l'archevêque Rodolphe de Chissé.

28 mai 1384.

Anno Dom. MCCC octuagesimo quarto, indictione VII die XXVIII mensis maii, per hoc presens publicum instrumentum cunctis appareat evidenter quodcum Perretus Bertrandi locumtenens castellani Musterii pro Rev. in Christo patre et Dom. Domino Rodulpho de Chissiaco Dei et Apostol. Sedis graciâ Archiepiscopo et Comite Tharentasiensi dudùm paenam XXV librarum fortium imposuerit videlicet die vicesima mensis hujus maii : — Antonio de Berthelino ac Petro Theobaldi aliàs Villet syndicis ac syndicario nomine totiùs universitatis et communitatis civitatis Musterii praedictae Antonio Clementis, Andrae Chet, Antonio Rollin, Joanni Ranerii, Mermeto de Furno, Joanni de Buellà, Petro Boverii, Francisco Escoferii, Antonio Terionis, Joanni Chasseti alias Boleis,

Petro Villensii dicto Mugnon, Joanni Anterii, Jacopo de Campis notario, Joanni de Perreria, Petro Francisci, Thomae Pathodi, Villielmo Aquariae, Guionetto de Villeta, Bartholomeo Archeti notario, Joanni Balli, Hugonodo de Sancto Genisio, Aymoneto de Furno, Joannis Offredi, Jacobo Similliae notario, Aymoni Marugleri, Joanni Jordani, Joannis de Uginà ac Andrae de domo nova, tunc existentibus in curia Domini Arch. praefati et domo novâ arch. praefati Dom. et cuilibet eorumdem syndicorum et hominum supra nominatorum eandem paenam XXV librarum fortium imposuerit connetenda per quemcunque syndicorum et hominum antedictorum et eidem domino archiepiscopo applicandâ. — Quod iidem syndici ac homines suprà nominati sive ipsorum alter non exirent ne que separarent quomodo libet à domo et curiâ archiepiscopali praedictâ in quâ erant. Donec et quousque dicti syndici ac homines adimplevissent et complevissent quaedam scripta et inserta in quâdam litterâ papyreâ a praefato Dom. Tharent. Arch; emanatâ. Eisdem syndicis et hominibus per dictum vice castellanum porrecta lecta et ostensa. Cujusquidem litterae copiam dictus vice castellanus dictis syndicis et hominibus tradere recusavit ut iidem syndici asserant. Praecipiendo que vice castellanus... de dictâ paenarum impositione sibi fieri publicum instrumentum nomini praefati Dom. Archiep... Hinc est quod dicti Antonius de Berthelino et Petrus Theobaldi alliàs Villet syndici et procuratores nominibus suis et totius universitatis et communitatis praedictae civitatis Musterii omniumque et singulorum hominum supra scriptorum personarumque et incolarum sibi adherentium et adherere volentium habitantiumque in civitate praedictâ. — Altâ voce et intelligibili appellaverunt et provocaverunt pro ipsorum syndicorum et hominum tuytione paenae antedictae et contentorum in litterâ antedictâ. Videlicet ad sanctissimum in Christo Patrem et Dom. Dominum nostrum Papam ejusque Sanctam Sedem Apostolicam et Curiam Romanam et adquemcumque judicem ecclesiasticum et secularem.

† In momine Domini, Amen. Quoniam oppressis et contra jus gravatis de jure remedium appellationis est indultum, ideo cum vos Perrete Bertrandi qui vos asseritis vicecastellanum Musterii die XX mensis hujus maii nomine et ex parte Rev. in Christo Patris et domini Dom. Rodulphi Dei et Apost. Sed. gratiâ Archiep. Tharent. legi fecistis quamdam litteram à praefato Dom. Tharent. Archiep. ut in eâ legebatur emanatam et ipsâ litterâ lectâ imposuistis paenam XXV librarum fortium nomine et ex parte praefati Dom. Archiep. et eidem Domino applicanda personis. inferius nominatis videlicet Antonio de Berthelino, etc. (ut suprà). Comparentibus nominibus suis et totius univ. et comm. praedictae civit. Musterii personarumque et incolarum sibi adherentium et adherere volentium ut ipsi non exirent de curiâ praefati Dom. Archiep. neque de domo archiep. praefati Dom. in quâ erant recederent quousque adimplevissent descripta et contenta in eâdem litterâ sibi lectâ sub paenâ praedictâ perquamlibet ipsarum personarum si defficerent connettenda et praefato Dom. applicanda praecipiendo de praedictis fieri publicum instrumentum pro ut sic seu aliter in ipso instrumento dicitur contineri. Praedictique homines de Musterio et habitantes in dicto loco ad observationem ipsius paenae et contentorum in litterâ lectâ et de quâ mentio jam est facta minime teneantur justis suis titulis rationibus atque causis tam in scriptis quam aliis suo loco et tempore proponendis. — Et primo quia praedicti homines de Musterio et habitatores dicti loci ab observatione ipsius paenae et descriptorum in littera memorata sunt franchi, liberi et immunes ab omni talliâ et exactione indebita et semper fuerunt ipsi et eorum predecessores de Musterio et habitantes ibidem temporibus retroactis. — Tum etiam pro eo quia impositio paenae et littera sibi lecta et processus inde secutus factus et impositus fuit dictis hom. de Must. et habit. dicti loci ipsis non citatis non confessis in nullo jure convictis non consensientibus sed invitis et contradicentibus imo repente et ex abrupto voluntarie et omni juris ordine praetermisso... Ex eisdem provocant et appellant ad Sanctissimum in Christo Patrem et Dominum Dom. nost. Papam et ejus S. Sed. Apost. et Curiam Rom. et ad quemcumque judicem eccles. et secul. nec non ad alium quemcumque ad quem de jure consuetudine statuto privilegio vel libertate praesertim appellatio devolvi posset aut pervenire deberet petentes et requir. praenom. syndici et procurat. suis et quibus supra nominibus... seu litteras dimissorias semel secundo et tertio cum magnâ instantiâ instanter et instantissime sibi dari et concedi. De quâquidem appellatione ut... factâ et omnibus et singulis in praesenti instrumento descriptis dicti syndici et procur. (ut suprà) et omnium quorum interest et intererit in futurum

petierunt et requisirunt sibi fieri per me notarium infra scriptum unum aut plura publica instrumenta tot quot eisdem et eorum cuilibet fuerint necessaria et opportuna. † Actum in civitate Musterii in plateâ et carreriâ magnâ dictae civitatis et contra domum... ubi testes fuerunt vocati ad hoc et rogati videlicet Dumpnus Antoninus Burdini cappellanus, Petrus Girardi de Aquâblanchâ habitator Musterii, Johannes Ardiezon parochiae Bosellorum et Petrus Budicti parochiae de Salsâ, ego autem Antonius Layolii, imperiali auctoritate et Dom. Com. Sabaudiae notarius, iis omnibus presens fui et hoc instrumentum rogatus recepi scripsi signavi fideliter et tradidi.

Archives municipales de Moûtiers. Parchemin, n° 62 de l'inventaire Bergonsy.

Document N° 9, INÉDIT.

« *Accensement pour Monseigr l'archque de Tarant, passé aux S^{rs} Anthoine Ferley, Jean Varambon et M^e Estienne Innocent Viguet François son frère et M^e Cathelin Duplan.*

« L'an mil six cent soixante quattre et le vingtcinquiesme du mois de Mars Pardevant moy $nott^{re}$ Ducal Royal soussigné et $pñt$ les temoings bas nommés s'est personnellement estably Monseigr. $L'Ill^{me}$ et R^{dme} François Amed Milliet par la grace de Dieu et du S^t Siege Apostolique Archque et Comte de Tarant. Prince du S^t Empire Romain, Con^{er}. D'estat de S. A. R. Senatteur au Souverain Senat de Savoye Le quel de son grez accense admodie et ballie a ferme la Melieure forme que se Peu et faire Doit Aux sieurs Anthoine fils de feu Pierre Ferley Chastellain Ducal de Tarant. Jean fils a feu M^e Jean Louys Varambon pour les deux tiers et M^e Estienne Innocent Viguet François son rere et M^e Jean Cathelin Duplan pour l'autre tier Icy $pñt$ et acceptant a chacung d'eux $solidairem^t$. seul et pour le tout avec Renonciation par serment a tout ordre de droit division et discution au benefice de quoy iceux accensataires renoncent par ce $pñt$ Contrat entre les mains de moy $d^t nott^{re}$. Ascavoir les Fermes et Revenus de la Mense Archiepal de Tarant. consistant en dismes, bledz, legumes, vins, dismes d'agneaux, chastellanies, curialités, Alpeages, plaictz, laouds, vends, obventions casuelles censes servis, Main mortes et autres droitz conformement a ce que en ont jouy les d^{ts}. M^e. Ferley et Varambon conformement aux Traictés faitz entre Mondt. Seigr. et les Communautés sauf neamoings le tier des d^{ts} echeutes la moitié des Langues accoutumés prendre et percevoir en la $pñte$ Cité. Item accense et admodie les Amandes assiesiales et autres devoir. Item la Moitié des Amandes extraordinaires L'autre Moitié demeurant a $mond^t$. seigneur Comme aussy accense les second foings des Prez de la Contamine et de Lisle les gragniers au dessus de la petite nef de l'esglise de St Piere de Tarant. caves et autres membres desquels iceux M^{es} Ferley et Varambon et autres precedents fermiers ont joüy pour la distribution de l'ausmone de May et vente du vin du bamp et en outre les greffes civils et criminels de premiere et seconde instance Les Censes sinodales les Revenus et Rente de la ferme acquise par mondt. seigr. des S^{rs} Dutour apellée la Rente de Villeneufve et généralement tous les Revenus despendant de la d^{te}. Archevesche des quels les precedents fermiers ont joüy sauf est excepté le greffe spirituel, la ferme du mandement de la Bastie et despendances Le chasteau prez et jardin et vergier de Bosel Les moullins du pain de May et des Rottes de cette Cyté Jardin et vergier du Palaix archiepal Premier foing de la Contamine et de l'isle et autres devoirs desquels les precedentz fermiers nont joüy Item se reserve Mondit Seigneur quarante cinq seytiers vin a prendre sur l'abergement fait aux Coiers du Prez soit particuliers d'icelluy des vignes du grand clos de S^t Jaquemoz lesquels greffe mandement vin et choses $susd^{ts}$. ne sont comprises au $pñt$ ballaferme non plusque la Moitié des dits Amandes $extraord^{res}$ tier des escheuttes moitié des Langues Chasteaux prez jardins vergiers et moullins. Et ce pour le Temps et Espace

de quattre Années a commencer des lexpiration du dernier Ballaferme, Scavoir quant aux dismes au premier juin prochain venant Quant aux Chastellanies Curialités devoirs Laouds plaictz escheuttes et autres devoirs et obventions seigneuriales au premier décembre aussy prochevenant et quant aux greffes au tresieme du mois de febvrier prochain venant Ensorte que les dts fermiers jouyront quattre prises entieres soubz la sence pour chescune Année de la somme de Douze Mille florins Monoye de Savoye et Douze Pistolles espingles pour une fois heûes et receûes Les dts espingles par Mondt. Seigr. ce jourd'huy reellement ainsy qu'il afferme et quant a la Cense et ferme de Douze Mille florins iceux Mes Ferley, Varambon et Viguet et Duplan chacung d'eux seul et pour le tout comme dessus promettent par foy et serment et a l'obligation de leurs personnes et biens qu'ils se constituent tenir a cet effect solidairement comme dessus la payer et deslivrer dans le Palaix Archiepal a Mondt. Seigr. ou ses Agents ayant de luy charge en bon or et argent de poids La moindre piece estant de la valleur d'un florin en deux Termes scavoir la Moitié aux festes de Noel et l'autre moitié à la feste de St Jean Baptiste commencant le Premier payement aux festes de Noel proches venantz puis ainsy continuer de terme en terme le dt. payement et ainsy continuer jusques à la fin du pnt ballaferme a peyne de tous despens dommages et interetz aux conditions et reserves suivantes. Ascavoir que Mondt. Seigr. se reserve toutes les escriptures et esmollumentz que son Econome ou procureur fiscal pourraient faire pendant le pnt ballaferme et offices compris au pnt accensemt. sauf en gain de cause auquel cas les dts. fermiers se pourvoiront contre les condamnes comme ils verront a faire. Item, se reserve Mondt. Seigr. les laouds des acquis qu'il pourrait faire pendant ce ballaferme. Item a este dit que les dts. fermiers ne pourront ballier permission de chasser ni pescher sur les terres de Mondt, Seigr. qui se reserve ce droit Item que Mondt. Seigr. balliera aux dts fermiers les livres et autres documentz qu'il aura pour l'exaction des dts fermes lesquels les dts fermier se chargeront deûement et les restitueront a Mondt. Seigr. en l'estat qui leurs seront remis six Mois apres l'expiration de ce ballaferme Item les dictz fermiers se chargent de faire tous les Ans a leurs depens solidairement comme dessus lausmone du mois de may a l'accoustumé celle de caresme prenant a St Jacquemoz le dejeune des Rogations au dt. lieu Item de payer au Sr Recteur de la chapelle de St Jean Baptiste fondée dans lesglise metropolitaine la cense qui luy est annuellement deüe par Mondt. Seigr. Item les dts fermiers seront aussy obligé de faire a leurs depens le Repas du sinode aux Srs. Cûres accoustumé de la mense archiepale en retirant d'eux les censes sinodales comme de coustume Item a este dit que les dts. fermiers ne seront tenus de supporter aucung frais pour le chatiment des delinquantz jacoit qu'ils retirent la moitie des amandes extraordres. telle charge demeurant à Mondt. Seigr. Item a este dit que les dts. fermiers jouyrait paisiblement du droit et privilege de la vente du vin du bamp aux mois accoustumés pendant le Temps de ce dt. ballaferme Item que sont reservés par les dts. fermiers tous cas fortuitz promettant pour ce les dts. partie contrahants par foi et serment presté Mondt. Seigr. mettant la main sur la croix pectorale a la mode des prelatz et les dts fermiers entre les mains de moy dt. nottre, et a l'obligation mondt. Seigr. de ses biens temporels et les dts. Mes. Ferley Varambon, Viguet et Duplan solidairement comme dessus de leurs personnes et biens pnt et advenir qu'ils se constituent tenir respectivement avoir ce pnt contract pour agreable ferme et vallable sans jamais y contrevenir directement ou indirectement en jugement ny dehors a peyne de tous despens dommages et interestz Renonçant avec pareil serment a tous droitz et loix contraires mesme au Droit disant la generale renonciation ne valloir si la speciale ne precede et de ce ont requis actes respectifs au profit de chaque partie le sien Fait et passé à Moustier dans le Pallaix Archiepal pntz Rd. Mres Jean Jacques Joire ptre de Montmeilliant et Rd. Mre. Jean Vesy ptre. de St Hoyen tesmoings requis

Signe : Franc. Amed. Archque de Tarant.

Ferley, Varambon, Viguet, Viguet, Duplan, Joyre et Vesy.

Touttes lesquelles parties et tesmoings ont signe et moy nottre. susdt. de ce recevoir requis

Signé : Cartanas, nottre.

Extrait des minutes de Jean Cartanas, notaire à Moûtiers.

Le précédent bail fut renouvelé le 30 janvier 1668, par le même archevêque, pour six ans,

pour la sence annuelle de 13,000 florins, 12 pistoles d'épingles et 30 seitiers de vin, sous les mêmes réserves, charges, clauses et conditions. Cartanas, N^re.

Celui passé le 24 avril 1750, par l'archevêque de Rolland, porte la sence à 13,000 livres argent, une douzaine de douzaine de grives et une douzaine de faisans, et sous la charge de faire l'aumône du pain de mai, celle du carême à Saint-Jacquemoz, de payer la cense de 21 florins au chapitre de Saint-Pierre, celle de 10 au recteur de la chapelle de Saint Jean-Baptiste, à la métropole, celle de 50 florins aux Dominicains de Montmeillan pour la dîme de Sainte Anne, à Bozel, de donner les repas d'usage et celui du synode aux curés de la mense en retirant les sences synodales. Ils paièrent pour épingles « un quintal de gruyère, et un autre de 50 livres l'un entre trois avec 200 livres à l'instant remises en monnoye pour une fois. »

Archives du Tabellion de Moûtiers, folio 758 du Registre d'insinuation de l'an 1750.

Document N° 9 bis, INÉDIT.

Accord fait entre M^e Pierre Baltazard Chardon, Praticien de Moutier Et les scindicqs con^ers et com^ers de Cellier.

Comme ainsy soit que M^e Pierre Baltazard Chardon Praticien bourgeois de Moutier aye acquis du venerable Chapitre de S^t Pierre de Tarant. les plaicts dubs occasion de la mort du S^r. Doyen de Morgenex et portés par les Recog^ers. passés en faveur du d^t. Chapitre rière la parroisse de Cellier et pour avoir payement du dit plaict le d^t. M^e Chardon aurait amiablement interpellé les scindicqs de la d^te. parroisse de Cellier et auraient contesté entre eux par ladvis et arbitrage de leurs amis commungs transigé et accordé pour regard du d^t. plaict comme s'ensuit. A cette cause ce jourdhy vingt huitiesme du d^t. May mil six cent soixante quatre par devant moy nott^re. Ducal Royal soubsigné et présent les temoings bas nommés se sont personnellem^t. establys Jean fils de feu Jean Pierre Gumery scindicq Jean fils de feu François Berard Conseiller assistés de Michel Nantet, Jean Végier Pierre Perret Jean Pierre Gumery, Jean Legier Jean Perret, Francois Bertrand, Jean André Bertrand, Martin Gumery, Michel Perret Jean fils de feu Crespin Legier Jean fils de feu Mermet Legier les quels tant a leurs noms que des autres com^ers. et habitants des villages de Cellier, les Tuillies et la Chapelle pour lesquels ils agissent avec promesse de rato en cas de besoing l'un pour l'autre et pour le tout renoncant a tout ordre de division et discution au benefice du quel ils renoncent par serment confessent devoir et promettent payer au d^t. M^e Chardon scavoir la somme de sept pistolles (1) et demy d'hispagne bon or et de poyds et ce pour les plaicts a lui deubs occasion du décès du d^t. s^r. Doyen de Morgenex payable icelle somme a la feste de L'exaltation de la S^te Croix prochaine a peyne de tous dépens dommages et interest et soubs l'obligat^n de leurs personnes et de tous leurs et de ceux pour qui ils agissent biens p^nts et advenir quelconques avec la clause de constitut en tel cas requise et moyenant ce le d^t. M^e Chardon acquitte iceux scindicqs Con^ers et com^ers des d^ts villages Celliers, La tuillie et la Chapelle tant en general qu'en particullier de tout ce qu'il pourrait pretendre pour regard du dit plaict Tant seulement avec pact expres moyenant le p^nt de ne leur en jamais rien demander ny permettre estre demandé en jugement ny dehors aux mesmes peynes et obligaons que dessus. et ce soubs et avec touttes autres deües promissions serment presté renonciation a tous droicts et clauses requises fait et passé a Moustier dans la sale du palais Archiepal p^nts R^d M^e Jean

(1) Elle valait 16 livres, 12 sols, 6 deniers de Savoie chacune.

Jaques Joyre p̄tre de Montmeillan habitant a Moustier et R^d M^e Jean Vesy aussi p̄tre de S^t Hoyend tesmoings requis.

Signés : Chardon ac̄qt. Legier promettan J. Joyre p̄nt J. Vesy present
Et je Jean Cartanas nott^{re}. recevant les autres illiteres

Signé : J. Cartanas nott^{re}.

Extrait des minutes du notaire Jean Cartanas.

Document N° 10, INÉDIT.

Acensement pour Monseigr. l'Ill^{me}. arch͞que de Tarant. contre M^{es} Claude et George Malliet, pere et fils de Conflen.

L'an mil six cent soixante sept et le vingt uniesme du mois de janvier par devant moy nott^{re}. Ducal Royal soussigne et p̄nt les temoins bas nommes s'est personnellement establi et constitue Monseigr. l'Ill^{me} et R^{dme}. François Amed Milliet par la grâce de Dieu et du S^t Siége apostolique Arch͞que et comte de Tarent. prince du S^t Empire Romain Con^r D'estat de S. A. R. senateur au souverain Senat de Savoye Le quel de son grez pour luy et ses successeurs accense et admodie à M^{es} Claude fils de feu Pierre Malliet et George Malliet son fils ci p̄nt et acceptant pour eux et les leurs solidairement à chescungs d'eux seul et pour le tout sans division ni discution au benifice de laquelle et ordre de discution ils renoncent par serment Ascavoir tous les revenus despendant de la d^{te}. Archevesché de Tarantaise riere le Mandement de la Bastie Beaufort Clery S^t Vial Bleys S^t Paul et autres lieux concistant en dismes censes servis plaicts laouds escheuttes mainmortes chastellanies curialités moitie des amandes rural greffe civil et criminel de la d^{te}. Bastie et autres debvoirs annuels quelconques et ce pour le temps et espace de six ans prochains venants à commencer quant aux dismes et rural à S^t Michel archange prochain venant et quant aux autres debvoir revenus obventions et offices debvoir a commencer au premier decembre mil six cent soixante huict et quant au greffe a commencer le trezieme febvrier appres suivant et ainsy continuer jusques a l'expiration des d^{ts} six années ensorte qu'ils jouissent six prises entieres et soubs la cense et ferme pour chescune année de quatre mille florins monoye de Savoye et six pistolles d'espingles heües et rellement receües par mond^t. Seigr. en p̄nce des tesmoins et de moy d^t. nott^{re}. tellement que des d^{ts} espingles il se contente et en quitte les d^{ts}. M^{es}. Malliet. Et la dite sence de quatre mille florins iceux M^{es}. Malliet pere et fils ont promis et promettent payer solidairement comme dessus a mond^t. Seigr. ou a ses successeurs tous les ans scavoir la moitie aux festes de Noel et l'autre moitie a la feste de S^t Jean Baptiste commencant le premier payement aux festes de noel mil six cent soixante huict et feste de S^t Jean Baptiste apres suivante et ainsy continuer d'année en année payer la d^{te}. cense et ferme aux d^{ts}. termes jusques a la fin de ce p̄nt balaferme a peyne de tous despens doages et interets et soubs l'obligation solidaire de leurs personnes et biens p̄nts et advenir qu'ils se constituent tenir, aux conditions et reserves suivantes Scavoir que mond^t. Seigr. se reserve la moitie des amandes extraordinaire la moitie des escheuttes qui escheront pendant le p̄nt balaferme et soubs condition que mond^t. seigneur acquerant quelques fonds riere les lieux de ce balaferme il ne payera aucungs laouds ny debvoirs quelconques et que le d^t. fermier sera oblige establir un Chastellain residant riere la Bastie et Clery et qu'il plairra à mond^t. seigr. Item que le d^t. mond^t. seigr. sera oblige ballier aux dits Malliet des Cottets a quattre confins tires sur les Recog^{es}. nouvelles faittes en faveur de la d^{te}. Archevesché riere le d^{te}. Mandement de la Bastie et despendences et les d^{ts}. M^{es}. Malliet seront obliges mettre les tenets des biens et pieds recognues en marge de chesque Recog^e. Item que les d^{ts}. M^{es}. Malliet rendront six mois apres l'expiration du p̄nt balaferme le dit Cottet et documents qui leur seront remis pour l'exaction

de la pñte ferme desquels ils se chargeront envers mond¹. seigr. Item se reserve mon d¹. seigr. les escriptures que luy ou son procureur fiscal et œconomes pourront faire tant en civil qu'en criminel Item que le dit fermier ne sera oblige a fournir aucung argent pour la punition des criminels ains que sera aux despens de mond¹. seigr. Promettant pour ce les d¹ˢ. parties par leur foy et serment preste par mond¹. seigr. mettant la main sur la croix pectorale a la mode des prelats et les d¹ˢ Malliet entre les mains de moy d¹. nott^re. avoir ce pñt contract pour aggreable ferme et vallable sans jamais y contrevenir directement ou indirectement en jugement ny dehors a peyne de tous despens doages et interets et a lobligaon de tous leurs biens mond¹. seigr. de ses biens temporels et les d¹ˢ. Malliet de leurs personnes et biens pñts et advenir qu'ils se constituent solidairement tenir mesme mond. seigr. de faire bien joüir les dits fermiers et iceux de bien payer solidairement la d¹ᵉ. ferme aux d¹ˢ. termes tous cas fortuits de droit reserves par les d¹ᵈ fermiers Renon icelles parties avec mesme serment a tous droicts et loix a ce que dessus contraire mesme au droict disant la generale renon ne valloir si la speciale ne precede et actes respectifs requis faict et passé a Moustier dans le Palais archiepal en la chambre de mond¹. seigr. pñts hon^bles. Jacques Clavel et Pierre fils de feu Pierre Crosaz bourgeois de Moustier et hon^ble. Claude Rolet domestique du d¹. seigr. temoins requis.

Signé : Franc. Amed. Arch^que de Tarant.
Malliet assensataire G Malliet assensataire Clavel tm.
Les d¹ˢ. Crosaz et Rolet illiteres.

Cartanas nott^re.

Extrait des minutes du notaire Jean Cartanas.

Par reconnaissance du 11 juillet 1671, Festaz, n^re. l'archevêque de Tarentaise a affermé à la ville de Moûtiers les fours banaux, la grenette, la halle mercière, la boucherie et le tavernage, pour la sence annuelle de 160 florins.

Document N° 10 bis.

Refus de payer l'impôt, par les syndics de la Tarentaise.

Ce jourdhuy troysieme decembre mil cinq cents nonante troys. En lassemblee generalle faicte de tous les scindics de la province de tharentaise tant dessus que soubs le siex dans lale et mayson de la presente cité de Mostier lieu accoustumé faire semblables congregassions et assemblées generalles s'estant presentes par devant Monsgr Mᵉ Jean Daporieulx docteur es droicts conseiller et juge maje pour S. A. en la dicte province Et Noble et puissant seigneur Ame dechevron seigr de Villette commandant en icelle province pour le service de S. A. Lesquels ont propose aux susdicts Scindics estre tres requis et neccessayre fere contribution dune decime de bled suyvant les lettres de S. A. et du conseil destat a eulx envoyes Avec remonstrances et exortations pour les inviter a la continuation de lhobeissance et bonne volonte par eulx cy devant demonstree en touttes demandes et contributions aux propositions precedentes attendu que les occasions continuent encoures. Le tout nestant que pour le benefice deffense et preservation des Estats En quoy a lexemple des aultres provinces plus foulles que la presente ils ne doibvent se monstrer plus froids et de moindre affection et se laisser devancer au devoir hobeissance et affection que doit avoir chesque fidelle subject et vassal vers son prince sauverain telle en estant pour resolution la volonte de S. A.

Le tout entendu par les dicts scindics ont appres conference entre eulx faicte par lespace denvyron deux heures faict les responces suyvantes

Et premierement Commendable Nycollas Losaz conscindic de la ville de Mostier assiste de Mᵉˢ Loys richard et Jean magnin leysne conseillers Et h^le Jehan blanc conscindicq de pralognian

parroisse de bosel Ont dict et remontre que pour l'importance du faict et peyne en laquelle ils se voient pour le payement des quartiers extraordinaires esquels ils ne peuvent plus supplier moings recouvrer ont requis ung delay pour en conferer et participer advis des aultres conseillers et principaulx de la presente ville et de leur quartier jusques aux proschaines festes de Noel

Et les aultres Scindics tant dessus que soubs le siex faict en la presente assemblee Appres avoir ouy la proposition faicte pour la demande dune decime de bled pour responce declayrent que en continuant laffection et bonne volonte quils ont hue jusques a present en touttes occasions et demandes qui leur ont estes faictes pour le service et commandement de S. A. que pour la preservation de ses Estats ils ne se veulent pas monstrer moings zeles et affectionnes presentement et pour ladvenir pour hobeir a tout ce qui leur sera commande et demande de la part de sa dicte Altesse et ses Ministres comme tres humbles hobeissants et fidelles subjects et vassaux sans voulloir excuser ny esparnier leurs propres vies biens et facultes pour le dict service de sa dicte Altesse Mais ils s'asseurent aussy tant de la bonte de sa dicte Altesse quelle ne desire la ruyne et accablement final de son peuple en oultre leur pouvoir, tellement que les dicts scindics par la preuve quils voyent devant leurs yeulx des difficultes et peynes quils ont a lexaction des douze quartiers extraordinaires levees de soldats avec aultres foulles par eulx supportees en pluralite des depenses qui les rend ains en foyblece de pouvoir assuppler au payement des dicts quartiers par la misere et tribulation quils voyent riere leurs villages riere lesquels la pluspart quittent et habandonnent leurs maysons par pauvreté et necessite accrue et augmentee par la grand sterilite de leur recolte en bleds et grains geles et perdus par les montagnes et plainnes en telle sorte que la pluspart nen ont pas recueillis pour leurs semences Avec aussi la sterilitte des foings que faict perdre la pluspart de leur entretenement. du bestail quil faut vendre a vil prix autrement les dicts scindic font telle declaration qu'ils n'estimeront faire aulcung service aggreable a S. A. daccorder la dicte decime pource quelle ne se pourrait aulcunement payer ny exiger et tous les scindics presents choysiroient plustot de quitter leurs maysons et biens au service de S. A. que de prendre la charge dexiger la dicte decime et dannoncer les nouvelles a leur peuple de laccord dicelle de laquelle ils seroient tres deplaysants n'accepter lexaction sils scavoient aulcung moyen de pouvoir parvenir a aulcune exaction dicelle.

Suppliant a ces fins tres humblement tous les seigneurs commandants en cest Estat de voulloir recevoir en bonne part la presente responce et la faire trouver bonne a S. A. Veu quils sont contents que des commissaires viennent pour sinformer de plus pres de leurs facultes et moyens lesquels ils ne veullent en rien espargnier sellon ce quils pourront supporter Par lasseurance quils ont que lon trouvera plus grande pauvrete et misere riere ceste province qu'on ne pourroit croyre. Par regard pour le moings de la moytie du peuple contribuable requis se resentiroit bien carresse et solage sils estoient exempts durant ces années de toutte contribution en quittant tout leur revenu de leurs biens et qu'ils feussent seullement censiers Dequoy ils sont toujours prets faire apparoir affin que telle responce ne soit prinse et recue pour aulcune opinion de deshobeissance De laquelle ils se veullent tousjours eslognier Implorant.

Dequoy avons faict le present proces verbal octroyant acte aux dicts scindics de leurs dire et responces et delay aux dicts scindies de Mostier et pralognian et requierant jusques au troysiesme jour des festes prochainnes de Noel

A Mostier les an et jour susdicts

<center>Martin scribe</center>

Tiré des archives de l'Hospice de Moutiers.

Document N° 11.

Reconnaissance de la généralité du fief de la paroisse de la Bastie.
(Année 1661).

L'an mil six cent soixante un et le jour septième du mois de mars il est ainsi que les syndics hommes communiers et habitants de la paroisse de Saint Didier de la Bastie terroir et juridiction spirituelle et temporelle de l'archevêché de Tarantaise étant informés que Mgr l'Illme et Rdme François Amed Milliet par la grâce de Dieu et du Saint Siége Apostolique Archevêque et comte de Tarentaise Prince du Saint Empire Romain Conseiller d'Etat de S. A. R. et Sénateur au Souverain Sénat de Savoye était en voie d'envoyer au dit lieu de La Bastie des commissaires d'extantes et reconnaissances pour reconnaître et renouver ses terriers et fief rière le dit lieu et même prétendait faire renouver tous les fiefs des biens existants et situés rière la dite paroisse portée par les terriers de l'Archevêché ainsique le dit seigneur Illme affermait et considérant les dits hommes communiers de La Bastie les frais que leur pourrait causer la dite renovation, les procès que leur seraient suscités pour ce regard et le payement qu'il leur conviendrait faire des arrérages de servis laouds obventions et autres devoirs seigneuriaux portés par les reconnaissances desquels ils sont demeurés en dernier de plusieurs années passées, ils auraient fait le jour d'hier une assemblée générale des hommes communiers et habitans de la dite paroisse à l'issue de la grande messe parrochiale célébrée le dit jour d'hier et de dimanche par laquelle assemblée iceux hommes communiers et habitans pour éviter à la dite renouvation difficultés et procès qui en pourraient dépendre et étant informés que la plupart des biens de la dite paroisse dépendent du fief de la dite archevêché sauf quelques pièces de certains autres seigneurs ils auraient résolu de faire proposer à mon dit seigneur l'Illme et Rddme Archevêque et Comte de Tarantaise que au cas qu'il lui plairait les acquitter de tous laouds servis et plaits de tout le temps passé jusque au jour et pour l'avenir à perpétuité les acquitter aussi de tous servis et plaits dûs par le décès des seigneurs Archevêques et tenementiers qu'au dit cas ils passeraient reconnaissance authentique de la généralité du fief de la dite paroisse par forme de max sauf est excepté les biens que l'on prouvera être mouvables d'autre fief autrement que tous seront mouvables de l'archevêché et à ces fins auraient fait procure ci-après nommés par la dite assemblée générale faite par devant les officiers locaux et moi dit notaire. Les quels procureurs par vertu dit mandat se seraient exprès transportés en cette ville où ayant fait les dites propositions à mon dit seigneur et Icelui considérant le profit et utilité de la Mense Archiépiscopale ayant annué à leurs propositions pour le bien et le repos de ses dits sujets ils ont fait les acquittement reconnaissance et accords suivants : A cette cause par devant moi notaire ducal royal soussigné et présents les témoins bas nommés s'est personnellement établi Mgr l'Illme et Rdme François Amed Milliet par la grâce de Dieu, etc... *(comme ci-dessus)*.... lequel de son gré pour lui et ses successeurs Archevêques de Tarentaise acquitte purement et simplement les dits hommes communiers et habitans de la dite paroisse de La Bastie de tous servis laouds et plaits que lui pourraient être dûs de tout le temps passé jusques à ce jourd'hui excepté de ceux desquels ils pourraient être obligés à ses fermiers et qu'ils ont déjà accordés et desquels servis laouds et plaits non encore accordés et liquidés Me Claude Malliet ici présent les acquitte aussi pour ce qui le touche et qui lui peut être dû avec pacte de ne leur en jamais rien demander en jugement ni dehors. Et pour l'avenir à perpétuité mon dit seigneur les acquitte de même de tous les servis que lui sont dûs de tous les biens de la dite paroisse dépendant de la dite Archevêché comme par la reconnaissance ci-après avec pacte de ne leur en jamais rien demander ni permettre être demandé par ses fermiers à peine de tout dépens dommanges et intérêts en façon que la dite paroisse pour ce qui regarde la dite Archevêché sera exempte de tous

servis et plaits. Et d'autre part se sont personnellement établis par devant moi dit notaire ducal et les témoins bas nommés honnêtes... (*suivent les noms des dix procureurs de la paroisse*).... tous paroisse de La Bastie lesquels de leur gré tant à leurs noms propres qu'en qualité de procureurs des hommes communiers et habitans de la dite paroisse de La Bastie comme par acte de procure et assemblée générale du jour d'hier reconnaissent et confessent publiquement de tenir et vouloir tenir en fief et du direct domaine et seigneurie de l'Archevêché et de la Mense Archiépiscopale de Tarantaise savoir tous les biens et possessions existant rière la paroisse de La Bastie consistant en maisons, bâtimens, prés terres, vignes, bois, paqueages, montagnes, excerts, communs et autres biens quelconques existant et situés rière les limites et étendue de toute la paroisse et communauté de La Bastie sans rien excepter ni réserver sauf les biens qui pourraient se mouvoir d'autre fief que de l'Archevêché ce que n'étant prouvé tous les dits biens et fonds seront mouvables ainsi qu'ils sont du fief et direct domaine de la dite Archevêchée et Mense Archiépiscopale de Tarentaise. Et pour ce iceux susnommés syndics, conseillers, procureurs et autres sus-nommés à leurs noms et de la dite paroisse de La Bastie pour laquelle ils agissent promettent de payer au dit seigneur Archevêque moderne et à ses successeurs et fermiers à perpétuité les laoud et vends de tous les fonds de la dite paroisse et communauté de La Bastie à la vente, permutation, aliénation et changement de chaque tenementier des dits fonds vente ou aliénation d'iceux biens ou permutation toutes fois et quantes qu'ils seront dûs de droit et de coutume observée rière la présente province de Tarentaise. Et de ce promettent lui en passer nouvelle reconnaissance si besoin est toutes fois et quantes qu'ils en seront requis de la part du seigneur Archevêque et de ses successeurs à peine de tous dépens dommages et intérêts et à l'obligation de leurs personnes et de tous leurs biens qu'ils se constituent tenir au nom de mon dit seigneur et de ses successeurs. Se réservant mon dit seigneur les cours des eaux et ruisseaux de la dite paroisse et censes dues à raison d'iceux par albergement ou autrement comme que ce soit, comme encore le château bien et bois en fonds que lui appartiennent en propriété ou autrement à forme des albergements à eux passés des bois noirs et autres par les seigneurs Archevêques ses prédécesseurs. Relachant néanmoins le dit seigneur Illme Archevêque par vertu de ce présent contrat aux dits syndics et communiers de La Bastie à la réparation toute fois de l'Eglisse paroissiale de Saint Didier de La Bastie les censes soit servis que lui sont dûs par divers particuliers rière le dit lieu de La Bastie appelé vulgairement Le Ruidoz. Et pour raison des alpeages dûs au dit seigneur Archevêque sur les montagnes existantes rière le territoire de la dite Bastie et dîmes des agneaux que ses fermiers sont en possession d'exiger pour éviter à tous différents qui pourraient naître à l'avenir pour ce regard iceux Illme et Rdme Archevêque et les susnommés syndics et procureurs de la paroisse de La Bastie sont demeurés d'accord que les syndics de la dite paroisse et communauté de La Bastie payeront annuellement au dit seigneur Archevêque ou à ses fermiers la somme de neuf florins monnaie de Savoye payable à chaque fête de saint André Apôtre, savoir : quatre florins pour l'alpéage et cinq florins pour la dîme des agneaux. Comme encore par ce même présent contrat mon dit seigneur l'Illme et Rdme Archevêque et Comte de Tarentaise en considération de la reconnaissance sus faite de la généralité du fief des biens de la dite paroisse de La Bastie quitte, cède et relâche toutes les écheutes que lui pourraient arriver et appartenir par le décès des hommes talliables ou liége de la même paroisse de La Bastie, avec pacte de n'en jamais rien demander ni permettre être demandé par ses fermiers à peine que dessus. Item a été dit accordé et arrêté entre les parties que mon dit seigneur soit ses fermiers ne pourront exiger ni demander les laouds des fonds vendus aliénés permutés ou autrement changés de tenementier quand de droit ou de coutume de Tarentaise ils seront dûs comme est dit ci-devant qu'une année après la passation du contrat titre ou droit en vertu du quel les laoud et vends seront dûs. Et au cas que quelque seigneur prétendant fief sur les biens d'icelle communauté demanderait les dits laouds et vends et molesterait les dits hommes et particuliers de La Bastie pour le payement d'iceux que mon dit seigneur soit ses fermiers seront obligés de l'évictionner s'ils prétendent avoir le dit laoud. Et au cas qu'ils auraient fait et exigé le dit laoud seront obligés de le restituer quand il sera prouvé la pièce sur laquelle le laoud sera dû être du fief particulier d'autre seigneur. Et pour plus grande validité du présent contrat iceux Illme et Rdme seigneur Archevêque et Comte de Tarentaise et les susnommés

syndics conseillers et procureurs de La Bastie sont demeurés d'accord et requièrent en tant que de besoin le présent contrat être homologué et insinué par devant nos seigneurs du Souverain Sénat de Savoye à quelles fins Icelui Ill*me* et Rd*me* seigneur Archevêque constitue son procureur spécial et général M*e* Pierre Vibert et susnommés syndics conseillers et procureurs de La Bastie M*e* François Bellon procureurs au dit Sénat. Et ce pour et à leur nom requérir et consentir à la dite insinuation et homologation et ce avec élection de domicile aux personnes et maisons d'iceux avec toutes les clauses en tel cas requises et nécessaires. Promettant..... Renonçant etc... (*selon la formule ordinaire.*) Fait à Moustier au Palais Archiépiscopal, présents noble Rd sieur M*e* Claude François Debongain curé de Gilly, Rd M*e* Jean Pierre Cudraz curé d'Ayme, M*e* Louis Crespin curé de Cevin, M*e* François Laboret procureur bourgeois de Moustier, M*e* Jean Cartanas de Chambéry et Jean fils de Pierre Leymon de Naves témoins requis et appelés. Signé sur la minute François Amed Archevêque de Tarantaise, Malliet fermier, Debongain présent, Crespin curé présent, Cudraz présent, Laboret témoin et Cartanas présent et Moris notaire.

Tiré des archives épiscopales de Moûtiers.

Document N° 12, INÉDIT.

De la part de Monseigneur L'Illustrissime Reverendissime Archevesque Comte de Tharentaise et prince du sainct Empire Romain et par commandement des nobles de la Cyté de Mostier.

Il est enjoinct a tous bourgeois et habitants de la presente Cyte de Mostier de sassembler au d*t*. demain jour du dimanche que l'on comptera le vingtroizieme jour du mois de janvier Mil six cents cinquante a lheure de Mydy attendant une dans la salle de l'hostel Dieu pour entendre les propositions et advis que prétendent donner a la ville les dicts nobles scindicqs de la negociation faicte a Chambery par le sieur Durandard premier noble scindicq, touchant les procés que la d*te*. ville a contre les sieurs freres Thiery le venerable Chappistre sainct Pierre de Tharent., les sieurs Durandard et Mugnier, les hoirs dhon*ble*. Pierre Sublicé et auttres choses concernants les affaires et negoces de la dicte ville pour au touttage remedier et prendre telle voye et resollution que la ville verra a faire, Afin que les dictes nobles scindicqs puissent plus facilement negocier a ladvantage et service de la dicte ville et que a ladvenir ils ne soient accusés daulcune negligence et de mal versations a leur preiudice ainsy qu'ils protestent, Et ordonnent que le present sera leu et publié par les carrefours de la présente ville aux lieux accoustumés par le valet de ville et a son de trompe, Au dit Mostier ce vingt deuxiesme janvier mil six cents et cinquante signé en fin Durandard, Gudinel et Gascoz scindicqs.

Publication.

Du dict jour vingt deuxiesme janvier mil six cents cinquante le billiet sus escript a esté leu et publié par les carrefours de la présente Cyté et aux lieux accoustumés par moy Donnaz Duraz officier ducal et valet de ville soubs*né*. appres le son de trompe par moy donné et en foy de ce me suis soubs signé au dit Mostier les an et jour susdicts signé Duraz officier ducal et valet de ville.

Assemblée de ville tenue ce jourdhuy vingtroiziesme janvier mil six cent cinquante pardevant nous Jean François Durandard viballif de l'archevesché de Tharent. touchant les propositions cy

ointes à la quelle Assemblée ont assistés lés cy aprés nommés. (Suivent les noms des trois syndics, des quatre conseillers et du procureur de la ville et de quarante-deux de ses habitants.)

Tous lesquels nommés dheument assemblés en la salle de ville suyvant les publications pour ce regard faictes et appres que lecture leur a esté faicte de la requeste presentée par les nobles scindicqs de la dicte ville du dixhuitiesme janvier courant a Nos Seigneurs du Souverain Senat de Savoye touchant lestablissement de vingt huit conselliers advocat et procureur de ville pour la resollution des affaires de la dicte ville consideration faiste du narré en la dicte requeste et quil nest que trop veritable qu'il y a des grandes difficultés d'assembler le peuple de la dicte ville en nombre suffizant pour resouldre des affaires dicelle qui par ce moyen la plus grande part du temps demeurent irresolus et en arrivent au grand preiudice et dommage du bien publicq et que dailleurs quand aulcune des assemblées peut estre faicte il sy rancontre plusieurs du menu peuple et de la lye dicelui qui voulant donner sa voix sans aulcune raison ne faict quapporter de la confuzion et desordre es dictes assemblées qui faict que les affaires de la ville ne peuvent estre resollus sainement; et par bon et desliberé conseil ains la plus part du temps le tout demeure irresollu. A quoy desirant remedier, Ont tous les sus nommes tant a leur nom que des aultres bourgeois de la dicte ville absents consenti comme par le présent acte ils consentent que vingt huit des plus apparants et cappables bourgeois de la dite ville seront establis pour conselliers et faire telle charge leur vie durant, Au nombre des quels vingt huit sont comprins les trois nobles Modernes scindicqs pour exercer la dicte charge de consellier comme les aultres conselliers appres lexpiration de leur scindical tous lesquels soit les deux tiers diceux en telle qualité pourront desliberer et ordonner en tous affaires de ville avec les nobles scindicqs advocat et procureur de ville soubs le mesme pouvoir quauroit tout le corps de la dicte ville estant assemblé Et a la charge que chescung des dicts conselliers sera obligé de se rendre a son debvoir pour les assemblées du conseil de ville, A faulte dequoy sera permis au dicte conseil de ville de les rayer et en establir daultres en leurs places sauf neantmoing pour lestablissement et eslection des nobles scindicqs laquelle se fera par le general et corps de la dicte ville assemblé en cas tant seullement pardevant les officiers locaux Suppliant tres humblement a ces fins Nos Seigneur vouloir approuver et homologuer le present consentement Et en exeqution de ce Ont dune mesme voix Nommé et Nomment pour deputés et conseils (suivent vingt huit noms) tous bourgeois du dit Mostier tant presents que absents nommés et establi par le dict conseil et assemblée de ville comme sus est dict De tout quoy les dicts nobles scindicqs Ont requis acte pour leur servir et a la dicte ville en temps et lieu ainsy que de raison lequel leur a été accordé au lieu que dessus les an et jour susdicts.

<div style="text-align:right;">Signé : Prichat,
Secrétaire ordinaire de ville.</div>

Extrait des archives de la municipalité de Moûtiers.

Document N° 13, INÉDIT.

Transaction entre Mgr. Claude Humbert de Rolland Archevêque de Tarentaise pour son Eglise, et S. E. le Comte Gaspard Bréa Premier Président au Sénat de Piémont, conjointement au Segr. Avocat et Comte Jean Thomas Dominique de Rossi de Toningue procureur Général de S. M. tous les deux députés pour le Roi et patrimoine, portant cession en faveur de S. M. des juridictions de Moutiers, de Bozel, Champagni, St-Bon, Pralognan, St-Marcel, Hautecour, Montgirod, N. D. du Prés, des Allues, La Perrière, St-Jean-de-Belleville, Naves, La Bâtie et Tours, de la police de Moutiers, de la chasse, pêche et eaux, greffes, langue de la boucherie de Moutiers et autres redevances sous la promesse de la pension de 3,000 livres de la part de S. M. qui lui inféodera Conflans et St-Sigismond en titre de Principauté et autres conventions comme ci après.

L'an mil sept cent soixante neuf, et le vingt six du mois de juin, avant midi dans Turin, et dans la maison claustrale des R. R. P. P. de la Mission paroisse de St Philippe de Néri, quartier St François en présence des Rd Philibert Revet de Chevron prêtre, curé de Conflans, Spb^{le}. Joseph Abondance de Salins en Savoie docteur en Médecine, et de M. Charles Joseph Novarres de Turin témoins requis et soussignés.

A tous soit notoire et manifeste que l'Archevêché de Tarentaise possède plusieurs droits temporels, savoir : la juridiction dans la ville de Moutiers, et dans les mandements de Bozel de St-Marcel et ainsi que dans les paroisses de Bozel, Champagni, St-Bon et Pralognan qui sont du mandement de Bozel, dans celles de St-Marcel, Hautecour, Montgirod et N. D. du Prés, qui sont du mandement de St-Marcel comme encore dans les communautés des Allues, La Perrière, Saint Jean de Belleville, Naves, La Bâtie et Tours, avec les droits de régale, les titres et prérogatives et les droits juridictionnaux qui en dépendent, notamment le droit de police dans la ville de Moutiers dont il forme les bans, députe les officiers et les juges pour les faire observer, et en perçoit les amendes, avec aussi les droits de chasse, et de la pêche, et des eaux, particulièrement de la rivière de l'Isère depuis le lieu de Centron jusqu'au confluent de la dite rivière avec le torrent Doron, sur lesquelles eaux, outre les moulins, les batoirs, et les martinets qui sont propres et du plein domaine utile du dit Archevêché, existent plusieurs autres édifices dépendants de la directe d'icelui pour les quels il exige diverses redevances annuelles, et il prétend même que le droit de minières lui appartient.

Il possède toutes les dites juridictions et droits et les tient en fiefs avec la première connaissance des causes civiles et criminelles, la seconde étant réservée à S. M. et exercée par le Juge Mage qui connait aussi en première instance des délits commis sur les lieux des foires et des marchés, et de toutes les causes civiles et criminelles concernant ceux qui ne sont pas originaires de la ville ou des terres susdites. Cependant le juge de l'archevêché prétend que les causes de ceux qui ne sont pas originaires des villes et terres du domaine immédiat de S. M. lui appartiennent.

Le dit Archevêché possède encore le droit des greffes des tribunaux tant de la ville de Moutiers que des dites paroisses dépendantes de sa juridiction avec les amendes et confiscations, dont le total revenu annuel, commune faite, peut monter à quatre cent nonante livres. Plus le droit des langues

des bêtes qu'on tue à la boucherie en la dite ville, du revenu annuel de septante livres, et la leyde pour un tiers sur le bétail, dans les jours de foires et marchés montant pour le dit tiers à vingt six livres. Plus le droit d'aunage sur les gros draps et toiles en pièce que l'on fabrique dans la province, lorsqu'on les expose en vente dans la dite ville, dont le revenu n'excède pas la somme annuelle de seize livres ; et finalement une somme annuelle de cent six livres treize sols que paye la dite ville en correspectivité de plusieurs droits qui appartenaient au dit Archevêché, et ont été cédés par lui à la dite ville.

Il a le droit d'hommage des nobles et des roturiers avec les fiefs et arrière-fiefs tant dans la ville et territoire de Moutiers qu'ailleurs et celui d'héminage dans la place de St Pierre de la dite ville, il exigeait aussi un droit anciennement sur les Salines de la Province.

Cette mense Archiépiscopale possède tout ce que dessus, outre les effets, biens fonds, dîmes et autres semblables revenus à elle appartenants avec le droit au surplus de faire vendre son vin en été pendant plusieurs jours déterminés par l'usage, à l'exclusion de tout autre, étant défendu aux hôtes et cabaretiers pendant le temps du ban de vendre d'autre vin que celui de l'archevêché.

Sur l'état temporel de ces droits de l'Archevêché de Tarentaise et de leurs revenus, il a été considéré par le moderne Archevêque Claude Humbert de Rolland,

1° Que le profit que la mense retire des dites juridictions en la conformité dont elle en jouit, balancé avec les frais qu'elle est d'ailleurs obligée de fournir pour l'administration de la justice n'est que très peu de chose.

2° Que les droits et revenus spécifiés ci-dessus sont incertains et quelquefois sujets surtout à l'égard des arrière-fiefs à bien des questions capables de distraire un prélat des objets primitifs de son ministère.

3° Que si en échange des dites juridictions, droits et revenus la mense eut pu s'assurer un revenu annuel correspectif, fixe et liquide, elle aurait mieux trouvé son avantage.

A la suite de ces considérations, le dit Archevêque animé du désir de pouvoir contribuer à l'avantage du dit archevêché, et des Archevêques successeurs en procurant d'augmenter et de rendre plus liquides et certains les revenus de la mense, a cru devoir faire représenter au Roi comme souverain et seigneur du dit fief et patron de l'Archevêchè, qu'il était disposé à se départir des dites juridictions de même que des autres droits et revenus en faveur de son royal patrimoine, pourvu que S. M. eusse daigné d'établir sur ses finances à titre d'échange et permutation un revenu annuel en faveur du dit Archevêché en correspectivité de la dite cession.

Sur ces représentations S. M. a commis quelques uns de ses ministres pour examiner la proposition du dit Archevêque, lesquels ont été d'avis et ont rapporté au Roi qu'il aurait bien pu être de son royal service de réunir à son suprême domaine les susdites juridictions avec les droits de régale et juridictionnaux qui en dépendent, de même que quelques uns des revenus spécifiés ci-dessus et d'établir en échange et correspectivité de la démission des dites juridictions, droits et revenus une abondante pension annuelle sur ses finances en faveur de l'Archevêché, et de la décorer même par une inféodation de quelque terre considérable, réserver à la mense les autres effets, droits et revenus.

Le dit avis des ministres ayant été agréable au Roi il l'a approuvé. C'est en exécution d'icelui que l'on a projeté la convention en la conformité et avec les articles suivants.

1° Que l'archevêque de Tarentaise au nom de son Eglise et de la mense Archiépiscopale cédera à S. M. et réfutera tant pour elle que pour ses royaux successeurs à la couronne tous les droits généralement quelconques qui compètent et peuvent compéter au dit Archevêché à cause des juridictions dans la ville de Moutiers et dans les mandements de Bozel et de St-Marcel, et par conséquent dans les terres de Bozel, Champagny, St-Bon, Pralognan, St-Marcel, Hautecour, Montgirod, N.-D. du Prés qui sont les susdits mandements et dans les terres des Allues, La Perrière, St-Jean de Belleville, Naves, La Bâtie et Tours, comme aussi à cause de quelqu'autre juridiction que ce puisse être et de quel titre que ce soit quelle procède sans en excepter ni réserver aucune, et ce avec tous les droits de régale, titres, prérogatives et droits juridictionnaux qui en dépendent, notamment le droit de police dans la ville de Moutiers, et droits de la chasse, de la pêche et des

eaux et particulièrement de celles de la rivière d'Isère avec le droit d'exiger les redevances annuelles que payent les possesseurs des édifices existants sur les dites eaux, et compris même dans la dite cession le prétendu droit de minières.

2° Que le dit Archevêque cédera spécialement et abandonnera les revenus exprimés ci-après, savoir : celui des greffes, peines, amendes et confiscations de tous les susdits fiefs et juridictions, celui des langues des bêtes qui se tuent à la boucherie de la ville de Moutiers, ceux de la leyde sur les bestiaux et de l'aunage, comme encore la somme annuelle que paye la dite ville pour plusieurs anciens droits que l'Archevêque lui a cédé.

3° Que la dite cession et réfutation comprendra aussi le droit d'héminage et celui que l'Archevêque exigeait autrefois sur les Salines de la province de Tarentaise, de même que l'hommage des personnes nobles et tous les arrière-fiefs dépendants de la mense tant dans la ville de Moutiers qu'ailleurs, et dans quel lieu ou territoire qu'ils existent.

4° Que l'Archevêque retiendra tous les biens fonds et les effets qu'il a et notamment le moulin, le batoir et le martinet appartenant en plein domaine à la mense et existant actuellement sur l'Isère, lesquels seront exempts de toute redevance annuelle, et la mense aura le droit de jouir de l'eau de la rivière pour ce qui concerne le service des dits moulins et artifices et pour conduire une partie de la dite eau dans son jardin et palais pour l'usage de l'un et de l'autre tant seulement et non autrement. Il retiendra aussi toutes les rentes féodales dépendantes de la mense tant dans la ville et territoire de Moutiers que dans les lieux spécifiés ci-devant ou autres quelconques dans lesquels les dits rentes pourraient se trouver, de même que tout autre revenu des dîmes, servis ou de quelqu'autre espèce que ce soit qui ne sera pas spécifiquement exprimée dans la dite réfutation. Il sera au surplus réservé aux Archevêques le droit de faire vendre leur vin pendant le temps fixé par l'usage de la manière privative et exclusive comme dessus et enfin le droit de colombier tant dans la dite ville qu'autres lieux comme par le passé.

5° Que puisqu'au moyen de la dite cession l'Archevêché vient à se départir de toute juridiction, S. M. établira dans le courant de toute l'année prochaine 1770 et fera maintenir aux frais des finances les prisons, et dès cet établissement le palais du dit Archevêché sera débarrassé et exempt de la sujétion actuelle des dites prisons.

6° Qu'en correspectivité des dites cessions et réfutations, les finances de S. M. payeront à titre d'échange et à perpétuité à l'Archevêché de Tarentaise la somme annuelle de 3,000 livres, lequel payement sera fait de chaque trois en trois mois, soit à quartier échu dont le premier commencera au premier jour de juillet prochain, et la dite cession en faveur du royal patrimoine sera aussi censée avoir aussi son commencement dès le même jour.

7° Que pour donner une plus ample et plus décente correspectivité au susdit échange le Roi accordera à l'Archevêque et à ses successeurs dans l'Archevêché l'inféodation de Conflans et de St-Sigismond qui en dépend pour les droits ci-dessus spécifiés savoir, avec le titre et dignité de Prince, le mère, mixte empire et totale juridiction et par conséquent avec la première et seconde connaissance de toutes les causes civiles, criminelles et mixtes, avec pouvoir de députer les juges, greffiers, fiscaux et autres officiers pour l'administration de la justice, et avec les peines, amendes et confiscations le tout de même qu'en faveur des autres vassaux qui en jouissent en conformité des royales Constitutions, lesquels fiefs et droits en dépendants seront unis à perpétuité à la mense Archiépiscopale de Tarentaise, et attendu cette union, le Roi dispensera pour toujours les Archevêques possesseurs des fiefs de l'obligation de lui payer les cavalcades, en dérogeant à cet effet à la disposition de ses Constitutions.

8° Les royales finances pourront cependant toujours et dans quel temps que ce soit se décharger de la pension susdite de 3,000 livres par an au moyen de la cession de l'équivalent aux Archevêques leur assignant autant de revenus dans leur diocèse, ou sur les tailles par les communautés de Tarentaise.

Ces articles de convention ont été communiqués au dit Archevêque qui après une sérieuse réflexion a reconnu tout l'avantage que l'Archevêché peut retirer de leur exécution, et les a ensuite portés à la considération du Chapitre et des Chanoines de sa Cathédrale qui par leur acte capitulaire

du 14 du courant lui ont aussi donné leur consentement formel pour l'effet et exécution de la dite convention de la manière qu'elle a été projetée ci-dessus.

C'est pourquoi S. M. voulant que la convention soit conforme aux susdits articles qui ont mérité son approbation, il a commis S. E. M{r} le Comte Bréa premier président de son sénat de Piémont, pour que conjointement au seigneur son procureur général ils en passassent et stipulassent au nom de S. M. le contract avec le dit Archevêque, et qu'ils le fissent recevoir par le soussigné avocat Collonges greffier de la Chambre des Comptes, sous la réserve de le confirmer ensuite par ses lettres patentes, et d'y pourvoir pour l'entérinement de ses magistrats, leur ordonnant de faire ensuite remettre de tout un extrait authentique au dit Archevêque sans qu'il lui en coute aucun frais ainsi qu'il en conste par sa lettre de cachet du 23 juin courant insérée ci-après avec la dite délibération Capitulaire.

Et attendu que le dit seigneur Archevêque qui s'est expressément transporté dans cette ville pour le même objet, il ne reste présentement plus qu'à en venir à la dite stipulation, c'est pourquoi se sont personnellement établis et constitués par devant moi, etc. Suit un acte exactement conforme aux conventions ci-devant.

Les lettres patentes données à Turin par Charles-Emmanuel pour confirmer la dite transaction sont datées du 31 octobre 1769.

Les patentes d'inféodation de Conflans et St-Sigismond en faveur des Archevêques de Tarentaise sont du 4 octobre 1771.

Extrait des archives épiscopales de Moûtiers.

Document N° 14, INÉDIT.

Patentes de bourgeoisie.

Du dix huit décembre mil sept cent cinquante-un.

Nous Nobles syndics et conseil de la ville de Moutiers soussignés, Savoir faisons a qu'il appartiendra que ce jourdhuy datte des presentes aïant été suppliés par le S{r}. Charle Antoine Capite orionde du Comté de nice me. apoticaire habitant depuis bien des années dans cette ville de le recevoir au nombre de nos bourgeois, laquelle requête aïant pris en considération, et aïant égard au zèle, probité et experience avec laquelle il s'est porté dans les occasions pour les intérêts de la ville dans son sindical de l'année dernière et la courante, le tout mis en délibération et sur le consentement unanimement donné d'accorder au dt. S{r}. Capite les lettres de bourgeoisie de cette ville en due forme, à ces causes nous avons iceluy S{r}. Capite ici present et avec action de grace acceptant reçûs et admis, le recevons et admettons au nombre de nos bourgeois et jurés tant luy que ses enfants et les enfants de ses enfants, à l'infini, à naître naturels et legitimes, voulons que dorsnavant, et perpetuellement tandis que luy et les siens feront leurs habitations dans cette ville ils puissent joüir de toutes les libertés, franchises, privileges, immunités preeminances, prerogatives et commodités d'icelle, et de tous honneurs appartenants et convenables à nos dits bourgeois, et suivant ce le dt. S{r}. Capite nous a de sa bonne et franche volonté, promis et juré solennellement sur les S{tes} ecritures de dieu, en premier lieu de vivre selon nôtre S{te} mere l'eglise, catholique apostolique et romaine, être bon et loïal en cette de. ville de moutier, obéir et obtemperer à nous et à nos successeurs sindics et conseil d'icelle et a ses officiers, d'observer et garder les libertés, franchises, coutumes, polices, statûts et ordonnances faites à faire cy aprés, contribuer aux charges et dépenses qui sont de present ou qui seront à l'avenir imposées a l'utilité et profit de la de. ville, de venir au conseil quand il y sera appelé ou demandé, tenir secret et ne relever ce qui sera dit et proposé en

Conseil si ce n'est chose qui doit être publiée, de releuer et rapporter tout ce qu'il saura et entendra être contre le bien et service de S. M. de sa justice et de cette dite ville, procurer le bien et honneur d'icelle, faire la garde à son tour et quand elle luy sera commandée, et à ces fins être fourni et assorti d'armes pour la deffense de la ville selon son pouvoir, d'acheter maison et d'autres fonds dans icelle et sa franchise selon ses moïens, et de ne mener marchandises à son nom pour ce frauder, n'absenter de la d⁰. ville en tems de guerre sans congé et permissions, finalement de ne faire ny souffrir être fait et mener aucune pratique, machination et entreprise contre nôtre d⁰. S^te Religion chrétienne, catholique, apostolique et romaine, ny contre S. M. nôtre Souverain Roy et naturel seigneur, ny contre la d⁰. ville, ses statuts et ordonnances, mais le tout relever comme sus est dit incontinant qu'il l'aura apperçû, en general a promis de faire toutes autres choses bonnes et descentes au cas appartenant et en vraïe bourgeois, en foy et temoignage de ce que dessus nous luy avons accordé et octroïé les presentes lettres de bourgeoisie par nous signés et scellés du scel accoutumé de la d⁰. ville, et contresigné par le secretaire d'icelle. Signé Joseph Durandard 1^er sindic, Petel 2^me sindic, Viguet, Replat, Verninct, Gabriel, Bergonsy.

<div style="text-align:center">Signé : Silvestre, secretaire.</div>

Extrait des archives municipales de Moûtiers.

Document N° 15.

Franchises des anciens habitants du village de Saint-Germain, commune de Séez.

1259.

Jhus maria

In computo doni sive subsidii Tharantesie Domine nostre Sabaudie Comitisse. Et domino nostro Sabaudie comiti gratiose concesso, reddicto per nobiles viros Erasinum et Jacobum de Provanis dudum (?) et castellanum loci mandamentique et ressorti ejusdem castellanie Tharentesie in anno Domini 1388, cursu secundo intercetera, reperitur excusa tenoris sequentis :

Addition posthume : et a dicto tempore non reperitur fuisse computatum.

Et primo homines domini vallis Isere apud sanctum Germanum :

De subsidio focorum hominum Sancti Germani nihil computat quia dicti homines sunt exempti et franchi ab omni tallia, cavalcata et omni alia costuma per licteram Principisse illustris domine et Comitisse Sabaudie, cujus tenor est talis :

Noverint universi presentem paginam inspecturi quod nos etc.. Comittissa Sabaudie et in Ytalia Marchionissa Nomine nostro et nomine filii nostri Comitis et Marchionis eorumdem locorum promictimus hominibus de Sancto Germano eos per nos et nostros tenere et habere exemptos franchos semper ab omni exactione, videlicet taillia, cavalcata et omni alia costuma. Et ipsi pro dicta franchione tenentur nos et nuncios nostros ducere per montem columne Jovis ; item tenentur subvenire periclitantibus in dicto monte ; item tenentur trahere mortuos de dicto monte et portare usque ad locum ubi possint sepeleri : item tenentur signare cum perticis publica strata dicti montis ne in dicto monte errantes possint deviari. In cujus rei testimonium damus easdem litteras nostra sigillo nostro sigillatas. Datas anno Domini millesimo ducentesimo quinquagesimo nono mense februarii.

Que libertates fuerunt, eisdem hominibus de S^to Germano confirmate per licteram genitoris quondam domini cujus tenor seriatim describitur.

<div style="text-align:center">Tenor dicte lictere.</div>

Amedeus Comes Sabaudie dilectis universis et singullis ballivis judicibus castellanis procura-

toribus commissariis domino vallis Isere et ceteris nostris fidelibus et subditis presentibus et futuris ad quos presentes pervenerint vel eorum locatenentibus salutem. Instantibus dilectis nostris hominibus habitatoribus et incolis loci Sancti Germani montis Columpne Jovis, vobis et cuilibet vestrum quatum cuilibet vestrum competit expresse precipimus injungimus et mandamus sub pena pro quolibet vestrum 25 librarum forcium et pro vice qualibet decem librarum si mandata nostra spreveritis, quatenus omnes et singulas libertates, immunitates, franchesias, privilegia, usus bonos, consuetudines, concessiones et gracias eis de sancto Germano dudum indultas et indulta tam litteris, instrumentis, que bonis usibus et costumis eisdem de sancto Germano et eorum successoribus perpetuo sicut et quemadmodum eis usi sunt hactenus teneatis attendatis manutheneatis exequemini et inviolabiliter observetis, tenerique attendi manutheneere exequi et observari faciatis integraliter et perfecte sine diminutione quacumque, taliter quod super hiis abinde perpetuo nullam recipiamus querelam. Datum Ypporregie die decima septima decembris, anno Domini millesimo tercentesimo nonagesimo. Sub sygneto nostro.

Per dominum relatione dominorum episcopi maurianensis capit pedemontii de Fromentes Johannis de corgen Johannis de Conflens Johannerdi Provene Michaeletus de Crosto. Quas licteras superius intus et extra copiatas obstendit in presenti computo et penes se retinuit pro ipsis dictis hominibus de S^{to}. Germano restituendis et etiam presentialiter restitutis.

Suprascripte copie extracte fuerunt a computo subsidii castellanie Tharenthesie supra designato et ut decet collationate et expedite auth fortis nuncio hominum comunitatis sancti Germani. De mandato dominorum Camere die quatuordecima julii anno millesimo tercentesimo nonagesimo primo (1).

Signé : Lamberti, notaire.

N° II.

Nos consilium illustris principis Domini nostri Domini Amedei comitis Sabaudie cum eodem residens. Notum facimus universis per presentes, quod cum vir nobilis dominus Jacobus de Belloforti dominus Vallis Ysere peteret petereque et exigere conaretur a dilectis nostris hominibus et habitatoribus sancti Germani in pede montis columpne Jovis situati, videlicet a quolibet focum faciente sibi solvi unum florenum pro et racione doni dicto Domino nostro Sabaudie Comiti noviter facti pro quolibet foco suorum hominum et subditorum parte et concessi et ad hoc astrictos esse asserat concessione predicti Domini et ex costumis hactenus observatis. Dictis hominibus et habitatoribus in contrarium dicentibus et dicentibus se esse franchos, immunes, exemptos et liberos de preditis ac aliis quibuscumque donis, taillis et impositionibus virtute franchesiarum et libertatum eisdem dudum concessarum, confirmatarum et quibus usi sunt et fuerunt per tanta tempora quod de contrario memoria hominum non existit, et quarum franchesiarum vigore dicto Domino nostro Comiti et suis familiaribus passagium debent et tenentur obligati, prout in litteris dicti Domini comitis hic annexis habetur mencio specialis. Supra quibus omnibus de mandato dicti Domini nostri Comitis in ipsius computis fuit perquisitum dicti homines in donis et subsidiis hactenus solvere seu contribuere consuetudine nec repertum fuit ipsos solvisse vel contribuisse in eisdem, quinimo fuisse exemptos de solvendo quicumque de eisdem et maxime in computo Jacobi de Provanis dudum castellani Tharentasie. Anno domini millesimo tercentesimo octuagesimo octavo, de subsidio tunc dicto Domino nostro gratiose concesso. Visis igitur predictis franchesiis libertatibus nationibus et aliis predictis et que dicte partes dicere et monstrare voluerint pronunciamus et declaramus ipsos homines et habitatores sancti Germani esse franchos et exemptos a solucione petita dicti subsidii et ipsos a dicta petitione absolvimus per presentes, MANDANTES harum tenore dicto Domino

(1) Ce document est sur papier.

Vallisysere castellanoque Tharentasiensi ejus locumtenenti et omnibus aliis et singulis officiariis et subditis vel justiciariis dicto domino nostro Comiti mediate vel immediate subjectis, quatenus nostram ordinationem et declarationem presentes attendant et observent et in nullo contrafaciant palam, publice, tacite, vel occulte, quinymo dictas franchesias, libertates, privilegia et immunitates eisdem hominibus et habitatoribus et suis successoribus observent totaliter et omnino, juxta ipsarum licterarum continentiam et tenorem. Datum Chamberiaci, die decima septima mensis septembris anno Domini millesimo tercentesimo nonagesimo nono.

In consilio presentibus dominis episcopo Maurianensi, Jo. de Conflens, cancelario, P. de a juris. Jo. de Saulx. Lamberto Demeti advocato Sabaudie (1).

<div style="text-align:center">Signature illisible Signature illisible.</div>

N° III.

Copie de la reconnaissance des hommes de S^t. Germain proche de la Colomne Joux, et des privileges accordés par Madame Cécile Comtesse de Savoye, et confirmaon d'iceux du Duc Amé, traduitte en françois.

L'an mil trois cent nonante neuf, indiction septième, et le seizième jour du mois d'octobre, a l'instance et réquisition de moy Jean Balay, commis^{re}. sus escript, stipulant et receuant comme personne publique pour et au nom d'Illustre et Magnifique Prince Le Seig^r. Amé Comte de Savoye nostre Seig^r., et des Siens, Jean Guillion tant a son nom que d'Antoine son frère, Pierre fils de Jean Chamoissié, Antoine Chamoissié à son nom et de Jean Chamoissié son frère, Antoine Bernard, Peronet Bernard, Jean Germain, Jean Fort dit Carauens, Jean Sourd, Jean Fort, Vullierme Bernard le uieux, Antoine Germain, Nicod Fort a son nom et comme tuteur, et aux noms de Jean fils d'Antoine Fort, Jean Richard le uieux, Pierre Chamoissié dit Beysson, Antoine et Pierre Humbert, Aymon Chonais le uieux. Antoine Sourd le ieune, Pierre Michel a son nom et de Barthelemy son frere, Perret Humbert et au nom de Barthelemy Cropet, Aymon Chonais le ieune, Antoine le Sourd a son nom et de Vullierme le Sourd son frere, et au nom d'Aymon Costet, Vullierme fils de feu Michel Sourd au nom de son d^t. pere et Vullierme Bernard, de Billier Bernard, tous de S^t. Germain confessent par leur foye et serment presté sur les saints evangiles de Dieu touchés, pour eux et leurs héritiers et successeurs, habitants de S^t. Germain, deuoir au d^t. Seig^r. Comte en uertu des franchises dez longtemps accordées a leurs prédécesseurs par Dame Cecile de bonne mémoire Comtesse de Sauoye, ainsy qu'il est contenu dans les lettres dont la teneur est cy aprez inserée, que eux, leurs héritiers et successeurs habitants a l'aduenir au d^t. lieu de S^t. Germain, sont obligés de conduire le Comte de Sauoye notre Seigneur et ses employés par la montagne de Colomne Joux, de plus sont obligés de secourir ceux qui sont en danger dans la d^e. montagne, de plus sont obligés de retirer les morts de la d^e. montagne, et de les porter iusques au lieu ou ils puissent estre enseuelis, de plus sont obligés de marquer en la d^e. montagne le chemin public avec des perches, crainte que les passants ne se détournent du uéritable chemin. Promettants les d^{ts}. confessants par leurs d^t. serment entre les mains de moy comissaire stipulant pour et au nom du d^t. Seig^r. Comte, et de ceux qui pourront y estre interessés à l'auenir de faire executter et accomplir tout ce qui a esté par eux confessé, ainsy qu'il est cy dessus exprimé, et d'auoir a perpetuitté la d^e. confession

(1) Ce document est sur parchemin.

pour stable et agreable soubz l'obligation de tous leurs biens, renonçants a tout droict par lequel ils pourraient faire ou uenir au contraire. Fait et passé au Bourg St. Maurice dans la chambre du devant de la maison de Michel Flandin en présence de Jean Paleydier nottaire, Antoine Allemand notre. et Guilliaume de Eschays dt. Camus témoins a ce priés, et appellés.

S'ensuiuent les teneurs des des. lettres comme cy aprez.

A tous ceux qui ces presentes verront soit notoire que Nous Cecile Comtesse de Sauoye et Marquise en Italie, tant a nostre nom, que de nostre bien Aimé fils le Comte et Marquis des memes lieux, permettons aux homes de St. Germain d'estre par nous, et les nostres tenus exempts, et touiours francs de touttes exactions, scauoir taillies, chevauchés et de touttes autres accoutumés, et que eux pour raison des des. franchises sont obligés de conduire Nous, et nos envoyés par la montagne de colomne Joux, de plus sont obligés de secourir ceux qui sont en danger dans la de. montagne, de plus sont obligés de retirer les morts de la de. montagne, et les porter iusques au lieu ou ils puissent estre ensevelis, de plus sont obligés de marquer le grand chemin de. montagne auec des perches, crainte que les passants ne s'écartent du uéritable chemin, en témoignage de quoy nous leur accordons nos lettres scellées de nostre scel. Donné l'an mil deux cent cinquante neuf au mois de feburier.

Nous Amé Comte de Sauoye Duc de Chablais et Aoust Marquis en Italie soit nottoire a tous ceux qui ces présentes uerront qua l'humble instance et suppliaon de nos aimés homes et habitants du lieu St. Germain en Tharentaise aux enuirons de la montagne au pied de la colomne Joux par eux sur ce a nous faitte, et iceux uoulant traitter favorablement, Nous leur auons, confirmons, approuuons, et rattifions, loüons et du tout homologons les priuileges, libertés, franchises, immunités, et exemptions qui leur furent accordées, et concédées par nos tres chers ayeuls et Peres d'heureuse mémoire, confirmées, et c'est par la uertu des présentes lettres par le moyen desquelles tout ainsy qui ceux de St. Germain sont tenus par pact exprés nous ont promis et conuenus de bonne foye de reconnoitre et confesser entre les mains de Notre Aymé Jean Balay secretre. et comare. de nos extantes de Tharantaise, en premier lieu comme ils sont obligés de conduire Nous et nos envoyés par la montagne de colomne Joux, de plus sont obligés de secourir ceux qui sont en danger dans la de. montagne, de plus sont obligés de retirer les morts de la de montagne et les porter iusques au lieu ou ils puissent être enseuelis ; de plus sont obligés de marquer le grand chemin de la de. montagne auec des perches, crainte que les passants ne s'en écartent ; Mandons a nostre Chastelain de Tharentaise, au Seigr. de La Valdisere, et aux autres nos officiers Comisres. et Justiciers tant mediat, quimmediats nos suiets présents et futurs a qui il appartient, et ces présentes paruiendront, soit a leurs Lieutenants que de nos presentes lettres, et de. franchises, libertés, exeptions, et privileges aux dts. de St. Germain come ils en ont usés tienent inuiolablement et obseruent, et fassent tenir et obseruer par touttes sortes de personnes, et qu'ils ne fassent, ny opposent rien au contraire, que s'il estait innoué au préiudice des supls. quelque chose, que le tout ils reduisent, et fassent reduire sans aucun delay dans son deub et premier estat, nonobstant quelconques oppositions ; donné a Chambery le uingt quatre du mois daoust de lan mil trois cent nonante neuf par Monseigr. a la relation des Seigrs. eueques de Mauriene Jean De Ofbene Chancelier, Guichard marchand et Jaque Sestion. Redd. Litt.

Nous soubsigné Noble Jean Antoine Borré Docteur ez droits, conser. et clauaire en la souueraine Chambre des Comptes de Sauoye, ensuite de la commission à nous donnée par la de. Chambre portée par son decret de ce jourduy par le Seigr. Louis François De la Sauniere Conser. et Me Auditr. en la de. Chambre contresigné Blanc. mis sur requeste presentée par les Particuliers oriondes privilegies. du mas de St. Germain en Tharentaise suppliants, nous aurions ce jourduy procédé à lextraict et expedition latine de la recogce. et privileges de l'autre part ecripte sur du papier

marqué (1) ainsy qu'ils estoient contenus dans le liure du fief rural, nous ayant requis les d^{ts}. supp^{ts}. de traduire la d^e. recog^{ce}. et privileges du latin en français, nous y aurions procedé autant exactement qu'il nous a esté possible comme ils sont portés de l'autre part et les avons expediés aux memes suppliants pour leur seruir ainsy que de raison a Chambery ce vingt trois feurier mil sept cent douze.

<p style="text-align:center">Signé : Borré.</p>

N° IV inédit (2).

Victor Amé

Par la grace de Dieu Roi de Sardaigne, de Chipre, et de Jerusalem ; Duc de Savoje, de Monferrat, d'Aoste, de Chablais, de Genevois, et de Plaisance ; Prince de Piemont, et d'Oneille ; Marquis d'Italie, de Saluce, de Suse, d'Ivrée, de Ceve, du Man, d'Oristan, et de Sesane ; Comte de Maurienne, de Geneve, de Nice, de Tende, d'Ast, d'Alexandrie, de Goceau, de Romont, de Novare, de Fortonne, de Vigevano, et de Bobio ; Baron de Vaud, et de Faussigni ; Seigneur de Verceil, de Pignerol, de Tarantaise, de Lumelline, et de la Vallée de Sesia ; Prince et Vicaire perpétuel du saint Empire Romain en Italie.

Les Habitants du Quartier de S^t. Germain, Paroisse de Seez en Tarentaise, nous ont représenté qu'à cause de leur situation au pied de la montagne de la Colonne Joux il leur a été imposé anciennement l'obligation de fournir des hommes pour le passage des Souverains, de leurs Ministres, et de toutes les personnes de leur suite, de donner du secours aux Passants, de transporter les morts par la montagne dans un lieu décent et destiné à leur sépulture, et de marquer en hiver le chemin de la montagne avec des perches, et qu'en considération de ces obligations Nos Roïaux Predecesseurs leur ont accordé successivement depuis l'année 1259, différens privilèges et exemptions, qu'il nous ont supplié de confirmer ; Comme nous avons été informés que les supplians s'acquittent exactement des susd^{es}. obligations, que par nouvelle concession du feu Roi nôtre trés honoré Seigneur et Père ils jouissent, entr'autres exemptions, de ne pas païer annuellement la somme de cent quatre vingt trois livres, dix sept sols, et neuf deniers, à la quelle monte la cotte de la taille imposée par le cadastre sur les biens fonds de la d^e. Paroisse de Seez et du d^t. Quartier de S^t. Germain, et qu'il n'est pas moins interessant pour l'avenir qu'il l'a été par le passé d'encourager la population du susd^t. Village, nous nous sommes déterminés volontiers à traiter favorablement les d^s. Habitans : A ces causes par les présentes de nôtre certaine science, et autorité Roïale, eu sur ce l'avis de notre Conseil, nous confirmons et accordons en faveur de ceux seulement qui resident dans le Village de S^t. Germain, non compris par consequent les Particuliers qui y possederoient des biens fonds sans y habiter, l'exemption susmentionnée de païer annuellement la susd^e. somme de cent quatre vingt trois livres dix sept sols, et onze deniers de taille, à la charge et condition qu'ils continueront à remplir ponctuellement toutes les obligations ci dessus exprimées. Si donnons en mandement à nôtre Chambre des Comptes d'enregistrer les présentes, que nous voulons être expediées sans païement d'emolument. Car ainsi il nous plait. Données à

(1) Cette copie est faite sur du parchemin timbré.
(2) Ces lettres Patentes sont sur parchemin.

Turin le quatorze du mois de mars de l'an de grace mil sept cent soixante et quinze, et de nôtre Règne le Troisieme.

<p style="text-align:center">Signé : V. Amé.</p>

V. Lanfranchi P. P. et 2^{me} Cons^r. d'état.
V. de Morri.
V. Botton de Castelet. pour le Général des Fina^{es}.

<p style="text-align:center">Signé : Corteno.</p>

Enreg^{ee}. au Conlle Genl ce 25 mars 1775, au Regre 50 des Patentes à p°. 109°.

<p style="text-align:center">Signé Nasi.</p>

V. M. confirme et accorde en faveur des Habitants seulement du Quartier de S^t. Germain, Paroisse de Seez en Tarentaise en considération des obligations susmentionnées qu'ils ont relativement à la montagne de colonne Joux, l'exemption de la taille pour la somme de L. 183. 17. 11. à la charge qu'ils continueront à remplir ponctuellement les susd^{es}. obligations; et veut que les présentes soient expediées sans païement d'émolument.

Enregistrées au Registre second Patentes Etablissemens, Finances à page 6.
Enreg^{ées} en Chambre au Reg^r. des Patentes.

Tous ces documents sont extraits des archives municipales de Séez.

Document N° 16, INÉDIT.

<p style="text-align:right">† Moutiers le 17 septembre 1696.</p>

« Monsieur,

« Pour satisfaire à la demande que vous m'avés faites dans vôtre lettre, Je vous prie de considérer que l'Eglise de S^t. Martin d'Ayme est un ancien monument du triomphe de nôtre religion sur l'idolatrie, comme il apert par les inscriptions romaines qui y paressent. Le premier Evêque S^t. Jaque de Tarantaise nôtre Apôtre a consacré ce temple qui étoit dédié aux fausses divinités au Dieu uiuant il y a plus de 14 cents ans et parconséquent si l'on le laissoit périr ou que l'on le détruisit, cela troubleroit extraordinairement tout le peuple d'Ayme et même scandaliserait fort tout le Diocèse qui se porte avec tant de zèle a réparer auec magnificences toutes les Eglises et même leurs plaintes pourroient arriver iusques au Souuerain qui n'approuuerait pas qu'on eut laissé périr une antiquité qui reueille bien souuent la curiosité des Etrangers. Vous scavés aussy Monsieur que ce bénéfice dépend de l'abeye de l'Etoile dont le reuenu appartient à Mgr le Prince Eugène de Sauoye qui en ioüit soub le nom d'un Uicaire Gral nommé M. Carossio qui est Archidiacre de la métropolitaine de Turin, outre qu'il y a des Religieux bénédictins de la d^{te} Abeye qui ne manqueront pas aussy de se trémousser dans cette affaire qui pourroient un iour faire de la peine à nôtre famille pour le rétablissement de cette Eglise.

« Je crois donc Monsieur d'être obligés de uous dire que uous deues employer l'argent que uous aues en main des cloches de uotre Eglise et celuy que uous pourrés avoir épargnés a faire réparer les toits et a les bien maintenir, afin que cet édifice ne périsse entre uos mains, c'est le Sentiment de celui qui est dans un parfait engagement

« Monsieur

« Votre très humble et tres obeissant serviteur
« † F. A. Milliet Archque de Tarantaise. »

Archives de l'auteur.

Document N° 16 bis, INÉDIT.

Memoire

« Remontre humblement Rd Mre Pierre Dusaugey cy deuant doyen et prieur de St Martin d'ayme, questant alité dez sept mois par les infirmités qui accompagnent dordinaire son age auancé dépassé quatreuingts ans, et par ainssy ne pouuant aller en personne faire une ample justification touchant les faux mémoires donnez à son préjudice sur sa conduite et état du prieuré d'ayme qu'il a possédé paisiblement et sans aucun reproche dez la mort de feu monsr Empioz, sous l'honneur de l'approbation du Rme Archevesque, sous l'amitié et protection duquel il eest toujours conduict, et reuendiqué plusieurs reuenus égarez.

« Dans le temps qu'il prit possession de ce bénéfice par Me. Charrot son procureur on fit faire un jnuentaire et prendre acte destat de leglise par acte du 2 8bre 1672, receu par Me Crosé notaire qui doit seruir pour veoir s'il y a des détériorations, sur quoi il est de notoriete publique que l'Eglise et grange estant trez delabrées le Sr. doyen fit refaire a neuf la grange et reparer les toicts de l'Eglise, replatrir le chœur, orner le tabernacle et deuant d'autel qui y est auec ses armes, faict refaire une couppe de calice dargent et garny la sacristie d'ornements, en sorte que le Rme archevesque ny trouua rien a redire dans sa 1re uisite. Et comme il y auait une cloche cassée dez longtemps, les soldats en cassèrent une autre petite a coup de bales, comme ils ont encore faict d'une autre qui y est encore presentemt cassée, estant très minces, messrs d'ayme refondant leurs cloches et manquant de métail voulurent se servir de ces cloches cassées, de quoy le St Doyen ayant heu auis s'y opposa et en ayant donne auis a monsegr. l'archevesque, il leur défendit d'y toucher, mais ayant esté uaincu par leurs importunitez il consentit a ce qu'ils prissent ces cloches rompûes, a condition que le prix serait appliqué en réparations, ainsy qu'il se vérifie par la lettre des fermiers de ce temps là du 27 Xbre 1695, et par celle dudt. seigr. archevesque audt. Sr doyen du 17 7bre 1696, par laquelle il conste euidemment que le dt. Sr. Doyen ayant consulté le dt. Rme Archevesque pour scauoir sil trouuerait bon d'appliquer le prix de ces cloches a rebastir et reformer la grande nef qui n'auait qu'un simple couuert sans plancher ni lambris voulant suppléer du sien pour cela, ledt. Rme Archevesque luy repondit par sa sudte. lettre en ces termes, quoyque très zélé pour les réparations des églises de son diocèse que l'on rebatissait a neuf partout ; mr, répondant a votre demande, je vous prie de considerer que votre Eglise d'ayme est un ancien monument du triomphe de nostre religion sur l'ydolatrie comme il appert par les jnscriptions romaines qui y sont, que St. Jacques, nostre premier evesque a consacré ce temple qui estait dédié aux fausses divinités, etc, que si on détruisoit ou changeoit quelque chose, cela troubleroit les peuples, qui pourroient en porter leurs plaintes au souverain, qui ne trouverait pas bon qu'on heut changé ces marques d'antiquitez qui reueillent bien souuent la curiosité des étrangers, etc. Je crois donc monr, d'estre obligé de vous dire que vous devé employer largent des cloches de votre église et celui que vous pourré auoir épargné à faire réparer les toicts et a les bien maintenir etc, c'est le sentiment de celuy qui est dans un parfait engagement etc, signé Millet archevesque de Tharentaise.

« Peut-on après cela blamer la conduite de ceux qui ont suivi exactement avec respect les ordres d'un si jllustre archevesque, cest luy qui a permis et ordonné lemploi de ces cloches rompues pour refondre celles de la paroisse c'est lui qui a ordonné a messrs d'ayme d'en employer le prix en reparations, ils lon faict pour leur descharge et entre heux et les fermiers ont donné des prix faits de réparer le clocher presque ruiné par ljniure des temps, de refaire les toicts du chœur et de la sacristie faict en rond sans charpente et d'un très difficile entretien, faict reparer la grange et les murailles du pré, le tout quoy me cousta autant du mien que le prix de ces cloches, sans parler des autres grandes réparations qu'il y a fallu faire de temps en temps pour réparer les

délabrements causez par les soldats, qui ont toujours campés dans le pré du dit prieuré qui est autour de leglise, ou lon a toujours faict les magasins de foin, et ce qui est plus éxecrable d'y avoir faict l'hopital des malades et enterré leurs morts dans les voutes souterraines de toutes sortes de religion, ensorteque lede. Sr Doyen y estant allé fut obligé de se retirer sans auoir pu entrer dans son église.

« Si monsr. le Juge auait intimé quelque ordre aude. Sr. Doyen, ou sil auait consulté mr. le grand vicaire, s'agissant de chose ecclesiastique, il auroit esté jnformé de toutes ces raisons et aurait dressé un verbail bien différent, et ayant sceu quil ny avait jamais beu aucun plancher ny dessus ny dessous il nauroit pas ordonné sans autre, d'en construire de nouueaux ny de rien changer en ceste construction contre les ordres expres dun si saint archevesque. Il n'aurroit pas non plus ordonné de représenter ces cloches rompües, après avoir veu que mongr. en avait ordonné autrement. Et si bien il ne cest trouué dans la lettre des fermiers de ce temps-la, qu'une quictance de deux cents florins des charpentiers qui firent ces prix faits, celle des massons estant sans doute égarée, jl auroit veu par les quictances faictes aux fermiers, combien de réparations on leur a entré année par année, sans autres precaution que de veoir leurs memoires qu'ils faisoient de bonnefoy, ceste verification estait très facile estant sur les lieux.

« Il est d'ailleur de notoriete publique que les Francais onts toujours faict leur campement dans le pré dez le commencement des guerres, qu'ils onts faict les magasins de foin et leur hospital dans leglise du prieuré, qu'ils y onts faict des délabrements considérables, qu'on a faict réparer de temps en temps, qu'ils ont ruiné la grange par la cheute des branches de noier qu'ils ont couppé, qu'ils ont ruiné les toicts du clocher et du chœur qui sont d'ardoise fine à coup de bales et quon a encore retably l'année dernière a de grands frais, que si mr. le Juge auait esté moins preuenu, jl aurait deu jnserer ses faicts dans son verbail sans s'arrester au mémoire donné par un esprit turbulent qui n'a faict ceste trame que pour pouuoir s'introduire dans ce bénéfice. Il auroit deu mesme les notifier au Sr. Doyen et seigr vicaire gñal pour entendre leurs raisons et la justification auant que de donner des prix faicts entièrement opposez aux volontez et ordres de monsegr. l'archevesque, et surtout de faire a neuf des planchers ou jl ny en a jamais esté, lesquels en tout cas deuaient estre faicts par les communes qui y onts faicts leurs magasins, sans sequestrer les reuenus de lade. église sous ce seul pretexte, de quoy ledt. Sr. Doyen auroit lieu d'appeler et requerir que ledt, seigr. vicaire gñal, ou le Sr. Viguet juge de larchevesche fussent commis pour connoitre de la vérité des faicts sus déduicts, ou quil plaise au seigr. Commissaire en déclarant nul ce sequestre, ordonner de reparer ce quil conuiendra.

« Snrquoy on prie de remarquer que cette église est d'une vieille structure bâtie long temps auparauant la venûe de J. C. dedié au Dieu Pan, ainsy quil se voit par les jnscriptions enchassées dans les murailles de la nef et par l'autel quarré ou lon faisait les sacrifices qui y existe encore dans les voûtes souterraines qui sont au dessous du chœur cadettées de graudes pierres taillées, que les soldats ont renverse pour y chercher des trésors jmaginaires, soit pour y enterrer leurs corps morts, que sa structure est composée d'une voute a demy rond ou est lautel ayant le clocher d'un costé et la sacristie de l'autre, faite comme petit dome rond, dont les couverts sonts sans aucune charpente soutenus par une double voute qui en rend l'entretien tres difficile ; au dessous du dit chœur, il y a trois voutes au milieu desquelles est un autel quarré garny d'jnsciptions ; le reste qui s'appelle la nef, ne consiste qu'en deux vieilles murailles dune structure différente du chœur ou sont enchassée des inscriptions comme celle dun Dacius romain, qui promet au dieu pan mille pieds darbres s'il peut retourner *salvus et incolumis ad patrios lares*, au bas de la quelle nef jl y a un ancien sépulcre en forme d'arche pointue, qu'on dit estre de messre de montmayeur, le chœur est élevé de cinq degrés au dessus du plan de cette nef, qui n'a qu'un simple couvert de grosses ardoises soutenu par des poutres, sans aucun lambris, comme le toit d'une grange et qui a toujours esté tel au veu et sceu de monsr. l'archevesque, qui n'a pas voulu quon y toucha en rien comme il se voit par sa lettre ; Cependant mr. le Juge donne le prix faict des planchers ou jl ny en a jamais beu, veut qu'on leleve de quatre pied, ce qui couuriroit les degrés qui rendent le chœur plus elevé, ordonne qu'on démolira et enlevera ce tombeau ancien, pour le payement de quoy jl

sequestre les revenus, jl faut encore remarquer que faisant ce nouueau plancher et leleuant de quatre pied jl bouche l'entrée de ces voutes souterraines et cache les pierres d'inscriptions qui sonts au bas de la muraille contre la défense expresse de feu monseigr. l'archevesque.

« Tous ces faicts font manifestement conster du faux exposé par les mémoires donnés et que le Sr. Juge n'a verbalisé que sur la preuention diceux, sans avoir gardé aucune formalité requise de droit, et par ainsy on a lieu d'espérer leffet d'une bonne justice.

« Dusaugey Doyen. »

Archives de l'auteur.

Document N° 16 ter, INÉDIT.

† Anno domini m° CCC°. XIII°. Indictione undecima septima Idus Junii presentibus testibus infra scriptis ad instantiam et requisitionem fratris hugonis bertrandi prioris prioratus Sancti martini de Ayma Aymonetus Jordani de Ayma nomine suo et fratrum suorum ab Alesia procreatorum Solvit perpetuo penitus et quietavit dictum priorem presentem et recipientem nomine dicti prioratus atque eidem remisit sex denarios de R...to annuali in quibus dictus prior nomine dicti prioratus eidem Aymoneto et fratribus suis ab Alesia pro creatis tenebatur pro quadam domo sita subtus viridarium sancti martini et juxta terram prioratus sancti martini et pro quodam curtile sito ante dictam domum ut dicti Aymonetus et dictus dominus prior dicunt et asserunt et promisit dictus Aymonetus nomine quo supra juramento supra Sancta dei evangelia et sub obligatione omnium bonorum suorum dictam salutionem quietationem et remissionem et omnia alia supra scripta firma grata rata habere perpetuo et tenere et non contra venise nel facere per se vel per alium aliqua ratione vel causa de jure vel de facto.

Aactum apud Aymam ante domum novam Gonterii boveti ubi testes fuerunt vocati et rogati Anthonius Jordani de Ayma Jaquemetus de Villeta clericus et clemendus de brolio Et ego Johannes Vinieti de Ayma publicus notarius imperiali auctoritate et domini Comitis Sabaudie hanc cartam rogatus scripsi et tradidi.

Document N° 17.

Supplice de Pierre de Comblou, dit Reliour.
1387.

Ex computo nobilis viri dni Bonifacii de Chalant militis castellani Chamberiaci a die 5ª mensis septembris anno Dni 1386 usque ad diem 18m januarii 1389 reddito per Andream de Submonte et Guidonem de Thoveria domicellos dicti castellani locumtenentes.

Libravit ad expensas magistri Johannodi carnacerii, Johannis ejus famuli et unius roncini dicti magistri Johannodi, undecim dierum finitorum die 24 exclusive mensis junii anno predicto quibus diebus stetit in castro Chamberiaci pro exequutione facta de Petro de Comblou qui dnum Rodulphum de Chissiaco Tharentasiensem archiepiscopum et ejus familiam in castro Sancti Jacobi proditorie interfecerat. Et allocantur dicte expense ad rationem 4 den. pro qualibet dictarum dierum. 3 sol. 8 den. gr.

Libravit ad expensas magistri Galterii carnacerii 37 dierum finitorum die 24ª mensis julii anno predicto quibus stetit ibidem juvando dictum magistrum in executione dicti religatoris (Petri de Comblou) et etiam expectando ibidem executiones fiendas. Et allocantur sibi dicte expense ad rationem 4 den. gr. pro qualibet dictarum dierum 3 sol. 4 den. gr.

Libravit die 5ª mensis junii anno 1387 in emptione unius arboris quercus empte a Durando Mantelli de Chamberiaco veteri pro faciendo unam columnam que plantata fuit prope infradictum ploctum pro ponendo in eadem manus et caput dicti Petri de Comblou religatoris et proditoris pro tanto empte 10 den. gr.

Item in emptione unius paris curtecarum emptarum ad opus dicti magistri Galterii carnacerii manu Taxini Berlionis Mistralis 1 den. gr.

Item manu dicti Taxini in emptione unius capistri dupplicis et prime corde pro Johanne Choudeti ligando et laqueo suspendendo pro tanto 2 den. gr.

Item Petro Laborerii carpentatori pro faciendo de novo ploctum in quo scinduntur capita et alia membra malefactorum videlicet de bona fusta quercus in taschiam sibi datam pro tanto presente Anthonio Barberii magistro et auditore computorum dñi inclusis 2 den. pro corda empta ad levandum dictum ploctum 4 den. obol. et dimidio quarto unius den. gr. pro crochiis ibidem implicatis.

Item 4 den. et obol. gr. pro expensis plurium gentium qui juvaverunt dictum Petrum in levando dictum ploctum in loco ubi fuit positum desuper maladeriam Chamberiaci.

Item Petro Rossilionis fabro pro pretio unius ferri in dicto plocto positi et de novo per ipsum Rossillionum fabrum facti ultra ferrum antiquum quod ibidem erat quod nullius erat valoris ipsi Rossilliono traditum pro tanto. 18 den. gr.

Item in locagio Villielmi Debocheti, dicti Durandi et Johannis de Cheveluto qui dictam buchailliam cum suis curribus de Chamberiaco veteri ad ploctum adduxerunt 6 den. gr.

Item in locagio Johannis de Gebennis et Mathei de Petra castri carpentatorum qui vacaverunt una die tam eundo apud Chamberiacum vetus pro providendo omnimode et scindendo dictam buchailliam ipsamque aduci faciendo per predictos apud ploctum ipsamque chapuisando plantando et dreciando ibidem ad que vacaverunt una die ut supra capiente quolibet ipsorum de salario inclusis expensis 2 den. et obol. gr. inclusis 2 den. et obolo gr. pro expensis quinque sociorum qui dictos carpentatores juvaverunt ad plantandum et dreciandum dictam columnam . . 7 den. ob. gr.

Item id emptione trium ferrorum in dicta columna positorum et fixorum pro ponendo manus et caput dicti religatoris pro tanto emptorum et solutorum manu Taxini Berlionis a Petro Branchi de Machiaco fabro 2 den. obol. gr.

Item in emptione duorum chivronorum manu Johannis Bondini carpentatoris castri Chamberiaci emptorum a Girardo Chambonis pro faciendo unam scalam ad ascendendum in sommitate dicte columpne. 2 den. ob. gr.

Item in locagio Johannis de Gebennis carpentatoris vacantis una die in faciendo dictam scalam 2 den. obol. gr.

Item in emptione quatuor pannarum longitudinis trium theisiarum, trium chivronorum longitudinis trium theisiarum emptorum a Girardo Chambonis manu Johannis Bondini carpentatoris castri pro uno chaffalo fiendo apud Calces prope furchas de mandato dui Petri Godardi judicis Sabaudie majoris pro ponendo supra dictum religatorem proditorem ut visibiliter videretur et audiretur per astantes in executione facta de eodem emptorum pro tanto . . . 7 den. gr.

Item in emptione duorum chivronorum et duarum pannarum ab eodem Girardo emptorum pro faciendo quosdam gradus ab ascendendum dictum chaffallum , . 6 den. 1/4

Item in emptione septem postium in dicto chaffallo implicatorum emptorum ab Alosia uxore Pramondi menestrerii manu dicti Johannis Bondini carpentatoris 7 den. gr.

Item ad expensas Guigonis de Calce et Jaquemeti Perreni de Villariis Philipponis bubulcorum qui dictam fustam de Chamberiaco apud Calces charreaverunt cum suis curribus et bobus pro tanto de salario inclusis expensis. 3 den. dimidium quartum gr.

Item in emptione decem octo crochiarum et duarum duodenarum grossarum tachiarum in

dictis chaffallo et gradibus implicatarum emptarum in operatorio Symondini Serraceni pro tanto manu dicti Johannis Bondini carpentatoris 4 den. 3/4 gr.

Item in locagio Joannis Bondini carpentatoris et etiam Johannis de Gebennis carpentatoris trium dierum quibus vacaverunt in faciendo dictum chaffallum et gradus predictos capiente quolibet ipsorum per diem inclusis expensis 2 den. et ob gr 15 den. gr.

Item in locagio Aymonis de Ravoyria, Johannis Bertheti, Perreti de Ravoyria et cujusdam alterius ipsorum socii manuoperariorum vacantium cum dictis carpentatoribus in terralliando pro ponendo dictum chaffallum dictosque carpentatores juvando ad ipsum chaffallum driciandum ad que vacaverunt quasi per unam diem capiente quolibet ipsorum de salario per diem inclusis expensis 1 den. et obol. gr. 6 den. gr.

Item die sabati 15 mensis junii anno predicto in emptione duarum crochiarum implicatarum in cadriga super quam positus fuit dictus Petrus de Comblou religator, et fuit dicta die amputatus pugnus dester ejusdem supra dictum chaffallum prope furchas que crochie fuerunt empte a Symondino Sarraceno 1 obol. gr.

Item eadem die in emptione prime corde de qua fuit ligatus supra dictam cadrigam dictus Petrus religator , . 1 den. gr.

Item die mercurii 19 mensis junii in emptione unius postis de quo fuit facta una cadedra supra cadrigam in qua dictus religator fuit dicta die ductus ad furchas et eidem pugnus sinister fuit amputatus empti a Johanne Bondini, pro tanto 1 den. gr.

Item in emptione duarum duodenarum tachiarum emptarum a Simondo ferraterio manu dicti Johannis Bondini ipsas in dicta cadriga implicantis. 3/4 gr.

Item in emptione corde cum qua fuit idem religator ligatus dicta die manu Taxini Berlione empte . . . , 3/4 gr.

Item die 22 mensis junii in emptione unius chivronis empti a Girardo Chambonis manu dicti Johannis carpentatoris pro uno chivaleto fiendo supra cadrigam super quam dicta die dictus Petrus de Comblou religator fuit ductus ad furchas et tinailliatus. 2 den. obol. gr.

Item in emptione unius duodene tachiarum in dictis chivaleto et cadriga implicatarum empte a Simondino ferraterio manu dicti Johannis carpentatoris, pro tanto . . . 1 den. obol. gr.

Item in locagio Johannis Bondini carpentatoris unius diei qua vacaverit ad predicta faciendum in pluribus particulis. 2 den. obol. gr.

Item in emptione quatuor capistrorum cum quibus fuerunt penduti in furchis quatuor quarteni facti de corpore dicti Petri de Comblou religatoris et prime corde qua fuit ligatus die predicta supra cadrigam 2 den. 1/4 gr.

Item in emptione duorum parium tinaillium ferri cum quibus fuit tinailliatus dictus religator emptarum a Stephano Fonchii et Petro Branche fabris, pro tanto 9 den. gr.

Item in emptione unius cacabi in quo tenebatur ignis pro dictis tinailliis calefaciendis pro dicto religatore tinailliando incluso pretio unius annulli ferri positi in dicto cacabo in dicta cadriga ponendo 9 den. gr.

Item in emptione unius gladii empti ad opus magistri Johannodi carnacerii pro scindendo et dividendo membra corporis dicti religatoris in quatuor partes. obol. gr.

Item in emptione unius botoillie plene vino empte pro ipso religatore in furchis pro dando sibi potum : 2 den. gr.

Item in emptione unius corde pro ligando scalam in columna in qua fuit positum caput dicti religatoris empte a Vulliermo Basterii de mandato Anthonii Galliardi, pro tanto . . 3/4 gr.

Et in emptione duorum sacorum plenorum carbone pro calefaciendo tinaillias predictas, 3/4 gr.

Que quantitates ascendunt ad 16 solidos 3 den. gr.

Archives de la Chambre des Comptes de Savoie.

Document N° 18, INÉDIT.

Prixfait concernant la cathédrale de Moûtiers.

L'an mil six cent soixante-neuf et le neufviesme du mois de febvrier Par devant moy nott^re. Ducal royal soubsigné et pñt les tesmoins bas nommés s'est personnellement estably Monseig^r. l'Ill^me. et R^me. Francois Amed Milliet par la grace de Dieu et du S^t Siege Apostolique Archque et Comte de Tarentaise prince du S^t. Empire Romain Con^er. destat de S. A. R. Sénateur au Souverain Senat de Savoye Le quel de son grez pour plus grand embellissement et ornement de L'esglise de S^t. Pierre et sans qu'il y soit obligé ains de sa pure volonté ballie a tache et prixfait a hon^ble Loüys Billiot et Jean Rouge maistres Massons habitant a Moustier cy pñt et acceptant pour eux et les leurs solidairement a chescung d'eux seul principal et pour le tout sans division au benefice de laquelle et ordre de discustion ils renoncent par serment Scavoir est premierement de démolir les voutes qui sont dessoubs le grand cœur et en separer les materiaux qui peuuent servir Plus demolir la voute des corps saincts douelles et escalliers sans gaster les armes et le sepulchre du seig^r. Archque et cardinal de Arcys et separer les pierres de tallie et autres materiaux qui peuuent servir, comme aussy de l'autre coste la douelle et les trois planchers Plus de piquer et netoyer bien unis toutes les murallies des trois chœurs et pavillons et fermer les ouvertures qui ne seront pas necessaires Plus rompre la murallie pour faire deux fenestres a chaque costé du pavillon a forme du dessein en soustenant la murallie et voute. Plus faire les haretes a la voute a forme du dessein. Plus rompre la murallie du costé des corps saints pour faire trois fenestres qui auront douze pied d'hauteur et dix de largeur ; Plus du coste de la sacristie l'on rompra aussy la murallie pour faire le mesme fenestrage que celui du costé des corps saincts Plus rompre et former un harcon au dessus de la porte de la sacristie d'aujourdhuy et le hausser jusques environ huict pied d'hauteur sur les voutes de la petite nef Plus rompre aussy la murallie du costé des corps saincts et y faire aussy un harcon d'environ huict pied sur les petites voutes de la petite nef Plus faire une corniche tout autour des trois chœurs comme aussy tous les chapiteaux dessus tous les gros piliers et demy piliers qu'il faut reprendre depuis la terre qui seront au coing du bonnet avec son ordre Toscan Plus rompre les piliers par dessoubs pour y mettre leurs bases de pierre de tallie en tous les gros piliers et petits Plus plastrir et blanchir les trois chœurs et pavillons Plus grizer toutes les aretes des quatre bonnets et pavillons d'un gris de pierre de tallie Plus grizer tous les harcons qui sont dans les bonnets Plus grizer toute la corniche chapiteau et piliers Plus faire une viorbe avec ses portes et fenetres au coing de la sacristie d'aujourdhuy qu'on prendra par fondation qui servira pour entrer dans un petit cabinet a coste de la sacristie faitte de nouveau Plus la relever encore plus haut qu'elle puisse servir pour aller dans la galerie qui servira aux orgues Plus faire deux degrés qui seront à droiture des gros pilliers et qui serviront pour entrer dans les trois chœurs qui seront de pierre de tallie. Plus faire les trois planchers à l'hauteur des deux escalliers plus faire quattre degres pour entrer dans le grand chœur qui seront vis a vis des dareses de fert Plus replacer touttes les pierres de tallie qui sont a pñt au grand cœur qui servent pour marcher dessus Plus faire quattre murallies au millieu du cœur pour soustenir le grand autel et les quattre colonnes qui porteront le pavillon soit dome qui seront faits par le sculpteur sur le dict autel Plus changeront le grand autel au millieu du chœur et feront les degres du dit chœur autel et chere Archiepale et ceux qui seront nécessaires pour entrer dans le Thresor et Chapitre, sortiront tous les bancs des chanoines chere Archiepale pulpitres et les restabliront sans y rien gaster soustiendront de mesme le restable du grand autel comme aussy la grillie de fert et la logeront plus bas dans le niveau sur une murallie ou elle doit estre selon le dessein, feront deux degrez comme ceux du chœur pour la petite entrée des chapelles qu'ils releveront a niveau du

premier chœur et releveront les autels a proportion avec deux degrez de pierre de tallie comme seront aussi tous les autres degrez et ils raccommoderont l'entrée du sepulchre des archques et y logeront une pierre de tallie avec quelque arme gravé, feront les Armes de plastres du Seigr. Archque ou il leur sera prescript comme aussy restabliront celles qu'ils leveront Logeront le poutre avec le crucifix et statues ou il leur sera prescript fourniront tous les matériaux eu se servant de ceux qu'ils demoliront Conserveront les bois qui peuvent servir et les employront aux planchers et le surplus mondt. seigr. fournira les bois nécessaires et quatre douzaines de chevrons qui serviront aux ponts sans les couper et le surplus des ponts sera fourny par les prixfactaires lesquels se pourront aussy servir des vieilles aix et boix inutiles qui se treuveront dans les lieux que l'on demolira et cest en les faisant voir aux agents du dt. seigr. avant que de les employer et consumer Feront les murallies pour soustenir les grillies des chapelles. Se serviront du repost soit marrain pour mettre le tout a niveau et cas advenant qu'il y en est de reste ou qu'il vient a manquer le dt. seigr. le fera lever ou bien le fera mettre si besoing est Le tout quoy les dicts prixfactaires solidairement comme dessus promettent rendre fait parfait et paracheve à la St. Michel prochain venant et ce pour et moyennant la somme de quinze cent florins monoye de Savoye a compte de laquelle le dt. seigr. prixfacteur a présentement et réellement deslivré aux dts. prixfactaires la somme de trois cents florins ditte monoye heue et rellement receue en trente crosats et le reste bonne monoye de Savoye et par eux retires voyant moy dt, nottre. et tesmoins tellement qu'ils s'en contentent et d'icelle quittent le dt. Seigr. et le restant d'icelle somme principale payable en trois termes scavoir trois cent florins a la fin du mois d'apvril autres trois cent florins a la fin du mois de juin et le reste la besogne estant faitte et parachevée ainsy qu'isceux Seigr. prixfacteur et prixfactaires ont promis et promettent par serment preste mondt. Seigr. mettant la main sur sa croix pectorale a la mode des prelats de bien payer la de. somme aux termes susdts. et iceux Billiot et Rouge de bien faire et parfaire la de. besogne au dt. terme aux peynes respectives de tous despens doages et interest et soubs l'obligaon a mon dt. Seigr. de ses biens temporels et les dts. prixfactaires de leurs personnes et biens qu'ils se constituent tenir avec renon a tous droicts et loix a ce dessus contraires et clauses requises et actes respectifs aux depens des dts. prixfactaires a ce consentant fait et passé a moustier dans le palais Archiepal pnt Rd. Mre. Claude d'Anthon ptre chanoine et chantre de la métropolitaine de St. Pierre de Tarantaise et Me Pierre Paul Saugey nottre. bourgeois de Moustier tesmoins requis.

Signé : Fran. Amed. Archque de Tarant. Louys Billiot, d'Anthon Saugey et Cartanas nottre.

Extrait des minutes de Jean Cartanas, notaire.

Document N° 19, INÉDIT.

Prixfait concernant la cathédrale de Moûtiers.

L'an mil six cent soixante neuf et le dernier octobre Par devant moy. (textuellement comme au précédent).

Scavoir de hausser tous les arcs et voutes des petites nefs de la dte. Esglise. Plus de piquer, plastrir, unir, blanchir les muraillies, voutes cordons et pilliers des trois nefs de la susdite Esglise. Plus qu'ils demoliront les voutes et six pilliers des petites nefs pour les hausser à la forme du dessein et en separeront les materiaux qui peuvent servir, formeront les grands pilliers ronds en quarres et a ces fins y feront quatre pilastres logés sur le ferme et les fonderont s'il est necessaire Feront vis a vis des pilliers et dans les muraillies des pilastres Orneront les pilliers et pilastres de corniches et chapitaux de pierre et de plastre et les bases et piedestaux seront de pierre de tallie comme dans les chapelles de la croisé. Feront des fenestres a la forme du dessein dans les petites nefs, feront les

corniches dans les petites nefs a la forme de celles du cœur sauf a lendroit des embrasures des fenestres feront de mesme les corniches et pilastres dans le bas de la grande nefs et sur la grande porte de lesglise feront la petite corniche autour des grands arcs des petites nefs, changeront les autels et les mettront au milieu des voutes de la petite nefs avec leurs images et statues comme aussy les portes qu'il conviendra changer, feront des ouvertures pour regarder dans lesglise ou il sera necessaire boucheront toutes les fenestres et ouvertures necessaires et redresseront les murallies ou il conviendra, feront les armes et inscriptions ou leur sera marqué, fourniront tous les materiaux requis et necessaires en se servant de ceux qu'ils démoliront des voutes et des pilliers et des tufs qui sont amassés dans lesglise destacheront la chere du predicateur et la logeront ou leur sera prescrit comme aussy destacheront les vieilles orgues sans les gaster feront les ceintres necessaires pour les dittes voutes en se servant des bois inutiles qui seront dans la dte. esglise sans les gaster, destacheront les vitres Enfin feront tout ce qui est necessaire dans la massonnerie pour le parachevement de la dte. esglise conformement au dessein Et ce ont promis les dts. prixfactaires solidairement comme dessus rendre duement fait et parfait dans une annee et demye prochaine venant pour et moyennant la somme de trois mille deux cent florins a compte de laquelle .

Signé : F. A. Milliet Archque de Tarant., Louis Billiot, Vesy, J. B. Deprovence et Cartanas, nottre.

Extrait des minutes de Jean Cartanas, notaire.

Document N° 20, INÉDIT.

Je soussigné déclare avoir emporté du trésor du Chapitre, par ordre, les articles suivants, les quels j'ai fait inventorier en présence de deux témoins qui ont signés et qui présenteront le dit inventaire dans le tems.

1° Les deux Bâtons d'argent
2° La grande double croix de même métal
3° Trois calices vermeil et six autres d'argent
4° La petite croix d'or garnie de perles
5° L'ostensoir de vermeil
6° La grande pixide
7° Les burettes d'argent avec l'assiette
8° Deux encensoirs et deux navettes d'argent
9° Le Bourdon
10° Six chandeliers d'argent et la croix
11° Deux autres petits chandeliers d'acolytes
12° Le grand Benitier d'argent
13° Un petit reliquaire contenant la croix pectorale de S. francois de sale
14° Autre croix pectorale en diamant

En foi de quoi j'ai signé le présent certificat pour servir d'indication à tous ceux qui, par la suite, auraient ou prétendraient avoir droit sur les dits objets. Moutiers le 30 7bre 1793.

Signé : Maistre Doy : vic gnl offc.

Je déclare encore qu'ensuite des mêmes ordres j'ai emporté l'ornement blanc donné par le défunt archeveque l'ornement noir des morts et un autre ornement à fleur d'or nouvelement fait. Moutiers les an et jour que dessus.

Signé : Maistre Doy : vic gnl.

Tiré des archives municipales de Moûtiers, N° 44, folio 95.

Document N° 21, INÉDIT.

Notte de l'argenterie en vases sacrés et autres effets des églises et couvents de la commune de Moûtiers.

Par verbal du 29e frimaire an second de la république, il a été remis à l'administration du district en vases sacrés et autres argenteries des églises de cette commune la quantité de cent quatre vingt quatorze marcs et quinze deniers (47 kilog. 604 gr.)

	Marcs	deniers
en argenterie	194	15

Je soussigné Claude Muraz, officier municipal commis par le conseil general de cette commune du 29e brumaire dernier en execution de la lettre circulaire du Comité de Salut public du 23e termidor precedant certifie l'etat ci devant conforme a celui remis a cette municipalité par le citoyen Pierre Montmayeur administrateur commis par le Conseil general de la dite administration pour recevoir l'argenterie des differentes commune du district.

Fait a Moûtiers ce 18 frimaire an 3 de la republique une et indivisible

Signé Muraz offr. mpal. commis.

Tiré des archives municipales de Moûtiers. N° 44, fol. 96.

Document N° 22, INÉDIT.

Etat général des affaires du Chapitre au premier Mai 1797.		
Argenterie portée à la Monnoie	5438	5438
Valeur de la croix d'or garnie de perles		
10 onces or bas à 66 liv. l'once	660	
30 deniers perles fines à 5 liv. bonne et mauvaises	150	1002
13 saphirs dont un seul non percé.	192	
Valeur des ornements		
Chappe et chasuble brodée	157	
Ornement rouge	190	
Ornement noir	450	997
Restitution faite au Chapitre pour un ornement et un calice égaré, estimés à l'amiable.	200	
Total.		7437
Dépenses faites par le Chapitre.		
Frais de l'argenterie, caisses, toile cirée, port et douane . . .	138	
Payé avant le départ pour une contribution en foin, a repeter des fermiers de Ritort	22	
Donné aux premiers Missionnaires entrés dans le pays . . .	335	651
à Vianey, Facemaz et St. Paul	40	
Pour la religieuse Massa (dépense indispensable)	55	
Fraix du directoire	50	
Stes Huiles	11	
A reporter.		651

Report.		651
à Mr. le Sacristain	350	
à Mr. Luiset	50	
à Mr. Abondance	180	
à Mr. Empereur	471	
à Mr. De Blai	208 10 s	1534
à Mr. Girard	65	
à Mr. Perrier	159 10 s	
à Mr. Dumancy	50	
Total.		2185

Déduction faite des deux sommes ci-dessus, il reste celle de 5252. J'ai en fond 3440 livres, d'où il résulte que je suis personnellement débiteur de 1812. Je n'ai pas porté ici en compte exact, l'intérêt des billets, par la raison que tant que nous avons conservé l'espoir prochain du retour, j'ai fait les dépenses sur le capital portant intérêt, plutôt que de vendre les effets. J'ai même en certaines occasions, fait des pertes pour avoir du numéraire ; l'intérêt des billets a été pendant un certain tems, réduit au deux p 0/0, je n'ai pas pu tenir un compte exact de tout cela ; mais je crois qu'en mettant le total de ce que j'ai employé à mon utilité personnelle, à la somme de 2000 liv. je ne m'éloignerai pas de la vérité.

Il reste encore en dépôt chez les religieuses du Crucifix le bel ornement que l'archevêque défunt avait donné au Chapitre, à l'exception de la chasuble et de la chappe qu'il avait lui-même porté à sa campagne. J'emporte dans le diocèse, les calices que j'ai réservés et les marquerai de façon qu'on puisse toujours les reconnaître, si je suis dans le cas de les prêter dans les paroisses qui en manqueront absolument.

Je fais plusieurs copies du présent compte, toutes signées par moi, et remises entre les mains des interessés, pour servir ce que de besoin.

Turin le 1er May 1797.

Signé : Maistre Doy : vic gnl offc.

Tiré des archives municipales de Moûtiers, No 44, fol. 102.

Document N° 23, INÉDIT.

Chappelle de la Mense Episcoppale de Tarentaise.

1° Six chandelliers d'autel en argent massifs.
2° Un beau crucifix aussi d'argent massif.
3° Un très gros et pesant calice.
4° Un bénitier et jorpillon en argent.
5° Une petite clochette pour la messe aussi d'argent.
6° Les burettes avec leur assiette aussi d'argent.
7° Une croix de la hauteur d'environ 3 pieds portative pour la campagne devant l'archevêque aussi d'argent.
8° Une croix de hauteur de plus de six pieds d'argent massif et toute dorée, et d'un travail supérieur qui était porté par un chanoine les fêtes solennels devant le prélat, elle devait avoir coûté plus de 6000 florins.
9° Une superbe et ample cuvette avec son aiguiere d'un travail fini aussi toute d'argent et faite à neuf.

10° Une mitre toute neuve, toute brodée en or avec trois gros diamants fins achettée en 1786, du prix au moins de 2000 liv.

11° Un superbe anneau episcopal pierre fine

Une croix pectorale d'evèque, à diamans.

12° Plusieurs autres mitres bordées en or argent.

13° Plusieurs chassubles de grand prix, à fond d'or ou argent avec des chappes aussi en fin et galons d'or.

On peut ajouter aux cy devant art. toute l'argenterie de la sacristie du séminaire qui était assez considérable en calices, pixides, burettes encensoirs etc.

On peut encore y joindre tous les effets de l'église paroissiale de S^{te} Marie qui avait nombre de calices, une grande croix d'argent, pixides grande et petite ostensoirs ou soleil etc. etc. etc. etc.

Sacristie de la Métropole.

M^r. Joux vivant encore peut donner des sures instructions sur les effets de cette église ayant été sacristain plus de 20 ans, il peut dénombrer tous les art. et même par approximation donner eur valleur intrinsèque et de poid seulement, mais il est sur qu'a ne regarder que les grandes croix de processions seulement, les chandelliers, deux ostensoirs, les quatre grands Batons des Chappiers, les pixides, les ancensoires, la masse du Bourdon Capitulaire porté devant le Chapitre, es plats, les cuvettes les burettes, une superbe croix de la hauteur de plus d'un pied, servant de reliquaire portée dans toutes les processions par le célébrant, plus de 15 beaux calices, plusieurs reliquaires d'argent doré etc, tous ces objets ne pouvaient guere moins donner que le poid d'un quintal et demi d'argenterie pour la sacristie seulement de S^t. Pierre.

Quant aux ornements précieux, ils étaient considérables et surtout pour les solemnités, tous en fonds de prix et a galons fins d'or et argent, notamment un noir en velours galons argent emplettés depuis 12 ans par le Chapitre du prix au moins de 1500 L. tout ornement solemnel et des cinq différentes couleurs étaient composés de sept chappes, d'une chassuble et deux turisques et pour 4 chappiers, 2 assistant l'evèque, le Diacre et le sous diacre etc.

On peut faire demander à m^r. Joux de plus amples instructions,

L'ornement (1) est composé de cinq chappes, deux dalmatiques, une chassuble complette avec le voile du calice, il fut donné par le prélat en 1792.

Les archevèques devoient tous à la sacristie capitulaire, lors de leur installation, un ornement qui fut au moins du prix de L. 1500, et cela sous le titre d'introge dû à la Métrop. Messeig^{rs}. de Rolland et de S^t. Agnes n'aiant point pendant leur vie satisfait à cette obligation, leurs héritiers s'y sont reconnus obligés, et ont paié à la d. sacristie ou Eglise la valleur des d. 1500 livres. M. de Montfalcon s'est exécuté pour cet objet aprés huit ans de siège, et la fait à la vérité avec une pieuse libéralité, qui excède la valleur de 1500 liv., mais tout n'est point don gratuit, puisqu'il devait paier comme les autres un indoge constamment établi reconnu par tous les prélats de ce Siège.

(Sans signature ni date.)

Tiré des archives municipales de Moûtiers, N° 44, fol. 105-106.

(1) Celui, sans doute, emporté par M. Maistre et donné par lui à l'église de Chambéry.

Document N° 24, INÉDIT.

Lettre de M. Maistre.

Au sommet de la page, on lit, écrit par une autre main, plus tard, les deux phrases suivantes :
De Pussy, en juillet 1797, au chanoine Velat, alors à Moûtiers.
Réponse faite à la précédente.

Monsieur

Il est tres vrai que je n'ai eu l'intention d'excepter personne dans la révocation des pouvoirs portés par le réglement et que par conséquent vous y etes compris. Je ne pensai point à vous dans ce moment là et comme je savais que vous n'exerciez point du tout le ministère, quand j'y aurois pensé, il ne me seroit pas venu en tête de faire une exception à votre égard. Puisque maintenant vous croyez pouvoir être utile, je me ferai un devoir et un plaisir de vous accorder les pouvoirs dont vous aurez besoin Non pas parce que vous êtes membre d'un corps de qui je tiens une partie de ma jurisdiction (car quand ce seroit là pour moi un motif de reconnaissance ; de tels motifs ne me fairont jamais donner ou refuser des admissions) mais bien parce que je crois que cela peut être utile.

Je ne connais point du tout le local de la chapelle où vous désirez pouvoir célebrer, mais comme je vous crois fort éloigné de vouloir faire une autre paroisse dans celle de gilly, ni de demander cette faculté sans raison je vous l'accorde bien volontiers, je vous prie seulement de n'en pas user les jours de grande solemnité.

Vous trouverez cy-joint l'état des affaires du chapître, le capital qui reste encore étant en billet je l'ai placé chez Maurice Moris riche negotiant du pay établi à Turin, qui m'en a fait son reçu de manière à ce qu'on peut le retirer quand on voudra, je ne l'ai pas réalisé et apporté, par la raison que le change actuel des billets auroit fait perdre immensément le louis étant à 32 liv.

Vous verrez que j'ai pris quatre cents livres par année sur ce capital pour mon usage particulier. Je ne me suis pas gêné à cet égard tant que j'ai conservé l'espérance d'un état de chose qui m'auroit mis dans le cas de rendre ce que j'empruntois ; depuis que j'ai perdu cet espoir la chose est differente ; bientot je pense que tous les membres du chapitre seront repatriés vous pourrez décider entre vous autres sur la manière de partager ce capital. Quant à ce que j'ai pris de plus que ce qui reviendra à chacun après ce partage, je m'engagerai volontiers à le payer lorsque je le pourrai. Je pense que personne ne pourra trouver mauvais qu'ayant l'esperance fondée comme je l'avois de faire honneur à cette dette, j'aye emprunté pour mon usage rigoureux une portion d'une somme que le chapitre n'auroit pas eu sans moi. Je n'ai que la copie que je vous envoie, il m'est impossible dans faire une autre, je vous prie donc instamment de me la renvoyer, ou au moins une copie si vous aimez mieux celle qui est signée.

J'ai l'honneur d'être avec un sincère attachement,

Monsieur

Votre trés humble et tres obeissant serviteur

A : M : Maistre vic g̅n̅l.

Archives municipales de Moûtiers, N° 44, fol. 101.

Document N° 25, INÉDIT.

Meubles et effets relatifs à la Chappelle de l'archevêché.

1° Une grande aiguière avec sa cuvette et une soucoupe avec pied, le tout argent,
2° Un crucifix d'argent d'environ deux pieds d'hauteur,
3° Quatre chandeliers d'église d'environ quinze pouces d'hauteur,
4° Une clochette, et un bougeoir aussi en argent,
5° Une assiette ovale aussi en argent,
6° Un magnifique calice en argent dont la coupe et la patene sont en vermeil,
7° Burettes en ver ornée à la grecque en argent.

Ornements.

1° Une chasuble de velour verd à galon d'or avec tous ses assortiments.
2° Une chasuble de damas noir et sa croix de moire en argent bordée d'un galon d'or avec ses assortiments.
3° Autre chasuble, étole et manipule de velour violet à galons d'or avec tous ses assortiments.
4° Autre chasuble blanche à fond rouge et galon faux sans bourse et sans voile.
5° Autre chasuble de moire en argent garnie d'un galon en or avec ses assortiments.
6° Autre chasuble de moire en or à galon d'argent avec tous ses assortiments.
7° Une autre de damas blanc à galon en or, sans bourse et sans voile.
8° Deux paires de gand d'Evêque une rouge et l'autre blanche.
9° Une chappe de moire en or avec ses galons et franges d'argent.
10° Une autre chappe de moire en argent avec ses galons d'or.
11° Une chappe violette à fond blanc.
12° Deux dalmatiques de taffetas blanc avec un bord en or soit tunicelle avec deux autres en rouge.
13° Cinq mitres différentes, l'une en moire, en argent relevée d'une broderie en bosse, et paillettes en or ; l'autre de moire en or bordée d'un galon en or, une autre moire d'argent bordée d'un galon en argent, une autre en moire violet et argent bordée d'un galon argent, une autre en damas blanc sans galons et sans cartons.
Le tout dans un étuis doublé de taffetas verd.
14° La crosse dont le crossillion est en vermeil et le baton en argent, avec observation et déclaration que le citoyen Archeveque l'ayant reparé y a dépensé trent'une livres de Savoie dans le courant de cet été dernier.
15° Une grande croix Batton en argent, les croissons et christ en vermeil, avec intitulation et millesime au bas de la croix au commencement du baton Crux archiepiscopalis 1683, et pour laquelle il a été de même dépensé vingt quatre livres, dans le courant de l'année, en réparations.
16° Une petite croix en argent avec son christ du même.
Signé : Velat, chanoine, Grogniet off^r. municipal député et François Favre, secrétaire.

Arch. municip. de Moûtiers, extrait de l'inventaire des biens de l'archevêché de Tarentaise, du 12 décembre 1792. N° 69, fol. 120-121.

Document N° 26, INÉDIT.

Lettre de M. Maistre à M. Jérome Maximilien Duverger, prêtre.

Monsieur

Il m'est revenu que, vous et mes anciens confrères, aviez besoin, contre moi, de notions détaillées sur ce qui concerne les effets du chapitre emportés par les ordres du général qui commandait les troupes en 1793, et par mes soins. Pour vous éviter les peines et les mouvements que vous prenez a cet égard et vous mettre a même de satisfaire la généreuse passion qui vous anime, je vous annonce que vous recevrez par le courrier prochain un mémoire détaillé sur cette affaire qui ne vous laissera rien à desirer

J'ai l'honneur d'être très parfaitement
 Monsieur
 Votre très humble et très obeissant serviteur

Chambéry le 4 décembre 1802

 A : M : Maistre ancien Doyen de Tarent. vic gnl.

Arch. municip. de Moûtiers, N° 44, fol. 107.

Document N° 27, INÉDIT.

Lettre de M. Maistre, à Mrs. Joux ci devant prêtre, Duverger, Velat, Abondance, De Blay, Perrier, Girard, Joly, tous anciens chanoines de la Métropole de Tarentaise.

Messieurs

En réponse à la lettre que vous avez pris la peine de m'ecrire en datte du 9 octobre dernier et que je n'ai reçue qu'à un mois de datte, j'ai l'honneur de vous dire

Que Mgr Le Duc de Montferrat m'ayant donné l'ordre de faire emporter l'argenterie du chapitre lors de la retraite des troupes en 1793, je fis part lorsque je fus arrivé à Turin de cette détermination au ministre, lequel par sa lettre du 8 novembre 1793, dont j'ai l'original, m'ordonna de faire porter ces effets a l'hotel des monoyes

Les édits du Roi antérieurs à cette époque obligeoient les communautés religieuses de placer ces sortes d'effets sur l'état à un intérêt du 4 pour 0/0 et il fut d'abord déterminé qu'il en serait de même à l'égard de l'objet dont il s'agit. Mes représentations sur l'état de dénûment auquel moi et d'autres étions réduits firent changer cette détermination et le Roi ordonna que ces fonds et leur distribution me seroient confiés. J'en ai fait un usage conforme à ses intentions.

Je ne me suis jamais chargé envers personne de la somme dont vous me parlez dans votre lettre. J'ai donné à divers confrères des notices amicales sur la manière dont je disposois de ces fonds (ce que je fairai toujours à l'égard de chacun de vous en particulier) mais je ne me suis chargé de rien, et n'aurois certainement point accepté la commission honorable et de confiance que me donna pour lors le Roi s'il m'avait imposé l'obligation de vous en rendre compte.

Les principes d'après lesquels j'ai disposé de ces fonds pendant 10 ans sont absolument opposés à ceux que vous manifestez dans votre lettre. Je ne les ai point regardés comme une propriété du chapitre mais bien comme une propriété de l'Eglise sur laquelle ni vous ni moi n'avions aucun droit qu'a raison de nos besoins réels et dont l'état m'avait confié l'administration.

Mais quoique j'aie perdu dans mes différentes courses les détails justificatifs de tout ce que j'ai reçu et dépensé à l'effet d'établir un compte rigoureux, il m'en reste encore assez pour ma propre satisfaction et celle de mes amis, et à ce dernier titre, pour celle de chacun de vous en particulier.

Comme il paroit que ce qui vous interesse plus, est de savoir ce que j'ai employé sur cette somme a mes propres usages le voici

J'ai pris 1° à titre de justes et légitimes honoraires (car j'exercois, comme vous savez, votre propre jurisdiction)

2° Comme moyen de subsistance (il faut vivre pour faire les affaires)

3° Pour subvenir aux dépenses indispensables que m'a toujours causé une correspondance multipliée à raison de la commission dont vous m'aviez chargé, a quoi vous ajouterez les voyages, les guides, les exprès et tant d'autres dépenses journalières qu'on ne sauroit détailler, ni souvent révéler, toutes légitimes qu'elles sont

J'ai donc pris à tous ces titres (dont je laisse à la générosité connuë de vos sentiments d'apprecier l'équité) la somme annuelle de-cinq-à-six cent livres de Piemond, cela fait au bout de neuf a dix ans une somme considérable, mais chaque année c'est bien peu de chose et la moitié moins de ce que j'ai dépensé.

Quant à l'ornement Blanc donné par le dernier archevêque il existe dans son entiers. Je reçus en messidor dernier (vous savez à l'instigation de qui) l'ordre du gouvernement de le remettre à la cathédrale de Chambéry J'esperois qu'il seroit resté à Moutiers, mais j'ai été frustré de cet espoir, malgré toutes mes réclamations.

J'ai l'honneur d'être avec une très-parfaite considération

 Messieurs

 Votre très humble et très obeissant serviteur

Chambéry 8 décembre 1802

 A : M : Maistre Vicaire général de Tarentaise.

Arch. municip. de Moûtiers, N° 44, fol. 108.

Document N° 28, INÉDIT.

Extrait du régistre des délibérations du Conseil municipal de la ville de Moûtiers, département du Mont-Blanc.

Du neuvième jour du mois de Nivose an onze de la République francaise

Le Maire fait donner lecture au conseil d'une lettre qu'il a écrite à M. le Sous-Préfet et dans laquelle apres lui avoir fait connoitre le denuement de notre eglise en vases sacrés et ornements et l'invite a nommer une Commission qui seroit chargée et authorisée à prendre tous les moyens nécessaires pour faire rendre a cette commune les vases sacrés et ornements qui ont été emportés lors de la retraite des piedmontais, ce qui seroit d'autant plus facile en invitant les Chanoines qui demeurent actuellement dans cette ville à donner tous les renseignements qu'ils auront à cet égard, il les engage à prendre cet objet en considération pour faire jouir cette commune d'un bien qui lui appartient en toute propriété.

Le Conseil charge et autorise le Maire lui-même de prendre les moyens et de faire toutes les démarches qu'il jugera nécessaire pour faire entrer ces objets au service de la commune.

Signé Mermoz Maire et contresigné Muraz Secrétaire.

Copie de la lettre écrite au Sous prefet

Moutiers le 10 Nivose an onze.

Le Maire de la ville de Moûtiers
Au Sous prefet du dit arrondissement.

Le Conseil municipal d'hier m'a spécialement chargé de prendre tous les renseignements nécessaires pour découvrir ou étoient passés les vases sacrés et ornements tant du ci devant Chapitre de Tarentaise de la Chappelle de l'archeveque que de l'eglise paroissiale de sainte Marie, j'ai desuite dressé une circulaire aux cidevant chanoines qui habitent cette commune et ils m'ont transmis l'état ci-joint qui est une copie exacte de celui que leur a remis le cidevant doyen Maistre signé de sa propre main.

Vous verrez citoyen sous prefet qu'il resulte de cet etat qu'il déclare être encore nanti outre l'argenterie qu'il a porté a l'hotel des monoies a Turin d'un certain nombre de calices et du bel ornement que l'archeveque defunt avoit donné au chapitre. Par sa lettre du huit décembre dernier vieux style, il lui dit qu'il a été forcé par le Gouvernement de remettre ce dernier et riche effet a la cathedrale de Chambéry

La justice des demandes du Gouvernement m'éloigne de croire qu'il l'ait contraint de faire la remise d'un objet sur lequel il n'a aucun droit et que tout au moins le dépositaire ne pouvait se départir sans aucun ordre authentique qu'il devait faire connoitre a ses confrères et surtout à l'autorité locale de Moutiers. Car il est tout naturel que ce riche ornement et les autres objets sus mentionnés doivent revenir à l'eglise paroissiale de cette ville, celle de Saint Pierre n'existant plus.

L'etat de denuement general ou se trouve notre église paroissiale qui vous est connu et l'interet que nous devons prendre pour tout ce qui concerne la commune, m'assure citoyen sous prefet que vous protégerez de tout votre pouvoir la démarche dont m'a chargé le Conseil municipal auprès du premier Magistrat de ce département pour qu'il le fasse jouir d'une propriété urgente et indispensable dont on veut injustement le frustrer. Veuillez donc lui transmettre le plutot possible un double du présent exposé et de l'etat ci joint. Salut et considération.

Signé Mermoz Maire.

Arch. municip. de Moûtiers, N° 44, fol. 114 et 115.

Document N° 29, INÉDIT.

Extrait du Registre des délibérations du Conseil municipal de Moûtiers.

Du seizieme jour du mois de pluviose an douze de la République française.

Le Conseil municipal de la ville de Moûtiers duement convoqué par le Maire

Un membre observe que le citoyen Maistre et doyen de la Métropole de Tarentaise n'a pas encore restitué a l'Eglise de Sainte Marie de cette ville les ornements et vases sacrés qu'il a emporté avec lui lors de la dernière rettraite des piedmontais, malgré toutes les demarches que le Maire a faites pour ce ensuite d'une autorisation légale.

Le Conseil considérant que la loi du 19 vendemiaire dernier impose aux receveurs des revenus des communes, l'obligation de faire toutes les démarches et poursuites nécessaires pour faire rentrer dans sa caisse tout ce qui peut lui être du charge le citoyen Amblet, receveur des revenus de cette ville de poursuivre par devant les tribunaux competents, le dit Maistre a l'effet de lui faire restituer à l'eglise de Sainte Marie de cette ville les ornements qu'il a donné à l'Eglise de Chambery et le montant des vases sacrés qu'il a porté à l'hotel des Monnoies a Turin ainsique de ceux qu'il avoue avoir encore par une de ses lettres, tous ces objets provenants du chapitre premier curé de cette ville.

Signé sur le Registre Mermoz Maire et contre signé Muraz secrétaire

Pour extrait conforme

Tardieu.

Arch. municip. de Moûtiers, N° 44, fol. 110.

Document N° 30, INÉDIT.

Inventaire des meubles, effets et immeubles dépendant du couvent de Saint Michel sur Moûtiers.

Du vingt trois novembre mil sept cent quatre-vingt douze, l'an premier de la République. Nous Michel Guméry homme de loi et officier municipal de la ville de Moutiers député par la municipalité du même lieu avec le notaire public Claude Muraz pour procéder ou conjointément ou séparément à l'inventaire des meubles et effets du couvent de St. Michel situé dans le territoire de la dite ville, occupé par les religieux conventuels de St. François, avons procédé comme ci-après pour remplir la commission dont nous sommes chargés par le procès verbal de la dite municipalité du vingt-un du courant.

. .

(Nous ne copierons ici que les parties de l'inventaire concernant les objets d'argent et les ornements d'église constituant le trésor, décrits sans suite dans plusieurs endroits de l'inventaire commencé le 23 novembre 1792, terminé le 27 brumaire an II et occupant les folios 283-337 du registre N° 69.)

1° Une pixide pesant environ une livre, sa coupe est dorée, la partie du pied qui touche à la coupe en vermeil ainsique la partie du couvercle qui est surmonté par une petite croix.

2° Un calice avec sa patène, la coupe en est dorée, le pied ciselé et on y lit cette inscription *F. M. Ferrere a fait faire ce calice*, et sur le revers de la patène il y a la désignation du St. nom de Jésus.

. Le religieux Maillet nous a ensuite requis de nous transporter dans le domicile du citoyen Bernard Receveur des gabelles pour procéder à l'inventaire de l'argenterie qu'il y a déposé à forme de ses précédentes déclarations, nous avons adhéré à ses réquisitions et nous nous sommes incontinent rendu chez le dit Bernard pour dresser les actes requis et nécessaires qui ne composeront qu'un seul verbal avec le présent.

Etant chez le dit Bernard nous l'avons requis de nous faire voir toute l'argenterie d'église que le Religieux Maillet a déposé chez lui, il nous a à l'instant conduit dans le cavot qui touche à l'escalier de sa maison et qui est en partie au dessous, et la il nous a fait voir

La statue de St. Maurice qui pese avec son pied en bois seize livres poid du pais, tout le dessus de cette statue est en argent.

Celle de S¹. Bonaventure semblable a la precedente pesant quinze livres et demi ;
La grosse croix d'argent pour les processions du poid de six livres.
La croix de l'autel du poid de trois livres et demi.
Six chandeliers d'autel pesant quinze livres et demi, les quatre plus grands ont un petit cercle en fer dans le vide du pied ;
Un calice avec sa patène guilloché en or pesant trois livres et quart il a au dessous du pied l'effigie de l'agneau sans tache avec l'inscription *De aquis multis liberavit me* 1618.
Deux autres calices avec leur patène du même poid, l'un a en dehors du pied pour armoirie une croix renfermée dans un écusson et l'autre l'inscription *Iste calix factus est Eleemorinis patris ac fratris Stephani Brect anno* 1616.
Le citoyen Bernard nous a ensuite conduit dans le cabinet qui est derrière sa cuisine, il nous a fait voir
La statue de S¹. Félix du poid de sept livres.
Celle du Bon ange sans piedestal, de trois livres trois quarts,
Celle de S¹. François d'Assise, de trois livres et demi,
Celle de S¹. Antoine de Padoue avec son piedestal en bois, pesant trois livres et demi.
Un ostensoir en or et en argent pesant deux livres trois quarts,
Un encensoir et sa navette, de deux livres et quart.
Une lampe d'argent pesant quatre livres,
Un bénitier et son goupillon pesant trois livres et quart,
Deux paires de burette avec un bassin et une sonnette pesant le tout trois livres.
Trois calices et leur patène, deux sont dorés en dedans et en dehors et le troisième n'a que la coupe dorée, pesant les trois, trois livres et demi.
Toute l'argenterie que nous venons de décrire est très précieuse.
Le poid qu'on a annoté sera de quelque chose inférieur au réel ; car le tout a été pésé au poid de ménage du dit Bernard dont la livre est de dix-huit onces poids de Marc. (0 k. 551 gr. 860).

Ornements.

Trois chappes, deux tuniques et deux chasubles en velour ciselé en argent, le fond en est blanc à fleur rouge. Les galons sont en or fin, excepté ceux de la bordure qui paraissent feaux. Le tout forme un des ornements complets du dit couvent pour les fêtes de la première classe.
Une chasuble en drap d'argent fleur en or et argent ayant ses galons et bordure en argent fin.
Autre chasuble de velour ciselé fond blanc fleur bleuë et rose à galon fin en or.
Autre chasuble verte et rouge, avec ses galons en argent sans bordure.
Une autre de droguet en soie couleur lilla ayant la croix en velour cramoisi.
Six chappes damas cramoisi dont trois ont le chaperon garni en galon d'argent.
Treize autres chappe de diverse couleur et de peu de valeur.
Une chasuble de drap d'argent à fleur rouge, galon et bordure en or fin.
Vingt autres chasubles sur lesquelles il n'y a ni or ni argent et dont la majeure partie est sans valeur.
Quatre tuniques rouges ayant des galons d'argent.
Trente cinq autres tuniques de diverse couleur et de diverses étoffes qui ne contiennent à ce qu'on pense ni or ni argent.
Plusieurs aubes et rochets de diverses qualités, leur nombre est de quarante quatre environ.
— Deux chandeliers de léton de la hauteur d'environ cinq pieds et quatre pouces et pesant au moins cent cinquante livres les deux.
Six petits chandeliers du même métail, et quatre autres plus petits.
Trois chandeliers de fer du poid d'environ vingt cinq livres.

. Deux chasubles en augmentation des vingt portées à l'article onze du dit inventaire.

Une chasuble à fond blanc damassé ayant la croix d'argent et fleurs rouge avec galons en or feaux.

Une autre chasuble verte sur un fond blanc argenté dont la croix est jeaune à galons d'argent floreté ayant au bas des armoiries où il y a trois fleurs de lys et une couronne au dessus.

Des voiles de calices analogues aux chasubles et pour le moins autant qu'il y a des dites chasubles.

Trois chasubles en velour noir déjà usée, la croix ouvragée en or.

Une autre chasuble en velour noir garnie de très mauvais rubans.

Une autre en taffetal noir ayant des galons feaux en argent.

Autre chasuble noire damassée ayant la croix en damas blanc.

Une autre en soye ayant la croix bleu de ciel.

. .

Verbal dressé au sujet des effets des ci-devant Cordeliers de Moûtiers.

Du premier du mois de novembre soit du dix Brumaire, an second de la République française une et indivisible.

Nous Claude Muraz officier municipal de la commune de Moutiers commis par le Conseil général d'icelle dans sa séance du vingt six octobre proche passé pour en execution de l'arreté du Conseil d'administration de ce district du dix neuf du dit mois, procéder, 1° au revetissement d'inventaire soit à nouveau inventaire des meubles, effets, danrées, bestiaux, du ci devant couvent des peres cordeliers sus Moutiers devenûs nationaux, dresser procès verbal sur ce qui peut avoir été soustrait, et les auteurs de l'enlevement, 2° à l'estimation .

Nous avons faits des perquisitions et même des visites domiciliaires dans cette ville pour découvrir, si faire se pouvait les effets volés, nous déclarons que malgré nos recherches il ne nous à pas été possible de rien découvrir.

Nous aurions ensuite pris des informations sur l'argenterie, et effets qui existaient en cette ville dans les chambres occupés par le citoyen Maillet ci devant procureur du dit couvent, il nous auroit résulté que tous les vases sacrés et argenteries du dit couvent ont été remis et emportés en piemont ensuite d'un ordre donné par le duc de Montferrat capitaine general des troupes ennemies en datte du septembre passé ; et en outre que tous les titres, livres de compte, creance, meubles et effets existants dans les chambres du dit citoyen Maillet, et décrit dans l'inventaire ont été pris et emporté dans le dit tems par le pere Reynery ci devant Rdssse. pere provincial du dit couvent, qui a fait ouvrir les portes et appartements du dit citoyen Maillet, et qu'il devait encore avoir pris et emporté tous les effets contenus dans les coffres déposés chez les freres Hibord, et décrits dans les verbaux d'inventaire des 21 et 22 septembre dernier. De tout quoi nous avons dressé notre présent verbal les an et jour sasdit.

Signé : Honoré Perrin, Muraz, Grogniet fils Sre.

Arch. municip. de Moûtiers. Rég. N° 69, fol. 283-337.

TABLE DES CHAPITRES

Pages.

INTRODUCTION 1

CHAPITRE I.

LES MÉGALITHES ET LES GALGALS 9

I. Préliminaires, page 9. — II. Cromlech du Petit-Saint-Bernard, 10. — III. Pierre-levée de Saint-Martin-de-Belleville, 11. — IV. Pierre tournante de Bellentre, 12. — V. Dolmen de Moûtiers, 13. — VI. Galgals de Saint-Martin-de-Belleville, de Saint-Jean-de-Belleville et des Avanchers, 14.

CHAPITRE II.

CAMPS ET FORTIFICATIONS 17

I. Enceinte fortifiée de Montgargan, 18. — II. Enceinte à gros blocs, sans mortier, à Saint-Jean-de-Belleville, 20. — III. Camp retranché du Mont-Saint-Jacques, 21. — IV. Galerie dite des Romains, à Macôt, 23.

CHAPITRE III.

INSCRIPTIONS ROMAINES 25

I. Fragment d'un autel pour la conservation de l'empereur Claude, 26. — II. Piédestal d'une statue élevée à Trajan par les *Foroclaudienses*, à l'occasion de sa victoire sur les Daces, en 106, 27. — III. Fragments d'un piédestal d'une statue à un empereur victorieux, 29. — IV, V et VI. Débris de piédestal d'une statue à un empereur, 30. — VII. Reconstruction par Lucius Verus, à la suite d'une grande inondation, de parties de la route qui traversait le pays des Ceutrons, de ponts, de temples et de bains, 31. — VIII. Autel aux divinités des Augustes, par les *Foroclaudienses*, à l'instigation d'un procureur impérial, gouverneur des Alpes Graies et Pennines, 35. — IX. Supplication en vers, à Silvain, par un procureur impérial, gouverneur des Alpes Graies et Pennines, pour l'obtention de son retour à Rome, 36. — X. Piédestal d'une statue élevée à Sévère Alexandre ou à Héliogabale par les *Foroclaudienses*, 37. — XI. Piédestal d'une statue élevée à l'empereur Numérien par les *Foroclaudienses*, 39. — XII. Epitaphe d'un procureur impérial, gouverneur des Alpes Graies et Pennines, 40. — XIII. Fragment d'une épitaphe ou du piédestal d'une statue élevée à un procureur des Alpes Graies et Pennines, qui avait précédemment exercé quelque procuratelle dans la province Bétique, 42. — XIV. Débris

de piédestal d'une statue, probablement élevée par les *Foroclaudienses* à l'instigation d'un procureur impérial, gouverneur des Alpes Graies et Pennines, 42. — XV. Débris d'inscription en l'honneur d'un fonctionnaire public, loué de son intégrité ou de sa justice, 42. — XVI. Epitaphe relative à des esclaves, employés subalternes de l'administration publique, 43. — XVII. Autel aux Matrones d'Aime, 45. — XVIII. Autel à Mercure, 45. — XIX. Débris d'entablement avec signature probable d'architecte, 46. — XX. Cippe sépulcral, 47. — XXI. Epitaphe témoignant la reconnaissance d'un fils adoptif envers son bienfaiteur, 47. — XXII. Epitaphe d'un jeune homme mort dans la vallée Pennine, dans le cours de ses études, 49. — XXIII. Epitaphe d'une femme, 50. — XXIV. Monument funéraire élevé à un personnage par sa femme et des affranchis, 51. — XXV, XXVI, XXVII, XXVIII et XXIX. Débris d'inscriptions, 52-54. — XXX, XXXI, XXXII et XXXIII. Débris d'inscriptions à des empereurs, 54. — XXXIV. Statue élevée à un empereur de l'époque post-constantinienne, 55.

CHAPITRE IV.

CONSIDÉRATIONS SUR L'ADMINISTRATION ROMAINE DANS LES PROVINCES . . . 57

CHAPITRE V.

I. Petites colonnes existant sur le versant français du Petit-Saint-Bernard, 63. — II. Statuette d'Apollon, 64. — III. Etui en plomb, 65. — IV. Statue en pierre à Saint-Martin-de-Belleville, 66 . . 63

CHAPITRE VI.

I. Franchises du village de Saint-Germain, sur la route du Petit-Saint-Bernard, 67. — II. Achat de droits royaux par la commune de Saint-Martin-de-Belleville, 69 67

CHAPITRE VII.

LES SÉPULTURES 71

I. Tombeaux de Bellecombe, 71. — II. Tumulus des Allues, 72. — III. Sépultures de Champagny, de Pralognan et de Saint-Martin-de-Belleville, 73. — IV. Sépultures de Saint-Jean-de-Belleville, 75. — V. Tombeau des Avanchers, 84. — VI. Tombeau de Saint-Oyen, 85. — VII. Sépultures de Feissons-sous-Briançon, 85. — VIII. Tombeaux gallo-romains trouvés vers la carrière de la Fortune, près d'Aime, 87. — IX. Tombeaux découverts aux Chapelles, 92. — X. Tombeau gallo-romain découvert à Saint-Marcel, 94. — XI. Tombeau gallo-romain trouvé vers le pont du Nant-Agot, 95. — XII. Tombeau trouvé à la Côte-d'Aime, 95. — XIII. Sépulture mérovingienne à Saint-Marcel, 96. — XIV. Sépulture féodale à Saint-Marcel, 99. — XV. Tombeau en tuf à Aime, 99. — XVI et XVII. Tombeaux de Moûtiers, 100 et 101. — XVIII. Cénotaphe avec effigie, à Séez, 101.

CHAPITRE VIII.

EGLISE SAINT-MARTIN D'AIME, CLASSÉE PARMI LES MONUMENTS HISTORIQUES. . 103

I. Préliminaires, 103. — II. Ruines d'un temple romain, 104. — III. Première église construite par les Ceutrons, 109. — IV. Eglise actuelle, 111. — V. Peintures murales, 115.

CHAPITRE IX.

I. Bénitier de l'église de Saint-Marcel, 121. — II. Bénitier de la chapelle de Centron, 123. — III. Porte gothique, à Aime, 124 121

CHAPITRE X.

LA FÉODALITÉ ET LES CONSTRUCTIONS FÉODALES 125
I. La féodalité, 125. — II. Château de la Bâthie, 129. — III. Château de Feissons-sous-Briançon, 134. — IV. Château de Briançon, 139. — V. Château-Saint-Jacques, à Saint-Marcel, 141. — VI. Manoir de la Pérouse, commune de Saint-Marcel, 148. — VII. Château de Salins ou de Melphe, 150. — VIII. Château des Montmayeur, à Aime, 153. — IX. Château de Petit-Cœur, 158. — X. Manoir de Bellecombe, 159. — XI. Manoir du Bois, 160. — XII. Manoir d'Aigueblanche, 162. — XIII. Manoir de Blay, 163. — XIV. Tour de Bozel, 165. — XV. Tour de Bourg-Saint-Maurice, 167. — XVI. Tour du Châtelard, 168. — XVII. Tour de Montvalezan-sur-Séez, 169.

CHAPITRE XI.

I. La Tarentaise avant l'occupation romaine, 171. — II. Date de la soumission des Ceutrons aux Romains, 172. — III. Moûtiers, 173. — IV. Ses Franchises, 182. — V. Municipalité, 192. — VI. Bourgeoisie, 195. — VII. La Maladière, 197. — L'Hôpital, 200 . . 171

CHAPITRE XII.

I. Dîmes et impôts, 203. — II. Aumône du Pain-de-Mai, 211. — III. Aumône du Chapitre de Saint-Pierre, 214 203

CHAPITRE XIII.

I. Evêché, 215. — II. Palais épiscopal, 222 215

CHAPITRE XIV.

CATHÉDRALE DE MOUTIERS 225
Historique, 225. — Homélie de saint Avit, 226. — Crypte, clochers, sanctuaire, chœur et transsept du XIe siècle, 230. — Façade et inscription du XVe siècle, 236. — Réparations diverses, 237. — Tombeau d'Humbert II, comte de Savoie, 238. — Reliques, 239. — Inscriptions tumulaires, 240.

CHAPITRE XV.

TRÉSORS DES ÉDIFICES RELIGIEUX DE MOUTIERS AU MOMENT DE LA RÉVOLUTION . 243

CHAPITRE XVI.

TRÉSOR ACTUEL DE LA CATHÉDRALE DE MOUTIERS 249

I. Reliquaire émaillé, 249. — II. Coffret à bijoux, 251. — III. Bâton abbatial de saint Pierre II, 253. — IV. Siège épiscopal, 254. — V. Statuette en ivoire, 255.

CHAPITRE XVII.

EGLISE SAINTE-MARIE DE MOUTIERS 257

CHAPITRE XVIII.

I. Aime, 265. — II. Bourg-Saint-Maurice, 268. — III. Salins, 269 265

TABLE DES DOCUMENTS

			Pages.
Nº 1	—	Fragment d'une homélie de saint Avit (vɪᵉ siècle)	275
2	—	Donation du Comté de Tarentaise, par Rodolphe, roi de Bourgogne, à l'archevêque Amizo (996)	277
3	—	Investiture du temporel de l'archevêché de Tarentaise, par l'empereur Henri VI (1196)	278
4	—	Investiture du temporel de l'archevêché de Tarentaise par l'empereur Frédéric VI (1226)	279
5	—	*Transumpt* de la transaction entre Pierre, archevêque de Tarentaise et les syndics et la communauté de Moûtiers (1278)	281
6	—	Accord et traité de paix entre Aymon, comte de Savoie, et l'archevêque de Tarentaise, Jacques de Salins (1336)	282
7	—	Franchises accordées par l'archevêque Jean III à la ville de Moûtiers (1359)	284
8	—	Protestation des citoyens de Moûtiers contre les actes de l'archevêque Rodolphe de Chissé (1384)	285
9	*Inédit.*	Acensement des revenus de la mense archiépiscopale de Tarentaise (1664)	287
9 bis	*Inédit.*	Accord entre Chardon et les syndics et communiers de Cellier (1664)	289
10	*Inédit.*	Acensement des revenus de l'archevêché dans le mandement de la Bâthie, etc. (1667)	290
10 bis	—	Refus de payer l'impôt, par les syndics de la Tarentaise (1593)	291
11	—	Reconnaissance de la généralité du fief de la Bâthie (1664)	293
12	*Inédit.*	Assemblée des citoyens de Moûtiers pour nommer un conseil municipal (1630)	295
13	*Inédit.*	Transaction entre l'archevêque de Rolland et Charles-Emmanuel (1769)	297
14	*Inédit.*	Patente de bourgeois de Moûtiers (1751)	300
15	—	Franchises des habitants de Saint-Germain, commune de Séez (1259)	301
16	*Inédit.*	Lettre de l'archevêque Milliet, au sujet de l'église Saint-Martin d'Aime (1696)	306
16 bis	*Inédit.*	Mémoire au sujet de l'église Saint-Martin d'Aime	307
16 ter	*Inédit.*	Quittance concernant le prieuré de Saint-Martin d'Aime (1313)	309
17	—	Compte du supplice de Pierre de Comblou (1387)	309
18	*Inédit.*	Prixfait concernant la cathédrale de Moûtiers (1669)	312
19	*Inédit.*	Prixfait concernant la cathédrale de Moûtiers (1669)	313
20	*Inédit.*	Déclaration de M. Maistre des objets du trésor du Chapitre qu'il a emportés (1793)	314
21	*Inédit.*	Note des objets des églises et des couvents de la commune de Moûtiers, (18 frimaire an 3)	315
22	*Inédit.*	Etat général des affaires du Chapitre au 1ᵉʳ mai 1797, dressé par M. Maistre.	315
23	*Inédit.*	Inventaire des effets de la chapelle de la mense épiscopale de Tarentaise	316

24	*Inédit*. Lettre de M. Maistre au chanoine Velat (1797)	318
25	*Inédit*. Meubles et effets relatifs à la chapelle de l'archevêché de Tarentaise	319
26	*Inédit*. Lettre de M. Maistre à M. Duverger, prêtre (1802).	320
27	*Inédit*. Id. à MM. Joux, Duverger, Velat, Abondance, de Blay, Perrier, Girard et Joly, chanoines (1802)	320
28	*Inédit*. Délibération du conseil municipal de Moûtiers pour faire rendre les vases et ornements emportés (Nivose an onze)	321
29	*Inédit*. Id. (Pluviose au douze)	322
30	*Inédit*. Inventaire des meubles effets et immeubles du couvent de Saint-Michel, sur Moûtiers (cordeliers) (1792)	323

TABLE DES PLANCHES

Planches		Pages.
1	Pierre-levée de Saint-Martin-de-Belleville et dolmen de Moûtiers.	11 et 13
2	Pierre tournante de Bellentre	12
3	Enceinte fortifiée de Montgargan	18
4	Camp retranché du Mont-Saint-Jacques	21
5	Statuette d'Apollon et étui en plomb	64 et 65
6-13	Sépultures de Saint-Jean-de-Belleville	75
14	Sépultures des Allues, de Pralognan, de Saint-Martin-de-Belleville et des Avanchers	72, 73, 84
15	Sépultures de Saint-Oyen et de Saint-Marcel . . .	85 et 94, 96, 99
16	Tombeaux gallo-romains de la Fortune (Aime) . . .	87
17	Tombeau de Séez	101
18	Statue en pierre à Saint-Martin-de-Belleville . . .	66
19-23	Plan, coupe, élévations et fragments de colonnes, d'entablement et de terres cuites de l'édifice romain d'Aime. . . .	103
24-27	Plan, coupes et élévations de l'église primitive de Saint-Martin d'Aime	109
28-38	Plans, coupes et élévations de l'église Saint-Martin d'Aime . .	111
39-50	Peintures murales de l'église Saint-Martin d'Aime (*Chromo*) .	115
51	Bénitiers de Saint-Marcel et de Centron (*Héliogravure*) . .	121
52	Porte gothique à Aime	124
53-54	Château de la Bâthie	129
55-56	Château de Feissons-sous-Briançon	134
57	Vue du roc de Briançon et plan des ruines du château (*Héliogravure*).	139
58-59	Plans, coupes et élévation des ruines du Château-Saint-Jacques .	141
60	Ecusson provenant du Château-Saint-Jacques . . .	148
61	Manoir de la Pérouse, commune de Saint-Marcel. . .	148
62	Plan des ruines du château de Melphe	150
63-64	Château des Montmayeur, à Aime	153
65	Château de Petit-Cœur	158
66	Manoir de Bellecombe	159
67-68	Château du Bois	160
69	Manoir d'Aigueblanche	162
70	Manoir de Blay	163
71	Tour de Bozel	165
72	Tour de Bourg-Saint-Maurice	167
72 bis	Tour du Châtelard, commune de Bourg-Saint-Maurice. . .	168

73	Tour de Montvalezan-sur Séez	169
74	Plan de Moûtiers fortifié	177
75	Moûtiers à vol d'oiseau en 1700 (*Héliogravure*)	179
76-88	Plans, coupes élévations et détails de la crypte et de la cathédrale de Moûtiers (xi^e-xv^e siècle)	225
89	Reliquaire émaillé du trésor de la cathédrale de Moûtiers (*Héliogravure*)	249
90	Bâton abbatial de saint Pierre II et coffret à bijoux du trésor de la cathédrale de Moûtiers (*Héliogravure*)	251
91-92	Siége épiscopal de la cathédrale de Moûtiers	254
93-95	Plan, élévation et détails de l'église Sainte-Marie de Moûtiers	257

Moûtiers. — Imprimerie Cane Sœurs, succ. de Marc Cane.

www.ingramcontent.com/pod-product-compliance
Lightning Source LLC
Chambersburg PA
CBHW071620220526
45469CB00002B/414